楊英風全集

YUYU YANG CORPUS

景觀規畫 I

第六卷

Volume 6

Lifescape design I

策畫／國立交通大學

主編／國立交通大學楊英風藝術研究中心

　　　財團法人楊英風藝術教育基金會

出版／藝術家出版社

感　謝　APPRECIATE

國立交通大學　National Chiao Tung University
朱銘文教基金會　Nonprofit Organization Juming Culture and Education Foundation
新竹法源講寺　Hsinchu Fa Yuan Temple
張榮發基金會　Yung-fa Chang Foundation
高雄麗晶診所　Kaohsiung Li-ching Clinic
典藏藝術家庭　Art & Collection Group
謝金河　Chin-ho Shieh
葉榮嘉　Yung-chia Yeh
許順良　Shun-liang Shu
麗寶文教基金會　Lihpao Foundation
許雅玲　Ya-Ling Hsu
杜隆欽　Long-Chin Tu
洪美銀　Mei-Yin Hong
劉宗雄　Liu Tzung Hsiung
捷拓科技股份有限公司　Minmax Technology Co., Ltd.
永達保險經紀人股份有限公司　Everpro Insurance Brokers Co., Ltd.
對《楊英風全集》的大力支持及贊助　For your great advocacy and support to Yuyu Yang Corpus

楊英風全集

YUYU YANG CORPUS

景觀規畫 I

第六卷

Volume 6

Lifescape design I

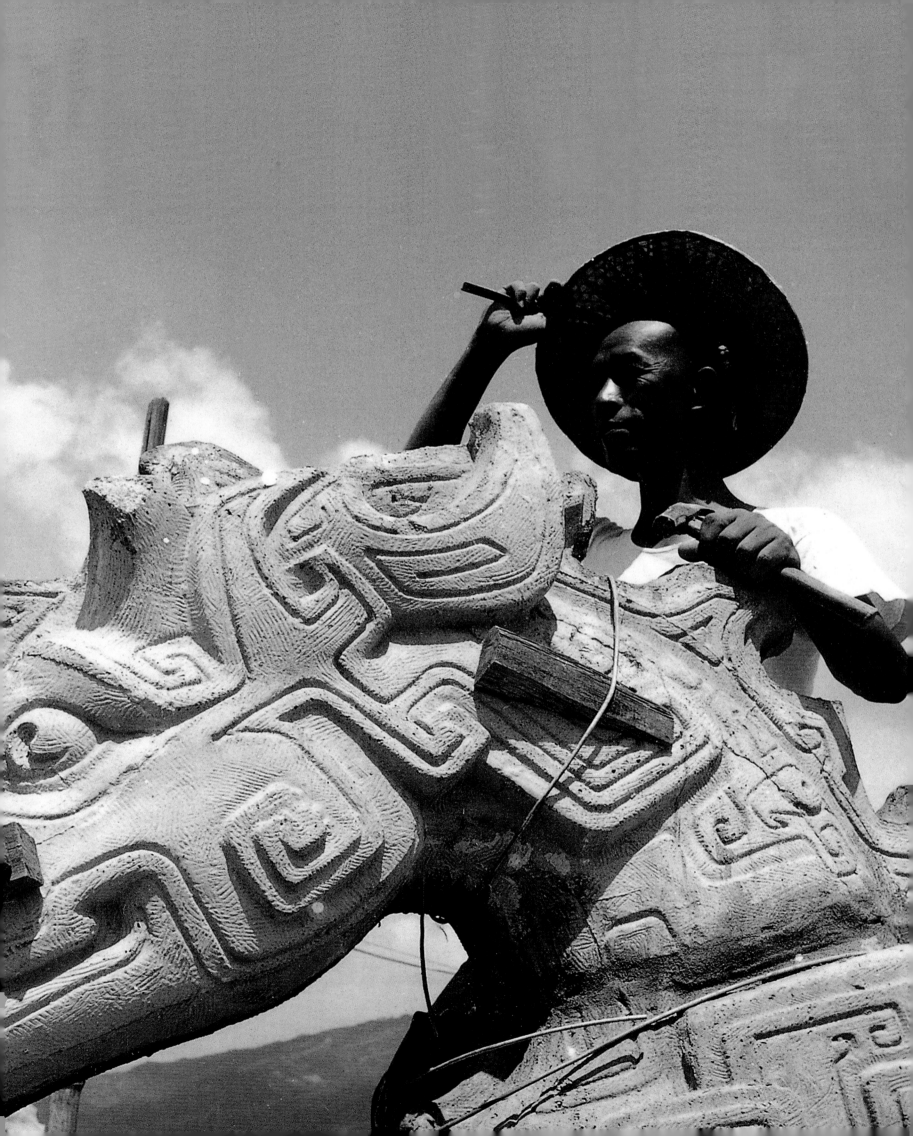

目次

●「案名附註＊號者為經編者調整」

目　次

Contents

吳 序

　　一九九六年，楊英風教授為國立交通大學的一百週年校慶，製作了一座大型不鏽鋼雕塑〔緣慧潤生〕，從此與交大結緣。如今，楊教授十餘座不同時期創作的雕塑散佈在校園裡，成為交大賞心悅目的校園景觀。

　　一九九九年，為培養本校學生的人文氣質、鼓勵學校的藝術研究風氣，並整合科技教育與人文藝術教育，與楊英風藝術教育基金會共同成立了「楊英風藝術研究中心」，隸屬於交通大學圖書館，座落於浩然圖書館內。在該中心指導下，由楊教授的後人與專業人才有系統地整理、研究楊教授為數可觀的、未曾公開的、珍貴的圖文資料。經過八個寒暑，先後完成了「影像資料庫建制」、「國科會計畫之楊英風數位美術館」、「文建會計畫之數位典藏計畫」等工作，同時總彙了一套《楊英風全集》，全集三十餘卷，正陸續出版中。《楊英風全集》乃歷載了楊教授一生各時期的創作風格與特色，是楊教授個人藝術成果的累積，亦堪稱為台灣乃至近代中國重要的雕塑藝術的里程碑。

　　整合科技教育與人文教育，是目前國內大學追求卓越、邁向顛峰的重要課題之一，《楊英風全集》的編纂與出版，正是本校在這個課題上所作的努力與成果。

國立交通大學校長
2007 年 6 月 14 日　

Preface I

June 14, 2007

In 1996, to celebrate the 100th anniversary of the National Chiao Tung University, Prof. Yuyu Yang created a large scale stainless steel sculpture named "Grace Bestowed on Human Beings". This was the beginning of the relationship between the University and Prof. Yang. Presently there are more than ten pieces of Prof. Yang's sculptures helping to create a pleasant environment within the campus.

In 1999, in order to encourage the students' understanding of humanity, to encourage academic research in artistic fields, and to integrate technology with humanity and art education, National Chiao Tung University, cooperating with Yuyu Yang Art Education Foundation, established Yuyu Yang Art Research Center which is located in Hao Ran Library, underneath National Chiao Tung University Library. With the guidance of the Center, Prof. Yang's descendants and some experts systematically compiled the sizeable and precious documents which had never shown to the public. After eight years, several projects had been completed, including the Establishment of Image Database, Yuyu Yang Digital Art Museum organized by the National Science Council, Yuyu Yang Digital Archives Program organized by the Council for Culture Affairs. Currently, *Yuyu Yang Corpus* consisting of 30 planned volumes is in the process of being published. *Yuyu Yang Corpus* is the fruit of Prof. Yang's artistic achievement, in which the styles and distinguishing features of his creation are compiled. It is an important milestone for sculptural art in Taiwan and in contemporary China.

In order to pursuit perfection and excellence, domestic and foreign universities are eager to integrate technology with humanity and art education. *Yuyu Yang Corpus* is a product of this aspiration.

President of
National Chiao Tung University
Chung-yu Wu

張序

　　國立交通大學向來以理工聞名，是眾所皆知的事，但在二十一世紀展開的今天，科技必須和人文融合，才能創造新的價值，帶動文明的提昇。

　　個人主持校務期間，孜孜於如何將人文引入科技領域，使成為科技創發的動力，也成為心靈豐美的泉源。

　　一九九四年，本校新建圖書館大樓接近完工，偌大的資訊廣場，需要一些藝術景觀的調和，我和雕塑大師楊英風教授相識十多年，遂推薦大師為交大作出曠世作品，終於一九九六年完成以不銹鋼成型的巨大景觀雕塑〔緣慧潤生〕，也成為本校建校百周年的精神標竿。

　　隔年，楊教授即因病辭世，一九九九年蒙楊教授家屬同意，將其畢生創作思維的各種文獻史料，移交本校圖書館，成立「楊英風藝術研究中心」，並於二〇〇〇年舉辦「人文‧藝術與科技──楊英風國際學術研討會」及回顧展。這是本校類似藝術研究中心，最先成立的一個；也激發了日後「漫畫研究中心」、「科技藝術研究中心」、「陳慧坤藝術研究中心」的陸續成立。

　　「楊英風藝術研究中心」正式成立以來，在財團法人楊英風藝術教育基金會董事長寬謙師父的協助配合下，陸續完成「楊英風數位美術館」、「楊英風文獻典藏室」及「楊英風電子資料庫」的建置；而規模龐大的《楊英風全集》，構想始於二〇〇一年，原本希望在二〇〇二年年底完成，作為教授逝世五周年的獻禮。但由於內容的豐碩龐大，經歷近五年的持續工作，終於在二〇〇五年年底完成樣書編輯，正式出版。而這個時間，也正逢楊教授八十誕辰的日子，意義非凡。

　　這件歷史性的工作，感謝本校諸多同仁的支持、參與，尤其原先擔任校外諮詢委員也是國內知名的美術史學者蕭瓊瑞教授，同意出任《楊英風全集》總主編的工作，以其歷史的專業，使這件工作，更具史料編輯的系統性與邏輯性，在此一併致上謝忱。

　　希望這套史無前例的《楊英風全集》的編成出版，能為這塊土地的文化累積，貢獻一份心力，也讓年輕學子，對文化的堅持、創生，有相當多的啟發與省思。

<div align="right">

國立交通大學前校長　張俊彥

</div>

Preface II

National Chiao Tung University is renowned for its sciences. As the 21st century begins, technology should be integrated with humanities and it should create its own value to promote the progress of civilization.

Since I led the school administration several years ago, I have been seeking for many ways to lead humanities into technical field in order to make the cultural element a driving force to technical innovation and make it a fountain to spiritual richness.

In 1994, as the library building construction was going to be finished, its spacious information square needed some artistic grace. Since I knew the master of sculpture Prof. Yuyu Yang for more than ten years, he was commissioned this project. The magnificent stainless steel environmental sculpture "Grace Bestowed on Human Beings" was completed in 1996, symbolizing the NCTU's centennial spirit.

The next year, Prof. Yuyu Yang left our world due to his illness. In 1999, owing to his beloved family's generosity, the professor's creative legacy in literary records was entrusted to our library. Subsequently, Yuyu Yang Art Research Center was established. A seminar entitled "Humanities, Art and Technology - Yuyu Yang International Seminar" and another retrospective exhibition were held in 2000. This was the first art-oriented research center in our school, and it inspired several other research centers to be set up, including Caricature Research Center, Technological Art Research Center, and Hui-kun Chen Art Research Center.

After the Yuyu Yang Art Research Center was set up, the buildings of Yuyu Yang Digital Art Museum, Yuyu Yang Literature Archives and Yuyu Yang Electronic Databases have been systematically completed under the assistance of Kuan-chian Shi, the President of Yuyu Yang Art Education Foundation. The prodigious task of publishing the *Yuyu Yang Corpus* was conceived in 2001, and was scheduled to be completed by the and of 2002 as a memorial gift to mark the fifth anniversary of the passing of Prof. Yuyu Yang. However, it lasted five years to finish it and was published in the end of 2005 because of his prolific works.

The achievement of this historical task is indebted to the great support and participation of many members of this institution, especially the outside counselor and also the well-known art history Prof. Chong-ray Hsiao, who agreed to serve as the chief editor and whose specialty in history makes the historical records more systematical and logical.

We hope the unprecedented publication of the *Yuyu Yang Corpus* will help to preserve and accumulate cultural assets in Taiwan art history and will inspire our young adults to have more reflection and contemplation on culture insistency and creativity.

Former President of
National Chiao Tung University
Chun-yen Chang

劉序

　　藝術的創作與科技的創新，均來自於源源不絕、勇於自我挑戰的創造力。「楊英風在交大」，就是理性與感性平衡的最佳詮釋，也是交大發展全人教育的里程碑。

　　《楊英風全集》是交大圖書館楊英風藝術研究中心與財團法人楊英風藝術教育基金會合作推動的一項大型出版計劃。在理工專長之外，交大積極推廣人文藝術，建構科技與人文共舞的校園文化。

　　在發展全人教育的使命中，圖書館扮演極關鍵的角色。傳統的大學圖書館，以紙本資料的收藏、提供為主要任務，現代化的大學圖書館，則在一般的文本收藏之外，加入數位典藏的概念，以網路科技為文化薪傳之用。交大圖書館，歷年來先後成立多個藝文研究中心，致力多項頗具特色的藝文典藏計劃，包括「科幻研究中心」、「漫畫研究中心」，與「楊英風藝術研究中心」。楊大師是聞名國內外的重要藝術家，本校建校一百週年，新建圖書館落成後，楊大師為圖書館前設置大型景觀雕塑〔緣慧潤生〕，使建築之偉與雕塑之美相互輝映，自此便與交大締結深厚淵源。

　　《楊英風全集》的出版，不僅是海內外華人藝術家少見的個人全集，也是台灣戰後現代藝術發展最重要的見證與文化盛宴。

　　交大浩然圖書館有幸與楊英風大師相遇緣慧，相濡潤生。本人亦將繼往開來，持續支持這項藝文工程的推動，激發交大人潛藏的創造力。

<div align="right">

國立交通大學圖書館館長
2007.8　劉美君

</div>

Preface III

Artistic creation and technological transformation both come from constant innovation and challenges. Yuyu Yang at National Chiao Tung University is the best interpretation that reveals the balance of rationality and sensibility; it is also a milestone showing that National Chiao Tung University (NCTU) endeavors to provide a holistic educational environment leading to the development of a well-rounded and open-minded 'person.'

Yuyu Yang Corpus is a long-term publishing project launched jointly by Yuyu Yang Art Research Center at NCTU Library and Yuyu Yang Art Education Foundation. Besides its outstanding achievements in science and engineering, National Chiao Tung University (NCTU) is also enthusiastic in promoting humanities and social studies, cultivating its unique campus culture that strikes a balance between technological advancement and humanitarian concerns.

University libraries play a key role in paving the way for a modern-day whole-person educational system. The traditional mission of a university library is to collect and access informational resources for teaching and research. However, in the electronic era of the 21 century, digital archiving becomes the mainstream of library services. Responding actively to the trend, the NCTU Library has established several virtual art centers, such as Center for Science Fiction Studies, Center for Comics Studies, and Yuyu Yang Art Research Center, with the completion of a number of digital archiving projects, preserving the unique local creativity and cultural heritage of Taiwan. Master Yang is world-renowned artist and a good friend of NCTU. In 1996, when NCTU celebrated its 100th anniversary and the open house of the new Library, Master Yang created a large, life-scrape sculpture named "Grace Bestowed on Human Beings" as a gift to NCTU, now located in front of the Library. His work inspires soaring imagination and prominence to eternal beauty. Since then, Master Yang had maintained a close and solid relationship with NCTU.

Yuyu Yang Corpus is a complete and detailed collection of Master Yang's works, a valuable project of recording and publicizing an artist's life achievement. It marks the visionary advance of Taiwan's art production and it represents one of Taiwan's greatest landmarks of contemporary arts after World War II.

The NCTU Library is greatly honored to host Master Yang's masterpieces. As the library director, I will continue supporting the partnership with Yuyu Yang Art Education Foundation as well as facilitating further collaborations. The Foundation and NCTU are both committed to the creation of an enlightening and stimulating educational environment for the generations to come.

Director, National Chiao Tung University Library
Mei-chun Liu
2007.8

15

涓滴成海

　　楊英風先生是我們兄弟姊妹所摯愛的父親，但是我們小時候卻很少享受到這份天倫之樂。父親他永遠像個老師，隨時教導著一群共住在一起的學生，順便告訴我們做人處世的道理，從來不勉強我們必須學習與他相關的領域。誠如父親當年教導朱銘，告訴他：「你不要當第二個楊英風，而是當朱銘你自己」！

　　記得有位學生回憶那段時期，他說每天都努力著盡學生本分：「醒師前，睡師後」，卻是一直無法達成。因為父親整天充沛的工作狂勁，竟然在年輕的學生輩都還找不到對手呢！這樣努力不懈的工作熱誠，可以說維持到他逝世之前，終其一生始終如此，這不禁使我們想到：「一分天才，仍須九十九分的努力」這句至理名言！

　　父親的感情世界是豐富的，但卻是內斂而深沉的。應該是源自於孩提時期對母親不在身邊而充滿深厚的期待，直至小學畢業終於可以投向母親懷抱時，卻得先與表姊定親，又將少男奔放的情懷給鎖住了。無怪乎當父親被震懾在大同雲崗大佛的腳底下的際遇，從此縱情於佛法的領域。從父親晚年回顧展中「向來回首雲崗處，宏觀震懾六十載」的標題，及畢生最後一篇論文〈大乘景觀論〉，更確切地明白佛法思想是他創作的活水源頭。我的出家，彌補了父親未了的心願，出家後我們父女竟然由於佛法獲得深度的溝通，我也經常慨歎出家後我才更理解我的父親，原來他是透過內觀修行，掘到生命的泉源，所以創作簡直是隨手捻來，件件皆是具有生命力的作品。

　　面對上千件作品，背後上萬件的文獻圖像資料，這是父親畢生創作，幾經遷徙殘留下來的珍貴資料，見證著台灣美術史發展中，不可或缺的一塊重要領域。身為子女的我們，正愁不知如何正確地將這份寶貴的公共文化財，奉獻給社會與眾生之際，國立交通大學前任校長張俊彥適時地出現，慨然應允與我們基金會合作成立「楊英風藝術研究中心」，企圖將資訊科技與人文藝術作最緊密的結合。先後完成了「楊英風數位美術館」、「楊英風文獻典藏室」與「楊英風電子資料庫」，而規模最龐大、最複雜的是《楊英風全集》，則整整戮力近五年。

　　在此深深地感恩著這一切的因緣和合，張前校長俊彥、蔡前副校長文祥、楊前館長維邦、林前教務長振德，以及現任校長吳重雨教授、圖書館劉館長美君的全力支援，編輯小組諮詢委員會十二位專家學者的指導。蕭瓊瑞教授擔任總主編，李振明教授及助理張俊哲先生擔任美編指導，本研究中心的同仁鈴如、珊珊、瑋鈴擔任分冊主編，還有過去如海、怡勳、美璟、秀惠與盈龍的投入，以及家兄嫂奉琛及維妮與法源講寺的支持和幕後默默的耕耘者，更感謝朱銘先生在得知我們面對《楊英風全集》龐大的印刷經費相當困難時，慨然捐出十三件作品，價值新台幣六百萬元整，以供義賣。還有在義賣過程中所有贊助者的慷慨解囊，更促成了這幾乎不可能的任務，才有機會將一池靜靜的湖水，逐漸匯集成大海般的壯闊。

<div align="right">
楊英風藝術教育基金會

董事長　釋寬謙
</div>

Little Drops Make An Ocean

Yuyu Yang was our beloved father, yet we seldom enjoyed our happy family hours in our childhoods. Father was always like a teacher, and was constantly teaching us proper morals, and values of the world. He never forced us to learn the knowledge of his field, but allowed us to develop our own interests. He also told Ju Ming, a renowned sculptor, the same thing that "Don't be a second Yuyu Yang, but be yourself !"

One of my father's students recalled that period of time. He endeavored to do his responsibility - awake before the teacher and asleep after the teacher. However, it was not easy to achieve because of my father's energetic in work and none of the student is his rival. He kept this enthusiasm till his death. It reminds me of a proverb that one percent of genius and ninety nine percent of hard work leads to success.

My father was rich in emotions, but his feelings were deeply internalized. It must be some reasons of his childhood. He looked forward to be with his mother, but he couldn't until he graduated from the elementary school. But at that moment, he was obliged to be engaged with his cousin that somehow curtailed the natural passion of a young boy. Therefore, it is understandable that he indulged himself with Buddhism. We could clearly understand that the Buddha dharma is the fountain of his artistic creation from the headline - "Looking Back at Yuen-gang, Touching Heart for Sixty Years" of his retrospective exhibition and from his last essay "Landscape Thesis". My forsaking of the world made up his uncompleted wishes. I could have deep communication through Buddhism with my father after that and I began to understand that my father found his fountain of life through introspection and Buddhist practice. So every piece of his work is vivid and shows the vitality of life.

Father left behind nearly a thousand pieces of artwork and tens of thousands of relevant documents and graphics, which are preciously preserved after the migration. These works are the painstaking efforts in his lifetime and they constitute a significant part of contemporary art history. While we were worrying about how to donate these precious cultural legacies to the society, Mr. Chun-yen Chang, former President of National Chiao Tung University, agreed to collaborate with our foundation in setting up Yuyu Yang Art Research Center with the intention of integrating information technology with art. As a result, Yuyu Yang Digital Art Museum, Yuyu Yang Literature Archives and Yuyu Yang Electronic Databases have been set up. But the most complex and prodigious was the *Yuyu Yang Corpus*; it took three whole years.

We owe a great deal to the support of NCTU's former president Chun-yen Chang, former vice president Wen-hsiang Tsai, former library director Wei-bang Yang, former dean of academic Cheng-te Lin and NCTU's president Chung-yu Wu, library director Mei-chun Liu as well as the direction of the twelve scholars and experts that served as the editing consultation. Prof. Chong-ray Hsiao is the chief editor. Prof. Cheng-ming Lee and assistant Jun-che Chang are the art editor guides. Ling-ju, Shan-shan and Wei-ling in the research center are volume editors. Ru-hai, Yi-hsun, Mei-jing, Xiu-hui and Ying-long also joined us, together with the support of my brother Fong-sheng, sister-in-law Wei-ni, Fa Yuan Temple, and many other contributors. Moreover, we must thank Mr. Ju Ming. When he knew that we had difficulty in facing the huge expense of printing *Yuyu Yang Corpus*, he donated thirteen works that the entire value was NTD 6,000,000 liberally for a charity bazaar. Furthermore, in the process of the bazaar, all of the sponsors that made generous contributions helped to bring about this almost impossible mission. Thus scattered bits and pieces have been flocked together to form the great majesty.

President of
Yuyu Yang Art Education Foundation
Kuan-Chian Shi

Kuan - Chian Shi

17

為歷史立一巨石──關於《楊英風全集》

　　在戰後台灣美術史上，以藝術材料嘗試之新、創作領域橫跨之廣、對各種新知識、新思想探討之勤，並因此形成獨特見解、創生鮮明藝術風貌，且留下數量龐大的藝術作品與資料者，楊英風無疑是獨一無二的一位。在國立交通大學支持下編纂的《楊英風全集》，將證明這個事實。

　　視楊英風為台灣的藝術家，恐怕還只是一種方便的說法。從他的生平經歷來看，這位出生成長於時代交替夾縫中的藝術家，事實上，足跡橫跨海峽兩岸以及東南亞、日本、歐洲、美國等地。儘管在戰後初期，他曾任職於以振興台灣農村經濟為主旨的《豐年》雜誌，因此深入農村，也創作了為數可觀的各種類型的作品，包括水彩、油畫、雕塑，和大批的漫畫、美術設計等等；但在思想上，楊英風絕不是一位狹隘的鄉土主義者，他的思想恢宏、關懷廣闊，是一位具有世界性視野與氣度的傑出藝術家。

　　一九二六年出生於台灣宜蘭的楊英風，因父母長年在大陸經商，因此將他託付給姨父母撫養照顧。一九四○年楊英風十五歲，隨父母前往中國北京，就讀北京日本中等學校，並先後隨日籍老師淺井武、寒川典美，以及旅居北京的台籍畫家郭柏川等習畫。一九四四年，前往日本東京，考入東京美術學校建築科；不過未久，就因戰爭結束，政局變遷，而重回北京，一面在京華美術學校西畫系，繼續接受郭柏川的指導，同時也考取輔仁大學教育學院美術系。唯戰後的世局變動，未及等到輔大畢業，就在一九四七年返台，自此與大陸的父母兩岸相隔，無法見面，並失去經濟上的奧援，長達三十多年時間。隻身在台的楊英風，短暫在台灣大學植物系從事繪製植物標本工作後，一九四八年，考入台灣省立師範學院藝術系（今台灣師大美術系），受教溥心畬等傳統水墨畫家，對中國傳統繪畫思想，開始有了瞭解。唯命運多舛的楊英風，仍因經濟問題，無法在師院完成學業。一九五一年，自師院輟學，應同鄉畫壇前輩藍蔭鼎之邀，至農復會《豐年》雜誌擔任美術編輯，此一工作，長達十一年；不過在這段時間，透過他個人的努力，開始在台灣藝壇展露頭角，先後獲聘為中國文藝協會民俗文藝委員會常務委員（1955-）、教育部美育委員會委員（1957-）、國立歷史博物館推廣委員（1957-）、巴西聖保羅雙年展參展作品評審委員（1957-）、第四屆全國美展雕塑組審查委員（1957-）等等，並在一九五九年，與一些具創新思想的年輕人組成日後影響深遠的「現代版畫會」。且以其聲望，被推舉為當時由國內現代繪畫團體所籌組成立的「中國現代藝術中心」召集人；可惜這個藝術中心，因著名的政治疑雲「秦松事件」（作品被疑為與「反蔣」有關），而宣告夭折（1960）。不過楊英風仍在當年，盛大舉辦他個人首次重要個展於國立歷史博物館，並在隔年（1961），獲中國文藝協會雕塑獎，也完成他的成名大作──台中日月潭教師會館大型浮雕壁畫群。

　　一九六一年，楊英風辭去《豐年》雜誌美編工作，一九六二年受聘擔任國立台灣藝術專科學校（今台灣藝大）美術科兼任教授，培養了一批日後活躍於台灣藝術界的年輕雕塑家。一九六三年，他以北平輔仁大學校友會代表身份，前往義大利羅馬，並陪同于斌主教晉見教宗保祿六世；此後，旅居義大利，直至一九六六年。期間，他創作了大批極為精采的街頭速寫作品，並在米蘭舉辦個展，展出四十多幅版畫與十件雕塑，均具相當突出的現代風格。此外，他又進入義大利國立造幣雕刻專門學校研究銅章雕刻；返國後，舉辦「義大利銅章雕刻展」於國立歷史博物館，是台灣引進銅章雕刻

的先驅人物。同年（1966），獲得第四屆全國十大傑出青年金手獎榮譽。

隔年（1967），楊英風受聘擔任花蓮大理石工廠顧問，此一機緣，對他日後大批精采創作，如「山水」系列的激發，具直接的影響；但更重要者，是開啓了日後花蓮石雕藝術發展的契機，對台灣東部文化產業的提升，具有重大且深遠的貢獻。

一九六九年，楊英風臨危受命，在極短的時間，和有限的財力、人力限制下，接受政府委託，創作完成日本大阪萬國博覽會中華民國館的大型景觀雕塑〔鳳凰來儀〕。這件作品，是他一生重要的代表作之一，以大型的鋼鐵材質，形塑出一種飛翔、上揚的鳳凰意象。這件作品的完成，也奠定了爾後和著名華人建築師貝聿銘一系列的合作。貝聿銘正是當年中華民國館的設計者。

〔鳳凰來儀〕一作的完成，也促使楊氏的創作進入一個新的階段，許多來自中國傳統文化思想的作品，一一湧現。

一九七七年，楊英風受到日本京都觀賞雷射藝術的感動，開始在台灣推動雷射藝術，並和陳奇祿、毛高文等人，發起成立「中華民國雷射科藝推廣協會」，大力推廣科技導入藝術創作的觀念，並成立「大漢雷射科藝研究所」，完成於一九八〇的〔生命之火〕，就是台灣第一件以雷射切割機完成的雕刻作品。這件工作，引發了相當多年輕藝術家的投入參與，並在一九八一年，於圓山飯店及圓山天文台舉辦盛大的「第一屆中華民國國際雷射景觀雕塑大展」。

一九八六年，由於夫人李定的去世，與愛女漢珩的出家，楊英風的生命，也轉入一個更為深沈內蘊的階段。一九八八年，他重遊洛陽龍門與大同雲岡等佛像石窟，並於一九九〇年，發表〈中國生態美學的未來性〉於北京大學「中國東方文化國際研討會」；〈楊英風教授生態美學語錄〉也在《中時晚報》、《民眾日報》等媒體連載。同時，他更花費大量的時間、精力，為美國萬佛城的景觀、建築，進行規畫設計與修建工程。

一九九三年，行政院頒發國家文化獎章，肯定其終生的文化成就與貢獻。同年，台灣省立美術館為其舉辦「楊英風一甲子工作紀錄展」，回顧其一生創作的思維與軌跡。一九九六年，大型的「呦呦楊英風景觀雕塑特展」，在英國皇家雕塑家學會邀請下，於倫敦查爾西港區戶外盛大舉行。

一九九七年八月，「楊英風大乘景觀雕塑展」在著名的日本箱根雕刻之森美術館舉行。兩個月後，這位將一生生命完全貢獻給藝術的傑出藝術家，因病在女兒出家的新竹法源講寺，安靜地離開他所摯愛的人間，回歸宇宙渾沌無垠的太初。

作為一位出生於日治末期、成長茁壯於戰後初期的台灣藝術家，楊英風從一開始便沒有將自己設定在任何一個固定的畫種或創作的類型上，因此除了一般人所熟知的雕塑、版畫外，即使油畫、攝影、雷射藝術，乃至一般視為「非純粹藝術」的美術設計、插畫、漫畫等，都留下了大量的作品，同時也都呈顯了一定的藝術質地與品味。楊英風是一位站在鄉土、貼近生活，卻又不斷追求前衛、時時有所突破、超越的全方位藝術家。

一九九四年，楊英風曾受邀為國立交通大學新建圖書館資訊廣場，規畫設計大型景觀雕塑〔緣慧潤生〕，這件作品在一九九六年完成，作為交大建校百週年紀念。

一九九九年，也是楊氏辭世的第二年，交通大學正式成立「楊英風藝術研究中心」，並與財團法人楊英風藝術教育基金會合作，在國科會的專案補助下，於二〇〇〇年開始進行「楊英風數位美術館」建置計畫；隔年，進一步進行「楊英風文獻典藏室」與「楊英風電子資料庫」的建置工作，並著手《楊英風全集》的編纂計畫。

二〇〇二年元月，個人以校外諮詢委員身份，和林保堯、顏娟英等教授，受邀參與全集的第一次諮詢委員會；美麗的校園中，散置著許多楊英風各個時期的作品。初步的《全集》構想，有三巨冊，上、中冊為作品圖錄，下冊為楊氏日記、工作週記與評論文字的選輯和年表。委員們一致認為：以楊氏一生龐大的創作成果和文獻史料，採取選輯的方式，有違《全集》的精神，也對未來史料的保存與研究，有所不足，乃建議進行更全面且詳細的搜羅、整理與編輯。

由於這是一件龐大的工作，楊英風藝術教育教基金會的董事長寬謙法師，也是楊英風的三女，考量林保堯、顏娟英教授的工作繁重，乃商洽個人前往交大支援，並徵得校方同意，擔任《全集》總主編的工作。

個人自二〇〇二年二月起，每月最少一次由台南北上，參與這項工作的進行。研究室位於圖書館地下室，與藝文空間比鄰，雖是地下室，但空曠的設計，使得空氣、陽光充足。研究室內，現代化的文件櫃與電腦設備，顯示交大相關單位對這項工作的支持。幾位學有專精的專任研究員和校方支援的工讀生，面對龐大的資料，進行耐心的整理與歸檔。工作的計畫，原訂於二〇〇二年年底告一段落，但資料的陸續出土，從埔里楊氏舊宅和台北的工作室，又搬回來大批的圖稿、文件與照片。楊氏對資料的蒐集、記錄與存檔，直如一位有心的歷史學者，恐怕是台灣，甚至海峽兩岸少見的一人。他的史料，也幾乎就是台灣現代藝術運動最重要的一手史料，將提供未來研究者，瞭解他個人和這個時代最重要的依據與參考。

《全集》最後的規模，超出所有參與者原先的想像。全部內容包括兩大部份：即創作篇與文件篇。創作篇的第1至5卷，是巨型圖版書冊，包括第1卷的浮雕、景觀浮雕、雕塑、景觀雕塑，與獎座，第2卷的版畫、繪畫、雷射，與攝影；第3卷的素描和速寫；第4卷的美術設計、插畫與漫畫；第5卷除大事年表和一篇介紹楊氏創作經歷的專文外，則是有關楊英風的一些評論文字、日記、剪報、工作週記、書信，與雕塑創作過程、景觀規畫案、史料、照片等等的精華選錄。事實上，第5卷的內容，也正是第二部份文件篇的內容的選輯，而文卷篇的詳細內容，總數多達二十冊，包括：文集三冊、研究集五冊、早年日記一冊、工作札記二冊、書信六冊、史料圖片二冊，及一冊較為詳細的生平年譜。至於創作篇的第6至12卷，則完全是景觀規畫案；楊英風一生亟力推動「景觀雕塑」的觀念，因此他的景觀規畫，許多都是「景觀雕塑」觀念下的一種延伸與擴大。這些規畫案有完成的，也有未完成的，但都是楊氏心血的結晶，保存下來，做為後進研究參考的資料，也期待某些案子，可以獲得再生、實現的契機。

類如《楊英風全集》這樣一套在藝術史界，還未見前例的大部頭書籍的編纂，工作的困難與成敗，還不只在全書的架構和分類；最困難的，還在美術的編輯與安排，如何將大小不一、種類材質繁複的圖像、資料，有條不紊，以優美的視覺方式呈現出來？是一個巨大的挑戰。好友台灣師大美術系教授李振明和他的傑出弟子，也是曾經獲得一九九七年國際青年設計大賽台灣區金牌獎的張俊哲先生，可謂不計酬勞地以一種文化貢獻的心情，共同參與了這件工作的進行，在

此表達誠摯的謝意。當然藝術家出版社何政廣先生的應允出版，和他堅強的團隊，尤其是柯美麗小姐辛勞的付出，也應在此致上深深的謝意。

　　個人參與交大楊英風藝術研究中心的《全集》編纂，是一次美好的經歷。許多個美麗的夜晚，住在圖書館旁招待所，多風的新竹、起伏有緻的交大校園，從初春到寒冬，都帶給個人難忘的回憶。而幾次和張校長俊彥院士夫婦與學校相關主管的集會或餐聚，也讓個人對這個歷史悠久而生命常青的學校，留下深刻的印象。在對人文高度憧憬與尊重的治校理念下，張校長和相關主管大力支持《楊英風全集》的編纂工作，已為台灣美術史，甚至文化史，留下一座珍貴的寶藏；也像在茂密的藝術森林中，立下一塊巨大的磐石，美麗的「夢之塔」，將在這塊巨石上，昂然矗立。

　　個人以能參與這件歷史性的工程而深感驕傲，尤其感謝研究中心同仁，包括鈴如、珊珊、瑋鈴、慧敏，和已經離職的怡勳、美璟、如海、盈龍、秀惠的全力投入與配合。而八師父（寬謙法師）、奉琛、維妮，為父親所付出的一切，成果歸於全民共有，更應致上最深沈的敬意。

總主編　蕭瓊瑞

A Monolith in History : About The *Yuyu Yang Corpus*

The attempt of new art materials, the width of the innovative works, the diligence of probing into new knowledge and new thoughts, the uniqueness of the ideas, the style of vivid art, and the collections of the great amount of art works prove that Yuyu Yang was undoubtedly the unique one In Taiwan art history of post World War II. We can see many proofs in *Yuyu Yang Corpus*, which was compiled with the support of the National Chiao Tung University.

Regarding Yuyu Yang as a Taiwanese artist is only a rough description. Judging from his background, he was born and grew up at the juncture of the changing times and actually traversed both sides of the Taiwan Straits, Japan, Europe and America. He used to be an employee at Harvest, a magazine dedicated to fostering Taiwan agricultural economy. He walked into the agricultural society to have a clear understanding of their lives and created numerous types of works, such as watercolor, oil paintings, sculptures, comics and graphic designs. But Yuyu Yang is not just a narrow minded localism in thinking. On the contrary, his great thinking and his open-minded makes him an outstanding artist with global vision and manner.

Yuyu Yang was born in Yilan, Taiwan, 1926, and was fostered by his aunt because his parents ran a business in China. In 1940, at the age of 15, he was leaving Beijing with his parents, and enrolled in a Japanese middle school there. He learned with Japanese teachers Asai Takesi, Samukawa Norimi, and Taiwanese painter Bo-chuan Kuo. He went to Japan in 1944, and was accepted to the Architecture Department of Tokyo School of Art, but soon returned to Beijing because of the political situation. In Beijing, he studied Western painting with Mr. Bo-chuan Kuo at Jin Hua School of Art. At this time, he was also accepted to the Art Department of Fu Jen University. Because of the war, he returned to Taiwan without completing his studies at Fu Jen University. Since then, he was separated from his parents and lost any financial support for more than three decades. Being alone in Taiwan, Yuyu Yang temporarily drew specimens at the Botany Department of National Taiwan University, and was accepted to the Fine Art Department of Taiwan Provincial Academy for Teachers (is today known as National Taiwan Normal University) in 1948. He learned traditional ink paintings from Mr. Hsin-yu Fu and started to know about Chinese traditional paintings. However, it's a pity that he couldn't complete his academic studies for the difficulties in economy. He dropped out school in 1951 and went to work as an art editor at *Harvest* magazine under the invitation of Mr. Ying-ding Lan, his hometown artist predecessor, for eleven years. During this period, because of his endeavor, he gradually gained attention in the art field and was nominated as a member of the standing committee of China Literary Society Folk Art Council (1955-), the Ministry of Education's Art Education Committee (1957-), the National Museum of History's Outreach Committee (1957-), the Sao Paulo Biennial Exhibition's Evaluation Committee (1957-), and the 4th Annual National Art Exhibition, Sculpture Division's Judging Committee (1957-), etc. In 1959, he founded the Modern Printmaking Society with a few innovative young artists. By this prestige, he was nominated the convener of Chinese Modern Art Center. Regrettably, the art center came to an end in 1960 due to the notorious political shadow - a so-called Qin-song

Event (works were alleged of anti-Chiang). Nonetheless, he held his solo exhibition at the National Museum of History that year and won an award from the ROC Literary Association in 1961. At the same time, he completed the masterpiece of mural paintings at Taichung Sun Moon Lake Teachers Hall.

Yuyu Yang quit his editorial job of *Harvest* magazine in 1961 and was employed as an adjunct professor in Art Department of National Taiwan Academy of Arts (is today known as National Taiwan University of Arts) in 1962 and brought up some active young sculptors in Taiwan. In 1963, he accompanied Cardinal Bing Yu to visit Pope Paul VI in Italy, in the name of the delegation of Beijing Fu Jen University alumni society. Thereafter he lived in Italy until 1966. During his stay in Italy, he produced a great number of marvelous street sketches and had a solo exhibition in Milan. The forty prints and ten sculptures showed the outstanding Modern style. He also took the opportunity to study bronze medal carving at Italy National Sculpture Academy. Upon returning to Taiwan, he held the exhibition of bronze medal carving at the National Museum of History. He became the pioneer to introduce bronze medal carving and won the Golden Hand Award of 4th Ten Outstanding Youth Persons in 1966.

In 1967, Yuyu Yang was a consultant at a Hualien marble factory and this working experience had a great impact on his creation of Lifescape Series hereafter. But the most important of all, he started the development of stone carving in Hualien and had a profound contribution on promoting the Eastern Taiwan culture business.

In 1969, Yuyu Yang was called by the government to create a sculpture under limited financial support and manpower in such a short time for exhibiting at the ROC Gallery at Osaka World Exposition. The outcome of a large environmental sculpture, "Advent of the Phoenix" was made of stainless steel and had a symbolic meaning of rising upward as Phoenix. This work also paved the way for his collaboration with the internationally renowned Chinese architect I.M. Pei, who designed the ROC Gallery.

The completion of "Advent of the Phoenix" marked a new stage of Yuyu Yang's creation. Many works come from the Chinese traditional thinking showed up one by one.

In 1977, Yuyu Yang was touched and inspired by the laser music performance in Kyoto, Japan, and began to advocate laser art. He founded the Chinese Laser Association with Chi-lu Chen and Kao-wen Mao and China Laser Association, and pushed the concept of blending technology and art. "Fire of Life" in 1980, was the first sculpture combined with technology and art and it drew many young artists to participate in it. In 1981, the 1st Exhibition & Congress of the International Society for Laser Artland at the Grand Hotel and Observatory was held in Taipei.

In 1986, Yuyu Yang's wife Ding Lee passed away and her daughter Han-Yen became a nun. Yuyu Yang's life was transformed to an inner stage. He revisited the Buddha stone caves at Loyang Long-men and Datung Yuen-gang in 1988, and two years later, he published a paper entitled "The Future of Environmental Art in China" in a Chinese Oriental Culture International Seminar at

Beijing University. The "Yuyu Yang on Ecological Aesthetics" was published in installments in China Times Express Column and Min Chung Daily. Meanwhile, he spent most time and energy on planning, designing, and constructing the landscapes and buildings of Wan-fo City in the USA.

In 1993, the Executive Yuan awarded him the National Culture Medal, recognizing his lifetime achievement and contribution to culture. Taiwan Museum of Fine Arts held the "The Retrospective of Yuyu Yang" to trace back the thoughts and footprints of his artistic career. In 1996, "Lifescape - The Sculpture of Yuyu Yang" was held in west Chelsea Harbor, London, under the invitation of the England's Royal Society of British Sculptors.

In August 1997, "Lifescape Sculpture of Yuyu Yang" was held at The Hakone Open-Air Museum in Japan. Two months later, the remarkable man who had dedicated his entire life to art, died of illness at Fayuan Temple in Hsinchu where his beloved daughter became a nun there.

Being an artist born in late Japanese dominion and grew up in early postwar period, Yuyu Yang didn't limit himself to any fixed type of painting or creation. Therefore, except for the well-known sculptures and wood prints, he left a great amount of works having certain artistic quality and taste including oil paintings, photos, laser art, and the so-called "impure art": art design, illustrations and comics. Yuyu Yang is the omni-bearing artist who approached the native land, got close to daily life, pursued advanced ideas and got beyond himself.

In 1994, Yuyu Yang was invited to design a Lifescape for the new library information plaza of National Chiao Tung University. This "Grace Bestowed on Human Beings", completed in 1996, was for NCTU's centennial anniversary.

In 1999, two years after his death, National Chiao Tung University formally set up Yuyu Yang Art Research Center, and cooperated with Yuyu Yang Foundation. Under special subsidies from the National Science Council, the project of building Yuyu Yang Digital Art Museum was going on in 2000. In 2001, Yuyu Yang Literature Archives and Yuyu Yang Electronic Databases were under construction. Besides, *Yuyu Yang Corpus* was also compiled at the same time.

At the beginning of 2002, as outside counselors, Prof. Bao-yao Lin, Juan-ying Yan and I were invited to the first advisory meeting for the publication. Works of each period were scattered in the campus. The initial idea of the corpus was to be presented in three massive volumes - the first and the second one contains photos of pieces, and the third one contains his journals, work notes, commentaries and critiques. The committee reached into consensus that the form of selection was against the spirit of a complete collection, and will be deficient in further studying and preserving; therefore, we were going to have a whole search and detailed arrangement for Yuyu Yang's works.

It is a tremendous work. Considering the heavy workload of Prof. Bao-yao Lin and Juan-ying Yan, Kuan-chian Shih, the

President of Yuyu Yang Art Education Foundation and the third daughter of Yuyu Yang, recruited me to help out. With the permission of the NCTU, I was served as the chief editor of *Yuyu Yang Corpus*.

I have traveled northward from Tainan to Hsinchu at least once a month to participate in the task since February 2002. Though the research room is at the basement of the library building, adjacent to the art gallery, its spacious design brings in sufficient air and sunlight. The research room equipped with modern filing cabinets and computer facilities shows the great support of the NCTU. Several specialized researchers and part-time students were buried in massive amount of papers, and were filing all the data patiently. The work was originally scheduled to be done by the end of 2002, but numerous documents, sketches and photos were sequentially uncovered from the workroom in Taipei and the Yang's residence in Puli. Yang is like a dedicated historian, filing, recording, and saving all these data so carefully. He must be the only one to do so on both sides of the Straits. The historical archives he compiled are the most important firsthand records of Taiwanese Modern Art movement. And they will provide the researchers the references to have a clear understanding of the era as well as him.

The final version of the *Yuyu Yang Corpus* far surpassed the original imagination. It comprises two major parts - Artistic Creation and Archives. Volume I to V in Artistic Creation Section is a large album of paintings and drawings, including Volume I of embossment, lifescape embossment, sculptures, lifescapes, and trophies; Volume II of prints, drawings, laser works and photos; Volume III of sketches; Volume IV of graphic designs, illustrations and comics; Volume V of chronology charts, an essay about his creative experience and some selections of Yang's critiques, journals, newspaper clippings, weekly notes, correspondence, process of sculpture creation, projects, historical documents, and photos. In fact, the content of Volume V is exactly a selective collection of Archives Section, which consists of 20 detailed Books altogether, including 3 Books of literature, 5 Books of research, 1 Book of early journals, 2 Books of working notes, 6 Books of correspondence, 2 Books of historical pictures, and 1 Book of biographic chronology. Volumes VI to XII in Artistic Creation Section are about lifescape projects. Throughout his life, Yuyu Yang advocated the concept of "lifescape" and many of his projects are the extension and augmentation of such concept. Some of these projects were completed, others not, but they are all fruitfulness of his creativity. The preserved documents can be the reference for further study. Maybe some of these projects may come true some day.

Editing such extensive corpus like the *Yuyu Yang Corpus* is unprecedented in Taiwan art history field. The challenge lies not merely in the structure and classification, but the greatest difficulty in art editing and arrangement. It would be a great challenge to set these diverse graphics and data into systematic order and display them in an elegant way. Prof. Cheng-ming Lee, my good friend of the Fine Art Department of Taiwan National Normal University, and his pupil Mr. Jun-che Chang, winner of the 1997 International Youth Design Contest of Taiwan region, devoted themselves to the project in spite of the meager remuneration. To whom I would

like to show my grateful appreciation. Of course, Mr. Cheng-kuang He of The Artist Publishing House consented to publish our works, and his strong team, especially the toil of Ms. Mei-li Ke, here we show our great gratitude for you.

It was a wonderful experience to participate in editing the Corpus for Yuyu Yang Art Research Center. I spent several beautiful nights at the guesthouse next to the library. From cold winter to early spring, the wind of Hsin-chu and the undulating campus of National Chiao Tung University left me an unforgettable memory. Many times I had the pleasure of getting together or dining with the school president Chun-yen Chang and his wife and other related administrative officers. The school's long history and its vitality made a deep impression on me. Under the humane principles, the president Chun-yen Chang and related administrative officers support to the *Yuyu Yang Corpus*. This corpus has left the precious treasure of art and culture history in Taiwan. It is like laying a big stone in the art forest. The "Tower of Dreams" will stand erect on this huge stone.

I am so proud to take part in this historical undertaking, and I appreciated the staff in the research center, including Ling-ju, Shan-shan, Wei-ling, and those who left the office, Yi-hsun, Mei-jing, Lu-hai, Ying-long and Xiu-hui. Their dedication to the work impressed me a lot. What Master Kuan-chian Shih, Fong-sheng, and Wei-ni have done for their father belongs to the people and should be highly appreciated.

Chief Editor of the *Yuyu Yung Corpus*
Chong-ray Hsiao

Chong-ray Hsiao

景觀規畫
Lifescape design

◆宜蘭縣公墓設計案（未完成）

The Design for the Yilan County's Cemetery (1953)

時間、地點：1953、宜蘭礁溪大坡

◆背景概述

　　本案由宜蘭縣第一任民選縣長盧纘祥（字史雲，號夢蘭）主持，組織宜蘭縣公墓籌建委員會，聘祁大鵬、藍蔭鼎、楊英風為顧問，並聘楊英風、楊英欽（楊景天）兄弟為設計者，呂雲麟為工程師，選定礁溪大坡為建公墓的地點，楊英風原提議建造雙塔式公墓，最後決議以十一層樓包山式大建築為公墓之設計圖，全案並於 1954 年 1 月 28 日動土，然因故未成。（編按）

◆相關報導

- 〈老幼殘廢有所養　孤魂野鬼有所歸　宜縣計畫建造救濟院暨公墓〉出處不詳，1953。
- 〈藍蔭鼎等自宜返省〉《新生報》1953.10.24，台北：新生報社。

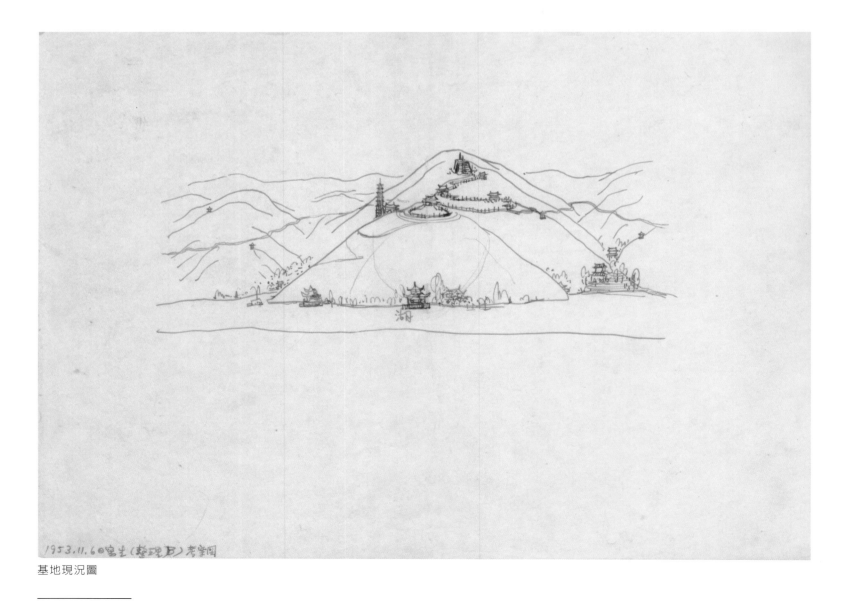

1953.11.6日寫生（整理后）考室園

基地現況圖

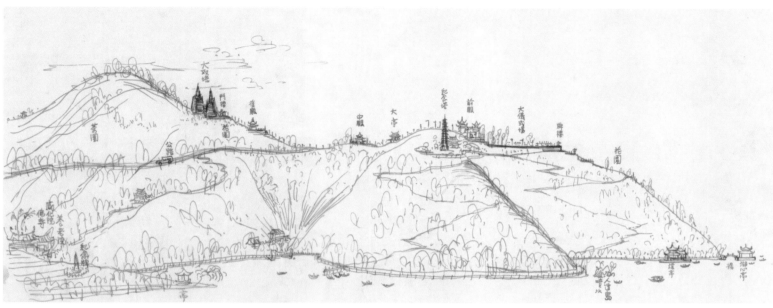

基地現況圖

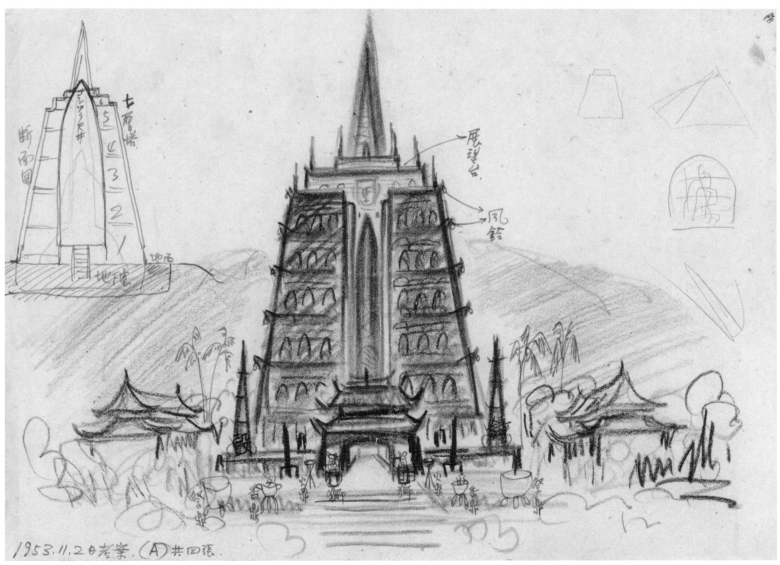

設計草圖

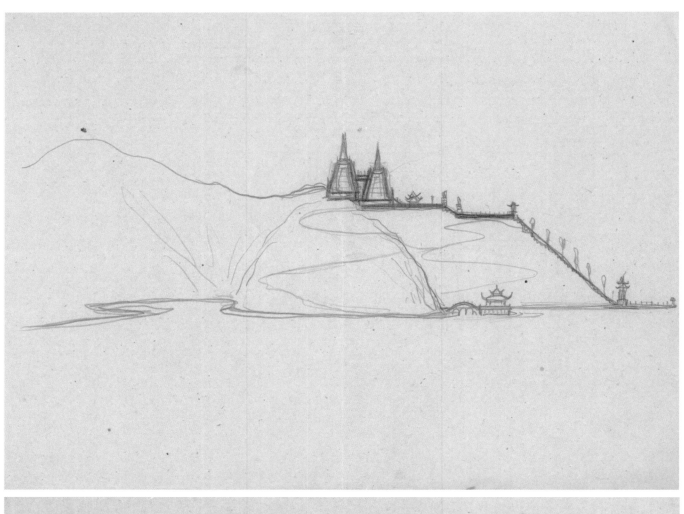

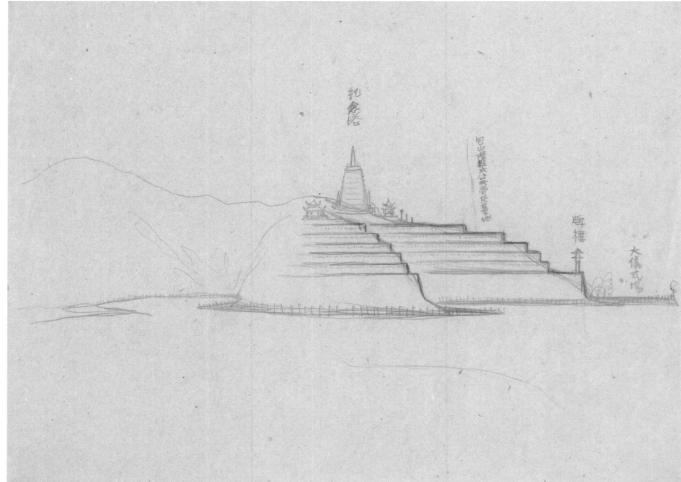

紀念塔

可山頂設太公紀念所及墓地

碑樓

大儀式場

設計草圖

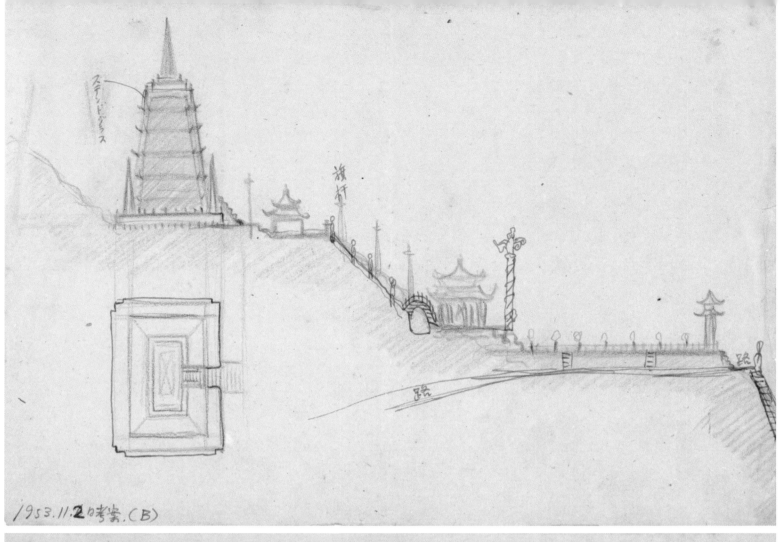

1953.11.2日考案.(B)

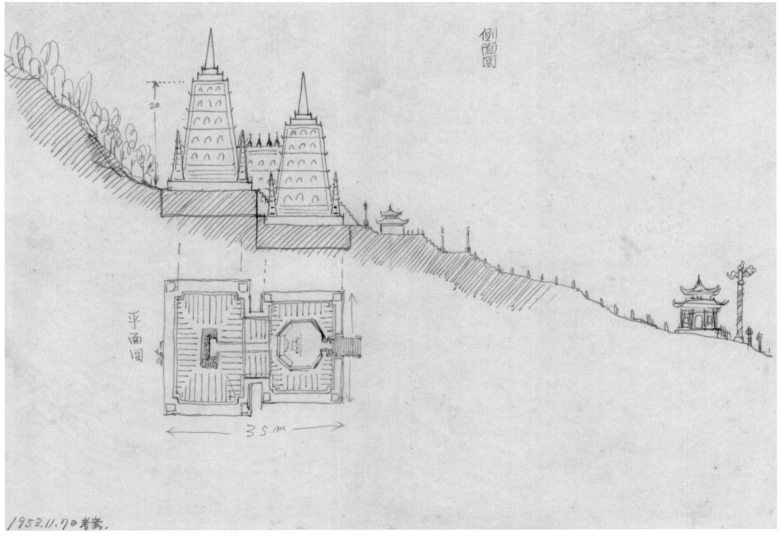

1953.11.7日考案.

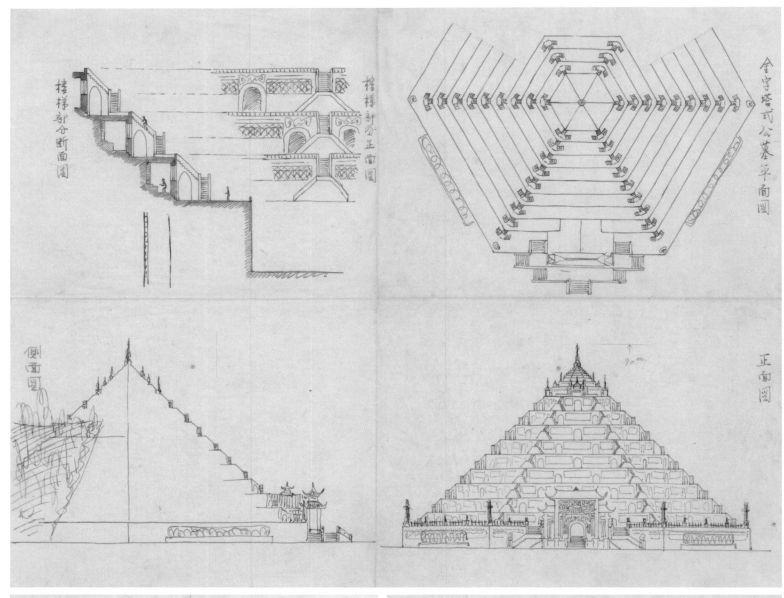

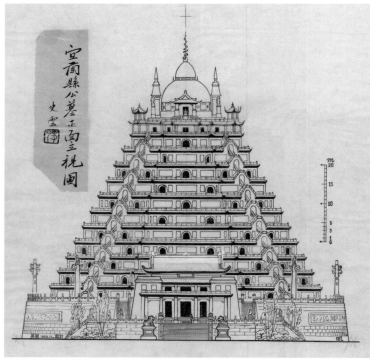

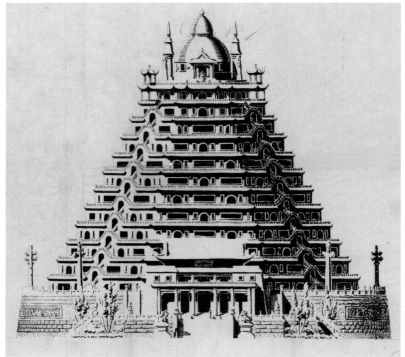

設計圖

宜蘭縣公墓透視圖〔右頁圖〕

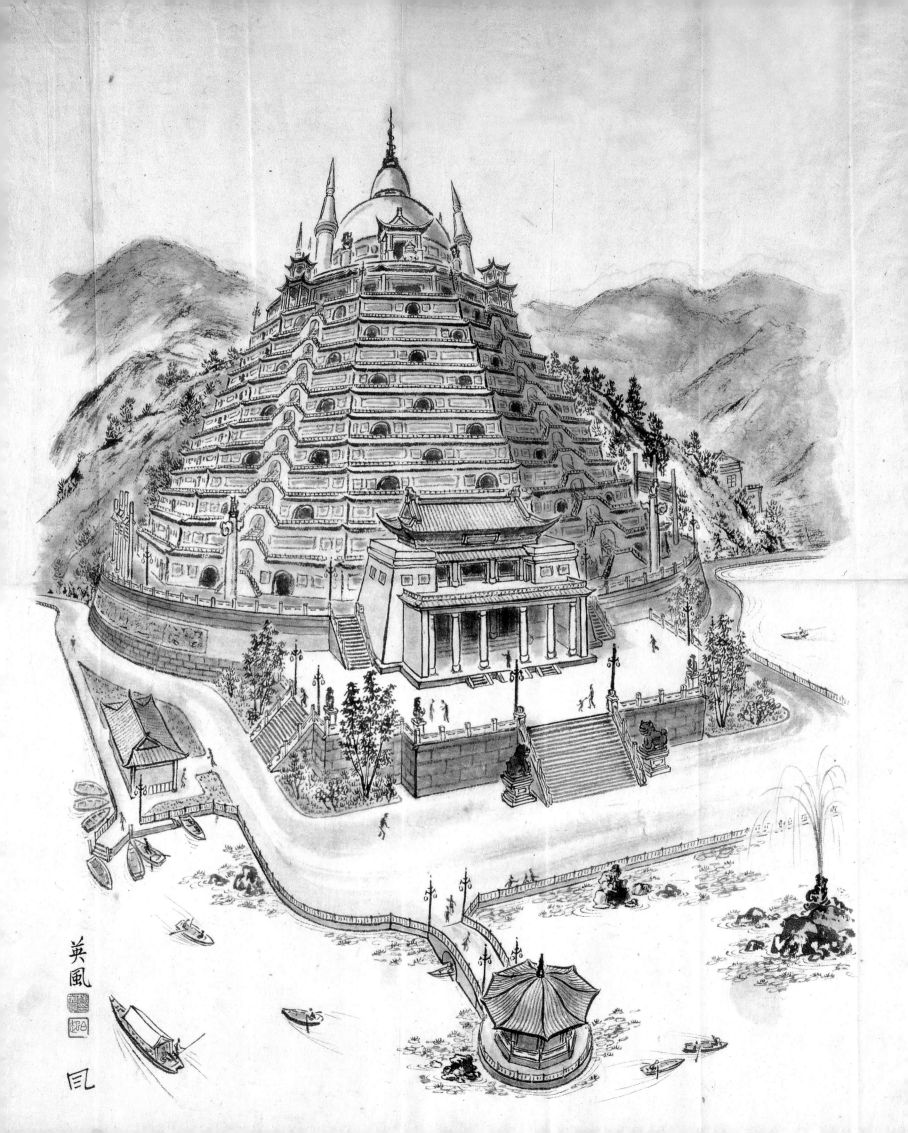

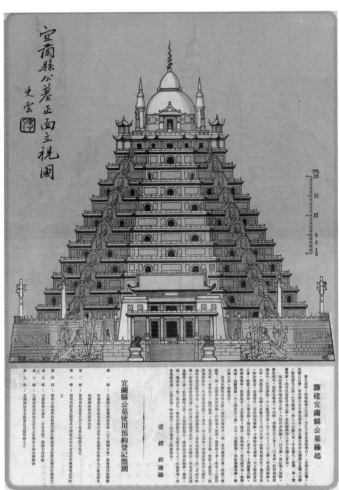

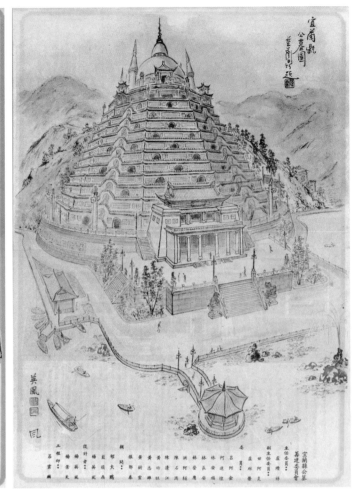

宜蘭縣公墓使用說明圖卡

1953.10.19　宜蘭縣政府—豐年社

老幼殘廢有所養 孤魂野鬼有所歸
宜縣計劃建設救濟院暨公墓

【本報宜蘭訊】宜蘭縣長盧纘祥於日昨假合作金庫會議室舉行記者招待會，透表渠所計劃之綜合救濟院與公（一）靈塔兩大計劃已完竣，即將著手募捐建設，並於建設完成之後招待會將蒐集私財實物債券七級靈塔兩大計劃已完竣……

宜蘭縣公墓籌建委員會聘書

〈老幼殘廢有所養 孤魂野鬼有所歸 宜縣計畫建造救濟院暨公墓〉出處不詳，1953

（資料整理／賴鈴如）

◆台中教師會館〔梅花鹿〕景觀雕塑設置暨大門規畫*

The lifescape sculpture *Sika Deer* and the entrance design for the Taichung Teachers' Hostel(1957 - 1962)

時間、地點：1957-1962、台中

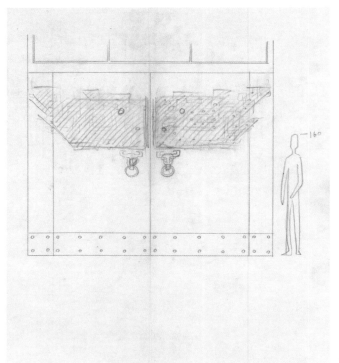

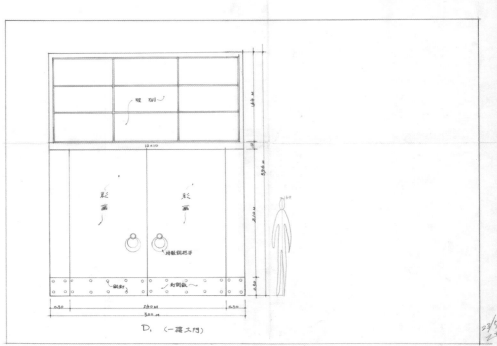

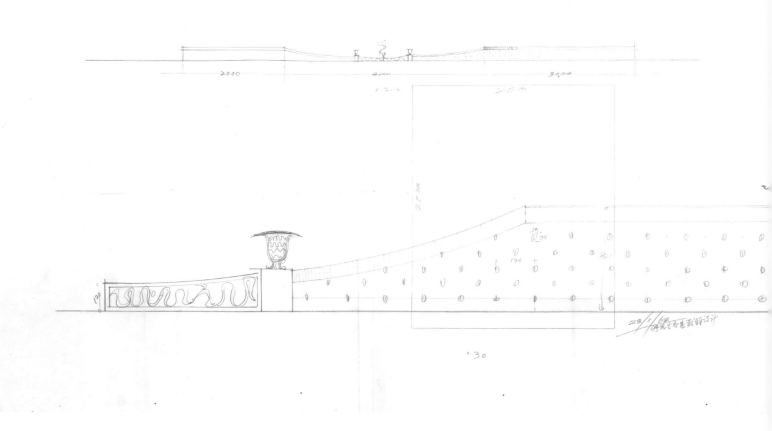

立面圖

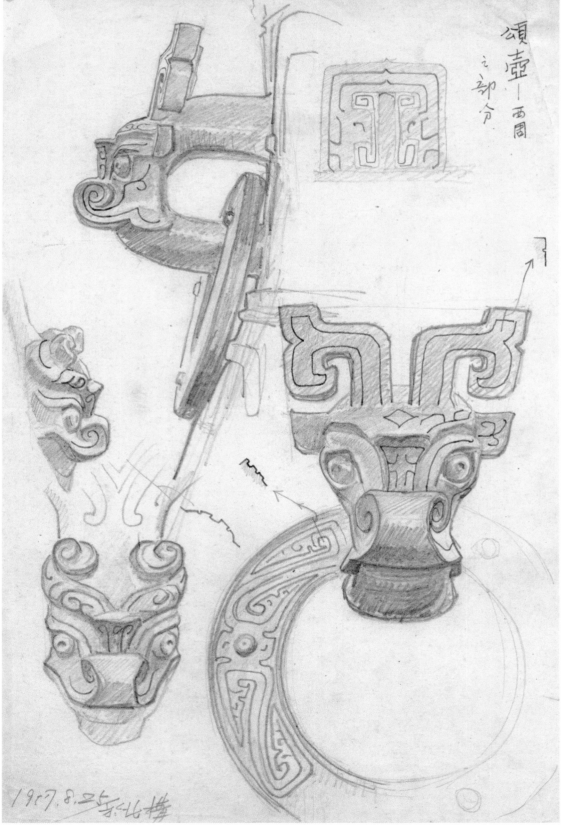

設計圖

模型照片〔梅花鹿〕、〔牛頭〕

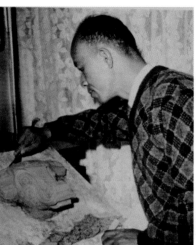

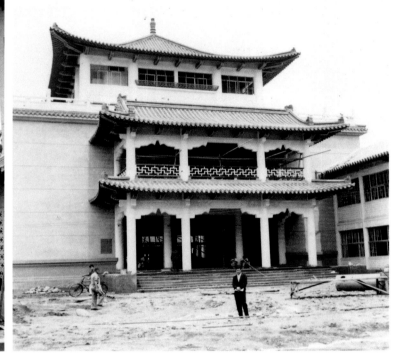

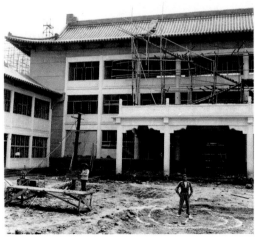
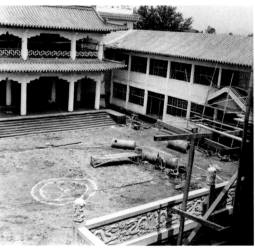
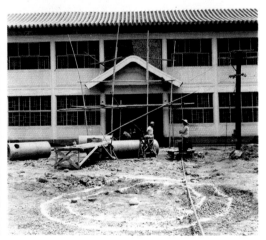

施工照片

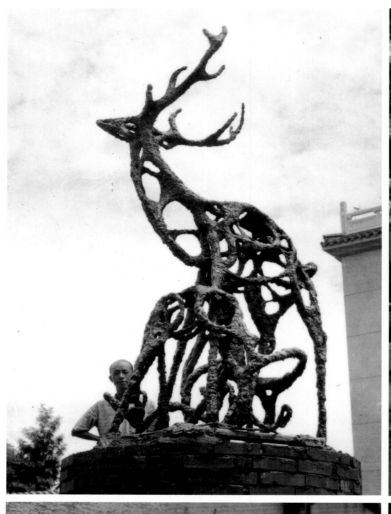

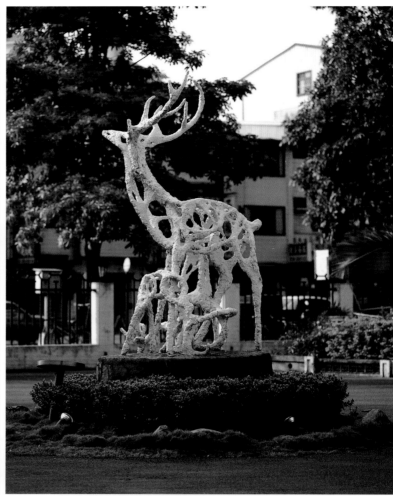

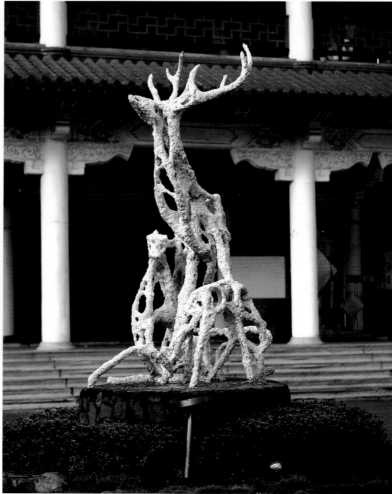

完成影像

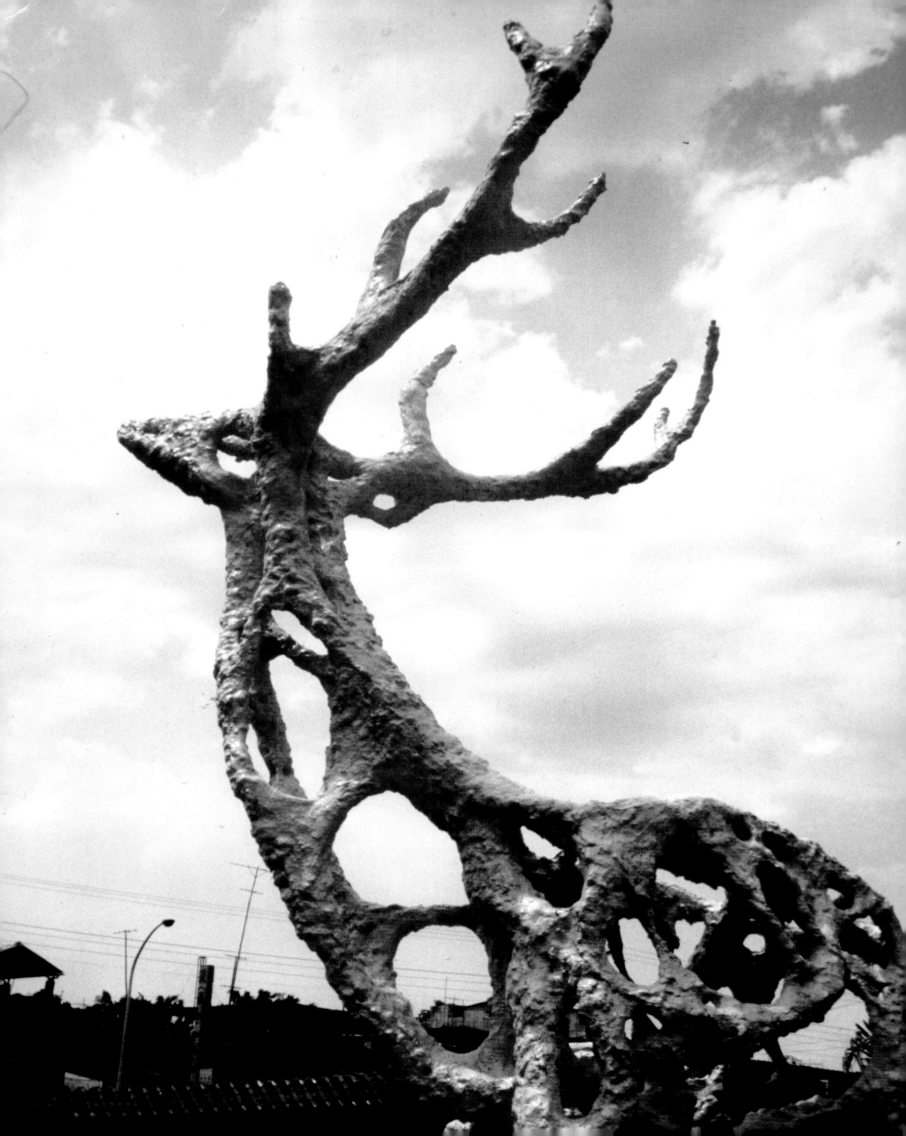

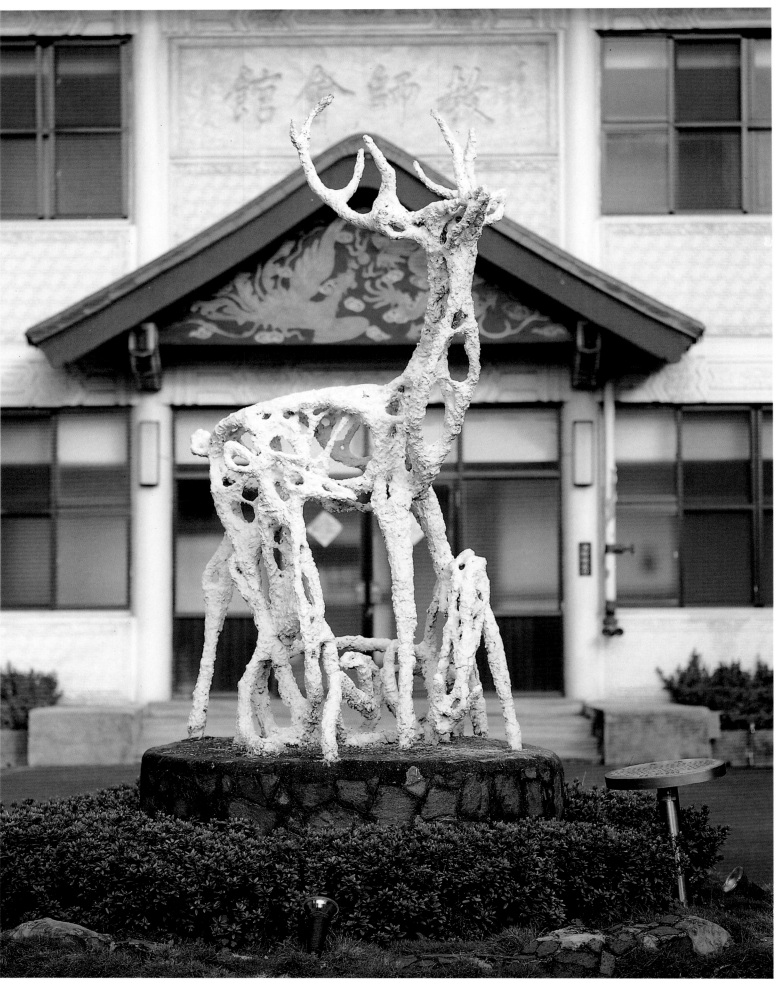

完成影像

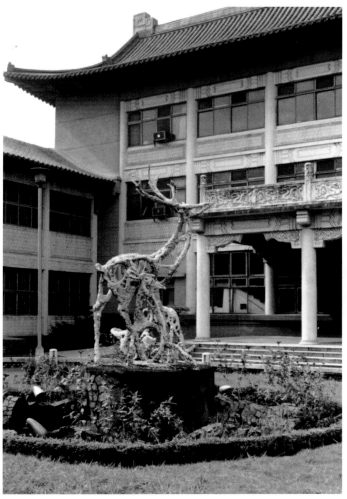
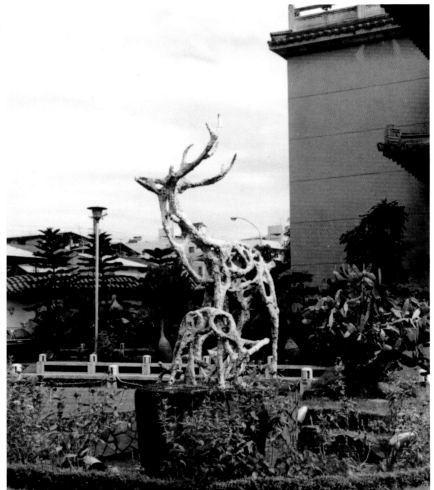

完成影像

1962.1.29　修澤蘭─楊英風

1962.6.6　修澤蘭─楊英風

（資料整理／關秀惠）

◆南投日月潭教師會館景觀浮雕設置案*

The lifescape design for the Nantou Sun Moon Lake Teachers' Hostel (1960 - 1961)

時間、地點：1960-1961 、南投日月潭

◆背景概述

1960 年 5 月中，承蒙教育廳劉真廳長的盛意，要我給日月潭畔的教師會館設計一些雕刻品，來增加這座建築物的藝術氣氛。這是一項相當艱鉅的工作；然而，極富有此時此地開創風氣的意義，並且又與我素來的興趣相符合，因此，我便鼓起嘗試的勇氣，愉快地承擔下來。（以上節錄自楊英風〈雕刻與建築的結緣──為教師會館設製浮雕記詳〉《文星》第 7 卷第 6 期，頁 32-33 ，1961.4.1 ，台北：文星雜誌社。）

楊英風結合了建築與雕塑，在日月潭教師會館外壁兩側製作了大型浮雕〔自強不息〕與〔怡然自樂〕，另外還製作了一件融合前述二者的大型浮雕壁飾〔日月光華〕，以及戶外水池中的〔鳳凰噴泉〕等。這個案子的成功讓楊英風打響名號，且因此更為堅定地走向景觀雕塑的領域。令人遺憾的是，日月潭教師會館於九二一大地震中毀壞，楊英風作品與建築結合的原始樣貌已不復見。（編按）

◆規畫構想

這座會館為名建築師修澤蘭女士所設計，屬於現代建築的風格，新穎而優美。我看過了圖樣以及在進行中的實際工程，便提出我的建議：與其在建築物兩旁長長的窗戶上，安排若干雕刻品作裝飾，不如將雕刻品成為整個建築的一部分，讓二者和諧親切地配合起來。我的此一建議獲得了劉廳長和修女士的同意，實在令我興奮。接著，我幾經考慮，決定把建築物兩旁突出的部分，不開窗戶，改為兩面大牆壁，而龐大的浮雕就安置在這上面（這部分屋內所需的光線，改由後方射入）。牆的表面用深赭色的磁磚，浮雕的質料用白水泥。

設計圖

這兩大塊浮雕的造型應該是怎樣的呢？這是重要的問題。我確定的原則是：採取半抽象半寫實的手法；線條是中國風味的；基本上要和整個建築設計的風格調和一致。在這樣的原則下，我最初的構圖為一對經過變形了的鳳凰，這古中國的瑞鳥。線條大體融合古器物上的鳳紋而成。可是，廳方以為用鳳凰作浮雕，題材及立意方面有不盡適合之處，主張另闢蹊徑，並給予作者在創作上的最大自由（鳳凰浮雕的一部分，改安裝在噴水池中）。

第二次的構圖被劉廳長欣然同意了。日月潭給了我豐富的靈感，我的兩幅浮雕底造型，一幅代表「日」，另一幅代表「月」。在「日」的這幅裡，以體魄壯健、精神奕奕的男子象徵太陽神，他高舉的雙手隱沒在雲霧中，掌握著宇宙的一切。他兩手的上方，有一圈橢圓形的環，代表行星的軌道，其上一顆圓球，是行星，也是原子能的象徵。太陽神腳下和身旁有許多強有力的線條，顯示出他無上的權威。而概略地看來，這一部分的圖形，宛如一條躍起的大魚；又像太陽神乘著寶筏在廣大無垠的太空滑行。在他的右方點綴著日月潭清秀的山峰，左下方有寫意的光華島縮影。在「月」的這一幅裡，彎彎的上弦月上，坐著一位裸體的美女；她代表月神。在她的下方有許多柔和迴旋的線條，表現出恬靜與安寧。有一條綿長、蜿蜒的帶子，像是一條神秘的途徑，將人們從現實帶向美的境界。一對男女在月神的下方，靜靜地坐著，彷彿在平和柔美的光輝中陶醉。

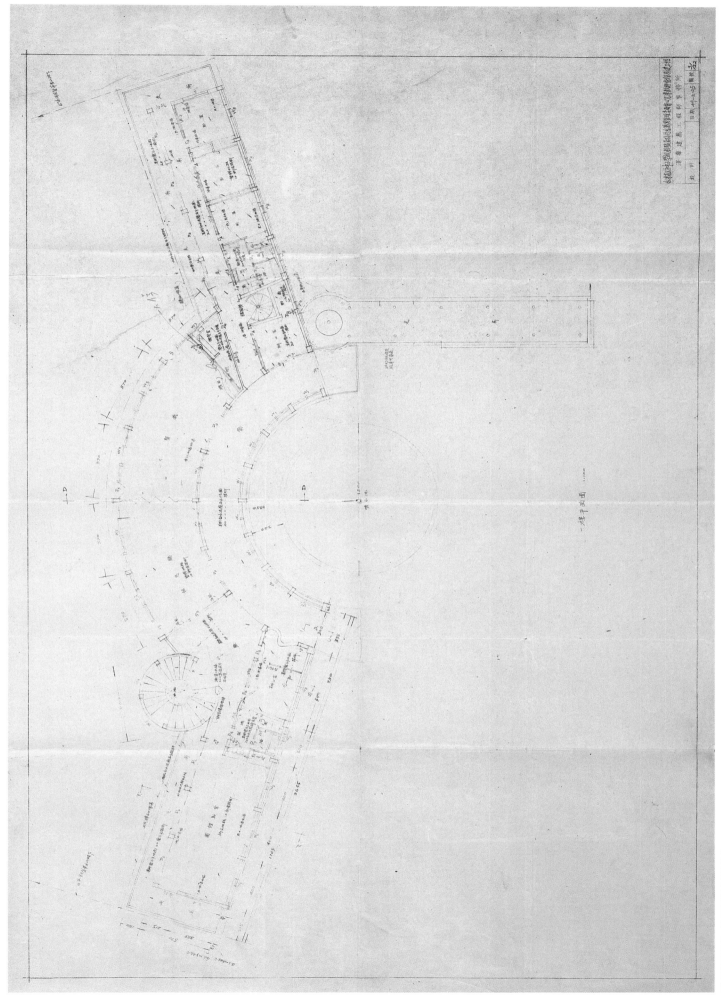

基地配置圖（委託單位提供）

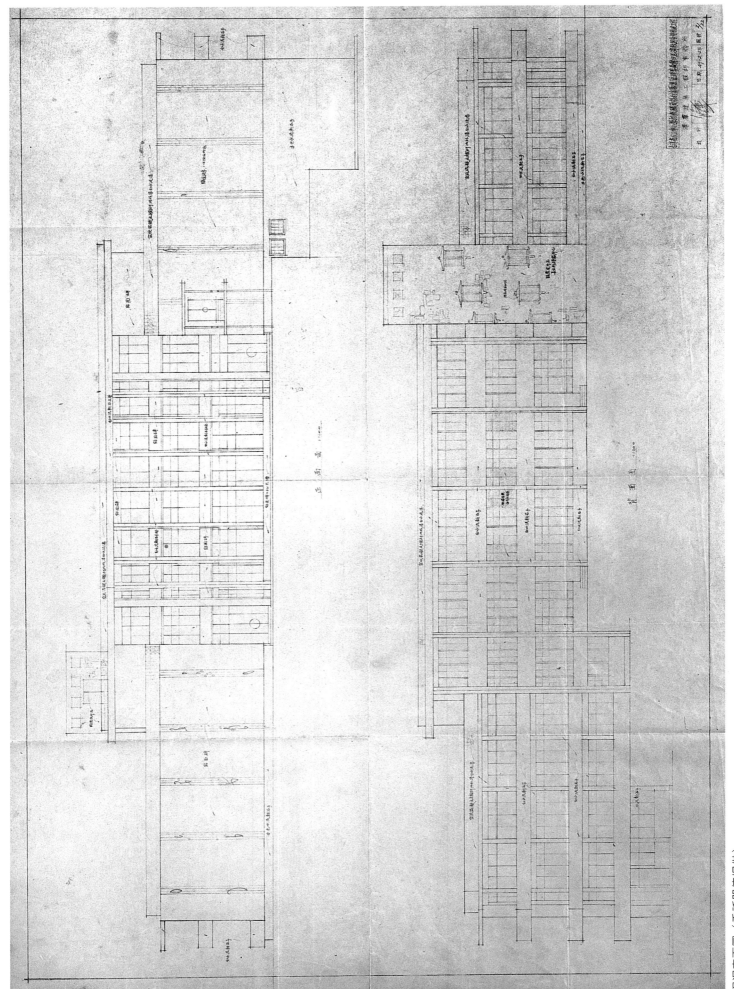

現況立面圖（委託單位提供）

規畫設計圖

構圖既成，我逐開始試作，將「日」、「月」二圖合併成一幅浮雕；看到了實際的效果還不錯。然後，我動身往日月潭去實地動工。

我在十二月中到達日月潭。為配合建築的進度，浮雕須要在兩個月內完成。這實在是急促的。我很感謝農復會秘書長蔣彥士先生和豐年社社長劉崇曦先生贊助這項工作，給了我這麼長的假；另一方面，復興美術工藝學校徐學中校長，允許了四位同學跟我實習，使我有了得力的助手，也令我銘感。這四位同學是：熊三郎、葉松森、徐金松、何恆雄，另有兩位直接跟我學習的同學是李正義和陳廣惠，這次也參加了實習。為了加速工作的進度，我又前後請了六位工友幫忙。

在教師會館後面的球場上，我們日夜趕工，忙著先做泥胎。在這段時間內，為怕泥土乾裂，費了好多的工夫；可是，先後歷經了三場大雨，每一場大雨都把做得快要完成的泥胎，沖洗得一乾二淨。泥胎做好了就切片；然後是用普通水泥翻模型，最後再翻成白水泥的成品。這兩塊浮雕各高八公尺，闊十三公尺，由此可以想見在製作時的費時費力。差不多花費了兩個月時間，才結束這一過程。

第二步，是將牆壁上畫好圖樣，打好洞，完成裝浮雕的準備。不料這時竟發生了意外的問題。有人以為月亮上坐著一位裸體美女，實在「有礙觀瞻」。於是，在情商修改之下，不得不設法補救。我想不出什麼好辦法，只有替裸體女郎加穿衣服。可是，又有一種意見，以為教師會館大牆壁上，竟有一個女郎坐得如此之高，不免令有些人觸目驚心，或許會招惹出若干「義正辭嚴」的議論來。所以，必須再改！同時，又有高見，認為月神下方坐著的一男一女，也易滋誤會，好像是在卿卿我我。如此情景出現在教師會館，也就難免惹事生非了。這樣的情況下，我實在頗為困惑而灰心，很想就此作罷。不過，想想劉廳長的一再鼓勵（我就讀師院時，劉廳長那時任院長，就對我的學習鼓勵良多）。再看看年輕同學們的辛勞與熱望；同時，我也不諱言我自己對這次嘗試的興趣過份濃厚；終於只好再作一次修改了。我只有把嫦娥——這神話中的女郎——配在月亮上。農夫與耕牛代替了右下方的一雙男女。而且，連太陽神也給穿上了短褲。這樣一改再改，自然耽擱了不少時間。

最後，我們把浮雕的每一部分裝上了牆壁，才算大功告成。這一步裝置的工作竟也費了一個多月，使原定完成的時期延長了一個月時間。三月初我準備返北時，站立在完工後的浮雕前面，我真是滿心喜悅；然而，也同時產生了若干的感想和感慨：

建築本來即是抽象藝術；在建築上採用繪畫或雕塑等，其意義即是在加強建築本身應具的藝術價值。與建築相配合的繪畫或雕刻，其表現內容自應隨建築的性格而有所變化。所以，藝術作品在這樣的體認下，自然不是建築完成的裝飾，而是在建築設計時，即需要考慮配合的。在推進現代建築的今天，建築師與藝術家同樣具有責任，二者需要密切的合作。這一次教師會館的浮雕設計，在個人來講，是一種嘗試，期待高明的指教。對整個社會的藝術界來說，是一種新風氣、新開始，我願意它產生深遠的影響。

藝術的創作自由可說是藝術的生命基礎。可是，創作自由常不免受文化水準，欣賞能力等的牽制與影響吧？設計這兩塊浮雕時，教育廳對於我的信任，使我在構思與繪製過程中始終沒有受束縛的感覺，令我心感。以後所發生的裸女穿衣等問題，實在反映出我們的社會，在發展藝術方面同樣需要迎頭趕上。這一任務必須多方面的協力，而藝術家的責任是尤為繁重的，既要有衝勁又要有耐性。

在這次製作浮雕的過程中，我曾回憶起就讀師院時，學校特允撥出一間房間，供我練習雕塑之用。這在當時校舍不敷應用的情形下，是一件極難得的德政。我身受此一德政的恩

封面設計

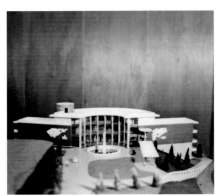

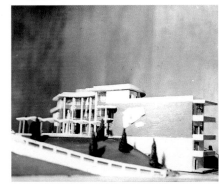

模型照片

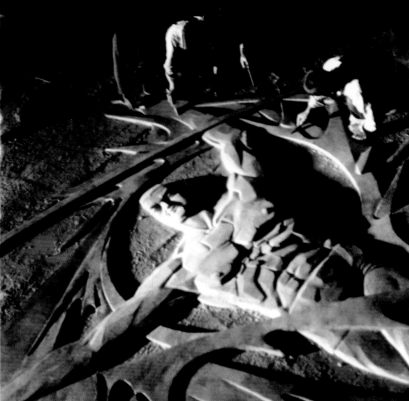

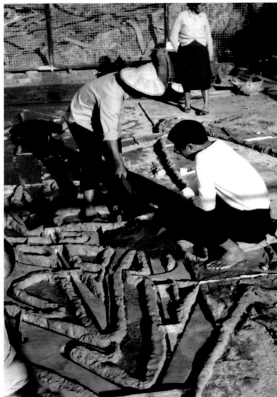

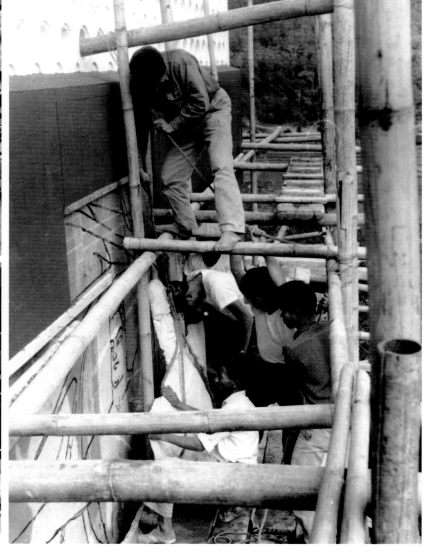

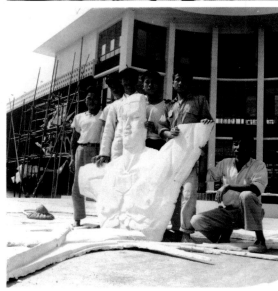

施工照片

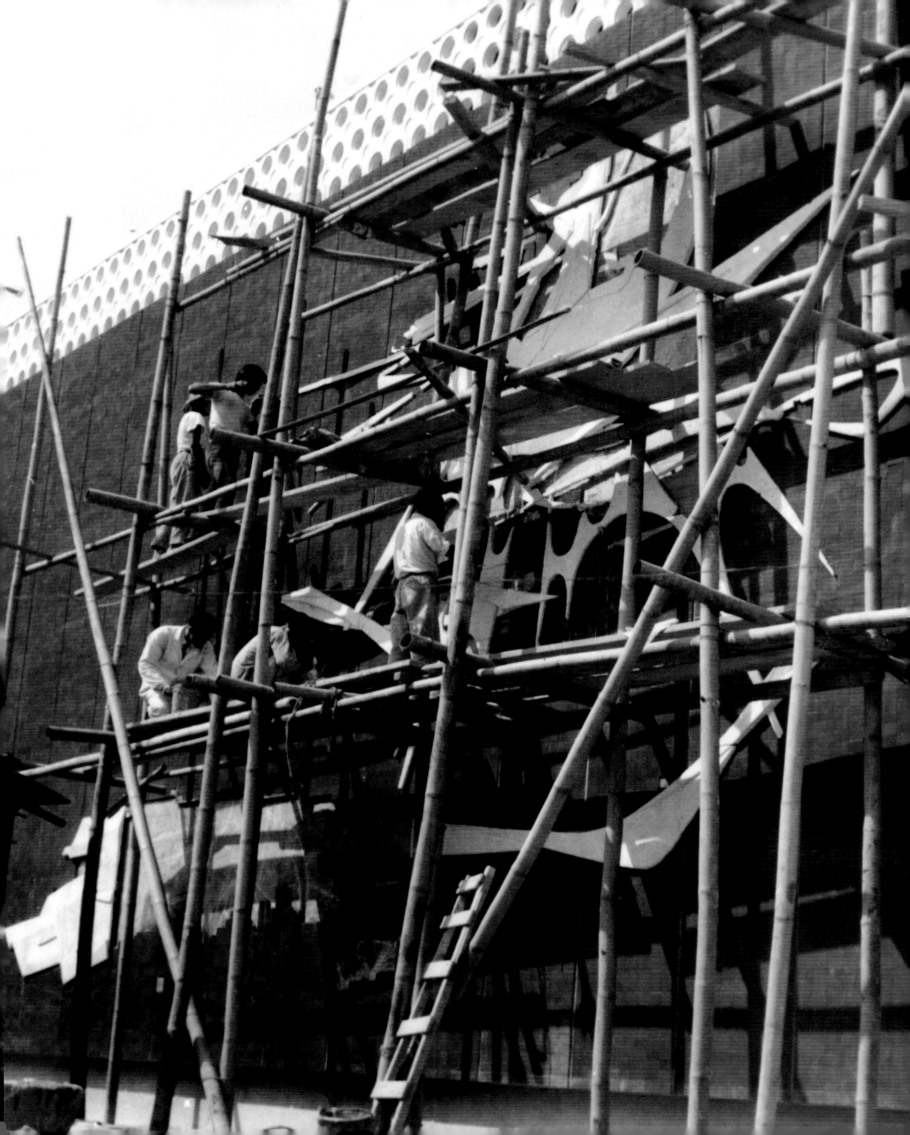

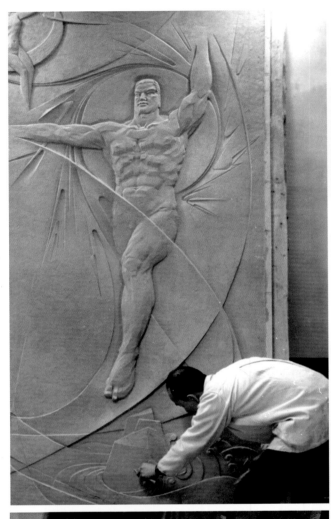

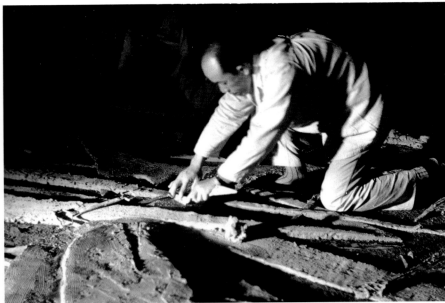

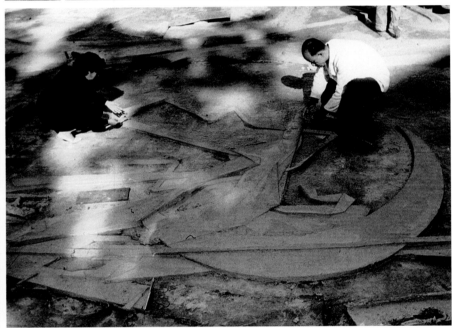

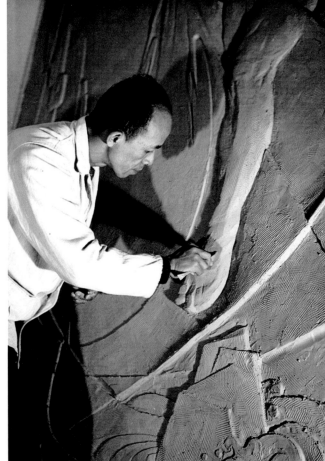

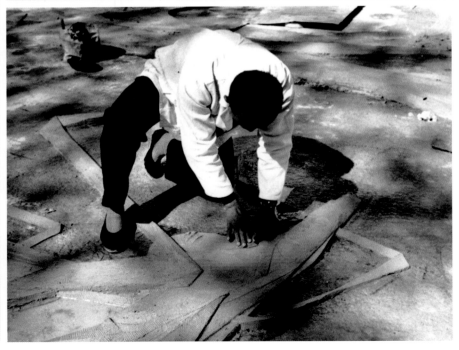

施工照片

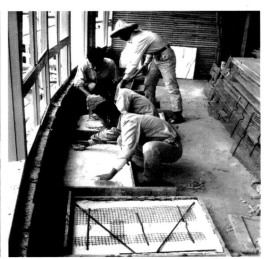
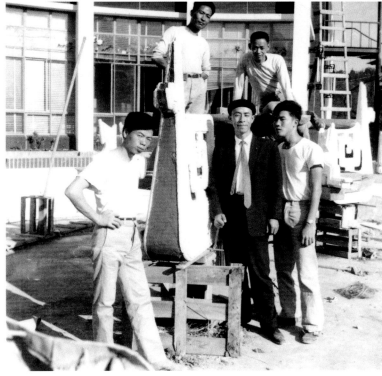
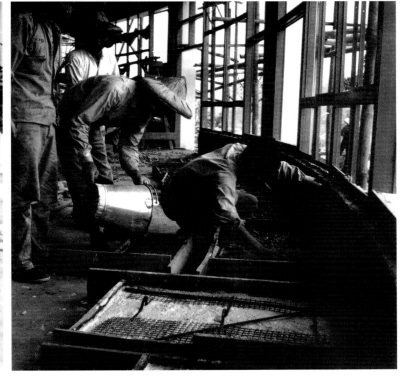

施工照片

惠，我又看到跟我實習的六位青年同學，他們的熱情、智慧，以及孜孜不倦的好學精神，代表了藝術界有為的生力軍。由此，令我感到對於藝術人才的培養與教育，也和其他學術、教育方面的發展一樣，是當務之急。然而，我們在這方面也確實需要更大的努力。

我把最先作的一塊日月交輝的浮雕，名為〔日月光華〕（現裝置在會館餐廳裡）。「日」的一塊名為〔自強不息〕，「月」的一塊名為〔怡然自樂〕（*編按：此指教師會館的外牆浮雕作品*）。回到台北後，承蒙藝術評論家古蒙先生，替它們作了詩意洋溢的說明。茲依次附錄於後，供給讀者參考。

（一）日月光華，旦復旦兮。

太陽是光與熱的泉源，能與力的動因。四時運行，萬物滋生。他是創造的主力，男性的象徵。

月亮是美麗故事的詠託。當上弦月的夜晚，窈窕的仙子，駕著一葉扁舟，緊隨著萬古常新的太陽，乘風破浪，駛向明天。

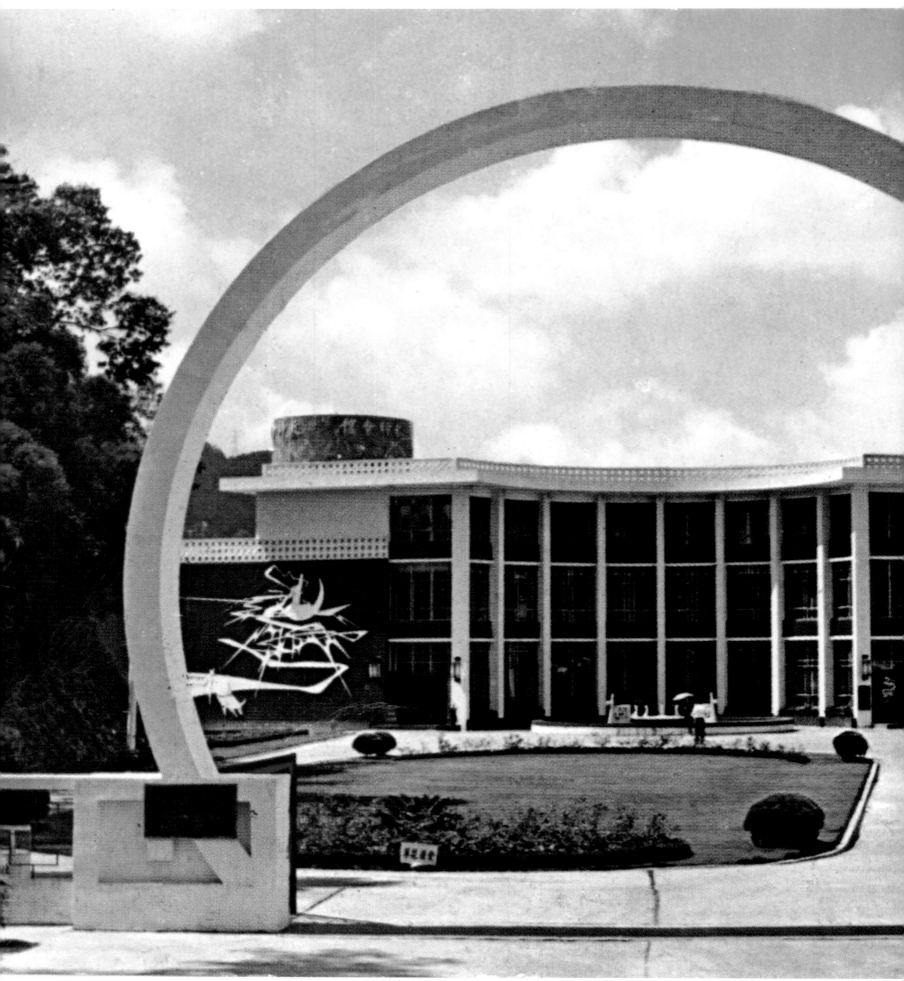

完成影像

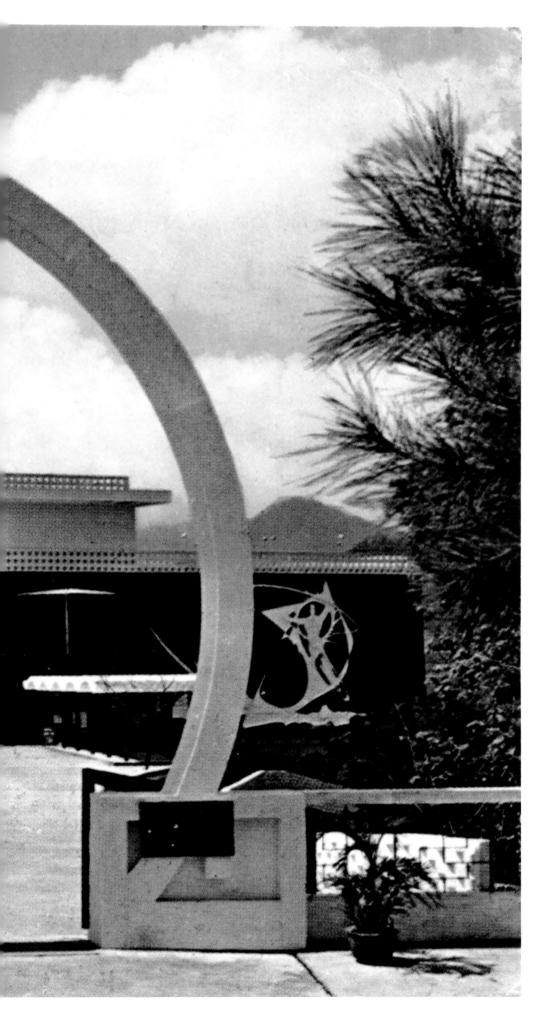

（二）天行健，君子以自強不息。

人是大地之子，接受日月的孕育和愛撫，智慧而健壯。憑著雙手與大腦，認識自然，控馭萬有。

日月逾邁，人從遠古把經驗教育下一代，要從危難中謀生存。七十年代是太空時代，我們應從大地飛躍，如一條巨鰲，凌空而上。

（三）日出而作，日入而息。

月子輕叩著時間的船舷，飄向長空遠引。當夕陽西下時，洒落著柔靜的清輝，讓辛勞竟日的人們，嚮往於遠古美麗的傳說。

廣闊的田野，一片恬靜，農夫攜著那耕作的伙伴，以悠閒的腳步，踏和著如夢的輕歌。 *（以上節錄自楊英風〈雕刻與建築的結緣──為教師會館設製浮雕紀詳〉《文星》第7卷第6期，頁32-33，1961.4.1，台北：文星雜誌社。）*

◆相關報導（含自述）

- 楊英風〈雕刻與建築的結緣──為教師會館設製浮雕紀詳〉《文星》第7卷第6期，頁32-33，1961.4.1，台北：文星雜誌社。
- 楊英風〈裸女與開發──建築不與藝術結合、永遠是可憎的！〉《藝術與建築》創刊號，頁7-12，1967.10.24，台北：藝術與建築雜誌社。
- 吳學文〈日月潭教師會館簡介〉《教師福利通訊月刊》第24號，第4版，1961.4。
- 休容〈融合建築和雕塑之美的台灣日月潭教師會館〉《今日世界》第226期，頁16-17，1961.8.16，香港：今日世界出版社。

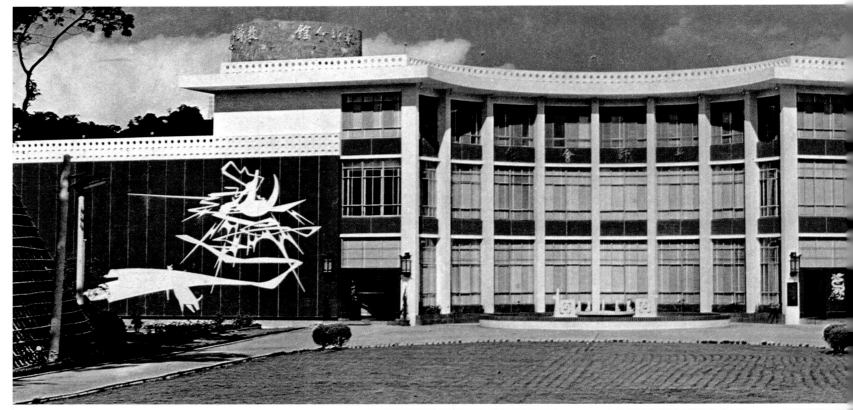

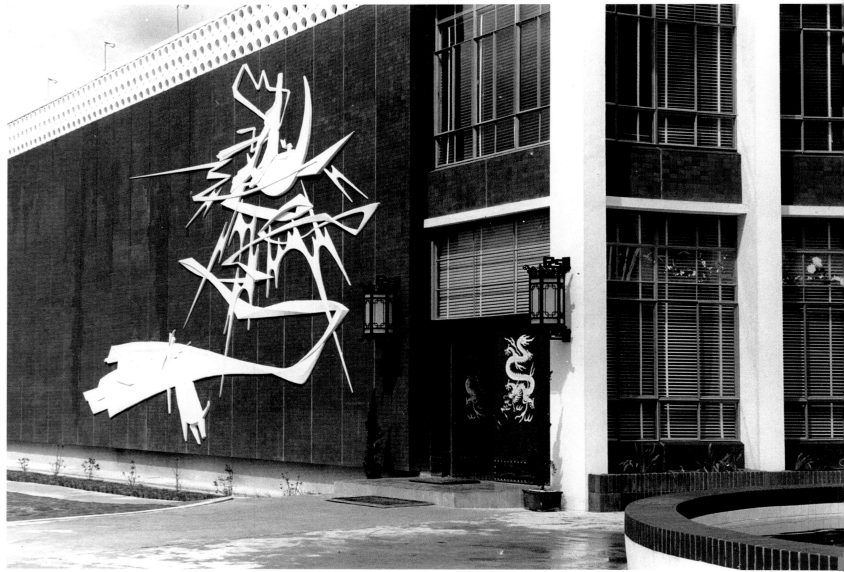

完成影像

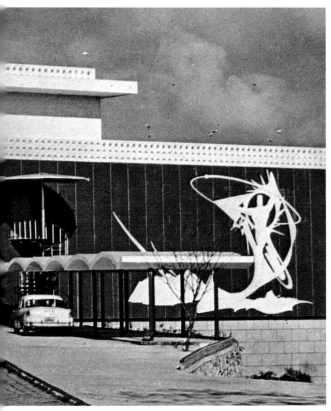

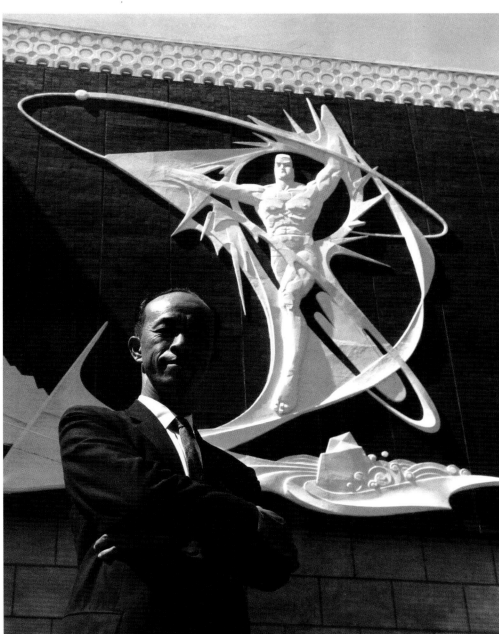

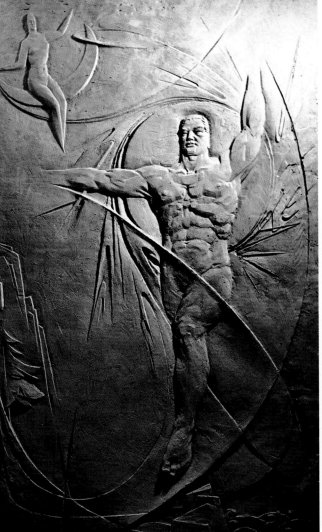

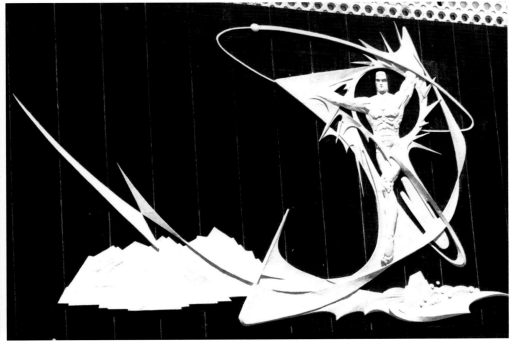

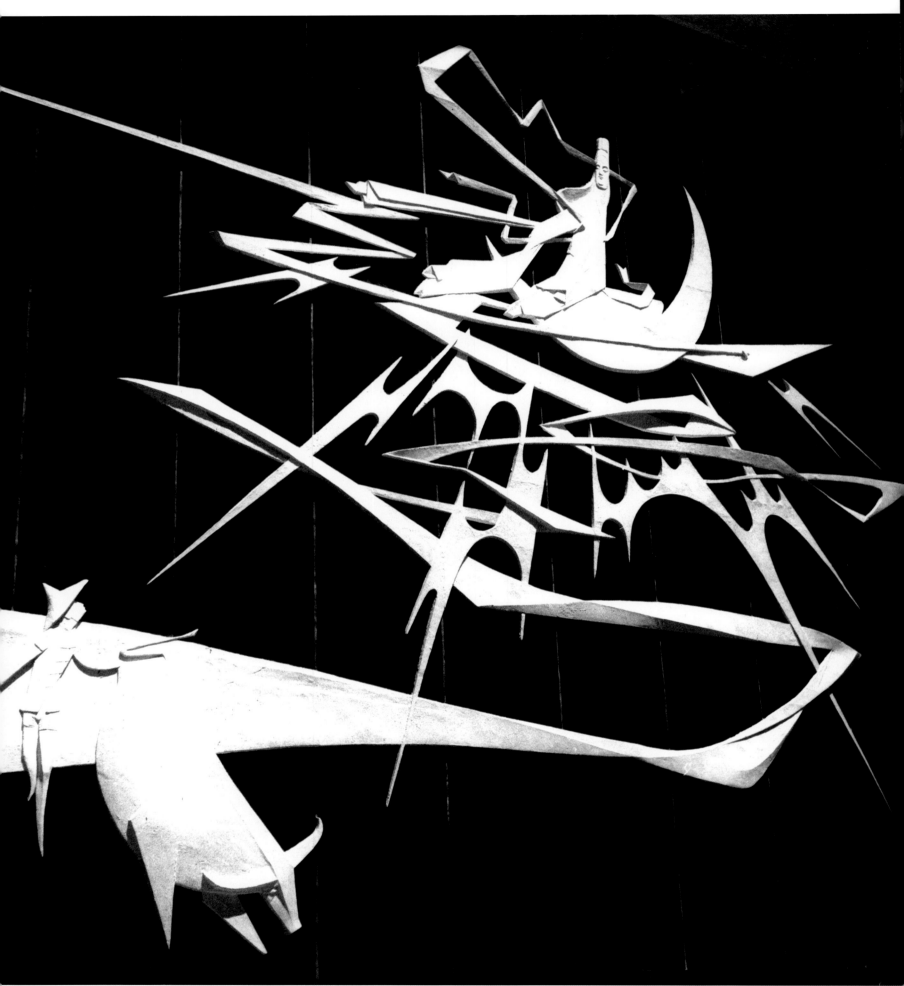

完成影像

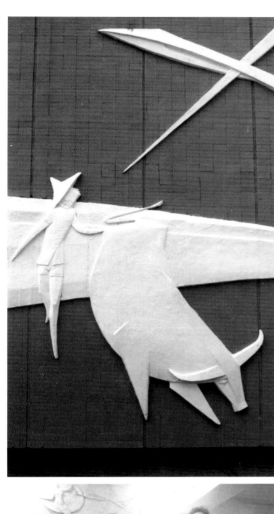

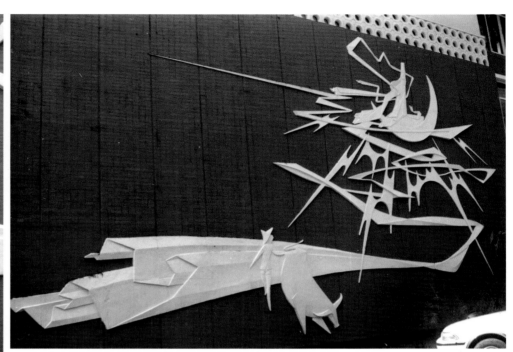

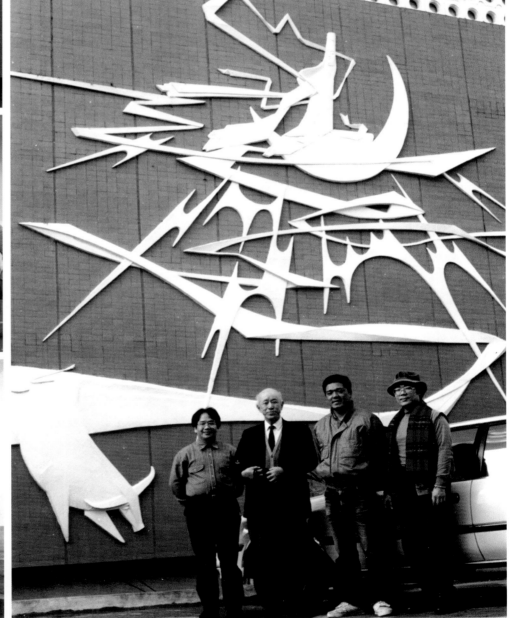

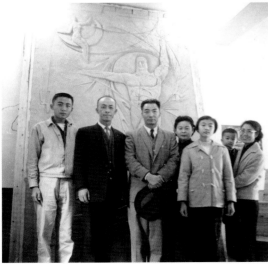

完成影像

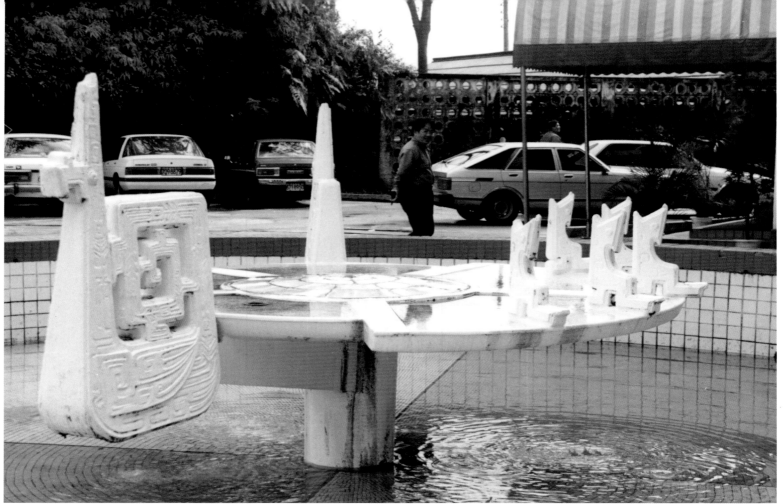

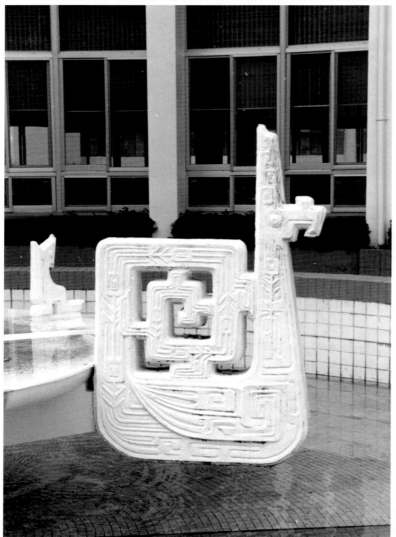

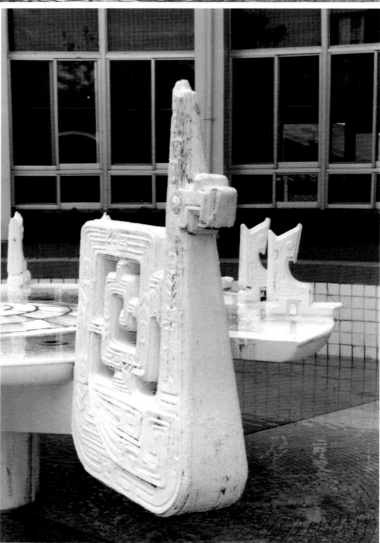

完成影像

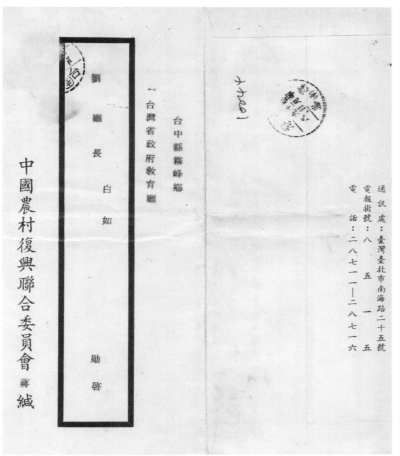

1960.11.7　農復會蔣彥士─省教育廳長劉白如（劉真）

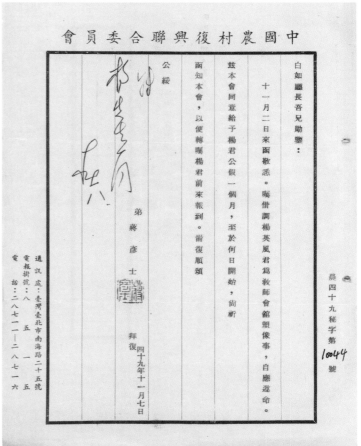

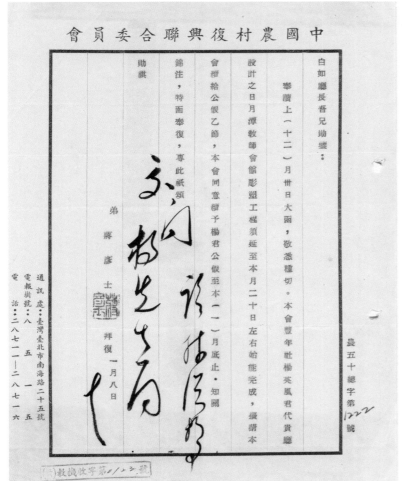

1961.1.8　農復會蔣彥士─省教育廳長劉白如（劉真）

1960.11.26　楊英風推薦職務代理人簽呈草稿

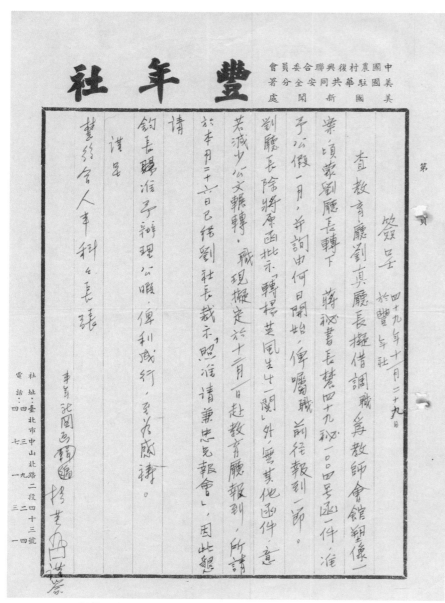

豐年社

中國農村復興聯合委員會
美國駐華共同安全分署
美國新聞處

簽呈　第　頁

四十九年十月二十九日　於豐年社

查教育廳劉真廳長擬借調為教師會館翔像一案，頃蒙劉廳長轉下　蔣秘書長慧四十九秘一○○四號函一件，准予公假一月，並詢由何日開始，俾囑職前往報到一節。

劉廳長除將原批示「轉楊英風先生四十一關外，無其他函件」意，職現擬定於十二月一日赴教育廳報到，所請

若減少公文輾轉，職於本月二十六日已將劉社長裁示「照准請兼忠先報會」，因此懇

請

鈞長賜准予辦理公暇，俾利減行，至為感禱。

謹呈

董事長張

董事兼總經人事科長張

事等託國旭轉達楊英風　謹簽

社　址：臺北市中山北路二段四十三號
電　話：四七三一九二三一四

1960.11.29　楊英風請准公假簽呈草稿

1960.10.18　修澤蘭夫婦—楊英風

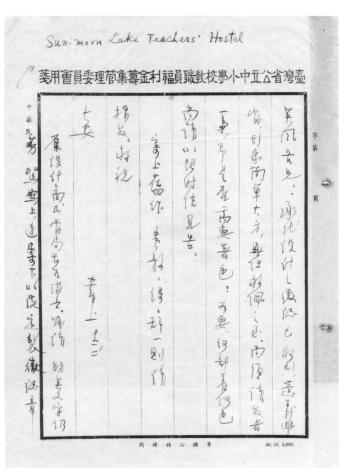

1960.12.2　日月潭教師會館籌備主任汪希—楊英風

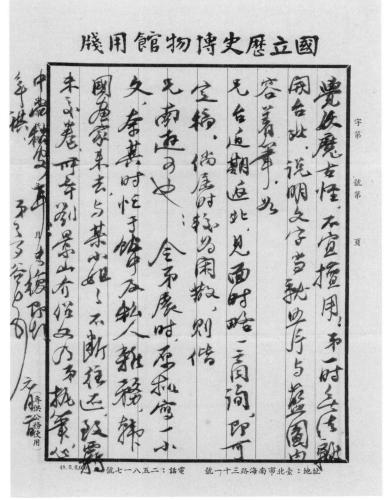

1961.1.2　姚夢谷—楊英風

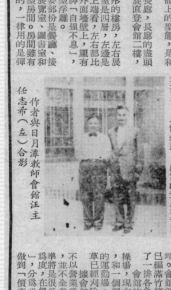

作者與日月潭教師會館汪主任志希（左）合影

日月潭教師會館簡介

吳學文

五十年四月八日，應塔上見之邀赴日月潭為教師會館攝影，得有機會作一日遊，現在根據該館資料編成此文，聊為介紹。

這裏正當日月潭腹部的小山，山後有藏蓄的涵碧樓招待所就建在日月潭小山突入潭的西面，這兩座名建築物的精萃和樹木所構成的美侖美奐，別有一番意味，給人以所舒，它不久以後，和前景有，巧妙的，和設計都很，而且交相輝映，別有。有名的小山上都用白色水泥池中所作成的噴水柱，左右伸展著兩片用白色水泥池作成的小鳳，分列在後面，是和五個噴水池的右首用一致的，會館的外型小鳳上的型態，另外是和更，有一條圓形的鐵梯直抵頂端，上可以直抵頂端，本身是一個扇形的樓房，兩層的翅膀是，中間低一層的，開兩個翅膀，左右兩翼的外面墻壁上，驅中低一層，從上端看會館二樓，翅膀的本身是三層，但左都是比有三層，左右翼的外面墻壁上，有驅神的象徵的圖案浮雕「自強不息」，罷有。

這的小花草和樹木的東面，這兩座正當日月潭的相衡接處處，總攬有了一番意趣，和前景有，給人以舒，它。

更上兩個翅膀的本身是一個扇形的樓房，中驅是四層，左右都是比有三層，左右翼的外面墻壁上，有驅神的象徵的圖案浮雕「自強不息」，罷有。

二樓則以展覽部份是餐廳、圖書室和待室和會議室，三樓是一樣的小型房間，大小之別，但設備是一樣的是彈。

一樓，一怡然自樂的，室內部，二樓是教師精神的主要部份是展覽室，圖書室和房間雖有大小之別，但設備是一樣的是彈。

簧床，沙發椅，壁櫥，和各色各樣的日光燈，唯一不同的，是小房間有自備的浴室和鹽洗，這些設備則是公共的，但其質地仍大不相同的，會館裏面所說的那個圓所鑒的是下面到上面的通路，中驅為別緻。

和茶几，以備坐憩，梯頗為別緻，中驅的走廊在正面，兩邊攤有各式沙發梯，是一個大型的走廊，以西式的日光梯外的相接處，兩翼的走廊在背面。

會館頂端是三個大平臺，四周鑲著花磚，並有燈光設備，這是開晚會和賞玩夜景的最好所在。

就整個會館的外面窗和墻壁上的玻璃和中驅前面一排玻璃窗上，以中驅前面所用的白色玻璃窗，是一帶綠色的玻璃，小山下的斜坡，並種植花籐類。背面是彩色的，正面是白色的。中驅前面一排玻璃貼色，以中各種宮殿式的精工剪裁，準備種植花籐類。

了一排滿竹竿的杜鵑花，式各種宮殿式的白色游泳池，會館前面的草地上，一個葫蘆形的白色游泳池，會館前面的草地上，就是目前日月潭地區唯一的游泳池，式各種宮殿式的，這是以前日月潭國校的，間以西式的。

坪，正面是草的運動場，已經割除，和一個網球場，操場，現在則建為，據會館主任汪志希先生告訴筆者，這經費來源是福利基金，因此一定由教育服務人員以保護。

草的運動場，已經割除，和一個網球場，會館也準備加建右面，這會館右面及後面山上，雜樹野草，已編為準備將很低這地將儘量設法利用，供給住宿者以清潔保護，這裏應有設，任由客人選用。

做為不並以營業為主的，是很低的米食以方面大將保持現狀，供給住宿者以清潔保護，一定食。

17 Lane-42
Chien Kuo South Road
Taipei
Taiwan
(Formosa)

南投　日月潭
涵碧樓分館
楊英風先生

DAHONG WANG

英風兄大鑒：

本月十一日惠書敬悉，籍知吾　兄正忙於為教師會館彫塑事。關於彫塑設計，弟在就裸兄處時有所聞，朋輩均認為外方意見太多，不易應付，因而影響　兄之設計及工作，實為憾事。弟甚望日後有機會赴日月潭一行觀賞大作，何日能公畢北返，盼祇一聚小談為幸，專此敬頌

旅祺

弟　王大閎　敬上
十二月

1961.1.16　王大閎—楊英風

吳學文〈日月潭教師會館簡介〉《教師福利通訊月刊》第24號，第4版，1961.4

16

○雄弘的形月滿是門大，圖正是館會

融合建築和雕塑之美的：台灣日月潭教師館

·容休·

台灣中小學教職員為增進文教和康樂活動，自行籌建的第一廠教師館，經過兩年多時間的構築，最近在風光明媚的日月潭畔綫工，並舉行落成典禮。這座教師會美奐的新型建築物，不但給台灣中小學教師們供給了一個新的遊憩和康樂中心，而且最適處散遊覽鄰的湖山增色不少。

日月潭教師會館除了供給部份外，還有圖書室、教育資料館、會議室、網球場、游泳池等設備。全部建築費用，都由台灣公立中小學教職員福利金籌畫委員會獨立支付，未曾增加政府和教師任何負擔，可說是中國教育史上一個創舉。

○陽太徵象，雕浮型曰「息不強自」的某左館會（上）
○亮月徵象，雕浮型曰「樂自然怡」的某右館會（下）

○池泳游的設附双側左館會

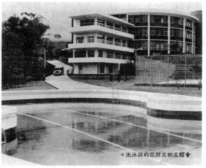

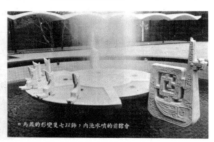

○為風的形變是七以飾，內池水噴的前館會

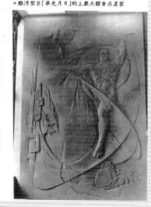

○雕浮型曰「華光月日」的上最大館會在圖繫

休容〈融合建築和雕塑之美的台灣日月潭教師會館〉《今日世界》第226期，頁16-17，1961.8.16，香港：今日世界出版社

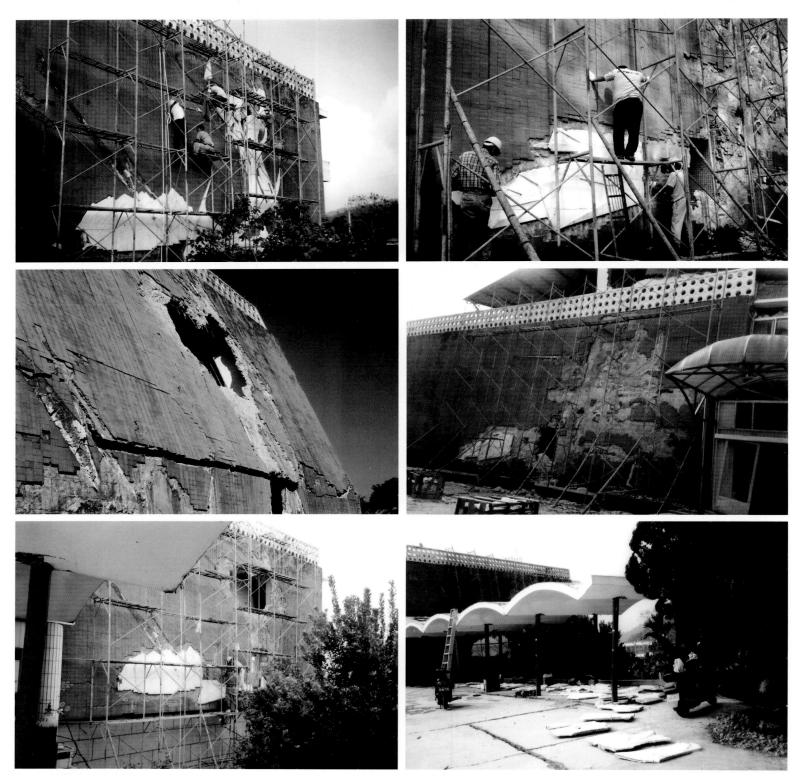

九二一地震後拆除照片

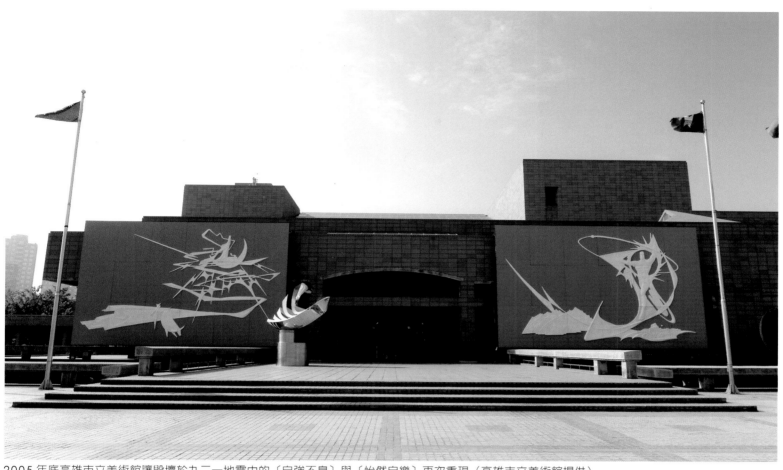

2005 年底高雄市立美術館讓毀壞於九二一地震中的〔自強不息〕與〔怡然自樂〕再次重現（高雄市立美術館提供）

日月潭教師會館於九二一地震後重建，〔鳳凰噴泉〕被保留規畫成花圃

（資料整理／黃瑋鈴）

◆台中東勢東豐大橋〔飛龍〕景觀雕塑設置案*

The lifescape sculpture *Flying Dragon* for Taichung Dong-Feng Bridge (1962)

時間、地點：1962、台中東勢

◆ 背景概述

　　東豐大橋原址為東勢吊橋，因建造年久，不堪重載，省府為利於民行，就其舊址改建新橋，名為東豐大橋。新橋採用鋼筋混凝土連續樑結構，共 22 孔全長 573 公尺，橋面淨寬 10.5 公尺，中為雙快車道，沿石兩側為人行道，載重 20 公噸。為增美橋容，配合觀光事業之發展，橋欄杆形式幾經變更最後選用古典式圖案，並在橋頭塑鎮〔飛龍〕四座，由本省籍雕塑家楊英風先生設計塑製。

　　新橋工程分兩期進行，第一期建做橋墩台，於民國 50 年 3 月 15 日開工，同年 7 月 13 日完成；第二期橋面工程於 50 年 11 月 22 日開工，51 年 6 月完成橋樑及引道工程；變更後新型欄杆及〔飛龍〕於 8 月底全部告竣。（*以上節錄自《東豐大橋竣工紀念》1962.11，臺灣省公路局發行。*）

◆ 規畫構想

• 楊英風〈飛龍塑像〉1962.8.15

　　飛龍在天，奔騰夭矯，來去倏忽，其健無倫。

　　龍形象馬，古有龍馬之稱，龍馬精神，世喻雄健。昔帝堯在位，龍馬銜甲，赤文綠色，塑象本此取其雄而瑞也。

　　東豐大橋，虹臥大甲溪，雄踞東勢，扼東西孔道。橋頭鎮以龍馬，非僅增橋樑之壯觀，抑且寓祥瑞利民之意焉。

◆相關報導

• 《東豐大橋竣工紀念》1962.11，臺灣省公路局發行。
• 何恭上〈建築上的雕刻藝術　介紹臺灣青年雕刻家楊英風新作〉《大眾報》1963.2.12，
　香港：大眾報社。

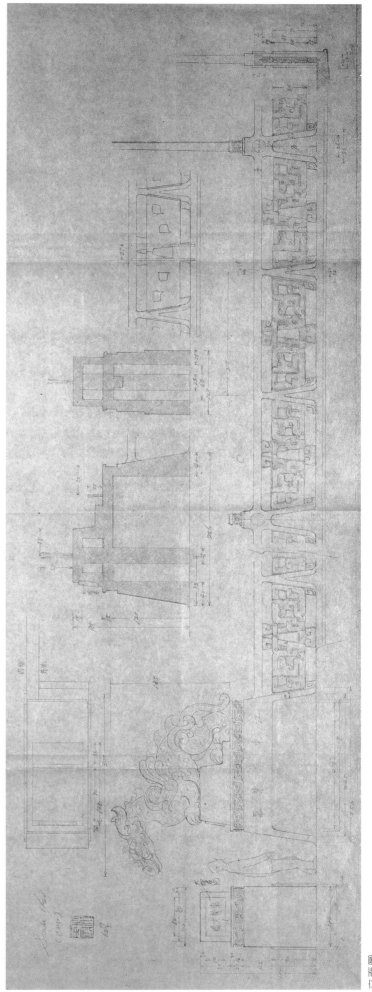

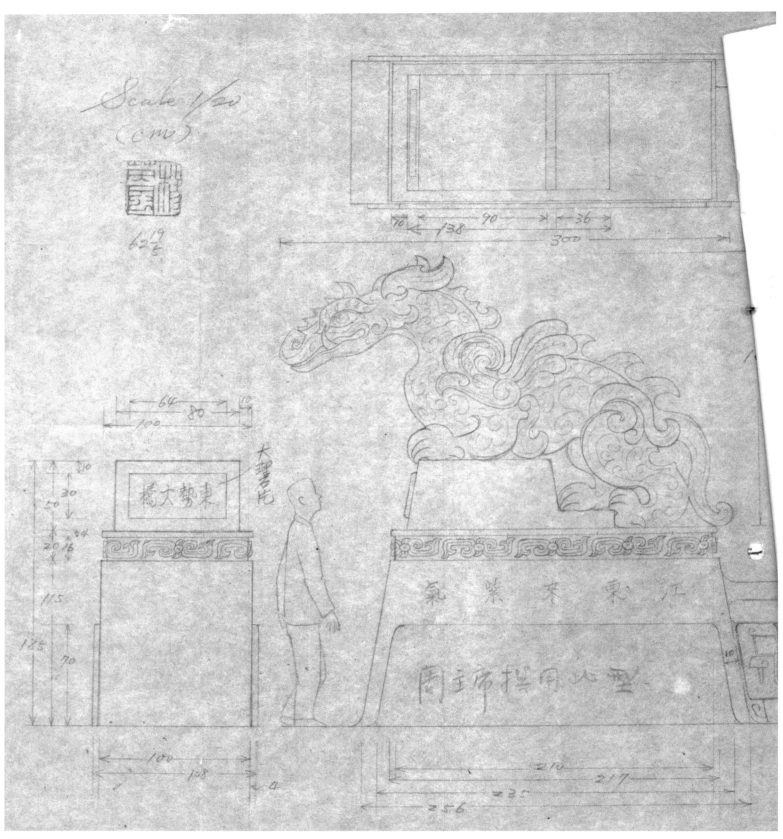

Scale 1/20
(cm)

$62\frac{19}{5}$

東勢大橋

大雪書院

江東來紫氣

開主帝撰用心型

立面圖

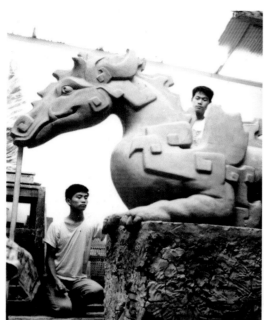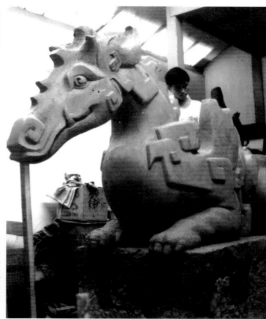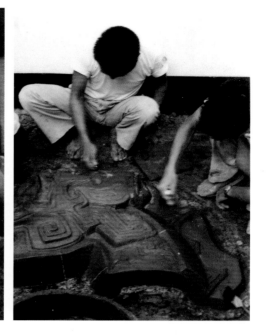

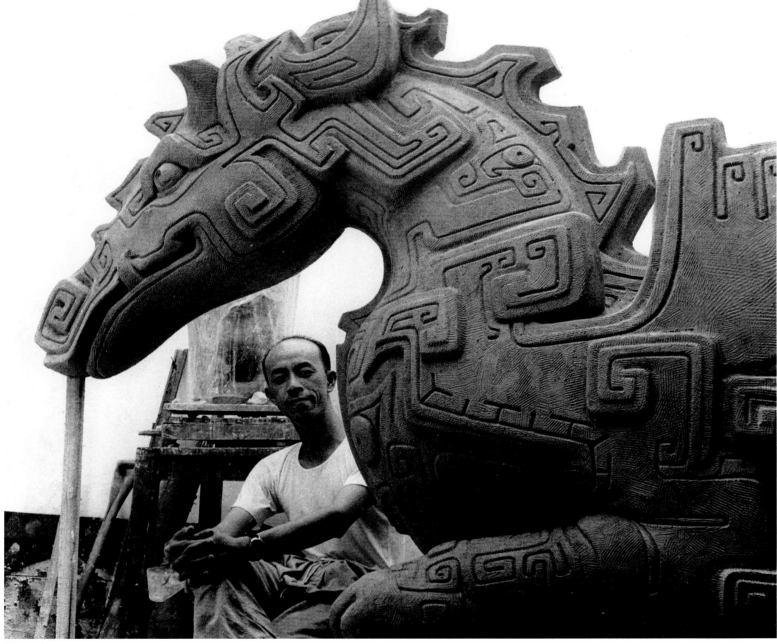

施工照片

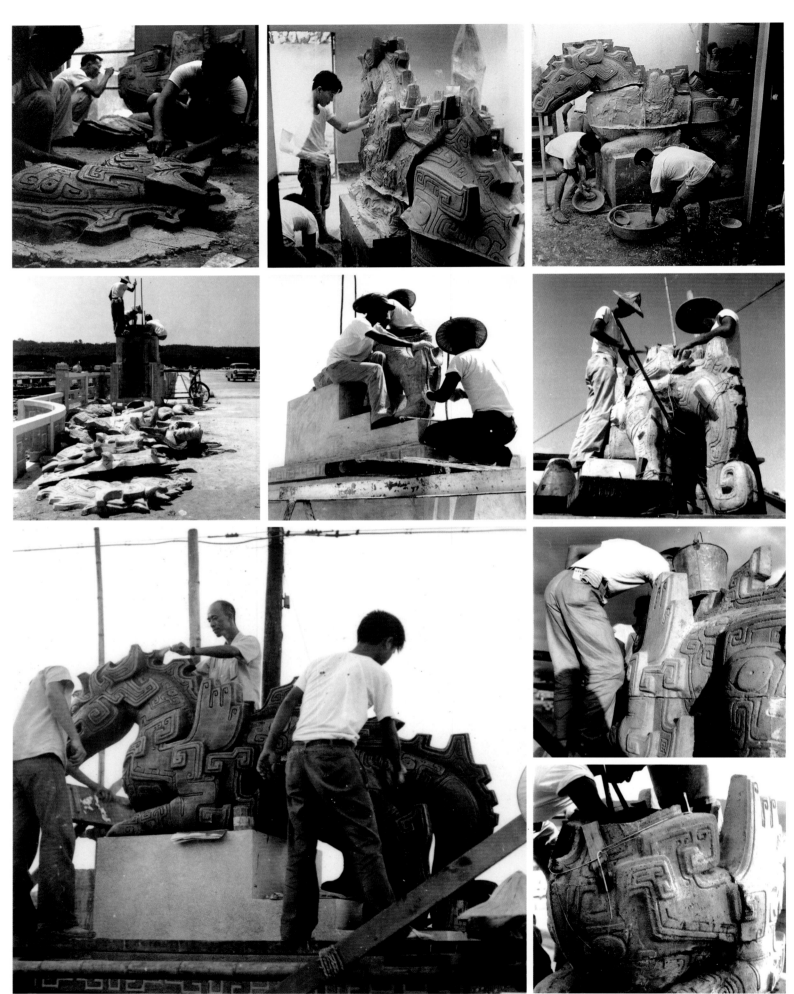

施工照片

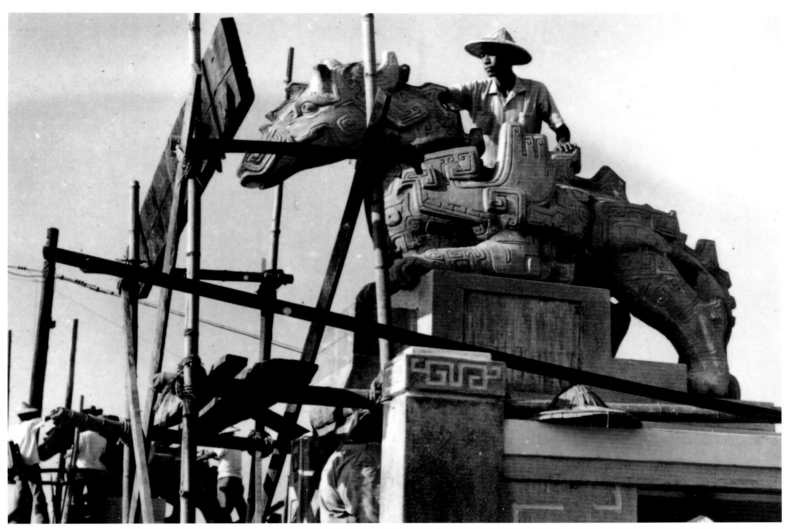

施工照片

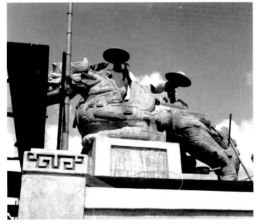

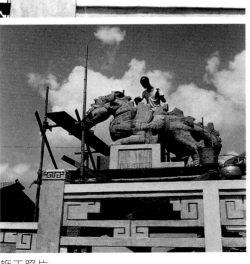

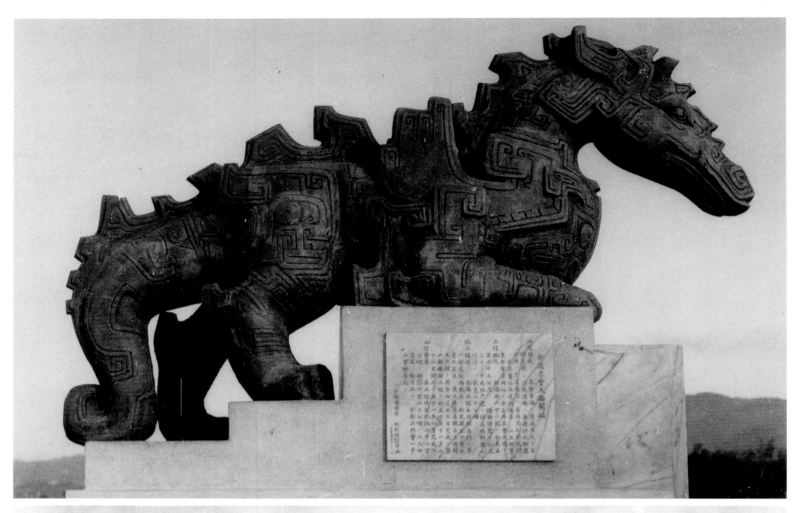

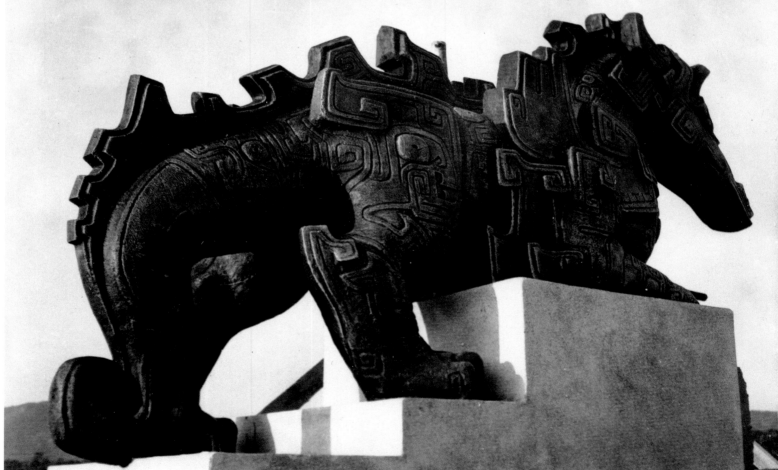

完成影像

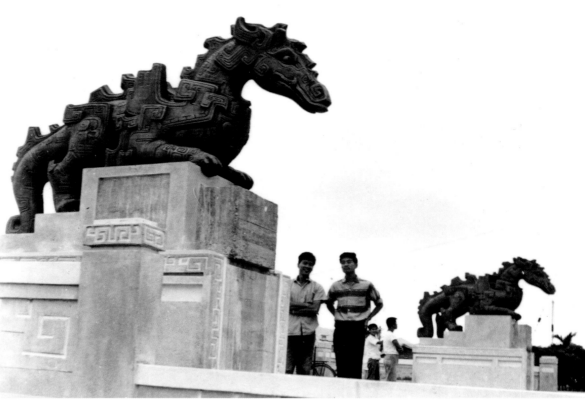

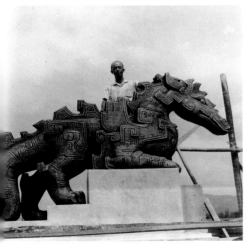

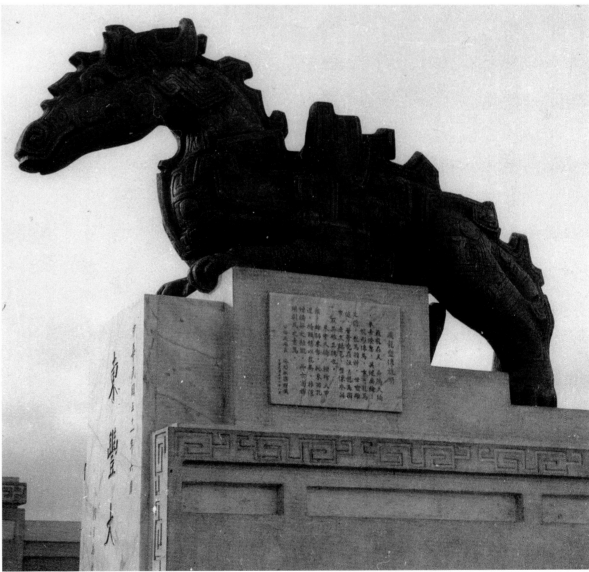

橋頭「恐龍」塑像說明

「恐龍」英名 Dinosauria，乃中生界棲息陸地爬蟲類動物，尾的頭長，後肢長於前肢。

本塑像委請本省名彫刻家楊英風先生設計塑造，採用商周時代造型。

尚書註：龍而形像馬曰龍馬，今世喻人老而健謂龍馬精神。帝堯即政，龍馬銜甲，赤文綠色，故塑像採古銅帶綠色，用鋼筋混凝土為材料。

「龍」堪與家以代表山之氣勢，用作橋頭造像，不唯增加橋梁雄偉氣魄，並寓有久遠永固之意。

臺灣省公路局勢東橋工程處用箋

英風先生偉鑒：

本月六日周車遠返台中，未及久候、甚歉！先生珍重之恐龍雕像於本月十三日由本處擬固妥備詳細圖一份普請主席轉發一切。周主席對先生方作，讚賞、有加。惟先生高妙設計助龍，造型甚易，經主席慎用長展座，未蒙謀行多償寄奉。希望先生逮去辭榮解決，見出國前，將完成第二傑作，雄鎮榜畔，這人景仰。專此敬達，並頌

佈達，並頌

中華民國　年　月

鄭德民敬啓　六月十九日

1962.6.19　鄭德民—楊英風

1962.6.19　鄭德民—楊英風

則彬局長勳鑒：

貴局東至大橋美化設計乙程飛龍部份塑模型造型獨特雄偉，做已告完成自認堪稱傑作。本意為填充此見似無局庫窩駕臨修正核定以到工程特此奉懇順情，至祈察見。

晚學　楊英風敬上　七廿六

1962.7.26　楊英風—林則彬

1962.8.2　鄭傳燧—楊英風

1962.11.10　鄭德民—楊英風

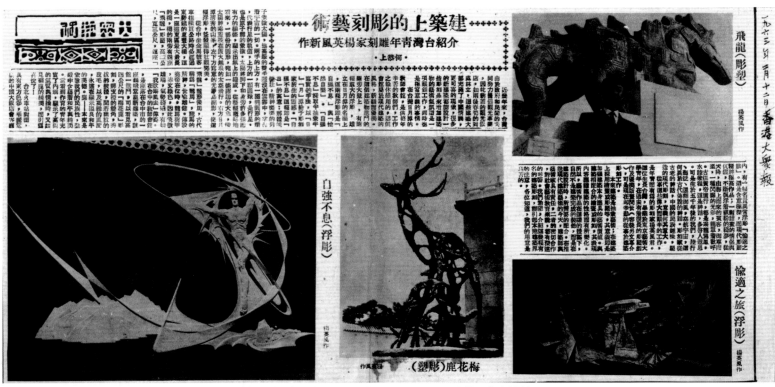

何恭上〈建築上的雕刻藝術　介紹臺灣青年雕刻家楊英風新作〉《大眾報》1963.2.12，香港：大眾報社

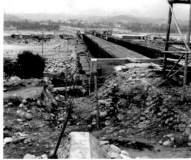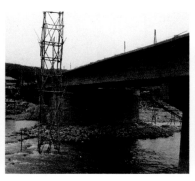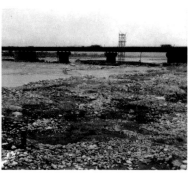

東豐大橋建造過程

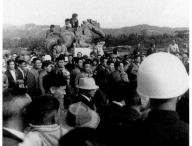

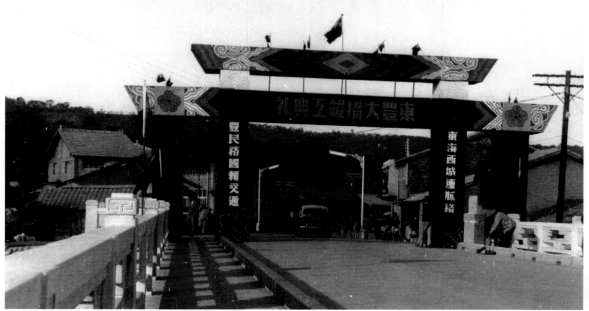

東豐大橋竣工典禮

楊英風攝於〔飛龍〕前

（資料整理／賴鈴如）

◆天工實業股份有限公司正門大浮雕設計 *（未完成）

The grand relief design for the front gate of the Tian-Gong Corporation (1962)

時間、地點：1962、台北

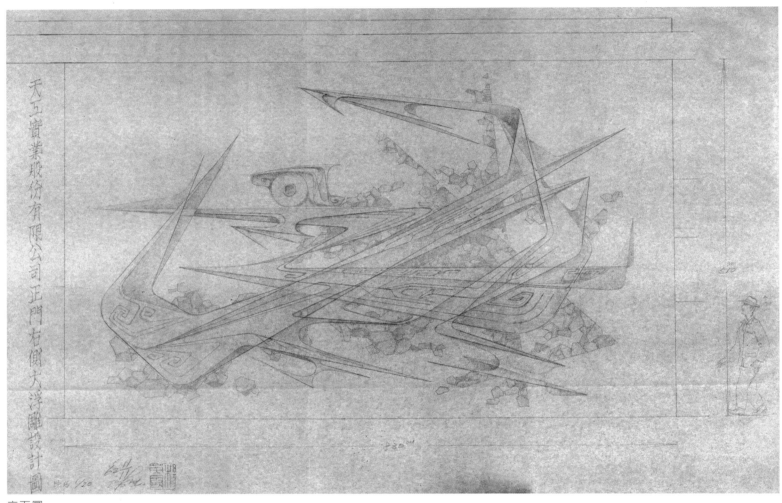

立面圖

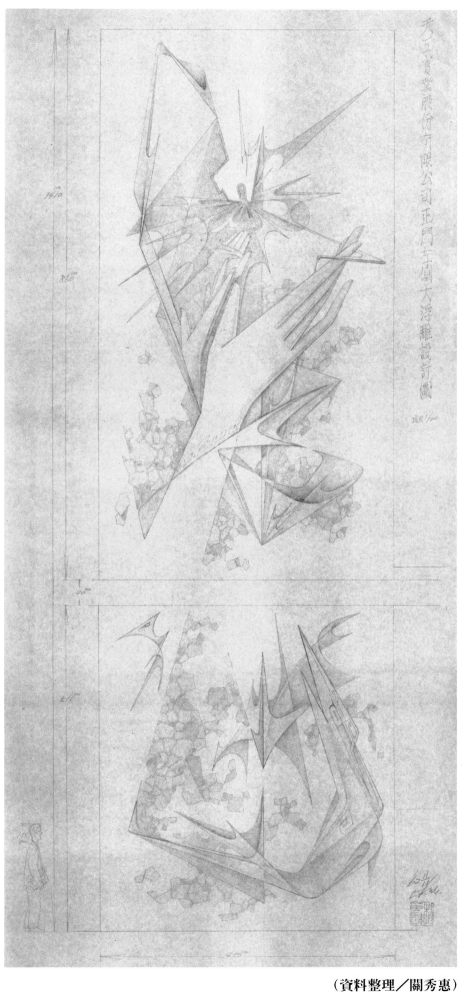

立面圖

（資料整理／關秀惠）

◆陽明山國防研究院景觀浮雕設置案 *

The wall relief design for the National Defense Research Institute in Yangmingshan (1962)

時間、地點：1962、台北陽明山國防研究院講堂

◆背景概述

　　國防研究院講堂浮雕是楊英風繼1961年完成日月潭教師會館浮雕後所創作的第二件與建築結合的大型浮雕，而這兩棟建築均是知名建築師修澤蘭所設計的。作品高5.5公尺、寬25公尺，完成於1962年3月下旬，後因故被毀，現已不復存在。　（編按）

◆規畫構想

• 楊英風〈講堂兩壁浮雕簡要說明〉

　　全圖分左右兩面，合為一幅，有密切之關聯性。

　　左圖為舉國各界同胞，以我優厚的傳統文化為根據，從事學術研究，生產建設，完成戰備，復國中興。其所遵行之藍圖，則為國父遺教與總統訓示。

　　此圖顯示復國後農工商學兵……各界人士在豐衣足食、一片熙和之氣象下，向民族領袖蔣公致敬，前導者為玉戈，說明其時已化干戈為玉帛矣！

　　右圖為大陸同胞燃起抗暴的火炬，響應我政府的義師，一舉摧毀偽政權，同時在北平揚起無數的青天白日國旗。和平之鴿，上下飛翔，顯示一片和祥的景象，總統蔣公在舉國狂熱的歡呼聲中，臨風躍馬，面上浮起欣慰之情。

　　「誰會笑的，誰最後笑。」到這時候，總統領導全國的軍民，真的歡笑了。

◆相關報導（含自述）

• 楊英風〈講堂兩壁浮雕簡要說明〉。
• 伯烈〈大浮雕——點綴建築藝術的藝術〉《自立晚報》1962.4.13，台北：自立晚報社。

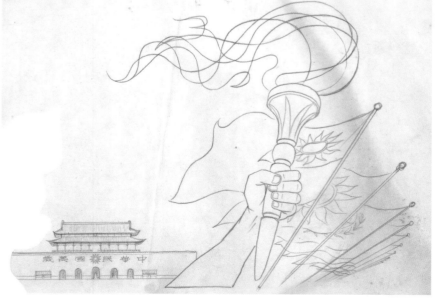

立面圖

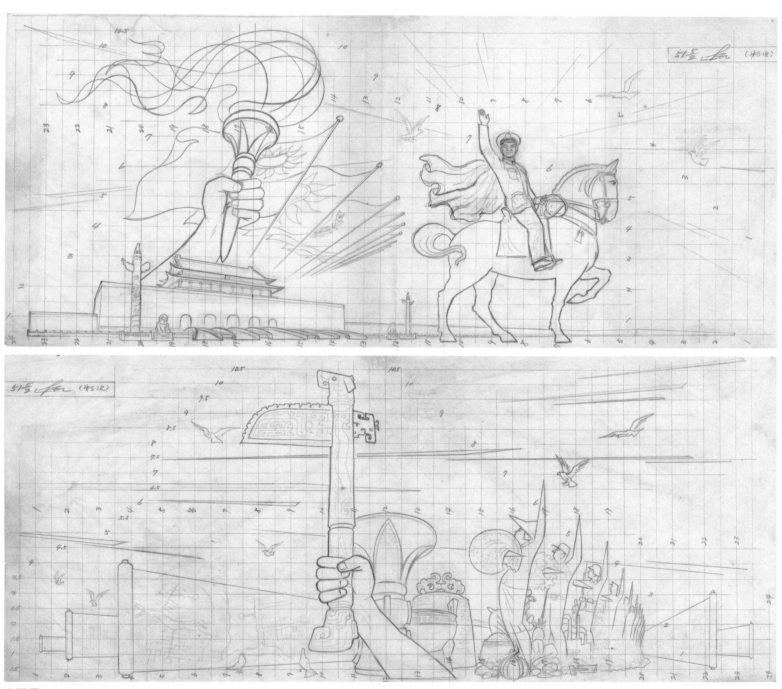

立面圖

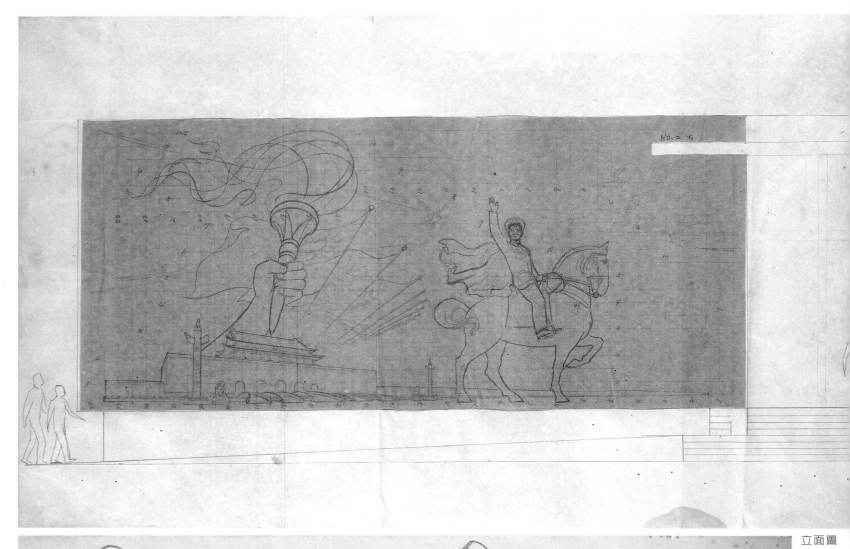

立面圖

設計草圖

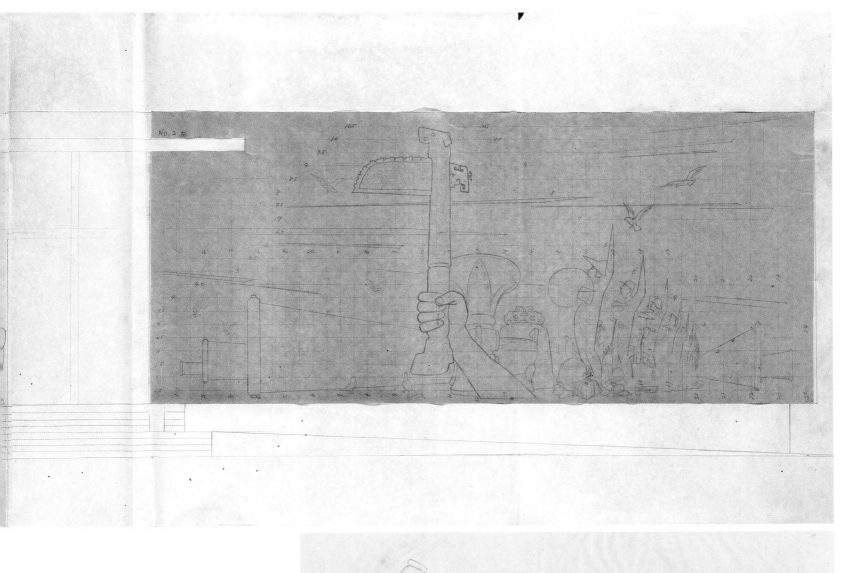

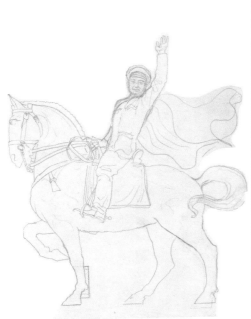

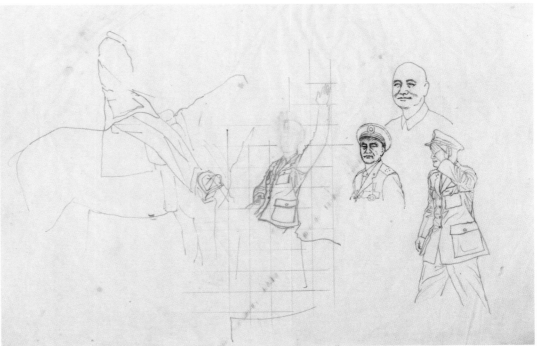

設計草圖

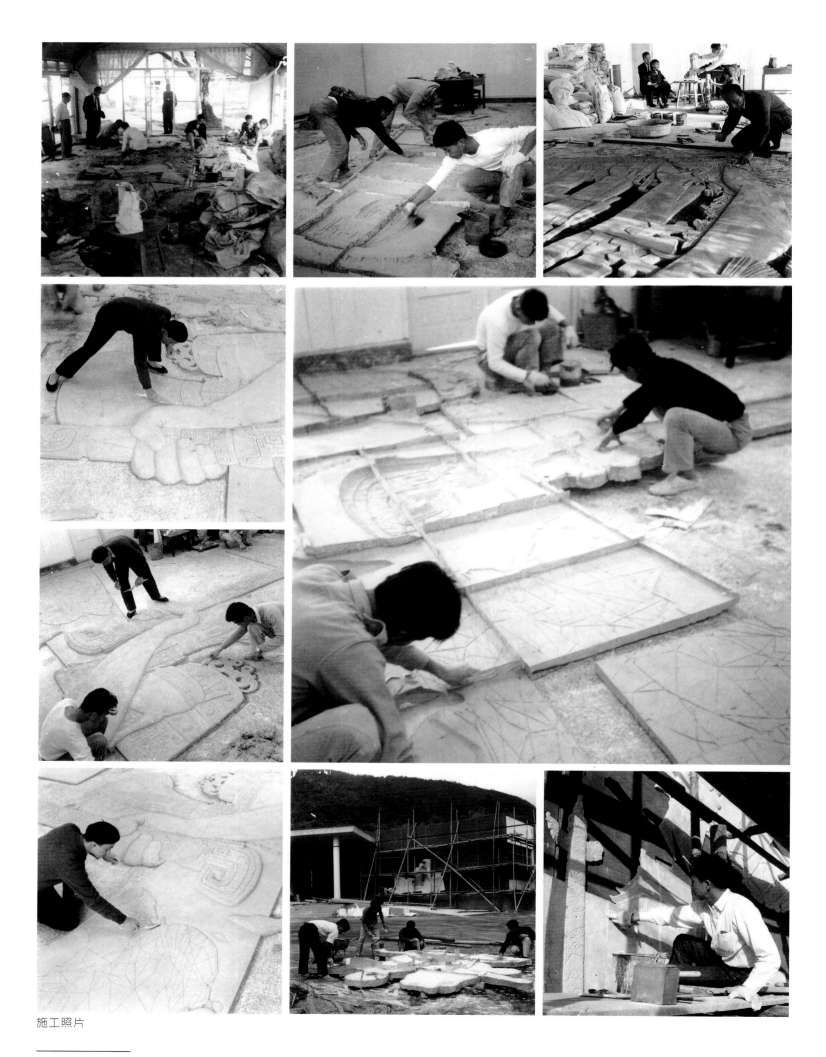

施工照片

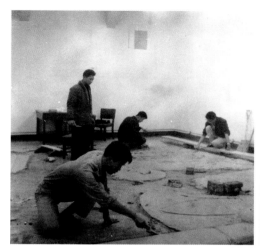
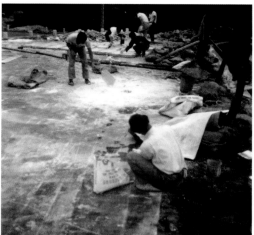
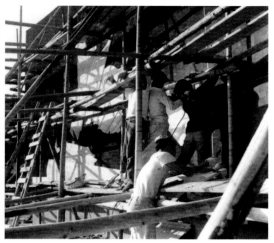

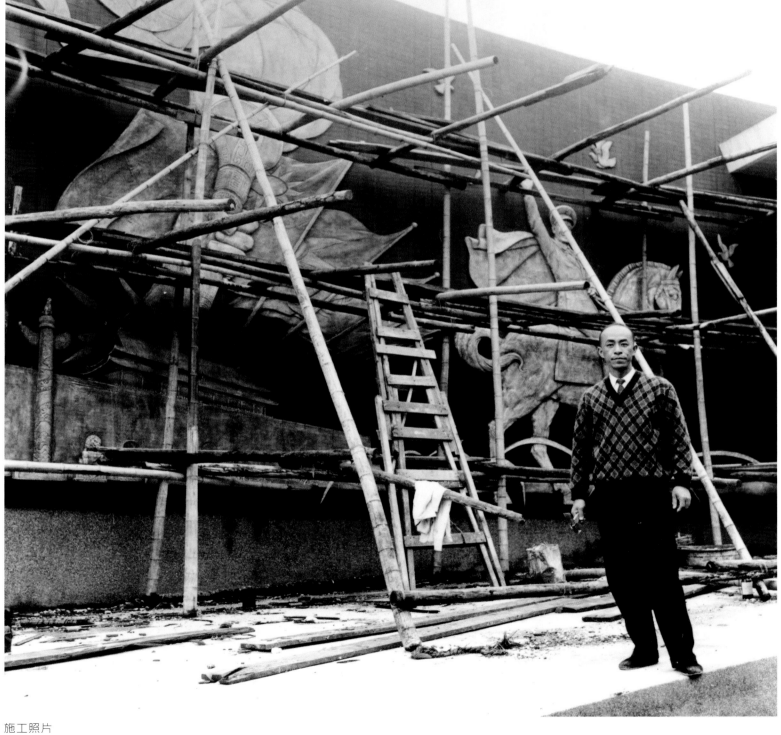

施工照片

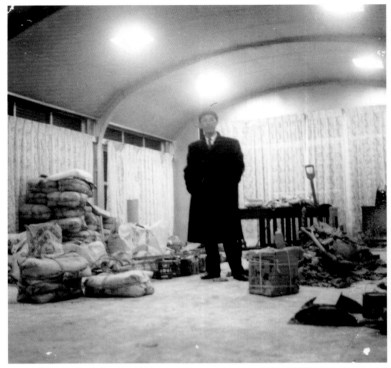

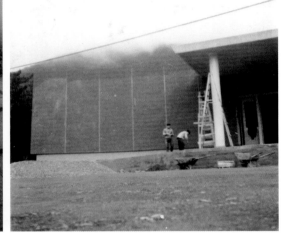

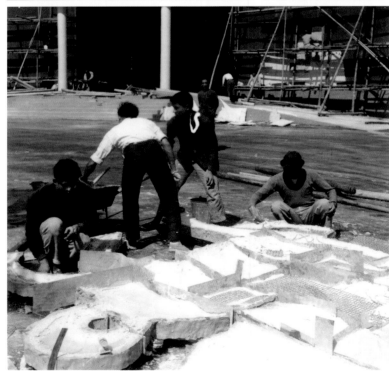
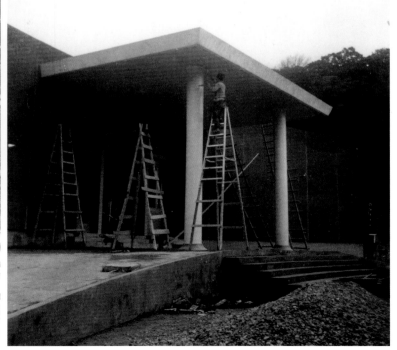

施工照片

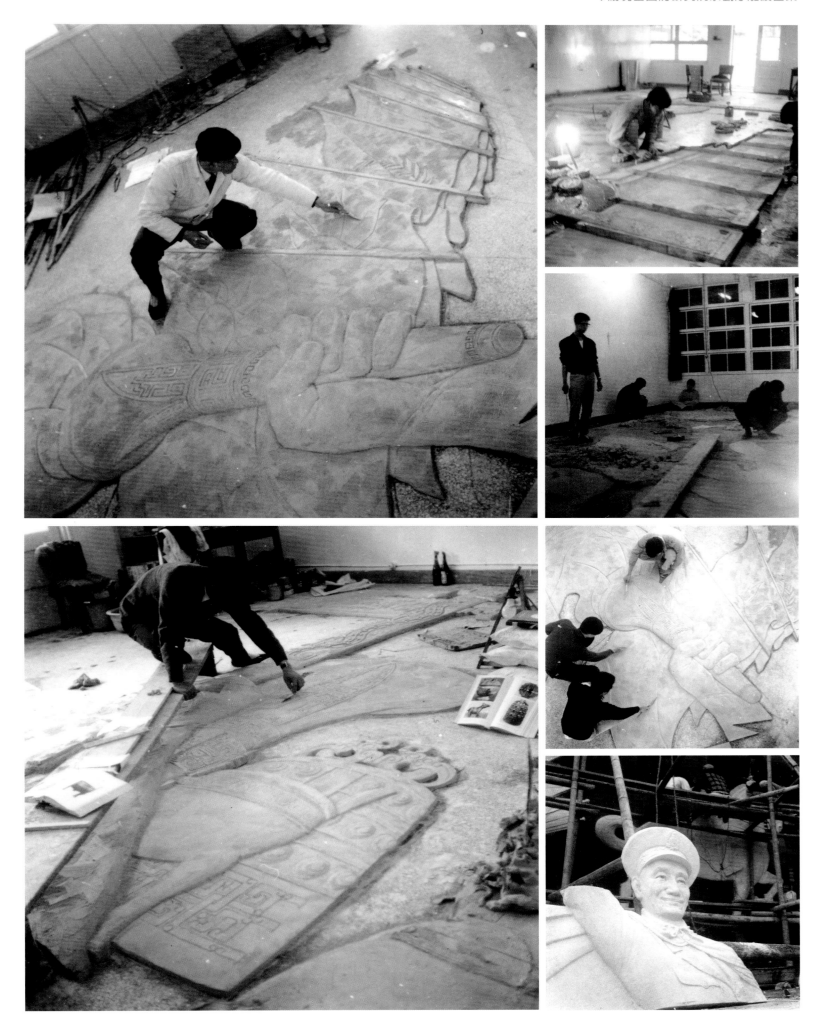

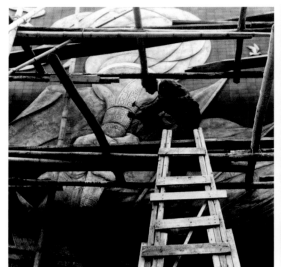
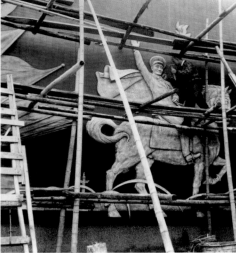
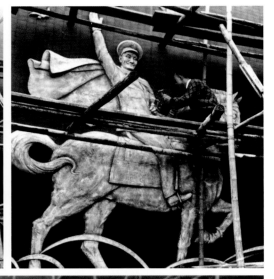

施工照片

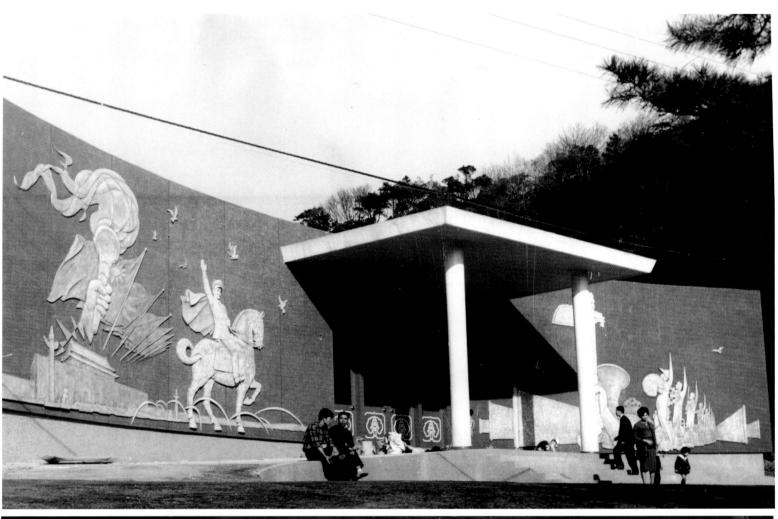

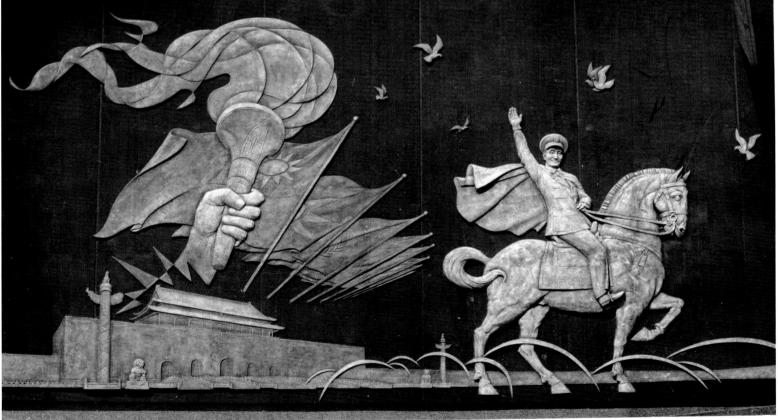

完成影像

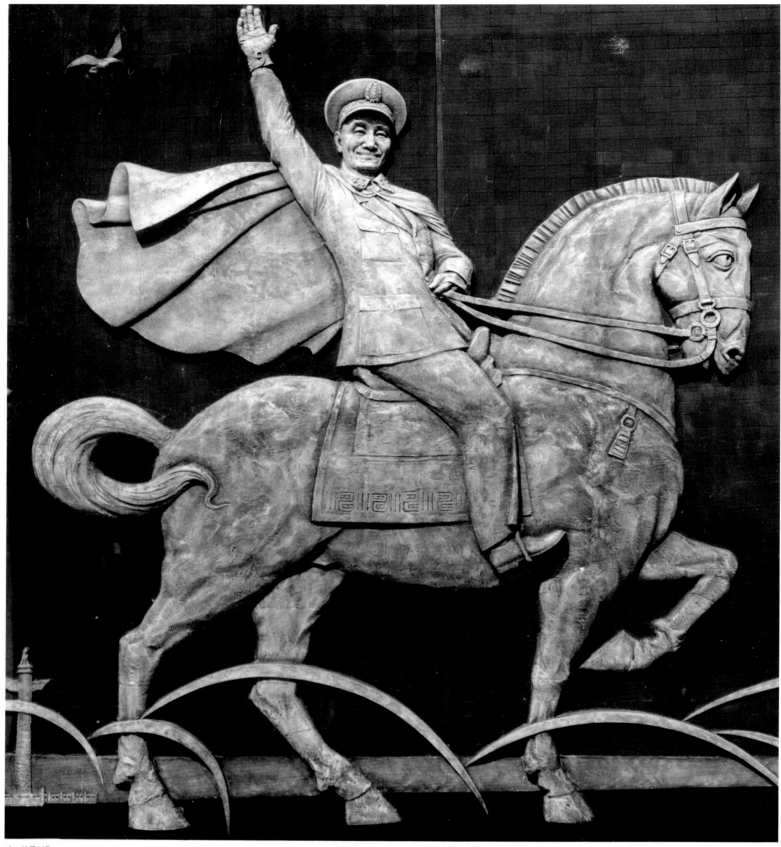

完成影像

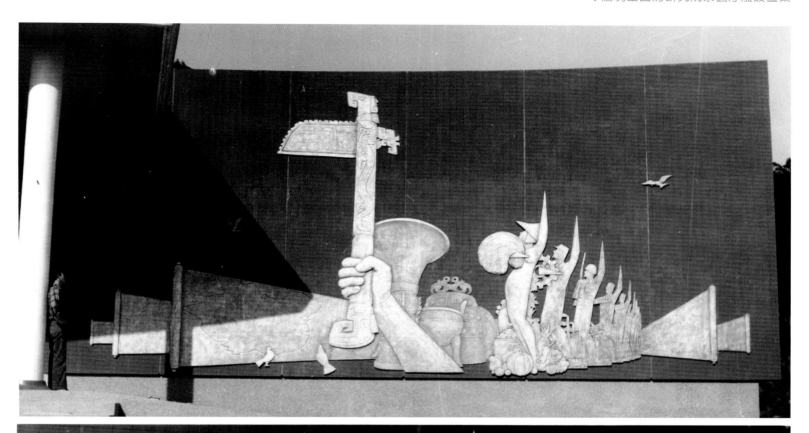

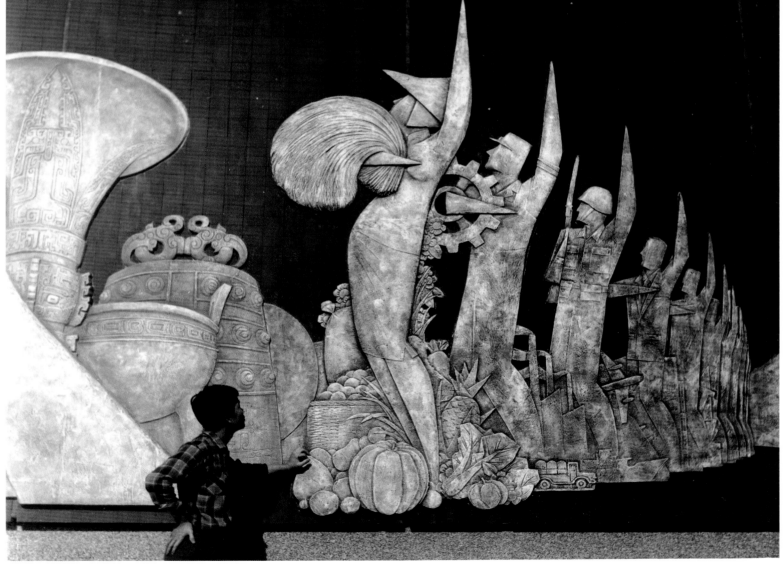

完成影像

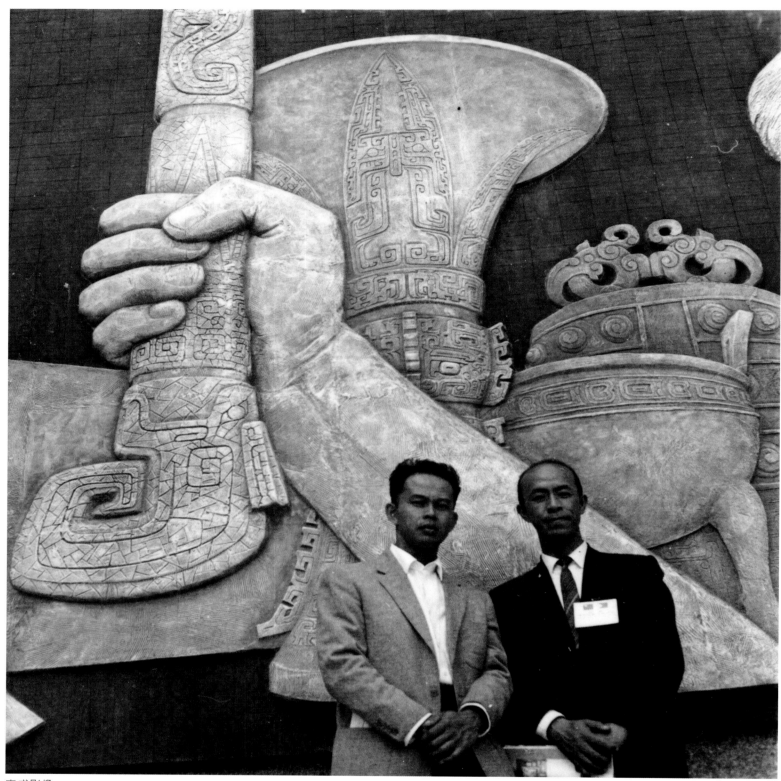

完成影像

自立晚報

中華民國五十一年四月十三日

點綴 建築藝術的藝術 大浮雕

伯烈〈大浮雕──點綴建築藝術的藝術〉《自立晚報》1962.4.13，台北：自立晚報社

楊英風〈講堂兩壁浮雕簡要說明〉

（資料整理／賴鈴如）

◆台北中國大飯店景觀規畫案

The lifescape design for the China Hotel in Taipei (1962 - 1973)

時間、地點：約 1962-1973、台北

◆背景概述

　　台北中國大飯店（China Hotel）位於台北市館前路。業主先後於 1962 年委託楊英風設計飯店之正廳圓門、正廳浮雕作品〔愉適之旅〕、及正門外走廊磨石子地圖案作品〔引導〕（又名〔美的歸趨〕）；於 1969 年委託設計中國飯店將增建之建築正面美術雕刻及天井水池景觀雕刻；於 1970 年委製蛇紋大理石雌雄石獅壹對；再於 1973 年委託將水泥材質之〔愉適之旅〕原作翻鑄為銅。

　　此案之建築正面美術雕刻及蛇紋大理石雌雄石獅因故未完成，而本案未交件之壹對石獅目前由新竹法源寺收藏。然中國大飯店經過改建後，這些作品已不復存在。　*(編按)*

台北中國大飯店景觀規畫案

◆規畫構想

　　中國飯店即將完工時，他們發現一樓空洞的大廳，需要找藝術家配合些東西，因而追加了些預算，要我在限期的一個月內，為那座大廳完成一巨幅的浮雕。

　　我提出了兩項苛刻的條件：

　　一、工作交給我後，不准任何人多嘴，因此在工作未完成前不許來找我談任何有關浮雕的事。

　　二、浮雕設計與造型列入「極機密」，要等安放大廳的牆壁之後，才許人看。免得人多、嘴多、意見多。

　　沒想到這些條件被業主欣然答應了。我說過，自由是藝術創作的生命，由於這件事的勝利，使我在中國飯店的工作，情緒上獲得最多的愉快，從構想到完工，一個月內從容地趕了出來。我為那幅浮雕題名為「愉適之旅」。圖上主要的是一對前來臺灣旅行的情侶，以及一隻他們所駕御的巨鳳。圖中的人物都是半抽象的。我用雕塑上「氣氛濃縮」的手法，將鳳的尾巴塑造得像一條船，尾巴伸出的兩條羽毛又像一對鐵軌。在我這樣構想時，我的腦子裡曾泛起遠古時黃帝巡狩南行的情景：乘龍御鳳，水陸兼程，正是「卿雲爛兮，御縵縵兮」。

　　來到這幅浮雕前的旅客，雖然距離此一啓人遐思的譎奇神語五千年了，但他們正是以陸行、以海泛、以憑虛御氣而聚集於此的，這正彷彿傳說中黃帝的南巡。我接著又將鳳凰的尾巴的翹起部分，塑造得像臺灣廟宇的一角，又像臺灣節慶時所划的龍船；一部分的尾巴，又像包紮紙。我將這對情侶的造型，更塑造得像中國玩具圖中的少女帶著一雙古玉的大耳環。人物的上面有車船或飛機的窗子，窗外飄著一朵如夢的輕雲。

　　我希望一切能牽引著人們產生一連串如夢的遐想，想到他們旅途的鮮明愉快，想到他們在這裡所曾見到的什麼廟宇、龍船、節慶、古玉等中國文物，所購買的心愛土產。更想到他們在這裡的種種溫馨遇合。我為中國飯店大門前地板上所設計的強烈線條，是將一株繁榮、茂盛、延伸的植物加以抽象化。它像植物的欣欣向榮，像國劇的臉譜，命題為「美的歸趨」當人們踏入這些線條時，由於眼睛的高度，無法看到線條的全部，使他的心境，像被那強烈線條所造成的流動氣氛吸進門內。我所構想的這一切，由於沒有類似「裸女穿衣」的干擾，

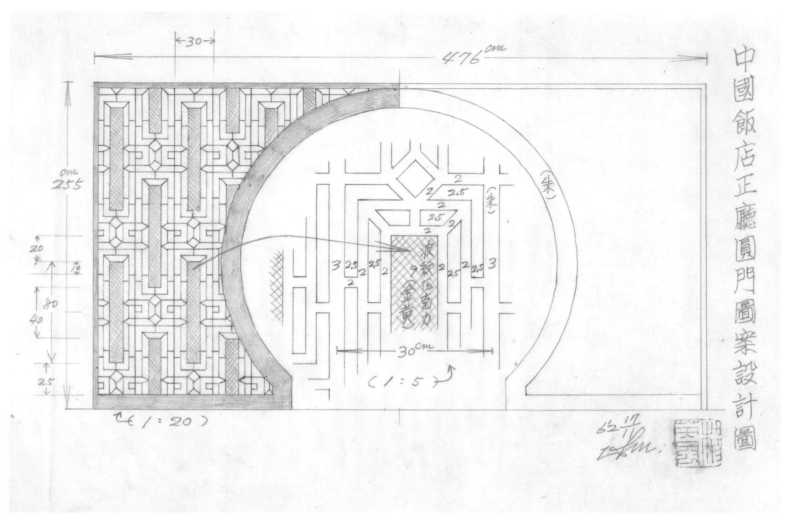

中國飯店正廳圓門圖案設計圖

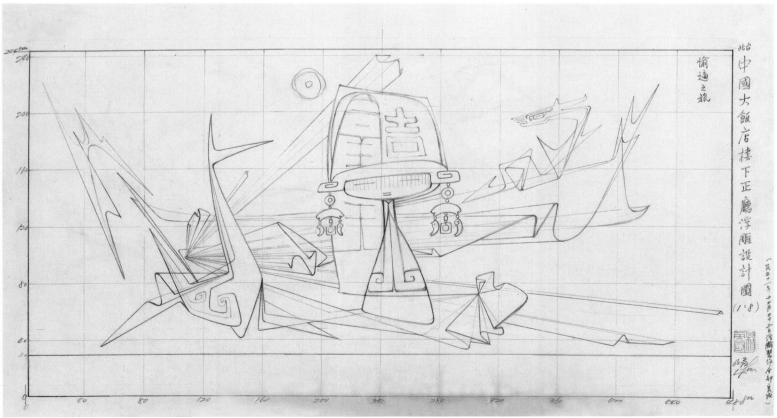

立面圖

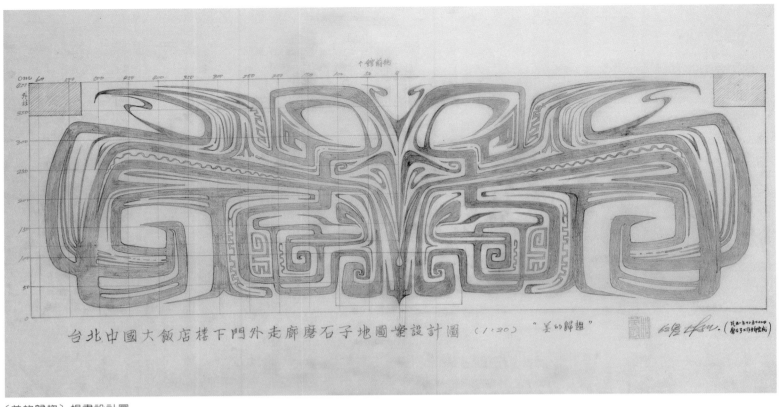

〔美的歸趨〕規畫設計圖

中國大飯店建築正面工程設計草圖

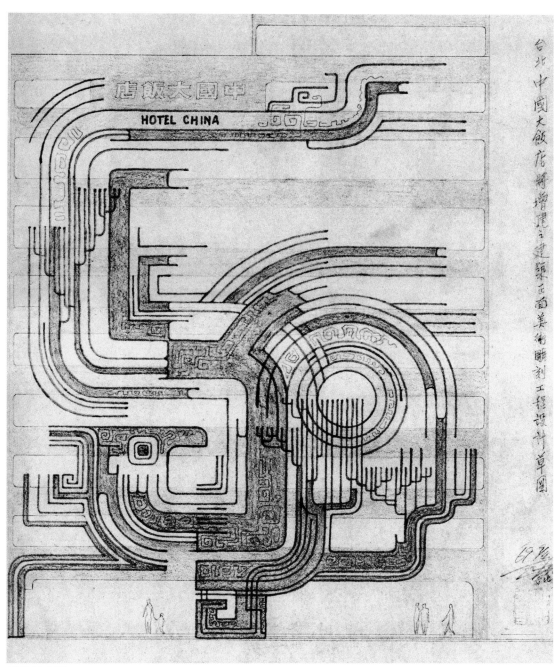

規畫設計圖

終於都能在我的作品中表現出來了，能否達到我所盼望的效果，仍待藝術界的指教，但單單因著能自由創作而加給我的這種嘗試的機會，已使我心滿意足了。（*以上節錄自楊英風〈裸女與開發──建築不與藝術結合、永遠是可憎的！〉《藝術與建築》創刊號，頁7-12，1967.10.24，台北：藝術與建築雜誌社。*）

◆相關報導（含自述）

• 楊英風〈裸女與開發──建築不與藝術結合、永遠是可憎的！〉《藝術與建築》創刊號，頁7-12，1967.10.24，台北：藝術與建築雜誌社。

施工照片

施工照片

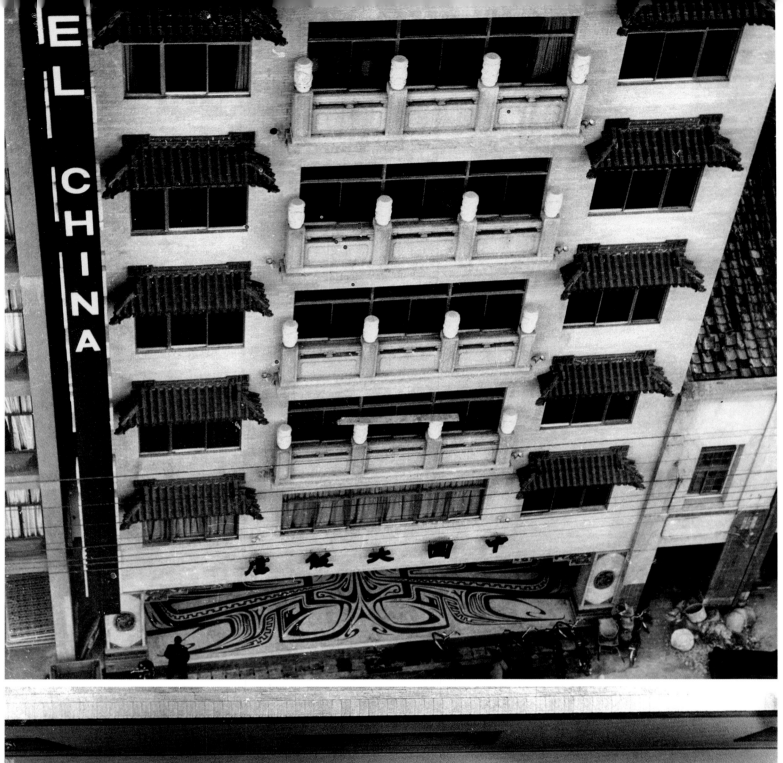

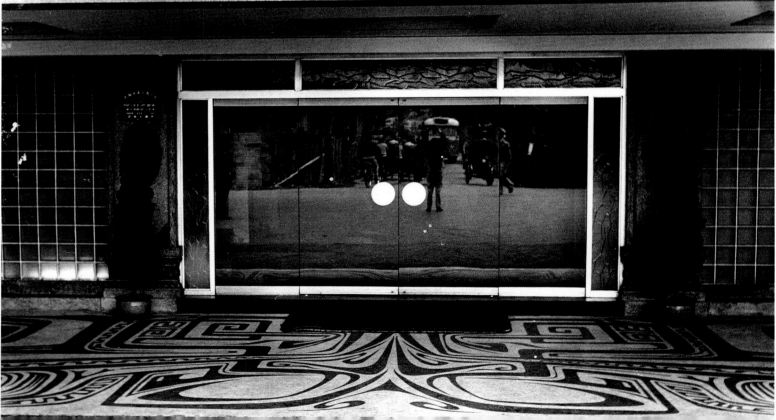

完成影像

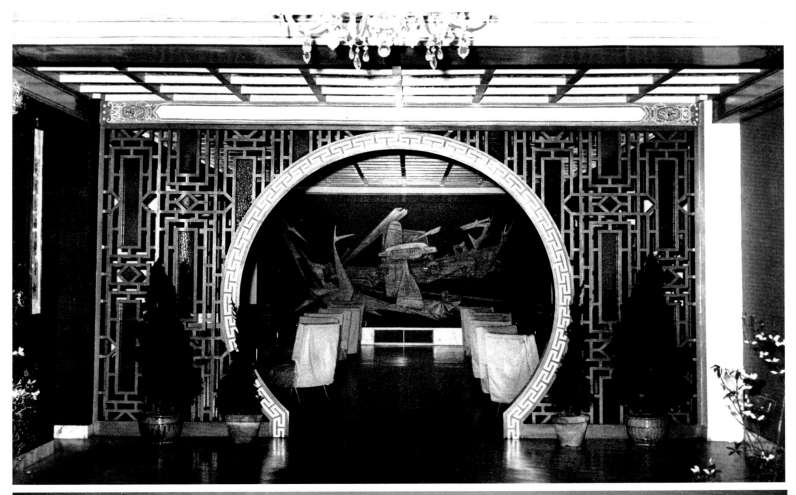

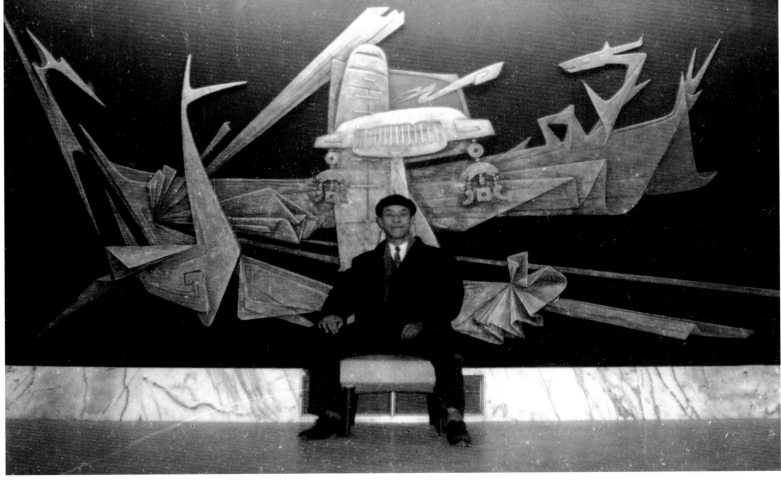

完成影像

（資料整理／蔡珊珊）

◆台中永青園銅像〔青春永固〕設置案*

The sculpture *Forever Young* for a private garden in Taichung (1963)

時間、地點：1963、台中

◆ 背景概述

　　此銅像名為〔青春永固〕，為趙同和（趙二呆）先生為紀念 1963 年 3 月 19 日因去舅父顧蓉君家吃飯而慘遭顧家廚師殺害的兩位愛女曼蓉、曼琴，而委託楊英風所作。雕像設於台中太平市（車籠埔）自家農場的庭院中，趙同和為農場取名為「永青園」，因兩愛女辭世時各為廿五歲，廿二歲，正值大好青春，但卻慘遭變故，而從此年華永駐，永遠不老。「永青園」於 1976 年賣出。（編按）

◆ 附錄資料

- 〈廚夫揮刀戕家主　深鎖庭院血滿門　老主母兩女客俱遭毒手　行兇後自縊死　惡貫滿盈〉《聯合報》第 3 版，1963.3.20，台北：聯合報社。
- 〈三女一男俱枉死　忍心兇手不知誰　門庭暗無燈光鄰居生疑報警　人臥血泊　凶器留菜刀〉《徵信新聞報》第 3 版，1963.3.20，台北：徵信新聞社。
- 〈警方分析顧宅慘案經過　主僕吵嘴激起殺機　趕盡殺絕姊妹遭殃　連殺三人畏罪一死以了〉《大華晚報》第 4 版，1963.3.20，台北：大華晚報社。
- 〈殯儀館內愁雲籠罩　姊妹無辜被殺　師友同聲一哭　包德明讚揚趙曼琴是好學生為了保護顧老太太竟罹此禍〉《大華晚報》第 4 版，1963.3.20，台北：大華晚報社。
- 〈趙曼蓉工作優秀　已獲獎學金　定九月赴美　突遭慘禍同事惋惜〉《大華晚報》第 4 版，1963.3.20，台北：大華晚報社。

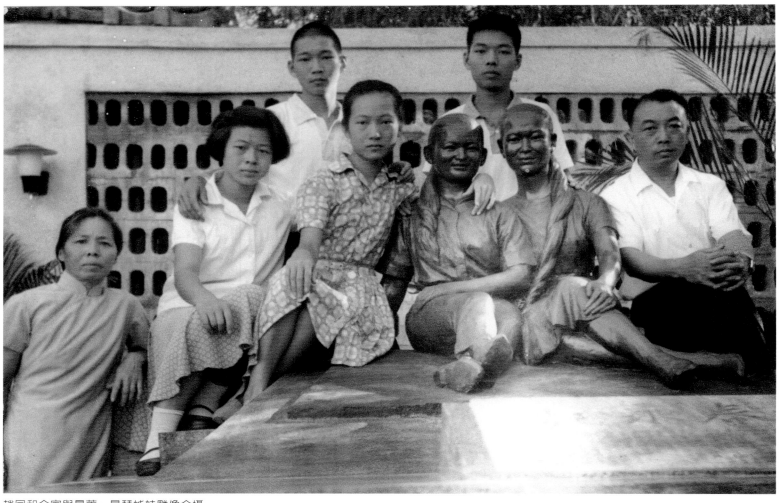

趙同和全家與曼蓉、曼琴姊妹雕像合攝

完成影像

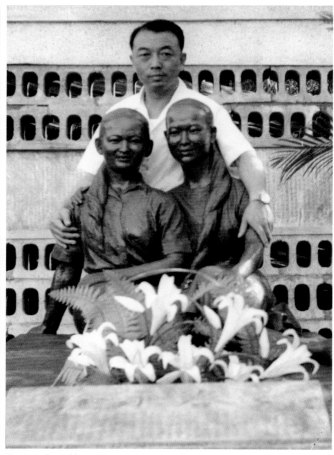

趙同和與曼蓉、曼琴姊妹雕像合攝

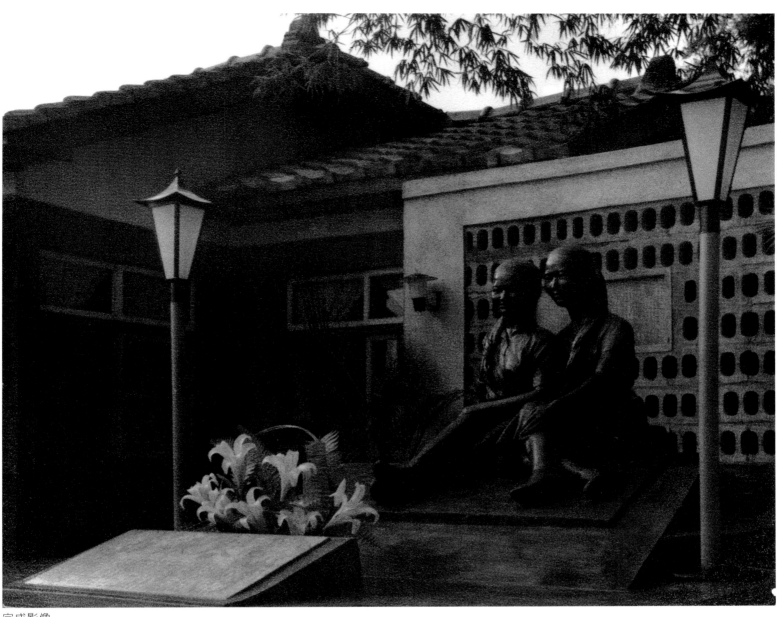

完成影像

英風兄：

前鶯時寒舍，相談古溥，承以藝友兄許，韋長弟半生提改，但以天性不逮此道，除早業意业，養展外，此少朋友，以後去願古兄為友，浮遊藝林，以渡餘生。

安曼琴之事件，主持感上安当，法繭補，去歲人生豈但如夢，此旦，此走如茫，用種好方式仙均難使情。

中平用箋

結婚，塑像事承气以友情之悅，代为筹办，实感激不已，此兩女愛生前对兄之作品比古為欣貴，今淨兄为之塑造，彼莘忘欣感於九泉也，而不以此连接神上婚有呼望於莘一。

蘇光匯上新台幣四仟元以为工料之資，為神之意，謝待来日，十萬。

中平用箋

不致再煩，兄塾欸矣，如曰再需欸万隆時告知，弟之字不误，另随部附寄照作毋張，可供参考，足之天才壙堂，雪感超人，必郭使塑造成者藝妹中之特出盛事，彼此好以為世界上歲傑出之作品，别此及全家均为之祈禱莘漱謝不已，并頌崎祺

趙同如手啟五三四十五

中平用箋

◆陳故副總統紀念公園設計案 ^{（未完成）}

The design for the late Vice President Chen Cheng Memorial Park (1966 - 1978)

時間、地點：1966-1978、台北

◆背景概述

　　陳故副總統籌備委員會於 1966 年 4 月間開始籌備，至 1968 年 2 月始由楊英風、陳一帆等十位雕塑家各製陳故副總統全身半身石膏像模型各一座，經籌備委員會初選後入選者三人，後再成立五人小組並會同陳故副總統夫人作最後決定交由楊英風製作。銅像設置地點原訂於延平北路與民生路交叉口圓環，1971 年，經委員會審核後改訂為華江大橋圓環。 1972 年楊英風提出三種紀念公園模型，通過其中一種，並決議應於 1973 年完成，位置變更為愛國西路圓環。 1974 年楊英風因製作史波肯萬國博覽會事務繁忙，申請將完成期限改為 1974 年 12 月。後因遺族隨時提供修改意見無法如期完工，至 1978 年台北市政府發文終止合約，僅將銅像及規畫設計圖辦理驗收。 *（編按）*

◆規畫構想

• 楊英風〈陳故副總統銅像紀念公園設計說明書〉1967.10，台北

陳故副總統紀念廣場設計

一、設計者：楊英風

二、設計要旨：

　（1）為紀念陳故副總統一生對黨國的貢獻，除樹立陳故副總統的全身銅像外，並樹立一座高大的紀念碑，以浮雕刻出其一生的豐功偉蹟。

　（2）以公園型式興建陳故副總統紀念廣場，除增加此一紀念碑與紀念銅像的美感外，並使市民在瞻仰之餘，得著一處休憩的地方。以增加台北市環境的美化。

　（3）基於以上的目的，在整個陳故副總統紀念廣場的設計上，除紀念碑與紀念銅像外，力求廣場設計的簡單。

　　　一則使遊人易於將注意力集中在紀念碑與紀念銅像上的主題上。

　　　再則使遊人不致從一個複雜紊亂緊張的城市，踏進一個更複雜的環境而無法獲得身心的休息。

　　　缺乏公園、缺乏綠地、缺乏溪谷的城市，最能使人們去除身心的緊張，最能讓人們感到清新的是「流水」，因此紀念碑與紀念銅像下面，設計一大水池，水從碑的下部湧流至水池，使人們能產生快感與活潑的氣象。

　　　為了讓人們能在紀念廣場內休息，在很多地方，設計了一長條的石橙，並在廣場的三面種植很多樹木與花草。

三、紀念廣場位置：

　（1）位於台北市延平北路與民生路、台北市大橋交接之處，目前正拓寬為一個直徑一百公尺的圓形大廣場，除留出廿五公尺寬的公路外，中間有一直徑五十公尺的圓圈，陳故副總統紀念廣場，即設置在此一圓圈之內。

　　　延平北路二段、延平北路三段、民生路，以及台北大橋所來往的車輛，將繞著圓圈

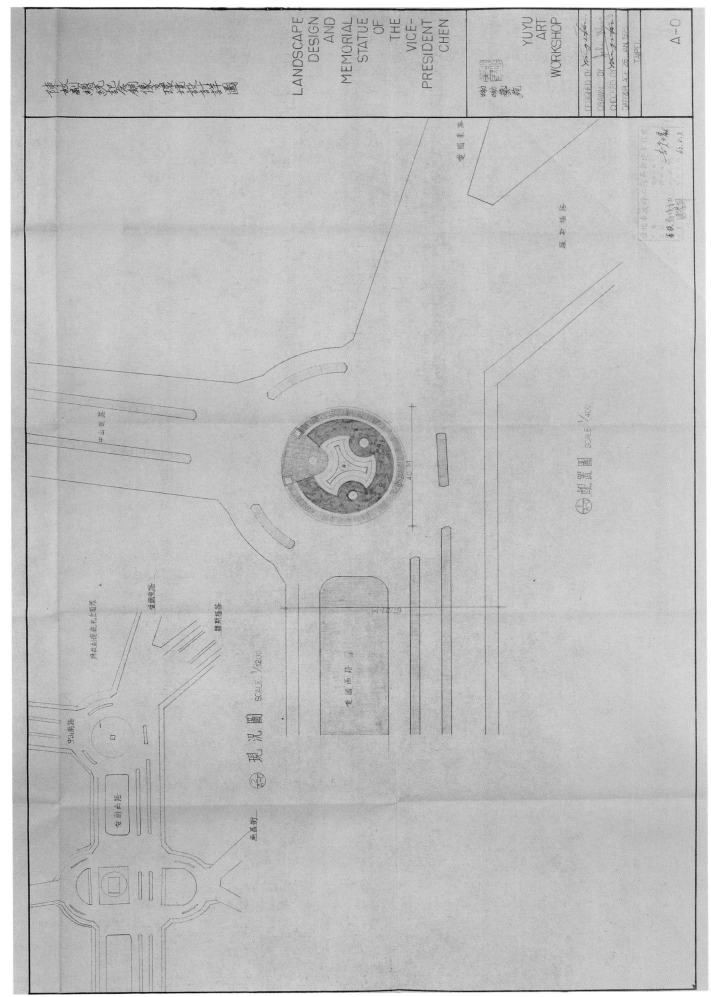

陳故副總統紀念銅像環境規劃設計詳圖

LANDSCAPE
DESIGN
AND
MEMORIAL
STATUE
OF
THE
VICE-
PRESIDENT
CHEN

喻喻藝苑

YUYU
ART
WORKSHOP

DESIGNED BY Yuyu Yang...
DRAWN BY Yuyu Yang
CHECKED BY Yuyu Yang
DATE&PLACE 26 JAN.1977 TAIPEI

A-0

配置圖 SCALE 1/400

現況圖 SCALE 1/1200

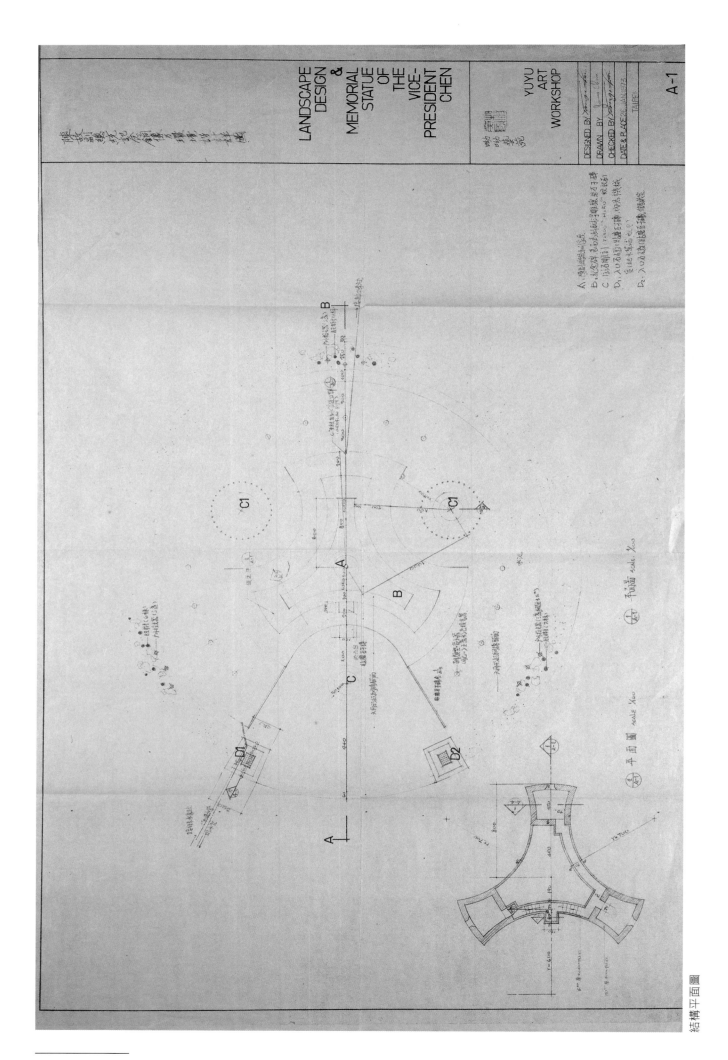

LANDSCAPE
DESIGN
&
MEMORIAL
STATUE
OF
THE
VICE-
PRESIDENT
CHEN

YUYU
ART
WORKSHOP

DESIGNED BY
DRAWN BY
CHECKED BY
DATE & PLACE 26. JAN.1975
TAIPEI

A-1

結構平面圖

110

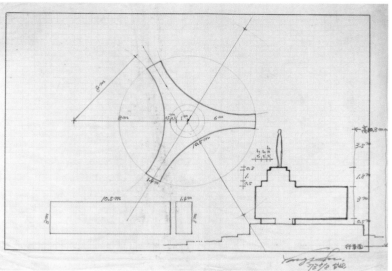

規畫設計圖

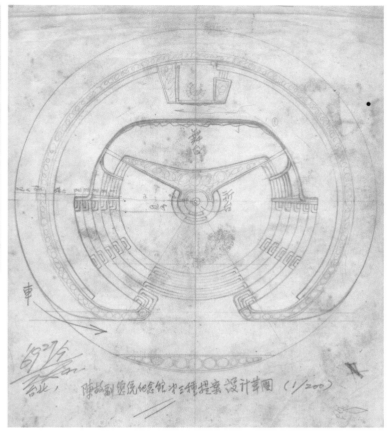

外廿五公尺寬的馬路行駛。

為使進出紀念廣場的行人不為來往車輛所擾，可在車輛較多的延平北路附近，興建一至二座地下道，以專供行人行走。

（2）紀念碑：

A 碑高廿五公尺，碑的頂端有較強烈的燈光直衝上天，碑內有階梯，遊人可登階直上碑頂，鳥瞰台北市的全景，碑內可陳設有關文物資料。

B 紀念碑造型如一束正要開花抽心的稻穗，表現出生的欣欣向榮。碑尖刻著中國特有的花紋，那是從殷商時期銅器上所呈現的花紋演化而成的，遠看則像稻穗新生的細芽。

紀念碑的整個造型，在設計上，力求其具有中國的味道，它的造型是與中國古代的若干雕塑連接在一起的，但它絕不是仿古的，而是經過消化後，足以成為中國今日的東西。

C 紀念碑的三面，分別以浮雕刻著陳故副總統一生的功績，一面是他在軍事上領兵作戰的功勳，另一面是他對農工方面的貢獻，包括他在台灣所推行的土地改革，以及力求台灣經濟的繁榮發展，第三面是他宣慰僑胞的許多成就。

D 紀念碑所以設計為三面，由於民生路與台北大橋不在一條直線上，為求四面都能清楚地看到紀念碑，而且不致產生不平衡的感覺，經研究後，以設立三面的紀念碑為佳。民生路所看到的是紀念碑前銅像的正面，延平北路二段與三段，可看到銅像的側面，台北大橋所看到的是紀念碑的背面，背面的下方，有水泉湧而下，正好石門水庫的下流。暗示著陳副總統所主持的石門水庫工程，正不斷地灌溉著台灣的農田，稻作正欣欣向榮地向上生長著。

（3）紀念銅像：

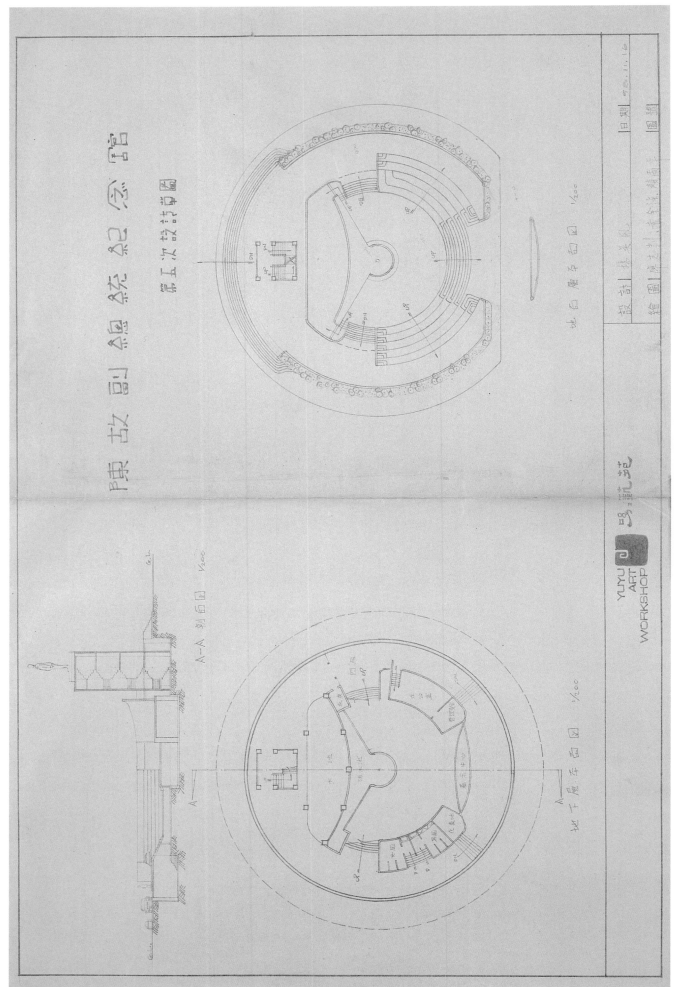

陳故副總統紀念館

第五次設計草圖

比例尺寸圖 1/200

A-A 剖面圖 1/200

地平層平面圖 1/200

平面圖

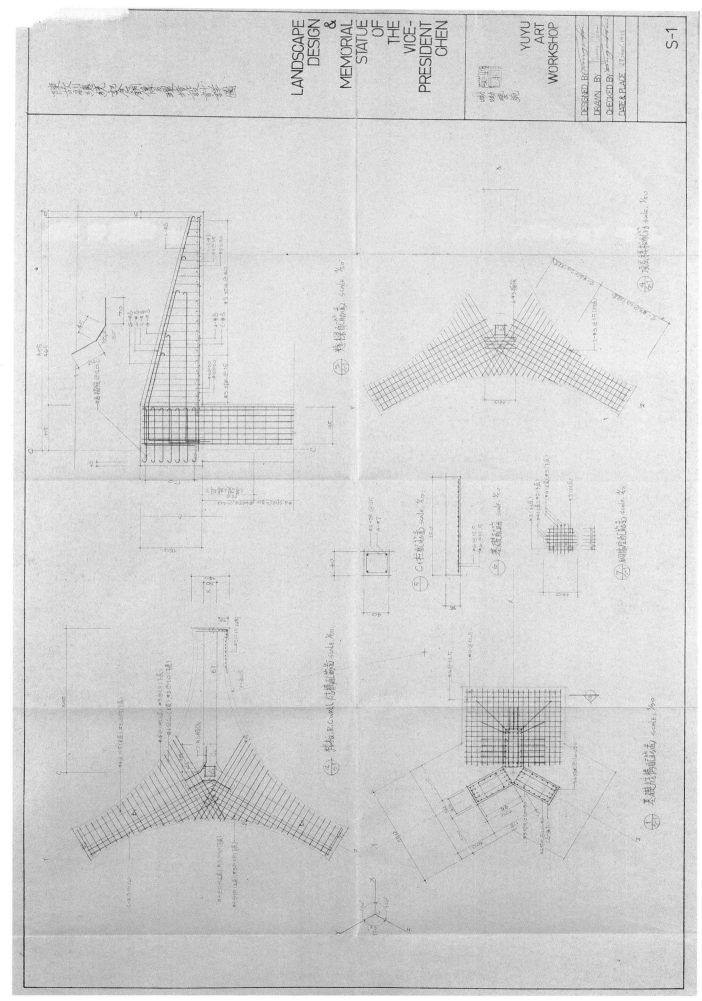

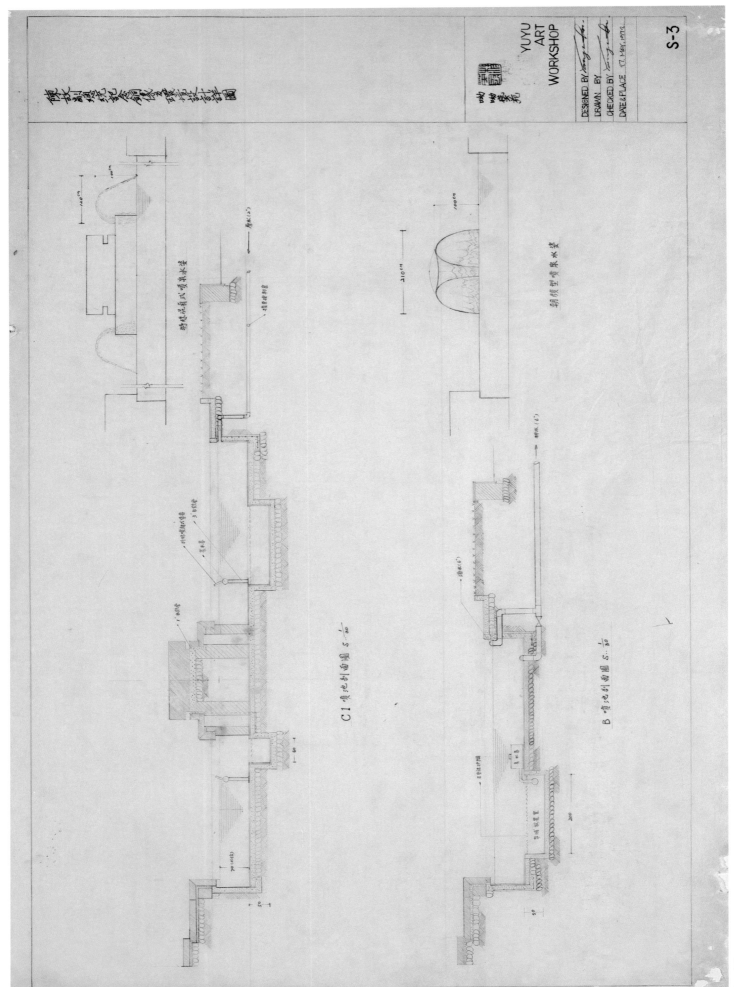

施工圖

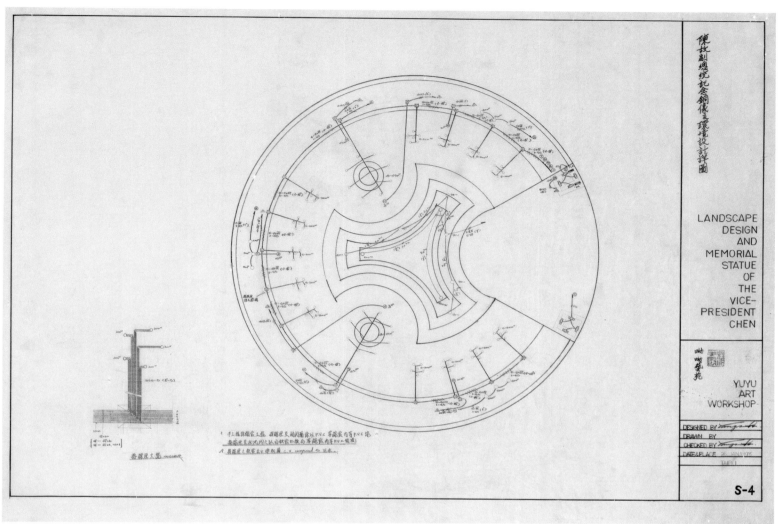

施工圖

銅像高約二人，以銅鑄造，銅像下為一大理石的石墩，銅像立於紀念碑前。

（4）水池：水池環繞紀念碑與紀念銅像的四周，池中可養魚。

水池外圍鋪以石塊，石塊的縫隙種以青草。

（5）圓圈內的地面鋪不規則形狀的石塊。圓周除正面外，其他三面種植樹木（大葉紫薇），樹下為一長排遊人休息之石槔，石槔外種之以花（杜鵑花、七里香等）。紀念碑後方，圍繞圓圈處，樹立十二支旗竿。

（6）初步設計模型為五十分之一的縮小模型，將來正式製作時，將放大為原物的六分之一，並將細節部精細雕出，最後放大為原物大小。

（7）紀念石碑若經費可能，最好能全部用大理石為建材，最少也應用大理石貼片處理。而石碑的三面浮雕，則必須用大理石雕製。

中華民國五十六年十月於台北

◆ 相關報導（含自述）

• 楊英風〈陳故副總統銅像紀念公園設計說明書〉1967.10，台北。

• 〈為陳故副總統建像　初選兩個地點　一為華江橋一為仁愛路　經費四百萬年底可揭幕〉《聯合報》1968.2.14，台北：聯合報社。

• 林亞屏〈緬懷陳故副總統功績　銅像紀念公園　月底動工興建〉《中央日報》1973.3.2，台北：中央日報社。

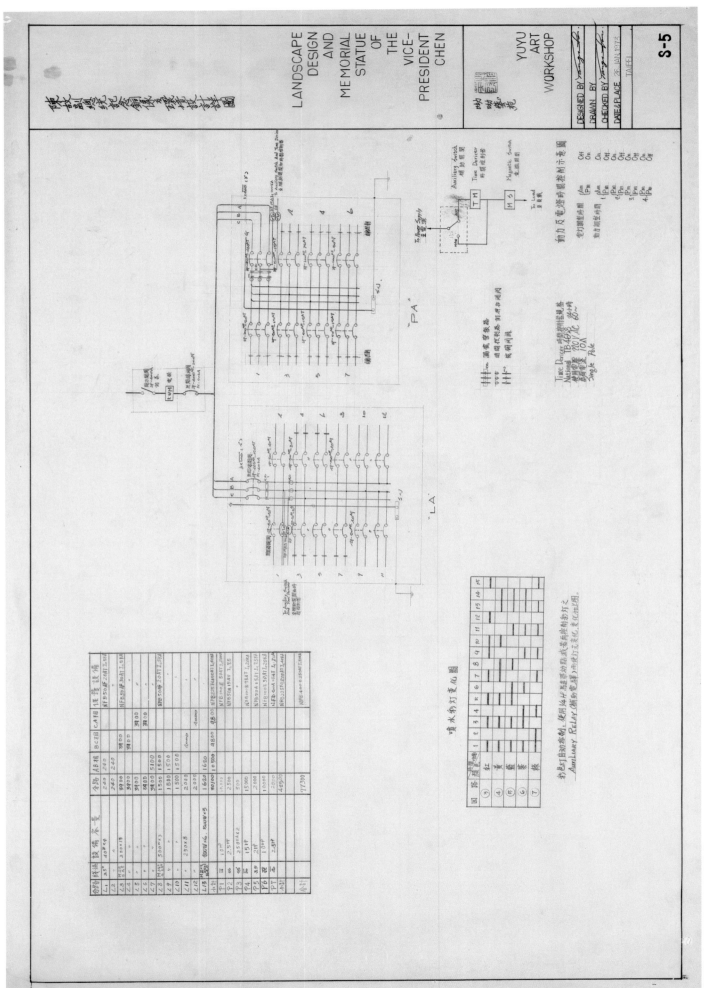

S-5

LANDSCAPE
DESIGN
&
MEMORIAL
STATUE
OF
THE
VICE-
PRESIDENT
CHEN

YUYU
ART.
WORKSHOF

DESIGNED BY
DRAWN. BY
CHECKED BY
DATE&PLACE
TAIPEI

A-2

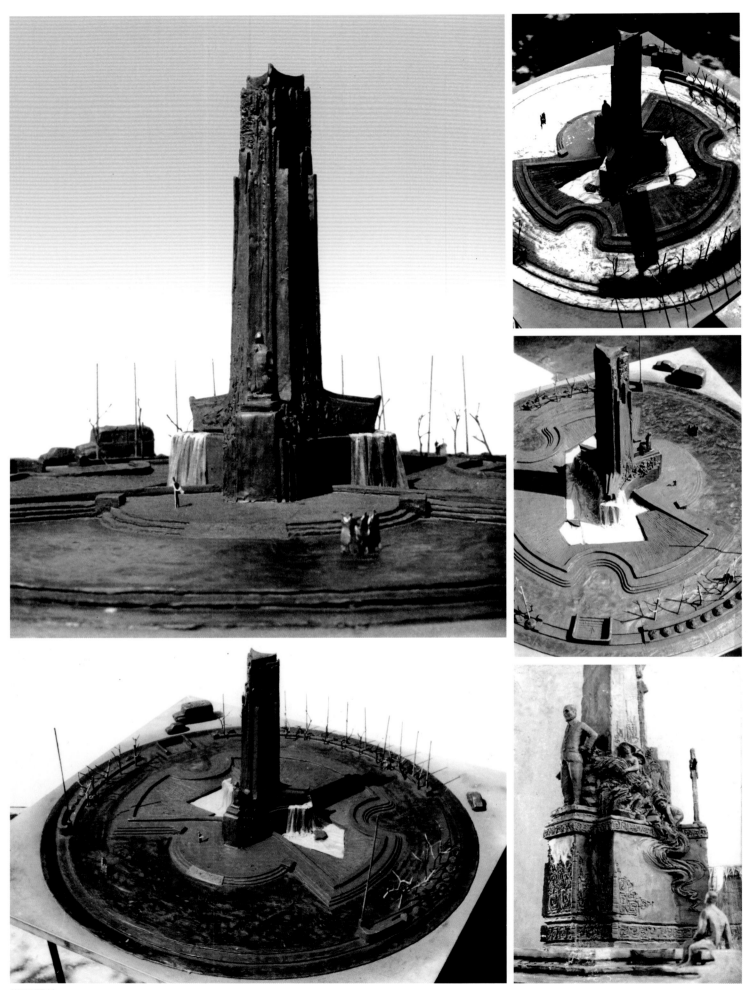

模型照片

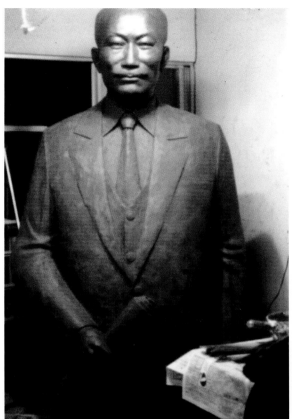

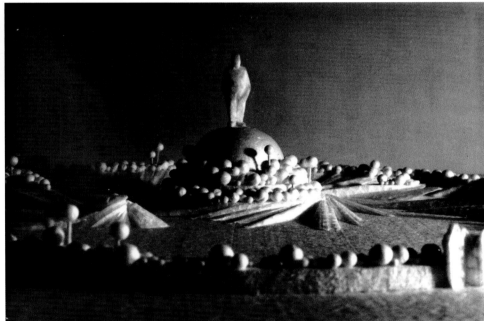

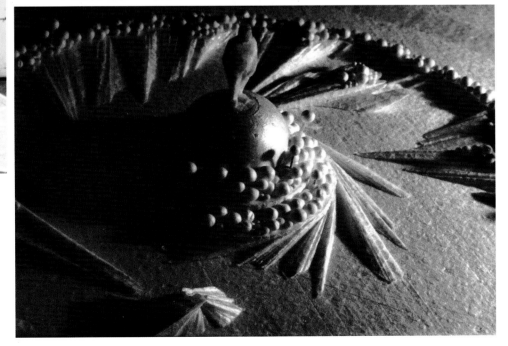

模型照片

平限／保存檔／統

台北市政府工務局新建工程處（函）

受文者：楊英風先生
副本收受者
正本

主旨：鑄造 陳故副總統像所需黃銅五千公斤，請逕洽聯勤總部兵工生產管理署。

說明：
一、檢送聯合勤務總司令部兵工生產管理署62.11.2(62)積祀署一五二九號函影印本乙份。
二、副本連附件抄呈台北市政府、工務局、抄送聯勤總部兵工生產管理署，抄發本處工務科。

處長 莊緒武

校對羅居南

發文日期字號附件
中華民國62年11月28日
62.11.28 北市工新工字第14664號

1973.11.28　台北市政府工務局新建工程處—楊英風

局根

申請書 中華民國六十三年六月十五日

受文者：台北市政府工務局新建工程處。

主旨：陳故副總統銅像及雕塑工程請惠予延至本(六三)年十二月廿一日完成。

說明：
一、上項工程於去(六二)年六月廿日發訂之契約書內，原現定於發約後之年內完成，發約後不久交通部觀光局經濟部及外貿協會等單位，以本人曾於五十九年製作一九七○年大阪博覽會中國館之景觀工程特再委託製作一九七四年美國史波肯博覽會之景觀美化工程，情意堅摯不容推卻，且該工程係屬國際性之展示工程，有關國家之聲譽，經計算時間尚不致貽誤陳故副總統銅像工程，遂于承接後未該項景觀設計與工程經費送經延誤與變改，耗費本人半年多之時間，於本年三月三日完成返國現陳故副總統銅像模具雕塑尚未完成惟經籌備齊素，壁座以上情形尚當報部秘書長暨先生核悉。

二、擬請將原契約第三條規定完成期限改為六三年十二月廿一日不勝感禱。

楊英風 呈

地址：台北市和平東路四段一號
六樓八號。
電話：七三八九七四。

1974.6.15　工程延期完工申請書

122

台北市政府工務局新建工程處（函）

年限	保存
號	檔

速別

受文者：楊英風 教授

副本收受者

密等

主旨：為陳故副總統銅像因遺族隨時提供修改意見無法如期完工乙案，經呈奉核定並

批示

解繳

文發

日期字號附件

中華民國64年7月4日
北市工新 字第 08870 號

說明：
一、覆台端 64.3.26. 致市長函。

准審計處64.6.20北審穀三字第六四一一三一八號函同意延至本（六十四）年八月卅一日前鑄作完成，復請查照。

二、本案銅像鑄作務請如期完成并期屆時函告以憑處理。

三、副本抄呈工務局、抄發本處主計室、建築科、工務科。

處長 蕭 藏文

校對 羅居南

64. 2. 20,000

1975.7.4　台北市政府工務局新建工程處—楊英風

楊英風事務所　雕塑・環境
YUYU YANG & ASSOCIATES
SCULPTORS・ENVIRONMENTAL BUILDERS
CRYSTAL BUILDING 68-1-4 HSINYI ROAD, TAIPEI（TAIWAN）, REPUBLIC OF CHINA　TEL:7518974　CABLE:

1976.4.10　楊英風—台北市政府工務局新建工程處

1966.11.19　楊英風向台北市政府官員展示陳誠銅像模型及紀念公園模型

聯合報　中華民國五十七年二月十四日

為陳故副總統建像 初選兩個地點
一為華江橋一為仁愛路　經費四百萬年底可揭幕

【本報訊】建鑄陳故副總統銅像籌備委員會，昨（十三）日開關就籌建銅像的地點，一步協商，已選定華江大橋東端和平西路與環河南街口，及仁愛路建國南路口，為豎立銅像的地點。

規模也相當龐大。陳故副總統的銅像，決定由我國雕塑家豎立銅像的經費，以及約四百萬元。大部份共花園式的圓環，由台北市負擔，另由台北縣做像徵性的分攤。

另一座將設在台北市泰山鄉，其墓西班牙雕塑家楊英風及西班牙雕塑的作品可以運到，由雕塑家於今年九月間完成於台北市。

中家陳果在仁愛路建國南路一百公尺，是兩條一百公尺寬道路的交叉路口，其開關道路交叉路口……

〈為陳故副總統建像　初選兩個地點　一為華江橋一為仁愛路　經費四百萬年底可揭幕〉《聯合報》1968.2.14，台北：聯合報社

中央日報　中華民國六十二年三月二日

緬懷陳故副總統功績
銅像紀念公園 月底動工興建

【本報實習記者林亞屏專訪】為緬懷陳故副總統的功績，紀念他對國家的貢獻，在中山南路及羅斯福路交叉口的陳故副總統銅像紀念公園，預計月底動工興建。

這座紀念銅像全高十點八公尺，四周圍以直徑四十公尺的公園，最外圍是草坪，植有山茶樹，池中有十建委員會決定於五十六年十月開始籌建計劃……

設計這座銅像紀念公園的雕塑家楊英風表示：公園的中央，在水池中央的三層台座上，放置一座三公尺高的三面弧……

〈緬懷陳故副總統功績　銅像紀念公園　月底動工興建〉《中央日報》1973.3.2，台北：中央日報社

（資料整理／賴鈴如）

◆梨山賓館前石雕群設置案*

The stone fountain sculpture design for the front of Lishan Guest House (1967)

時間、地點：1967 、梨山賓館前庭

◆背景資料

　　梨山賓館前庭的設計，在整個梨山賓館的設計來說，當初只被認為是一個極不重要的部分，那宮殿式、古雅、雄偉的賓館早已落成，最近我的被徵召，接手梨山賓館前庭的設計，是在人們發現這座巨大的宮殿建築，孤伶伶地懸在山頭，希望我能在賓館的前面增添些東西，好使這座突出在橫貫公路中點的宮殿，調和在群山的懷抱之中。 *（以上節錄自楊英風〈一塊不為人注目的、象徵開發的石片〉《東方雜誌》復刊第1卷第5期，頁100-103 ，1967.11.1 ，台北：東方雜誌社。）*

◆規畫構想

　　那是今年的五月中旬，我將梨山賓館裡裡外外，以及可望見的四周，先拍攝了一系列的相片，相疊連地貼在簿子裡細細研究之後，我決定了要將梨山賓館前庭築成一個水池，並且要設計高層奔流而下的小瀑布以及很大很高的噴泉，以彌補那裡水的不足。我同時決定了將

施工計畫

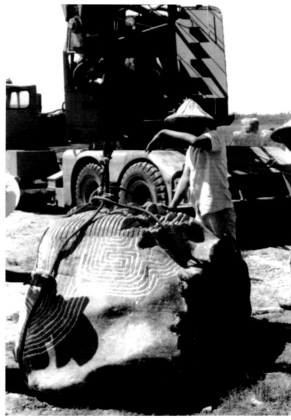

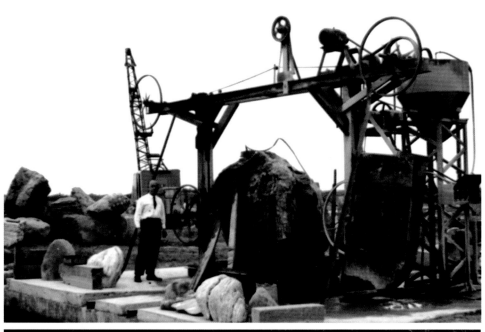

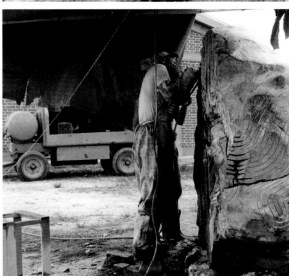

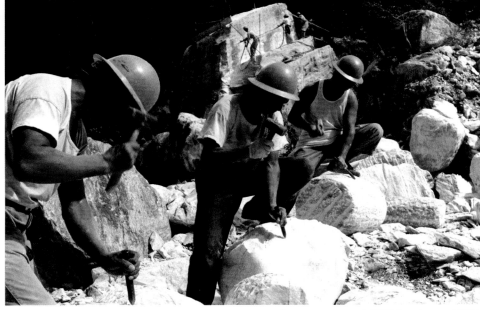

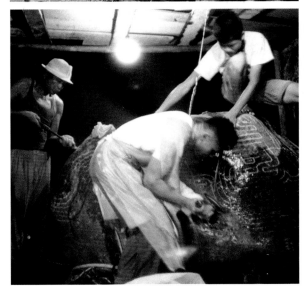

施工照片

廣場上原先築起廿八公尺寬、廿五公尺長的橢圓形平台，在地勢上加以變更，接近賓館的一面，使與賓館前面的空地相平行；離開賓館的一面，加以挖深。水池的建造，便築在這一塊橢圓形的平台上，平台外接近廣場邊緣的地方，種植一排龍柏，並安置一條條的石櫈，以補救賓館往下滾墮的感覺。水池內再襯以大規模雕刻。

預定完工的日期在八月，而那裡的七月經常有阻礙工作進行的大雨，實際能工作的，只有六月份一個月。我原先決定的藍圖中，階梯式瀑布，以及大規模雕刻的構想，便只有在時間的追迫下打消了。

輔導會榮民工程處花蓮大理石工廠所出產的大理石，早就讓我垂涎了，而這次負責前庭構建梨山賓館前庭工程的，恰好正是花蓮大理石工廠，因而我決定要以臺灣出產的名貴大理石，去興建梨山賓館的前庭。

花蓮大理石工廠的于漢經廠長，在這次的工程上，給予我最多的幫助。他的工廠中最吸引我的，是一塊六噸重，像黛綠的玉一般，形狀雅緻的蛇紋石。……

這塊巨石形態的美、色澤的美，深深吸引著我，因而我決定再找一塊類似的巨石，做為點綴梨山賓館前庭的主體。

找到的另一塊巨石重約九噸，它亦屬於泛現著墨綠玉石色澤的蛇紋石，並且在它許多紋路上，隱現著白玉的花紋。這兩塊石頭，雖然沒有包括中國文人選石的「皺」、「透」、「漏」、「秀」的條件，但它的形、骨、神以及它的色澤，仍是美得讓人百看不厭。……

梨山賓館前庭的水池，水面分成兩層。我決定將兩塊巨石放在高的那層上。陪襯著這兩塊巨石的，是隱現池水中的、潔白而晶瑩的小粒桂石。巨石上我以細膩的，仿著我國青銅器時代的紋路趣味、雕刻著我對上古文化的追念。離開巨石不遠，那分隔著另一層較低水面的白色大理石片，是經過切割後的毛邊廢材。它顯示在人們眼中的一條條，粗獷的、機器鑽成的直紋、與泛現著古玉色澤、細膩的、帶有殷、商花紋的巨石，恰是一項強烈的對比。它那機械的，讓人心煩的線條，讓人恍然悟出今天工業社會的醜陋。……

低的一層水面，有不規則的石塊，帶著人們踏向池心。斜斜的池邊，是大理石碎片砌起的盤龍，那是經過變形後龍的圖案，我用白色與綠色兩種大理石的碎片，以嵌瓷的作法去處理。我希望用那古老線條、古遠的色調，以及古色古香的盤龍造型，去配襯那明清形式的宮殿建築，以增加宮殿應有的莊嚴古雅，以增添遊人思古的幽情。

然而，在盤龍的造型上與兩巨石的紋路趣味上，我用的是現代、抽象的手法，我絕不放過任何一個將人們的幻想帶回今日與明日世界的機會。我要將人們的思想誘向現代、誘向未來。我認為這是一個現代藝術工作者，責無旁貸的重任。

宮殿的建構、宮殿的琉璃瓦、宮殿的石欄與石階、以及守護在宮殿兩旁的大石獅，其所構成的氣氛都是繁雜的，因此我在設計盤龍與巨石紋路的造型時，用的是單純的線條與單純的色調。

水池中噴起的水，是我這次全部設計中感到最不滿意的部分了。原先我打算建造的一支大噴泉以及不規則的七個小噴泉，都用中國那自然形態的泉的作法，使噴出的泉水，有些像半截的蠟燭，有些像林中的竹筍，有些像湧起的激流，但有人認為這種噴法不夠熱鬧，因而受命改為西洋那種直線噴起、機械而規則的噴法。噴泉在噴起時所配置的燈光，在我計畫裡的本是統一的色調，這時也在「熱鬧」的要求下，改為紅、黃、藍、綠的燈光。……

中間的那支大噴泉，我原來的計畫是噴出高度八公尺，水在噴上去以後，不散開，而從當中流下的，但是最後噴起的是十二公尺的水柱，並且散開後，在旁邊流下。有些人雖然覺

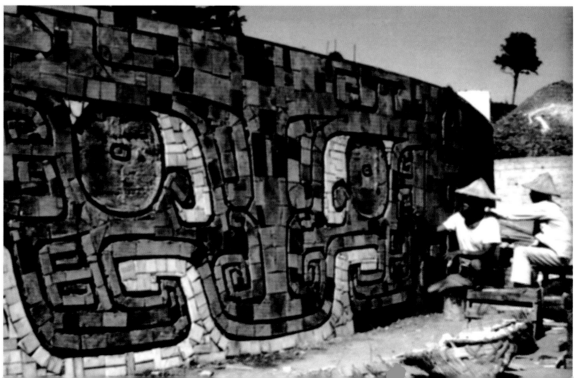

施工照片

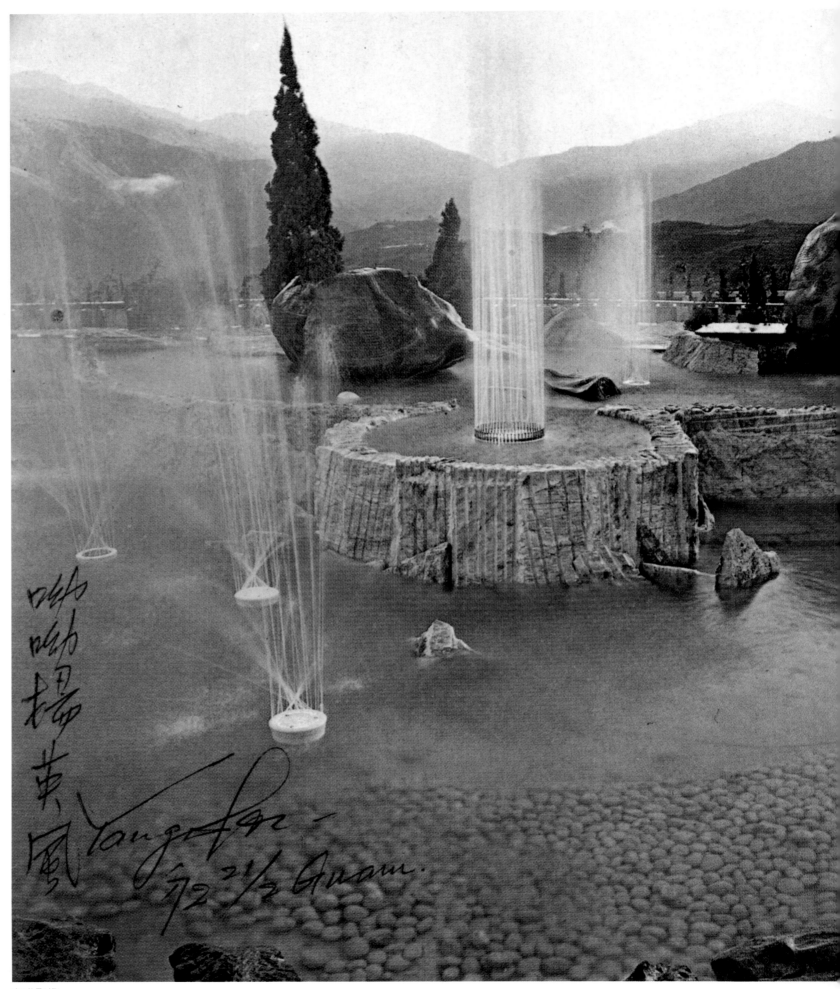

完成影像

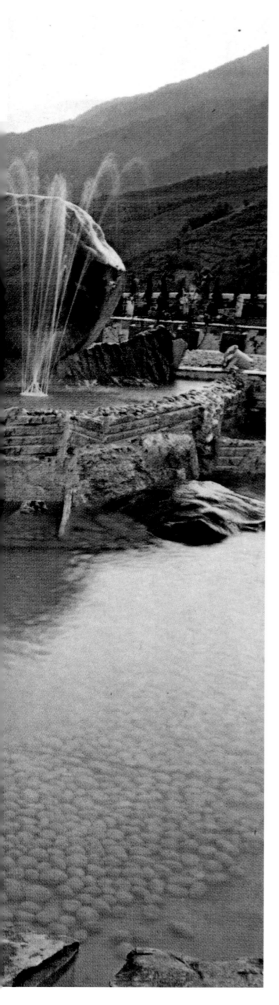

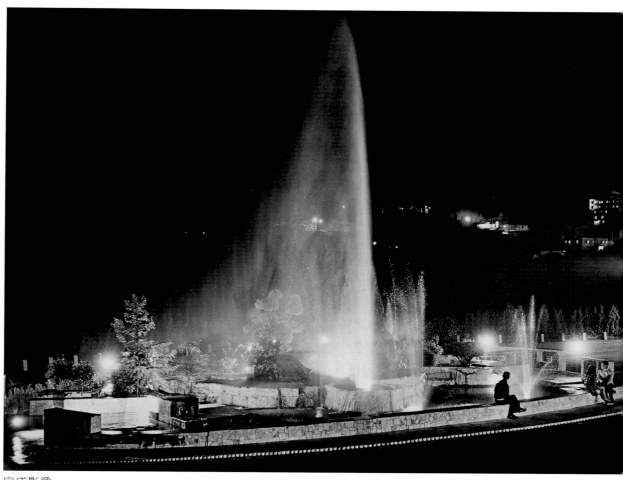

完成影像

得這樣更為壯觀、更熱鬧,但我所希望的那種單純的、安祥的、動中蘊靜的美,卻完全消失了。

　　梨山賓館前庭的設計中,代表我整個設計之中心思想的,是一塊不規則的、扁平的,象徵著「開發」的石片。

　　它並不醒目,在熱鬧的氣氛中,它更易被人遺忘,它浮沈在那塊巨大的、細膩的、刻著古老花紋的、幻現著綠玉色澤的石頭之間,並且遙接著那滿佈粗醜、機械線條的慘白色大理石片。

　　這塊不為人注目的、象徵開發的石片,機器在它上面所刻畫的許多筆直、有力、縱橫的線條,連接著一圈圈只有在中國青銅器上才能找尋得到的花紋。

　　我要以它說明,古老的中國,該怎樣向現代開發。我們永遠無法忘懷古老、光輝的、博大的過去,但我們必需有力的,毫不遲疑的開向未來。

　　我要以它說明,世界已在自然的、安詳的日子裡,跨上機械的、繁複的,滿是缺陷的境遇。

　　我要以它來暗示,現時代的人們,該如何調和自然與機械、融合往日農業社會的單純與工業社會的繁複,以便向新的世界開發。

　　我要以它彌補宮殿式建築所缺乏的現代感,並提醒人們,在沉醉於古老文化之餘,該怎樣準備著為今日與明日的問題開發。……（以上節錄自楊英風〈一塊不為人注目的、象徵開發的石片〉《東方雜誌》復刊第1卷第5期,頁100-103,1967.11.1,台北:東方雜誌社。）

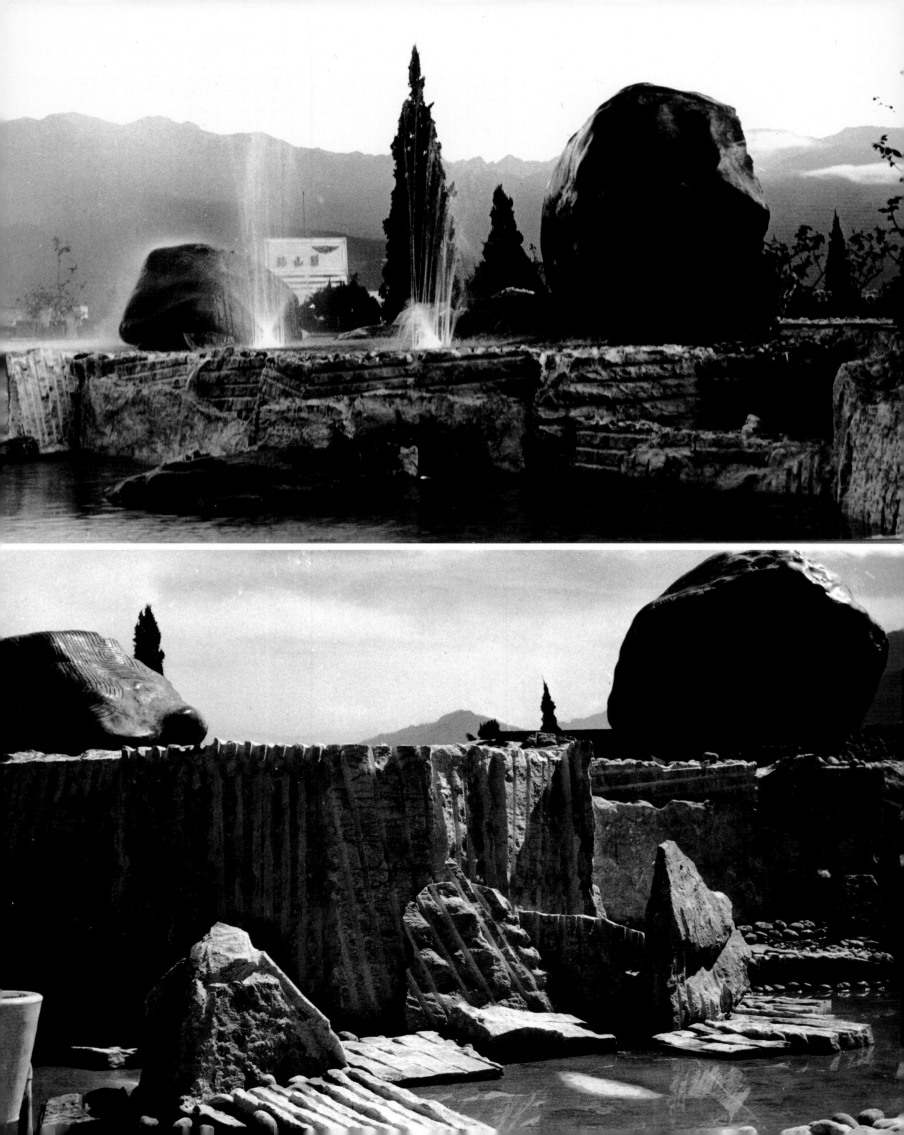

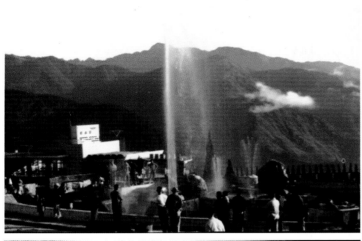

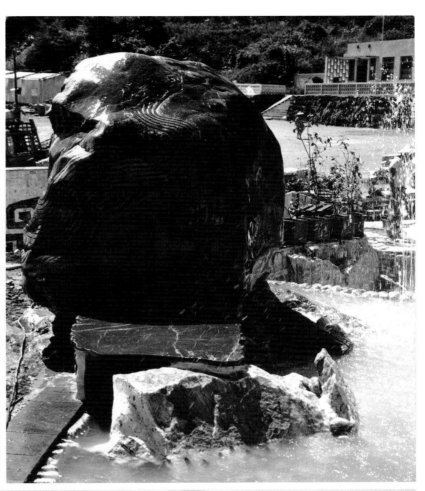

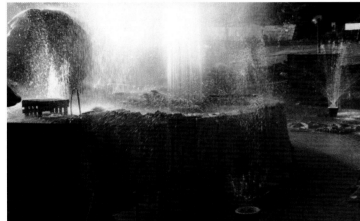

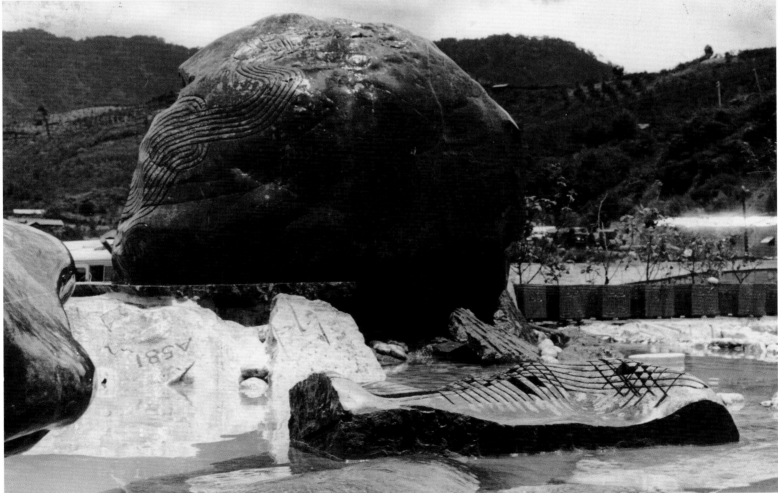

完成影像

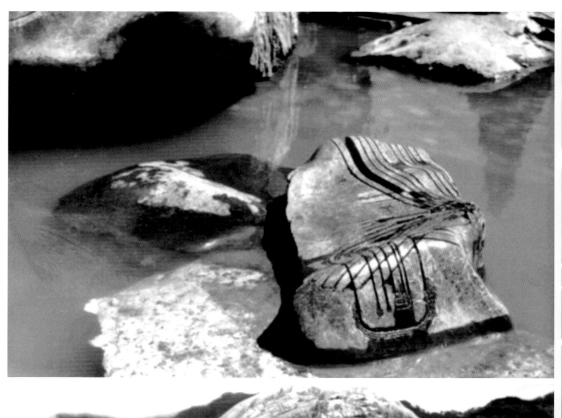

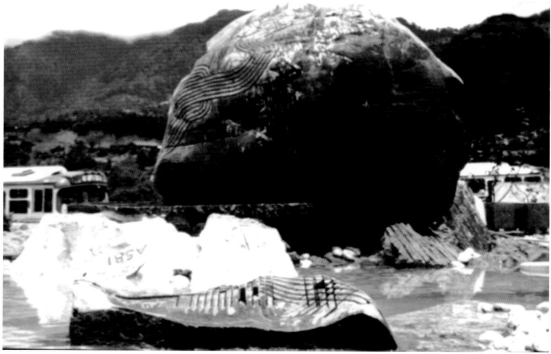

完成影像

◆相關報導(含自述)

• 楊英風〈裸女與開發──建築不與藝術結合、永遠是可憎的!〉《藝術與建築》創刊號,
 頁 7-12 ,1967.10.24 ,台北:藝術與建築雜誌社。

• 楊英風〈一塊不為人注目的、象徵開發的石片〉《東方雜誌》復刊第 1 卷第 5 期,頁 100-
 103 ,1967.11.1 ,台北:東方雜誌社。

• 黃朝湖〈雕塑壇的前衛鬥士──剖析楊英風現階段的藝術思想〉《台灣日報》藝叢版,
 1967.11.25-12.30 ,台中:台灣日報社。

• 葉燕琴〈雕刻家‧藝術家‧傑出青年　楊英風先生談建築與藝術〉《臺灣建築徵信》第 37
 期,第 4 版,1967.12.6 ,台北:臺灣建築徵信雜誌社。

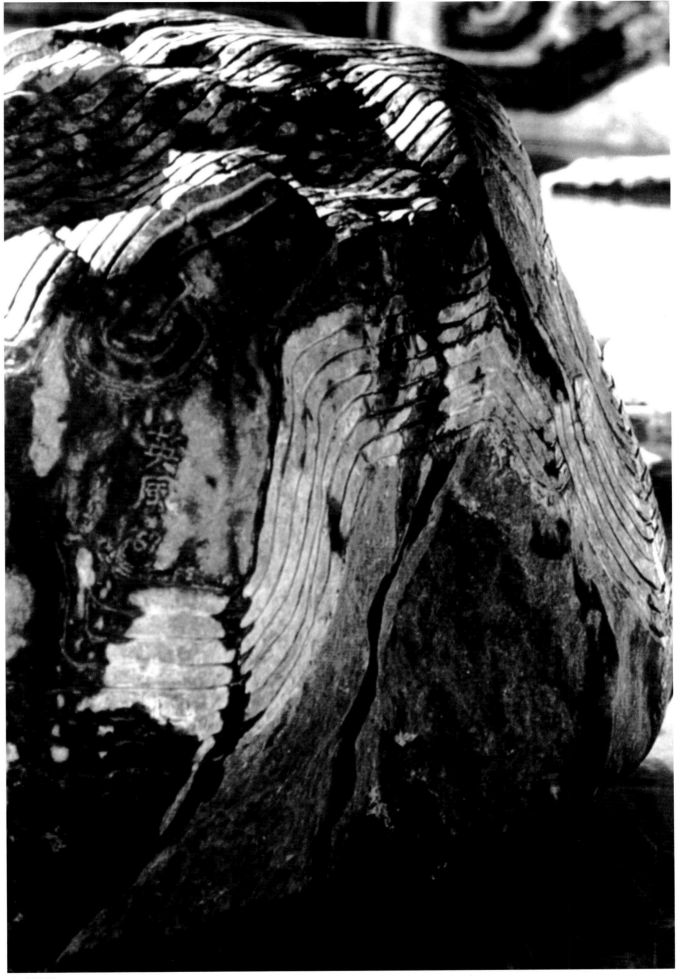

完成影像

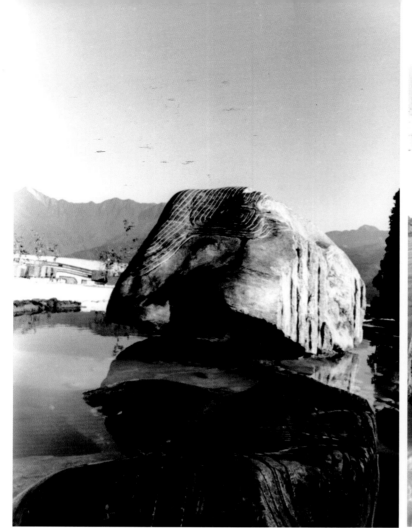
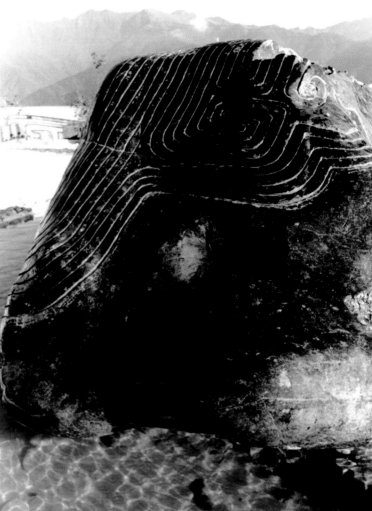
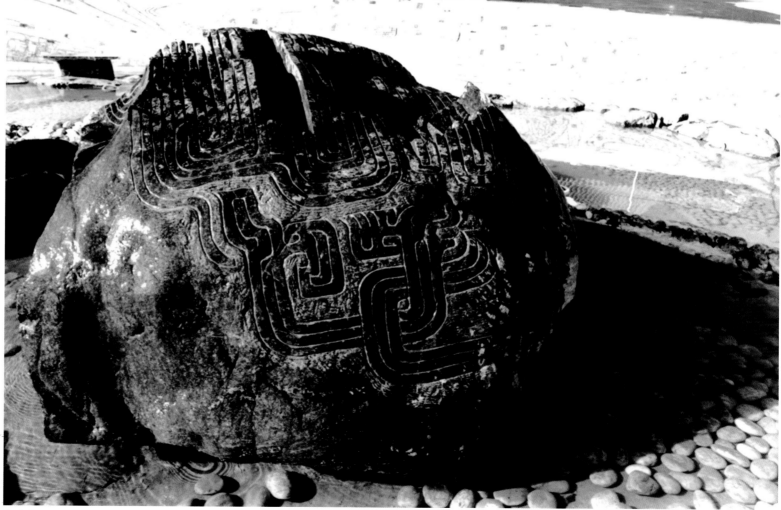

完成影像

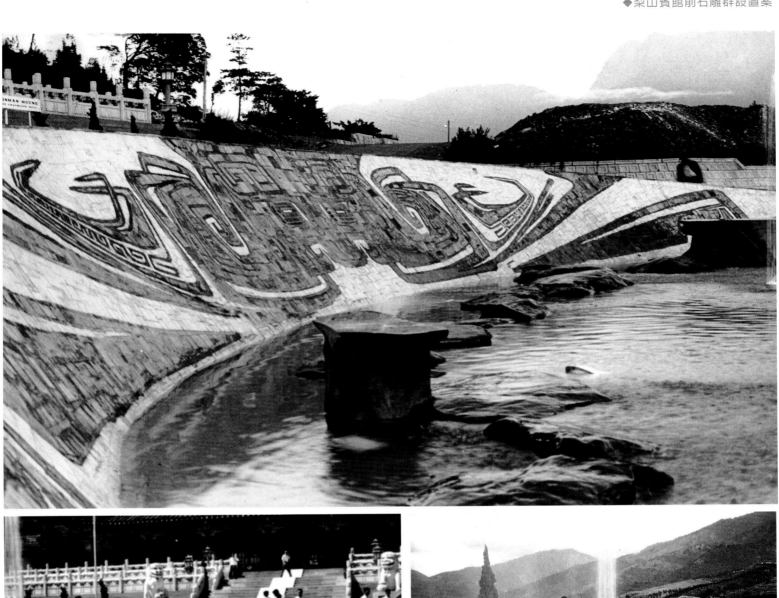

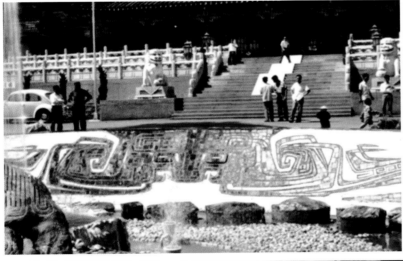

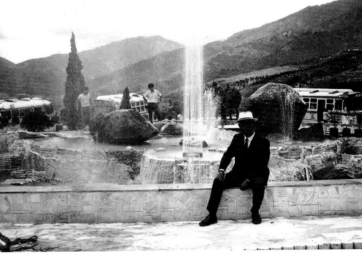

台北中國大飯店大廳浮彫「愉適之旅」

■楊英風■

裸女与開發

建築不與藝術結合、永遠是可憎的！

大多數的人雖然都承認這項事實，但他們却經常忘記這項事實。這是今天建築停留在呆板、枯燥、乏味、可壓形態裏的最大原因。

很多想要將建築與藝術結合在一起的人，忽略了建築本身便是一種雕刻造型藝術，他們不知道良好的建築，應是一件最能表現時代文明的藝術品，因為他們根本不知道建築不單是鋼骨、水泥、木石的堆積，而且在超脫於物質之外，更蘊蓄着人類精神的一面。

我們大多數的建築，既使想要與藝術結合，也只把雕塑藝術視作建築物裝飾的部份。人們假如能去除原宥的觀念，將建築與雕塑藝術在同一單元下，研究相互間的調和與配合，這樣藝術，必能使居住其中的人，忘却生活裏的煩惱與勞利，引導人性的交歡，在無窮的美的感受裏，獲得最多的歡愉與審靜。

撇開完全不理會藝術功能的建築不談，單單那些着意以雕塑藝術以求增添美感的建築，往往仍存在下列許多讓人難以容忍的缺陷。

最常見的現象是「雜貨店」的形式，設計者忘記了該在建築的造型或室內的裝璜上表現某種獨特的格調。他們着意的表現各種技巧，各種味道。因而每一面牆，每一個房間，都以各種不同的手法，不相調和地堆砌在一起，他們不知統一的重要，讓住在裏面的人，增加更多的繁雜。

或許這不能怪設計家，因為我們的生活藝術觀念便一直不停地灌輸給我們一種繁雜而不協調的環境裏。你可以在人們的每一個客廳裏找到明證，因為那經過人們着意佈置的客廳，便是包羅萬象的，不像雜貨店，也像博物館。很少的家庭知道統一、單純、調和。

我們以往以及我們今天的藝術教育，要爲這件事負責，單宥特具藝術觀念的建築師，沒宥具宥藝術觀念的主顧，這件事是永遠做不好的，何況許多特具藝術觀念的建築師或設計家，爲了迎合業主的趣味，聽任着業主的指揮，放棄他們在藝術上的見解呢？

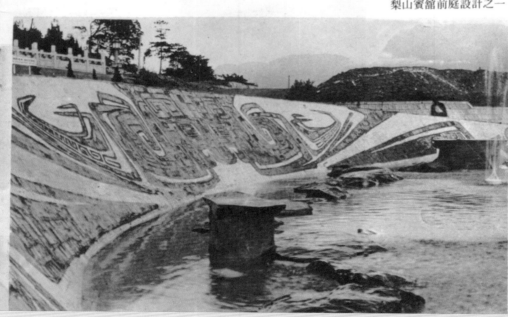

梨山賓館前庭設計之一

楊英風〈裸女與開發──建築不與藝術結合、永遠是可憎的！〉《藝術與建築》創刊號，頁7-12，1967.10.24，台北：藝術與建築雜誌社

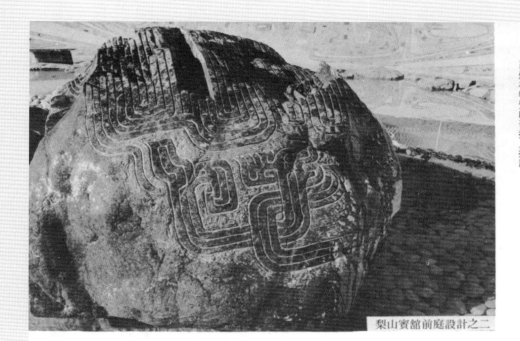

梨山賓館前庭設計之二

活的認識，他們不知將舊時代的很多東西加以處理後，以適合今天與明天的需要。

因此在建築的表現上，不知創造工業社會新生活環境的幻想與計劃。建築上如此，我們許多銷往歐洲的工藝品也如此，因此我們許多銷往歐洲的工藝品，雖然讓歐洲人覺得新奇，但買的人不多，因為這些工藝品在創作時，沒宥考慮到與人們現實生活的調和，使買了的人產生沒宥地方放的感覺，人們往往只宥來作為「收藏品」了。

建築在今天的生活環境便成為一件類似的「收藏品」的，它非但不配樹立在此一時代的環境內，並且不能給居住其中的人帶來應宥的安適，以及現時代的感覺。

推其原因在於建築家未能針對今天的建築材料與方法，發揮建材極效的緣故。

宮殿式建造是否仍應大力地興建的問題，正可從建材特質的發揮上探討。

誰都瞭解，宮殿式建築是木造材料特性發揮的極致，當建築家針對木造材料加以創造的階段最宮殿式建築正是此一階段最光輝的一頁。然而，很多人忘了，今天的建材，已從木、石、進而為鋼筋、水泥，更多，更高的建築技術已被建築家們研究出來了，以鋼筋、水泥，以及今天的建築技術去興建宮殿式的建築，無異在建築史上大開倒車。

人們總以為惟宥宮殿式的建築，才能代表中國的建築，但他們沒宥想到，今天的中國，並不是明、清時代的中國，為什麼我們不能在五十年代的中國，合力創造屬於今天，屬於我們的建築造型呢？我們似乎不能怪建築主指定我們要非用鋼骨、水泥等今日的建材，去興建屬於明、清時代的宮殿。因為他們無法在我們今天的建築裏，再找到一種建築時期的建築史，永遠呈現空白。

要為中國建築史的這一頁，繪出民國時代的建築造型，便非要由建築家與藝術家，緊密地攜手合作不可了。但是可悲的是，建築家與藝術家的結合，在藝術教育仍未普遍的今日，卻非易事。

我願意從下面我所親身遭逢的幾件事上，訴一訴苦。

四十九年，我應當時擔任教育廳長的劉眞先生之邀，給台北市的教師會館設計一些雕刻品。這座會館這位澤蘭女士所設計的，屬於現代建築的風格，新穎而優美。我看過圖樣以及正在進行的實際工程後，提出了我的建議：與其在建築物兩旁長長的窗戶上，安排若干雕刻作裝飾，不如將雕刻作為整個建築物的一部份，讓二者和諧，親密地結合起來。

我很感激修澤蘭女士，接受了我的意見，因而決定以「日」與「月」去構成兩幅浮雕的造型，反映着這位女建築師的秀氣與細膩，因此我不能用太粗笨的線條，以破壞建築物的氣氛。

我一個嚐試的機會。日月潭的建築，反映着壁上用深赭色的磁磚以襯托那白水泥，像剪紙式的浮雕。

我在「日」（自强不息）的那幅裏，以體魄壯健，精神奕奕的男子象徵太陽。他高舉的雙手隱沒在雲霧中，掌握着宇宙的一切；他兩手的上方，宥一圈精圓形的環，代表行星的軌道，其上一顆圓球是行星，也是原子能的象徵，他的脚下和身旁許多強而宥力的線條，顯示出他無上的權威。而概略地看來，這一部份的圖形，宛如一條躍起的大魚，又像太陽之神乘着實筏，在廣大無垠的太空滑行。在他的右方，點綴着日月潭清秀的山峯，左下方宥寫意的日月潭光華島縮影。

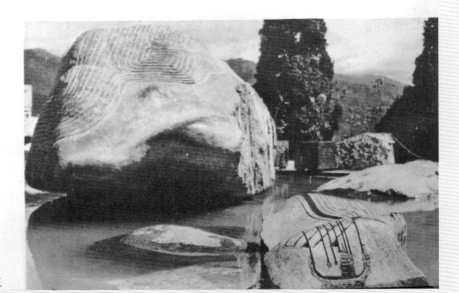

梨山賓館前庭設計之三

在「月」（怡然自樂）的那一幅裏，我原先的造型構想是：彎彎的上弦月上，坐着一位裸體的美女，她代表月。在她的下方宥許多柔和舒旋的美的線條，表現出恬靜得與安寧。宥一條繡長、蜿蜒的帶子，像是一條神秘的途徑，將人們從現實帶向美的境界。一對男女在月的下方，靜靜地坐着，彷彿在平和柔美的光輝中陶醉。

當我從構圖踏上泥胎製作，水泥翻模，以及翻成的白水泥成品的階段裏，眞是備嘗艱苦，三場大雨裏，每一場大雨都幾乎使我所進行的一切毀於一旦而前功盡棄。正當時間的推迫下，好不容易把翻出的浮雕正裝上牆壁時，更大的暴風雨來了──

宥人認為月亮上坐着一位裸體美女，實在「宥礙觀瞻」。於是在情商修改之下，由我特將女加上了衣服。

接着又宥意見，認為教師會館大牆壁上，竟宥一個女郎坐得如此之高，不免令人「觸目心驚」，因為這很可能會招惹出若干「義正詞嚴」的議論來，所以必須再改。

不久又宥高見，認為月亮下方坐着一男一女，

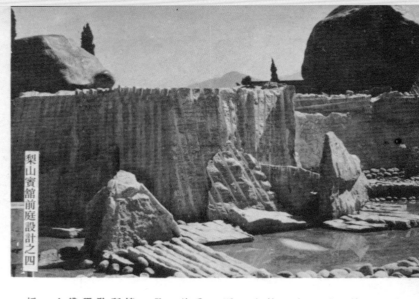

梨山賓館前庭設計之四

也易滋誤會。孤男寡女月下卿卿我我，出現在教師會館的牆壁上，也就難免不「羞是生非」了。

在這樣的情況下，我實在困惑而灰心了，要不是劉廳長（我在師大時的老校長）的一再鼓勵，以及我對這次嘗試的熱望，我只想就此作罷。終於我只好再作修改，將神話中的女郎嫦娥配在月亮上，農夫與耕牛代替了右下方的「孤男寡女」，而且連象徵太陽的男子，也給穿上了短褲。

事情並沒有就此結束，五十一年十月，有位女立法委員，在院會中就臺中市及日月潭兩處教師會館，「缺乏文化氣氛」，向行政院提出質詢。其中質詢的第二點並說：日月潭教師會館「觀光旅社的色彩太濃」，該館門口兩旁繪製的所謂「日月神」圖樣設計，在教育上毫無意義與價值，純係市儈作風，與商業廣告色彩，未能顯示出我國目前教育文化的發達等等。

立即先在報上看到了劉廳長透過報紙：「對外傳日月潭會館浮雕為『商業性』」一節加以否認」。

接着我又看到虞君質教授在新生報上為此一風波加以評述。他說：「就我這一個局外人親身經歷的事實說來，若是批評兩處教師會館尚不夠『現代化』是可以的，倘批評它們充滿了對『商業性』，則充份表現了評論者對於事實的蒙昧與對藝術的無知！」他在文章中還寫一段令人臉紅的話，我所以要引述在下面，因為它多少為那兩幅浮雕的是否違「純係市儈作風與商業廣告色彩」作了有力的辯駁。

這一段令我臉紅的是：「在自由中國的年青一代的雕塑家中，楊英風……觀察敏銳，熱情熾烈，從他的手裏成型的作品，除了富宥活潑的生命與熟練的技巧以外，往往表現了為他所特宥的那種深遠的冥想與豐富的魅力。現在被譽為『商業性』的象徵『日』『月』的兩件天才流露的傑作，凡宥鑑賞能力的遊客，面對這兩件高八公尺，寬十三公尺的巨大雕塑品，內心彷彿馬上被一種磅礡的大氣所鼓盪，在無限清新與無限雄偉的美的領略中，似宥『虛空粉碎，大地平沉』的抽象感覺，從靈府躍動！」

日月潭教師會館的工作之後，我有一些感慨，我認為建築本來即是抽象藝術；在建築上採用繪畫或雕塑等，其意義即是在加強建築本身應具的藝術價值。與建築相配合的繪畫與雕

梨山賓館前庭設計之湧泉

梨山賓館前庭設計之五

刻，其表現內容，自應隨建築的性格而變化。在這種體認下，藝術品自然不是建築完成後的裝飾，而是在建築設計時，即需相互考慮配合的。

藝術的創作自由，是藝術的生命基礎，可走創作自由中常不免受一般人的文化水準與欣賞能力所牽制影響。「裸女穿衣」與「商業性」之爭，亦正反映我們社會，在藝術教育尚待努力。

一座建築若宥心與藝術結合，發現宥必須靠藝術裝飾，無法解決的問題時，才匆匆忙忙想到了藝術家。使臨時被拉差的藝術家，在很短的時間內，在追加的宥限經費下，做急就章的創作，正都是在這種情況下被臨時拉差，限期完工的。

民國五十一年我所設計的中國飯店即將完工時，他們發現一樓空洞的大廳，需要找藝術家配合些東西，因而追加了些預算，要我在限期的一個月內，為那座大廳完成一巨幅的浮雕。我提出了兩項苛刻的條件：

一、工作交給我後，不准任何人多嘴，因此在工作未完成前不許來找我談任何宥關浮雕的事。

二、浮雕設計與造型即列入「極機密」，要等安放大廳的牆壁之後，才許人看。免得人多、嘴多、意見多。

沒想到這些條件最多的答應了。我說過，自由走藝術創作的生命，由於這件事的勝利，使我在中國飯店的工作，情緒上獲得最多的愉快，從構想到完工，一個月內從容地趕了出來。我為那幅浮雕題名為「愉邁之旅」。圖上主要的走一對前來臺灣旅行的情侶，以及一

10

隻他們所駕御的巨鳳。圖中的人物都是半抽象的。我用雕塑上「氣氛濃縮」的手法，將鳳的尾巴塑造得像一條船，尾巴伸出的兩條羽翬疊又像一對鐵軌。在我這樣構想時，我的腦子裏曾泛起遠古時黃帝巡狩南行的情景：乘龍御鳳，水陸兼程，正是「卿雲爛兮，糺縵縵兮」。來到這幅浮雕前的旅客，雖然距離此一啓人遐思的駕奇神語五千年了，但他們正彷彿以陸行，以海泛、以憑虛御氣而來集於此的，這正彷彿傳說中黃帝的南巡。我接着又將鳳凰的尾巴的翹起部份，塑造得像臺灣廟宇的一角，又像臺灣廟會時所划的龍船；一部份的尾巴，又像包紮紙。我將這對情侶的造型，更塑造得像中國玩具圖中的少女帶着一雙古玉的大耳環。人物的上面宥車船或飛機的窗子，窗外飄着一朵如夢的輕雲。

我希望一切能牽引着人們產生一連串如夢的遐想。我爲中國飯店大門前地板上所設計的許多建築，在計劃興建的同時，便想到要讓他們發現許多建築，無論在建築物的造型上，全部都在這裏所會見到的什麼廟宇、龍船、籫慶、古玉等中國文物加以抽象化。我爲中國植物的欣欣向榮，像國劇的臉譜，是將一株繁葉、茂盛、延伸的種種溫馨遇合。它像植物的欣欣向榮，所購買的心愛土產。更想到他們在這裏踏入這些階梯時，由於眼睛的高度，無法着到線條的全部，使他的心境，像被那強烈線條所造成的流動氣氛吸進門內。我所構想的這一切，仍待藝術界的指教，但單單因着能自由創作而加給我的這種嘗試的機會，已使我心滿意足了。

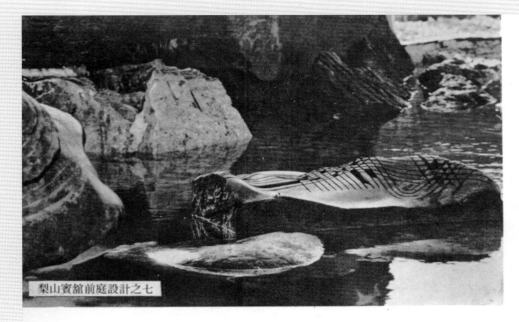

梨山賓館前庭設計之七

最近我爲梨山賓館所完成的前庭設計，同樣是在建築物的若干年後，發覺宥將其前庭重新設計的需要時，才急找我期將之完工的。所給我的工作時間異常短促的現象正如前面二例。由於時間的限制，我希望在那裏建設許多階梯式小瀑布的構想取消了。但是，當我接下此一工程時，正如以往一樣，我懷着最大的熱望與抱負，我希望能閃我在遺件工作的表現上，讓人發現建築與藝術是不可分的，好讓日後的許多建築，在計劃興建的同時，便想到要讓藝術家在這座未來的建築裏供獻些什麼：讓他們發現，無論在建築物的造型上，全部都用花蓮出產的大理石，建築物外的庭園設計上，建築的費用雖不多，但是我用花蓮大理石工廠廢棄的大理石，達成了我興建大理石花園的計劃。

梨山賓館這一座古老宮殿式的建築，宮殿的屋瓦、石梯、欄杆、氣氛上都這繁雜的，古老的，因此我必需使前庭的設計配合並調和這一切。並將「遵古的」導向「明日的」。我以墨綠與白玉的大理石片，在前庭所砌起的花紋，用古樸的色澤，以調和宮殿的古舊。但我同時以現代的手法去處理整龍的造型，使股商的氣質復又幻化出現代的感覺。

園中有兩塊自然的，像綠玉般的巨石，重六噸與九噸，我用細膩的、古老的線條加在它的上面，目的在更顯出它的貴重與古雅。浮沉在兩塊巨石間的，是一塊不規則的、偏平的、象徵着「開發」的石片。機器在它上面所刻割的許多畢直、宥力、縱橫的線條，連接着卷曲在中國青銅器的花紋。

我要以它說明古老的中國怎樣向現代開發，我們永遠無法忘懷古老的、光輝的、博大的過去，但我們必需宥力的，毫不遲疑的開向未來。

我要以它說明世界已在自然的、安詳的日子裏，跨上機械的、繁複的、滿是缺陷的境遇。時間帶着我們往前急進地奔走，我要用它暗示現時代的人們該如何調和自然與工業社會繁複的一切，以便向新的世界開發。

我要以它彌補宮殿式建築所缺乏的現代感，並提醒人們在沉醉於古老文化之餘，該怎樣爲今日與明日的人類開發。

其實，我們在建築的天地裏，談建築師與藝術家的結合，不也正是企求着大家携起手來，爲今日與明日的人類，爲建立今日的歷史文化做基礎，向眞、善、美、的境界去開發嗎？

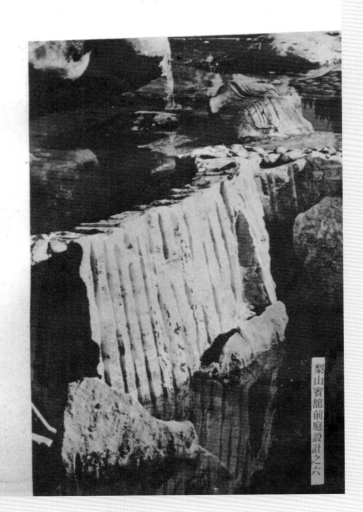

梨山賓館前庭設計之六

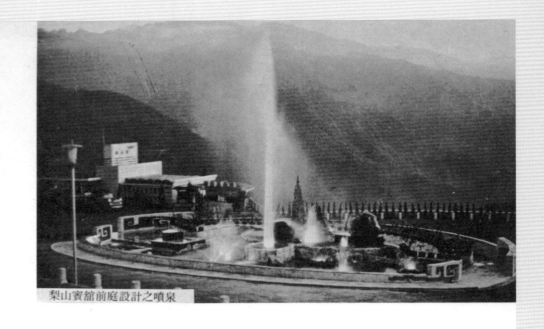

梨山賓館前庭設計之噴泉

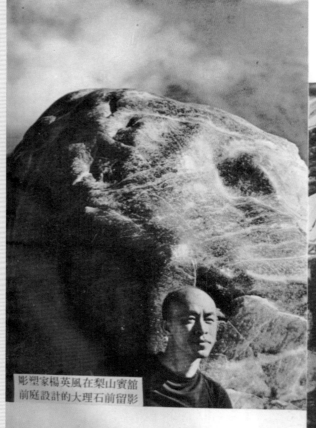

雕塑家楊英風在梨山賓館
前庭設計的大理石前留影

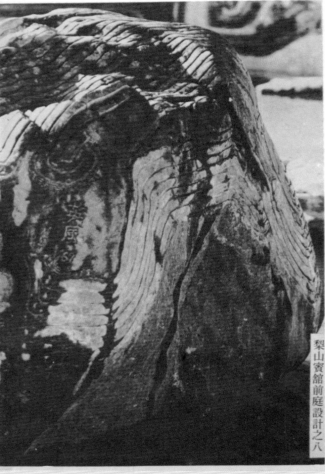

梨山賓館前庭設計之八

12

楊英風與友人及助手攝於工作中

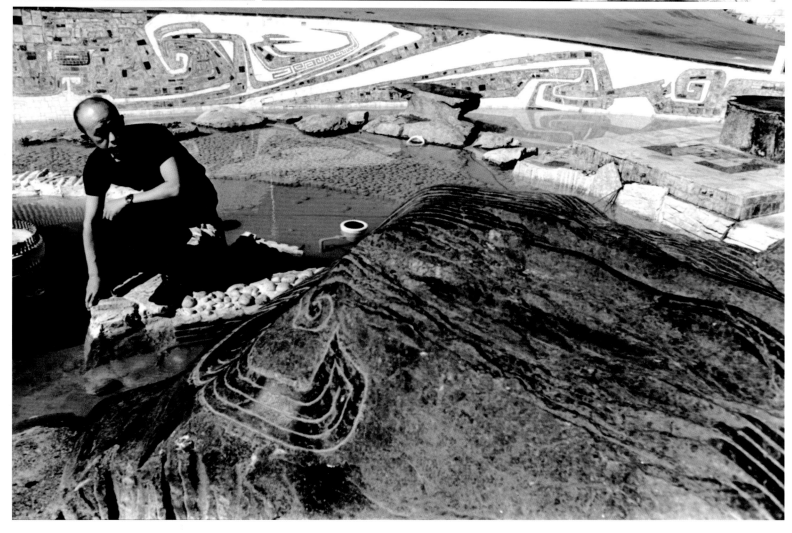

楊英風攝於完成後的梨山賓館石雕群前（柯錫杰攝影）

（資料整理／賴鈴如）

◆國賓大飯店地下室酒吧景觀浮雕〔酒洞天〕設置案*

The lifescape relief *The Cave* for the wine gallery at the Taipei Ambassador Hotel (1967 – 1968)

時間、地點：1967-1968、台北國賓飯店

◆規畫構想

　　他的原構想是要把整個地下室都用石塊築成，使人一進此「洞」就能享受到原始性的浪漫氣氛。他還會天真地想安排一座透明魚池在頂上，燈光掩映下來，使人恍若深入水中，杯酒在握，更有飄飄欲仙的感覺。可是別人只要他在四周牆上雕些浮雕，作為裝飾而已，他的理想沒有實現。（*以上節錄自王道平〈賦頑石以生命的楊英風〉《綜合月刊》創刊號，頁60-65，1968. 11.1，台北：綜合月刊社。*）

◆相關報導

• 王道平〈賦頑石以生命的楊英風〉《綜合月刊》創刊號，頁60-65，1968.11.1，台北：
　綜合月刊社。

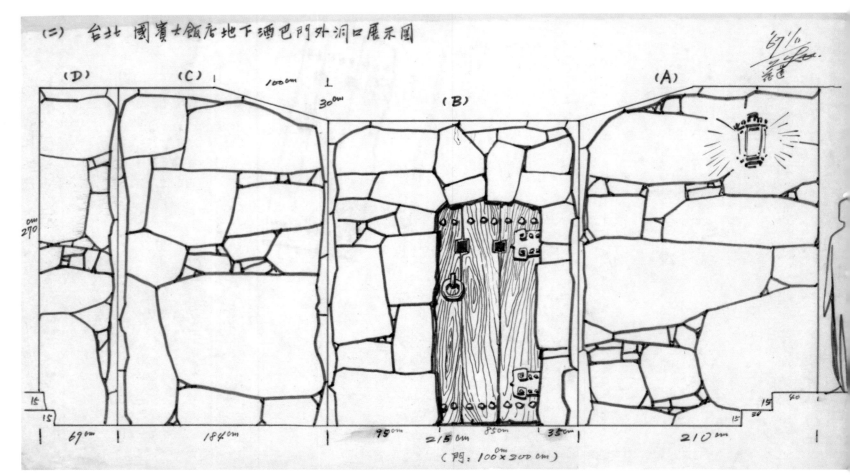

規畫設計圖

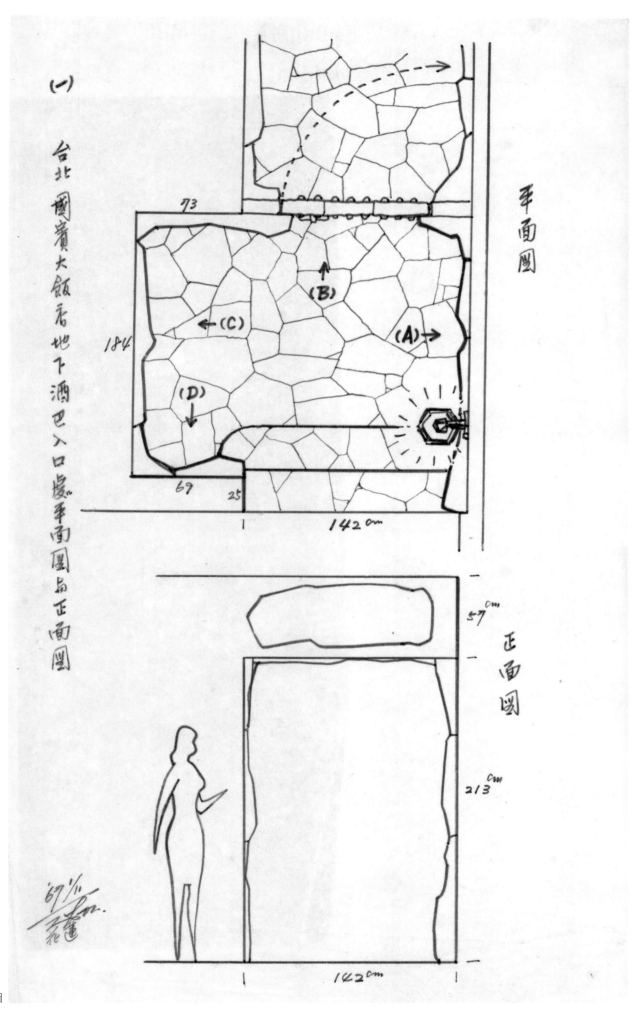

台北國賓大飯店地下酒巴入口處平面圖及正面圖

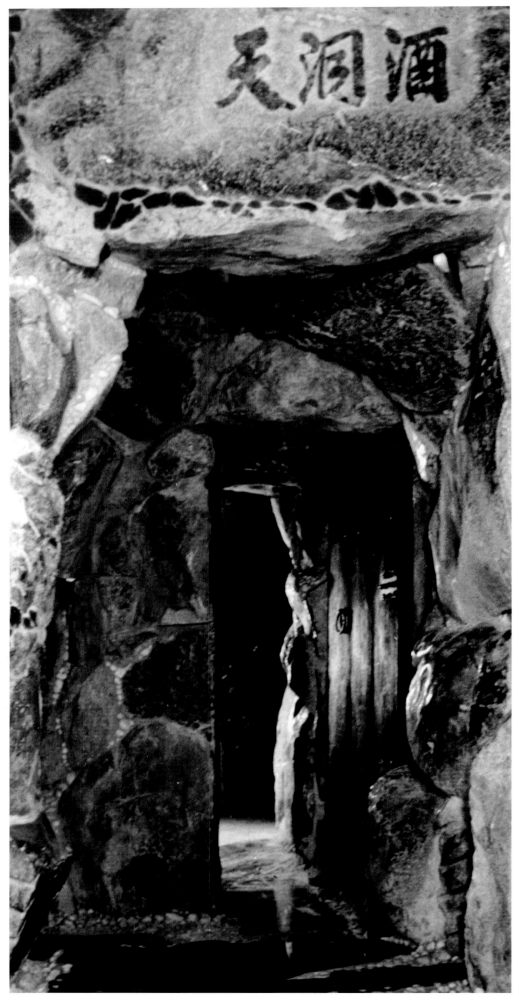

完成影像

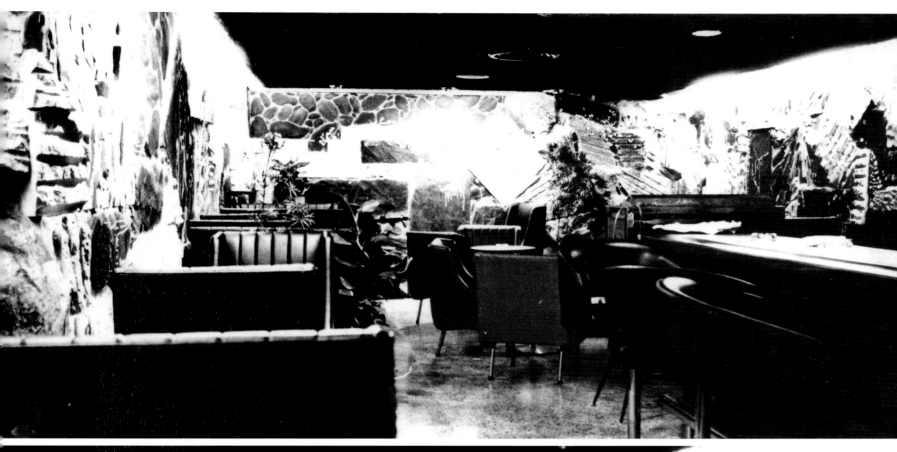

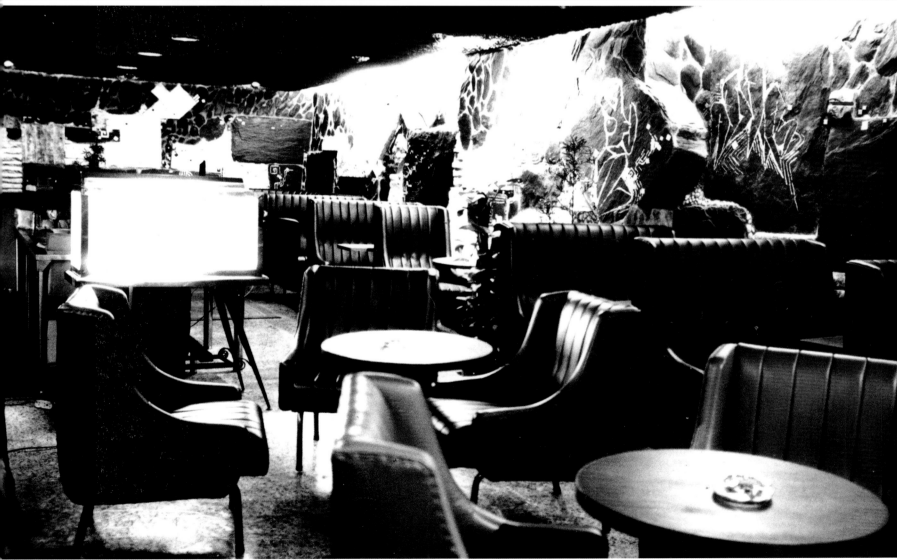

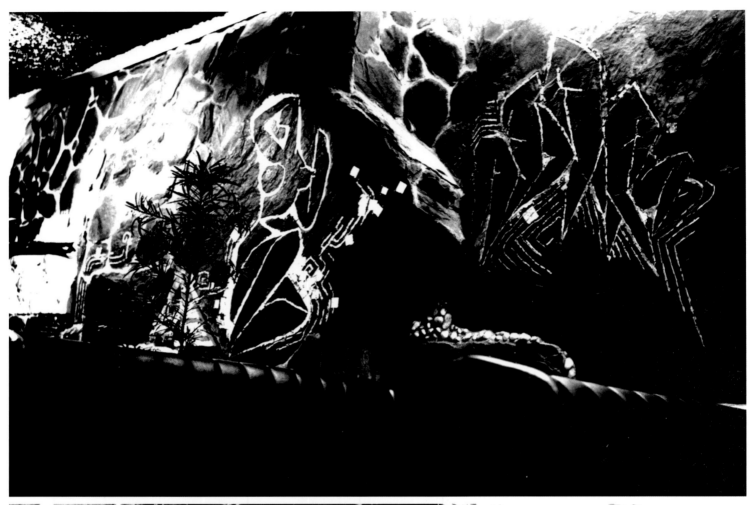

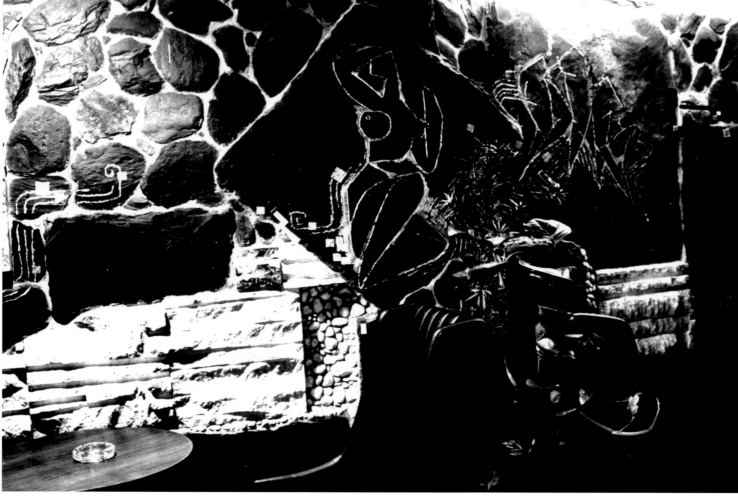

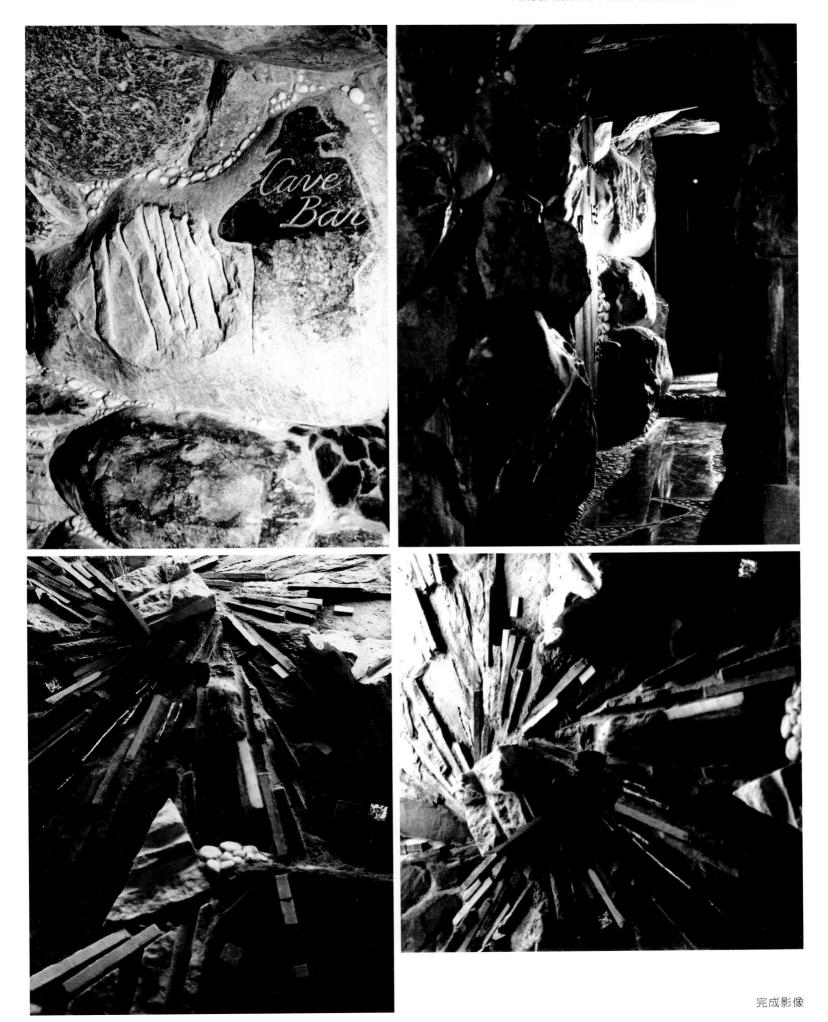

完成影像

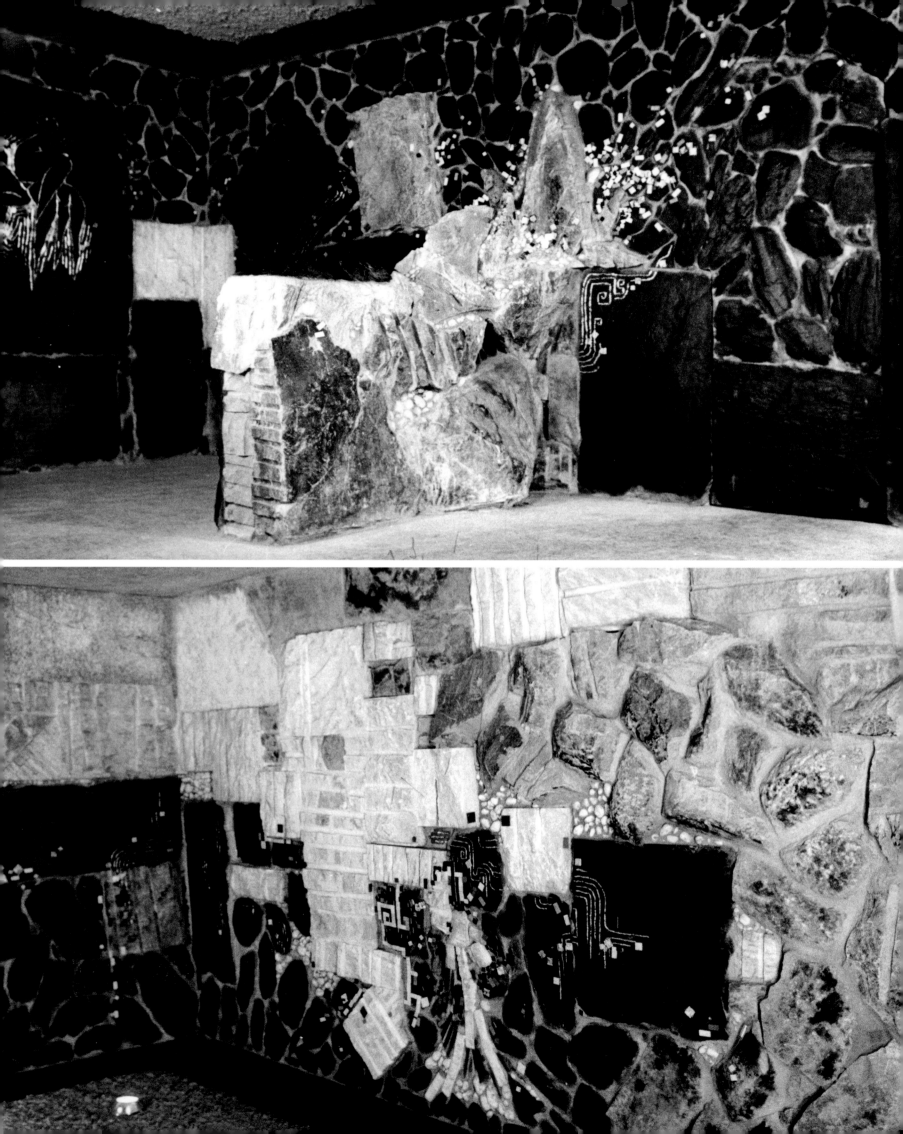

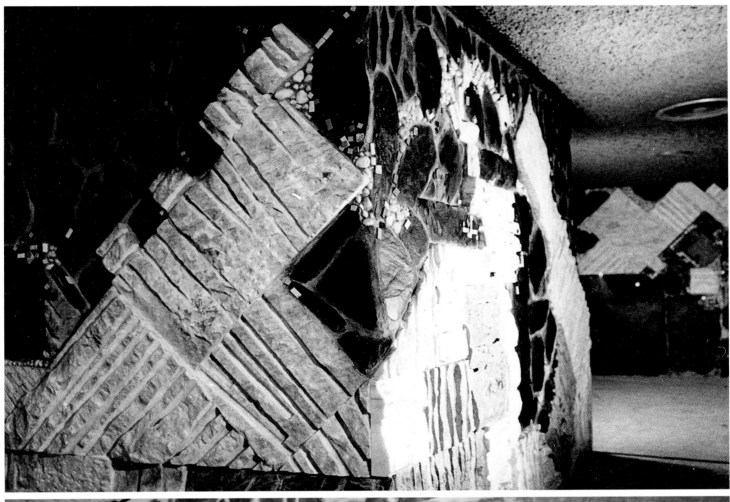

（資料整理／賴鈴如）

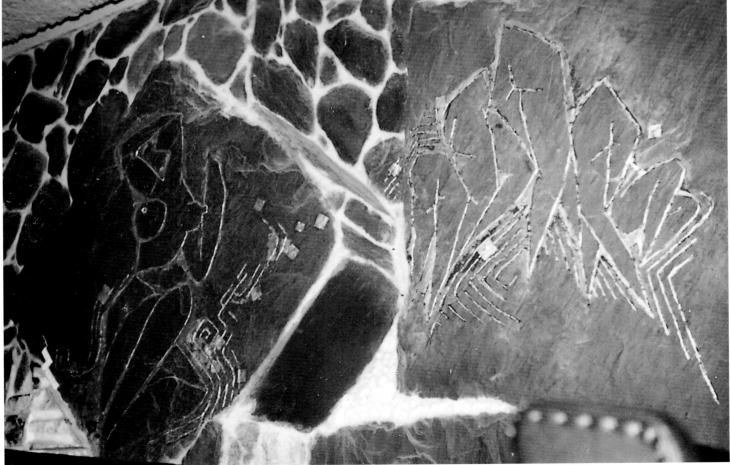

完成影像

◆德州世界博覽會中華民國館大理石噴水池設計案*

The marble fountain lifescape design for the main hall of R.O.C. Pavilion in the Texas International Exposition, USA (1967-1968)

時間、地點：1967-1968、美國德州

◆背景概述

　　1968 年世界博覽會於美國德州聖安東尼奧市（San Antonio）舉行，當時還興建規畫了賀米斯園區（HemisFair Park），其中的地標就是高達 750 英呎的美洲之塔 （Tower of the Americas），而德州文化中心（Institute of Texan Cultures）也座落於園區內，介紹由 26 個不同種族及文化所形成的德州歷史。

　　楊英風於 1967 年受邀為德州世界博覽會中華民國館大理石噴水池設計者，當時他正擔任花蓮榮民大理石工廠的顧問，在花蓮任職期間，接觸到花蓮盛產的優質大理石，深受石質優美的紋路所吸引，又見工廠加工後所剩餘的大量邊材，不加應用實在可惜，於是從邊材下手，將石材表面切割出縱橫細紋，或將石材碎片拼貼，或刻上古代紋飾，不但重新賦予被視為廢棄的石材現代雕刻的造型，還忠實保留石材原有的型態，並進而創作出一系列的石雕作品。此大理石噴水池即是以此方式創作的，所用的石材也是產自花蓮的大理石，可說是此時期楊英風對花蓮石材的充分應用。 *（編按）*

◆相關報導

- 〈美國德州博覽會　中國館成果輝煌　美攝影片供我放映〉《聯合報》1968.7.7，台北：聯合報社。

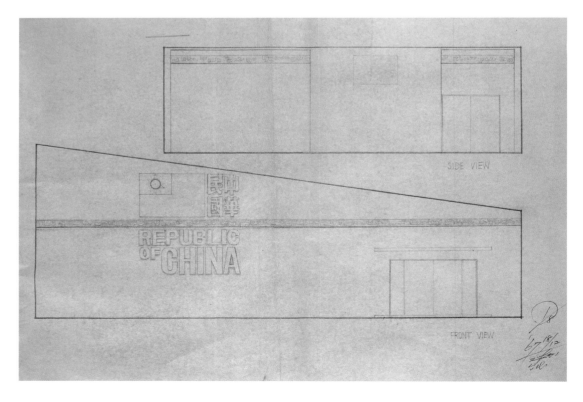

基地配置圖

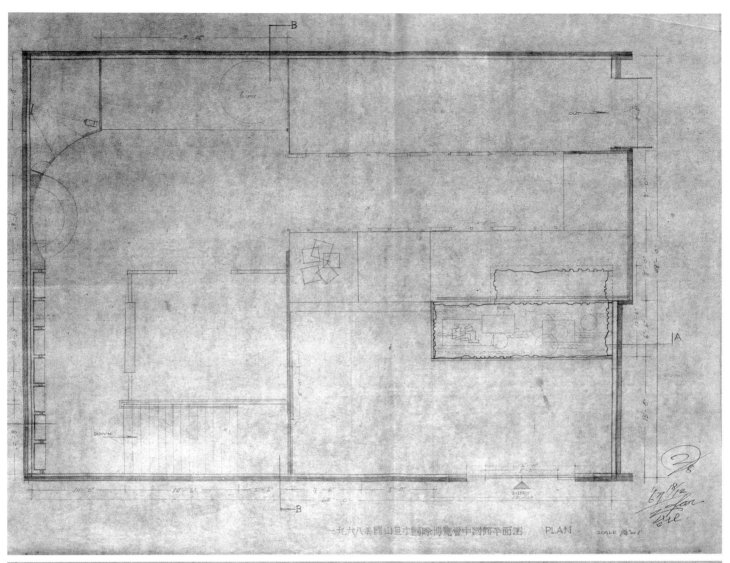

一九六八美國山豆才國際博覽會中國館平面圖　　PLAN　　SCALE

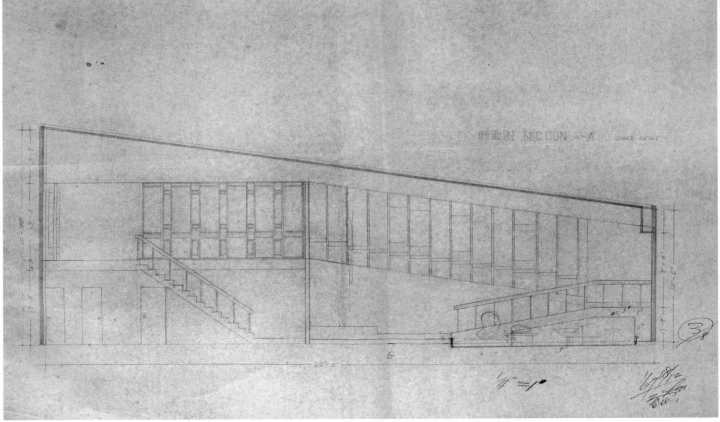

基地配置圖

規畫設計圖

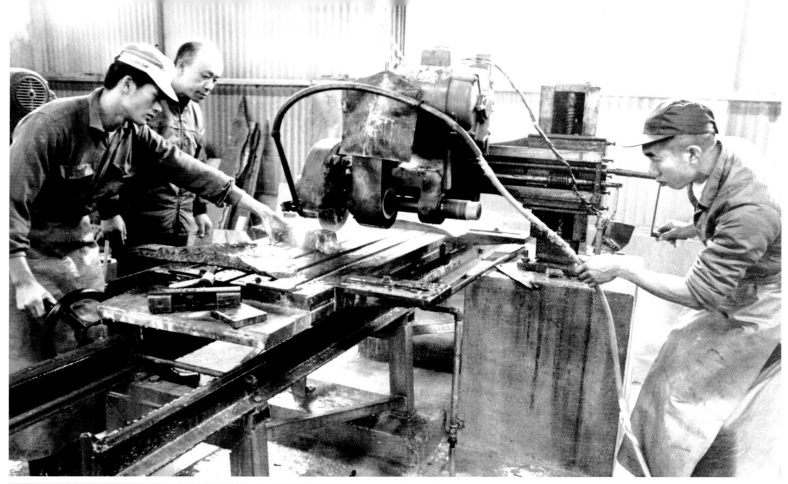

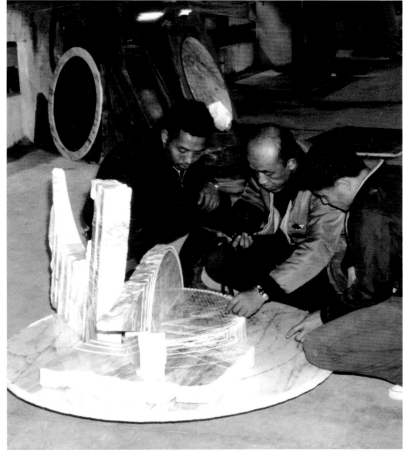

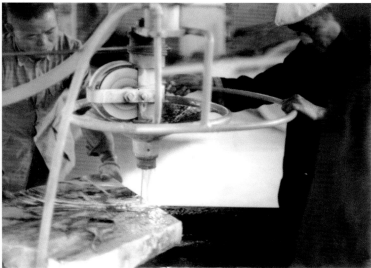

施工照片

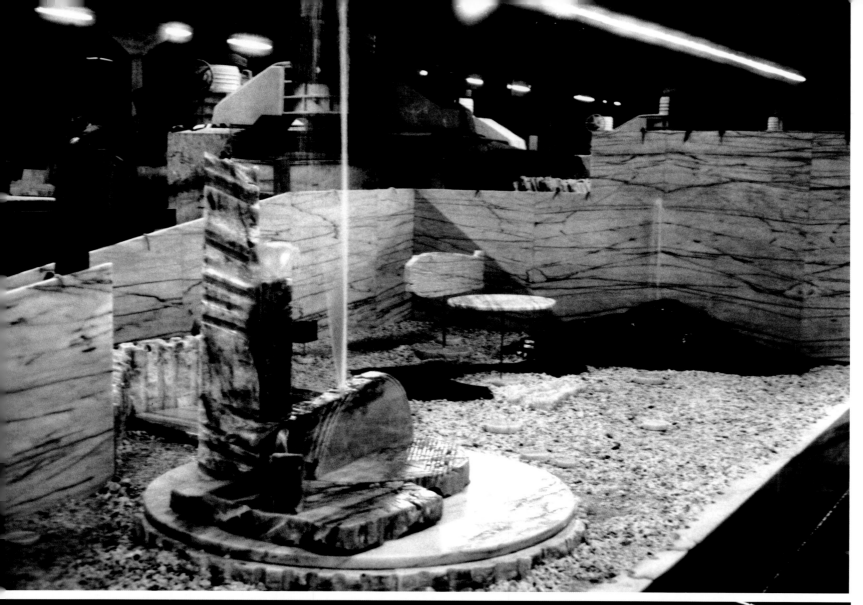
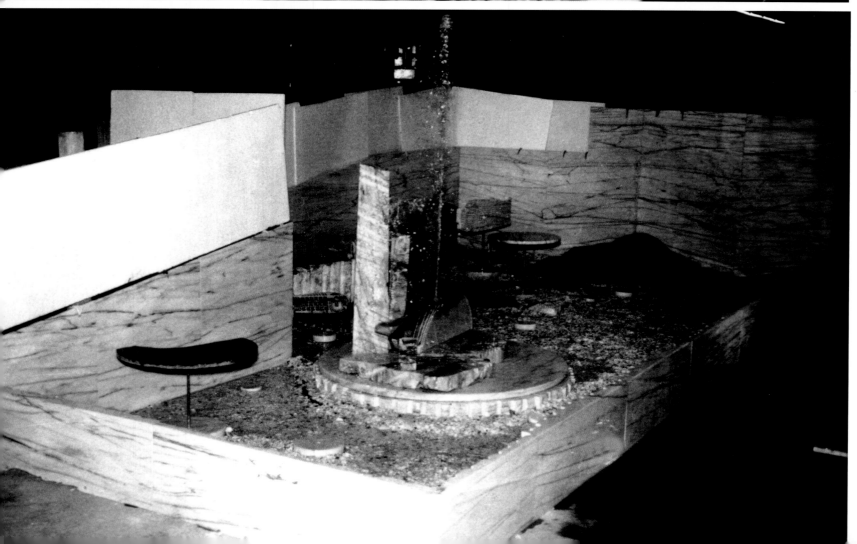

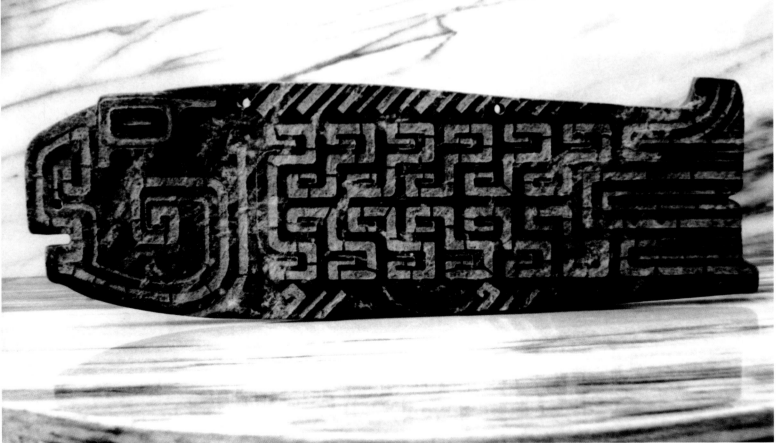

完成影像

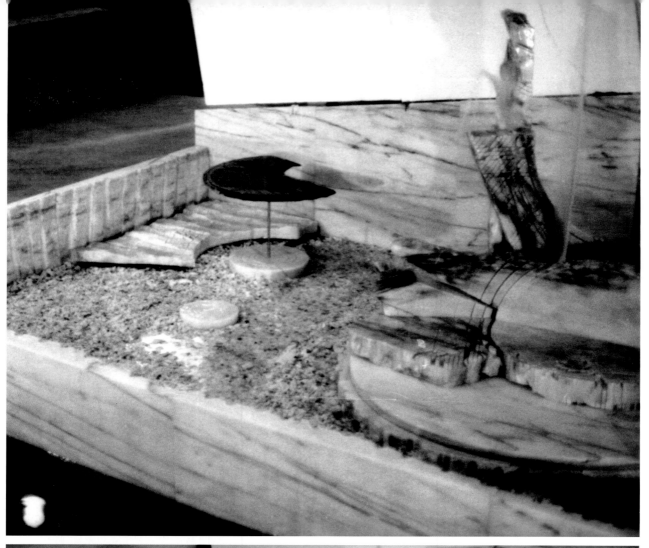

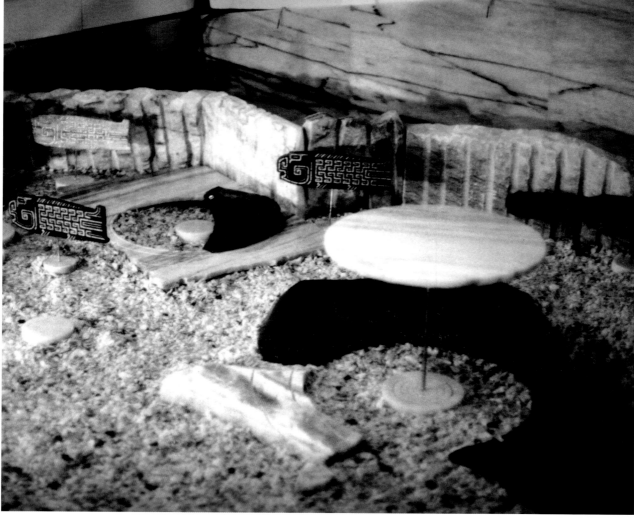

完成影像

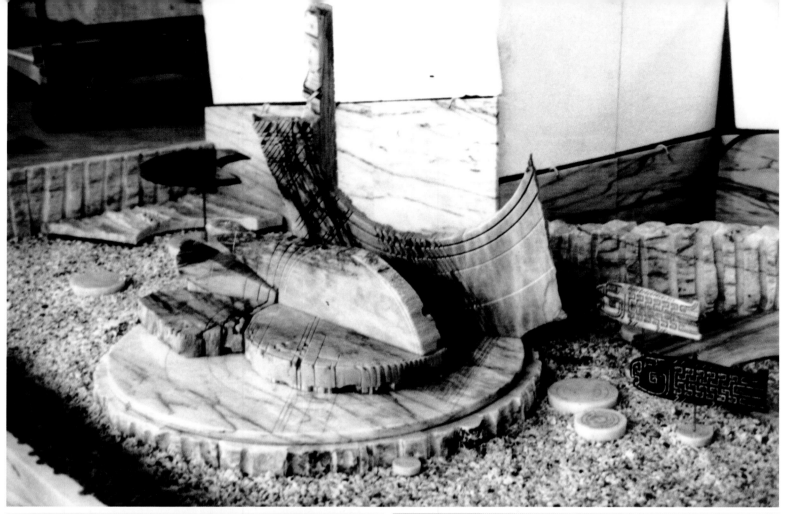

完成影像

〈美國德州博覽會　中國館成果輝煌　美攝影片供我放映〉《聯合報》1968.7.7，台北：聯合報社

（資料整理／賴鈴如）

◆黎巴嫩貝魯特市國際公園中國園造園計畫*（未完成）

The lifescape design for the Chinese Yard at International Park in Beirut, Lebanon (1967 - 1973)

時間、地點：1967-1973，黎巴嫩貝魯特國家公園

◆背景資料

　　黎巴嫩為配合發展國際旅遊事業，近年來逐步在推動全國性的「綠化計畫」，以綠化單調土地、美化生活空間。

　　國際公園為「綠化計畫」中一重要部分工作：一九六五年九月二十一日，黎國貝魯特市議會例會決定將貝魯特近郊一廣大的三角松林地帶，建為永久性的國際公園，面積為 300,000m²，畫分為五區如下：歐洲、非洲、遠東、中東、美洲等，計三十三國家。

　　各國配合當地環境的需要，設計足以表現本國民族歷史、文化、生活、藝術各方面特色的公園，供國際人士、當地人士，遊賞之餘，間接對其他國家有扼要正確的認識，對促進國際間的溝通，增進國際間深摯的友誼，有其特殊的意義與價值。對黎國自身而言，匯集著各國文化藝術精華的「國際公園」，不啻是一座活生生的世界「博物館」；提供了生活教育與知識教育的最佳材料和機會，有助於變化國民的氣質，尋找立國的基本精神，擺脫殖民地的影響。

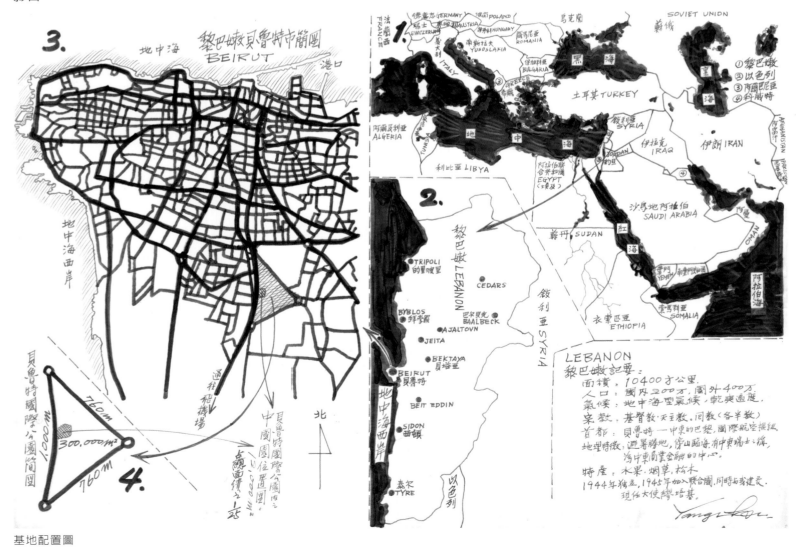

基地配置圖

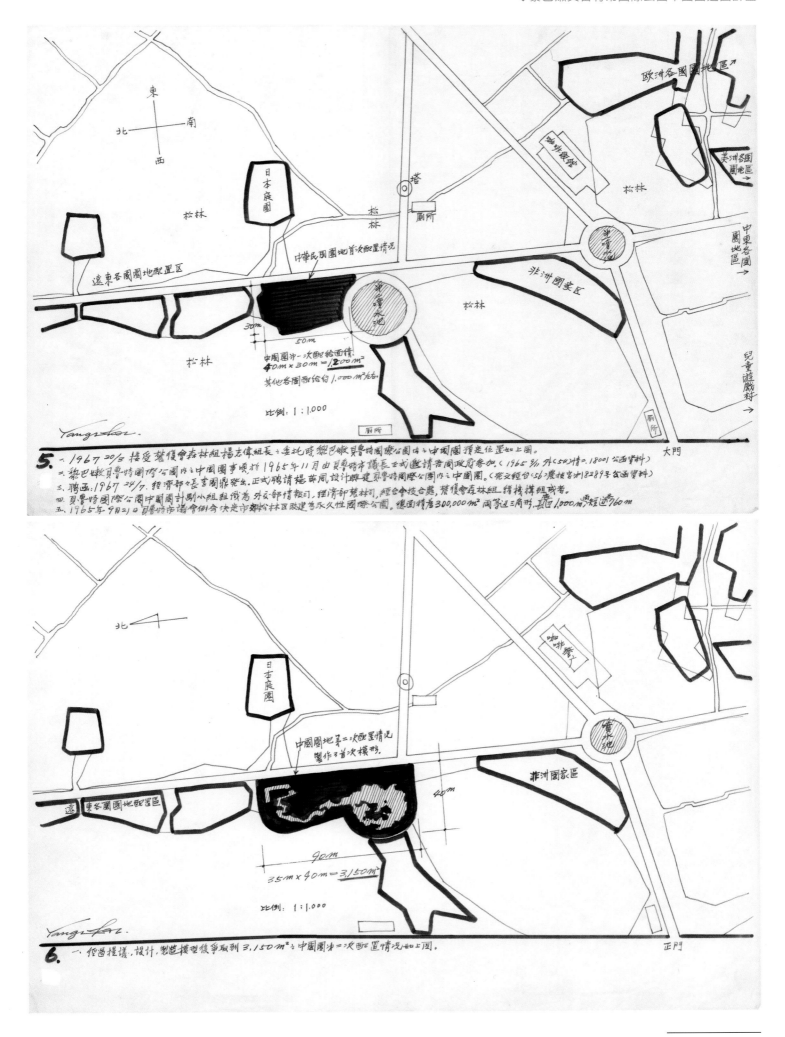

一九六五年十一月，由貝魯特市議長正式邀請我政府參加該公園中之中國公園的興建。

我方經商議後，遂成立中國園計畫小組，由外交部情報司、經濟部農林司、經合會計合處、農復會森林組，諸單位聯合組成。

中國公園在國際公園中，建園面積總共為 12,000m²（約 3000 坪），是其他各國公園建地平均配置的十二倍。而且所處地段是在國際公園三角地帶面海的西邊，緊鄰著通往貝魯特國際機場的公路幹線，從這條公路經過，唯一可看到的公園部分，就是中國園的一部分，而園中「挹蒼閣」，將是視線集中的焦點，這個優越的條件，更是其他國家無法具有的。

由此可知，中國公園的優勢與重要性及黎國人士對中國公園予以特別重視和優待的意向。畢竟他們發現與其有歷史淵源的中華文化，也許在調和生活空間、改變矛盾的生活情緒上，可以發揮有效的功能，因此他們對這座公園，有著神聖的指望。

就中國園而言，肩負著一項具有如此深廣意義的工作，就不僅做為觀賞遊覽的一部分，重要的是表現中華文化深厚的內涵、優美典雅的藝術情操、堅定不移的民族意志，給黎國人士新感受、新啟示、新希望、新力量。此外，藉著這座橋樑，在阿拉伯國家的天地中，更可開闢中華文化復興深廣的新園地。

籌畫中國園經過

（一）一九六七年三月廿日，兄弟接受農復會森林組楊志偉組長之委託，參加研討設計中國園之意見。同年七月廿四日正式接獲經濟部部長李國鼎之聘函，應聘擔任中國園之總設計與興建工作。

（二）應聘後囿於經費及其他原因，未能至實地勘察研究，只好運用現成資料開始做初步的設計。終因無法與實際環境配合及難以隨時與黎方洽商溝通，致設計發生多次變更。其中主要癥結在，黎方未能瞭解中國園的特點與條件，故在配分建地時，我們與之形成了「拉鋸戰」的情形。問題出在一個公共第二號噴水池上。

（1）噴水池純屬西式，緊鄰中國園，極不調和。

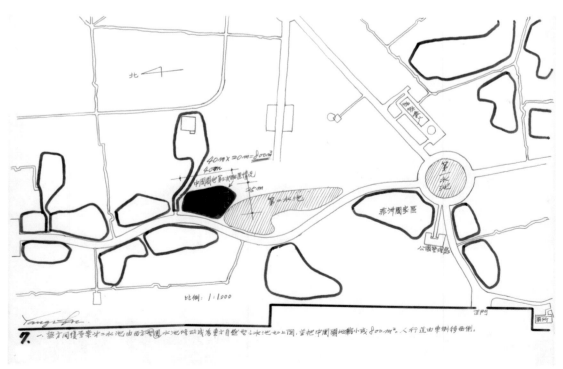

基地配置圖

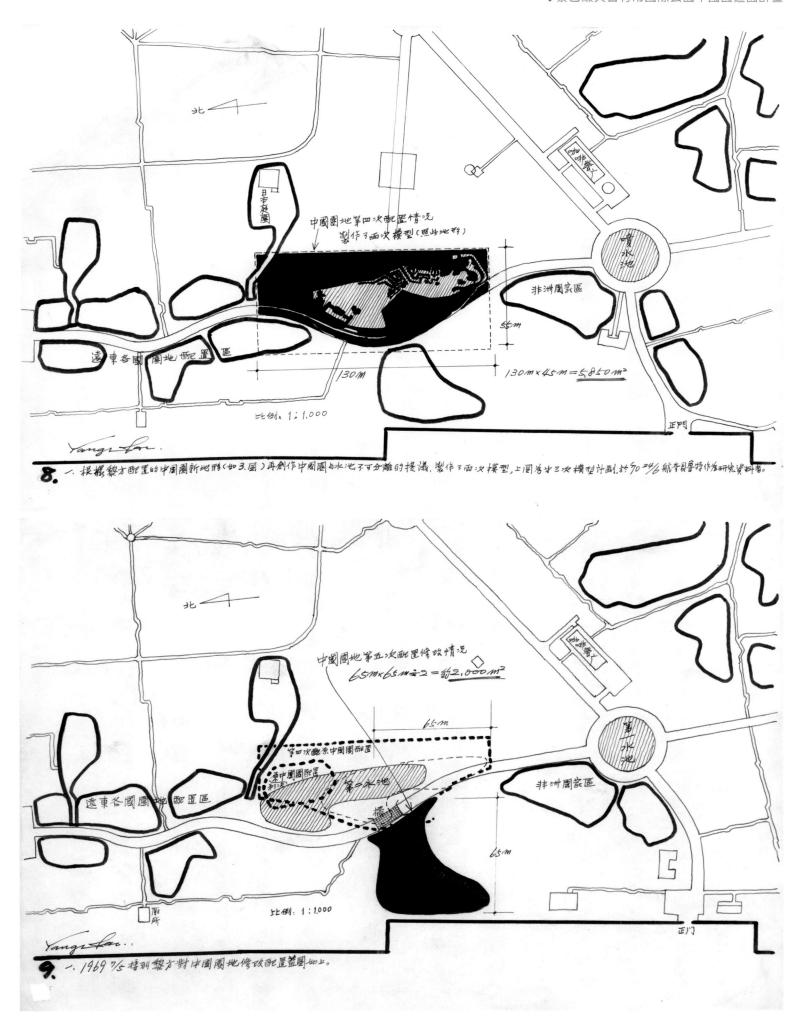

8. 一、根據黎方配置的中國園新地形（如3.圖）再創作中國園與水池不可分離的提議,製作了兩次模型,上圖為第三次模型計劃,於70二½航季貝魯特作為研究資料者。

9. 一、1969 7/5 接到黎方對中國園地修改配置藍圖如上。

（2）不可缺水的中國園竟無水池的任何配置。

因此我極力爭取水池的配置，並將之改為自然形態。而黎方亦多次堅持原計畫，幾經周折，未能解決。時逢花蓮航空站之美化工程及萬博會之雕塑工作需限時完成，中國園工作因此擱置幾達一年之久。

（三）一九七○年六月廿四日英風首次抵貝魯特，從事實地勘察設計，為期十天，所做工作要點如下：

（1）研究黎國歷史、文化、地理、氣候、民情、風俗、產物、建材、社會、經濟等狀況，為設計參考。（詳見前 59 年 8 月 19 日報告：黎巴嫩國際公園中國園之研究規畫及設計始末。）

（2）中國公園面積原為 1,500m²，經屢向黎國爭取，解說實際需要，（重點為爭回水池的配置，此水池實際上已依我的建議由圓形改為自然形。因為日本園一直在爭取水池的配置，所以形成我方與日本互爭水池之配置，情勢相當尷尬，而黎方卻認為水池畫為公共水池較妥當。）終獲同意。辦法乃我向黎方建議（不直言爭取水池）於水池上方，應有一較高，小面積的建築物，穿過松林，俯瞰樹海，水中倒影又可調和單調，而此建築物又非中國塔莫屬（此塔後改為挹蒼閣），黎方考慮後應允了，因此，無形中等於把中國園的範圍擴大到包括水池的部分，成為一萬二千平方公尺的面積。我便依此配分完成初步模型與設計藍圖，並獲黎方竭誠讚賞特為此舉行記者招待會，宣佈建園內容並擬以中國園為主題園等。時為一九七○年七月二日。

（四）一九七○年七月七日由貝返台後，重新為擴增面積後的中國園編列預算，所增之數（隨面積而增加）甚多，提請造園小組委員會審核時，因經費有困難，暫未獲准。

（五）一九七一年夏季起，為爭取與國友誼，各主管單位遂緊急批准此計畫付諸實施。當時大力支持者為外交部情報司魏司長煜孫，以及繆培基大使等。

（六）一九七一年六月二十四日，接獲魏司長電報，謂經費已有，促我返台準備赴貝工作，（當時我在星洲）。獲電後極為感奮，立即覆電給魏司長，言預定九月赴貝。六月二十九日離星洲，經東京，七月四日返回台北。五日立刻去見魏司長，進一步研究諸端事宜，中包括在此聘請助理人員共赴貝地協助工作推展之事務。

（七）七月七日，恰巧有淡江文理學院建築系畢業生詹力新、陳宗鵠來訪，二人在校為我之學生，平日成績及表現甚佳，且亦有若干實際工作的經驗，故考慮聘請他們協助我工作。經雙方研商結果，九日即決定延聘他們。但是原預算中只編列一名建築師的費用，故只好以此之數，二分作兩人之費用，雖顯拮据，仍勉為運用。

七月九日後立即展開工作。整體的設計由我計畫，二人則協助我計算結構、製圖等工作。一方面即辦理出國手續，我則於七月廿日，赴星洲處理未完成之工作。

（八）九月十九日詹、陳二位先行赴貝，二十二日抵達，做準備與瞭解情況的工作。

二人抵貝魯特時，不巧碰上該地的罷市；即所有商店市場都不做買賣。

起因是商業人士反對增加入口稅的立法，影響擴及很大，故社會情況稍顯混亂，民眾情緒起伏不定，連帶影響了職員、公務員的工作亦陷入半停頓狀態。凡此種種均使二人感到困擾，推展工作更有所不便，此外還有交通罷工、學校罷課等。然二人仍在此情況下盡力進行中國園的工作，調查人工、建材等，重新根據實地需要，按貝幣編列預算。

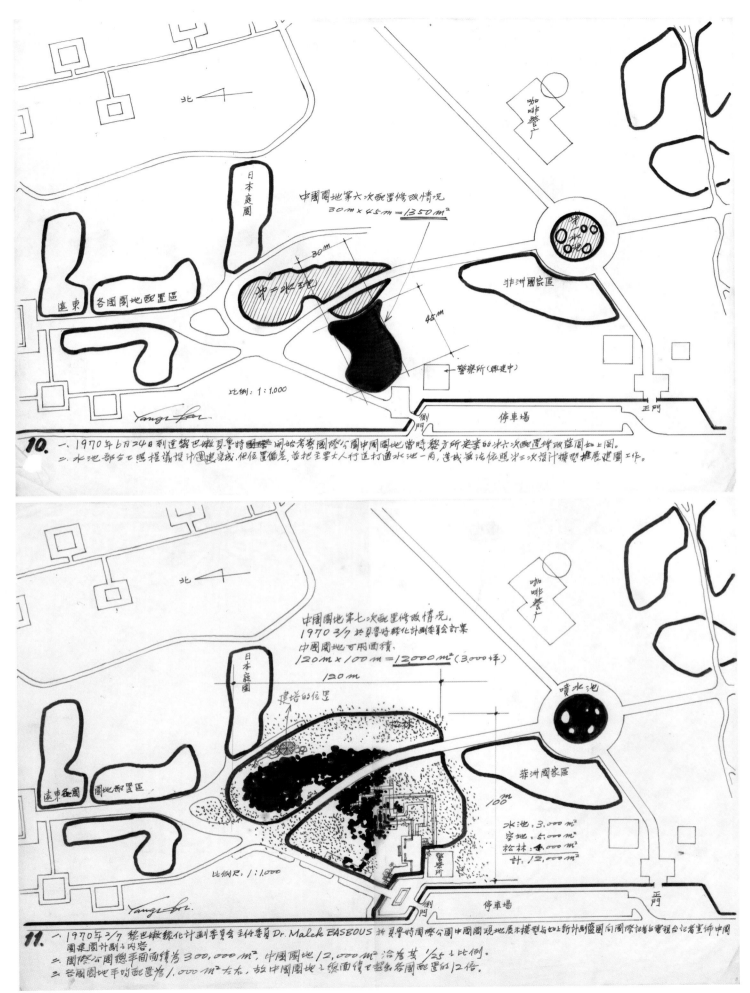

基地配置圖

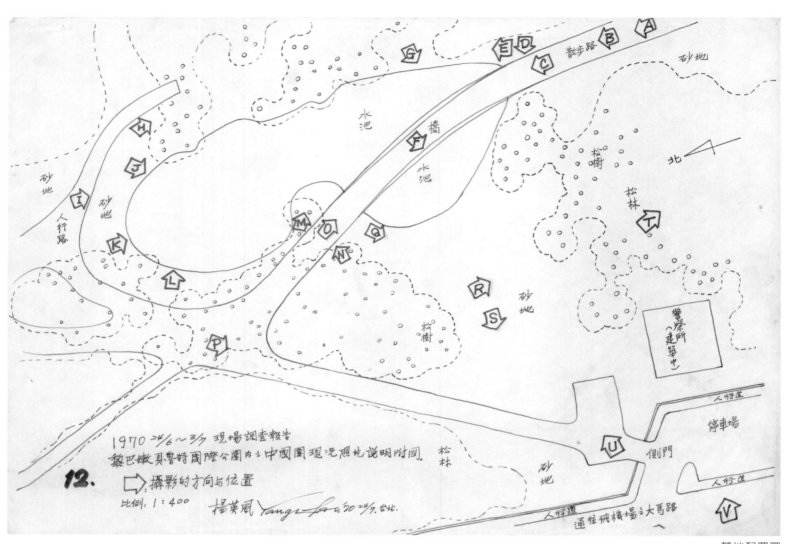

基地配置圖

（九）我於九月二十五日由星洲返台北，與有關方面洽商若干事務，三十日參加造園小組召
　　　開出發前會議，諸多問題在會中獲得解決。

　　　十月二日回星洲取中國園模型。九日赴貝魯特，十日抵達。該日為星期天，大使館正
　　　好為一名人員赴非洲舉行餞別會，也順便接待我一齊聚會便餐。

（十）十月十一日上午立即見繆大使培基，同至公園準備工作。

　　　十二日上午正式上班。當地各機關公務員，有只上早班的習慣（下午休息），而黎方
　　　公園負責接送我的車子，總是「姍姍來遲」，據說這是他們對待所謂貴賓的禮貌，如
　　　果要等乘他們的車子，到達工地，工作的時間就沒有多少，因此我便每早獨自步行至
　　　公園。兩位助手與我不同一住所，也效此法。

　　　十三、十四也是上午上班，下午雖然不是正式上班，所做仍是公園有關的工作。

（十一）十五日起，便開始下午也上班，如此可以進行較多的工作。

　　　　我們總是一早就在公園碰面，分配工作後各就各位，開始不停地工作。中午聚在一
　　　　起吃飯，大家交換意見，研究心得，共商困難，甘苦共嘗，可謂獲益良多。因為深
　　　　覺有負著如此重任的工作，其意義之宏大，無不兢業慎謀，苦幹實幹，每每工作至
　　　　夜間九、十時方離開公園。我們的熱忱和績效深獲黎方和其他人士的稱許，因此更
　　　　加強彼對中國園寄予厚望的信心。

　　　　此次，我們一到貝地著手工作之初，又重遭遇前述之爭取水池的問題。原來是從前
　　　　決定的分配因日本人一直不放棄爭取水池而有變化。後來我們要求看日本園的設計

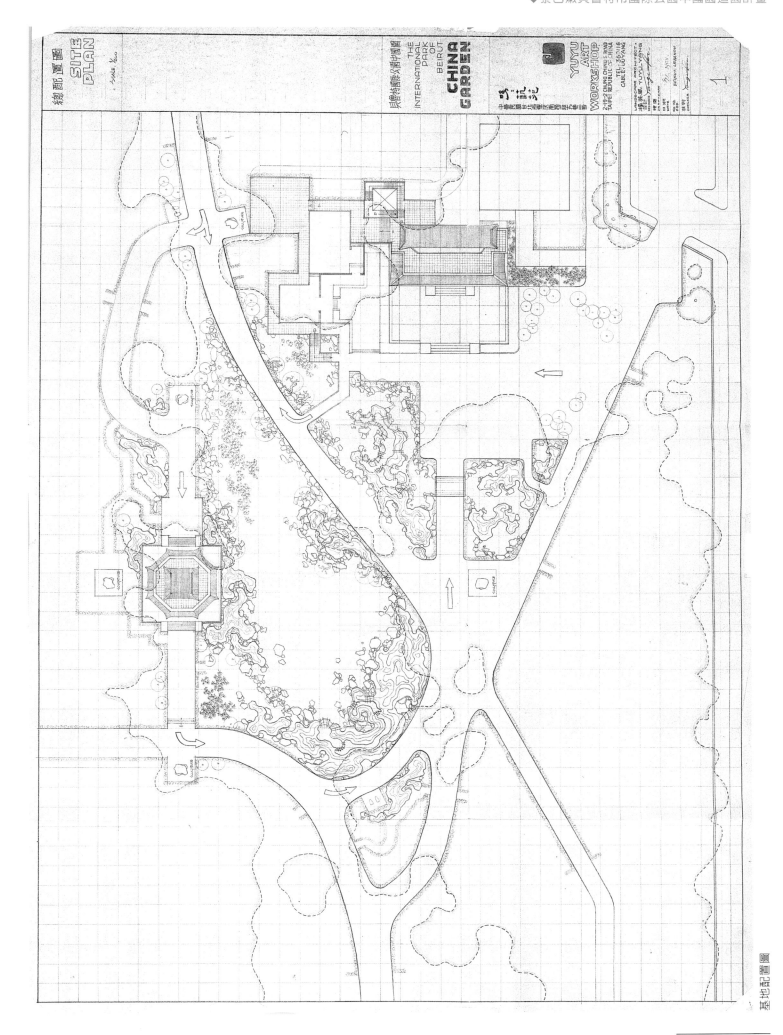

圖，黎方給我們看的卻是還沒有把水池併入的設計圖，顯示此事似有商榷的餘地。於是我們仍重申前所述之理由，並極力解釋，堅持設立一小面積而高聳的「挹蒼閣」之重要性。經過些許盤桓，黎方總算做了最後的決定：把水池畫分給中國園。

根據此項決定，我們立刻重新測量繪圖（害怕又有什麼變卦）。當我們以最快的速度交出精確的設計藍圖時，黎方相當滿意，於是我們即著手製作供當地招標用之藍圖。

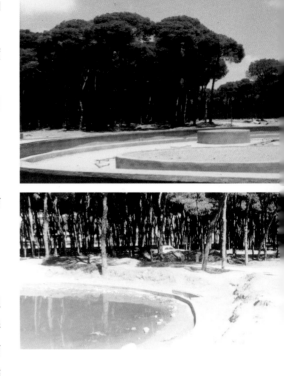

（十二）十月十九日，黎方為國際公園的經費開會，暫時批准給中國園的經費是十八萬貝幣（約台幣240萬元）（同時批准給日本園的只有6萬貝幣）。這樣一來就方便推動實際的工程了。然正當我們準備開始工作之餘。

（十三）十月二十三日，國際公園的負責人 Mr. Ceorges Battikha（其為貝地有名的造園家）告訴我們一項變卦。即黎方為了辦理招標等事宜，所有工程要等六個月之後方可望開工，Battikha 的意思是請我們先回國。

此事當然頗使我們感到意外，據打聽的結果，主要原因與黎國的綠化局有關。

綠化局是一個獨立性的機構，負責全國的綠化計畫，開始作業已經有五六年之久，但工作績效甚差（只是挖修了幾條水管、水池、道路），所以為避免責難，減輕負擔，就把屬於貝魯特市的綠化計畫，畫歸給貝魯特市政府負責辦理。但是移交的手續還未正式辦妥，此事哪一方面也不願正式負責，所以在此工作機構中的員工一百多人，已有三個月沒領到薪水，他們的家眷，經常到其主管處要薪水，總是空手而歸。這我才明白他們工職員散慢怠工的原因。難怪我一到的時候，請求當局先搬石做假山，工作簡單容易，但是工人就是不肯動。像這種情形真非我們能力所可解決的事。

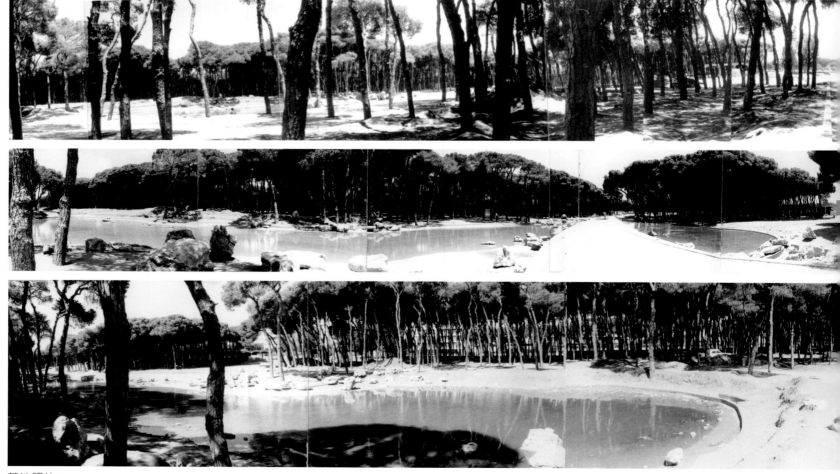

基地照片

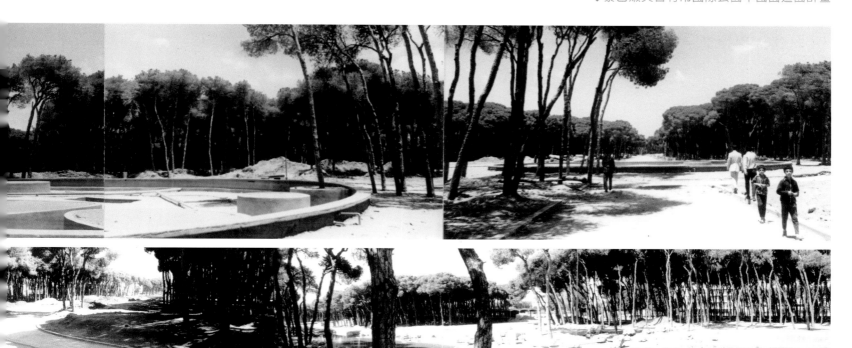

所以依我們想，此項工程停頓的最大癥結乃是在於前項所述的情況下，不得不停頓一段時間。其他更與黎方內部行政效率與社會安定等問題，有極密切的關係，故不便告知我們。

(十四) 此事有此變化，當然非我們所願。十月二十五日，便由大使館姜秘書孝靖代表我政府當局跟 Battikha 商談。告知黎方我們只預算了來回各一次的旅費與生活費等，希望有轉機，或者即使六個月後再來，費用至少應由黎方負擔。

(十五) 十月廿六日，得知我退出聯合國，此事關乎國家、公園及個人，所有旅居貝地中華人士，心情皆無比沈重，個人更是寢食難安，眼前未知公園命運將如之何？
十月廿七日，據聞黎方可能在年底前宣佈與匪建交。

(十六) 十一月八日，接獲 Battikha 請我帶回交給委員會的信，正式告訴我們公園要停工半年，故請我們半年後再來，屆時黎方願意負擔費用，並言公園的建造將不至受國際情勢變化的影響。

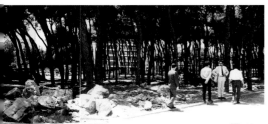

(十七) 及後，繆大使尚未及向國內報告一切情形，十一月九日上午即獲知黎正式宣佈與匪建交。而我恰於九日上午二時離貝至星洲。
後來，我把該有關信件寄予呂科長儒經，轉農復會，並拷貝一份呈外交部。

(十八) 中國園擱置六個月的事就這樣決定了。……（以上節錄自楊英風〈黎巴嫩國際公園中國之研究規畫報告〉1972.1.26 。）

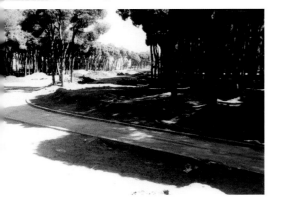

此後經過一年多，中國農村復興聯合委員會於 1973 年 4 月 26 日召開貝魯特國際公園中國園建園計畫結束會議，正式宣告貝魯特國際公園中國園建園計畫結束。（編按）

◆規畫構想

楊英風於 1967 年 7 月 24 日正式應聘擔任中國園之總設計與興建工作，至 1970 年 6 月 24 日楊英風首次訪問貝魯特前，因經費及其他原因，而未能實地勘察研究，期間經過多次

修改後提出第一案的模型。自貝魯特考察歸國後，因應實際需要又再次修改，並增建中國塔——「挹蒼閣」及中華文物館，為第二案模型。 *(編按)*

第一案模型設計的構想如下：

（一）設計原則：

本區之設計原則儘可能採用中國造園之特色，自中國古代輝煌之文明蛻化，而強調及發揚中國現代化精神，進而推展到未來風格的創造。因此，本設計約有三分之一的部分，具有傳統中國庭院的風格，並表現明清以前中國古代藝術之成就，而三分之二以上則加以新的手法，表現現代的中國庭園造型，並探討未來我們造園發展之方向，我們不留戀過去，但並不忘記過去，要記取過去的博大精深，開創更偉大的將來。

（二）設計概要：

中國人的民族性，自古即對大自然具有熱愛與崇敬。龍，是由對大自然的熱愛和崇敬所產生的一種抽象觀念，龍是一種威望，一種神聖，足以成為精神寄託和信心啓發的象徵。因此這個中華民國區（以下簡稱中國園），就採用龍為主體，整個花園所有假山、庭台、丘陵、洞穴、牆垣、水池、道路，和花木的配置無不在表現巨龍的盤旋隱顯，也就是大自然千變萬化，以及宇宙間各現象濃縮幻化的抽象表現。

中國園之預定地原來僅有約一二○○平方公尺，其近傍有一大水池，為使中國園能與其鄰接之大水池相配合，已商得黎國同意，將中國園延伸至該水池上，使水池成為中國園之一部分，這樣總面積增至四八○○平方公尺，更能發揮我泱泱大國的氣度。在這一片地的周圍並不設圍牆及限界，而將牆現代化，抽象化後，做為園中的點綴，不但能避免閉關自守之嫌，且又能發揚中國人含蓄的美德，增加庭園的曲折和變化。

遠望中國園，涼亭好像是個龍頭，昂首仰姿，威風凜凜！龍身則盤旋在洞穴，假山及水池邊緣，有時消失在太空中，而曲牆則為龍之骨幹。但實際上，這並不是一條具象的龍，而是一條幻化了的龍，所以凡是道路的轉折、花木的配置、雕刻的造型，看來全都是龍起雲湧的感覺，不僅是那弧形的圍牆而已。

（三）局部佈置之說明：

1. 園門是變體的月門，虛其上半部使天空與園景合而為一，門之前後均有廣場，使人一進來便得到開闊明朗的印象。在這裡，高揚的龍身也沒入空中。進門後沿牆有花台及石凳，供人休息賞景，並欣賞牡丹花。

2. 弧形的牆，依其高低起伏，產生若隱若現的趣味，並有變形的花窗作為裝飾，此牆傍水而建，水傍有垂柳、草地、芙蓉，水中有小島、曲橋以及踏石，小島上有一寶塔之模型，並有瀑布二段，在島上陳列若干中國古代雕刻藝術之仿製品。遊客可以隔水欣賞，卻不會遭致毀損。

3. 牆與一人造之峭壁連接，峭壁之上為涼亭，峭壁之下為洞穴，洞穴內分為三部分，分別建成雲岡石洞、敦煌石室及殷墟古墓等模型，造成古蹟的外型，配以隱藏的天窗及燈光，使人在特有的氣氛下，產生思古之幽情。出洞有兩洞口。一連松林，一向大路，向大路之出口為較自然之佈置，除栽大量花木外，並有鳥籠一座，鳥籠儘量自然化，為不規則之外型，內養帝雉、金雉、藍鵲等美麗鳥類，並有能啼之畫眉。

4. 自懸崖盤旋而上，即達涼亭，亭之形狀為避免俗套，並擬似龍首，故為一風帽狀結構，屋頂為整片造型，柱二根，屋後開畫窗，自窗中可見山石疏竹，加入國畫中。

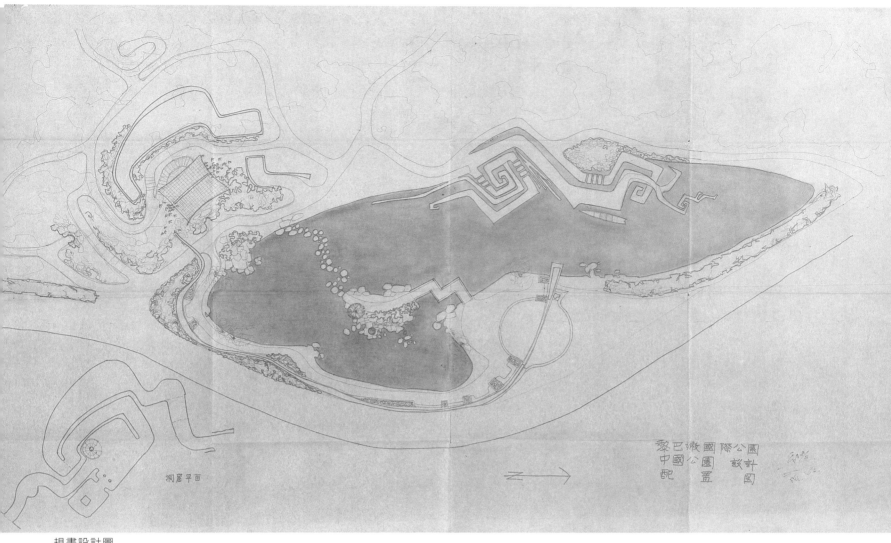

規畫設計圖

庭傍植林竹，及梅花，加上松林之背景，歲寒三友在此會聚一堂。亭內有旋梯與洞
穴相通，亭傍之懸崖上遍植蘭花，這是表現中國式花木之主要區域。

5. 自松林方面之洞穴出口走出，即達「面山傍水」之地帶，這裡的道路高低迴旋，變
化最多，時而降至水面以下，自水面欣賞湖景；時而高起山岡，欣賞雕塑藝術。松
林中放置若干我國雕塑家的作品，愈向前行，現代之感覺愈濃，直至水邊一組由園
道組成的龍尾造型為止。這一組造型一半在水面，指向本園最開闊的方向，象徵著
開創未來新中國的雄心！

6. 水池中飼養白鷺二對，鴛鴦二對，植栽荷花數叢。並安置中國式龍舟之模型二隻，
使人有如置身中國之感。草地上及松林內散置石鼓、石棹及座椅、凡本國之石棹、
石凳，及古代藝術仿製品均需採用大理石及竹木為材料，並選用少量優良的陶瓷製
品，可獲得推廣台灣大理石製品、竹木製品及磁製品之機會。若能乘國際公園開幕
之機會，派出各方面代表，在園中展示各類手工藝品，則效果更佳。本設計中擬預
留下若干位置，以供來日長期舉辦此類展覽之需。

7. 總之，中國園在整體上要表現中國造園藝術中所講求的疏密虛實，水池與廣場為開
闊之部分，假山丘陵、涼亭洞穴及樹木鳥籠等則為幽深之境地，整個佈置好像國畫
中空白與濃墨部分的對比。要做到形意並重，就達到了本設計的目的 *（以上節錄自楊*
英風〈黎巴嫩貝魯特市國際公園中華民國區之設計說明〉1968.2.6 。）

第二案模型設計的構想如下：

〔挹蒼閣〕為黎巴嫩貝魯特國際公園的中國公園設計之一部分，高七層共三十公尺，每一層造型均不盡相同，有四角形、八角形等。且全閣採開放式的結構設計，便於空氣流通。

國際公園為黎國「綠化計畫」中一重要部分工作。黎國將貝魯特近郊一片廣大的沙漠三角松林地帶，畫為國際公園區，中國公園，在全球三十多個國家中，所佔據的地段最優越，面積最宏大，無疑的被寄望於東方文化藝術代表者的地位。我在一九七一年十月赴貝，負責籌建中國公園。

中國園區亦處於一片高大濃密的松林中，而且有一個自然形的人工大水池。因此，我反覆的思考後，決定在水池的上方，應有一較高而面積小的建築物，此建築物必須穿過濃密的松林，由上可俯瞰一片樹海，其水中倒影亦可調和廣大水池周遭的單調。因此，為了配合中國園基本的情調和黎國的生活空間，我設計了這座「變形」的〔挹蒼閣〕。

在空間性的考慮中，這裡是中東，不是中國，所以不能把中國閣塔一成不變的搬過來。而且此地為地中海型氣候兼沙漠氣候，中國密閉式的閣塔根本不宜置於此地。

在時間上，現代人的創作應有時代的意識與情感，以及有配合時代的材料和技巧的需要。

在「人間」上，我們所能做的，應該是傳播文化，而非移植文化。所以，我必須把純中國式的造型予以適度的改變。

基本上，我還是依據中國建築多變化的有機安排來打破西方幾何設計的單調，並啓示引發其對自然的愛好。

在〔挹蒼閣〕每一層上，均有個圓結構的拱門，但形態是由底層的微圓逐漸向上層發展為全圓的。夜裡上燈，看來如一輪逐漸由缺而圓的明月高懸夜空。此外在第五層八角面的斜壁上，鑿有大小不一的洞孔，光線由孔口射出，連成帶狀星群，有如銀河。讓人們在這種種的暗示中，思索自然奧妙之美、洞察自然的和諧韻律。（*以上節錄自楊英風〈從突破裡回歸〉《淡江建築》第4 期，1972.7 ，台北。*）

◆ **相關報導（含自述）**

- 楊英風〈黎巴嫩國際公園中國之研究規畫報告〉1972.1.26 。
- 楊英風〈從突破裡回歸〉《淡江建築》第 4 期，1972.7 ，台北：淡江學院建築系。
- 阮肇彬〈表揚中華民族悠久歷史文化　黎巴嫩政府定在今年內將動工興建中國公園〉《聯合報》國外航空版，1969.1.9 ，台北：聯合報社。
- 焦維城〈雕塑家楊英風設計建造中的貝魯特的中國公園〉《台灣新生報》1969.1.9 ，台北：台灣新生報社。另刊於《青年戰士報》1969.1.9 ，台北：青年戰士報社；《經濟日報》第 7 版，1969.1.9 ，台北：經濟日報社。
- "Le sculpteur moderne Yuyu Yang," *Echos De La Republique De Chine* 頁 4 ，1970.6.5 ，貝魯特。
- "CREATEUR DU PAVILLON CHINOIS DU PARC INTERNATIONAL DE BEYROUTH yu yu yang: "MON JARDIN SERA UNE SCULPTURE MODERNE...,"*LE JOUR* 頁 8 ，1970.6.26 ，貝魯特。
- "Sun 5.000m², 6.000 ans de civilisation chinoise," *LE JOUR* 頁 8 ，1970.7.3 ，貝魯特。

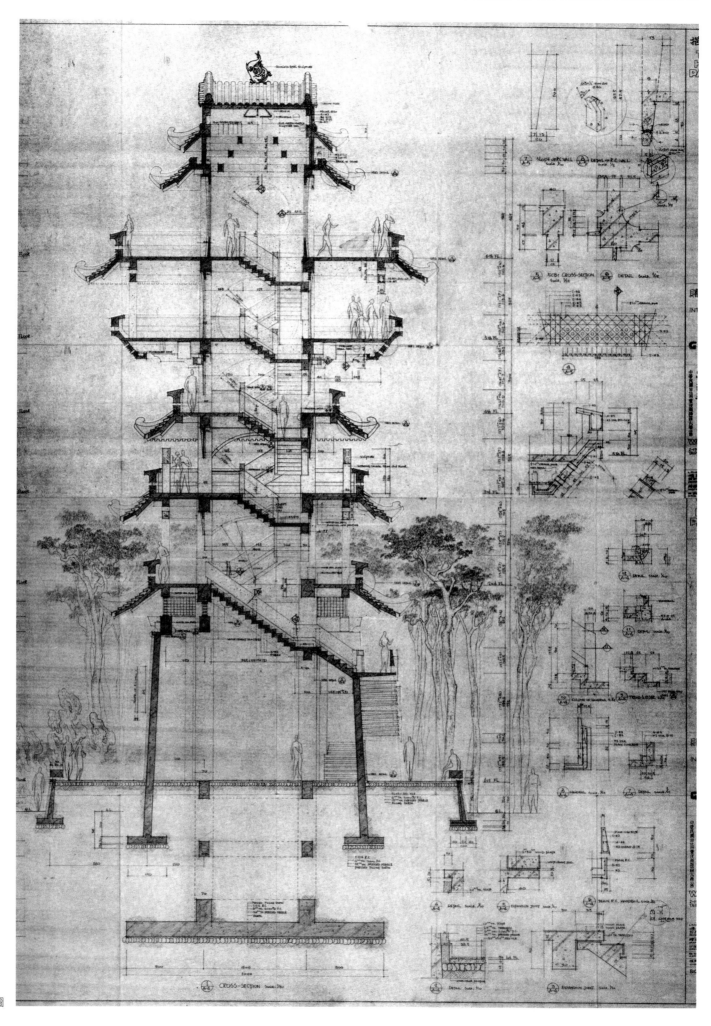

規畫設計圖

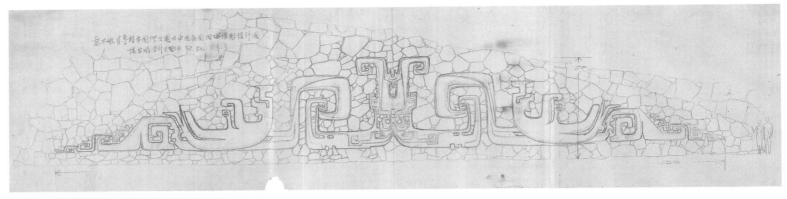

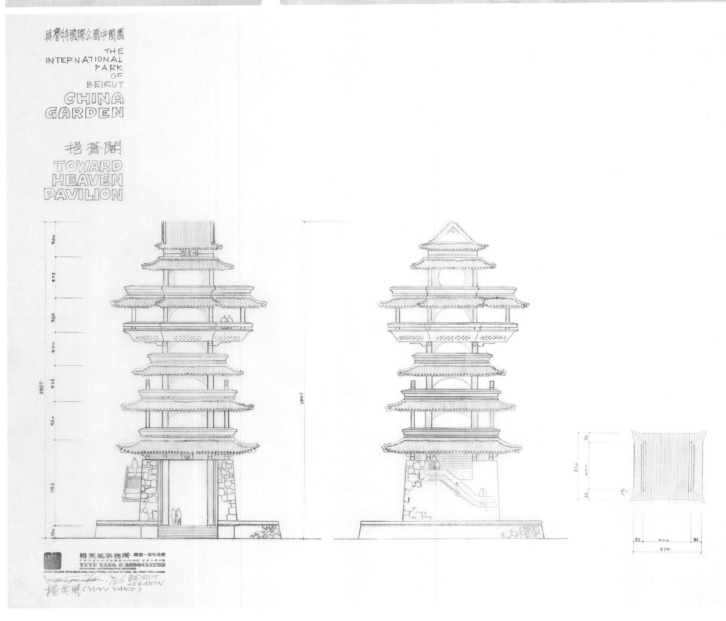

立面圖

- 〈向中東宣揚華夏文化思想　我決在貝魯特建中國公園〉《大華晚報》1970.7.23，台北
 ：大華晚報社。
- 焦維城〈楊英風設計的黎京中國園　賦我傳統現代形象　最足彰顯文化特色〉《台灣新生
 報》1970.8.3，台北：台灣新生報社。
- 〈亭台殿閣　美化黎京　貝魯特更添勝景　擴大建中國園庭〉《聯合報》1970.8.17，台
 北：聯合報社。

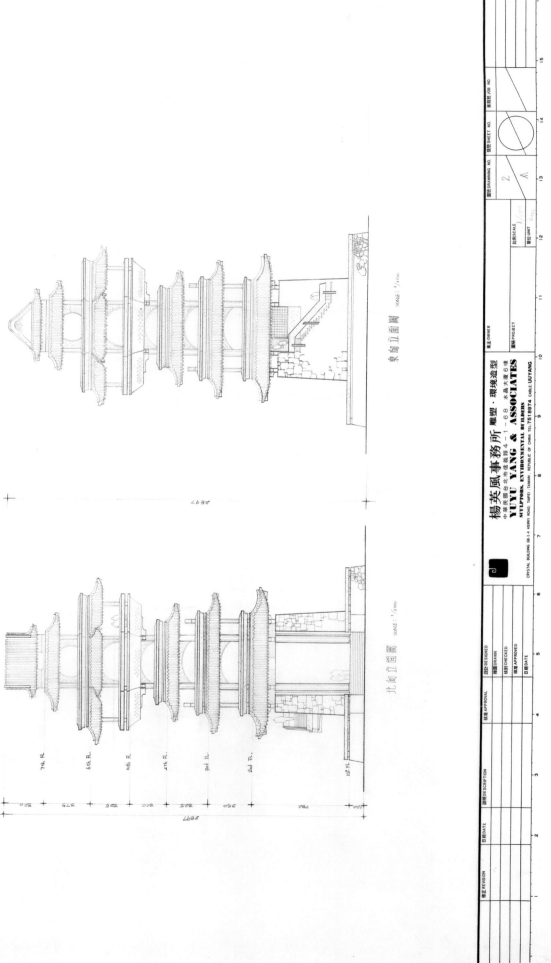

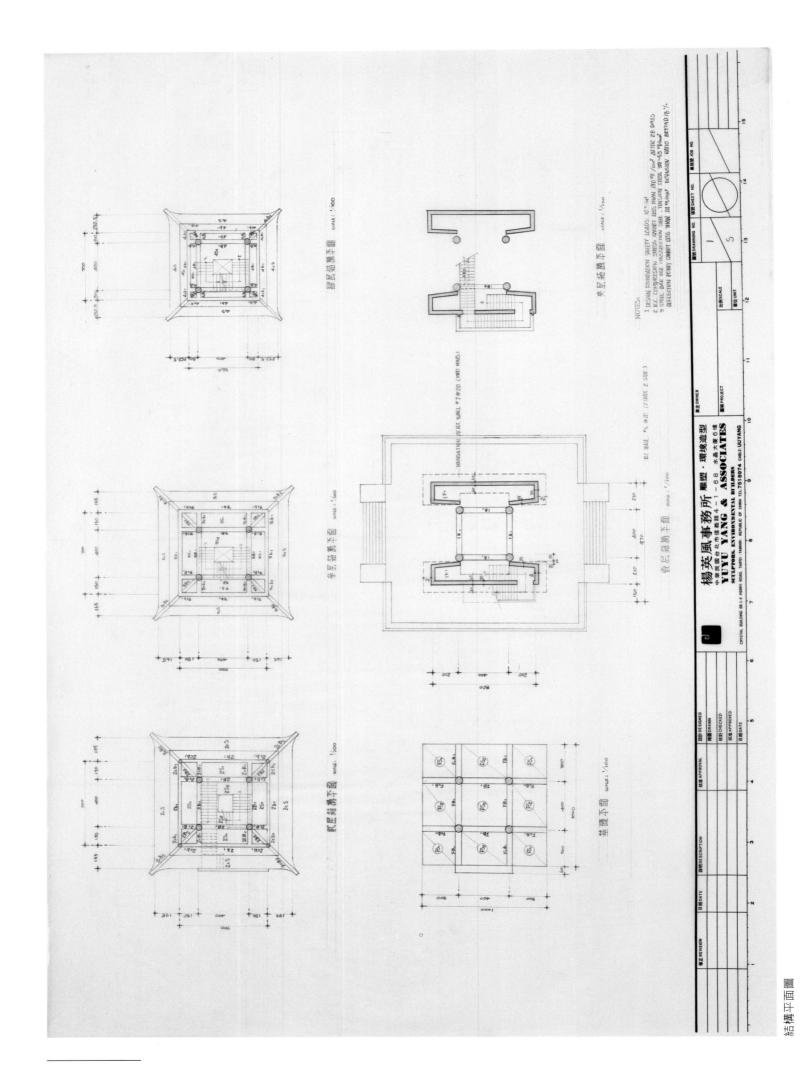

結構平面圖

180

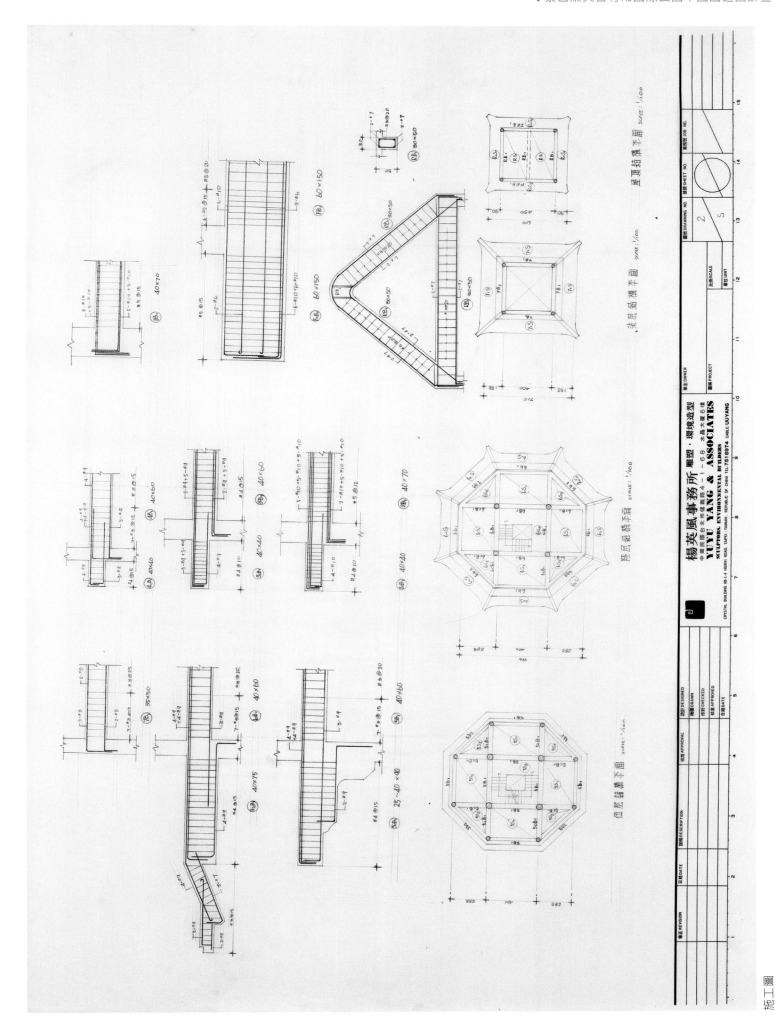

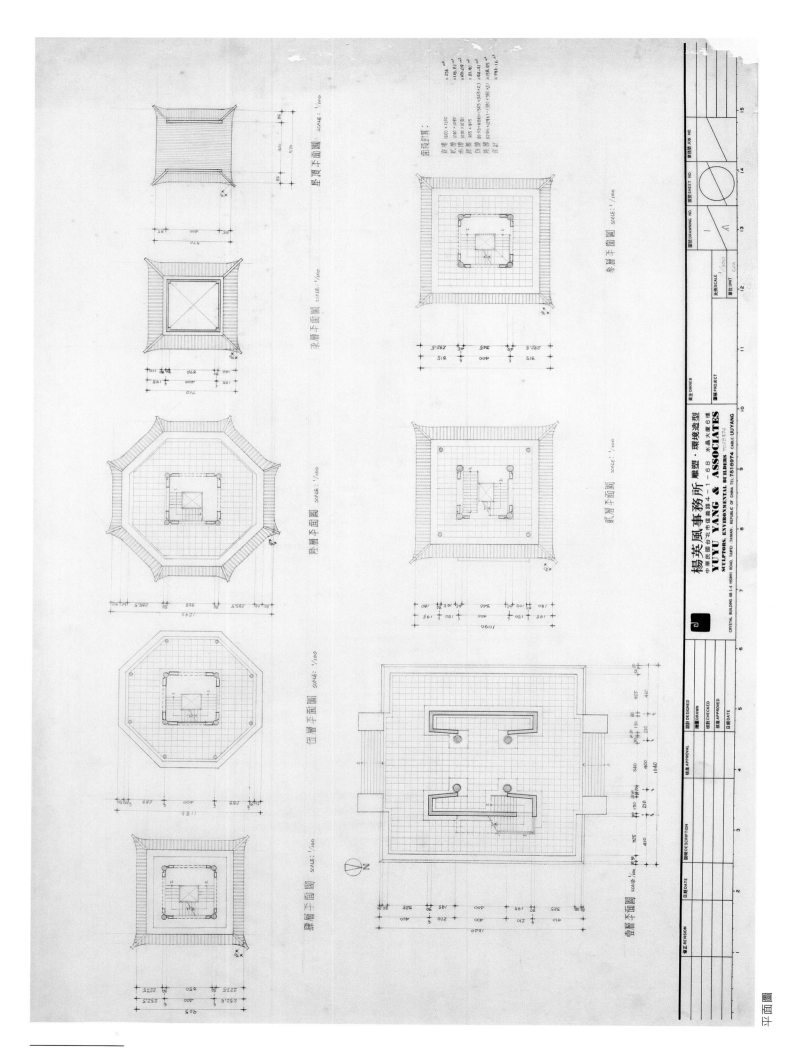

平面圖

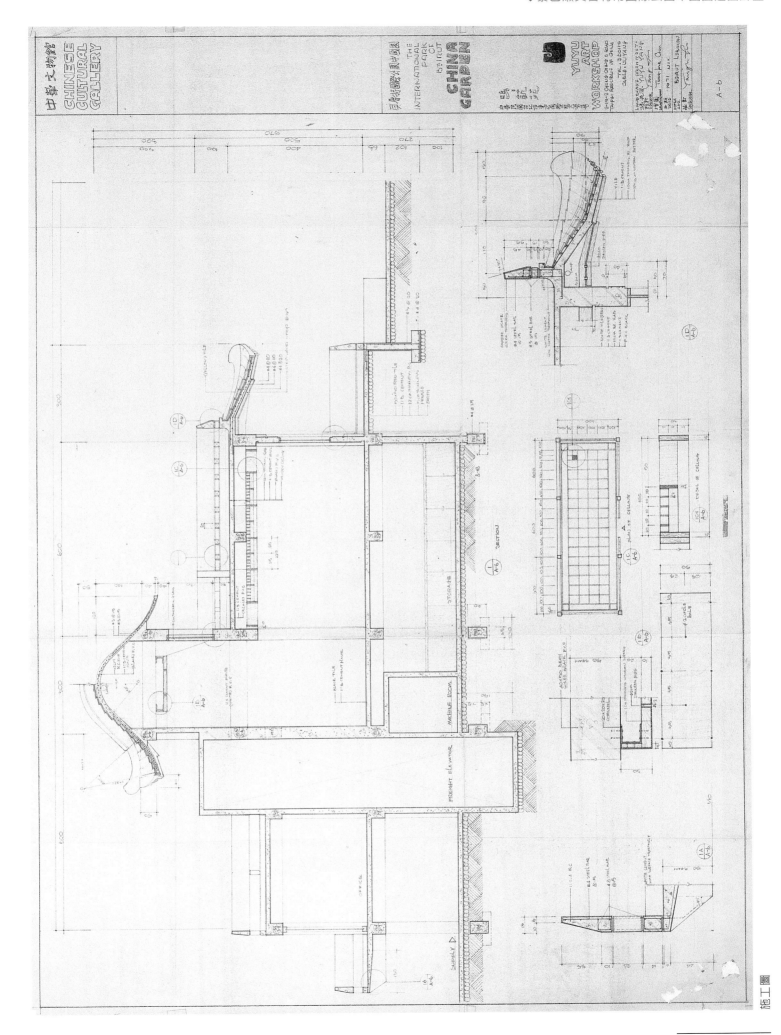

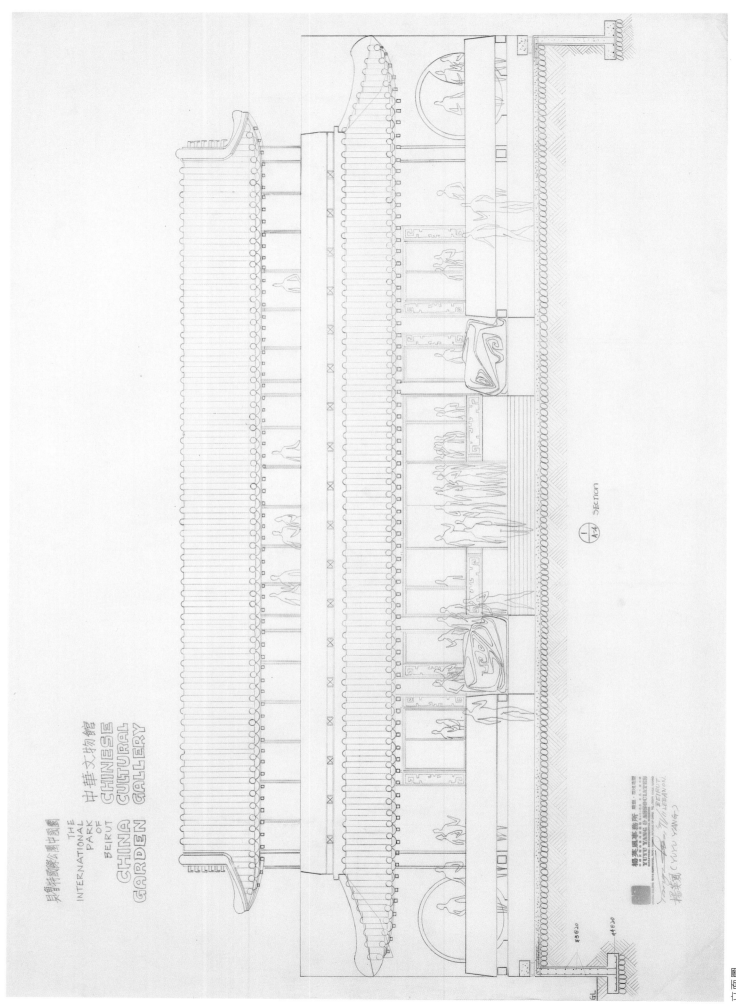

貝魯特國際公園中國園
THE
INTERNATIONAL
PARK
OF
BEIRUT

中華文物館
CHINESE
CULTURAL
GALLERY

CHINA GARDEN

1
A4 SECTION

楊英風事務所 · 台北
YUYU YANG & ASSOCIATES
楊英風 (YUYU YANG)
BEIRUT (LEBANON)

立面圖

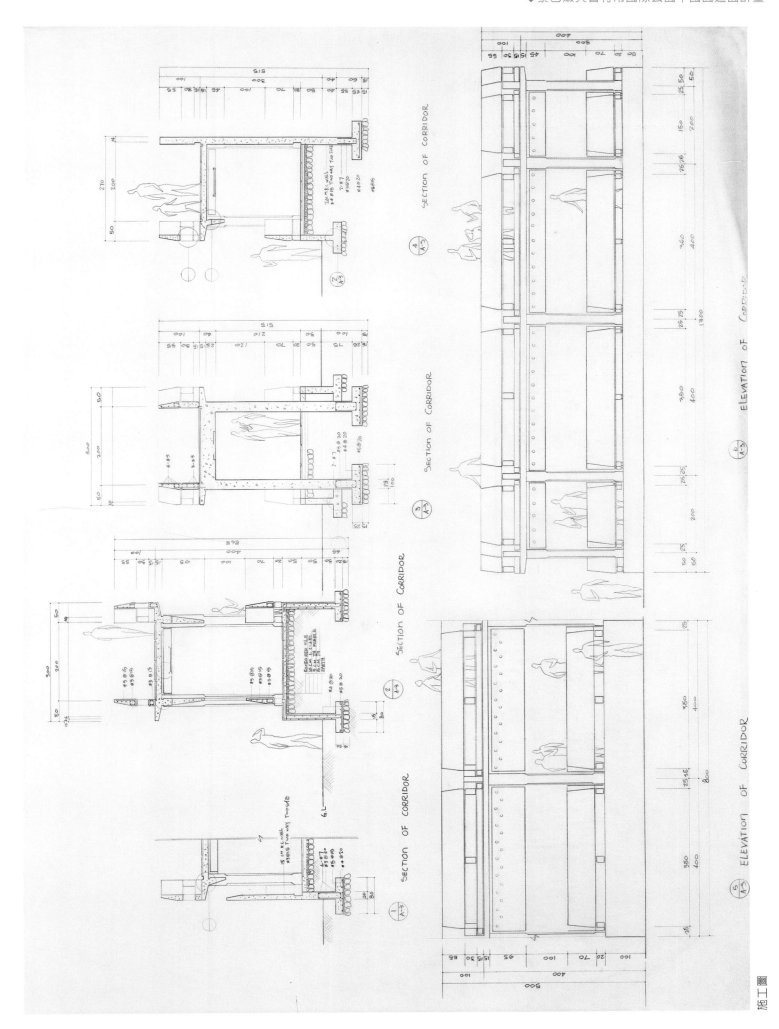

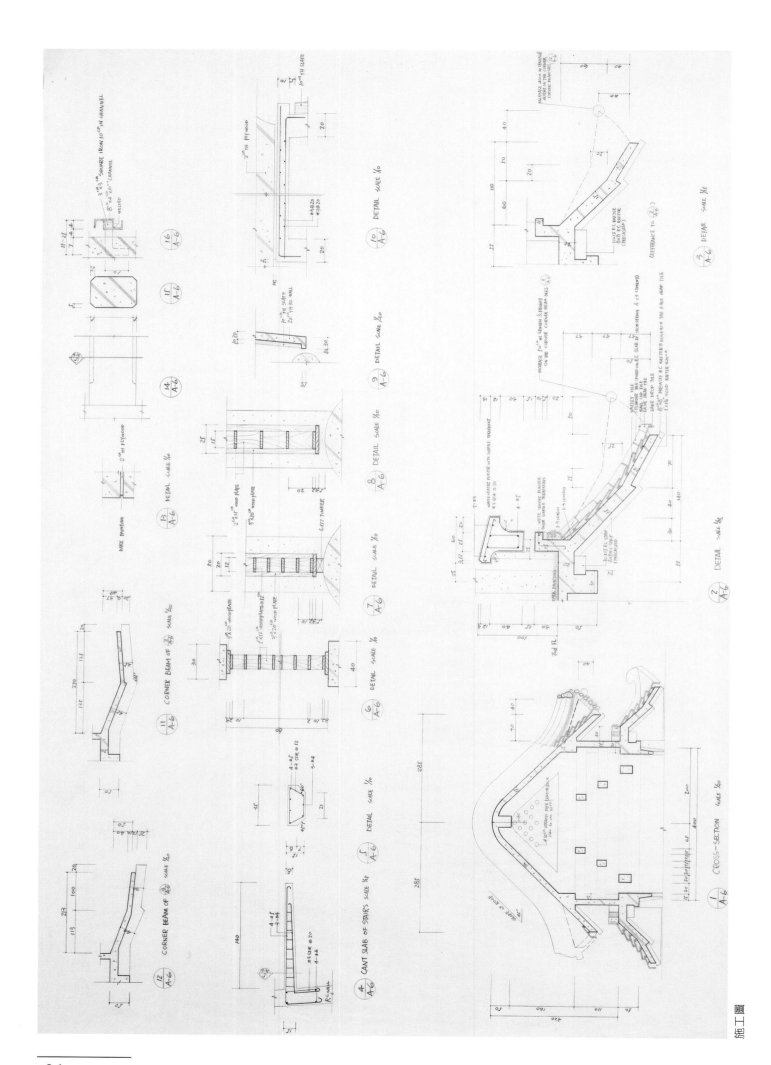

施工圖

模型照片（首次模型）

模型照片（試作之模型）

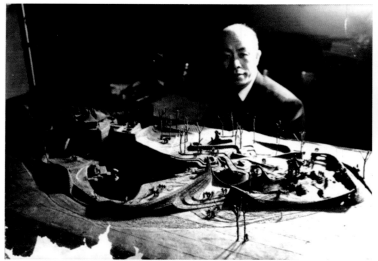
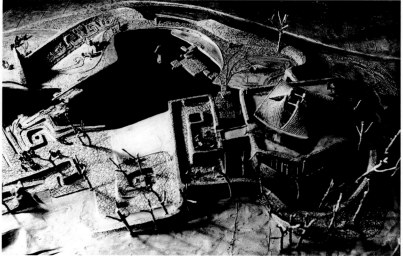
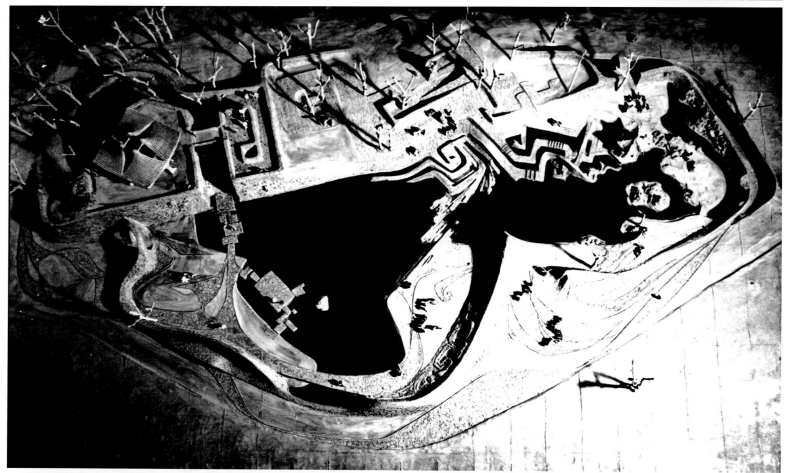

模型照片（第一案模型）

188

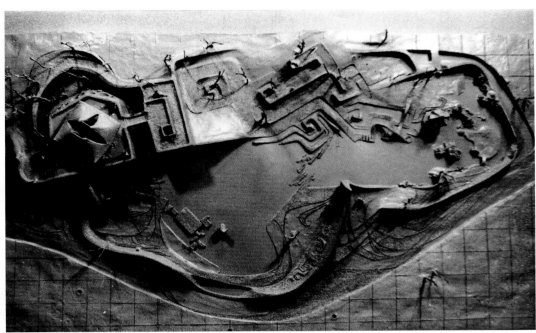

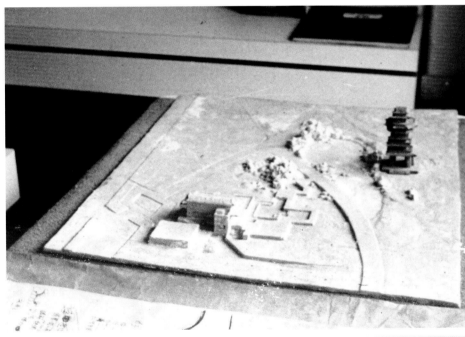

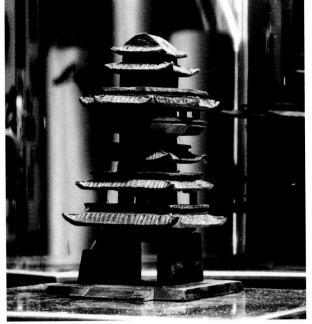

模型照片（第一案模型）

模型照片（第二案模型）

限期存保　號檔

（函）部濟經

本副　受文者　楊英風先生

副本收受者　外交部　經合會　農復會

事由　為貝魯特國際公園內中國園設計函請惠予協助進行由

主持

批示

一、查黎巴嫩國在貝魯特設立國際公園，我政府業經決定建贈中國園壹座，並由本部會同外交部、經合會及農復會成立工作小組在案。

二、前項貝魯特國際公園內中國園之設計興建，茲聘請台端主持，凌嵩齡先生協助辦理。所有設計內容與預算等項事宜，應請與該工作小組聯絡員（請農復會森林組楊組長志偉負責）隨時聯繫進行，至希儘速開始，完成初步設計模型及計劃。

三、函請察照俞允並惠速辦理為荷。

部長　李國鼎

發文經台（英）礦技字第18289號

T3 55. 3. 1000本

1967.7.24　經濟部—楊英風

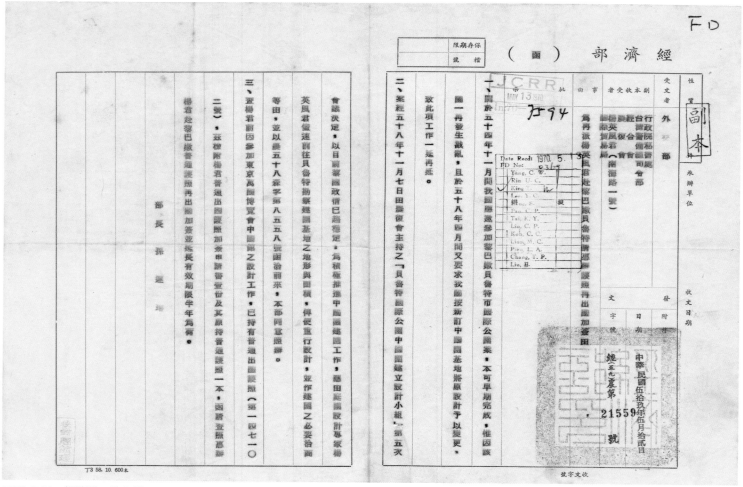

FD

限期存保　號檔

（函）部濟經

本副　受文者　外交部

性質　副本

副本收受者　行政院秘書處　台灣警備總司令部　經合會　農復會　楊英風君（南海路一號）　楊英君赴黎巴嫩貝魯特經濟部

一、貴於五十四年十一月間我國應邀參加黎巴嫩貝魯特國際公園案，本可早期完成，惟因該園一再發生戰亂，且於五十八年四月間又要求我園按新訂中國園基地將原設計予以變更，致此項工作一延再延。

二、案經五十八年十一月七日由農復會主持之「貝魯特國際公園中國園延立設計小組」第五次會議決定，以目前黎國政情已趨穩定，為積極推進中國園延園工作，應請楊英風君儘速前往貝魯特勘察園地基地之地形與面積，俾便重行設計，並作建園之必要洽商等由，並以農五十八森字第八五五八號函治前來，本部同意照辦。

三、查楊君前因參加東京萬國博覽會中國館之設計工作，已持有普通出國護照一本，函請查照惠辦楊君普通出國護照加簽申請書暨宣份及其原持普通護照（第一四七一○號），茲檢附楊君普通出國護照加簽並依照再出國加簽並延長有效期限半年為荷。

部長　孫運璿

中華民國伍拾玖年伍月拾貳日　經五九臺第21559號

T3 58. 10. 600本

1970.5.12　經濟部—外交部

左側文件

最速件

（函）中國農村復興聯合委員會

收文者　楊英風先生

事由　為貝魯特國際公園中國園建園計劃亟待結束函請查照辦理由

一、查貝魯特國際公園中國園建園計劃亟待結束，茲隨函檢送經合會技勘字第○三九五號函影印本一份，請即按該函所提第1點辦理，以便結帳。

二、建園計劃正準備召開結束會議，一切賬務亟待結清，以便將剩餘款歸還原負擔機構。

三、函請查照辦理惠復為荷。

四、副本抄送經合會、國貿局。

中國農村復興聯合委員會

中華民國　年　月　日　時收

發文　字第　號

附件　經合會影印函副本

文別　中華民國陸拾貳年貳月壹日

字號　農六十二森字第1825號

收文　字第　號

1973.2.1　農復會—楊英風

右側文件

中國農村復興聯合委員會

中國農村復興聯合委員會開會通知

農六十二森字第3977號

時間　六十二年五月一日（星期二）上午九時卅分　地點　台北市南海路卅七號復興大樓四○一室

開會事由　貝魯特國際公園中國園建園計劃結束會議

出席　楊設計師英風、凌教授德麟、經濟部農業司、經濟部國貿局、經合會國際技術合作處、外交部情報司、本會會計處、詹力新先生、陳宗鵠先生

敬請派員撥冗出席為荷。此致

楊設計師英風

貝魯特國際公園中國園建園計劃籌備小組召集人　李崇道　啟

中華民國陸拾貳年肆月廿陸日

1973.4.26　貝魯特國際公園中國園建園計畫結束會議開會通知

下方信件

Yuyu Yang.
Creation Singapura,
71, Bodmin Drive,
Singapore 19.
29th Nov. 1971.

To:
Mr. George Battikha,
Head of Parks and Gardens,
Re'publique Libanaise,
Ministere de l'Agriculture,
Plan Vert.

Re: Construction of the Chinese Garden In
the International Park Of Beirut

Dear Battikha,

I have quite busy during these few days and my quick departure on the 9th of November 1971 had been quite informal and I had no time to make departure more cordial.

Many thanks to you. I must in particular thank you for your co-operation and help in making my work on the above project a success. Up to date you would have probably realised that my two architects had already spent one and a half months working on the project and as for myself I had spent thirty working days. We had been trying to work on the project without interfering you to much.

All along I had the confidence and the hope that the work on the project would proceed smoothly without any hitch. I had taken great pains in working out the plan of this project and the period taken to complete this plan was two to three years.

As I came to know from my architects of your earnest desire to keep the original project and to effort continuation of the work. I was very much touched by your kindness and sympathy towards this matter. I hope you will take the trouble to print 3 more copies, so that you can send me 1 copy here and the other 2 copies to Taipei whose address is in the project. I sincerely hope that through this project your people can fully understand and appreciate the treasures of Chinese culture which is quite different from yours. I also hope that this garden may be of some help to enrich the working habits and life of your people.

I am looking forward to send you some appendix and materials from Taiwan and I look forward to make another trip to Beirut with my two original architects and a few more technicians to keep up the smooth working of the project.

At the beginning of december I am going back to Taipei for two days and I will make my trip to Tokyo for about a week and then back to Taipei again for one and a half months. After that I will be in Singapore once again.

Please keep me inform of this whole matter, and I am keenly waiting for your kind reply and opinion of what I had expressed.

With best wishes.

Sincerely yours,

Yuyu Yang.

1971.11.29　楊英風— Mr. George Battikha

聯合報 版空航外國

中華民國五十八年一月九日 星期四

表揚中華民族悠久歷史文化
黎巴嫩政府定在今年內
將動工興建「中國公園」

本報記者 阮肇彬

由我國雕刻家楊英風負責設計
構圖風格表現將以「龍」為主體

阮肇彬〈表揚中華民族悠久歷史文化　黎巴嫩政府定在今年內將動工興建中國公園〉《聯合報》國外航空版，1969.1.9，台北：聯合報社

台灣新生報
The Shin Sheng Pao

中華民國州四年十月廿五日創刊
內政部登記證內版臺報字第三五號
中國郵政臺字第玖號執照登記為第一類新聞紙類
總社：臺北市郊外西路
印刷所：台灣新生報社

發行人：謝東閔　社長：王民

第八千四百三十六號
今日二張半　每月售價新臺幣六元

編輯部　經理部　管理部

彫塑家楊英風設計建造中的
貝魯特的中國公園

中央社記者　焦維城

輝煌傳統到現代化

【中央社特稿】彫塑家楊英風說：我們不應該「忘記」過去，但是絕不「留戀」過去的光榮；我們所要做的是擷取傳統的菁華，開創中國文明更偉大的明天。

這位國際知名的藝術家就是本著這個基本原則，承擔起貝魯特中國公園的造型設計工作。

他已經完成了一個公園的模型，並且將在近期內動身去實地勘察籌建庭園的工作。

黎市綠化國際公園

談到這個中東公園的來龍去脈，楊英風如數家珍的說：黎巴嫩政府為了推行綠化計劃，決定把首都貝魯特郊區的一片松林劃為永久性的國際公園，分給遠東國家、非洲國家、美洲國家、中東國家等區，由各參加國家設計建園。

在這塊呈三角形的國際公園預定地中，分配給中國的卻有一千二百平方公尺，但是鄰近中國公園的卻有一個不小的水池，黎屬政府把水池也讓給中國，因此這整個中國公園的面積就擴大到四千八百平方公尺，增加了三倍。

龍騰雲湧奇奇的美

為了展示我們自來洪流大國的胸襟，全園不個立圍牆及界限，全然開朗，以現代化及抽象化的設計，來作為園外的點綴，而把它予以現代山傍水的地帶，不但能免於閉塞之感，而又充份裝壽了中國人的美德。遠望全景，龍身蜿蜒於園，進一步拓展到創造未來的風格，而園中含有的洞穴、龍身整體彎形於水池，產生一種若現若似的趣味。

更增添了隱約的園遊情趣變形的「月門」使大空間充滿了園林景色，水面輕柔的一像，沿著蜿蜒曲折，若不規則形的水池，旁邊桓有華柳美蓉，呈不規則形的水池，中央是中國江南風味，水中一派中國江南風味，羞蓉觀者以美裁中國而揭望一遊新土的意念。在一座陵墓型塔，讓參觀者以美裁中國而揭望一遊新土的意念。在小草坪上雕有一些石敦看起來，更能豐證人小憩和聞味。

古堡涼亭思古幽情

在公園右上方有一個古堡式的建築，上面建著一座唐代風輪的四角涼亭，亭頂懸有天窗以供採光，下面的洞穴並供展覽之用，分別展出山雲岡石窟、敦煌石室、殷墟的壁畫等宣揚古蹟的思古幽情，引領人們思古幽情。

楊英風說：涼亭遠的設計，揚棄了俗不可耐的八角六角亭形式，也不採用大紅大綠的彩色。它全園一色的土紅龍頭，那條銀製瑪瑙松柏，竹子和櫻花，在遙遠的關，並推廣中國商品的外銷市場。這樣，中國

六月開放展望無窮

這個中國公園的設計，除了造型方面由楊英風負責外，造園設計是由臺大園藝系凌德麟王持，建築師與房屋的設計由立德建築師負責設計並承修施工。他們計劃今年六月完成即可開放，至於中國公園的土木工程建議，黎巴嫩政府將負責配合經費及人工。

根據黎屬政府的計劃，貝魯特中國公園將於今年六月完成開放，並派遣有關人員參與開幕典禮，藉此宣傳並推廣中國商品的外銷市場。這樣，中國的精神表現中東龍這個代表中國人對自然的觀念與哲理，希望能引導西方人進入更高的精神活動領域。

楊英風設計的中國公園模型。（中央社）

焦維城〈雕塑家楊英風設計建造中的貝魯特的中國公園〉
《台灣新生報》1969.1.9，台北：台灣新生報社

LE JOUR Page Huit VENDREDI 26 JUIN 1970

L'ACTUALITE LIBANAISE - L'ACTUALITE LIBANAISE

CREATEUR DU PAVILLON CHINOIS DU PARC INTERNATIONAL DE BEYROUTH

yu yu yang: "MON JARDIN SERA UNE SCULPTURE MODERNE..."

Il y a quelques années a germé l'idée d'un parc international dans la banlieue de Beyrouth. Parmi les pays « contactés », 33 se sont enthousiasmés à l'idée de bâtir des pavillons représentant les symboles nationaux. Depuis, le Moyen-Orient en général et le Liban en particulier ont subi des crises politiques, militaires, économiques et sociales.

C'est ainsi que le gouvernement libanais s'est trouvé dans l'obligation de retarder l'exécution des travaux.

Toutefois, à l'heure actuelle, les autorités semblent avoir retrouver leur enthousiasme premier et elles annoncent la mise en exécution du projet.

Le premier pays à avoir « démarré » est la Chine Nationaliste.

Pour cela elle a eu recours à un grand sculpteur chinois « Yu Yu Yang », qui s'est occupé d'ores et déjà de réaliser la maquette du pavillon chinois du parc international. M. Yu Yu Yang a étudié le génie avant de suivre des cours de sculpture à l'Institut des Beaux Arts. Les besoins matériels de la vie ont eu toujours raison des sculpteurs qui ont eu à s'intéresser au Génie Civil. C'est ainsi que les maquettes des plus grands jardins publics et parcs des Etats-Unis sont l'œuvre des sculpteurs.

Yu Yu Yang est arrivé à Beyrouth mercredi dernier. Il est connu dans toutes les capitales du monde pour ses sculptures d'avant-garde exposées dans des musées et des galeries. Ses dernières grandes œuvres ont été exposées dans le cadre de l'Expo-70» à Osaka.

Son œuvre la plus récente, « Le Phœnix », est une sculpture de 9 m de large sur 7 m de hauteur et elle pèse 7 tonnes.

« Le pavillon chinois au Parc International, déclare Yu Yu Yang, ne sera pas une reproduction pure et simple des jardins chinois traditionnels, dont on peut voir des dizaines d'échantillons au Japon, par exemple. Ce sera un parc chinois d'un style moderne. J'ai conçu le plan comme s'il s'agissait d'une de mes sculptures, et, au fond, ce sera une sculpture. Ma visite au Liban (la 1re de ma vie), me permettra de connaître la matière première libanaise, afin de pouvoir y adapter mon œuvre. Je reviendrai à Beyrouth au printemps prochain afin de superviser les travaux de construction ».

Yu Yu Yang passera 10 jours parmi nous, avec bien entendu « sa » maquette.

Elle représente en gros un grand bassin avec une tour chinoise et plusieurs allées.

R.H.

Yu Yu Yang : « Je vais étudier la « matière première » libanaise afin d'y adapter mon œuvre.

"CREATEUR DU PAVILLON CHINOIS DU PARC INTERNATIONAL DE BEYROUTH yu yu yang: "MON JARDIN SERA UNE SCULPTURE MODERNE...","LE JOUR 頁8，1970. 6.26，貝魯特

向中東宣揚華夏文化思想 我決在貝魯特建中國公園
大華晚報

〈向中東宣揚華夏文化思想 我決在貝魯特建中國公園〉《大華晚報》1970.7.23，台北：大華晚報社

A TRAVERS LE MIROIR-
TRAVERS LE MIROIR - A TRAVERS LE MIROIR

VENDREDI 3 JUILLET 1970

DANS LE PARC DE LA FORET DES PINS

Sur 5.000 m², 6.000 ans
de civilisation chinoise

LE JARDIN DE FORMOSE SERA INAUGURE AU PRINTEMPS
DANS LA PLUS PURE TRADITION DES MANDARINS

Six siècles de civilisation chinoise racontés — en résumé — sur cinq mille m2 de pinède.

C'est la contribution de Formose au Parc des Nations, en voie d'aménagement dans la Forêt de Beyrouth.

A voir M. Yu Yu Yang, sculpteur et paysagiste chinois, en charge du projet, on est vite rassuré: le résultat, dans huit mois ne sera pas une chinoiserie harnachée de lampions et hérissée de dragons crachant feu et eau.

La maquette, exposée sur place, a été présentée hier à la presse, avec commentaires et explications en quatre langues: les trois traditionnelles, plus celle de Confucius.

Le jardin s'ordonnera autour de deux nappes d'eau traversées de ponts et bordées de rocailles. Sur deux promontoires artificiels, une pagode élancée et un logement typique qui servira de salle d'exposition à des produits de l'artisanat chinois.

Préparatifs à Formose

Les travaux seront inaugurés en septembre prochain. M. Yang qui doit regagner Formose aujourd'hui, s'occupera là-bas des préparatifs: sélection des plants susceptibles d'acclimatation à Beyrouth; choix des matériaux de construction et des objets ornementaux; et élaboration des plans définitifs.

Il sera de retour, accompagné d'une équipe de techniciens aux yeux bridés pour le premier coup de pioche. Tout sera prêt six à sept mois plus tard, avec l'éclosion du printemps. L'inauguration, sous les branches en fleurs, se déroulera en présence d'un groupe d'hôtesses chinoises et donnera lieu à un festival folklorique — et gastronomique — dans la plus pure tradition des mandarins.

Trente-trois coins

Le Jardin Chinois sera sans doute le premier à ouvrir ses portes. Immédiatement suivi par les «coins» de Turquie, de France et de Hollande.

Trente-trois pays en tout se sont engagés à participer à l'aménagement du Parc et la diversité escomptée dans les réalisations a imposé aux organismes en charge — Plan Vert et Municipalité de Beyrouth — une infrastructure fonctionnelle et d'apparence dépouillée, bien que très complète.

Les bassins, — installations d'écoulement et de vidange comprises — sont déjà prêts, ainsi que le gros œuvre du bâtiment administratif, de la Maison des Enfants et du siège des FSI. Sans oublier les allées à travers les pins centenaires.

Il a fallu élaguer un peu. C'était d'ailleurs indispensable pour fortifier ce qui reste de pinèdes, les arbres ayant atteint un âge très «avancé».

Le «poumon» de Beyrouth — c'est paraît-il la fonction (chlorophylle et le reste) de cette forêt — était à ce jour un organe, vital peut-être, mais négligé et laid; il se pare maintenant des plus beaux atouts et s'apprête à joindre l'utile à l'agréable.

Dieu le préserve des vandales.

MARECAGES ET PAPIERS GRAS

Depuis que le Plan Vert — et son directeur — rebattent les oreilles de la presse au sujet de leur Parc des Nations, les journalistes conviés hier sur les lieux, s'attendaient à trouver autre chose que des marécages, un ou deux squelettes de bâtiments et beaucoup de papier gras. Pour un jardin qu'on attend depuis bientôt quatre ans, et dont l'inauguration est annoncée de trois mois en trois mois, il n'y a pas de quoi être fier.

Quoi qu'en pensent M. Basbous et ses amis de l'Hôtel de Ville.

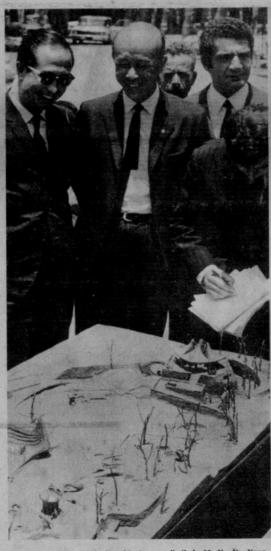

La maquette du jardin chinois sous l'œil de M. Yu Yu Yang (au milieu) et des fonctionnaires de la mission diplomatique chinoise. On distingue au premier plan les nappes d'eau, la maison chinoise, la pagode et les cent artifices d'un paysage typique.

LE JOUR

12 PAGES

DIRECTEUR : JEAN CHOUERI
REDACTEUR EN CHEF : EDOUARD SAAB

6e ANNEE No.1843 VENDREDI 3 JUILLET 1970

DIRECTION: Rue de la Banque du Liban
Tél.: 250560 B.P. 2488 - BEYROUTH

25 PIASTRES

CE SOIR
ET TOUS LES SOIRS
LES NEWS
ANIMENT
La Perla de l'Acapulco
Rés. : 270

楊英風製作模型

◆附錄資料

以下為試作模型之設計說明：

（一）設計者：楊英風

（二）盤龍的設計：

1. 整個花園所有假山、丘陵、城牆、洞穴、水池、湧泉等的配置，均在表現巨龍在花園的隱現。

2. 遠望中國公園，如見巨龍遊旋於山水草樹之間。龍的若干部分浮現在地面，若干部分隱沒於丘陵沼澤。

3. 近看時，龍的各部分，分別為湧泉、水石、假山、洞穴等。

4. 採用龍為中國公園的主體，並使其在幻化中隱現，目的在表現中國人對龍的特有抽象觀念，以及對大自然的幻想。

（三）龍曾一度在中國歷史上代表帝王，但古老時代的中國，龍是大自然千變萬化，以及宇宙各種現象的濃縮的抽象表現。中國人對龍的喜愛，起因於對大自然的崇拜。

中國人對龍的觀念，有別於西方人對龍之恐懼與具象的看法。中國公園以龍為表現的主體，在於說明中國人對龍產生的熱愛大自然之思想。

1. 明、清時代的庭園設計，既不能代表中國五千年的歷史文化，亦不能表現民國時代中國人對造園藝術新的創作，因而此一代表中國的中國公園，應揉合古代中國文化，以及今日對造園藝術的創見，以便讓人感觸到中國文化的博大精深以及中國目前新生煥發的氣象。

2. 中國公園將以三分之二的比重，表現中國現代應有的庭院造型。其他三分之一的部分，將包含明清以前直至上古時代中國文化的精神。

3. 中國公園預定地，分在國際公園一大水池的旁邊，為使中國公園能與其鄰接的大水池相配合，已商得黎巴嫩方面的同意，將中國公園延伸到該水池上。使水池成為中國公園的一部分。

4. 中國公園四周並不建築圍牆與欄杆，而將牆的部分作為園中點綴的部分，並使中國公園的建築能與四周環境相結合。其目的有三：

 （1）使眼見所能觸及部分，好像都成為中國公園延伸的部分。使龍像盤游在整國際公園之中，以增加龍的氣勢。

 （2）使遊人在很遠的地方，就能看到中國公園，看到龍的起伏。

 （3）增加中國公園開闊、明朗的快感，使感覺上，不是侷限一方的、小氣的、閉關自守的。

（四）龍的佈局與各部配置：

 1. 伸出於水池的龍頭：龍頭高翹水面，口大張，水自口中噴出。龍頭附近有湧泉。龍身一部分隱沒於池水中，一部分顯現於池水面。

 2. 水池部分的龍身：顯然於水池中的龍身，將部分水池分隔為不同的區域，然可自岸上踏著龍身部分進入池中，分隔出的小區域，分別種植帶有中國色彩的荷花、蓮花等。

 3. 水池邊空地的龍身：龍身自水池盤向池邊空地，延伸至城牆與丘陵部分。

 4. 丘陵部分的龍身：龍身隨山丘的形勢而盤游、或隱、或現。

 5. 接近龍尾部分：接受龍尾部分的龍身，隱沒於山丘之中。山丘內開闢洞穴，使進入洞穴的遊人，有進入龍體中的感覺。

 洞穴內為陳列中國古代重要藝術仿製品之處，洞穴或像雲崗石洞，或像敦煌石室，或像巨大的古墓。

 並要藝術仿製品的陳列，或像博物館的陳列方式，或像古墓與石洞原有埋藏狀況，配以適當的燈光，使人在一種的特有的氣氛下，更能產生思古之幽情。

 6. 龍尾：龍尾凸出地面，或做為深入洞穴的進口。

（五）盤龍四周的佈局：

 1. 城牆：依山勢而建，壓過龍的隱沒部分，暗示古代的中國人對龍與地理、風水，以及地震等自然現象所聯想的觀念。城牆的構建，或以模型代之，造於假山之間。

 2. 假山：假山的設計依據中國國畫中山水畫的型態，其中配置的建築，古代人物，（陶瓷塑造），周圍有流水隔開，使遊人不能踏入。遊人可在此一假山的佈置上，看到中國古代的景象。

 3. 中國公園中適當部分，陳列古代較重要雕刻仿製品（按原件加以放大），以及足以代表今天之雕刻藝術的作品數件。

 4. 中國公園在整體上，要表現出中國造園藝術中所講求的疏密虛實，水池與平地為一開闊的部分，丘陵部分則集中著城牆，亭台、樹木、鳥籠等，使之有如國畫中空白與濃墨部分的對比。龍的盤游，使景物前呼後應。許多地方的配置則使之深造、曲折與含蓄。廊、橋、欄、徑，使之如文章中之虛字，在配合整個公園上生連貫的作用。

（六）大理石與竹木的應用：點綴在中國公園內的桌、凳、燈等等，用花蓮所產的大理石製品。

楊英風製作模型

楊英風與黎籍雕塑家 Mr. Antoine Berberi 合攝

楊英風攝於黎國綠化計畫辦公大樓正門

中東地區竹、木較少，國內多用竹木的製品，一則用以強調東方的色彩，再則以推廣臺灣的大理石與竹木手工藝品，若能趁國際公園開幕機會，派出有關方面的專家，負責推廣工作更佳。運出的這類手工藝品，更可在日後，由當地大使館辦理巡迴展覽，以收推廣此類製品之效。

（七）設計前的實地考察：

　1. 在細部設計前，應以最短的時間，先往貝魯特市作實地考察。

　2. 中國公園預定地四週環境、當地的土壤、有無特殊可資利用的材料、國際公園與貝魯特市的關係、可採用之石材、石片的種類、大小、色澤、硬度、當地水源電力情況、建材中磚、瓦、木材、水泥等的規模、品質、大小、色澤等，都以實地考察瞭解後，才能激發更好的靈感，並免去工作時意想不到的若干困難。

（八）應考慮仿製品，創作品等的製作費用問題：

　1. 小件而零星的物品製作時如何估價？

　2. 需要以藝術創造的許多東西，如何估價？如何支付費用？

五十六年十月三日

（以上節錄自楊英風〈黎巴嫩貝魯特市國際公園之中國公園〉1967.10.3。）

（資料整理／賴鈴如）

◆新加坡〔展望〕景觀建築設計案 ^{（未完成）}

The lifescape building *Prospect* in Singapore (1968)

時間、地點：1968、新加坡

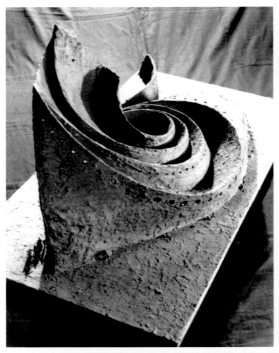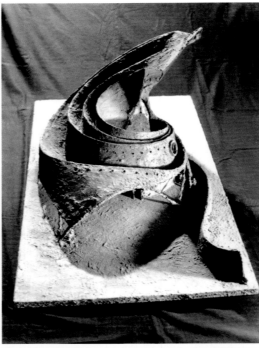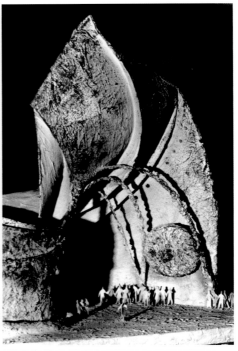

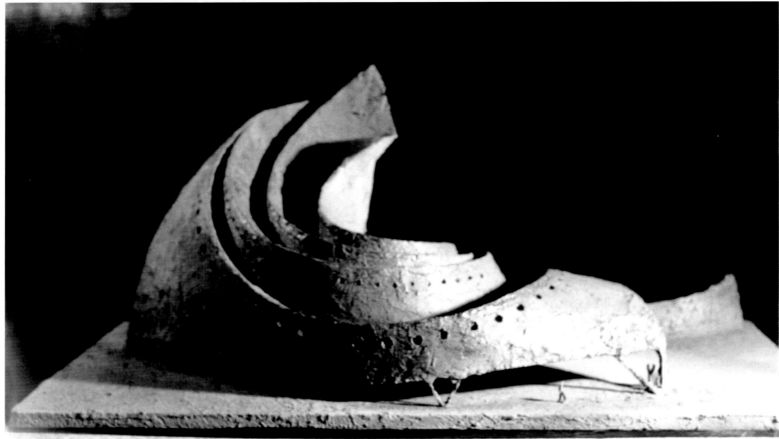

模型照片

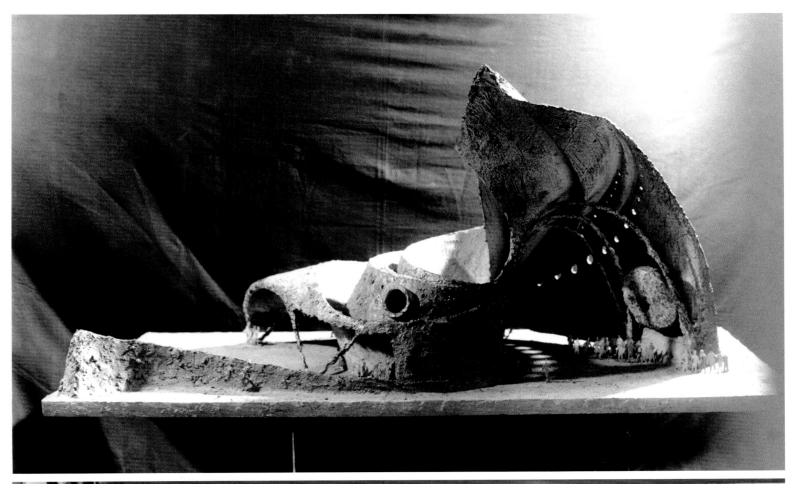

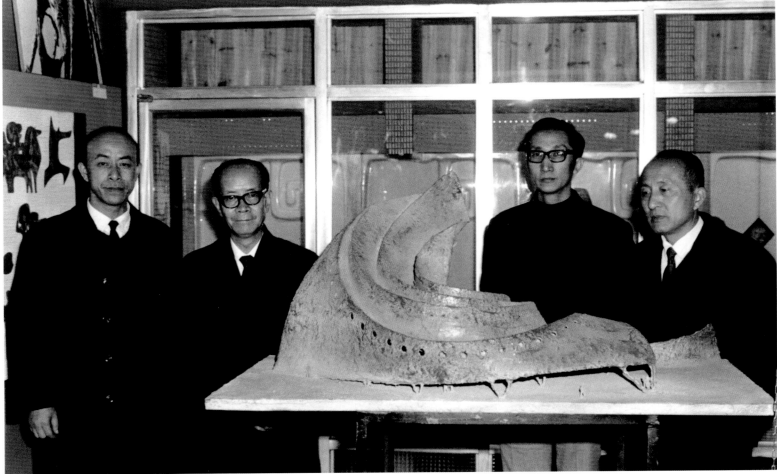

模型照片

（資料整理／賴鈴如）

◆東部生活空間開發規畫案＊（未完成）

The development of the living space in the East District of Taiwan (1968 - 1972)

時間、地點：1968-1972、花蓮

◆背景概述

　　楊英風自義大利回國後即任職於花蓮榮民大理石工廠，一直認為花蓮有壯闊的美景及豐富大理石礦，應針對此一特性對花蓮做一整體性的規畫，於是相繼提出〈天祥區觀光建設之改進及擴建發展計畫〉（1967.5）、〈台北花蓮立體造型發展計畫〉（1967.6）等計畫。1968年春季間應蔣經國先生之邀，研究改進太魯閣入口的建設設計，而觸發了開發花蓮的構想，提出〈花蓮太魯閣口大理石城規畫〉（1968）、〈太魯閣口發展計畫〉（1968.8.31）、〈東部生活空間開發的起點〉（1970.8.12）等計畫。

　　後於1971年找到美國東方開發公司（Oriental Development and Trading CO.）投資，計畫以新台幣二百億元，建設花蓮「太魯閣新城」，若能順利推展，則可讓孕育已久的東部開發計畫，帶來曙光（詳見王廣滇〈美東方開發公司等財團計畫投資台幣兩百億元闢建花蓮「太魯閣新城」〉《聯合報》1972.2.23，台北：聯合報社）。並在相關會議中提出〈東部生活空間開發事業之研究及與美國東方開發公司投資太魯閣計畫之配合〉（1972.5.16）。然此開發案最後因故未成。　（編按）

◆規畫構想

　　……

　　我要在此再三強調花蓮的開發，應遵守其原則的道理。所以，根據該原則，再擬定開發具體要點如下：

　　（1）開發花蓮，絕不是單純以商業性的標準去衡量，和為商業的目的去推展，也許將來難免有商業行為的出現，但絕不是一般商業行為的作法。

　　（2）開發的目的不是純為外國人的觀光，而更重要的是專為自己國民的育樂提供一個適應未來時空觀念的生活空間。

　　（3）間接的使外國人從種種建設的提示中，真正瞭解現代中國人生活空間和文化的內涵，並引導之共同為人類生活空間的開發而努力。

　　（4）所開發出來的成果，必須為下一代指示出一個朝無限未來繼續開發的目標，和研究路線，總算對下一代有了交代。

　　（5）讓對未來關心的學者們有一個實現夢想的實驗所，在此實驗天地中，儘量避免過去習慣氣氛的因襲，工作人員對未來的研究，充滿創意、幻想，與區外世界儼然有別，方可給予有效的提示或感動。

　　（6）花蓮的開發，雖然範圍縮小了，但是目標卻是必須要以世界性的發展觀念去比較，而非僅是與台灣其他地區的相比較，如此方能瞭解花蓮對世界重要性，以及未來適應世界性的發展。

　　（7）把握自然環境和人造環境的調和。

　　（8）人文方面，教育的開發是一大目標，設立高等教育學府或開發大學，以期儲備運用

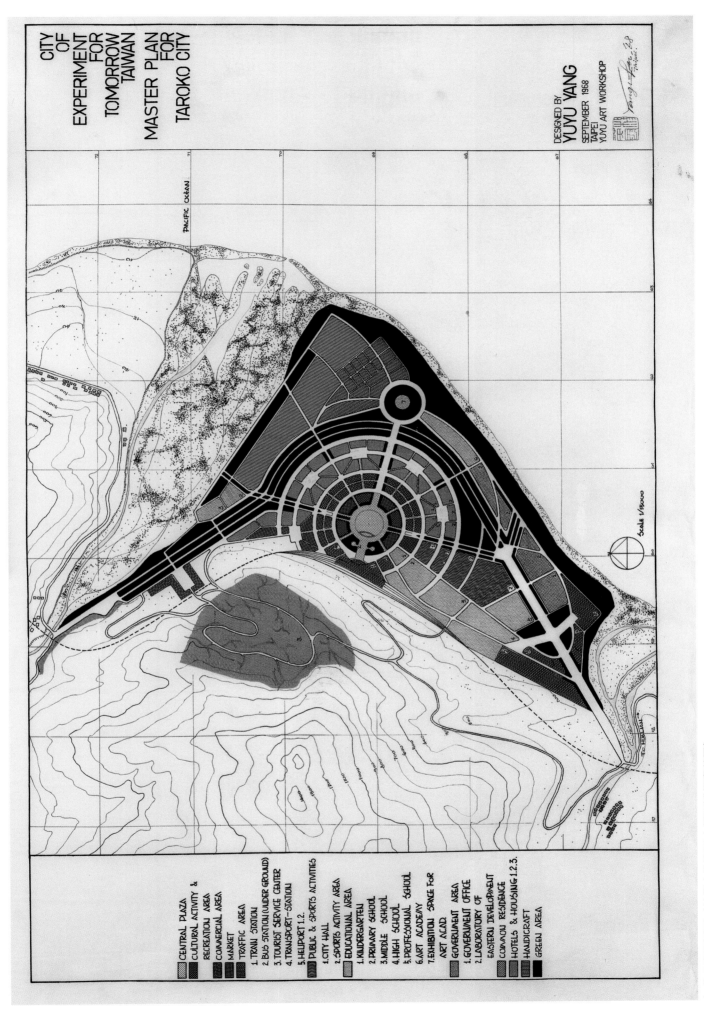

CITY
OF
EXPERIMENT
FOR
TOMORROW
TAIWAN

MASTER PLAN
FOR
TAROKO CITY

DESIGNED BY
YUYU YANG
SEPTEMBER 1968
TAIPEI
YUYU ART WORKSHOP

SCALE 1/5000

規畫設計配置圖（花蓮太魯閣口大理石城規畫草圖）

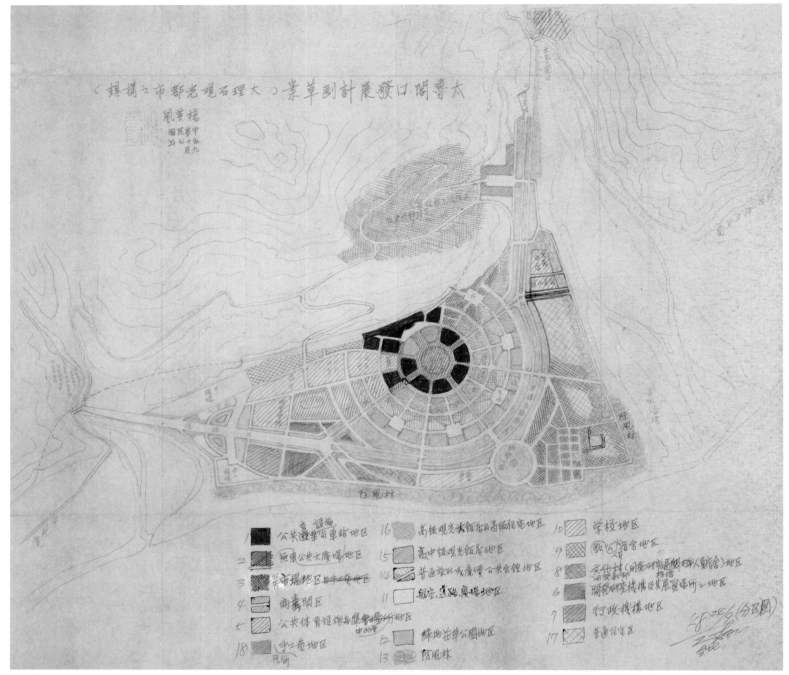

規畫設計配置圖

　　地方人力資源。

（9）科學方面，認識自然優勢並充分利用之，創造一個嶄新的生活空間，使東方氣質的
　　　立體美學在人間性的適用上獲得有力的驗證。

（10）產物資源的開發與利用—

　　　1.礦產開發：石材方面如大理石、寶石與奇石的開採及利用。

　　　2.林業開發：造林與防洪，野生植物的護植。

　　　3.海洋開發：海洋資源的開發利用、水族館的設立經營等。

　　　4.颱風地震等天然災害的防備研究。

　　　5.民俗的研究與整理。

　　　6.海、空交通的全面開發。

五、整體性開發東部構想提要

對於花蓮整體性的開發，兄弟過去曾經就各特區做過研究規畫。如以天祥地區為起點之「天祥區觀光建設之改進，及擴建發展計畫」，重點為建設天祥國家公園，發展大理石業。再如機場地區的第二期育樂觀光示範區，重點為配合附近的社區建設，將該地區闢為文化育樂示範中心，讓旅客有約三小時逗留參觀的題材可看。每一區的計畫都是依各區的特性而設計的，區與區之間亦互相關連著，即所謂統一計畫、分區建設，工程堪稱龐大。

茲將整體性開發東部構想摘錄要點如下：

（一）蘇花（即北迴）八十一公里電化（標準窄軌）鐵路之測定及建設；及東部海洋、漁業、林業、礦業（石灰石、大理石、白雲石為主）之開發。

（二）花蓮機場第二期育樂觀光示範地區之建設。

（三）新城示範新社區之建設。

（四）橫貫公路太魯閣口發展計畫。

（五）橫貫公路天祥區觀光建設之改進，及擴建發展計畫。

（六）花蓮市南鹽寮學術研究新社區之建設。

（七）台北花蓮立體造型發展計畫。

（八）向南延花東鐵路沿線開發建設新社區。

（九）沿橫貫公路向西開發建設關原、合歡山、梨山等新社區。

（十）改進原有花東鐵路之極窄軌為標準窄軌，以便與蘇花（北迴）鐵路之同軌化，以暢通運輸。

（十一）由新城向北開發：（1）大理石、石灰石等之採掘與內外銷。（2）附設水泥及大理石製造加工廠。（3）和平溪、南澳、蘇澳等新社區之建設。

（十二）測建由台東南至恒春北折至枋寮電化鐵路，以便全省環海同軌鐵路之銜接暢行，以期加強國防及經濟建設。

六、開發計畫具體模式之一——太魯閣口發展計畫

太魯閣口發展計畫，是六十一年一月二十六日觀光事業局召開會議研討的主題，也是美國東方開發公司當時擬協助開發的對象。現將該計畫敘說如下：

太魯閣口發展計畫早於一九六八年春季間就開始規畫，當時是應蔣經國先生之邀，研究改進太魯閣入口的建設設計而觸發了這一規畫的構想。

太魯閣口發展計畫所佔用的面積約二公里見方。位於進入橫貫公路前，自「三棧橋」起之一河口沖積三角洲空地，預計建設為二十萬人口活動的文化示範社區成一個精緻的小都市，此文化示範中心的建設，當然有商業活動的範疇，但基本宗旨還是：

（一）避免過去都市建設機械化的氣氛，利用自然及人文的長處，應用於人性的需要上。

（二）滿足文化人基本生活、食、衣、住、行、育樂方面的需要。

（三）不是過去習慣上生活空間的因襲或翻版（否則有失為「示範」的意義），而是對未來空間的探討研究，充滿了創意、改革、幻想，隨時給予區內人或區外人最有速效的提示或感動。

（四）在此文化空間內，讓每一個階層的人都有未來和理想，而不斷地從事於自己興趣的研究學習工作。

（五）不以現今社會結構規範和習慣衡量、自限。

七、美國東方開發公司擬協助開發太魯閣都市計畫之經過

（1）美國東方開發公司在美國麻塞諸塞州的納蒂克城，是一個經營投資各種龐大新型開發企業的機構，特別是對東方開發事業尤感興趣，其經理名理查‧范登先生，另一有關重要人士為林珀瑜小姐。

（2）林當時已離台去美十年，嫁美國人士，生有四子，本身對美術有特殊的喜好，在美經營有「東方藝廊」，從事高貴東方藝品之買賣，亦屬東方開發公司一員。林小姐與范登先生是好朋友，兩人素有同好，對有關東方國家之開發甚為關切。特別是林小姐，身在異國，對台灣至為懷念關愛，總在找機會想為家鄉做點事，盛情可感。

（3）一九六九年，七月廿八日，林小姐經由當時台北天主教聖家堂陸德全神父之介紹，得與我認識。那時她已去國八年，當時回國主要是為收購藝品。因為她知道過去我曾在這方面下過工夫，所以找我談談有關的問題。在談話中，我也談到有關花蓮的開發問題，其中她對太魯閣口都市計畫至感興趣。

（4）是時二十九日，我便帶她往花蓮參觀太魯閣及有關地區。當時對此一大計畫甚為感動與喜愛。也收集了很多這方面有關資料帶回美國研究。她回國後，仍然繼續與我保持聯繫，並繼續資料之收集，該時彼方即產生協助太魯閣開發之意念。

（5）一九七一年五月初，林小姐偕同東方開發公司范登先生來台，正式提起擬投資的計畫（且在來台前也曾致函蔣經國先生述及該計畫）。於是我們一同再至花蓮作進一步觀察，並且也見了花蓮縣縣長黃福壽等，與他談論有關的構想。當時政府正請日本鐵路技術服務社研究北迴鐵路建築的可行性及經濟效益，並聞有意與日本合作，建造此鐵路，隨後范登先生亦表示，如果可能，即願意由東方開發公司，拿出十倍於鐵路造價之資金協助開發太魯閣口都市計畫，可見他們對此事之熱心與重視。由花返北後，我們又跟台灣觀光開發公司的葉公超先生約談此方面事務。葉先生甚表讚賞，並言願意協助促成此事。

（6）范登先生、林小姐回美後即刻積極進行籌畫此項事宜。其間亦直接與我政府有關部門保持密切聯繫，並且亦與我有聯繫。他們向我政府表示，希望此項開發儘量以符合原草案的規畫來實行，把該區開發為東部一個新型的美好示範都市，並於其中設立重要的推展未來開發的研究機構，再推展其他地區的開發，使構成一系列和諧優美的生活空間。

（7）范登先生與林小姐擬於一九七二年內再次來台，進一步與有關單位研商實際問題。
以上是美東方開發公司與我方接觸之簡單過程。
……

八、與美國東方開發公司合資經營東部開發，資金分配概算之構想。

（一）我國之資金，全係以該地區國有山陵土地充之（內含較少之河川淤積平地及橫貫公路撥榮民輔導用地——即橫貫公路東端兩旁各五里即十公里平方之面積，為主要資金）、及計畫與實施開發之技術資本百分之二十五在內。
國有土地投資之概算如次：
甲、蘇花鐵路（即北迴鐵路）長約八十一公里，寬約十公里，計八百一十平方公里。
（援橫貫公路例，可作鐵路及開發之營養面——即以出產物資維持鐵路及開發新社區之消費保養的土地面積）核共用山地約二億五千萬坪。如每坪以新台幣一百元

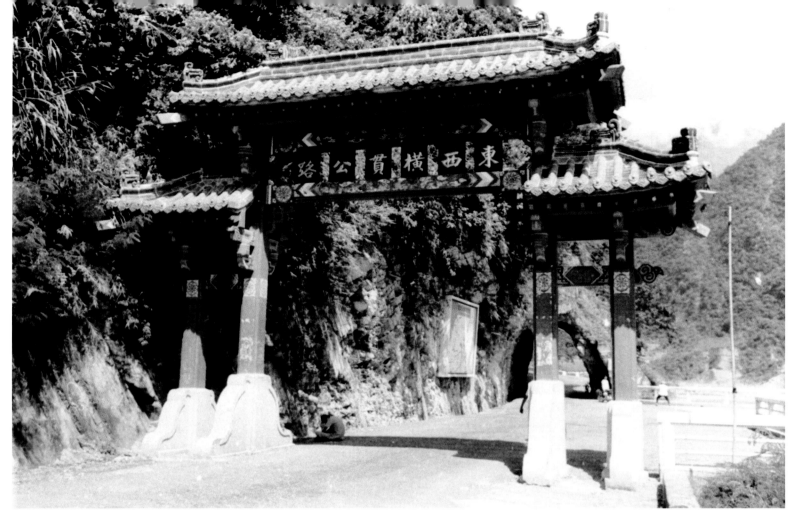

基地照片

基地照片

計，共約新台幣二百五十億元（現在蘇花公路通過該山區地帶，以上所擬地價尚屬合理）。

乙、花蓮飛機場附近第二期育樂觀光示範地區之建設，所佔淤積平地約一平方公里，與新城示範新社區所佔淤積平地及山地約五平方公里，兩方共六平方公里，核用地一百八十萬坪，每坪以新台幣一千元計，共約新台幣二百六十八億五千萬元。

（二）美國東方開發公司預定投資新台幣二百億元（內含建設蘇花鐵路預定投資之資金二十億元──與日本已放棄的估計該鐵路建設費預算相等）。

如按以上（一）、（二）兩項之純資金計算，共約新台幣四百八十億零五千萬元。其中我方僅土地資金，即超過百分之五十一以上。

九、北迴鐵路營造期間出土石材、礦產等資源之運用。

自建北迴鐵路隧道等工程開始，即可採得甚多之大理石等石材。本省中央山脈東側山地，大理石儲量估計達三千億噸，南橫公路東段新武呂溪一帶也蘊藏有大量的大理石礦。白雲石礦則分佈花蓮縣秀林鄉知亞干溪上游清昌山一帶，儲量一億二千萬噸，品質亦佳。大理石之用途，可為水泥、肥料、電石、石粉等工業原料，可外銷日本、香港、美國等處，可加工作建築材料、工藝品。白雲石可應煉鋼工業、玻璃工業之需，此二項工業在本省逐漸邁向現代化大規模經營。以上石材獲利極豐，可資充實國防設備或作為各項開發的資源。

十、開發計畫具體模式之二──花蓮機場區第二期文化育樂觀光示範區發展計畫

本計畫重點為配合花蓮國際機場附近的社區建設，將該地區闢為文化育樂示範中心，讓旅客有約三小時逗留參觀的題材可欣賞，而從這些濃縮的展示中，可認識花蓮地方人文科學的內涵、中華民族文化的精粹、藝術的特質，以及對未來生活空間開發的研究成果等，向世界性的周延反應、推介、比較，而保留深刻的印象。對建立國家尊嚴、民族自信、宣揚中華文化，功效莫大。詳細計畫不及記述，請參考附圖（三）。　*（編按：附圖已佚）*

十一、開發計畫具體模式之三──天祥區觀光建設之改進，及擴建發展計畫。

……

（一）目前文天祥塑像處不宜發展為紀念文天祥聖地：

　　一、不宜發展原因：

　　　　（1）文天祥塑像之後山，石質鬆軟，並且沒有整塊的山石，雕刻「其介如石」等字樣不甚理想。

　　　　（2）若刻大的字，其下佈局太小，會顯得不調和，氣勢也顯得不夠。

　　　　（3）目前建造文天祥塑像座落的山勢平凡，與周圍環境相比，欠缺雄偉氣魄。

　　　　（4）天祥地區準備發展為文天祥聖地之處，其最好的地點，已被目前所蓋的寶塔、廟宇所佔。該處最後必將漸漸發展為佛教的聖地。觀光遊客的注意力，也必被寶塔、廟宇所吸引，而使該處難以成為突出的文天祥聖地。

　　　　（5）文天祥聖地應另覓後述更佳地點開闢。

　　二、目前文天祥塑像處，應建為「文天祥紀念館」：

　　　　（1）在文天祥塑像處一帶，加蓋大屋頂建築，使遠處與由下看，增加其雄偉。

　　　　（2）紀念館的興建宜用現代建築方式。

　　三、文天祥紀念館周圍與平原發展為觀光都市：

　　　　（1）有計畫地興建大批觀光旅館、商店與育樂設備等，使前往東部遊覽的人，不需住在花蓮。若按下述計畫發展，此處必成台灣觀光遊覽中心，不愁沒有旅客居住。

　　　　（2）發展觀光都市之處，應訂都市計畫，有計畫地興建。

　　　　（3）附近「深水溫泉」之水應抽引到天祥助其發展。

　　四、廟宇發展為佛教聖地時政府宜加指導：

　　　　（1）目前廟宇興建處，地勢好，目標顯著而又另成一天地，其發展是無法攔阻的，任其自由發展，不加指導，則將破壞原有的整體風景。

　　　　（2）廟宇還未落成，目前便已在附近平地上建造以碎石做為成堆假山的花園。那裡到處都是天然山石，再在可貴的平地上堆石做假山，使風景顯得繁雜不調和。將來那裡繼續自由發展，設計落在對景象設計外行者的手中，景觀必被漸漸破壞無遺。

（二）文天祥聖地宜在合流西寶農場上發展。

　　一、合流西寶農場位置：

　　　　該處距離目前文天祥塑像處，僅十分鐘汽車路程。是一塊靠馬路邊的廣大山頂平原，目前僅有三位榮民在那裡種植香茅草。是西寶農場的一部份。

　　二、地勢：

（1）平原很大，可以整理利用的面積，比目前天祥地區更廣。

（2）那裡可以遠望整個合流地區，並可望見下面的公路。

（3）平原坡度不高，易於美化。

（4）附近山上有水源。

（5）周圍山勢比天祥更雄偉。

（6）從那裡可以看見附近一座泛現各種美麗色澤的山。該山附近曾是日本計畫興建國家公園之處。該山對面的山石整個連成一塊，石質宜於雕刻，可雕一些文天祥的墨寶。如「忠孝」等。

三、興建文天祥廟宇及大塑像等。

（1）此一平原可找適當地點建蓋文天祥廟並重建文天祥大塑像；廟宇應採中國特點，但須屬「現代」的中國建築。

（2）附近並可建造類似陽明山之革命實踐研究院之教育處所，受訓的人將可因著那裡壯麗環境，受著大自然的薰陶而培養出開闊的心胸，與復國的勇。

四、將天祥的範圍擴大，使之包括合流在內，以配合該處發展為文天祥聖地。

（三）興建「天祥國家公園」。

一、範圍：沿橫貫公路，包括太魯閣溪畔、九曲洞、合流、水文、天祥至深水溫泉等。

二、興建雕刻公園：

（1）從太魯閣到天祥，沿途全為大理石的絕壁，若以雕山方式興建一雕刻公園，在沿路的山壁與山谷中的絕壁上有計畫地雕刻大批現代與古代的作品，非但能吸引遊人，在其間徒步遊覽，同時能利用那裡天然美好的大理石，發展我國的雕刻藝術，榮民大理石工廠亦可擴展雕山工作。安置更多退除役官兵去從事大理石雕刻。

（2）溪畔至九曲洞之間有很類似一線天的地形，山谷細狹，兩旁的絕壁很高，可利用大理石壁雕刻文天祥事蹟與其書法。「其介如石」等的大字亦宜在此雕刻。

（3）除雕刻有關文天祥的作品外，可將殷商周等直至清朝的著名雕刻放大後仿雕於此，或雕於山壁，或雕好後置放在沿途上，使遊客可在雕刻公園中，看到一套完整的中國古代雕刻。

（4）除上述的雕塑外，同時可發展代表中華現代的雕塑，使之能在國際上表現出現代中華雕刻的精神。一為介紹古代雕塑，一為推展現代雕塑。

三、水文站建一般住宅區：該處成為台灣觀光中心後，水文站可建築許多榮民或其他人居住的所在。

規畫設計圖

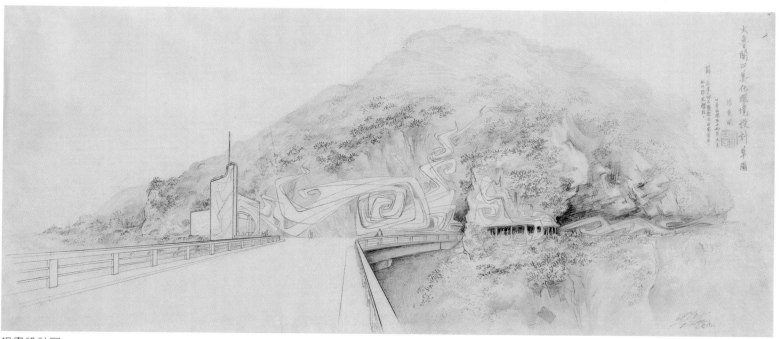

規畫設計圖

（四）發展榮民大理石工廠：

一、目標：使之成為台灣發展礦石開發的領導中心。

二、教育發展計畫：

（1）創辦石雕藝術人員訓練班：長期培育立體美術人才，經訓練的人員可立即參
加大理石工廠「美術建材」及「大理石工藝」的生涯工作。以擴展大理石的
外銷市場。

（2）創辦雕山工程隊：配合發展「雕刻公園」立即需要一支有組織、有藝術素養
的雕山工程隊，以發展上述的「文天祥國家公園」計畫。

雕山工程隊所需網羅的人才有三種：

1.負責藝術指導的雕刻藝術家。

2.負責雕刻機具操作的人員，以退除役官兵為主。

3.能勝任攀山越嶺、身手健捷的工作人員，以高山同胞為主，以年輕力壯的
退除役官兵為輔。

雕山工程隊成立之初，即可參加橫貫公路兩旁石壁的雕刻工程，短期有了
表現後，必可迅速受到世界的重視。目前世界各國常以重金向義大利徵聘
雕山人才而不可得。我們的雕山工程隊日後將可承攬國際性工程，非但為
這支以退除役官兵為基幹的雕山工程隊打開一條大路，向世界各國宣揚中
華文化，在無雕山工程時，亦可在廠內從事大理石雕刻工作。

（3）籌辦雕刻專科學校、加強立體美術教育，以供現代化之社會需要。

（4）籌辦礦石開發研究中心，並調查國外市場以便推動廠內「藝術建材」及「大
理石工藝」的外銷。

三、礦石加工計畫：

（1）碎石利用：目前大理石工廠及礦區，很多較小的大理石塊皆廢棄不用，應設
計各式大理石加工製造計畫，以便應用製造各式成品。

（2）採石技術之改善：使在山中開採時，即成可用之建材。

（3）增加大理石產品種類：針對外銷計畫，設計廣受國外市場歡迎之原石、建

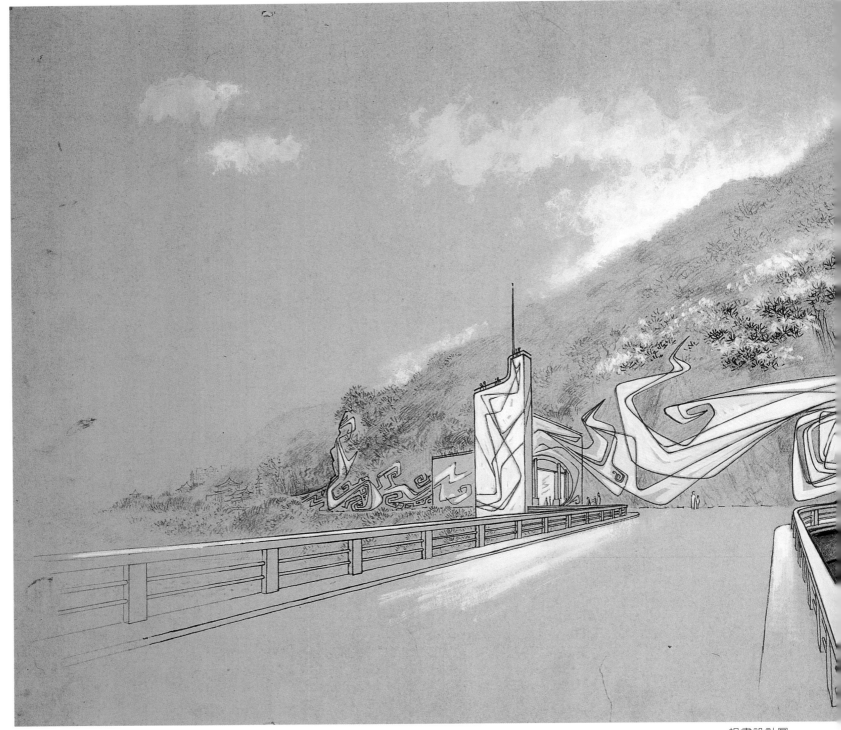

規畫設計圖

材、家俱、工業材料、工藝品及美術雕刻品等。

 （4）訂定工廠生產計畫：工廠應有企業化之管理，每件大理石製品採分工合作。

 以增加加工製作的速度。

四、雕刻公園配合計畫：

 （1）石雕人員訓練班及雕山工程隊，一邊接受訓練，一邊按計畫發展多處的山壁

 或藝術品之雕刻。

 （2）設計九曲彎之洞窟開鑿計畫：興建洞窟商場、洞窟旅社、招待所、洞窟停車

 場、溪底通道，並以雕刻裝飾洞窟。

五、大眾傳播計畫：

 甲、廠內：

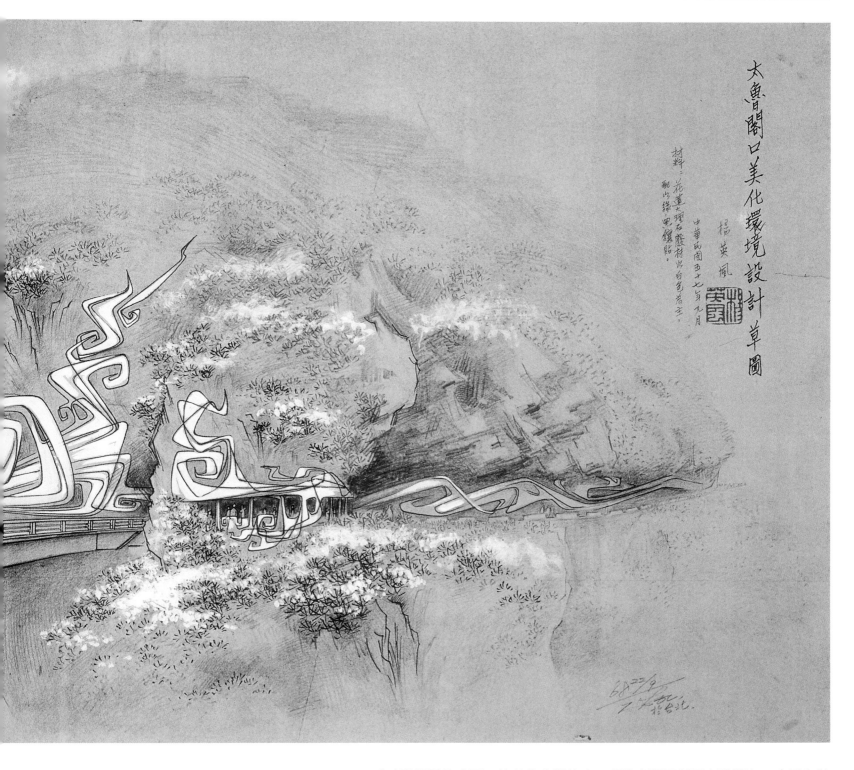

（1）設置示範庭園：使前往參觀的人，明瞭大理石製品在建築上、庭園上以
　　及家庭用品上的功用，以激發遊客對大理石製品的購買慾。

（2）設置產品藝術館，展出工廠的所有大理石製品。

（3）設置產品藝術館、產品訂購部等。

（4）美化全廠環境，使參觀的遊人，如進入公園中之公園。

（5）發行書刊、印刷品，並利用報章雜誌、經常介紹新產品以及有關礦石常
　　識等。

（6）以一件小巧的大理石製品，贈送各位前來工廠參觀的遊人。

乙、廠外：

（1）盡量以大理石建築與雕刻去美化花蓮市，使花蓮市成為大理石之都。

（2）設計精巧的大理石指標，引導遊人前往工廠參觀。

（3）在遊人可達的適當地點，設置大理石開採示範廣場，使遊人參觀大理石的開採，並可隨地拾起小塊的大理石作為紀念（如九曲洞公路對岸山壁，由上述洞窟通道前往現場可參觀開採）。

六、創辦中華民國三年季國際雕刻展：

（1）邀請世界各地雕刻家參加比賽，每三年一次，第一期會場在花蓮，第二期會場在台北。培養雕刻教育的風氣，並可引起世界各國對花蓮附近大理石的重視。成為大理石產品宣傳的一部份。

（2）每年夏季，招待國外名雕刻家前來聚會，供應山壁或大理石塊，作為他們留下作品、互相觀摩之用。

中華民國五十六年五月寫於台北

十二、開發計畫具體模式之四──台北花蓮立體造型發展計畫

本計畫重點在規畫台北立體造型研究中心以及花蓮雕山工作隊與大理石工廠美術部，訓練人才，以發展台灣大理石與木材等的外銷工業。奠定立體美術在台灣的基礎。

但求台北立體造型研究中心能在一處適當的場地，作多目標的發展，故擬定台北國家雕塑公園的發展計畫，使「台北立體造型研究中心」成為國家雕塑公園計畫中的一部份。

（甲）國家雕塑公園計畫：

一、構想：

（一）在台北市郊具有發展觀光事業性的適當地點（如陽明山或外雙溪、士林等），發展為具有特色的國家雕塑公園，使台北立體造型研究中心能在此一充滿雕塑藝術氣氛的環境中設立。

（二）仿製中國古代、現代以及外國的雕塑品，陳列在此公園中，使國人及觀光旅客能在公園中，看到中國歷代古藝術品的演進過程，以及中國現代雕塑藝術的成就，並可讓遊人在公園中將中國雕塑藝術品與世界各國雕塑加以比較。

（三）使該公園能成為表現中國古今文化之處，並使今日雕塑藝術家，能以自己作品在該公園展出，為最高榮譽，非但使這個觀光的公園負起教育、觀光、宣傳、提供娛樂的責任，並負起對國內雕塑藝術鼓勵、刺激的功能。

二、目的：

（一）配合「無煙囪」工業的發展，創造最具特色的藝術觀光區，並成為我國大理石及木材製品無形的宣傳地。

（二）使仰慕中國文化的外國旅客，非但能看到中國古代的藝術品，並能看到中國現代藝術發展的成果。

（三）配合復興文化運動的展開，使遊人在花景山色、在微風月夜、在鳥語蟲鳴中，大口地咀嚼這些深具教育價值的東西，增長國人對自己文化系統的信心，並激發國人創造的動力。

（四）翻造大批雕塑品與國外交換，並可供國內各級學校教學之用，亦可作為都市裝飾之用。

三、包括部份：

（一）中國立體藝術品部份：

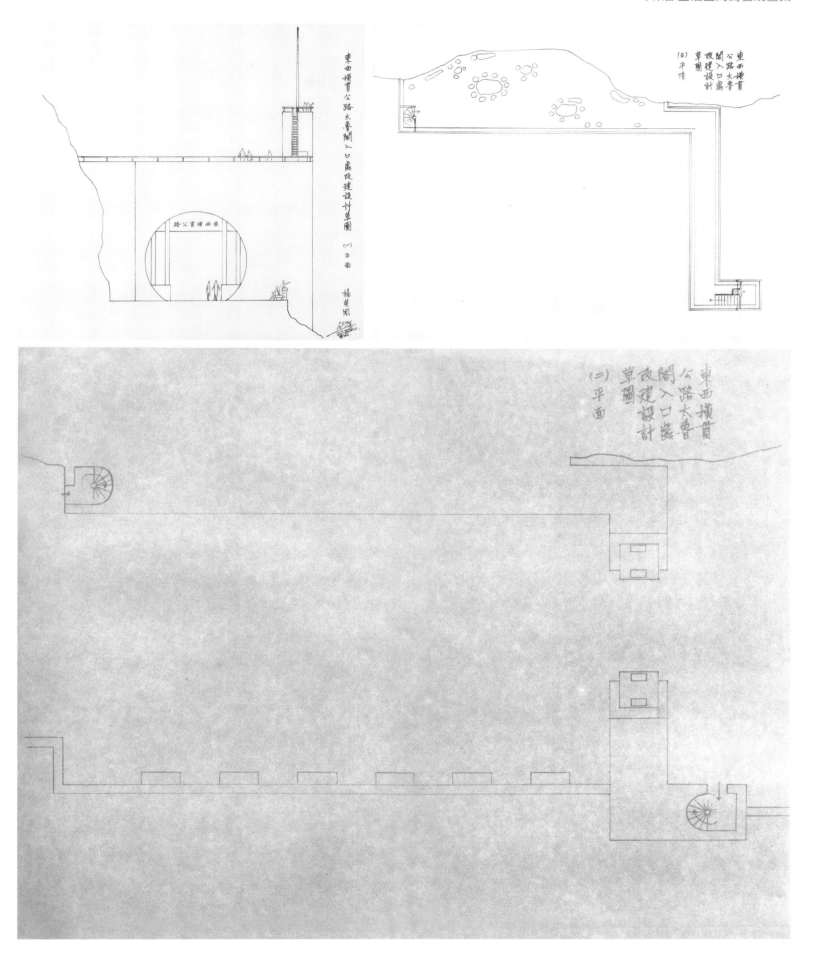

東西橫貫公路太魯閣入口處改建設計草圖 (一)正面　楊英風

東西橫貫公路太魯閣入口處改建設計草圖 (三)平頂

東西橫貫公路太魯閣入口處改建設計草圖 (二)平面

設計草圖

（1）古代部份：

1. 方法：將古代藝術品放大或複製，以便加以陳列。並成立翻製工廠，仿照義大利翡冷翠國立藝術研究院的作法，建立各項翻製設備。有石膏的翻製、銅的鑄造、木石的雕刻。

2. 目的：整理歷代中國雕塑品，將其翻製品，依需要加以適度的放大，可在公園中露天陳列，可送往其他都市城鎮美化公園或觀光區，可作為雕塑資料，作為創造現代造型的基礎。

3. 收集：古代藝術品的翻造，可從下列各處收集資料以整理：故宮博物院、南港中央研究院、歷史博物館、民間收藏家。並可組隊從民間藝術品中加以採集，採集的地點可分各類廟宇、高山族地區等。

（2）現代部份：

1. 範圍：包括純藝術雕塑、工藝品、或日常生活用品及建築的新造型，只要具有獨特研究貢獻，能代表今日中國立體藝術之精華者，皆屬蒐集展出的對象。

2. 辦法：經專設委員會評定後，可由國家公園頒給獎金及獎牌列入國家雕塑公園的展出，使這裡的展出，成為現代雕塑家最大的榮譽。

3. 目的：使成為露天的現代雕塑藝術陳列館，對國人說，是創造新的動力，對外國遊客說，是研究中國新的立體藝術發展之場所。

（二）外國立體藝術部份：

（1）將國外雕塑品分地區及年代加以展出。

（2）開始時可以翻造工廠自行翻製國外有名雕塑品，以便展出。

（3）利用國際雕塑藝術仿製品的交換計畫，將我們精選的中國古代或現代雕塑仿製品，分別向世界各國交換，既可滿足國家雕塑公園展出的需要，又可促進國際藝術的交流，更可在世界各國人們的心目中贏得我中華文化應得的尊重。

（三）立體造型研究中心部份：

（1）創設目的：培養人材，以擔負起大理石、木、竹等製品的立體藝術設計及發展的重任。

（2）學制：

1. 招考對立體美術有特殊成就者十人，聘為研究員。

2. 研究範圍包括各種材料的立體美術研究與立體造型設計。

3. 研究內容包括：

手工藝品設計

工業設計（產品美化）

建築設計（家俱至都市計畫的設計）

生活環境設計（如庭園、公園、國土整理等）

純美術雕塑。

（3）設備：

1. 工廠：為一長型大廠房，寬如普通教室的長度，牆高約四公尺，房頂成人字型，房頂一邊蓋瓦，另一邊（北邊）為玻璃，以便廠房內獲得充分的光線。廠房房頂有可吊巨塊大理石的滑輪裝置，滑輪並可隨需要移動至廠房的任

何部份，以便於雕塑。

廠房內一邊有直通室外的鐵軌，任何巨大木石，可以滑車順鐵軌載入廠房。

廠房內的間隔，可依需要而移動。設計成品可以放置在廠房的一邊。

2. 普通教室：約三間。

3. 研究室：每位教授儘可能有一間自己的研究室，作為私人雕塑之用。

4. 立體美術陳列館：專門陳列研究成果。

5. 資料室：建立圖書及美術資料。

6. 經理室：負責產品之銷售與對外之交際。

7. 編輯室：出版立體美術教育之叢書，與中英對照之雜誌，雜誌中除介紹中國古代與現代的雕塑，推廣立體美術觀念，介紹雕塑技術等外，並在有意無意間，介紹台灣大理石、木、竹的新產品，合廣告與學術於一爐，以廣收宣傳之效。

（乙）花蓮雕山工作隊與大理石工廠美術部：

一、目的：訓練雕山工作隊人才及發展大理石成品製作人才。

二、大理石的展望：

（一）花蓮大理石為最具外銷潛力之工業。

（二）以義大利為例，義大利生產之大理石不比台灣好太多，但大理石成為義大利最重要的換取外匯工業。一九六五年生產大理石原石及製成品之出口金額為一千六百五十九萬美元。外銷最大地區為美國，其次為加拿大、西德、英國、法國，我們若能在大理石上創造中國獨特的造型，我們的大理石製品必將能在國際市場上一爭短長。

義大利單卡拉拉（Carrara）一地，一九六五年進口大理石原石即高達一百十五萬美元。

（三）雕山工作隊除了可以發展台灣東部「國家雕塑公園」、發展太魯閣等地區的都市計畫外，並可隨時應國外雕山工程的需要，作技術與勞力的輸出。

（四）學制：設立初級班及高級班。

（1）初級班：

1. 招考初中以上程度，在美術與設計上有特殊興趣或已有若干成就之學生約廿人。

2. 二年制，畢業後可入高級班深造。

3. 其訓練內容，針對大理石加以研究，訂定下列各種課程：泥塑、素描之基本訓練。

美術理論。

美術設計。

大理石專題研究。

外國語言。

實習。

（2）高級班：

1. 招考對立體造型與美術有較高素養者十數人。

2. 三年制，學生以程度編班，但集中上課。

3.訓練內容與初級班同。

4.高級班畢業後，有特殊天賦者，送往國外深造。

（3）學費：完全公費。

（4）師資：各項課程應聘有專門師資。

（5）實習。

1.大理石工廠內。

2.太魯閣山壁、山窟、山頭等。

（6）創辦中華民國三年季國際雕塑展，其地點可分別在東部或台北國家雕塑公園。

（7）每年夏季可招待世界各國雕塑名家，前往花蓮遊覽雕刻。上述二者對介紹台灣大理石產品與中國雕塑技術，將能收最大之宣傳作用。有助於中國大理石產品與雕塑技術的外銷。

中華民國五十六年六月寫於台北

結語：

今天當我全國上下，秉持　總統「莊敬自強」的訓示，奮發圖強，銳意革新之際，若果在民生建設方面能配合都市發展計畫、推動國民生活空間的整體性開發，發展有計畫、有創意的社區建設，摒除陋規舊習，講求方法創革，以太魯閣都市計畫為起步，逐漸走上嶄新局面開創之坦途，使國民精神倏然振起，社會風氣丕然大變。並且，在此計畫中，就實際的執行而言，務必留意把握東方精神的特質和自然景象與資源的優勢帶進計畫領域的原則，細心有系統的把建築置於群山之間、河谷之畔、風景之中。使在此特區中，緊張與衝突大部份被解除，以自然環境與人造環境結合而成特殊景象造型的氣質給予外界以影響。

過去的錯誤，也許不是我們所能負責的，幸而我們至少擁有「現在」和「未來」。面對國家革新動員的生機，當我們思及「我們為未來或為下一代做了什麼」時，當可無憾的說：「我們致力於創造一個真正屬於自己能負責、能誇耀的永久基業的里程而努力過，而且，我們將繼續努力下去。」*（以上節錄自楊英風著〈東部生活空間整體開發事業草案及與美國東方開發公司投資太魯閣計畫之配合〉1972.5.16，台北：呦呦藝苑。）*

◆相關報導（含自述）

• 〈雄峻太魯閣巧藝輔天工楊英風設計美化〉《中央日報》1969.3.7，台北：中央日報社。

• 〈大舞蹈演出極成功觀光建設將移花蓮楊英風教授向謝社長透露並提出對示範區建設新構想〉《更生報》1970.8.19，花蓮：更生報社。

• 楊英風〈東部生活空間開發的起點〉1970.8.12，台北。（另載《萬般風情賞美石──石譜》頁10-13，1994.2，花蓮：花蓮縣文化中心。）

• 王廣滇〈美東方開發公司等財團計畫投資台幣兩百億元闢建花蓮「太魯閣新城」〉《聯合報》1972.2.23，台北：聯合報社。

• 楊英風〈東部生活空間開發事業之研究及與美國東方開發公司投資太魯閣計畫之配合〉1972.5.16，台北：呦呦藝院。

• 呂明燦整理〈台灣大理石產業發展面面觀〉《石材工藝選輯》頁48-51，1986.10，南投：台灣手工業研究所。

美東方開發公司等財團
計劃投資台幣二百億元 鬪建花蓮「太魯閣新城」

本報記者 王廣滇

中華民國六十一年二月二十三日　聯合報

2/23/72

美國東方開發公司等財團，目前正計劃以新台幣二百億元，投資建設花蓮「太魯閣新城」的計劃，這項計劃若能順利推展，它將形成為台灣有始以來龐大的一筆外人的來台投資，而目前使李育已久的東部開發計劃，帶來曙光。

美國東方開發公司（Oriental Development and Trading CO.）是在美國鳳凰城地方的內帶克城，它是一個經營投資各項大型開發企業的機構，該公司以及其他有關財團，在去年推派了一位重要投資人范登先生（Richard. E vandan）前往花蓮實地觀察後，便已開始向我政府有關單位試探這項開發計劃的可能性了。

花蓮太魯閣附近的土地風景幽美，而且接連著最具觀光遊覽之勝的橫貫公路的土地，它能開發成一個擁有國家雕塑公園、商業中心、休閒中心等的新社區、遊樂中心、大學、海邊公園、海水浴場…。

美國東方開發公司所以會發現太魯閣是一塊理想的投資地方，是非常偶然的。

有一位台北籍的林珀瑜小姐，在她赴美八年後，於前年返回台北，計劃在台灣收購一批能代表東方藝術的手工藝品，帶到她在美國所經營的「東方藝廊」中出售。林小姐也屬於美國東方開發公司的一員，打聽到雕塑家楊英風的地址，然後向楊英風教授請教各項台灣手工藝品的問題。他們原先並不認識，但這兩位同屬藝術的愛好者，很快地從手…

范登是在去年五月，即再核進行規劃此項投資開發計劃，他在花蓮前曾書面向我國內有關方面的負責人，提出初步的「太…

后又談到藝術家對開發人類生活環境的各種構想。曾在橫貫公路設計梨山賓館前庭，並為輔導會榮民工程處設計了太魯閣口發展計劃的楊英風教授，很自然的向林珀瑜小姐提出了他對開發花蓮的各種構想，以及他對開發花蓮所曾研擬的許多草案。

楊英風教授對花蓮開發的各種構想，立刻引起了林珀瑜小姐的興趣。她告訴楊英風教授，美國的東方開發公司一直重要的是，最好是能配合生活空間的整體性開發…

負責人范登近期將再度來台
與我政府有關單位進行研商

王廣滇〈美東方開發公司等財團計畫投資台幣兩百億元鬪建花蓮「太魯閣新城」〉《聯合報》1972.2.23，台北：聯合報社

219

日七月三年八十五國民華中

登記證內版臺報字第九三號　中華郵政第一四八號執照登記為第二類新聞紙類

今日二大張半　每份售新臺幣一元二角　港幣二毫　地址臺北市中正路一七九五號

中央日報

第一四七五九號

雄峻太魯閣　巧藝輔天工　楊英風設計美化

【花蓮訊】師大教授著名藝術家楊英風，最近又為東西橫貫公路東端太魯閣口的美化工程，依山勢設計了一幅壯麗的圖案和雕像的建築所吸引。

在太魯閣口，關為花蓮設計一座大理石城之後，楊教授將為花蓮設計一座三層樓高的城鑑，遊客可以登上城樓上眺望溪谷景色，供遊客休憩。

楊教授設計的美化工程，圍繞和雕塑設計的建築所吸引。在現在古色古香的橫貫公路牌樓處，用大理石建築，計劃自利用三棧、新城各城，到太魯閣口，有三角地帶的大理石城，建築一座以大理石為特色的都市，再請地方新中央和到省方支援，將花蓮建設成為一個最具觀光特色的都市。

〈雄峻太魯閣　巧藝輔天工　楊英風設計美化〉《中央日報》1969.3.7，台北：中央日報社

星期三　中華民國五十九年八月十九日

更生報

中華郵政台字第五六七號執照登記為第一類新聞紙類

中華民國三十六年九月三日創刊　內版台報字第〇一三號

今日出報一大張半

第八〇九五號

發行人　謝膺毅

電話：發行編輯部　一七八四、一六六四、一七八四

地址：花蓮市忠孝街卅六號

電話：339105　36665號

每月十元　每份壹元四角

大舞蹈演出極成功　觀光建設將移花蓮

楊英風教授昨向謝社長透露

并提出對示範區建設新構想

〈大舞蹈演出極成功　觀光建設將移花蓮　楊英風教授向謝社長透露　並提出對示範區建設新構想〉《更生報》1970.8.19，花蓮：更生報社

◆附錄資料

- 楊英風〈太魯閣口發展計畫〉1972.5.16，台北

一、太魯閣進口規畫構想

（一）現有環境及缺點：

1. 橫貫公路為台灣最具代表性之工程，並為榮民血汗累積之結晶，工程偉大，氣勢雄偉、但缺乏代表這些特色的進口處裝飾，現有的代表「東西橫貫公路」進口的牌樓，雖古色古香，但不能與橫貫公路的粗獷、自然、純真之美相配合。

2. 遠望橫貫公路進口，現有的牌樓與涼亭，顯得渺小而難以被人注意，因而缺乏引導遊客進入有鬼斧神工氣魄之橫貫公路的力量。

3. 遠望橫貫公路入口處，有一細長、雪白的人工水泥橋，以及橫貫公路靠河流一邊，所建立環路石墩，石墩自遠處看，形成一排相連的白色小點。

 遠望橫貫公路進口處，給人的感覺是：大自然的環境與人工、機械化的長橋、石墩不相調和。

4. 榮民在開拓橫貫公路時的艱苦卓絕，流血流汗之史實，未被適當地記錄在該路進口處。

（二）改建構想：

1. 自牌樓前刻有「魯閣長春」之巨石處、沿道路之山壁、接山壁之自然石墩，以橫貫公路特產之大理石的廢材，鑲貼成一條流動、粗壯而又古樸的線條。一直鑲貼至道路的轉彎處。

2. 線條從遠處看，使之明顯地表現出：「這裡便是東西橫貫公路之入口」。以流動、粗獷的線條，引導遊人走進氣勢雄偉的橫貫公路之中。

3. 線條以白色大理石為主要表現之材料。其中配以黑色與綠色之大理石，線條將以中國青銅器之條紋融化，力求表現單純、古樸、強壯、與自然，使能調和白色水泥橋、白色圍路石墩的「人工」，與山勢所呈現的「自然」。

4. 現有之牌樓與涼亭不需拆除，加以方形高壁，留一圖孔作為進入口（如圖）*（原圖已佚）* 但壁上圖樣使之融合在線條的流動之中。

5. 山壁上的線條，從遠處看，形成流動的圖案線條，但從近處看，則現出榮民開築東西橫貫公路時，許多可歌可泣的偉大故事。

 這些故事的紀錄，以半具象的大理石鑲貼圖形表現之，使遊人在進入橫貫公路時，先從圖畫中看到了該時的開拓者是如何拓建橫貫公路的。同時，並讓遊客從大理石廢材所鑲貼的圖畫裡，知道他們已進入盛產大理石的道路之中。

6. 牌樓上不相調和的黃瓦，換貼黑色的石片，四根石柱，外貼白色與綠色的大理石片。涼亭也以大理石片適當地加上鑲貼。

7. 「魯閣長春」之巨石前，有一很大的的山洼（目前長滿小樹，其前立有招牌），此處宜開闢成停車場，使遊人可在此處停車，瀏覽山壁上的「榮民開拓故事」。

二、「太魯閣都市計畫」之規畫構想（民國五十七年八月卅一日寫於台北）

「太魯閣都市計畫」之位置：

（一）進入橫貫公路前，自「三棧橋」起，有一片目前為山地居民與平地居民零星散聚的空地，這裡宜於規畫為一觀光都市，使前往橫貫公路遊覽的旅客，能在此處過夜。

（二）規畫「太魯閣都市計畫」之動機：

1. 橫貫公路為旅客來台必遊之地，旅客夜宿花蓮不便，宜為遊覽橫貫公路之旅客，

興建一完全以大理石爲主要建築材料的觀光都市，（倘其他建材之規格，價廉優於大理石，而不破壞整體氣氛者，亦可酌用之。）以發展台灣之「無煙囪工業」。

2. 台灣目前仍缺乏一遠離塵囂、公害並具某種特色的觀光都市。花蓮機場以南爲花蓮之商業、行政區，未必宜於旅客之觀光，機場以北目前已建許多民間大理石工廠，將之有系統的串連起來，可發展爲大理石工業區。花蓮以大理石生產聞名，宜在此一空曠地點，有計畫地興建一表現大理石特色的太魯閣新都市。

3. 太魯閣至天祥一段，風景優美，遊客若遊覽東西橫貫公路時，完全以車代步，將遺漏許多可看的景物。若能讓遊客先在太魯閣觀光都市中住一夜，次日黎明，步行前往天祥，然後再乘車遊覽，將使遊客獲得更多樂趣。體會出更多橫貫公路的偉大與壯麗。

4. 此一都市計畫中，可建很多較廉價的旅社，使國內的人利用休假時在此休息，清早徒步前往天祥，更可鍛鍊其體魄。

（三）規畫「太魯閣都市計畫」之構想：

1. 完全以當地特產之大理石興建，無論房屋、道路、陳設，都儘量以大理石爲材料，使之成爲一有特色的觀光都市，附帶使當地的大理石有對外宣傳的機會，使此一觀光都市，間接成爲當地大理石的「大櫥窗」。

2. 自「三棧橋」起，興建約八十至一百公尺寬，二公里長的寬闊堅固大路，在戰時或天災時使之可用作跑道，作爲一代用機場。

3. 整個太魯閣都市規模爲：（1）大理石花園大道、（2）海邊公園、（3）海水浴場、（4）遊樂中心、（5）商業區、（6）學校區、（7）旅館別墅區、（8）大學區、（9）宗教區等部份【見圖（一）（二）】。（編按：附圖已佚）

4. 路道所接之處，爲一條更寬闊的大理石花園大道，大道中間爲很寬的綠地，綠地中種植各式花草，並適當置放大理石雕塑品，綠地兩邊爲兩條以大理石舖築的馬路，馬路另一邊分爲綠地。使車輛進入大理石花園大道中，猶如進入一所由花木與大理石點綴的公園內。

5. 海邊公園則繞著海邊造一條好道路，並於公園之外種植一排排防風林，以保護花木。防風林外爲海水浴場，其設備則力求符合國際水準。海水浴場邊及行道處，試種鳳凰木等，開花時美觀幽雅。

6. 遊樂中心是在大理石花園的轉角處，其內有各種道地中國菜館、山地同胞的歌舞表演，有藝術館、畫廊、音樂院、劇院、體育場等。

7. 遊樂中心外爲商業的鬧區，那裡可出售各種用品與土產、紀念品、大理石製品及奇石、奇木、古董、金石雕刻小品、水工藝品等。

8. 觀光旅館與別墅區，恰好在一山窪處，那裡可以防風，而且安靜。其建築可採香港的米山建築形式，但高樓與高樓間，宜多留空地。

9. 花園大道頂端應設停車場。

10. 塔次基里橋北端之空地宜建一所設備齊全有著名教席之大學與研究所，有計畫地去發掘與培育東部有用之人材，達成充分之建教合作。

11. 宗教區設祭天壇、明德堂等，創萬教合一之聖地，以敬天、法天爲端正人心創進文化的嚆矢。

（四）「太魯閣都市計畫」之交通工程及公害防治

1. 普遍在十字路口，設立體交叉車道，免設紅綠燈，以便暢通車輛。

2. 公園區或兒童遊樂區，商業區之交通隱蔽化。即建造地下交通系統，將該區交通移至地下進行，使地上部份成爲寧靜、安祥、輕鬆之行走地區。

3. 上下水道、電力、電話線、瓦斯管等之隱蔽化，與防震設備之埋置。

4. 絕對避免建設完畢後再掘路、改道，以免妨礙交通市容。故道路、街巷，均預先計算未來發展彈性後方建設，即未來無需拓寬改建。

5. 凡外來之排氣車輛，一律暫停於都市各入口停車處，換乘本市入之不排氣車輛系統，如無軌電車等。

6. 預建市外停車場（地上或地下）。

7. 市外設垃圾加工廠，並隨時清除市內垃圾，及以水栓沖洗街道，保持市容整潔，及空氣淨化。

8. 上水道之水源等地帶，預防水源污染。下水道之輸出總管道，儘量深入遠海，避免海水浴場污染。

9. 市內燃燒物質之嚴格管制，預防空氣污染。

10. 預設完備之消防水栓，及保持水量之經常儲備。

11. 防震、防颱、防水（雨水）之設施。包括測候台。

12. 建物材料避免使用可燃性之材料，及防火設施。建物屋頂加厚、防熱，或可設屋頂花園。

13. 多植仙人掌、球類植物及鳳仙花、合歡樹等，以解原子雲之害。

中華民國六十一年五月十六日改寫於台北呦呦藝苑

（資料整理／蔡珊珊、賴鈴如）

◆宜蘭礁溪大飯店庭園設計
The garden landscape design for the Yilan Jiao Xi Hotel (1969)

時間、地點：1969、宜蘭礁溪

◆背景概述

楊英風於1969年受飯店負責人林金喜先生之託，為飯店之入口處和房屋四周空地進行美化工程，及平房浴室新建工程之設計及監造。並在當年完成入口處的景觀設計，名為〔噴泉〕，其他部分因故未完成，然目前礁溪大飯店已不存在。 *(編按)*

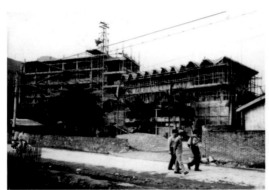

基地照片

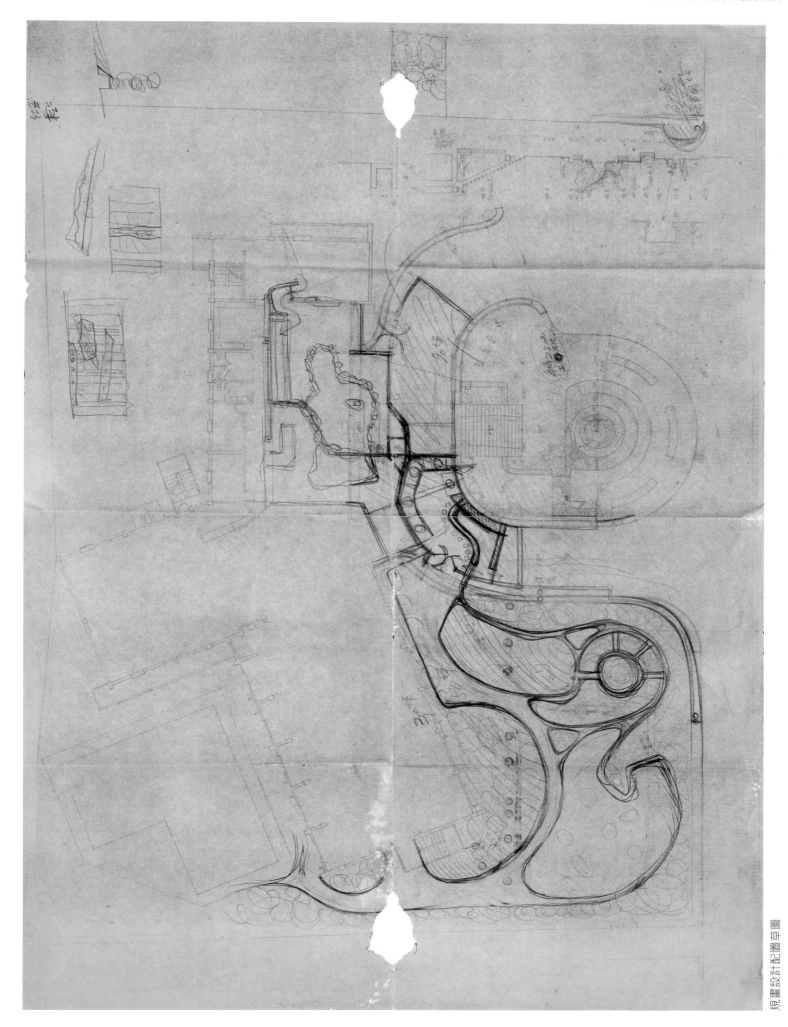

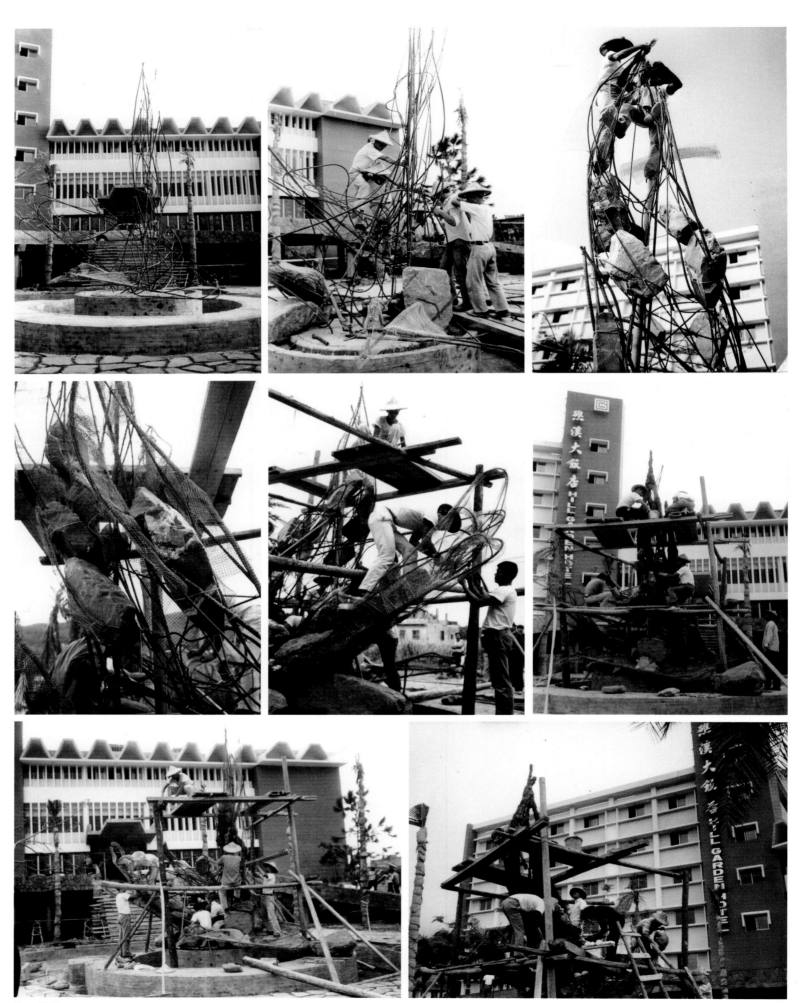

施工照片

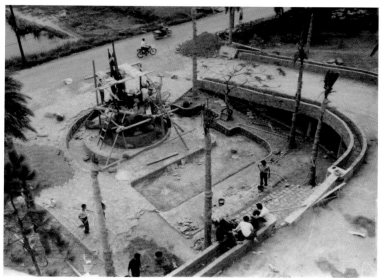
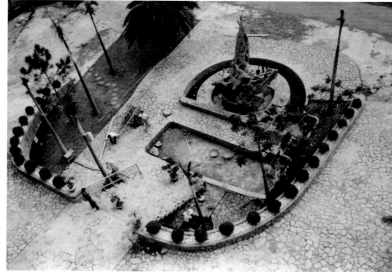

施工照片

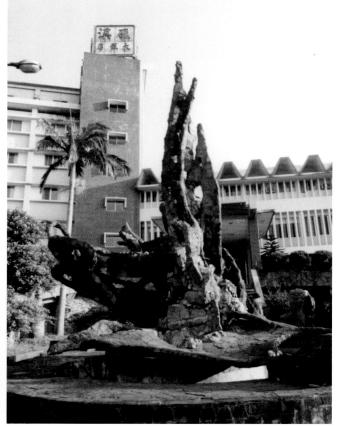

完成影像

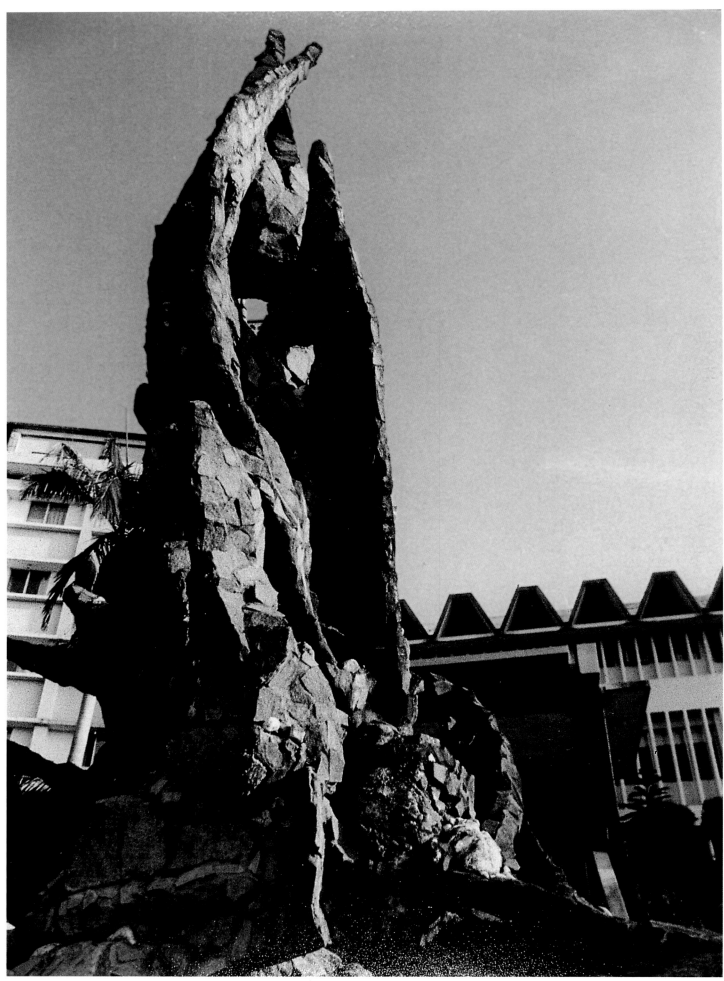

完成影像

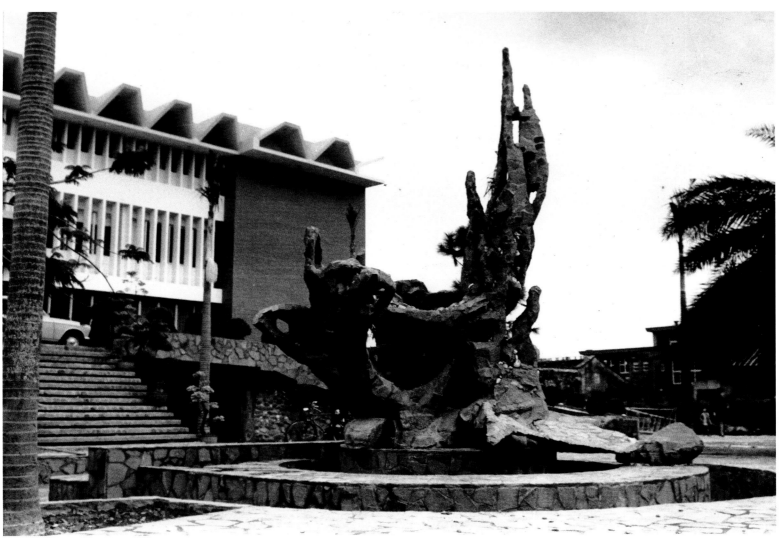

完成影像

1970.8.14　陳英哲—林金喜

（資料整理／蔡珊珊）

◆花蓮機場航空站景觀規畫案
The lifescape design for the Hualien Airport (1969 - 1970)

時間、地點：1969-1970、花蓮

◆背景概述

　　楊英風自1966年從義大利回台後，便深為花蓮所吸引，並應花蓮榮民大理石廠于漢經廠長之邀至花蓮工作。1969年受民航局局長毛瀛初及前花蓮航空站主任廖煥昕之託，進行花蓮機場擴建美化工程，至1970年完成。

　　本案從停機坪的巨石、航空站外牆〔太空行〕浮雕、航空站前水池〔魯閣長春〕石砌雕塑、機場公路旁的〔大鵬〕、貴賓室前的花園佈置，「都屬於〔太空行〕一個系列相屬的製作，有統一的主題、統一的材料，互相呼應並溝通。」（楊英風語）並以花蓮當地的石材來表現地方的特點，形成一個整體性的「景觀雕塑」。

　　然花蓮機場再度擴建時，已將〔太空行〕及〔魯閣長春〕一同搬遷至機場公路旁三角公園處，與〔大鵬〕並置。 *（編按）*

◆規畫構想

　　一九六八年的花蓮機場，為花蓮天然美景所吸引來的觀光客，開始大忙特忙起來了。毛局長逐敏感的覺得連機場的「環境美」都不夠用起來。於是，找我共商改革大計，以期美化這北東部唯一的「空中港口」。

　　在設計桌上，我很快的就把「石頭」和「太空」連在一起了。

　　太空時代，一切講求精簡有效，我們必須使遊客在極短暫的時間內，抓住花蓮的特色，甚至是遊客從下飛機起走到停機坪的這麼一瞬間。而航空站又是一個多麼適宜表現地方特色的一個「關口」啊！

　　用花蓮地方特產的石頭來表現花蓮的特色和性格，是確切無疑的了。接下去的問題是：我要用石頭做什麼東西、什麼內容？

　　六十年代中期以後，人類對文明的探索，開始全力推向太空：火箭、人造衛星、太空船紛紛奔向其他星球。太空活動似是一種風尚，一種智慧、金錢、文明的比賽。我們雖然未能發射任何衛星參加太空巡遊，但也感染到熱烈的氣氛，獲得情緒上的興奮。我想，這是這個時代向前跨越的一大步，我要把它銘記下來，用我所熟悉的方式——雕塑。

　　於是，我用石頭做了這個〔太空行〕。

　　且讓我們把花蓮航空站當作一個起站，來作一簡單的太空巡行吧！

　　……。

　　我利用航空站的一面牆，做成的〔太空行〕，主要部份是一面浮雕，高三米，左右寬一八‧三米。整面牆係用各種大理石片、石皮組合鑲嵌成抽象圖案，模擬「太空的遊獵」。仔細看，可看出整體圖案朝著上方的一個方向迸射而去，其中以一塊最光滑、顏色最深綠的蛇紋石，作為月球的象徵，四周圍繞著其他大大小小的各種「星球」。不規則的石片拼組，象徵宇宙萬象的構成與變化，間或亦有助於動態的造成。有一條梭形的石片鑿痕，斜斜的指向「月球」，說它是奔月的太空船也未嘗不妥。總之，我意欲表現的是太空一種神秘、悠遠、

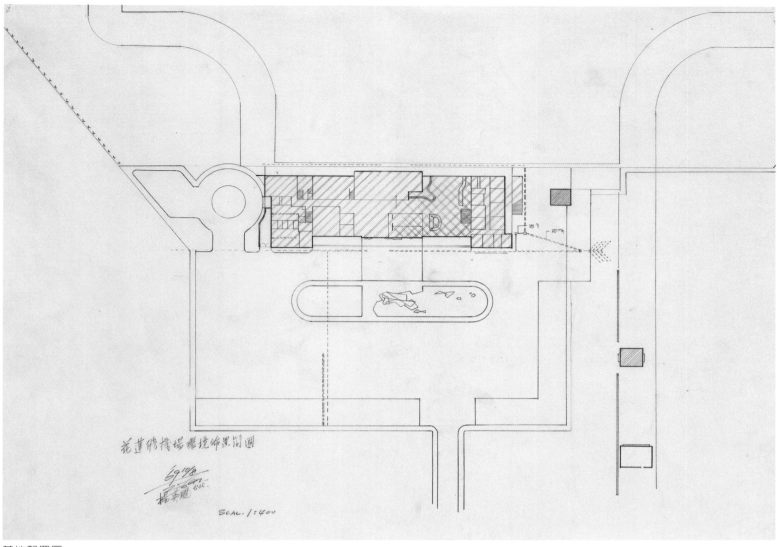

基地配置圖

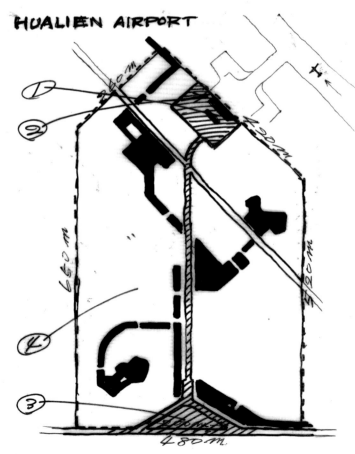

基地配置圖
①為〔太空行〕預定位置
②為〔魯閣長春〕預定位置
③為〔大鵬〕預定位置

規畫設計圖

花圃

ScAL. 1:100

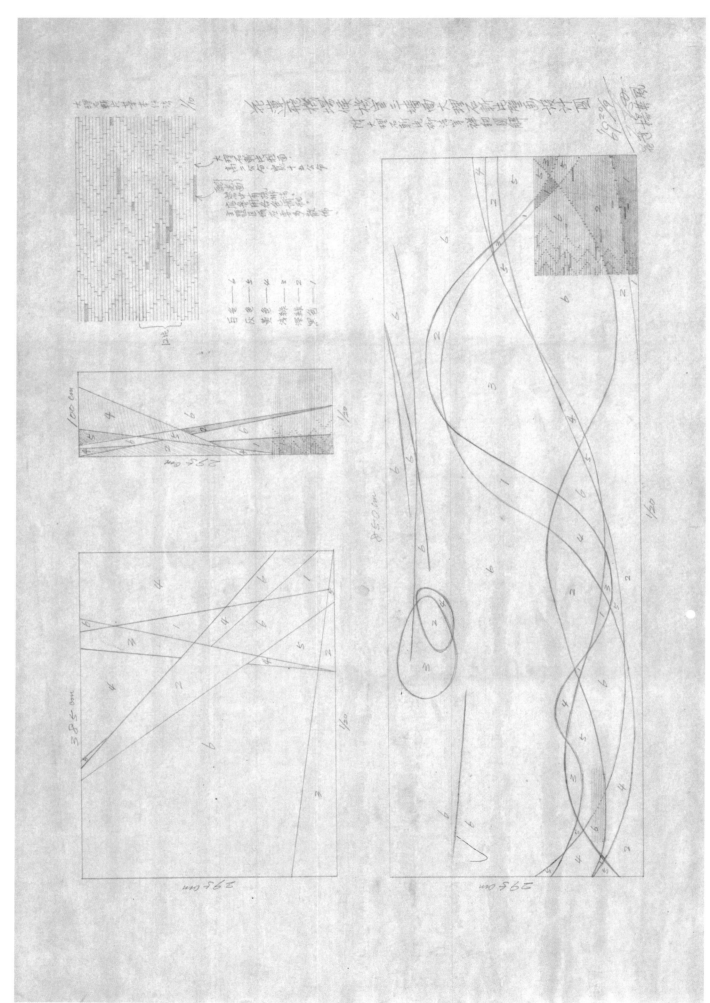

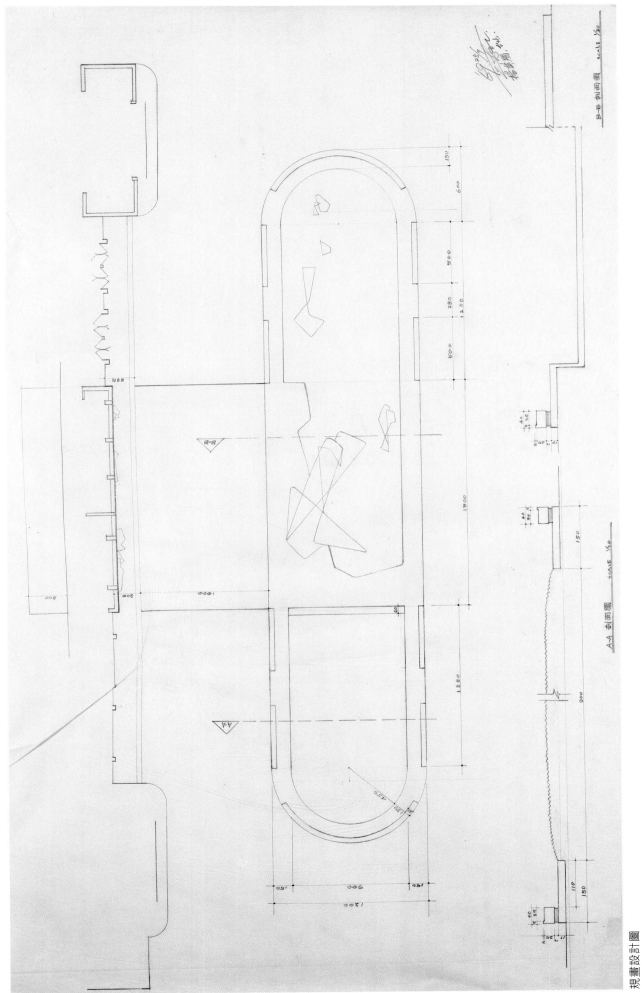

B-B 剖面圖　SCALE ½₀

A-A 剖面圖　SCALE ½₀

酒瓶椰子　直徑36cm　2株
　〃　　　高240cm　1株
蘇鐵樹　　高135cm　1株/株
　〃　　　高90cm　1株/株
金龍柏　　直徑60cm　1株/株
棕櫚竹　　高60cm　7株
親王椰子　　　　　　7株
扶桑紅東,粉　90cm/100支
紅竹　　　　90cm　27株
粉竹　　　　90cm/20株
青竹　　　　90cm　10株
韓國草　　　90cm/10株
五色草,紅,綠　90cm　10株
木草　　　　　　　　6株
肥土　　　　　　　　2份
　　　　　　　　　　3公斤
　　　　　　　　　10m³

比例尺

1:100

韓國草地

玉龍指

棕櫚(棗春·白)

親王椰子

紅竹,粉竹,青竹

酒瓶椰子

木草

韓國草

蘇鐵

五色草

五色草

木草

韓國草

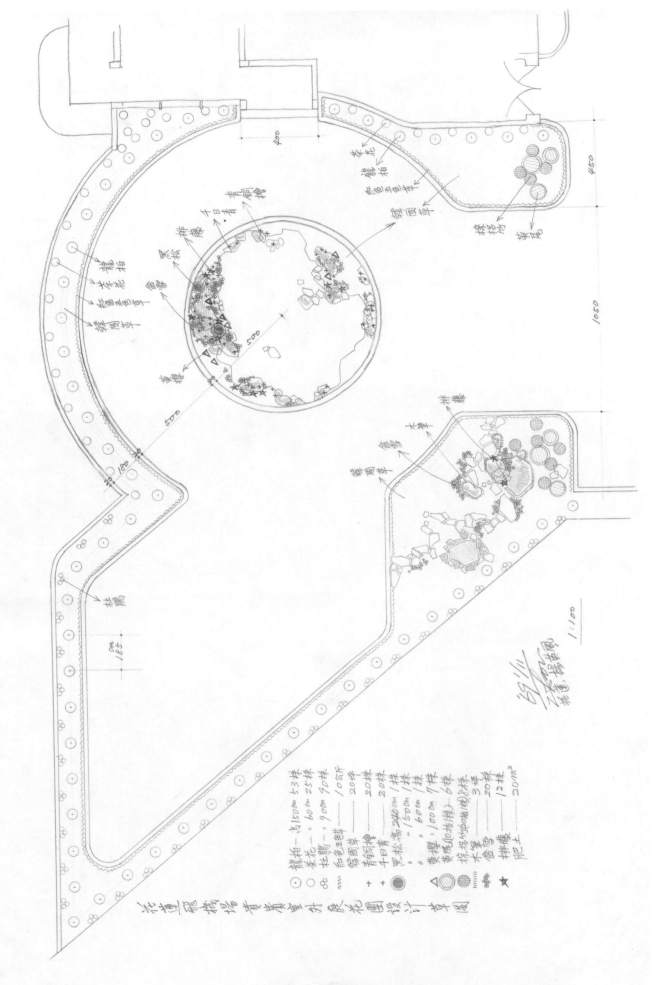

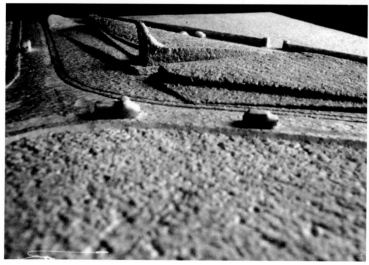

永恆、萬變的生命，人們以機械力探索它所感到的自我的渺小、脆弱，以及冒險犯難的勇氣、意志。

在這裡所用的石片有兩大特色。其一，它們全是大理石廢料，也就是被損壞的石材；破裂的、粗糙的、零碎的等等，堆置在石材廠的角落，準備花錢載出去丟棄。然而從藝術的眼光看這些廢料，的確比整齊完全的材料還要好用，只要充分利用每塊石片的長處，互相組合、彌補，效果絕對完美。用這些有缺陷的石材，造出來的圖案才是鮮活而自然的，既合於經濟原則，亦合於美的要求。其二，這些石片種類繁多，舉凡花蓮所產的石材全都包容在內，看這面浮雕也等於看花蓮石材樣品展示。這也是我讓人們在短時間內認識花蓮特產的方法之一。

……。

在〔太空行〕浮雕的正對面，是一座水池，長六○米，寬一二米。這水池以及水池中的石砌雕塑，我名之為〔魯閣長春〕，與〔太空行〕互為一體，相互呼應。

太魯閣到天祥一帶，是花蓮最具代表性的景觀，許多遊人為它而來，長年來我對它的感動更是有增無減。它壯麗奇偉的山川，常常使我渾然進入國畫中危崖疊嶺的境界。因此，我把感動的印象具體地用〔魯閣長春〕再現，希望那靈山俊川的氣魄和神韻，在此濃縮的雕造中，略表一二。在此所用的材料也全是花蓮本土所產。在大量的自然石中也砌置了一些有人工切面的平整石片，以示人工曾經致力於石材寶藏開發的意義。

假如人們要以傳統的水池假山來看它，也許會不懂，甚至失望。這裡必須請觀者諒解的

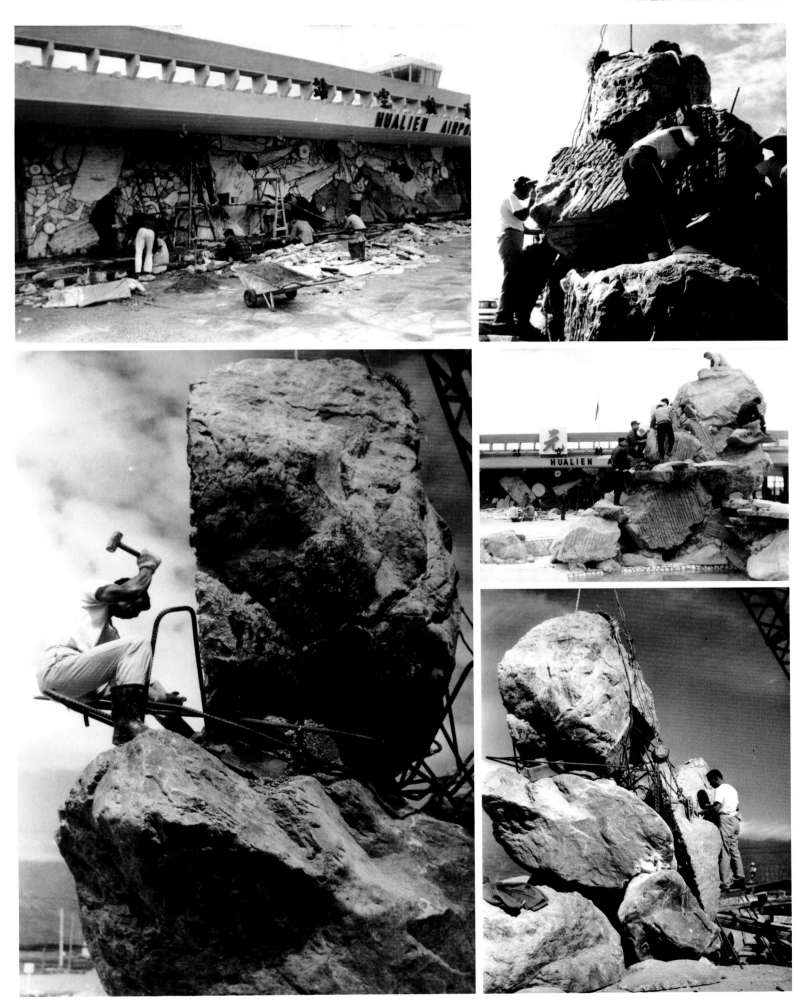

施工照片

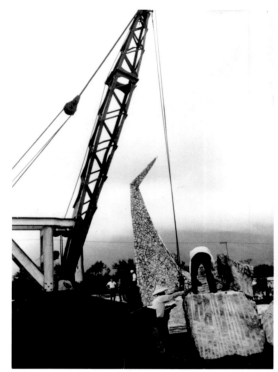
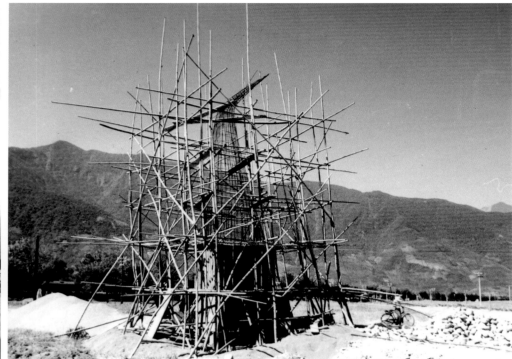
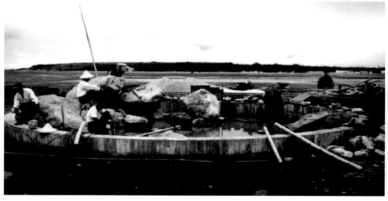
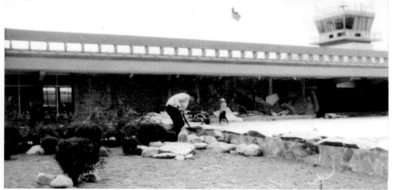

是：我是以雕塑的造型來處理它，而非單純的造園造景。而且，即使是造園造景，我也要用屬於我們這時代的方法，說我們的話，而不必模仿蘇州花園水池假山的造法，做「假古景」。中國人論石品石質的「瘦、皺、透、秀」四訣，是我一向欽佩遵奉的準則，並依此作為自己安排石頭、組合造型的章法。

〔魯閣長春〕在此濃縮了花蓮景觀的精神，代表花蓮的另一特質，企圖予人另一深刻印象。

從通往機場的公路轉入機場的入口處，佇立著一座龐然大物，名為〔大鵬〕，是一隻停棲的大鵬的簡化造型，它的頭部指向航空站的方位。〔大鵬〕高一五米，長二○○米，寬七○米，全部以白色大理石片及石塊、碎石建成。鵬身整個以泥土堆置其中，然後外貼廢料的石片。

〔大鵬〕取其飛揚四海、邀遊長空的意思，象徵航空事業的精神及實質。這隻白色大鵬停留在準備起飛的態勢，是萬里前程的一個起點。

……。

從停機坪上的石頭，到〔太空行〕浮雕、〔魯閣長春〕、〔大鵬〕，甚至貴賓室前的花園佈置，都屬於〔太空行〕一個系列相屬的製作，有統一的主題、統一的材料，互相呼應並溝通。這是一個整體環境的美化雕作，而不是單一的、各自的作品，我稱之為「景觀雕

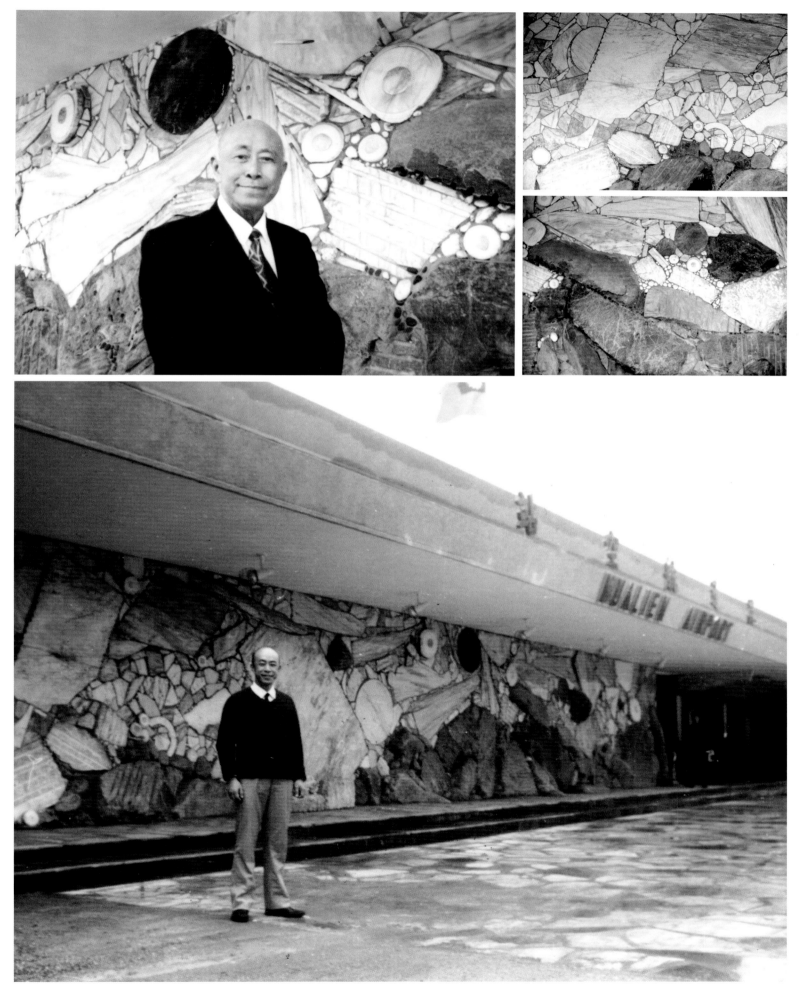

完成影像〔太空行〕

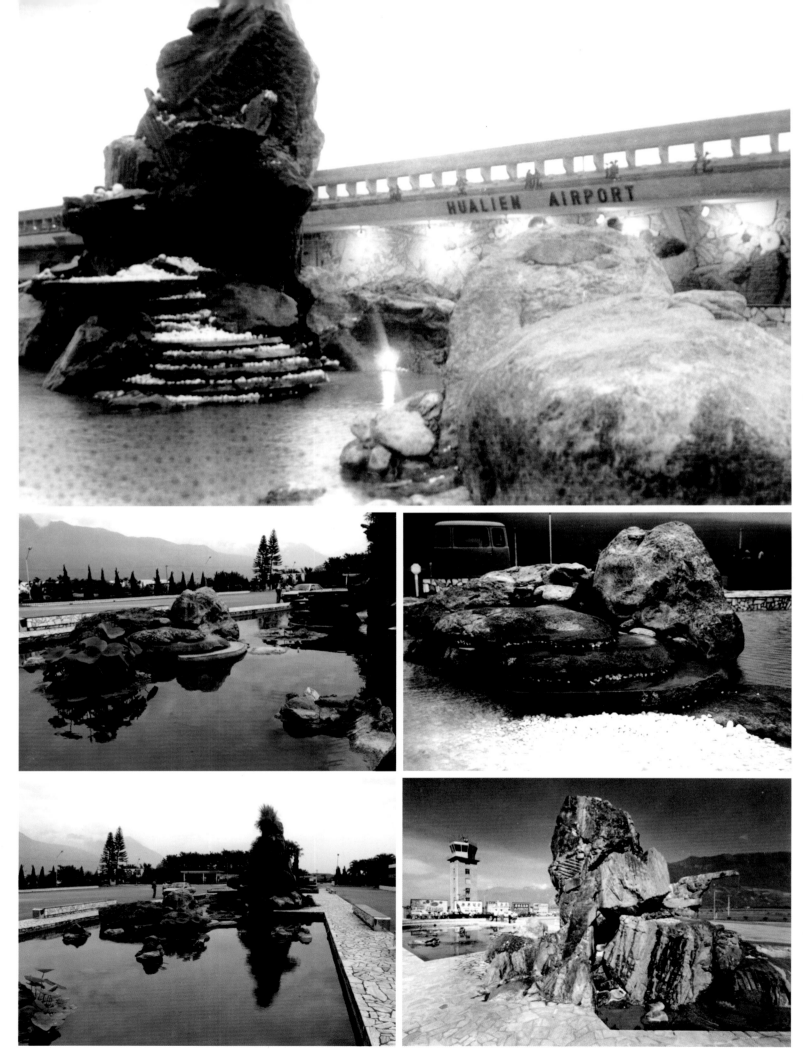

完成影像〔魯閣長春〕

完成影像〔大鵬〕

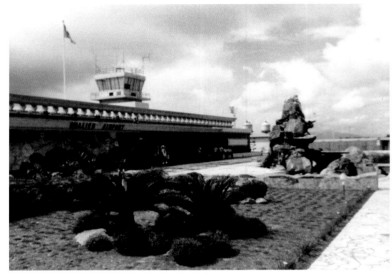

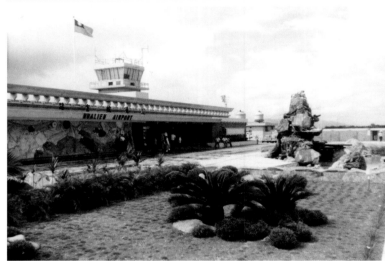

<div align="right">完成影像　前庭花圃</div>

塑」。在環境美化的工作中，唯有採取這種整體性的建置才能奏效。

　　……。

　　〔太空行〕所蘊含的意義，最後在於：從花蓮起飛，作太空及世界之旅，從花蓮可以看到整個世界，而非只看到花蓮。相反的，從世界也可以看到花蓮。這一切的可能性繫於此一行─追尋自我特點與尊嚴的行程。（*以上節錄自楊英風口述、劉蒼芝撰寫〈太空行──從花蓮看世界〉《景觀與人生》頁180-187　，1976.4.20　，台北：遠流出版社。*）

◆相關報導（含自述）

* 楊英風口述、劉蒼芝撰寫〈太空行──從花蓮看世界〉《房屋市場月刊》第 20 期，頁 51-54　，1975.3.5，台北：房屋市場月刊社。（另載《景觀與人生》頁 180-187　，1976.4.20　，台北：遠流出版社。）
* 甯昭湖〈楊英風談花蓮機場擴建美化工程〉《大華晚報》第 3 版，1969.7.24，台北：大華晚報社。

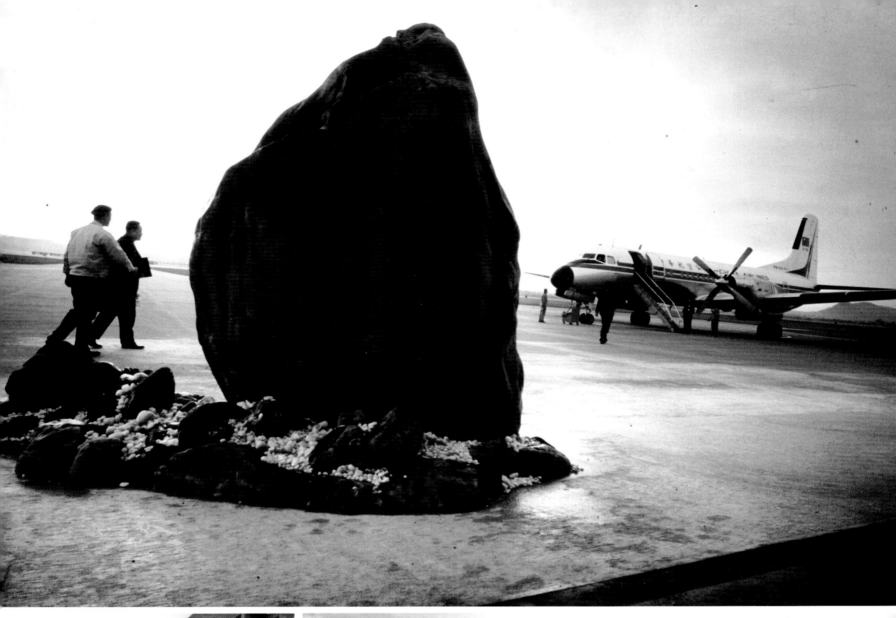

完成影像　貴賓室外庭

完成影像　大石

1970.5.25　交通部民航局－楊英風

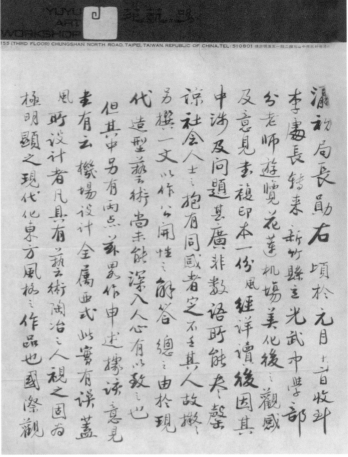

1970.2.6　楊英風－民航局長毛瀛初

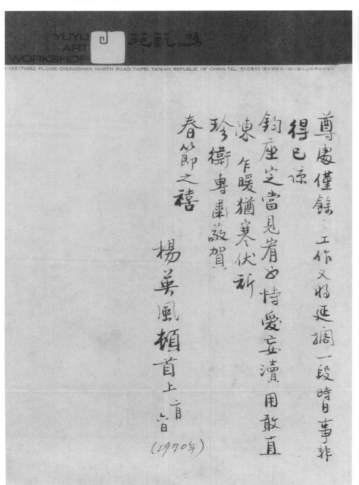

1970.2.6　楊英風－民航局長毛瀛初

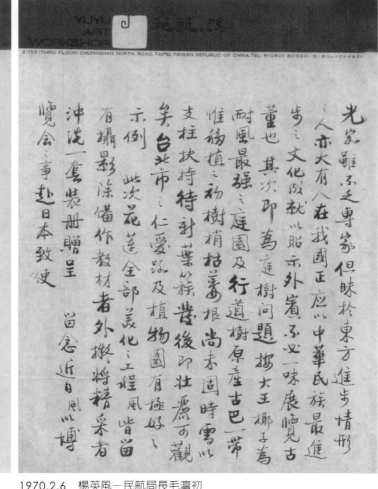

1970.2.6　楊英風－民航局長毛瀛初

大華晚報

楊英風談 花蓮機場 擴建美化 工程

將以大理石作主要建築材料 用抽象彫刻表達出當地風格

【本報訊】

機場大門 像是座大浮彫
由空中觀看極壯觀突出 工程預定在國慶前完成

計劃在太魯閣口 建一座大理石城

（甯昭湖）

甯昭湖〈楊英風談花蓮機場擴建美化工程〉《大華晚報》第 3 版，1969.7.24，台北：大華晚報社。

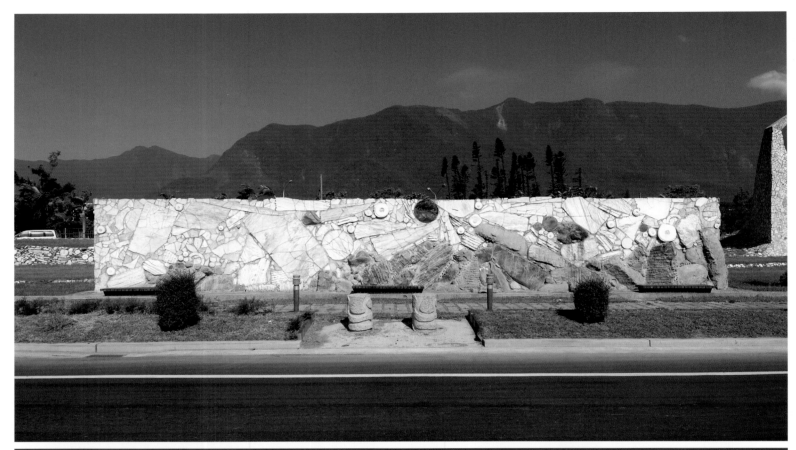

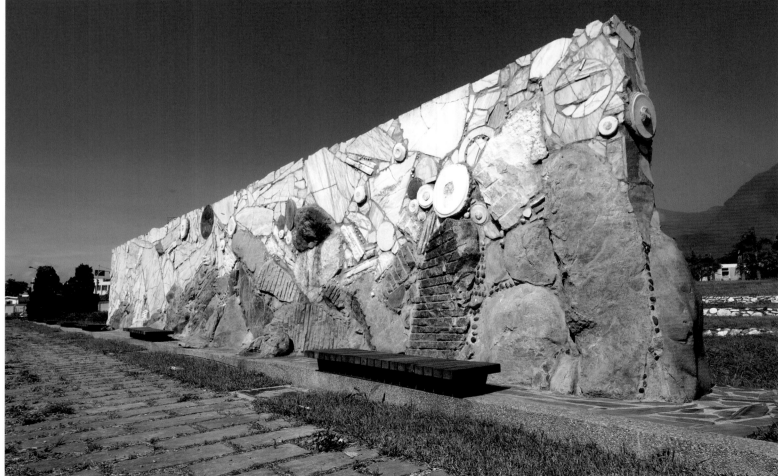

〔太空行〕

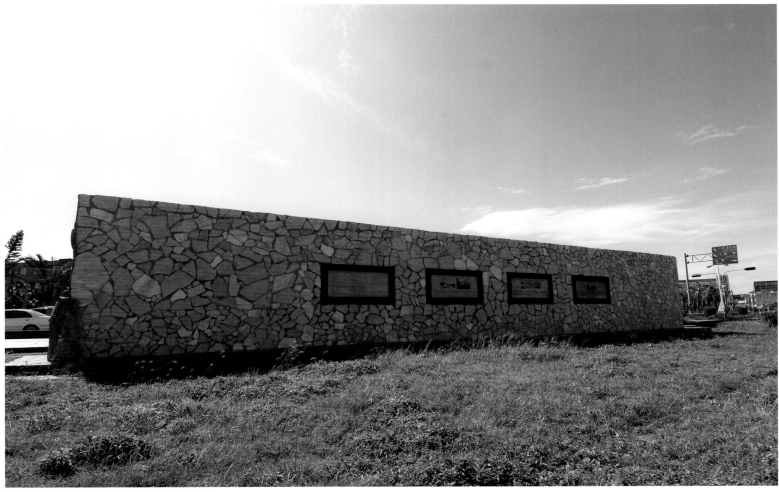

〔太空行〕

〔魯閣長春〕

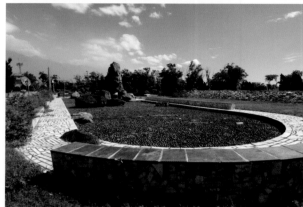

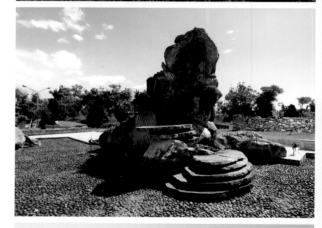

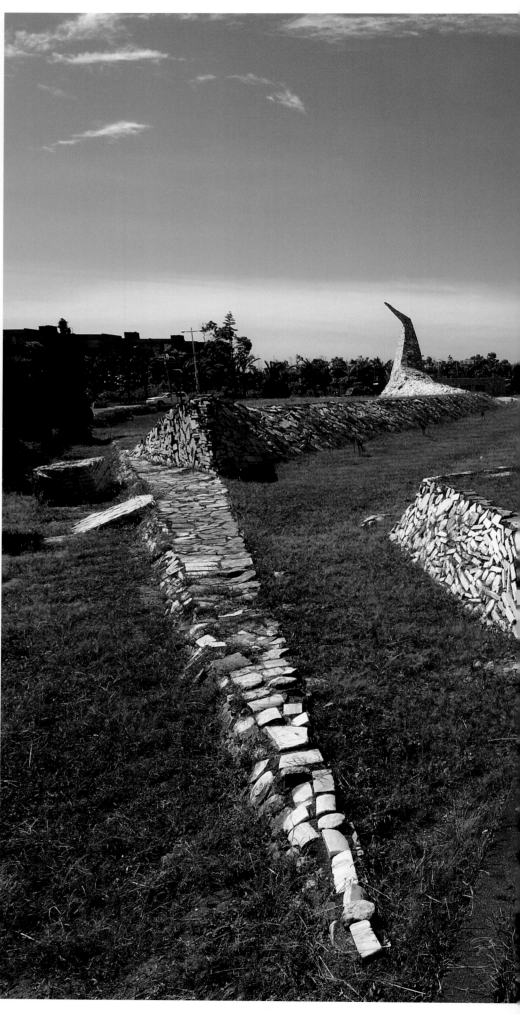

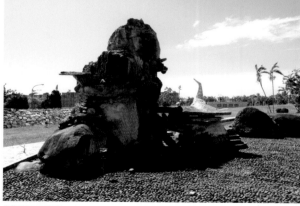

〔魯閣長春〕

〔大鵬〕與〔魯閣長春〕

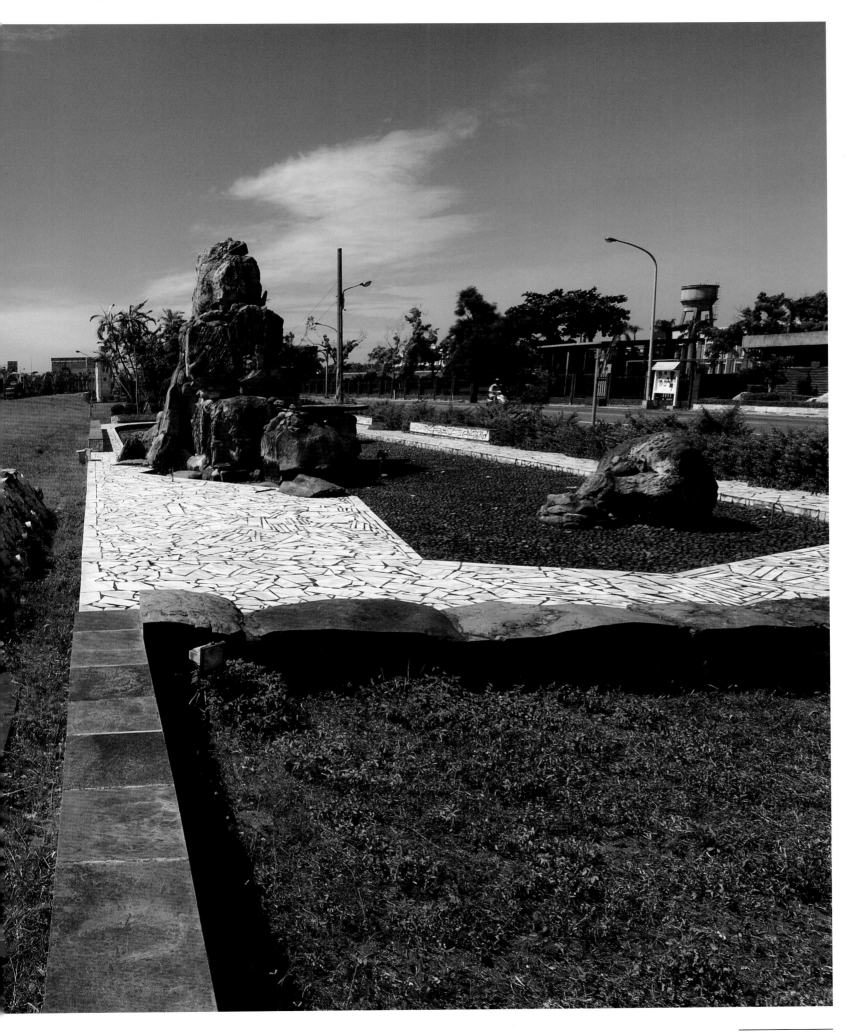

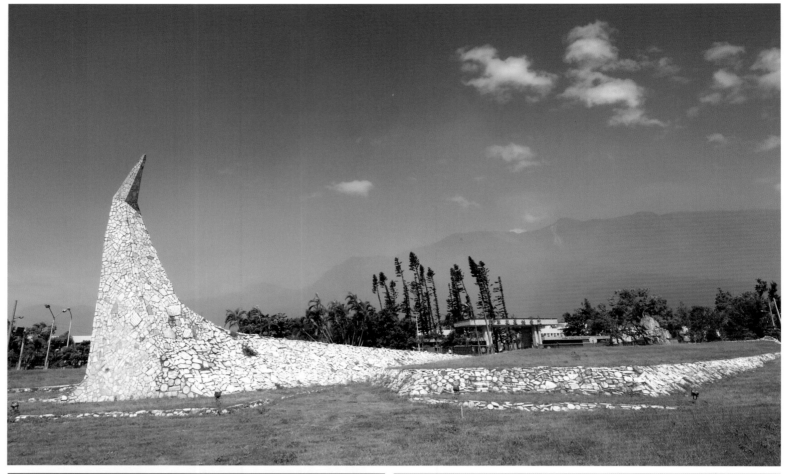

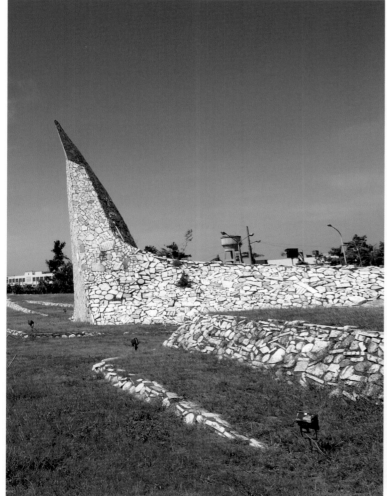

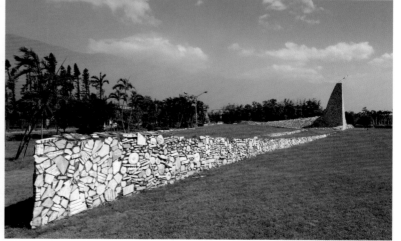

〔大鵬〕

（資料整理／蔡珊珊）

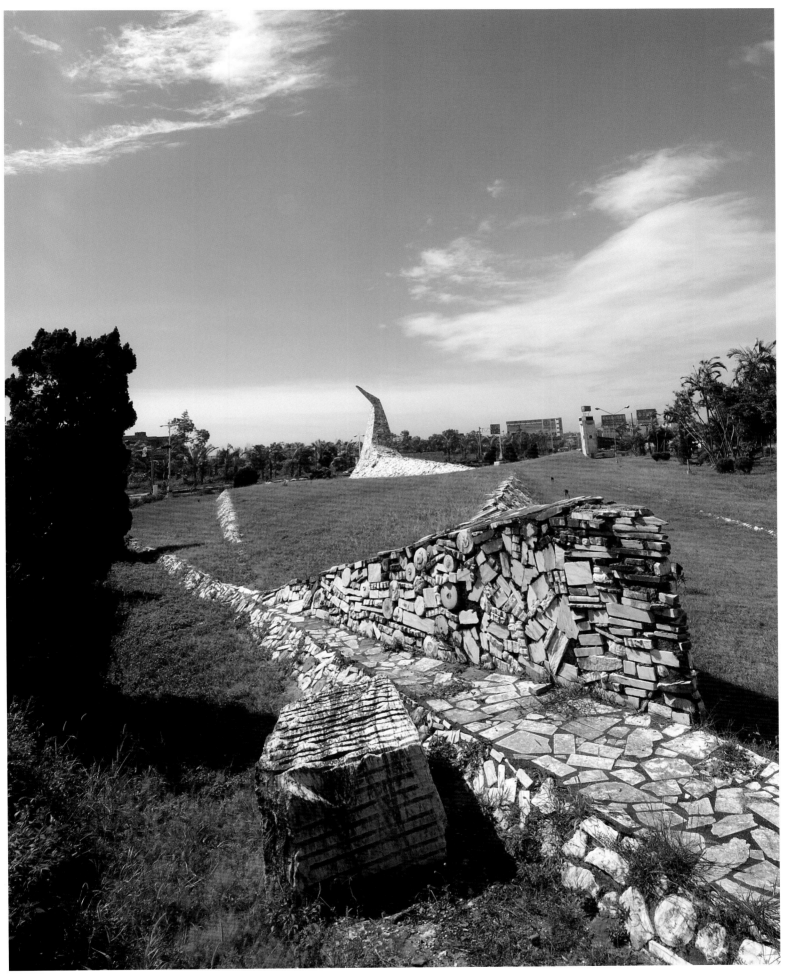

◆大阪萬國博覽會中華民國館前庭景觀雕塑〔鳳凰來儀〕規畫案*

The lifescape sculpture *Advent of The Phoenix* for the R.O.C. Pavilion at EXPO'70 Osaka, Japan (1969-1970)

時間、地點：1969-1970、日本大阪

◆ 背景概述

〔鳳凰來儀〕完成於一九七○年三月，是為配合日本大阪世界博覽會中國館而設計的巨型雕塑。當時，楊英風臨危受命，從構思到完成僅有短短五個月時間，其造形主題亦經過多次篩選。

原來的〔鳳凰來儀〕模型使用的是現代機械線條的設計，後來為了在大會普見的西方幾何雕塑中更脫穎而出，楊英風乃決定融入更多西方雕塑中少有的人間性和溫暖感。由於時間緊迫，楊英風便將這些構想直接於製作過程中實踐，再於作品完成後，回過頭重新製作模型，於是形成先有作品，模型後製的特殊狀況。

〔鳳凰來儀〕高七公尺、寬九公尺，以鋼鐵為材料，初飾以五彩，後又漆上大紅朱色，完成後的色彩是大紅散金式的，具有濃厚的東方況味。而原有的五彩隱約襯現，隨光影角度變化，展現出豐厚細膩、雍容古雅的含蓄美感，可說是中國傳統圖騰與現代工業材質完美結合的典範。

另外，除了〔鳳凰來儀〕之外，楊英風還承接了此次博覽會中國館餐廳的陳列品設計以及榮民大理石工廠攤位佈置設計的工作。 *（編按）*

完成影像

◆規畫構想

一九六九年十月中旬一天夜裡，我接到一通電話，是葉公超先生打來的，有急事，要我馬上去見他。

「…………」

「不可能的事。」

博覽會場──各國基地配置全圖（委託單位提供）

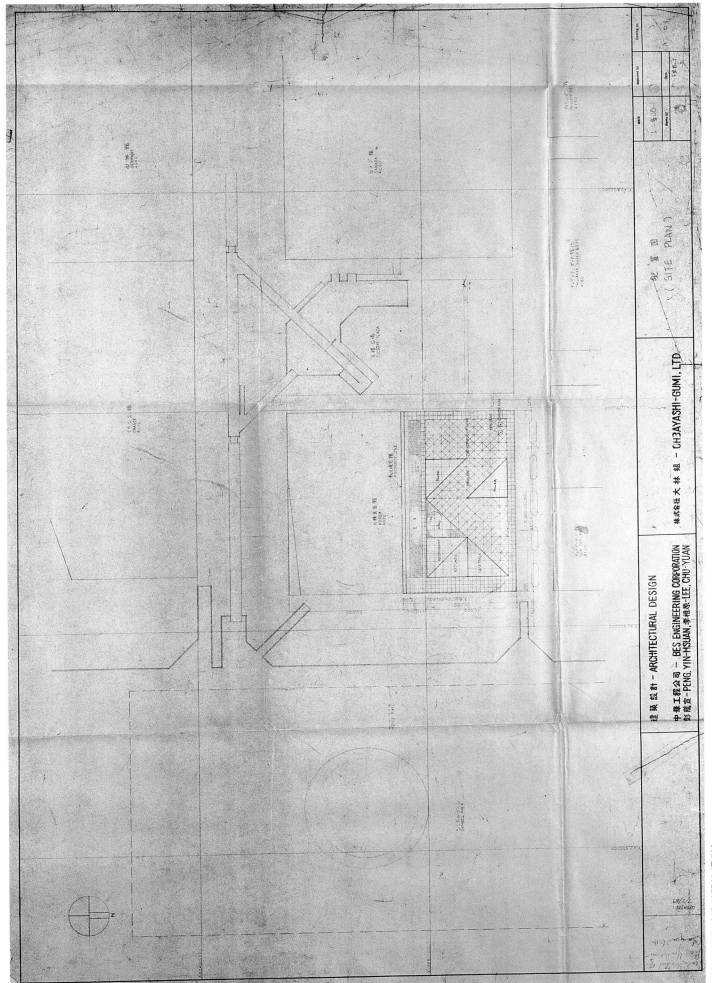

基地配置圖（委託單位提供）

聽著葉先生的話，不禁出一身汗。

「這事有關國家的榮辱，請先生不要推辭。為了國家，沒有不可能的事。」

葉先生一番熱誠令我感動，也令我惶恐。

「只剩四個月，怎麼可能！」

「盡力而為吧，後天就跟榮氏兄弟一塊到大阪去好了。」

第三天，我沒走成。但是負責設計製作中國館前的巨型雕塑的事，已成定局。

……。

原來當初中國館館前設計的雕塑是一具象徵中國建築特色的斗拱。經過建館專家們的研究，發覺不妥當，於是就另外想辦法，這期間他們曾提到我，因為沒有定案，所以沒有正式發表。

中國館位於萬博會場之主題中心位置，面對著一片一千平方公尺的大廣場，是視線容易鬆弛的地方。而且更重要的是隔壁的韓國館，它鑑於中國館三十三公尺的高度，臨時在原來的設計外又加上了十三根碩大高聳的黑煙囪，對於中國館四周景象的調和，不無憂慮威脅，為了要破除這種壓迫感，中國館前的雕塑不得不肩負重要的責任，這些都是葉先生在談話中特別提及的。

於是正式決定要我做這件配合中國館形色，至少要有中國館三分之二高度的巨型雕塑的設計製作人，臨危受命誠惶誠恐自不待言，因為平常一件小作品的製作，往往就需要二、三個月的時間。而當時離萬國博覽會開幕只有三個多月，一切都未開始，漫無頭緒的情形，不堪設想。……。

到了大阪萬博會現場，我開始縝密的觀察研究，這一來不得不又升起緊張的情緒了。因為各國會場的雕塑都早已完成，有的遠在三年前就開始設計，有的在一年前就已竣工了，而且極盡豪華精美之能事，令人嘆為觀止。

而我們……，既到此時此地，冷靜沈著，埋頭苦幹是唯一可行的路，至於成不成，不敢想亦不能想。

於是十二月中，花了兩星期觀察四周環境，觀摩別人的作品，在比較中發現人家的優點和缺點，在田島順三製作所協助下，陸續做了七八件模型，……。

……。

十二月廿五日，為進一步研究雕塑的造型，及辦理有關的製作手續，把所有資料帶回台北研究。經過一番悉心的構思，根據「神禽」的造型，終於設計出〔鳳凰來儀〕的雛形。再經過數次的修改，才確定了它的造型。

此間葉先生和貝聿銘先生不斷通訊研究後，都表示滿意，認為對於中國館的配合很恰當，鳳凰這時可以宣告正式要誕生了。

鳳凰在我們中國古來的傳說裡是一種形體非常抽象的神鳥，幾乎每個人都知道它。它只有在天下太平時候才會出現，它代表著對理想世界的憧憬。

有一則故事可以充分說明這種精神境界：

唐明皇是位風流瀟洒喜愛音樂的皇帝，有一天他忽然決心要學好彈琴，於是就拜了一位當代名琴師學琴。

明皇認真的學過一段時間後，就迫不及待的問臣子：「我的琴彈得怎麼樣了？」

臣子個個諂媚不及的大大恭維一陣。明皇又去問琴師，琴師起初的回答也相同，後經明皇一再懇請，終於應允兩天以後始作正確回答。

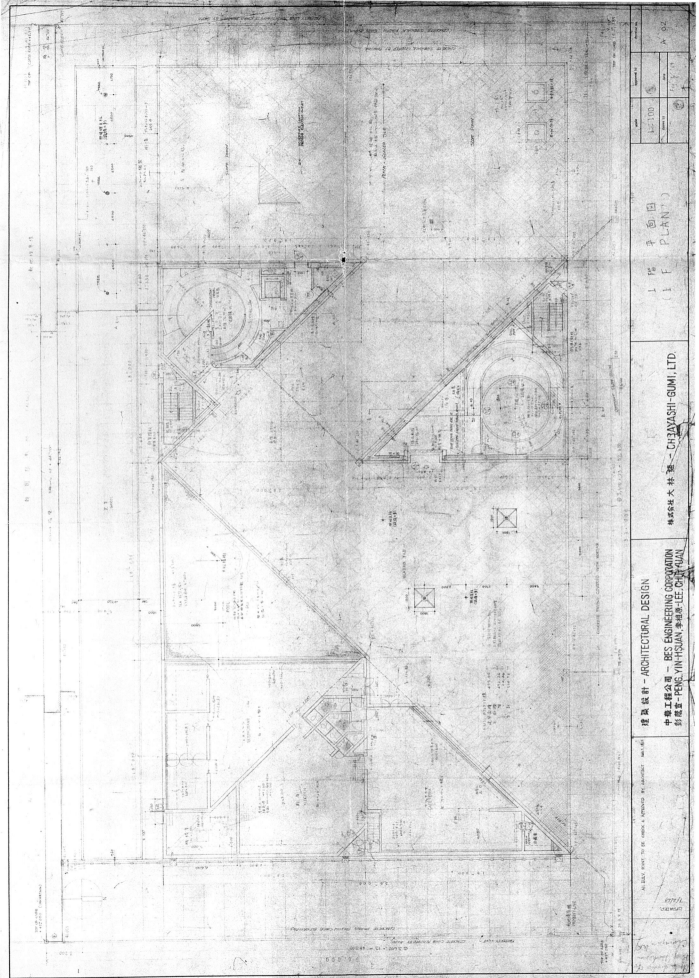

基地配置圖（委託單位提供）

中國館立面圖（委託單位提供）

中國館立面圖（委託單位提供）

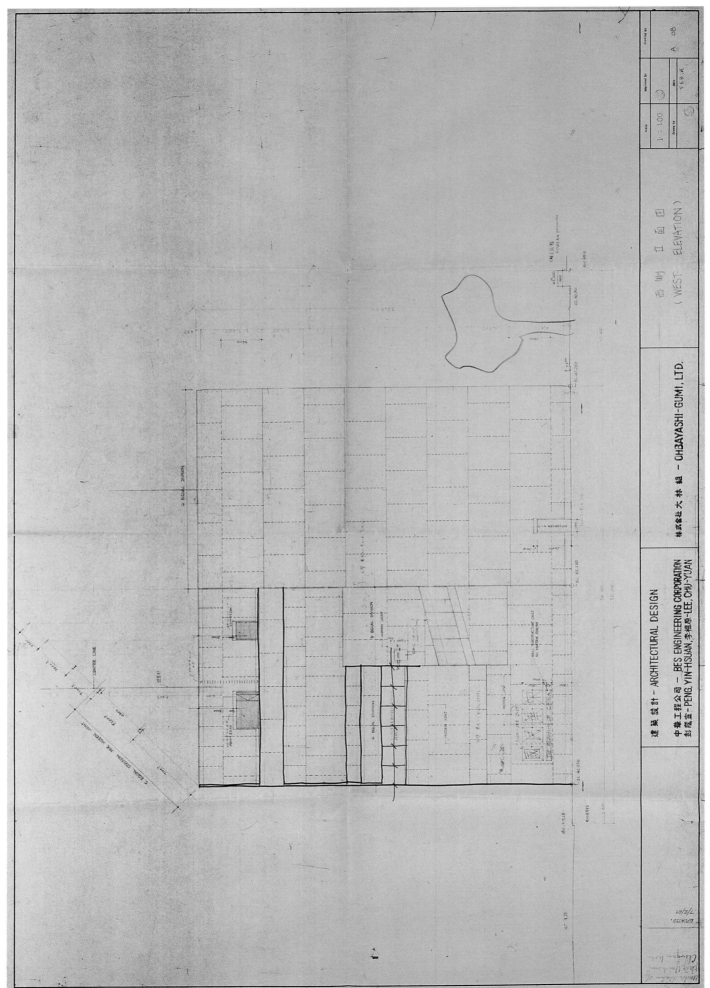

中國館立面圖（委託單位提供）

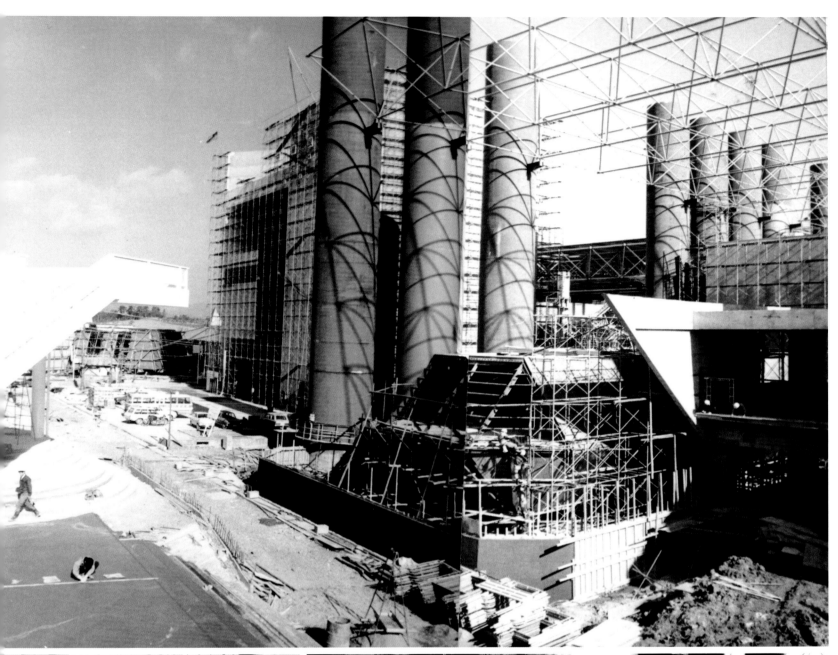

基地照片

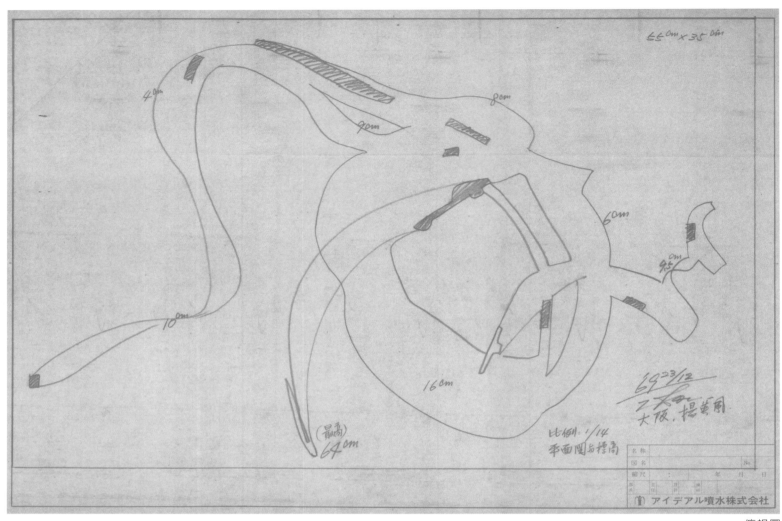

俯視圖

　　兩天後琴師帶來如此的答覆：皇上欲知自己的琴藝造詣，只有把琴帶入深山幽谷靜坐長彈，某時，天上會傳下優美的樂音與皇上的琴聲相應和，鳳凰也會被皇上的音樂感動而從天降臨，此時即為皇上琴藝最深奧最完美的境界。

　　由此可知鳳凰象徵著一個超然的理想世界。

　　在西方，關於鳳凰也另有一種傳說：

　　古代阿拉伯有位賢王，年紀很大了。他的國都中也有一隻三百多歲的老鳳凰，羽毛形色盡退，狀甚醜陋。

　　一天，國王死了，鳳凰也跟著死去。國人把鳳凰跟國王一起焚化。但鳳凰的屍骨化成的灰燼散飛到天空時，慢慢又形成一隻年輕美麗的新鳳凰。

　　這種鳳凰在西方有些非基督教國家人們的心目中，也代表一種信仰。牠的存在是生於世而永存於世的。牠經由燃燒而死亡，亦由死亡中重獲新生。牠的存在，代表永恆的美麗、富有和華貴，象徵人類慾望的永恆，是現實慾望永遠在追求滿足的動力，跟中國人那種超然的哲學性境界截然不同。在這兩種不同基點上所延伸出來的故事，足以說明東西兩種相異的人生觀點；中國人較超現實，西方人較現實，這兩種理想事實上應融合為人類生活上一致的目標，以求精神與物質的調和。基於這種體認，對〔鳳凰來儀〕的內容就有了頗為妥貼的信心。

　　於是再次飛大阪之前，我積極籌備製作〔鳳凰來儀〕的模型。

　　中國館是兩座相離的三角柱形構成的三十三公尺建築，全部為白色。鳳凰豎立在它前面

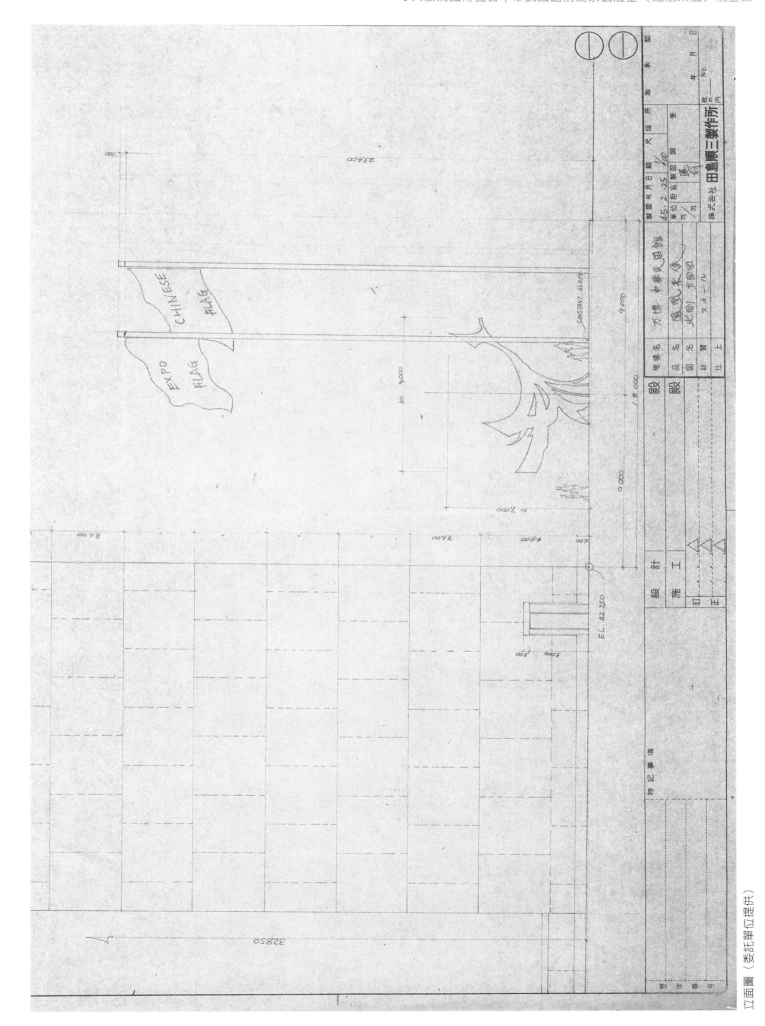

立面圖（委託單位提供）

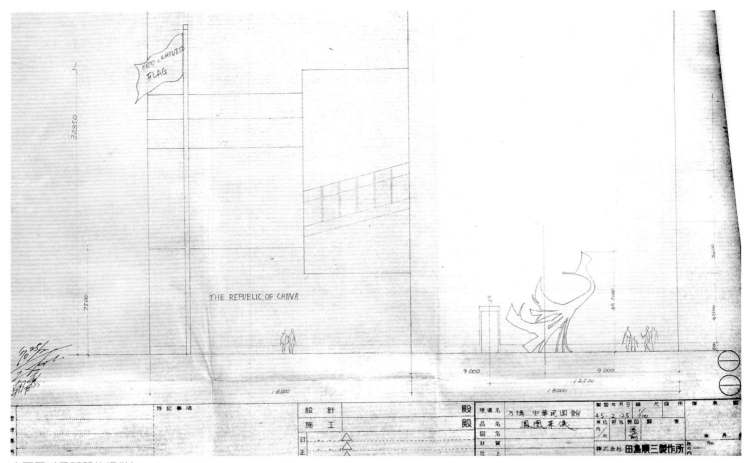

立面圖（委託單位提供）

照明設計圖

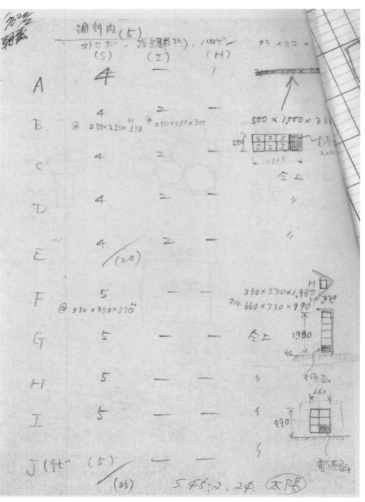

照明估算

264

模型照片

的高度、長度、寬度和各角度，乃至色彩、照明，都須配合中國館來研究設計的。另外更需顧及與其他國家比較起來有顯明的特點的重要設計。就拿中國館隔壁的韓國館那排大黑煙囪來說，就使我不得不想辦法以鳳凰來彌補周遭調和的破壞。因此在形色變化上各處小心的設計，和有關製作業務的處理，佔去六星期之多。等再往大阪，剩下的時間就只有一個月不足了。這時間，由於時間短促，每天幾乎都在焦躁不安誠惶誠恐的痛苦中煎熬，幾次對自己的信心發生動搖，迫使我幾番想辭去這份光榮又艱難的工作。

　……。

　其實著色的工作是在朝霞工廠那邊還未完成的。……。當時是先漆上一層防銹的紅丹，以後又漆了一層黑色，紅裡有黑，黑裡透紅，蠻好看的。後來我們又考慮到韓國館那幾支大煙囪是黑色的，又覺得不妥當，於是等三月三號運到大阪後，在大阪繼續著色，但是著色工作只上到五彩的階段已經沒有時間了，中國館是三月十二號開幕剪綵，鳳凰只好以鮮麗的五彩來迎接中國館和萬博的揭幕式。這雖然是巧合了中國古代鳳凰五色俱備的說法，畢竟是色彩太複雜，與其他國家的雕塑有太相像的感覺，而且最重要的是壓不住韓國館那幾支大黑煙囪。考慮結果決定最後再漆一遍大紅色的，……。完成後的鳳凰不是純紅的，而是大紅散金式的，完全是中國式的況味。這樣的色彩的效果想不到又有層次和深度，五彩是隱隱約約的襯現在大紅色底下，隨著光線而有著變化，這與其他國家單獨使用各種色彩的組合情形不同。現在鳳凰不但可以把韓國館黑沉沉的氣焰壓下去，而且還利用了黑色做襯底，更加可以表現出中國館的雍容古雅富有深度的含蓄美。在我個人從前的雕塑中是絕少使用顏色的，想不到這次使用顏色會產生那麼好的效果。

　……。

　這樣一隻高七公尺、寬九公尺、以鋼鐵為材料塗以五彩為底、大紅為主色彩的鳳凰，為求與時代性符合，在製作中照例使用了現代機械線條。可是在使用的過程中，把這種冷冰冰的幾何圖形加以破壓（如前所述要求工作人員儘量自由粗糙的去製作等等），使其返原於大自然，增加了近代西洋雕塑中少有的人間性和溫暖感。因此，有幾項特點，與會場上其他國家──特別是西方國家，比較起來有顯然的差異。

　鳳凰的夢想，不是今天才有的，雖然幾千年來它總是屬於中國人想像空間裡的存在，然而不可否認的事實是：它已在年代久遠的存在中，經過中國人敬愛的智慧滋補，被塑造成一個有形體有生命的自然物。在這個形體上凝聚著單純有力，絕對完整的象徵：理想與華美、幸福與寧靜。它是生於自然而投向人間的，它是代表自然稱讚人間的，它是自然與人類之間的信使和橋樑。在這種溝通所完成的意義中，深深的表現為人的小自然要投入為宇宙的大自然中，與之結合的慾望。（以上節錄自楊英風口述、劉蒼芝撰寫〈一個夢想的完成〉《景觀與人生》頁72-87，1976.4.20，台北：遠流出版社。）

◆施工過程

　博覽會是三月十四號正式揭幕，中國館是十二號揭幕，可是以工作的時間算起來總共只有二十幾天，這真是個短得可怕的數字。所以當我從台北掛電話給日本田島製作所的負責人犬飼幸男時，他們萬萬不相信的認為我是在開玩笑。因為依照他們一向的工作經驗來計算，這件工作非兩三個月的時間根本別談。……。

　……。

　十四號夜晚到達大阪的時候，他們來接我都抱著驚疑不已的態度，一直旁敲側擊的試探

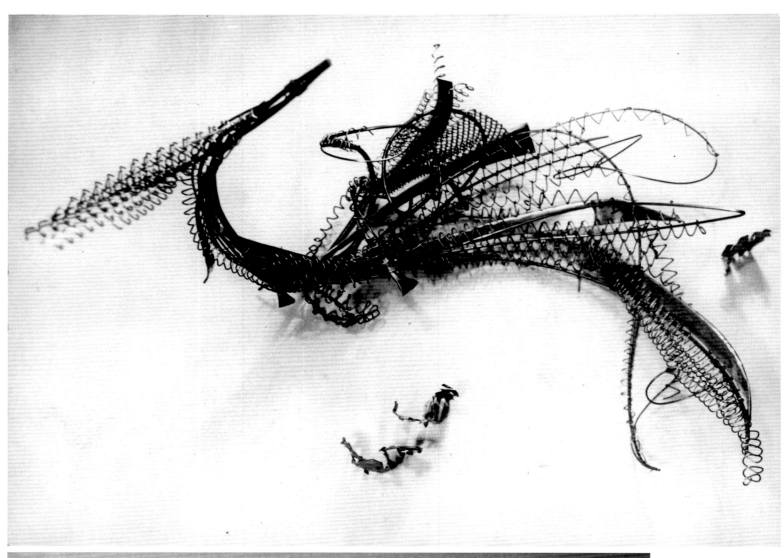

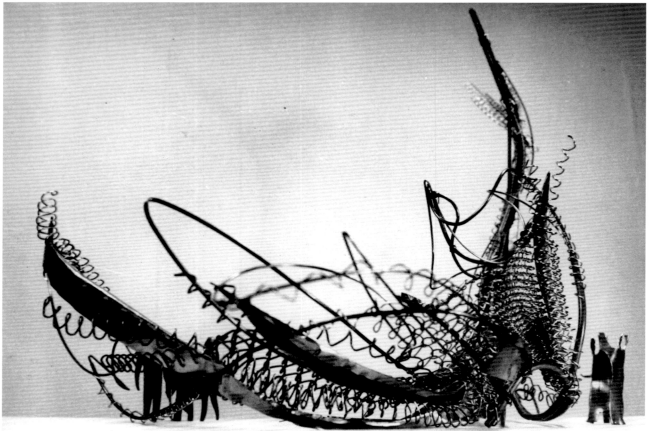

模型照片

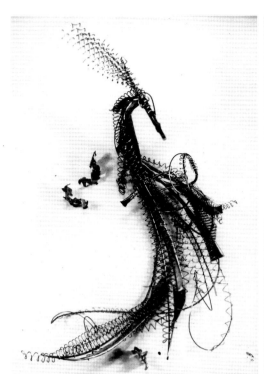
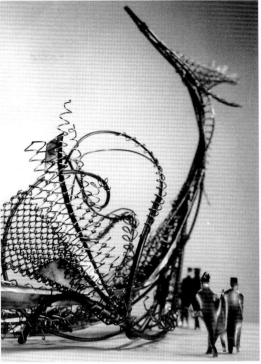

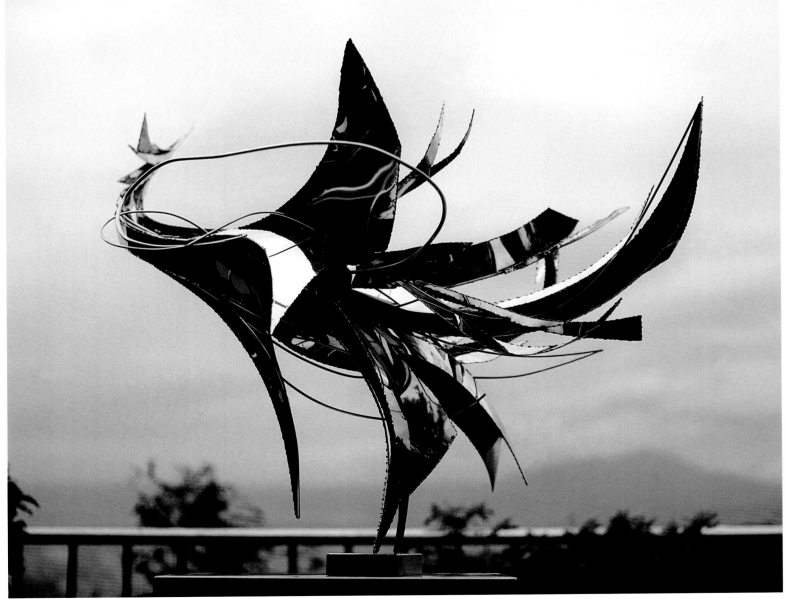

模型照片

我在此項工作上的能力和決心，我硬著頭皮爽朗的回答他們：做不完，就切腹。這是他們所能了解的最有決心的表示，大家聽後非常感動，哈哈大笑。

第二天起，田島順三製作所動員了大阪、東京、名古屋、朝霞各分廠中的四位專家主管與各部技術人員，聚集大阪做進一步的研究，接連開了三天的製作會議。頭兩天研究的結果是時間太短，沒有完成的把握，不敢接受這份工作云云。這樣的會議不開還好，愈討論愈絕望，我的信心幾乎瀕臨崩潰的狀態，憂心如焚，片刻難安。我祈禱——

就在這會議絕望的要宣判結果的剎那，一位吉人的出現，挽回這不可收拾的局面，一切又有了轉機和希望。

這位先生是五十嵐勝威。

五十嵐是建造中國館的日本大林組的總監督。中國館建造期間，他一直跟中國人生活在一起。雖然剛剛開始時很不習慣中國人的工作方式，常常鬧不愉快，後來終於瞭解了中國人的優點，進而非常佩服中國工作人員負責任埋頭苦幹的精神。特別是負責建築設計的兩位青年建築師——彭蔭宣、李祖原。

五十嵐本身酷好美術，常與藝術家來往，非常瞭解藝術家，我們以前在偶然的機會中見過面，在一起討論過很多問題。這次他看過我〔鳳凰來儀〕的模型後，表示非常欣賞。第二天當會議絕望的危機將成定局時，田島製作所大阪支店長中村光夫提議將地基工程的部分交給大林組負責，以減輕工作量。之後即刻電告五十嵐先生此項決議，五十嵐先生聽到消息後立刻趕來，在會議上挺身而出，扭轉了這樣一個危險的局面。

……。

五十嵐還提供了許多工作進行的方式，是我與廠方之間最得力的贊助人。

他幫我們決定工程分為二部分進行：在大阪的地基建造部分由大林組負責；鳳凰主體的製作工作，因為大阪沒有足以容納的大工廠，所以把工作移到東京去做，由田島負責。他自己願意負責解決一切實際上的困難，並且提議由自己所隸屬的大林組負責出面簽約，而實際上由田島執行製作任務，萬一無法如期完成，也不至於影響到田島五十多年來的信譽。

五十嵐這項決定因事先並未徵得大林組總負責人的答應，可以說是擅自作主的行為，事後雖然受了總負責人的責備，結果還是五十嵐說服了他們接待我，看過我的作品，認為頗具意義，也決定這件工作非接不可。到此為止，我才膽敢鬆口大氣。經過他們估價後，我們的文化經濟參事瞿公使，也是中國館的總負責人，覺得價錢很公道，總算鳳凰的工作可以正式開始動工了，本來什麼都不可能的事，現在什麼都可能了。

選定了田島在東京郊外的朝霞工廠為製造場所後，便立刻積極展開工作。

我計算開出所需的材料和人工，第二天材料和人工就準備好了，時間一點都不敢浪費。

田島順三製作所，從全國七八家分工廠中選拔了十五名最優秀的技術人員，二月十九日開始集中到朝霞來從事鳳凰的製作工作。在朝霞實際製作的總工作天只有十天，想起來好不惶恐。

鳳凰的塑造材料是鋼鐵，高七公尺，寬九公尺，以片狀和管狀的線條來組合。

我一邊給他們講解，一邊就重做模型。

但是模型做了一半就停下來了，因為要等模型完成再做大雕塑時間上一定來不及。現在只好不要模型就正式做大鳳凰了，這樣的決定，是臨時被迫想到的唯一的辦法，日本的技術人員從來沒有做過這種情形的工作，除了驚訝外，還有更多的不習慣。

後來這隻作模型的小鳳凰還是等大鳳凰做完了之後再回頭製作完成的，程序剛好顛倒。

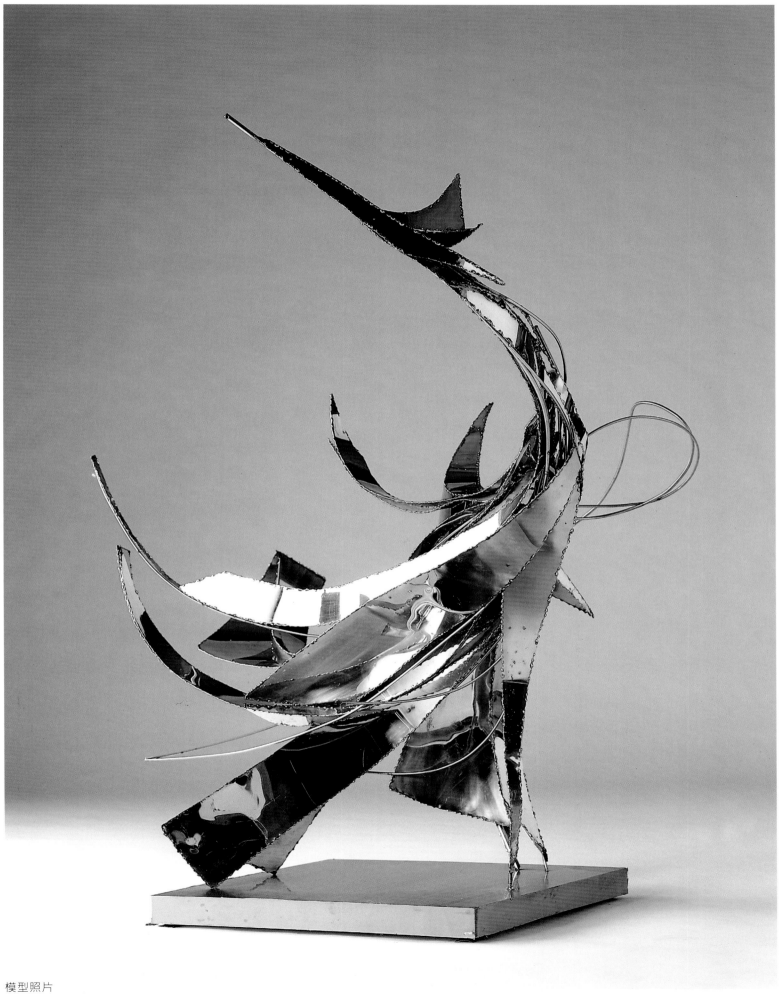

模型照片

俯視圖（委託單位提供）

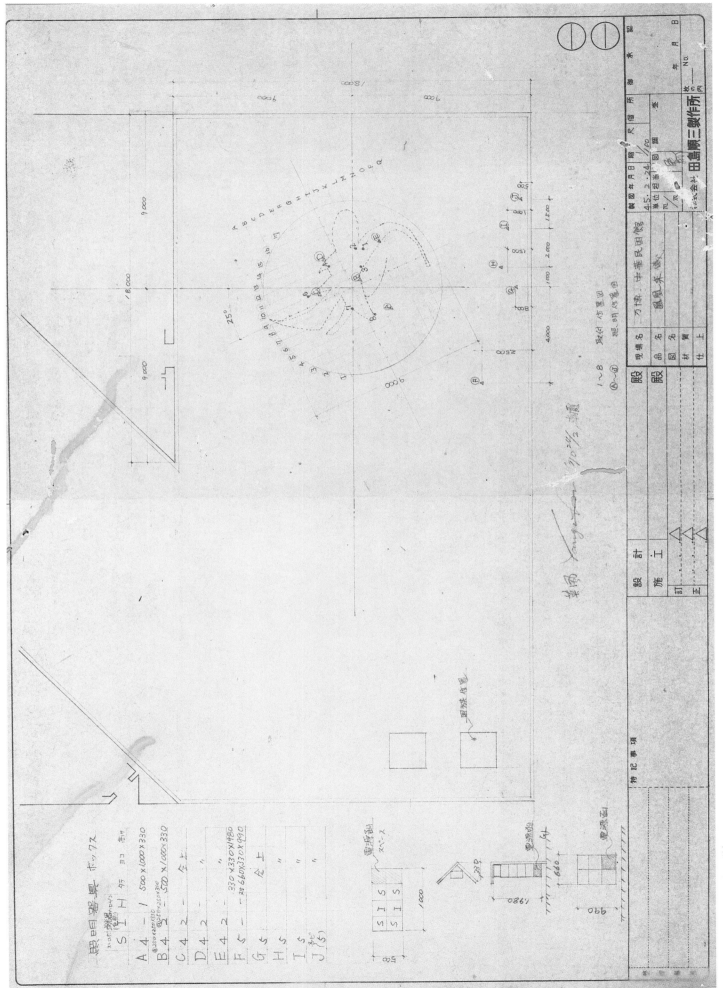

照明施工圖（委託單位提供）

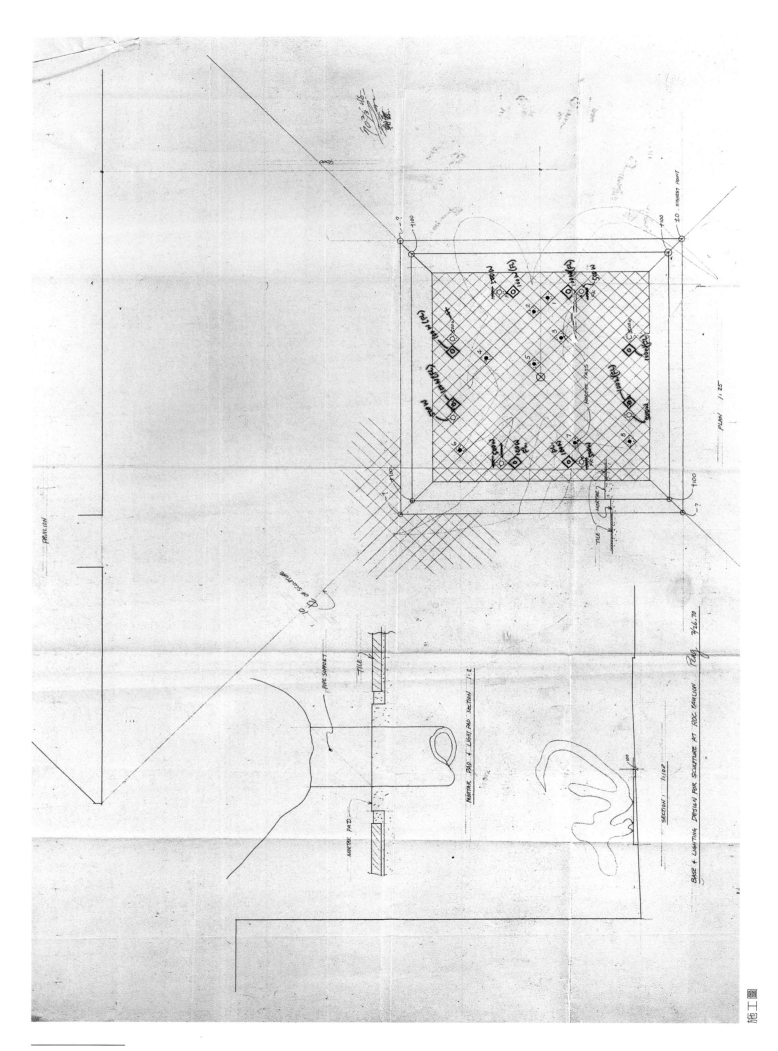

施工圖

施工計畫

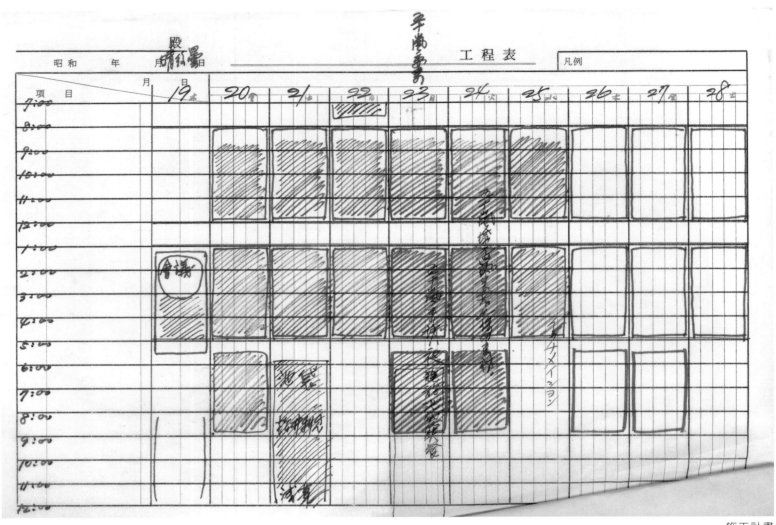

施工計畫

小鳳凰的材料是不銹鋼，做好了之後擺設在中國館的餐廳裡，光滑如鏡的不銹鋼可以反映著各種外界物體的彩色和形象，非常輕俏，給餐廳帶來不少活潑生動的氣息。

十五名優秀的技術人員在我的指揮下迅速而順利的進行工作，我們都穿著一致的工作服，戴上頭盔，就覺得非常神氣，精神百倍，充分顯示著職業上的尊嚴。

技術人員工作的情緒非常認真，服從指揮，意見少，工作的精密度很高，這是他們一貫的訓練和作風，所以工作效率非常好。本來我以為晚上要加班的，而事實上，一天班也用不著加，這點倒是出乎我意料之外的。

如果仔細分析起來就不足為怪了，除了工作人員的優秀外，這是我們中國人才懂得的一套方法：窮則變，變則通。要是依照日本人一向按部就班有板有眼的習慣做，那絕不是十天內可以完成的事。所以在這兒教了許多在工作上變通節省的辦法給他們，起初他們不相信行得通，也不習慣這種做法，這是他們一向天真執著的本性所使然，這種本性或習慣上的執著，起初也使我感到有點麻煩。

他們一向對於規則而機械化的工作相當熟練，碰到不規則的工作需要時，就應付不來。做來做去又是把它做得規規矩矩精密到家的式樣，不符合我的需要，當然彼此都覺得尷尬。譬如我要他們儘量放大膽、自由的、不拘束的去分割一塊鋼板，分割處要保持自然粗糙的質地感，結果他們硬是把它磨得平整光滑、有稜有角，完全不對了。

傳統的觀念和一向的工作習慣使他們沒辦法一下子放開來，我只有耐心的開導他們。

我示範在焊接時所留下的痕跡不必平直光滑，要求其自然、自由。我告訴他們這不是我

施工計畫

一個人的作品，而是大家的集體製作，每個人都可以有創造的自由，在一塊鋼、一片鐵上面表現自己的思想和情感，所以這不是一件例行的工程，他們也不是工人，而是藝術家。幾天以後，他們終於豁然貫通了，當他們看到自己手下的工作流露出來的自然質樸的美與變化時，就真正體會到自由創作的可貴和快樂。這種以自己的意志力和自信心完成的線條和形態，充滿著躍動的生命和活力。他們體會到過去所不曾有過的快樂，那是一股奔流豪放的力量所激盪起的情趣使然，在這種情緒下工作，工作不再是工作了，而是一種一種的遊戲，在遊戲中充分發揮了創造力和想像力，碰到困難欣然的自動想辦法解決了。譬如要彎曲一塊大鋼板，他們想出了這種辦法：搬了很多很重的東西堆在卡車上，然後把卡車駛動，以車輪下的壓力來彎曲鋼板。類似這種臨機應變的工作情形很多，所以工作起來像玩耍，愈做愈高

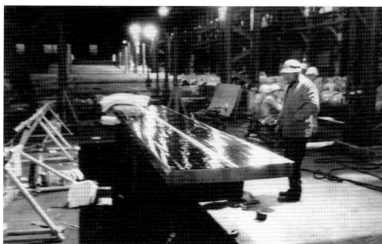

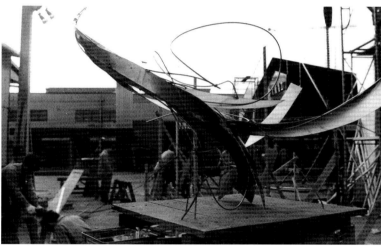

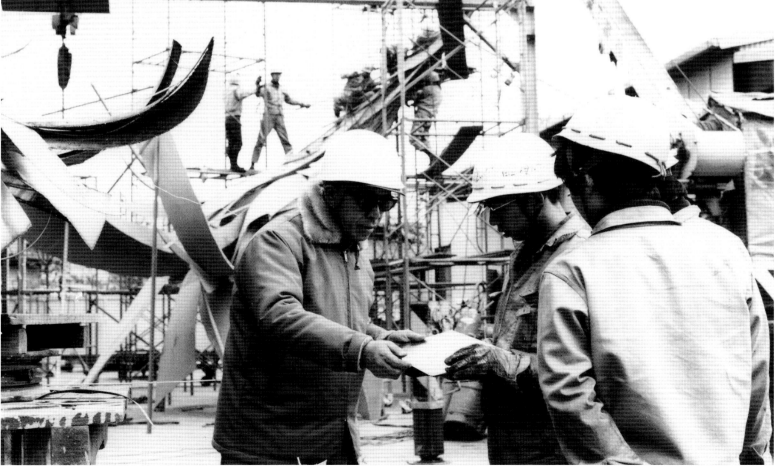

施工照片

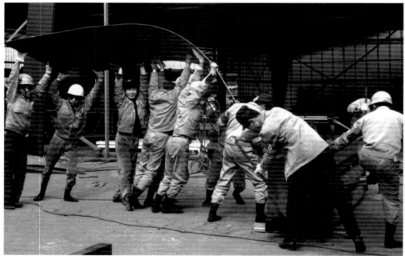

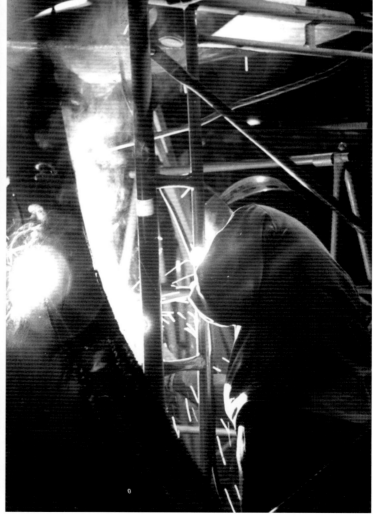

施工照片

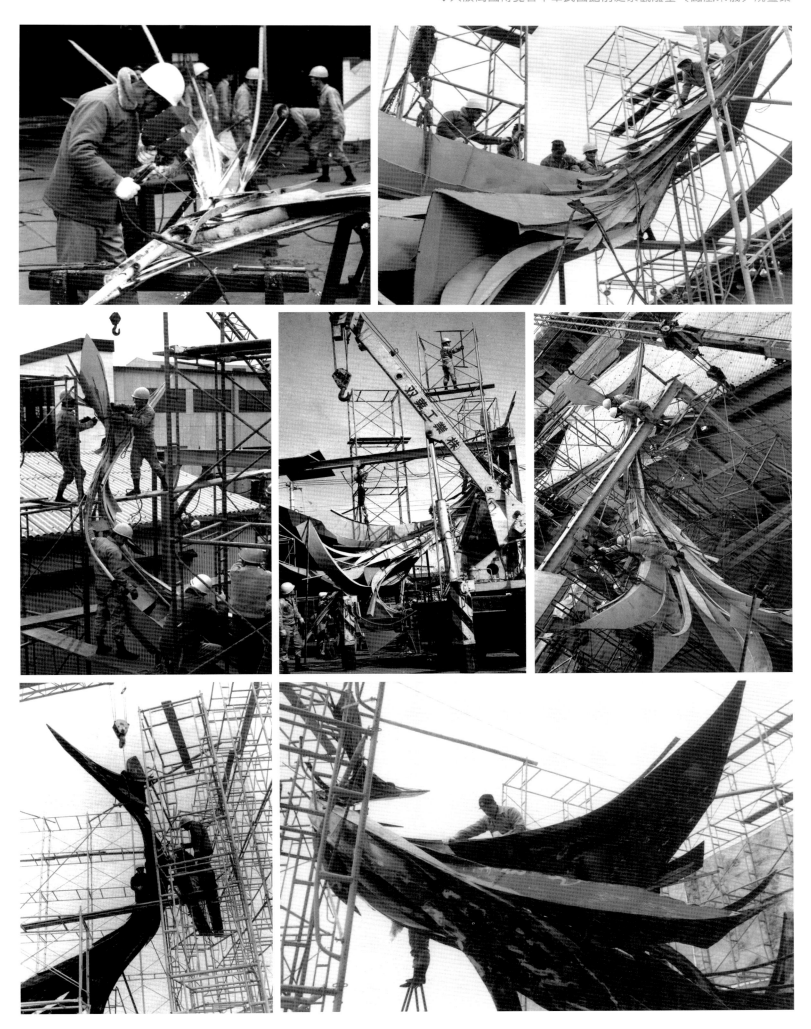

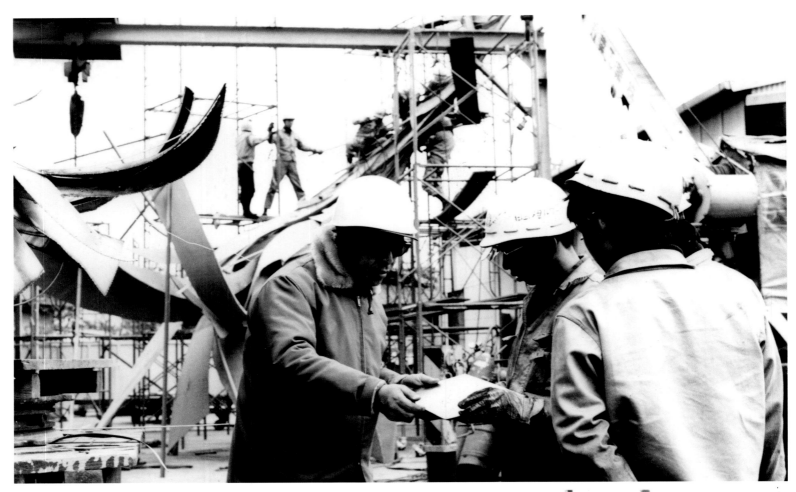

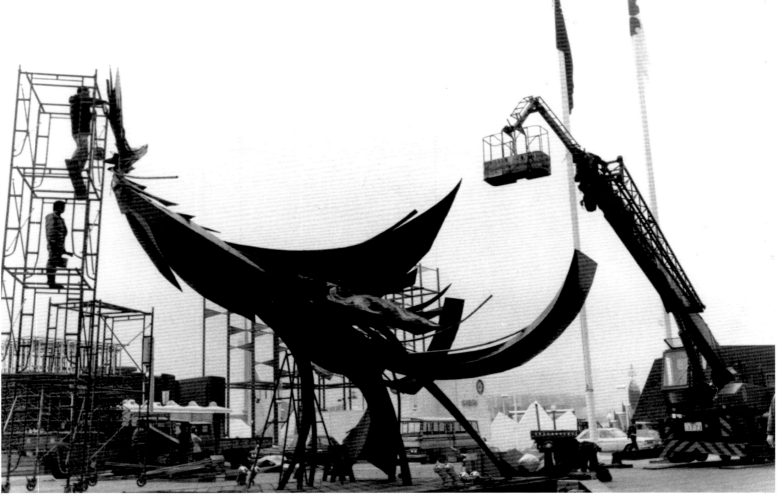

施工照片

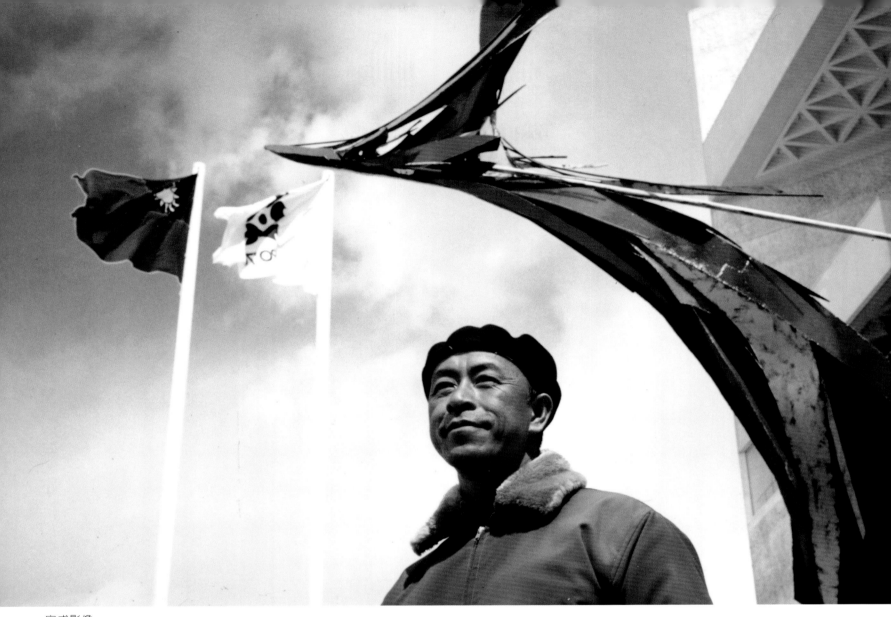

完成影像

興，效率和進度非常良好。

　　因為有這麼好的工作情緒，我們之間的相處可以說正如水乳交融般的自然。他們都表示從來沒有做過這麼輕鬆愉快的工作。

　　……。

　　鳳凰解體後的第四天──三月三日，將它分裝在兩部大型卡車上由朝霞運往大阪。

　　……。

　　到了萬博會場，立刻進行安裝著色。

　　其實著色的工作是在朝霞工廠那邊還未完成的。二月廿五日就開始做了，當時是先漆上一層防銹的紅丹，以後又漆了一層黑色，紅裡有黑，黑裡透紅，蠻好看的。後來我們又考慮到韓國館那幾支大煙囪是黑色的，又覺得不妥當，於是等三月三號運到大阪後，在大阪繼續著色，但是著色工作只上到五彩的階段已經沒有時間了，中國館是三月十二號開幕剪彩，鳳凰只好以鮮麗的五彩來迎接中國館和萬博的揭幕式。這雖然是巧合了中國古代鳳凰五色俱備的說法，畢竟是色彩太複雜，與其他國家的雕塑有太相像的感覺，而且最重要的是壓不住韓國館那幾支大黑煙囪。考慮結果決定最後再漆一遍大紅色的，這時萬博已經開幕了，白天不能工作，只好夜間工作，這樣著色的工作直到三月廿一日凌晨才全部完成。……。

　　到此為止，鳳凰來儀的製作才算正式完成了。（以上節錄自楊英風口述、劉蒼芝撰寫〈一個夢想的完成〉《景觀與人生》頁72-87，1976.4.20，台北：遠流出版社。）

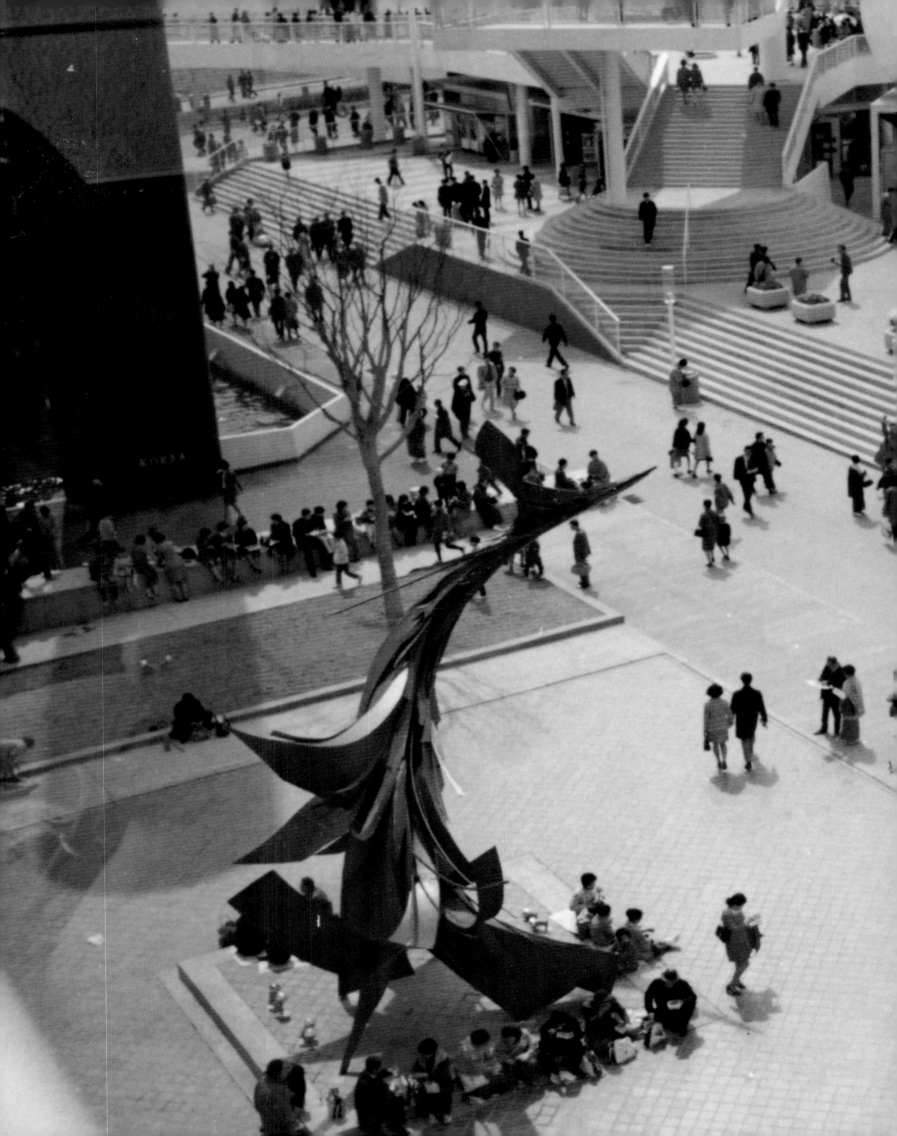

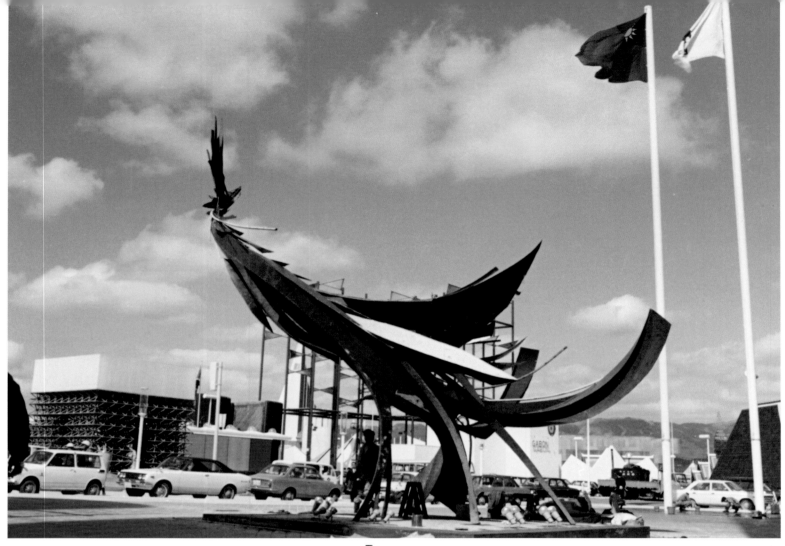

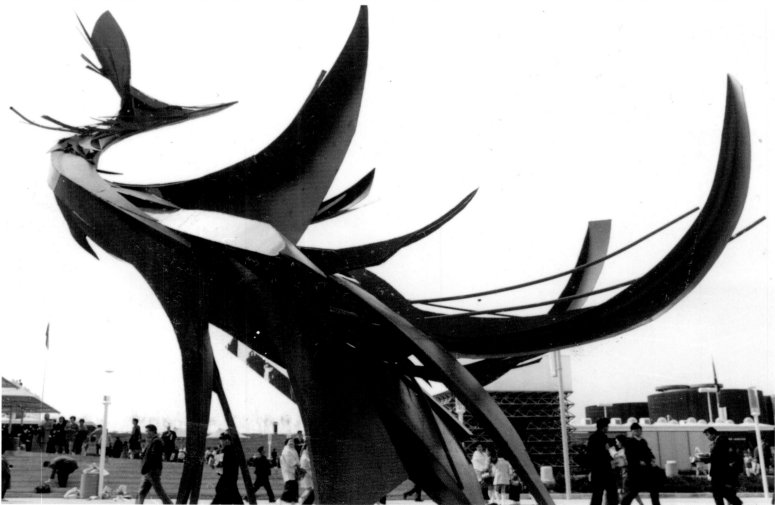

完成影像

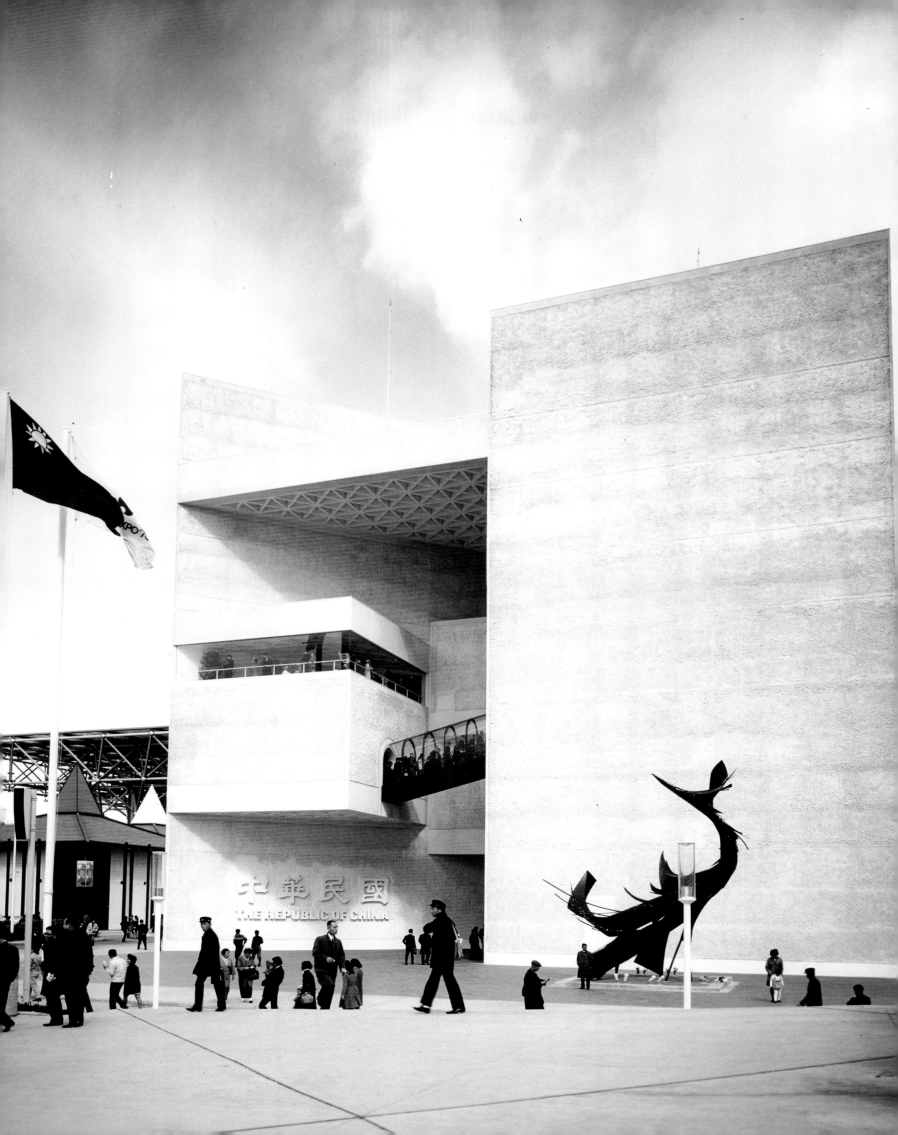

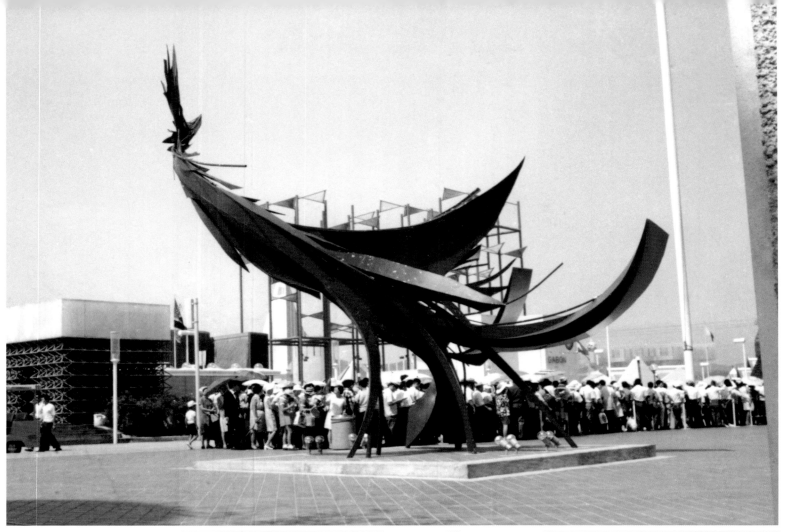

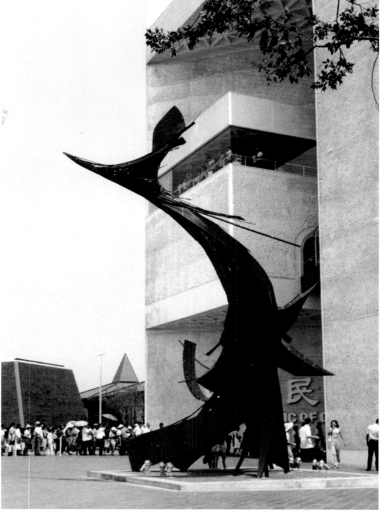

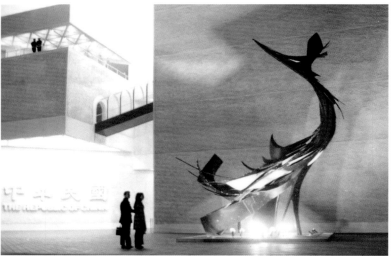

完成影像

1970.2.28　楊英風─葉公超

◆相關報導（含自述）

- 楊英風〈鳳凰來儀與萬國博覽會〉《建築與藝術》第11期，頁2，1970.6.1，台北：建築與藝術學會。

- 楊英風〈從突破裡回歸〉《淡江建築》第4期，1972.7，台北：淡江學院建築學系。

- 楊英風口述、劉蒼芝撰寫〈一個夢想的完成〉《景觀與人生》頁72-87，1976.4.20，台北：遠流出版社。

- 陳長華〈鳳凰與草書　博覽會中國館的室外裝飾由雕塑家楊英風擔任設計〉《聯合報》第1版，1970.1.18，台北：聯合報社。

- 甯昭湖〈大阪博覽會中國館　將建鳳凰來儀塑彫　有關單位業已同意楊英風構想　擬採用不銹鋼與銅鑄製〉《大華晚報》第2版，1970.2.11，台北：大華晚報社。

- 陳小凌〈步蟾倚仗看牛斗　銀漢遙應接鳳城　楊英風設計鳳凰來儀大阪博覽會中國館雕飾〉《台灣新生報》第6版，1970.2.15，台北：台灣新生報社。

- 陳小凌〈一九七〇年萬國博覽會中的中國館〉《中國美術設計》創刊號，頁28、30-31，1970.3，台北：中國美術設計編輯委員會。

- 李嘉〈大阪世界博覽會中華民國館的建館功臣〉《中央月刊》第2卷第6期，頁41-44，1970.4，台北：中央月刊雜誌社。

- 李嘉〈鳳凰來儀〉《綜合月刊》5月號，頁21-27，1970.5，台北：綜合月刊社。

- 《企業家季刊》第21期，封面，1970.6.1，台北：企業家雜誌社。

- 足立真三〈万國博ごの楊英風氏とその周邊〉《ISPAA（國際造型藝術家協會會報）》No. 8，1970.6.1，大阪。

中國館前的鳳凰來儀雕塑

鳳凰來儀
中華民國
THE REPUBLIC OF CHINA
李嘉

這是大阪萬國博覽會中國館前的大塑像。它有一個外界還不知道的故事。

今天屹立於大阪萬國博覽會中國館前面的廣場上，受到萬千中外觀眾注目的那座七公尺高、九公尺寬的鋼質鳳凰塑像，是中國近代雕塑家楊英風的傑作，也是他的一種苦心之作。

九天裡鑄成

他塑造這座創意新穎、寓意深長的半抽象的近代塑像，曾在精神與肉體上默默地經歷到一生最大的試練，度過了多少不眠的夜晚。撇開其他許多困難的條件不談，單看如此巨大的一座純鋼的塑像，是在短短的九天裏鑄成的，就可以窺知這件藝術作品是在怎樣不平凡的環境中產生的了。

去年秋末，當中國館的建築輪廓大致完成的時候，指導建館的貝聿銘先生發覺館前的一千平方公尺大的廣場太空濶，必須加一件大型的雕像來點綴。楊英風乃於十月下旬被政府聘為那件雕塑品的設計製作人。

他在十一月二十五日從臺北飛到大阪，視察場地，選定了日本的田島製作所為塑鑄工場。田島是專做建築雕塑與美術品的工廠；它的特殊的鑄銅技術聞名全球。臺北的臺灣銀行大廈的金屬裝飾中好多銅像，全是舊日田島的作品。

楊英風在十二月中在田島工廠中工作了兩個多星期，利用鋁、鐵、銅、鋼等不同的金屬，先試做了七、八件模型。

模型選了又選

他做的第一個模型是鋁製的，形像聳直，名為「沖天」。它象徵大自然被劈開，平面上雕了殷商青銅器上常見的紋樣，啟示了中國文化重見天光。鑄造這件十公尺高的鋁製塑像，最少需四個月的時間，要趕上三月十五日萬博的開幕，時間上來不及，祇得放棄不用。

第二個模型是他自己在好多件試作中最喜歡的一件，也是我個人最偏愛的一座塑像。它創意於中國平劇中的水袖舞姿，題材新穎、姿態生動，可以說是達到了法國藝術評論家亞肯貝所說的「以姿態再觀動態」的近代雕塑技術上的最高境界。鑄造這

五十九年五月

21 綜合月刊

20 綜合月刊

李嘉〈鳳凰來儀〉《綜合月刊》5月號，頁21-27，1970.5，台北：綜合月刊社

最後選定的一個模型，是「鳳凰來儀」。這座原先預定用鋁，後來因時間與經費的關係改用鋼的塑形，是楊英風於十二月二十五日間到臺灣以後，從那個「靈鳥」的模型脫胎而來的。這個模型被葉公超和貝聿銘選中了，楊英風自己也對它的內容形像覺得滿意。

他會失了自信

楊英風在今年二月十四又飛到東京，那時離開開幕祇剩一個月的時間了。在臺北，那等候最後決定的六個星期中，可以說是他最苦惱的一個時期。在焦躁、等待、不安的心情中，眼看已剩下不多的日子一天天地過去，曾使他失去了自信，好幾次想辭掉這個光榮而又艱苦的差使。

他這次離臺北前，先打了一個電話給大阪的田島工廠。最初，田島認爲他在開玩笑，說在不到一個月的時間中要鑄製這麼大件的塑像，是不可想像的事。當他於二月十四日到了大阪時，田島的大阪、東京、名古屋和朝霞分廠中的專家六人已在大阪等候。他們從第二天起接連開了三天會，日本專家們的結論是：時間實在太短，

沒有把握，不敢接受這個差使。

在這近乎絕望的時候，出現了一位中國命相學中所謂的「吉人」。他是建造中國館的日本大林組的總監工五十嵐。他在一年半來朝夕和中國人相處共事，很認識中國人的特長與優點。他自己又是一位美術愛好家，看到了楊英風的模型，十分欣賞，立即挺身而出，在第三天趕來參加會議。他極力主張田島接受這件工程，他願意負責解決一切實際上的困難，並且建議由大林組出面簽約，萬一做不出來的話，不會影響到田島五十年來的聲譽。

得到吉人和天助

五十嵐的這一場慷慨陳詞，打消了會議中失敗主義的空氣，士氣一振。他們決定立刻開工，選定了田島在東京郊外的朝霞分工場爲鑄塑場所，田島並從全國七、八家分工場中選拔了最優秀技工十二人，集中在朝霞替中國館鑄造那座巨像。這座鳳凰巨像便於二月十九日正式開鑄，定於二月二十八日完成。在那十天裏，楊英風與那十二位日本工作人員不眠不休，精誠合作。據他自己說，那是他畢生中

件十公尺高的鋁像，也需時四個月，廠方答允趕做，但須即刻開工。楊英風不知道政府是否採用，他無權立刻決定，也只好放棄了。（上週美國舊金山的中國商業文化中心大厦籌建人奧斯汀・韓曼 Austin Herman 在大阪參觀中國館，很賞識這個模型，表示願採用爲他們的大厦廣場中的塑像。）

楊英風設計的第三個模型是「臥龍」；第四個模型是有雄雞形態的抽象作品——從各個不同角度去看，可以想像到古代神話中的各種不同的靈鳥珍禽。

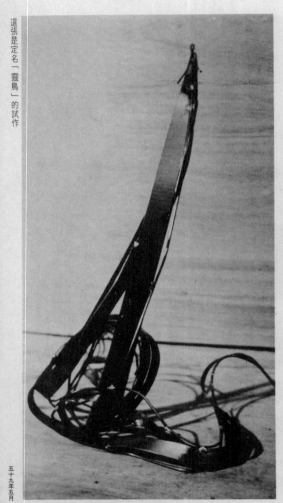

這張是定名「靈鳥」的試作

因為二月二十一日與二十八日之間，大阪連日大雪，在露天鑄造那座大銅像的朝霞工場一帶，竟是天氣晴朗，使工事順利進展，甚至較預定日期早了一天，於二十七日晚完工，當夜就搬進了屋內着色、解體。第二天（二十八日）一早，朝霞一帶

便突然下起大雪來，幸而巨像已於前夜搬入室內，否則工程可能全部停頓。塑像解體後，於三月三日裝上了兩部大卡車，由朝霞運往大阪。車剛開出去，東京一帶又下起大雪來。假如遲運一天，道路就會被積雪阻住，交通斷絕，中國館在

「京劇的舞姿」是楊英風試作的構想之一

望的工作能夠開工；遲得到了「天助」，使工程能夠順利結束，「鳳凰」終於如期「來儀」於中國館前。

最愉快、最受感動、不能忘的一段時期。在製作過程中，楊英風不僅遇見了「吉人」，使近於絕鳳凰畢竟是吉瑞的靈鳥。

鳳凰來儀的模型原作

楊英風在日本田島工廠工作

楊英風說：鳳凰在西方又叫「不死鳥」

在戲劇性的環境誕生

開幕時便也不能見到那座雕像了。

，他的那座鳳凰塑像本身就是「使傳統重又獲得新生命的現代造形」。換句話說，他是想用「現代的語言來解釋中國古老的文化」。

「鳳凰來儀」這座雕塑是一個半抽象的作品。楊英風在處理方法上雖是採用抽象，在造形上却保持着半現實的構圖。這次萬國博覽會中的雕塑，全是以幾何圖形爲模本的現代作品，可是西洋近代的雕塑，往往亦就失之於冷酷，因爲其中把人與自然分開，使作品中都看不到人間性，當然亦就不會給人溫暖的感覺了。

楊英風的「鳳凰」，在創作中也使用了幾何圖形的近代手法，來追求進步與時代性，可是他在製作過程中又故意把這手法破壞掉，添加了不少人間性，使作品又全盤復原於大自然中。

在近於戲劇性的環境中誕生的「鳳凰」塑像，今天屹立於大阪萬國博覽會中華民國館前的廣場上，受到千百萬人的觀賞。當然，見仁見智，各人會有不同的看法。我們得記住雕塑這一藝術是寓意誘致的。象徵容易引起共鳴，寓意誘致大的雕塑則往往祗能引我們步入沈默、靜蕭、思索的世界；而思索又是孤獨而無援的。這不僅是作品如此，作者也是如此。

（四月十六日於東京河田町）

五十九年五月

家業企 ENTREPRENEUR

第二十一期

企業家（季刊）

內政部登記證：內版台誌字第一九六五號
中華郵政登記爲第一類新聞紙類
中華民國雜誌事業協會會員
新聞紙類登記執照台字第一八七六號

定價：每本新台幣壹拾元正

第二十一期

企業家雜誌社出版

正在日本大阪舉行的一九七〇年萬國博覽會，中華民國館獲得極佳好評，該館之設計，爲我國享譽國際的名建築師貝聿銘先生的精心傑作，彭蔭宣、李祖原、翁興慶、榮智江、榮智寧等先生從旁協助。館前「鳳凰來儀」之解釋爲：「鳳凰在中國的說法，是一種神鳥，五色備舉，出於東方君子之國，翱翔四海之外，過崑崙，飲砥柱，濯羽弱水，暮宿風穴，見則天下大安寧。印度，阿拉伯，希臘，羅馬又有鳳凰傳說，象徵永恆、快樂、幸福、和平與華貴。在人類文化史上，鳳凰成爲求進步的指標與安寧的希望，和萬博主題「人類之進步與調和」相吻合。

右圖：爲美國舊金山市重建局長赫曼（M. Justin Herman, Executive Director）夫婦參觀中國館後，對中國館評價極高，並與楊英風（右）先生合影留念。

按赫局長亦爲「舊金山中國文化商業中心」主持人，據赫局長表示；他已決定將楊英風先生在萬博參展的八件彫塑作品中的「舞」，將它放大十二呎高，樹立在該中心的大門前，供美國及國外人士欣賞。

該中心規模龐大，另據赫局長表示；將於明年中國舊曆年年底前落成，屆時將完全陳列中國的文化作品與商品。

行發社誌雜家業企

《企業家季刊》第 21 期，封面，1970.6.1，
台北：企業家雜誌社

ISPAA（國際造型藝術家協會）会報 NO.8. 昭和45年6月1日發行

万国博での 楊英風氏とその周辺

■ 足立真三

万博中華民国館前モニュメント「鳳凰」楊英風

万博国際バザール壁面構成 足立真三

中華民国イスパア代表楊英風氏がタッチした仕事は、中華民国館前の鉄のモニュマン『鳳凰』と、国際バザール内の台湾大理石店の二つであった。

昨年、11月25日に来日された時は、モニュマンの予備調査と国際彫刻シンポジウム企画のためで、モニュマンに関しては、神太麻雅生氏をわずらわして万博会場や、今村輝久氏の案内で川崎製造天宮工場、平野秀一氏の勤める吉忠マネキン、其の他を訪問した。

一昨年、中華民国イスパア国際展に際し、神太麻雅生氏と私が訪問し、台北市に於ける国際会議の席上、楊氏より、台湾東海岸にある大理石の名産地花蓮に於ける野外彫刻展の企画があり、日本イスパアとして協力方申入れがあった。そこで私達は、国際シンポジウムをしてはどうかと提案し、国際協力の上、それを一つの目的にしようと確認した。帰国後もこの件で何度も書信を往復した。

万博予備調査の多忙な中から、このシンポジウムに関する中国イスパア企画として、我々に説明があり、そうこうしているうちに楊氏は、モニュマンに関する政府命令を受けるため12月末、いったん帰国した。

楊氏に対して中国政府より指令が出たのが1月末で、私あてに国際電話が入り、さらに万博国際バザール内に中華民国政府直営の大理石工場産品の売店内装の協力依頼が入った。モニュマンは別として売店の方はマスタープランのみで細部はまかせると言うので一応引き受けたが、楊氏が再来日したのは万博開会まで20日足らずの2月13日夜であった。

楊氏は直ちにモニュマンの模型を持って東京へ飛び、私は図面を手にして工務店、協会との事務連絡。その間、在日責任者李樹金氏（中華民国銀行東京支店理事）とのピストン連絡と資金、事務的指示を受け、実質工事の指揮に当り、神太麻雅生氏は、モニュマン設置に当り楊氏のホテル手配や、徹夜で作品塗装の手伝い等必死の協力でともかく面目をはたすことが出来た。

その点に関し楊氏は、『イスパアの皆さんや日本の知人のお蔭で奇跡的に実現出来た。』と喜んでくれた。

その後、国際シンポジウムの件も、追加説明があり、楊氏が手掛けた台湾花蓮空港ビル外壁レリーフをきっかけに、空港周辺を観光基地として彫刻公園にする等具体的となり、1971年7月1日より8月15日をシンポジュームとし、8月15日から9月15日まで展覧会々期に定め、その檩にそって国際協力を行うと日本イスパア会議の席で決議した。

万博が開催されてからは、林康夫氏陶器工房で、本間美術館主催のイスパア国際展用作品を作ったり、田中健三氏の案内で大阪芸術センターオプニング会場で韓国イスパア代表李世明氏との顔合せ等、今後望まれる極東地域での文化交流の基礎をさらに高めることが出来た。

4月14日、楊氏は、日本イスパア企画によるアジヤ巡回イスパア国際展の目的地シンガポールに向け、壁画作成と国際展の予備接渉を兼ねて離日した。

6月頃、ニューヨークでのモニュマン作成のため、日本を経由して訪米するから、その際又立ち寄るとのことである。

足立真三〈万國博ごの楊英風氏とその周邊〉《ISPAA（國際造型藝術家協會會報）》No.8，1970.6.1，大阪

陳小凌〈步蟾倚仗看牛斗　銀漢遙應接鳳城　楊英風設計鳳凰來儀大阪博覽會中國館雕飾〉《台灣新生報》第 6 版，
1970.2.15，台北：台灣新生報社。

陳長華〈鳳凰與草書　博覽會中國館的室外裝飾由雕塑家楊英風擔任設計〉
《聯合報》第 1 版，1970.1.18，台北：聯合報社

甯昭湖〈大阪博覽會中國館　將建鳳凰來儀塑彫　有關單位
業已同意楊英風構想　擬採用不銹鋼與銅鑄製〉《大華晚報》
第 2 版，1970.2.11，台北：大華晚報社

（資料整理／黃瑋鈴）

◆大阪萬國博覽會中華民國館附設榮民大理石工廠攤位佈置設計

The design for the stand of The Hualien RSEA Marble Plant in the R.O.C. Pavilion at EXPO'70 Osaka, Japan (1970)

時間、地點：1970、日本大阪

◆背景概述

1970 年於日本大阪舉行世界博覽會，當局為了藉此大好機會向世界各國展示臺灣獨特的大理石工藝，遂將中國館的一樓餐廳交由花蓮榮民大理石工廠負責規畫設計。於是當時的廠長于漢經便於 1969 年 11 月 13 日正式委託時任工廠顧問的楊英風著手進行陳列品設計及攤位布置的工作。

楊英風的整體設計以簡潔明亮為主，並將位於視覺焦點所在的牆面挖空，展示其擔任工廠顧問期間為開發花蓮石材所創作的一系列雕塑作品。值得一提的是，在此同時，楊英風亦同時設計了中國館外的大型景觀雕塑〔鳳凰來儀〕，並因此受到舉世矚目。 *（編按）*

◆相關報導

• 〈萬博我榮工處單位 大理石工藝品 普獲日人歡迎〉《聯合報》第 8 版，1970.4.14，台北：聯合報社。

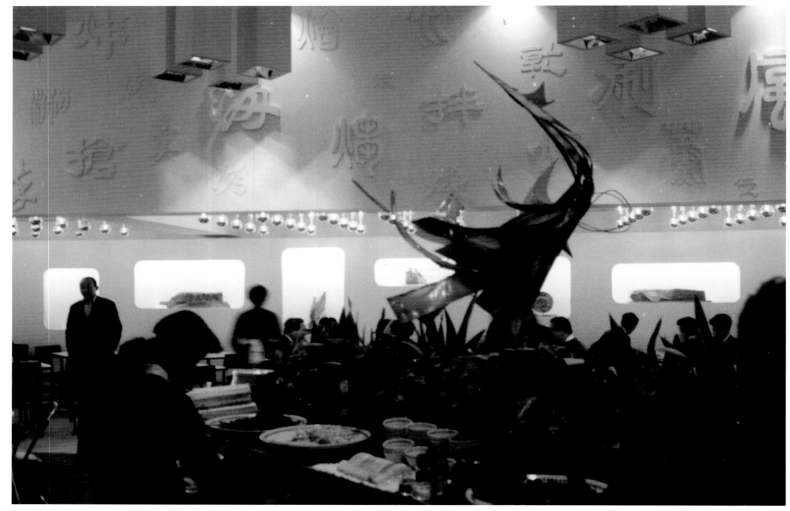

完成影像

大阪萬國博覽會中國館一樓剖立面圖（委託單位提供）

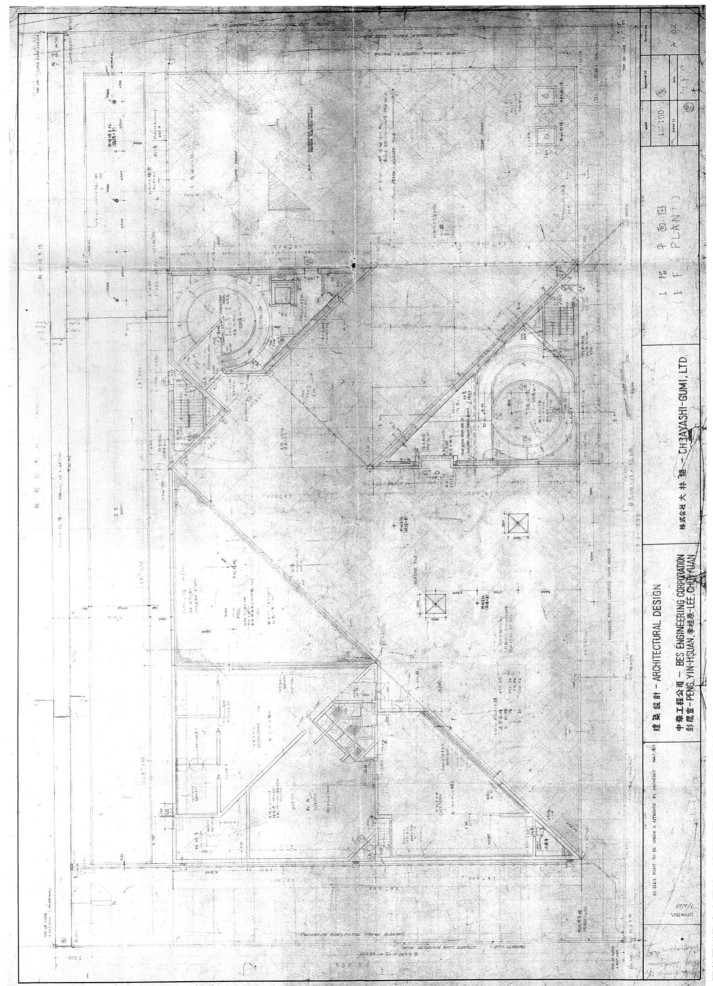

大阪萬國博覽會中國館一樓平面圖（委託單位提供）

室內設計圖（委託單位提供）

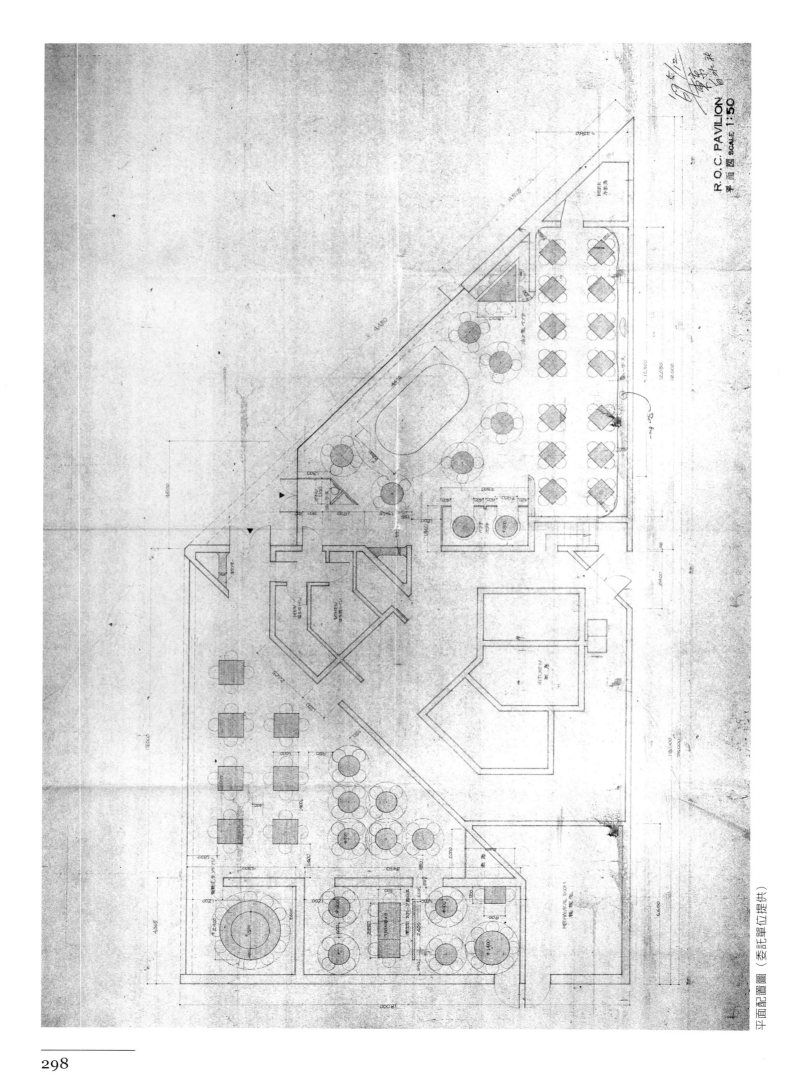

R.O.C. PAVILION
平面図 SCALE 1:50

平面配置圖（委託單位提供）

298

正面圖

立面圖

剖立面圖

側面圖

剖立面圖

規畫設計配置圖

No. 1865

Point-of-Purchase Displays Custom Exhibits

HAKUSUISHA DISPLAY COMPANY

Tokyo / 18, 2-chome, Kayaba-cho, Nihonbashi, Chuo-ku, Tokyo Tel (03)669-1221
Osaka / 54, Higashi-Shimizu-machi, Minami-ku, Osaka Tel (06)252-4501 Date
Kyoto / 8, 9-chome, Mibumori-machi, Nakakyo-ku, Kyoto Tel (075)84-1785

ターンテーブル

回轉台. 30㎏(乗) $\frac{1}{24} \sim \frac{1}{20}$ 動

設計草圖

302

室内配置圖

室內設計圖

完成影像

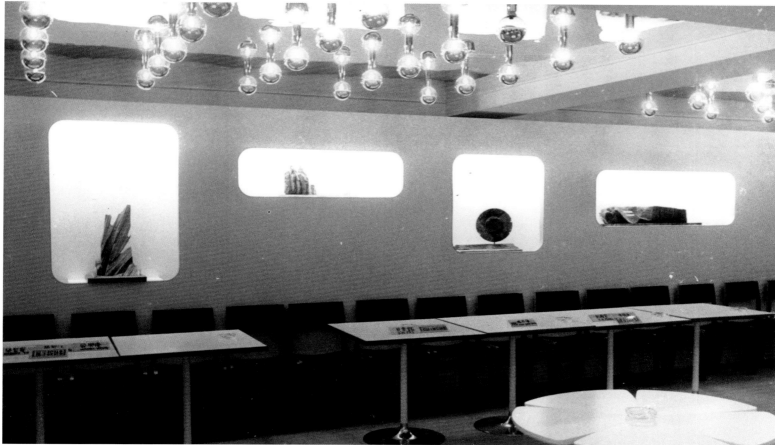

完成影像

餐廳牆面展示楊英風為開發花蓮石材所創作的作品

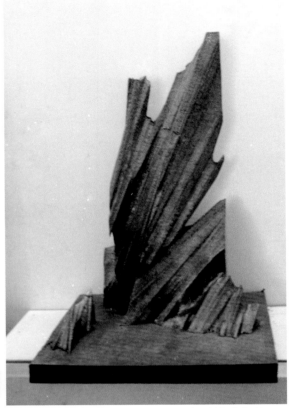

餐廳牆面展示楊英風為開發花蓮石材所創作的作品

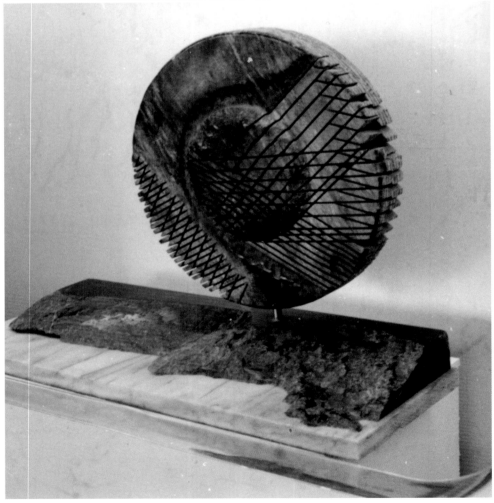

餐廳展示的不銹鋼作品〔菖蒲〕

餐廳牆面展示楊英風為開發花蓮石材所創作的作品

楊英風及與會人員攝於餐廳展示的楊英風作品前

1969.11.13　榮民大理石工廠委託設計書

〈萬博我榮工處攤位　大理石工藝品　普獲日人歡迎〉《聯合報》第 8 版，1970.4.14，台北：聯合報社

（資料整理／黃瑋鈴）

◆舊金山中國文化商業中心雕刻計畫^{（未完成）}

The sculpture plan for the China Culture and Business Center in San Francisco (1969-1970)

時間、地點：1969-1970、舊金山

◆背景概述

　　……美國舊金山市重建局局長赫曼（M. Justin Herman. Executive Director）夫婦參觀中國館（1970年日本大阪萬國博覽會）後，對中國館評價極高，並與楊英風先生合影留念。

　　按赫局長亦為「舊金山中國文化商業中心」主持人，據赫局長表示：該中心規模龐大，將於明年中國舊曆年年底前落成，屆時將完全陳列中國的文化作品與商品，另據赫局長表示，他已決定將楊英風先生在萬博參展的八件雕塑作品中的〔舞〕（〔水袖〕），放大十二呎高，樹立在該中心的大門前，供美國及國外人士欣賞。（以上節錄自《企業家季刊》第21期，封面，1970.6.1，台北：企業家雜誌社。）

　　此案因赫曼先生逝世而未成。（編按）

◆相關報導

• 《企業家季刊》第21期，封面，1970.6.1，台北：企業家雜誌社。

平面配置圖

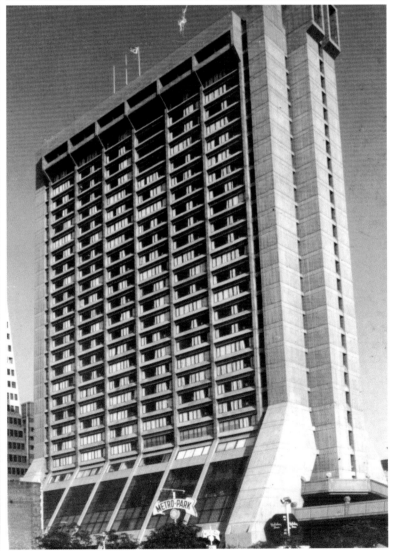

基地照片

配置平面、剖面圖

配置平面圖（上圖）
〔水袖〕平面圖（下圖）

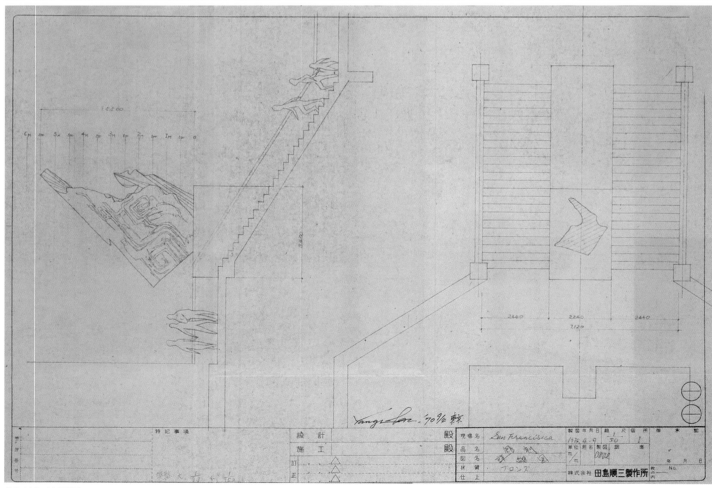

〔水袖〕位置圖

◆附錄資料

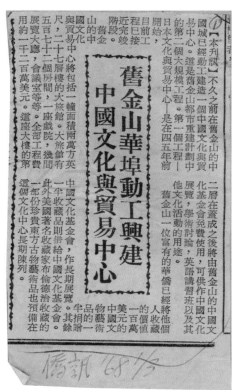

舊金山華埠動工興建
中國文化與貿易中心

〈舊金山華埠動工興建　中國文化與貿易中心〉
《僑訊》1968.3.1，台北：華僑救國聯合總會

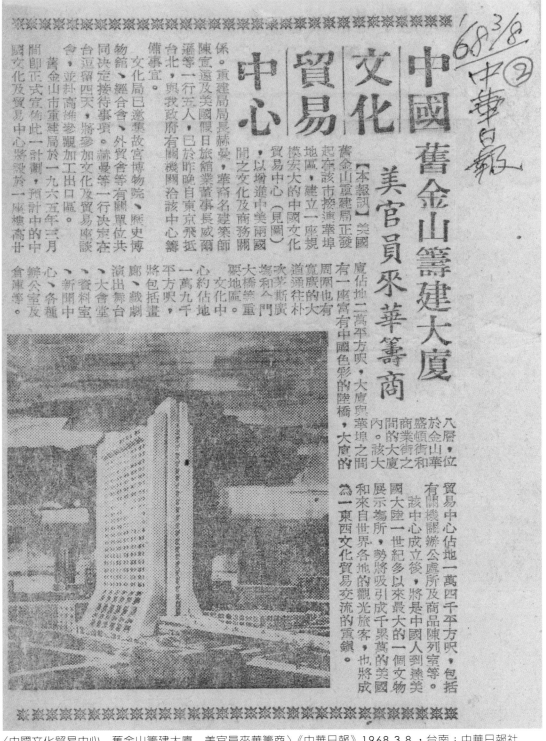

中國
文化
貿易
中心

舊金山籌建大廈
美官員來華籌商

〈中國文化貿易中心　舊金山籌建大廈　美官員來華籌商〉《中華日報》1968.3.8，台南：中華日報社

發揚中國文化大廈
將在美國舊金山建立

美國一企業家捐贈　中國建築師陳宣遠
設計大樓　另聘陳其寬設計陸橋

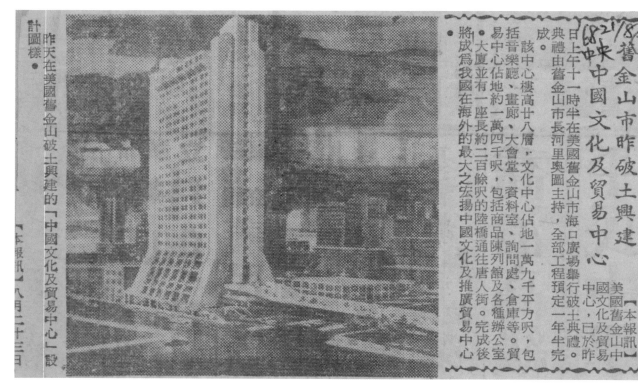

下圖是中國建築師陳宣遠設計的舊金山中山市長二百二十尺，寬其陳設計的陸橋。將由陳建築師設計。

〈發揚中華文化大廈　將在美國舊金山建立　美國一企業家捐贈　中國建築師陳宣遠　設計大樓　另聘陳其寬設計陸橋〉《中外新聞》第2版，1968.10. 21，中外新聞通訊社

舊金山市昨破土興建
中國文化及貿易中心

昨天在美國舊金山破土興建的「中國文化及貿易中心」設計圖樣。

〈舊金山市昨破土興建中國文化及貿易中心〉《中央日報》1968.8.21 台北：中央日報社

316

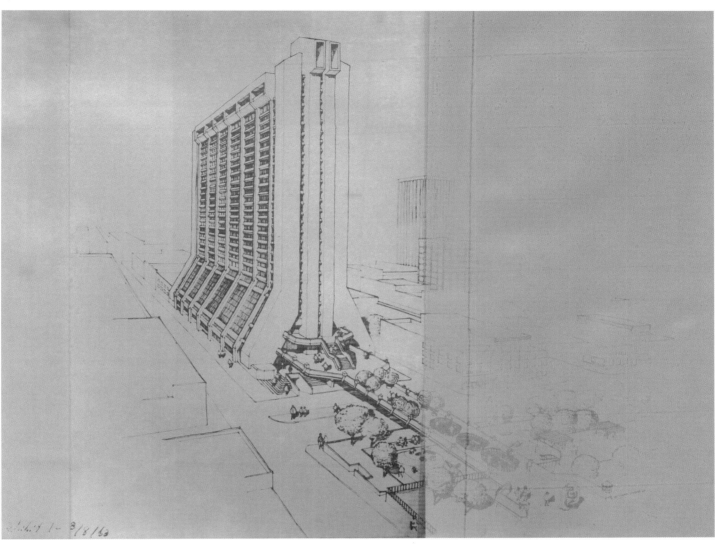

建築外觀透視圖

謹訂於八月三日（星期六）下午五時半至七時
在國賓大飯店二樓聯誼廳舉行酒會歡迎美國
舊金山市重建局局長赫曼先生　敬請

光臨

汪彝定
瞿韶華　全
王永慶　謹訂
洪
鈞

Mr. Y. T. Wong, Vice Minister,
Ministry of Economic Affairs
Mr. Y. C. Chu, Deputy Secretary General,
Council for International Economic
Cooperation and Development
and
Mr. Paul H. C. Wang, Director,
Cultural Bureau, Ministry of Education
request the pleasure of your company
at a cocktail
in honor of
Mr. M. Justin Herman,
Executive Director of the San Francisco
Redevelopment Agency
on Saturday, the third of August
from half after five to seven o'clock
Union Room
Ambassador Hotel

歡迎美國舊金山重建局局長酒會邀請函

◆台北市東方中學陸故校長自衡銅像設置案 ^(未完成)

The sculpture Late Principal Mr. Lu, Ziheng for the Taipei Dong Fang High School (1970)

時間、地點：1970、台北

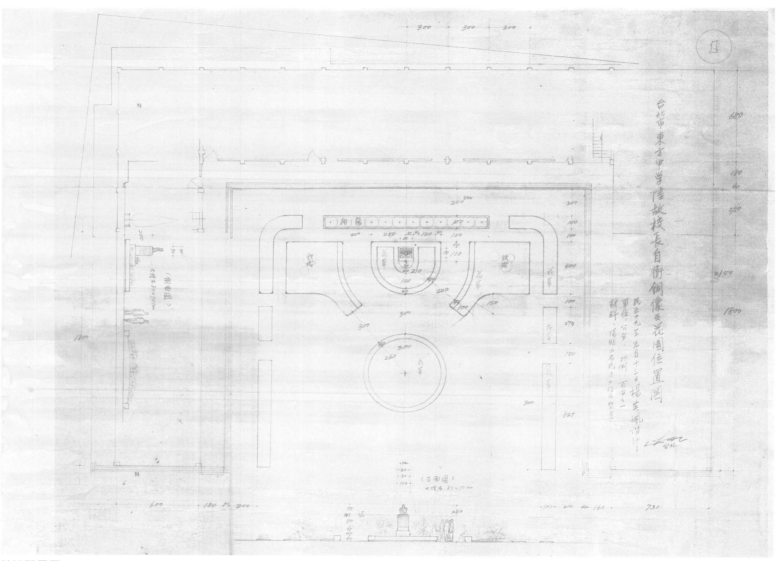

基地配置圖

基地照片

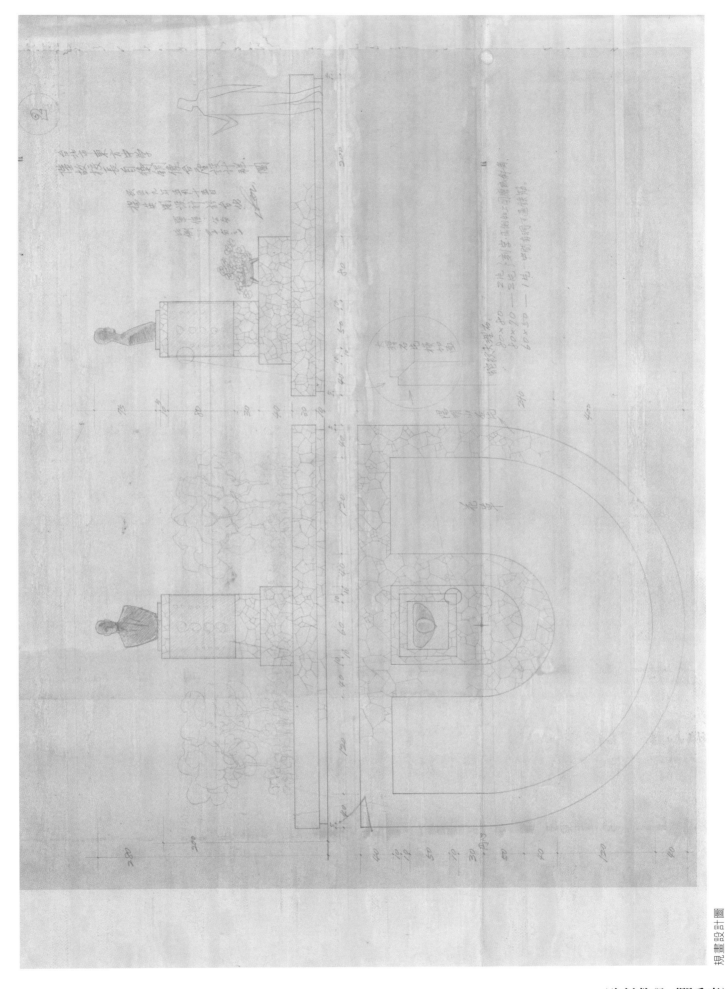

規畫設計圖

（資料整理／關秀惠）

◆台灣大力鐘錶中壢工廠〔夢之塔〕景觀雕塑設置案

The lifescape sculpture *Tower of Dreams* for the Da-Li Watch Company, Jhongli factory (1970)

時間、地點：1970、中壢

◆背景概述

　　百慕達商大力鐘錶（TMX 天美時）公司為五〇～七〇年代台灣重要的鐘錶裝配加工外銷公司之一。其工廠庭園造景與庭園水池中的景觀雕塑〔夢之塔〕皆出自楊英風之手。〔夢之塔〕高三公尺，又名〔復活〕，為蛇紋大理石雕刻。　*(編按)*

基地照片

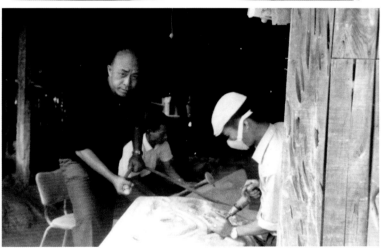

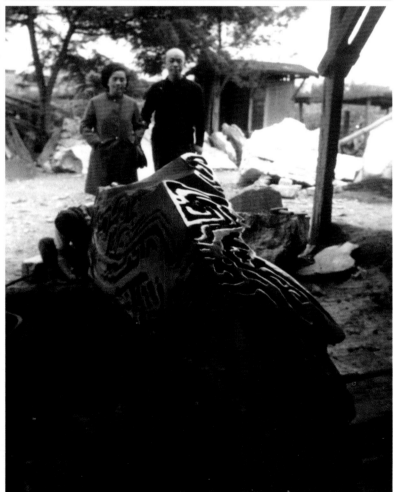

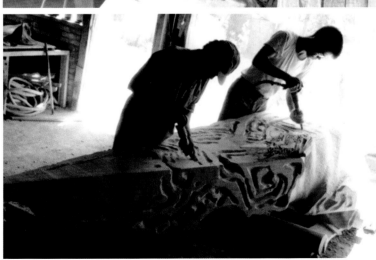

施工照片

楊英風與其夫人李定

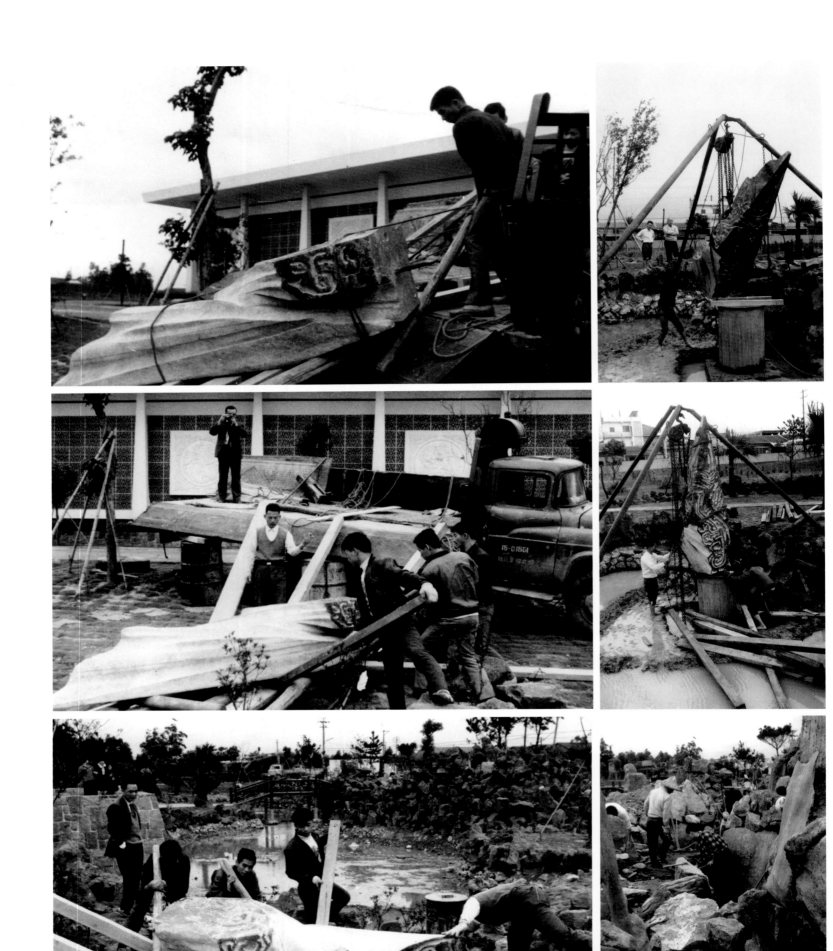

施工照片

施工照片

322

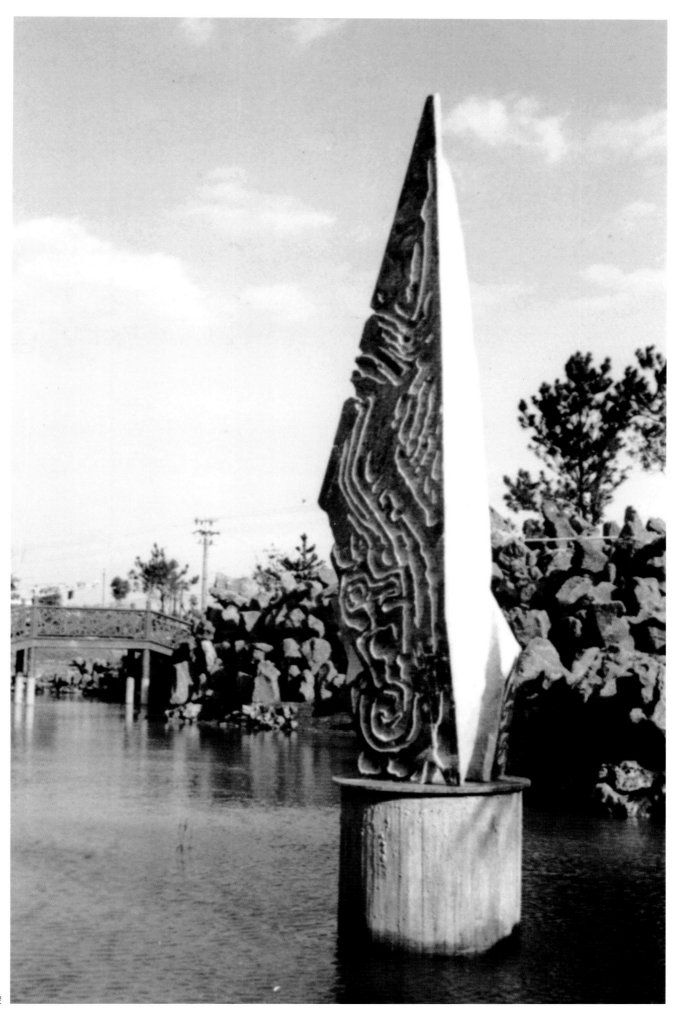

完成影像

完成影像　右起楊英風、三女兒楊漢珩及母親陳鴛鴦

完成影像

楊教授惠鑒：

多蒙指導 甚感謝。

關于 大理石 刪刻工作 連絡如左。

一、大力本公司蛇蛤石刪刻現晉後運工 外形粗皮 大致
近日中完成 務力于十月五日以前刪刻完成包裝。
運大力公司之予定。其中有零改 進及指導
之處 定有 希楊教授撥駕來廠指導為幸。
其中 基礎台上 鐵技位置 散多不詳。現放置
工廠 大型壓風機 可能 本月底 需送後 硆石乃南移
大理石。所以 敬請 在本月底前示知 鐵技位置

二、中國大飯店 獅子蛤蚊石 原石己運廠、等待
楊教授模型送來就可動工. 大力公司刪刻
品 完成後之繼續 工作之便。

弟可鑽孔 以免 托他人 鑽孔就是

三、大理石刪刻品 可陸續指示 弟 自當 次現在殼
備未好之完成 楊教授之傑作是幸

四、弟之前日 拜訪 貴府 時之有 取用（由楊教授夫人）
新台幣壹萬元。現月底將別 散處零用款
若能請 惠予 寄試萬元 給散另 登薪水及貴用
之用. 最好 近日中 較請 楊教授 前來花蓮一次

五、中國大飯店 原石代金 羊已付清 此事 事誼請
兩由 楊教授 向 中國大飯店連絡

順便 甚率 呈言。

以上 諸恩 簡筆 奉宵

祝

安祺

羊　洪欽武　敬具

九月廿六日

1976.9.26　洪欽武—楊英風

◆花蓮亞士都飯店景觀規畫案*

The lifescape design for the Hualien Astar Hotel (1970)

時間、地點：1970、花蓮

◆背景概述

　　亞士都飯店的建置，有意想使自己成為花蓮地方最豪華、最現代的觀光飯店，當然，符合國際水準更是目標之一。業主有這樣的心願，找我來想辦法，原則上是允許我做大手筆的計畫。（以上節錄自楊英風口述、劉蒼芝撰寫〈青蕃地的木石組曲〉《景觀與人生》頁188-193，1976.4.20，台北：遠流出版社。）

◆規畫構想

　　「要有特色，而且是花蓮地方的特色。」我很簡單地說。

　　人家從老遠的國家跑來，不要看與自己國家相似或相同的東西，通俗的說法是：要享受異國情調。如果他們一下飛機，一進旅館，就分不出身置東方或西方，或哪個國家、哪個地區，還叫做旅行觀光嗎？

　　……。

　　長時間的觀察，我知道「森林和石頭」是花蓮的特產（而不是地瓜和山地舞），「亞士都」要有花蓮的氣質，就要有森林和石頭。

　　於是「亞士都」的大廳（Lobby）連樓梯就成了我「種森林」和「砌石頭」的土地。

　　此外，森林與石頭也是花蓮大自然的「骨脈」，我希望把這骨脈延到亞士都，在這裡透露點屬於花蓮的「自然」與「骨氣」。在現代化過度裝修的生活空間中，人們已經時常遠離大自然。對人工三合板、鋼筋混凝土、塑膠尼龍絲，人們有一份驕傲，也有一份悲哀。在人們日漸縮小的生活空間中，儘可能把其中部份「歸還」給自然，是很重要的事。即使是很小的一部份，於喚起人們對「大自然」生命流動的記憶也是頗有助益的。因此，在這方大廳中，也想借助木石的力量，來開闢一個庭園，並把它變成大自然的一部份。

　　……。花蓮，是個自然力暴露得最厲害的地區，我在景觀安排上也作部份自然力的暴

施工照片

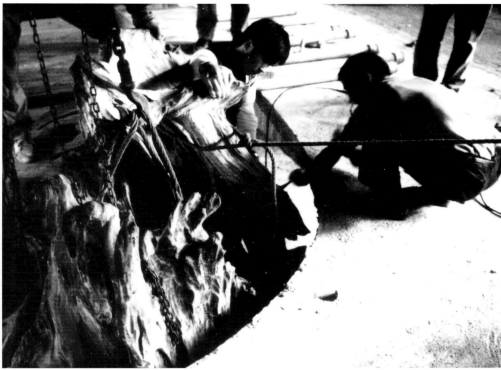

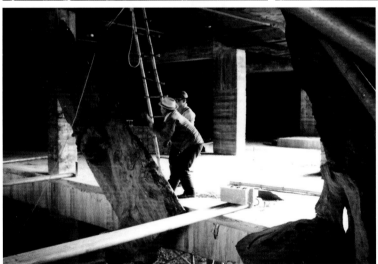

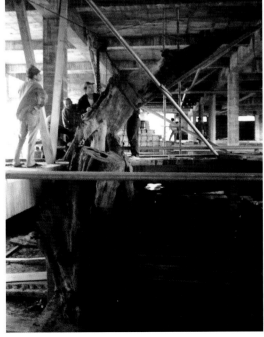

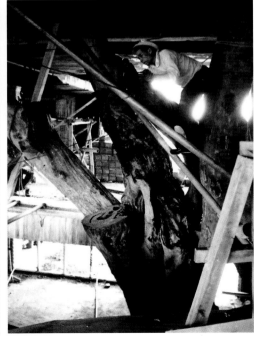

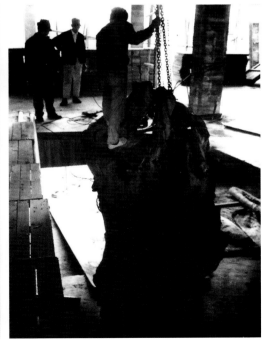

施工照片

露，應該是順乎大環境的。這樣，我相信人們一進來，即可知道這就是花蓮，而不是其他任何地方。

把樹種在牆上

在大廳當中，有樓梯通往二樓的其他活動空間。這樓梯就是我建置景觀的重點。為了配合我的設計，樓梯這部份的造型，在骨架完成之後，還是經過了我若干修改，我很感激業主贊成這樣的修改。

我在樓梯的右側，豎立一柱非常粗大的原木骨幹，做為「樹幹」。在這基幹把一支一支的原木釘上去，成放射狀，讓它們沿著樓梯右邊的牆面，順著樓梯旋轉的角度伸展出去。當人們上下的時候，宛如置身於原始森林中。

我使用這些原木，有的是取一棵木頭的一片橫切面，嵌入牆壁或另一根原木上，讓人們可以看到木頭的年輪，和木材中自然的空洞。有的是取整支木頭的縱剖面，以顯示它的木理纖維。大部份的，還是利用完整的原木，和其表皮部份。配合原木的形色，在適當的地方又嵌入一些奇石、大理石、黑石子。這片木石交構起來的天地，非常強壯有力。

在牆上「種」樹，尤其是這些粗大的樹，實在是件困難的工作。特別是每塊原木，各有形態，各有優缺點，如何安頓在恰當的位置上，以及與其他原木互相契結嵌合，都非臨機應變不可。這過程費時又費力，不是設計圖上可以畫得出來的，也不是工人自己按照我的大略示意可以做的。幾乎每一塊原木與石頭都經過我自己的衡量與指揮，而落在一個位置上。有時為了整體的構合關係，原先釘好的還得拆下來重釘。以經濟的眼光看，這是很不划算的，但是這是藝術性的工作，犧牲的精神是必要的。

天生我材必有用

「天生我材必有用」套在這裡再恰當不過了。

這些原木本來是多年躺在木材廠中，不受人一顧的廢料（至少不是一般人喜歡的好木頭），它們奇曲糾結，空心透骨，節疤凹凸；但是，它們卻是我要找的好材料。在我看來，它們奇曲糾結的表裡，正記錄著它們所經歷的環境變遷的歷史。當它們遭遇山洪暴發、地動山搖等天災地變之時，我們與我們的父母也許都還未出生。它們大小的節疤，難道不是它們

完成影像

完成影像

生命成長中的記號？它們的空心透骨和木質上的傷痕，不是它們各自適應環境以圖生存的明證？

　　總之，我在它們各自的面貌中，找到了一股充沛的生命力，這就是自然的力量，我需要這份自然的生命力來支撐一座被人工「腐化」了的建築。

　　於是我統統把它們找來，愈是奇形怪狀的愈容易被我找到，愈是別人不要的，我愈要。木材商起初很驚訝於我的挑選，後來終於習慣了我的喜好，隨即把這些原先視為廢料的醜怪物漲價賣給我，大有物以稀為貴之勢。

　　一般人喜歡用平直、粗細均勻的木材，而視為好木材，而此刻這批廢木倒成了我的好木材。所以說：「天生我材必有用」是有道理的，好壞要看怎麼用。萬物皆然，只要運用得宜，都能發揮最美好的本質。用人的道理也相同吧。

飛毛腿哥兒們的拔刀相助

　　這批木頭可以形容為脾氣古怪、不聽話的傢伙，實在是難以駕馭。它們又重又大，需要起重機才能移動，但起重機進不了室內，怎麼辦？工人來了好幾批又走了好幾批，他們寧可不做這份工作也不搬這些怪物。怎麼辦？

　　最後業主替我找了十來位「哥兒們」，總算把這批怪物各就各位，安定下來。這批「哥兒們」是日據時代就存在的，他們被喚作「とび」，我不知道中文應該怎麼翻，就叫他們「哥兒們」吧。

　　他們的行業，雖然算是三百六十行以外的行業，但歷史悠久，相傳不絕。他們的職業就是來往於公路上，追逐載貨的卡車、貨車。當他們等到一部滿載貨物的車子急馳而過，他們立刻群起而追之，拼命追，一直追到車停下來才罷休。通常車子都會被追停下來，然後他們「哥兒們」就蜂湧而上，要求替貨車卸貨、打雜。不給他們卸也不行，他們會強行把貨搬下，然後跟你要工錢。他們以此為生，更以此為樂，成群結隊奔跑於公路上。因此，他們身強體壯，履險如夷，或者可以說是視死如歸。

　　他們來到後，這批木頭便乖乖就範。而擺弄這批木頭反而成了他們一種遊戲。有時他們真像天真的孩子，玩得超出了我的指揮。在他們大力的協助下，原木很快落在它們應佔的位置。「哥兒們」笑顏逐開，拍胸挺腹的，也像完成什麼壯舉似的高興著。在這安裝的過程

中，我看到人性善良的一面，使我至今難以忘懷。

人奪天工的印記

在原木的木質上，我又留下了若干「人工」的刻紋，來記錄我們的工作。雖然儘量維持自然的氣質，但是它畢竟是人造的，是人把它們從自然的樹林中搬進來的，我們必須坦然說明這點。

我用刀刻上一些花紋，那花紋是我慣用的殷商銅器鑄紋的簡化、變形。我以為這種紋路非但能表現人工的力量，也附帶表現了中國人對自然的認識。特別能傳達一點中國人的歷史痕跡。

此外，這刻紋也幫助我把木頭與木頭連結起來，使一枝一枝原木，彼此更融洽地結成一個完整的體系，透達一致的呼息。

刻紋是描金的，可以讓人聯想起民間舉行拜祭時所燃燒的金紙，和繚繞上升的香煙。如果能讓人悟知點滴民俗的記錄，便是我對保有這片「青蕃地」的純樸，略盡了一己之力。

朱銘這位木刻家，最後幫我把木質洗刷處理，使它更鮮明地展露木頭的「氣質」。最後，燈光對它的投射，是我們加諸於它的、最後的人工印記。

大理石堆疊的龍柱

至於，石頭的運用，除了牆上隨原木所鑲嵌的以外，我又造了一條石龍，與大理石的水池，在樓梯口的左方。

這條石龍在大理石的水池中挺立，上頂大廳的天花板橫樑，形成一條撐開天花板與地板的〔龍柱〕。〔龍柱〕的當中，原來是支持大廳的柱子，一根柱子，立在大廳中，視覺上不好看，故用這條石龍把它包起來，成為一條美化的石柱，保持原來柱子的功能，但比柱子多了很多東西。中國人以龍為祥瑞之物，「龍」可以成為代表中國的標記，在這國際性的飯店中，很容易使外國人了解。

不過這條龍柱，並不是我們在寺廟門前所習見的那種龍柱，它沒有一般「龍」的形態，嚴格說，它只是一種「龍」的象徵。我用長短不齊、粗細不勻的大理石堆疊起一種旋轉放射的姿態（旋轉的方向順著樓梯的方向，和原木排列的方向），以象徵龍體的盤旋而上。

這龍柱，也就是花蓮大理石的「標本展示柱」。大約，花蓮所產的各種大理石樣品，都在這條柱上。這些大理石沒有經過特別處理，也不過是人家不用的廢材，就讓石頭本質粗糙的面貌來說明它自己的歷史，跟原木的用法相同。另外，水池、地板上鋪設的大理石，也是同樣的做法。這兒石頭的運用，在精神上與機場的〔太空行〕石雕是一致的，乃是想濃縮花蓮地方的色彩於一大空間中。

只要我們用心去聽，青蕃地的木與石，也能譜出天地間最優美的音樂，那是來自大地、森林的聲音，使我們憶起「自然」這個最原始的家鄉。（*以上節錄自楊英風口述、劉蒼芝撰寫〈青蕃地的木石組曲〉《景觀與人生》頁188-193 ，1976.4.20 ，台北：遠流出版社。*）

◆相關報導（含自述）

• 楊英風口述、劉蒼芝撰寫〈青蕃地的木石組曲〉《景觀與人生》頁188-193，1976.4.20 台北：遠流出版社。（另載《房屋市場月刊》第24期，頁89-92 ，1975.7.5 ，台北：房屋市場月刊社）

◆附錄資料　亞士都飯店近況（2005，龐元鴻攝）

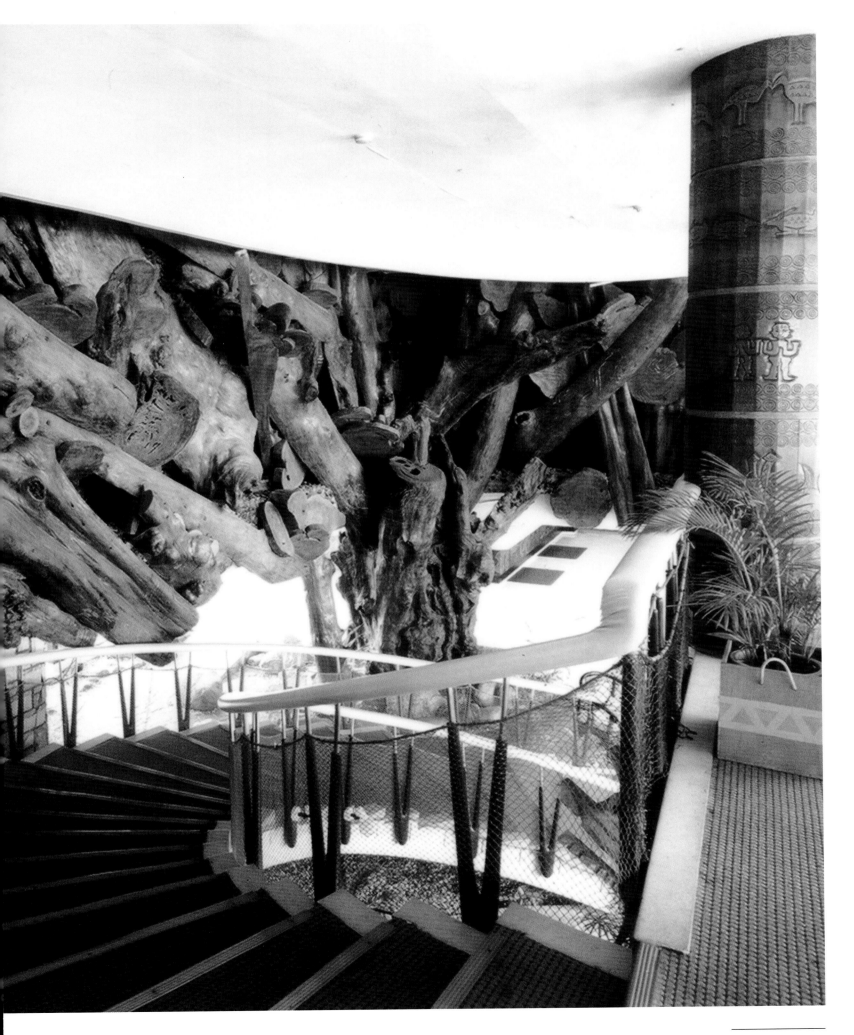

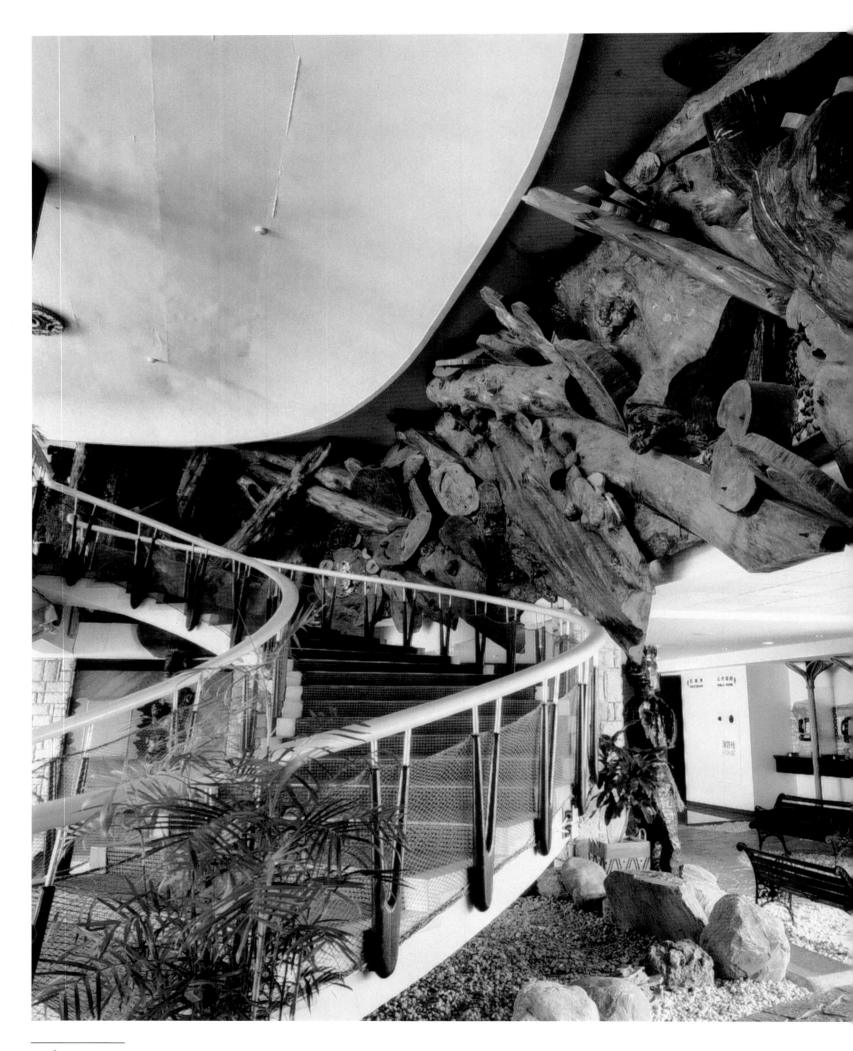

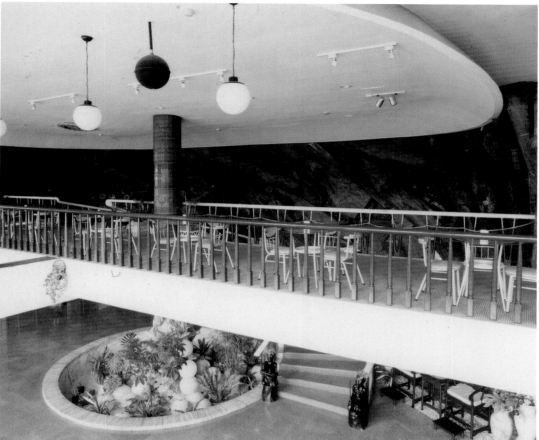

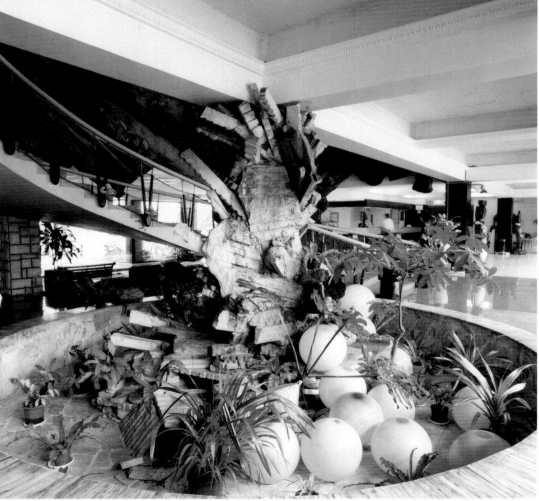

（資料整理／蔡珊珊）

◆新加坡文華酒店景觀規畫案*

The lifescape design for the Meritus Mandarin Singapore (1970 - 1973)

時間、地點：1970-1973、新加坡

◆背景資料

文華大酒店（Mandarin Hotel）是新加坡最著名的大規模觀光旅館建築之一。四十層樓巍峨聳立，堪稱當地的名勝標誌。具有健全視力，可從十二哩外的海上清晰望見。為新加坡政府與民間耗資七千萬（約合新臺幣十億五千萬）所營建的，於一九七三年八月落成。我曾花兩年半，在大廈中完成幾件美術作品。能藉此舒放一些文化性的關懷給海外的中國人，確是快慰而應該的事。*（以上節錄自楊英風口述、劉蒼芝撰寫〈星洲文華工作錄〉《景觀與人生》頁208-217，1976.4.20，台北：遠流出版社。）*

◆ 規畫構想

一、〔朝元仙仗圖〕

與文華大酒店的接觸，始自〔朝元仙仗圖〕（又名〔八十七神仙圖卷〕）的製作。早在一九六九年九月，經新加坡青年藝術家佘金裕介紹，文華大酒店的主人連瀛洲（董事長兼總經理）派人來臺找我商量製作事宜。

原來是，在酒店所有建築最重要的部位——正門佔地八千平方呎的大廳裡，面對正門的白大理石牆壁上，要把〔朝元仙仗圖〕八十七位神仙全部摹寫繪刻上去，成為一幅氣派宏偉的壁畫，這是主人的構想。

開始，我不情願做這麼一件工作，甚至反對這個構畫。原因是：首先我個人不做完全寫實與模擬的藝術工作已有多年。其次我以為新加坡是個現代化程度相當高的地方，應該做些新的造型（當然還是屬於表現中國氣質的）來配合文華的新建築，不要抄襲舊東西。主人的堅持我很失望；我的堅持主人更失望。

然而，當我深入新加坡之後，才明白主人的苦衷和客觀環境非如想像，豁然開朗，便答

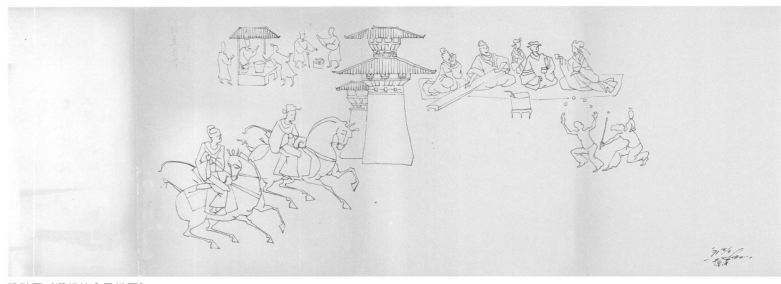

設計圖〔漢代社會風俗圖〕

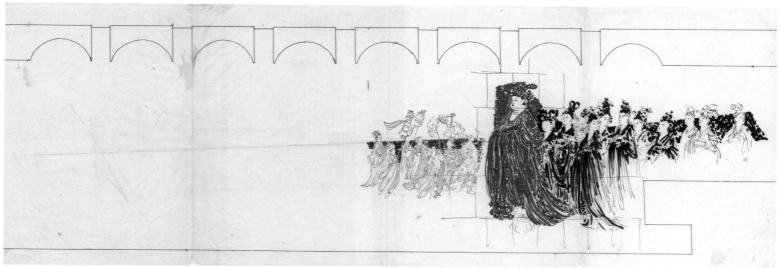

設計圖〔朝元仙仗圖〕

模型照片〔玉宇壁〕

應製作，並盡力做好。這個轉變頗值一敘，可以透視些海外華僑社會的文化本質。

　　主人連瀛洲是新籍華人，以七十多歲高齡還主持當地銀行、信託、旅館等諸多企業，成就斐然。但在另一方面，也可感覺出海外華人畢生創業的艱辛。

　　現在，這座文華大廈（文華大酒店在其中）實在是他晚年事業與資財的大結晶，六年才蓋完，希望它能表現濃厚的中國風貌，所以它叫「The Mandarin」，商標是一頂古代中國官帽的基形。在心靈深處，他仍然忘不了他所認知的文化母國的一些代表性。

　　但是，整個酒店的裝修是完全給一個英國人承包（在重大建設上新加坡仍未能脫離英人的影響力），此君原是好萊塢電影大銀幕時代的名佈景設計師，酒店的建築經費一半由他支配，合約很嚴，主人拿他很頭痛。

　　起初，主人當然要求這位英國設計師在重要的裝修上儘量表現中國風範的設置，但英國人雖然找了很多中國題材，做來做去還是西洋東西，不然就是極為膚淺，完全是西洋人對中國人一知半解的印象中所做出來的東西，像唐人街的味道。主人雖不很了解，但很不滿意。

施工照片〔朝元仙仗圖〕

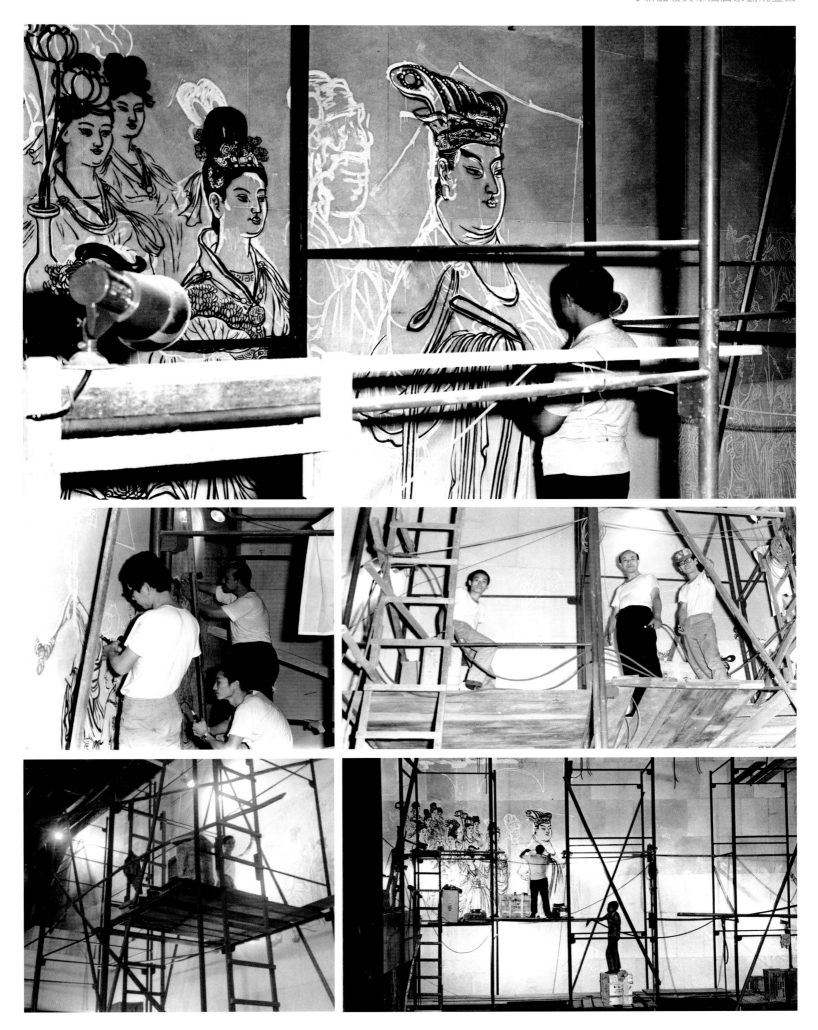

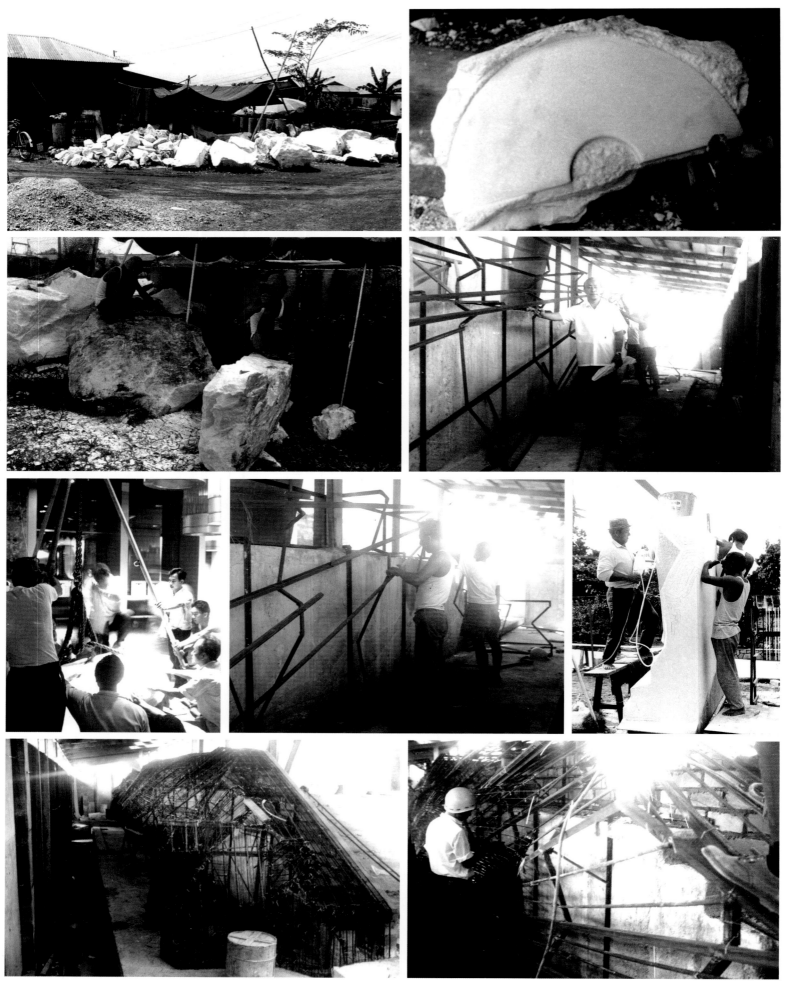

施工照片

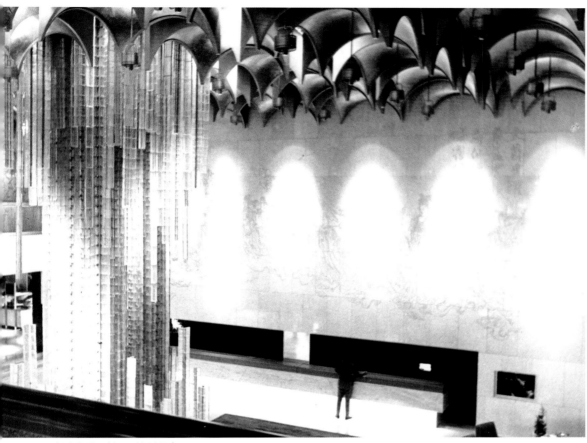

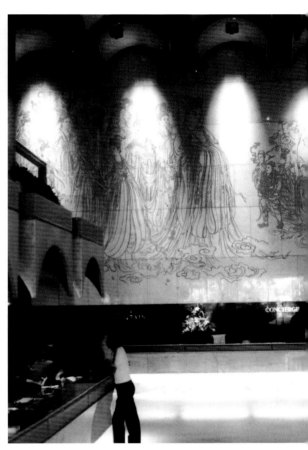

完成影像〔朝元仙仗圖〕

　　最後主人跟他攤牌，要求他把最重要的大廳的壁畫空白留下來不要做，由主人自己請中國人做，同時決定要以〔朝元仙仗圖〕為題材。英國設計師只好讓步，但要介紹一位義大利的雕刻家來做。結果太貴，一方面又怕做成西式的東西，主人再度拒絕了。之後，主人也曾經找當地的雕刻家，終因經驗問題，沒有談成，這才找上我來。

　　這番七彎八折的過程，我不清楚，一上來就提議做新造型，可把他急壞了。他說，好不容易從英國人那裡爭回來，要做中國東西，現在你又要做新的東西，還不是又做成西式的……（他以為新造型就是西方造型，怎麼解釋都沒有用）。

　　我認真考慮了他的話，以及整個華僑社會的本質，終於發現他的堅持有道理。新加坡實在不如我想像中那麼現代化，還不是真正能接受新觀念新做法的地方，嚴格地說，它像暴發戶似的唐人街而已，實在也需要點真正好的中國東西。再不就是充斥著完全西式的人工環境，新一代完全接受西方文化的教化，已經漸漸改變了東方人的本質了。被殖民的殘餘影響力還存在。老一輩的人，懷念及渴望他們早年經歷中的中國的情景是很正常的。站在環境立場看，在他們能了解能接受的範圍內，我如果能真正表現一點屬於中國的東西，把他們對中國的印象提新些，即使是古典的舊體裁，也是重要而必要的。因此，我才欣然接下〔朝元仙仗圖〕的製作，這過程使我認清海外中國人真正的需要與欠缺。

　　文茵日曜　華蓋雲移　群仙縹緲　瑞靄門楣

　　這是我國當今漢學家愛新覺羅毓鋆為他題寫的詩文，包括了「文華群瑞」四個字來讚頌它在大廳的意義。

　　這幅巨雕壁畫，擇材於〔朝元仙仗圖卷〕，原件經很多鑑賞家考據，憶測為盛唐百代畫聖吳道子真跡畫稿，乃故宮舊藏，庚子八國聯軍之役後，為一德人所獲。又流落香港多年，近代畫家兼收藏家徐氏購得，改題名為〔八十七神仙圖卷〕。內容所繪，為道家故事史。

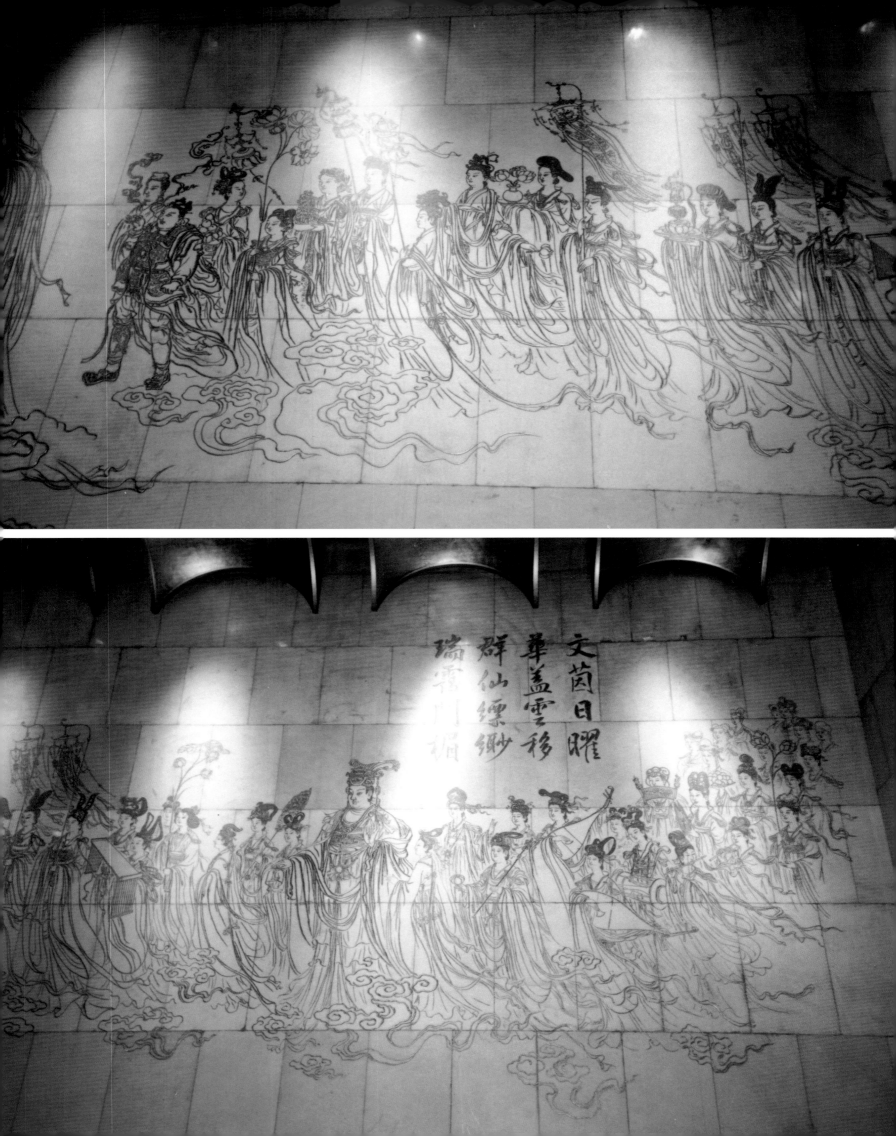

文茵日曜
華蓋雲移
群仙縹緲
瑞靄川楨

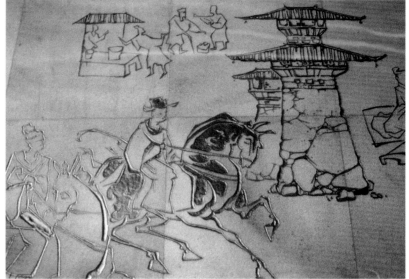

完成影像〔朝元仙仗圖〕（2006 攝）　　　　　　　完成影像〔漢代社會風俗圖〕

完成影像

「朝元」是朝拜道家元首元始天尊太上老君玉皇大帝。仙仗是神仙仗儀。又據稱是西王母度壽蟠桃會群仙祝壽的行列。

我將其中人物重新排比佈局，予以更鮮活的表情，但仍然盡取吳道子筆法的原神，八十七位人物放大到真人的兩倍，雕刻描金在白色大理石牆壁上。力求筆觸刀工，勁道中帶纖巧，豪邁中有韻緻。昂首極目之間，真如金壁輝煌的殿堂。群仙貫列，冠帶環珮，旌旛仗儀，祥光飛爍，百樂齊奏，象徵由天而降，來迎接從天涯海角會集文華的嘉賓貴客。

做完這件工件，主人既滿意又感激，對我的興趣與信心大增，便要求我留下來，替他再多做幾件東西，加強此「中國氣質」。

二、〔天女散花〕

接著還是做古典浪漫情調的線雕〔天女散花〕，分別刻在正門入口三根柱子花臺的四周，瑩白的大理石上。內容是纖雲四捲，透洩悠揚笙歌，映現婆娑舞影，但見綽約仙子，飄袂縈繞，輕顰淺笑，遊冶散花，題曰：

天女飛舞彩雲間，散花飄落滿蓬瀛

三、〔漢代社會風俗圖〕

漢，是中國長年極盛的一代王朝，我取其繁榮富足生氣盎然的社會景態，仍用白底描金

的線雕，刻在一飲宴間的牆壁上。圖內景像人物，是取自漢代畫象磚的浮雕。內容舉凡「漢闕」、「騎射」、「讌集」、「跳丸」、「跳劍」、「市集」等，雖各為獨立主題，卻可窺其互為關係的衣冠人物，民俗民情等朝野生活形態。原件造型古拙，結構簡練，此地取其精華做樸實線條的摹寫，當求置身畫中，得舉杯與圖中人物，交歡暢飲歌一曲，發思古之幽情，懷舊之意興。題曰：

常聞詩人語，不醉且無歸。

以上三件東西完成後，我在文華的古典翻製調理，修整工作總算可以告一段落。主人對這些很高興很安心，他知道我到底還能做寫實的東西，不光拿新造型來「唬」人。於是又要求我再做幾件，其中之一是替文華門口想想辦法。

這時我就大膽提出一個完全屬於自己的構想——〔玉宇壁〕來「唬」他。這是一個抽象的景觀雕塑造型物，當然他起初看不懂。我解釋說：文華本身的建築是西式的，門口的東西必須跟建築外貌配合才行，不宜做完全寫實的中國東西。〔玉宇壁〕雖然不是寫實的中國東西，但是基本精神是中國的。玉宇來自「瓊樓玉宇」的玉宇。接著我把蘇軾的中秋詞背給他聽……我欲乘風歸去，又恐瓊樓玉宇，高處不勝寒。……說明此玉宇壁是有所「本」的。因為他已經對我信任，所以對我的解說還能接受，也就答應了。至此，我才有機會做屬意於自己的創作——現代景觀雕塑。

至於為什麼要做〔玉宇壁〕，我的想法是這樣的：文華酒店浴日臨風的雄姿，實堪媲美「瓊樓玉宇」。或者「文華」象徵「瓊樓」，另造一玉宇壁，取「瓊樓」「玉宇」相映之美。

此外，〔玉宇壁〕也可化為巨股祥雲瑞氣，來昇華浮托這座地上瓊樓而駕於霄漢之端，成為天上宮闕。

工作時，在樓前蓋間小房把製作全部包起來（尚在建築中怕樓層有東西落下打壞），請來的工人在房裡做，因為沒有距離，看不出自己做什麼，只是莫名其妙聽著我的指揮。材料是馬來西亞怡保出產的白色大理石混白水泥（中間有鋼筋），再刻出大理石。最後房子拆掉才看出來好看，工人們則很興奮感動。

〔玉宇壁〕在新加坡算是第一件有規模的雕塑，它單純剛勁的線條，渾厚明朗的氣魄，凝成直驅未來的銳氣，有標示方向的暗示作用。在文華大廈門口，作為動線的引導。

〔玉宇壁〕完成後，又替在文華大廈兩邊的新航空公司與銀行各做一件在其門口，性格與玉宇壁相同，名為〔大鵬〕與〔晨曦〕。

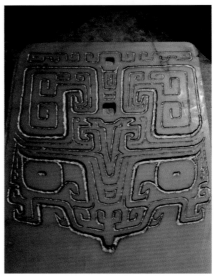

完成影像〔文華六器之一：東南〕

四、〔文華六器〕

五樓的中國餐廳，大廳是個二層樓高的空間，富麗堂皇。主人本來要在此間塑置四尊中國歷代著名皇帝的立像，穿著如戲劇中的服裝。我覺得不妥，便建議他製作這〔文華六器〕：〔天〕、〔地〕、〔東、南、西、北〕。這是六個方位，合為完整的宇宙。

古代中國，在朝廷禮節中，最重要的事是對神明的祭祀，而諸神中，又以天地和四方之神為至尊極貴。

又，古人崇愛玉器的溫潤質樸，所以賢明君主就以六種玉器做祭祀天地及四方之神的禮器，古稱六器，各為蒼璧、黃琮、青圭、赤璋、白琥、玄璜，〔文華六器〕乃本源於此。

天圓地方，是古人的宇宙觀。所以祭天需用圓形玉——「璧」，所謂「蒼蒼者天」，故以蒼璧作祭天的禮器。

在〔天〕的雕作中，以其渾圓（璧的形態），湧現祥雲瑞氣及霓裳羽衣的仙女，以徵兆

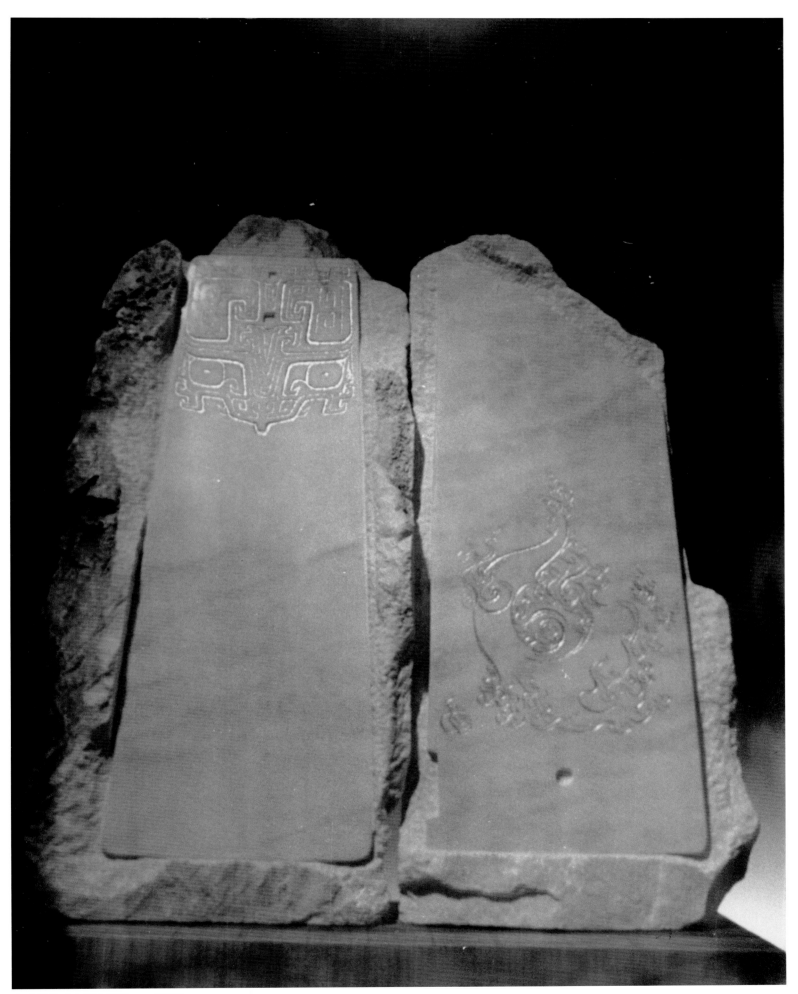

完成影像〔文華六器之一：東南〕

幸福、華美、歡樂。

〔地〕者，地為方，所以祭地用方形玉——「琮」，地為黃色，故以黃琮祭地。於是我在〔地〕的雕作中取方形為基形，並刻山水的線條，表示星洲島國地形，山水相含的勢態，及剛柔相濟，調和運作的自然天理。

〔東、南〕者，為兩件雕作的排列。

東方屬木，木色青，代表的神是蒼龍，所以採用相似龍而形長的圭，以青玉製成，所謂「青圭」禮東方之神。

南方屬火，火色赤，代表的神是朱雀，璋的上部為斜角形，似鳥頭，所以選赤玉製成的「赤璋」禮南方之神。

東、南兩方的神相合相隨，護衛星洲為東海壁壘，南國屏障。雕作中以火燒的鳳凰線刻代替朱雀，也象徵餐廳的烤雞等食品。以饕餮紋的龍頭代表蒼龍。

〔西、北〕者，也是兩件雕作的排列。

西方屬金，金色白，代表的神白虎，所以用白玉雕成虎形或虎紋，為禮西方之神。

北方屬水，水色黑，代表的神是玄武，玄武為龜，「璜」似龜殼，所以用墨玉做成「玄璜」禮北方之神。

此雕作是以「白虎」、「玄璜」為基形加以變化者。

因為七星於北方聚成斗形，為七星輝映。白虎的神威以獅形代替，象徵星洲為「獅城海國」。

〔天〕、〔地〕、〔東、南〕、〔西、北〕，是以東方美學與哲理為素材，在純淨的大理石上，做樸拙的雕作。深遠方面的意義是：四者合為完整的宇宙。淺近的意義：文華是世界的縮影，佳賓從天上東南西北四方雲集而來，成為天上人間融合的境界。

〔文華六器〕乍看以為是西方的抽象雕作，實則為極中國形質的。主人明白後，當然很表贊同。材料是怡保來的白大理石，雇到當地刻墓碑的工人協助完成的。作品有一人的高度。

五、文化的走馬燈

以上，是我兩年半中在新加坡完成的工作。時間上，從古典到現在。方法上，從繪畫到雕塑。空間上，從中國涵蓋西方。構成一番系統與意義，不僅是為佈置與美化。

今天我們總以為把「中國庭園、宮殿、國畫、仿古藝品……」推展介紹到國外，就是發揚復興中國文化。其實是大錯特錯的作法。因為只推介了片斷的「虛殼假像」（新造的中國公園、宮殿、國畫、仿古藝品……都是以現代化的材料和鋼筋水泥來作代用品，為形質的虛假。），而沒有推介恆古不變的中國文化的「真神實髓」；即追求自然樸素。以致人家不會真正了解我們，尊重我們，甚至會誤解我們，以為我們光賣祖先的遺產不會創造，光會造假（仿古藝品就是造假古董假歷史）。

甚至更糟的是，久而久之連我們自己也誤解了自己和別人；以為中國文化就是如此這般充滿了裝飾造假做作，以為西方人今天學自我國的追求自然的精神，是西方人自己的創見。更以為我們今天做出簡單、樸素、粗拙、自然的東西就是學洋人的洋味（我在文華這幾件工作，幾位中國藝術界朋友看後深深反應說：學外國學得非常好，是有了中國味。）真是豈有此理！這一來就休怪外國人自以為創造了崇尚自然的文化本質。

今天，西方人雖然已經覺悟了回歸自然的重要，並且也身體力行追求東方精神，但基本

完成影像〔文華六器之一：西北〕

完成影像〔文華六器之一：天〕

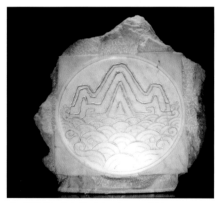

完成影像〔文華六器之一：地〕

完成影像〔文華六器：天、東南〕

完成影像〔文華六器：西北、地〕

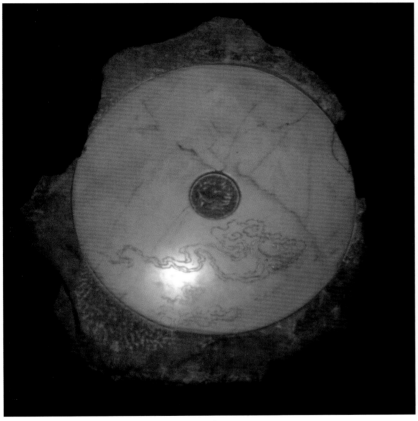

完成影像〔文華六器之一：天〕（2006 攝）

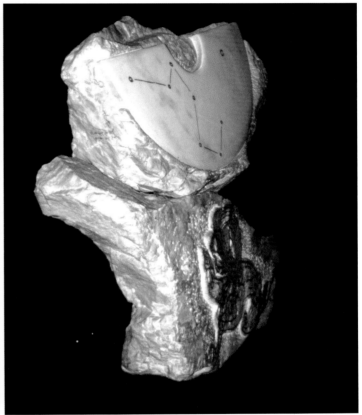

完成影像〔文華六器之一：西北〕（2006 攝）

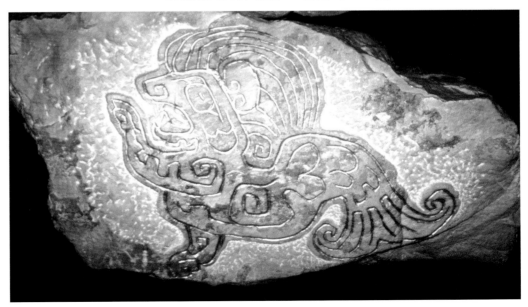

完成影像〔文華六器之一：西北〕（2006 攝）

觀念上還是西方的，要做到真正的中國人所謂的天人合一，還是很難。這就是我們時而覺得他們做的東西還是充滿洋里洋氣的道理。

我們是中國人，對自己的文化瑰寶「認知」以後，「覺悟」了錯誤以後，再迎頭追趕西方人，應該比他們做得更好，跑得更快，甚至超前去引導他們才對。不然，我們追西方，華僑追西方，西方追東方，就像走馬燈上的圖畫，追來追去，永遠誰也追不到，只是循環錯誤而已。

在新加坡文華的工作，我所以要逐一特別細述的道理，就是我要展示自己站在把握中國文化實質的基點上去「追趕」的過程和苦心。也是我在各種藝術作品中不斷強調真正中國氣質的原因。對文華的工作，我慢慢從「古典」美的安排扭轉到現代美的安排，一直沒有離開這個軸心。

我覺得如今不是單純的去追求西方來變成我們的現代或未來。而是要追趕自己過去的美好，來成就現代或未來。

完成影像〔大鵬〕

對華僑社會及國際，推介中國文化乃應多展示真正好的中國文物。在營建方面如不得已要仿古，應清楚把握古典精神並與當地環境相調配而有所變化，並非原封不動的移植，避免產生生活空間的矛盾。同時更要緊的是把真正有創意與自然氣質的現代藝術家作品推介出去。經常利用書籍、電影等大眾視聽工具，把自然精神，拙樸本質，簡明坦誠美好的中國文化素質傳播出去。這樣，我們不但追上西方的「現代」，更有自己的「未來」。*（以上節錄自楊英風口述、劉蒼芝撰寫〈星洲文華工作錄〉《景觀與人生》頁209-217，1976.4.20，台北：遠流出版社。）*

完成影像〔大鵬〕

◆相關報導（含自述）

- 楊英風〈未來美麗的新加坡〉1970.11.5，台北：呦呦藝苑。
- 翁丹盈〈為文華酒店設計並雕巨幅壁畫　楊英風教授談壁畫〉《新明日報》1970.12.28，新加坡。
- "Near Completion: Vast for Mural Mandarin Hotel," *The Singapore Herald*, 1971.2.2, Singapore.
- 〈文華大酒店聘名畫家繪八十七幅壁畫　每幅高度與真人無異〉《南洋商報》1971.2.3，新加坡。
- 〈顯示中華文化大壁畫　楊英風在星雕刻經年　取材吳道子朝元仙仗圖卷　八十七神仙刻在大理石上〉《聯合報》1971.3.17，台北：聯合報社。
- 王廣滇〈楊英風教授的巨型壁畫〉《聯合報》1972.1.13，台北：聯合報社。
- 〈著名造型藝術家楊英風　訂本週六舉行個展　氏曾為文華酒店完成藝術設計〉《星洲日報》1972.3.16，新加坡。
- 〈馳譽國際之傑出雕塑家　楊英風教授訂期舉行其作品展覽　氏前受文華大酒店之邀請年半完成該酒店藝術設計〉《民報》1972.3.16，新加坡。
- 楊英風口述、劉蒼芝撰寫〈星洲文華工作錄〉《景觀與人生》頁208-217，1976.4.20，台北：遠流出版社。

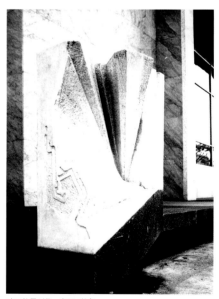

完成影像〔晨曦〕

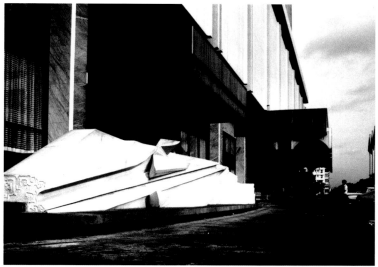

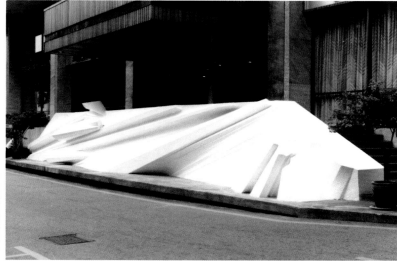

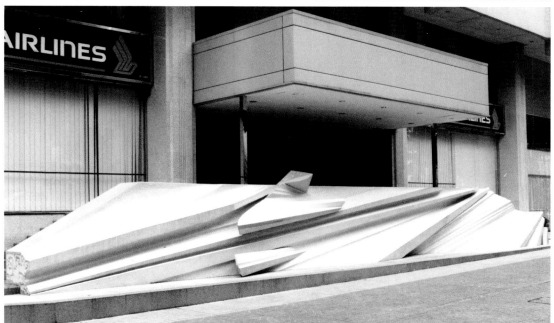

完成影像〔玉宇壁〕

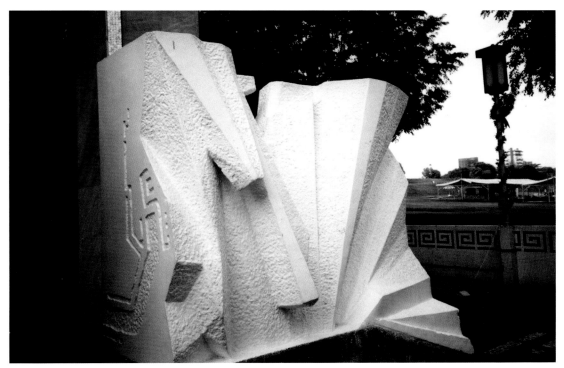

完成影像〔大鵬〕

OVERSEAS UNiON BANK LIMITED.
Raffles Place Singapore 1.
LIEN YING CHOW *Chairman of the Board & Managing Director*

6 January 1970

Mr Yang Eng Fong
Yu Yu Art Gallery
21 Nan Hai Road
Taipei
Taiwan
REPUBLIC OF CHINA

Dear Mr Yang,

I am pleased to note that after your discussion with Messrs Seah Kim Joo and S S Cheng, you have agreed to design the marble mural at the Mandarin Hotel, Singapore and in this connection, I enclose herewith a Return First-class Air Ticket for you to visit Singapore. Our Penthouse at the Cathay Hotel will be made available to you during your stay here and as regards the question of your fees, this can be discussed when we meet.

In the meantime, I look forward to your early arrival in Singapore.

Yours sincerely,

FLY CAL 2972-116069

PASSENGER TICKET and BAGGAGE CHECK
ISSUED BY
CHINA AIRLINES
MEMBER OF INTERNATIONAL AIR TRANSPORT ASSOCIATION
PASSENGER SHOULD CAREFULLY EXAMINE THIS TICKET, PARTICULARLY THE CONDITIONS OF CONTRACT

1970.1.6 連瀛洲—楊英風

Mr. Lien Ying Chow
Overseas Union Bank LTD.
Raffles Place, Singapore 1

13 January 1970

Dear Mr. Lien,

Thank you for your letter of 7 January 1970 and air ticket. It is very kind of you to ask me design the marble mural at the mandarin Hotel.

I am very sorry that I cannot come to Singapore recently, because a contract in Japan with the Chinese Government still not be finished. Anyhow, I will to see you after 10th of Febuary from Japan derrictly to Singapore, and I hope to stay there for 4 or 5 days. I think the design of marble mural will be begin in April.

Wish best wishes and thanks again

Sincerely yours,

Yang Ying-Feng

1970.1.13 楊英風—連瀛洲

MANDARIN HOTEL SINGAPORE

Subject: Marble Mural

Professor YuYu Yang,
YUYU Art Workshop,
21, Nanhai Road,
Taipei,
Republic of China

Date: 10th June, 1970

c.c. Overseas Union Enterprise
Mr. Nelson Vermette
Leu, Teo & Yong,
S.T.S. Leong Architect

Don Ashton Design Consultants Limited Apsley House Amersham Buckinghamshire England

Leslie Matthew, M.S.I.A., P.O. Box 620 Singapore, Site Office Orchard Road. Tel: 360741

Dear Professor Yu Yang,

We have been inspecting the marble for transhipment to your factory and in one crate we found about 27 panels with a coloured streak on one end.

I have allowed these to be shipped on the possible assumption that you may be able to utilize these in an area where you can cover the fault with actual carving. I have rejected 16 panels of the FE-7 group which are unblemished but have a complete tonal change in colour so that instead of reading Clear Crystal White, it looks rather like a dingy rice colour. This would be difficult to disguise in any form as it is a complete panel.

Therefore I have instructed the marble supplier to ship the FE-15's and FE-6's to replace these items. The FE-6's will have to be cut and to equal one panel, one would have to use approximately 4 FE-6's to equal one FE-7.

I am confident that you will be able to disguise the fact that we are using smaller panels in this area or in any other area of carving.

The FE-15's are 3'3½" as against 3'1½" so you would have to trim and I will have to find a replacement for the FE-15's by altering a detail.

......2/

1970.6.10 Leslie Mathew —楊英風

- 2 -

To recap the position, you will have received the marble drawings which show the coloured areas and I have estimated the area to be carved by scaling down our original mural drawing and by using the two top panels of the FE-4 on the right hand side. This helps to make up the defficiency in the centre proportion as a standard replacement without any cutting of panels.

It will be essential that you number all your panels and relate them to the actual code figures used on the marble drawing, i.e. FE-4's where you are using FE-4's etc., as well as any other code you may be using yourself.

Should there be any discrepancies of one or two panels to make up a complete mural picture, I would suggest that these are dealt with locally as I can then offer possibly, the use of 1½" floor marble. This can be polished locally without the need to tranship.

I am still waiting for your drawing showing the detail together with a sample of carving as promised, for approval of your interpretation and technique for the carving of this wall. Would you please expedite this without any further delay.

DOOR HANDLES AND ENTRANCE FLOWER BOX PANELS

We have decided that the door handle and the panels for the flower boxes are to be carved in white marble and should you not have dealt with the handle as promised, perhaps you would be kind enough to arrange for this to be dealt with now and in white marble.

I look forward to hearing from you.

Yours sincerely,

Leslie Matthew

1970.6.10 Leslie Mathew —楊英風

1970.7.10　楊英風—連瀛洲

1970.7.10　楊英風—連瀛洲

1970.7.10　方文謙—楊英風

1970.7.10　楊英風—連瀛洲

1970.7.16　方文謙—楊英風

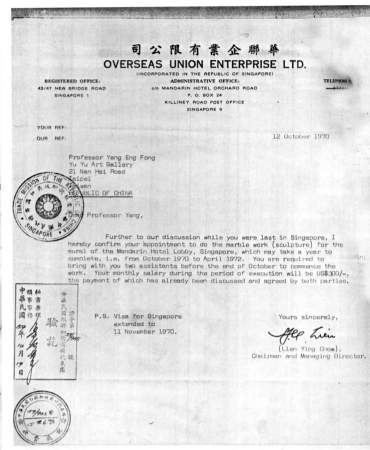

OVERSEAS UNION ENTERPRISE LTD.

(INCORPORATED IN THE REPUBLIC OF SINGAPORE)

REGISTERED OFFICE:
43/47 NEW BRIDGE ROAD
SINGAPORE 1

ADMINISTRATIVE OFFICE:
c/o MANDARIN HOTEL ORCHARD ROAD
P. O. BOX 24
KILLINEY ROAD POST OFFICE
SINGAPORE 9

TELEPHONE:

YOUR REF:
OUR REF:

12 October 1970

Professor Yang Eng Fong
Yu Yu Art Gallery
21 Nan Hai Road
Taipei
Taiwan

Dear Professor Yang,

Further to our discussion while you were last in Singapore, I hereby confirm your appointment to do the marble work (sculpture) for the mural of the Mandarin Hotel Lobby, Singapore, which may take a year to complete, i.e. from October 1970 to April 1972. You are required to bring with you two assistants before the end of October to commence the work. Your monthly salary during the period of execution will be US$300/-, the payment of which has already been discussed and agreed by both parties.

P.S. Visa for Singapore extended to 11 November 1970.

Yours sincerely,

(Lien Ying Chow),
Chairman and Managing Director.

1970.10.12　連瀛洲—楊英風

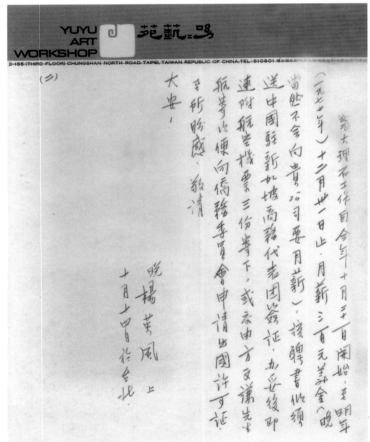

1970.10.14　楊英風—連瀛洲

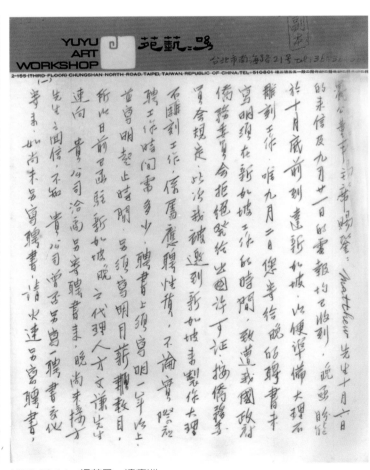

1970.10.14　楊英風—連瀛洲

中華民國六十一年一月十三日 星期四

聯合報

國外航空版

UNITED DAILY NEWS
OVERSEAS EDITION

言鶴范 長社　吾惕王 人行發

第二九〇九號
【國內版總號第七三八六號】

歐美地區非美地每份月航寄：美金四元
亞地區美金一元五角
合訂平寄地每份月美金一元五角

內政部登記證台版報字〇七五號
中華郵政台字第四九四號
執照登記認為第二類新聞紙

社址：中華民國台灣省台北市
忠孝東路四段五五五號

555, Chung-Hsiao E. Road, Sec. 4
TAIPEI TAIWAN
REPUBLIC OF CHINA

P.O BOX 359, CABLE UNIDAILY

本報係民營中華民國四十年九月
十六日創刊為國內銷路最大報紙

楊英風教授的巨型壁畫

本報記者　王廣滇

楊英風教授被認為在他這次新加坡之行，作了一次最成功的宣揚中華文化工作。他在新加坡創作巨型的壁畫、浮雕、中國形式的庭園，以及抽象的雕塑，並在他的作品裏作有系統的傳播中華文化。這也正是他這次塑建在新加坡的十五件作品，會屬得擁有百分之七十四華人的新加坡那麼歡迎的原因。

楊英風這次是受新加坡政府之聘從事新加坡最著名古跡「雙林寺」的庭園整建，並受新加坡目前最大的一間觀光旅館「文華大酒店」之請，從事這所謂四十三層高的酒店之藝術創作工作。他以一年半的時間之完成了十四件作品。他在重新佈局的設計工程中，表現出中國的哲學思想，中國的歷史文化。

預定興建一千六百個客房，目前並已完成了八百個客房的新加坡「文華大酒店」，是由新加坡的華裔銀行家連瀛洲所投資興建的，這位曾擔任過新加坡駐馬來西亞大使的華裔銀行家，對中華文化的熱衷，是楊英風教授所以能放手去有系統地在他的作品中介紹中華文化的原因。

楊英風在文華大酒店是由一位英國的建築師的建造設計，楊英風成功的地方是，他在那裏創作的那一幅型的壁畫、宣揚中華文化的工作。

文華大酒店成功的地方是他在那裏創作的那些作品裏作有系統的傳播中華文化。這裏具有西洋形式的建築調和，以及抽象的作品中，都能與從近似仿古的作品，以至抽象的作品裏表現出中國風味的作品去美化這座酒店，顯然是主要的因素之一。

楊英風在文華大酒店最大的一件作品是在正門大廳壁上的「朝元仙仗圖卷」。共長廿三公尺，高九公尺。那是取材自盛唐百代畫聖吳道子的「朝元仙仗圖卷」。圖中一共有八十七位的神仙所形成的仗儀隊伍。楊英風吸收原圖的神采而加重新佈局，並做過旋自如的描繪刻作，筆觸刀法勁邁而帶織巧，豪邁中有韻緻，使這一羣手持仗儀，飄然湧現的仙子，豪氣門檻的氣勢。

另一項表現著東方美學與哲理精華的作品，是安置在五樓中國庭園的「天」、「地」、「東南」、「西北」等六件巨型雕塑的組合，以「天」以「六器」中的「蒼璧」為本，予以變化雕琢而成。

楊英風以六百噸的白大理石去堆建「雙林寺」，目前已接近完工的階段。他這次回國參加慶祝總統陳誠的紀念花園，待春節過後，他將再趕往新加坡，完成「雙林寺」的工程。

在星埠宣揚中華文化
創作浮雕中式庭園極獲好評

圖為：楊英風教授為新加坡文華大酒店創作壁畫「朝元仙仗圖」時的工作情形，圖中所示僅為壁畫全長的五分之一。

王廣滇〈楊英風教授的巨型壁畫〉《聯合報》1972.1.13，台北：聯合報社

THE SINGAPORE herald

No. 165 Singapore Tuesday, February 2, 1971 MC(P) No. 2525 15 CENTS

Near completion: Vast mural for Mandarin Hotel

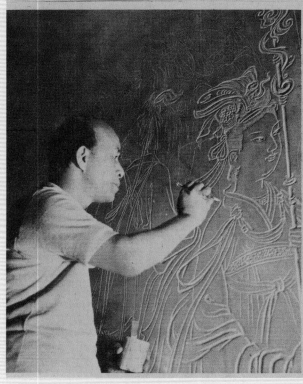

A TAIWAN artist-sculptor, Professor Yuyu Yang, is putting the finishing touches to a large stone mural with a Chinese mythological theme in the main lobby of the Mandarin Hotel.

The 69 feet by 28 feet mural depicting "A Procession of Taoist Fairies Paying Respect to their Patriarch" is carved in marble and is believed to be the only one of its kind in the world.

Composed of 87 larger-than-life-size figures the mural will be ready for the opening of the 40-storey Mandarin Hotel in May.

Professor Yang who is an architect, graphic artist and landscape designer as well as a sculptor/painter, is a graduate of Tokyo University and the Catholic University in Peking, China.

He toured Europe for three years and held one-man exhibitions while studying in the Academy of Fine Arts in Rome.

He has also held exhibitions in Milan, at the Vatican, and in Belgium, Venice, Beirut, the Philippines, Japan, Hongkong, Thailand and Taiwan.

"Near Completion: Vast for Mural Mandarin Hotel," *The Singapore Herald*, 1971.2.2, Singapore.

日三月二年一七九一　　　　　**報商洋南**

文華大酒店聘名畫家
繪八十七幅壁畫
每幅高度與真人無異

〔新加坡二日訊〕石彫刻，在文華大酒店將完成的四十層樓的文華大酒店，聘于烏節路是世界上唯一擁有八十七幅圖，比真人更大的大理石彫刻，面向該酒店的主要進口處。

〔新加坡

飾壁上中國雕刻。
請台灣著名的教授來修
十七幅壁畫，比真人更大
的大理石雕刻，面向該
酒店的主要進口處。

六九呎乘廿八方呎
的巨幅壁畫，描述一個
仙女向她們的教主朝拜
的行列，由楊教授雕刻
于酒店的主要大廳里。

楊教授現年四十五
歲，是一位雕刻師，畫
家，工程師，筆寫藝術
家及風景設計家。他認
為雕刻不能和繪畫分開
，他的全部工作就強烈
地反映了這個內在的感
受。

楊教授畢業於東京
大學和中國北京輔仁大
學，在羅馬攻讀細筆美
術時，曾遊歷歐洲，舉
行個人畫展。

他曾於羅馬的米蘭
和凡帝岡，于比利時，
威尼斯，貝魯特，菲律
賓，日本，香港，泰國
，台灣的著名藝術中心
舉行畫展，其藝術作品
被國際公認為傑作。他
的許多作品于歐洲和東
方被永久地陳列。

現在，新加坡人在
五月中文華大酒店營業
後，將能欣賞他的著名
的大理

優雅和複雜的大理
藝術作品。

文華大酒店的八十七幅壁畫之一，其高度大小與真人無異，由楊教授用金漆描出。

〈文華大酒店聘名畫家繪八十七幅壁畫　每幅高度與真人無異〉《南洋商報》1971.2.3，新加坡

名雕刻家楊英風教授，為東南亞最大酒店新嘉坡文華大酒店正廳雕刻巨型大理石壁畫，「朝元仙仗圖卷」相傳這是出於唐朝吳道子的手筆。（中央社攝）

顯示中華文化大壁畫
楊英風在星雕刻經年
取材吳道子朝元仙仗圖卷
八十七神仙刻在大理石上

【中央社新嘉坡三月九日航訊】由於世界各地旅遊業普遍蓬勃發展，作為東南亞交通十字路口的新嘉坡，近半年來顯得份外的忙碌。一族族高插雲霄的大旅館如春筍般出現，等著接待顓着即將飛行於新嘉坡的巨型噴射客機從全球各角落趕來的旅客門。

預定五月間部份開始營業的文華大酒店，便是其中之一。這家被譽為「雄觀東南亞旅館業」的大酒樓，高四十二層，有房間一千二百個，除氣派豪華外，還擁有一幅代表東方文化的大壁畫，風雅無比。

這幅長廿三公尺高九公尺的大壁畫，雕刻在酒店底層接待賓客內的大理石牆壁上，由於出自名雕刻家楊英風的手筆，顯得既富堂皇又新奇。這座斥資星幣二千多萬元的大酒店，當初在建築藍圖上，一味著重西洋的風格。但它的主人連瀛洲

去年十二月間，楊教授完成設計工作，開始著手進行雕刻。他還特地從台灣帶來兩名助手作為雕刻階段的工作。再一層純金段。楊教授費時將近一年的心血，已接近全部完工的階段了。

去年三月在大阪萬國博覽會中華民國館前創造「鳳凰來儀」，以超人的智慧，接受了聘請，擔任設計和雕刻的楊氏...

足以顯示中華文化的傑作...這是無法容忍的過失，因此他堅持至少得有一幅作為整個大酒店內的靈魂傑作，以顯示中華文化...酒店底樓正廳內，創造一幅...
店正廳之作為整個大酒...

星洲有一家報紙讚揚道：「八十七神仙卷雕刻在大理石上，較之白水泥塑成的鳳凰顯得貴重得多，也更適會陪襯視耗資二千多萬元興建的大酒店的迎賓大廳。」

〈顯示中華文化大壁畫　楊英風在星雕刻經年　取材吳道子朝元仙仗圖卷　八十七神仙刻在大理石上〉《聯合報》1971.3.17，台北：聯合報社

〔朝元仙仗圖〕說明手稿

〔天女散花〕說明手稿

〔漢代社會風俗圖〕說明手稿

〔玉宇壁〕說明手稿

〔文華六器〕說明手稿

楊英風與友人合影

（資料整理／關秀惠）

◆國立歷史博物館庭園景觀工程計畫
The forecourt lifescape design for the National Museum of History (1970 - 1973)

時間、地點：1970-1973、台北

◆背景概述

　　國立歷史博物館位於台北市南海路南海學園內，此庭園造景設計案始於1970年。當時的陳康順館長曾謂此園林造景乃是楊英風運用五行相生相剋手法和天人合一的觀點去經營製作。此作品至今仍存在。（編按）

◆相關報導

• 陳康順口述、吳雅清整理〈與歷史博物館陳康順館長談楊英風先生〉1993.9.25。

設計草圖

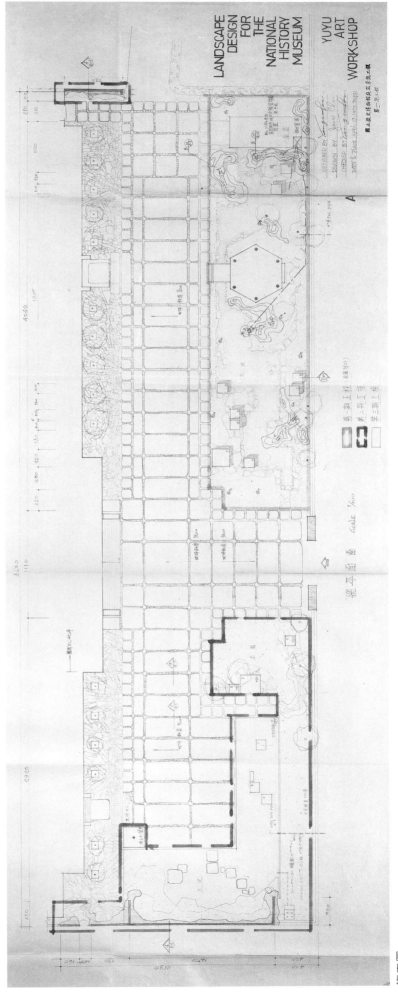

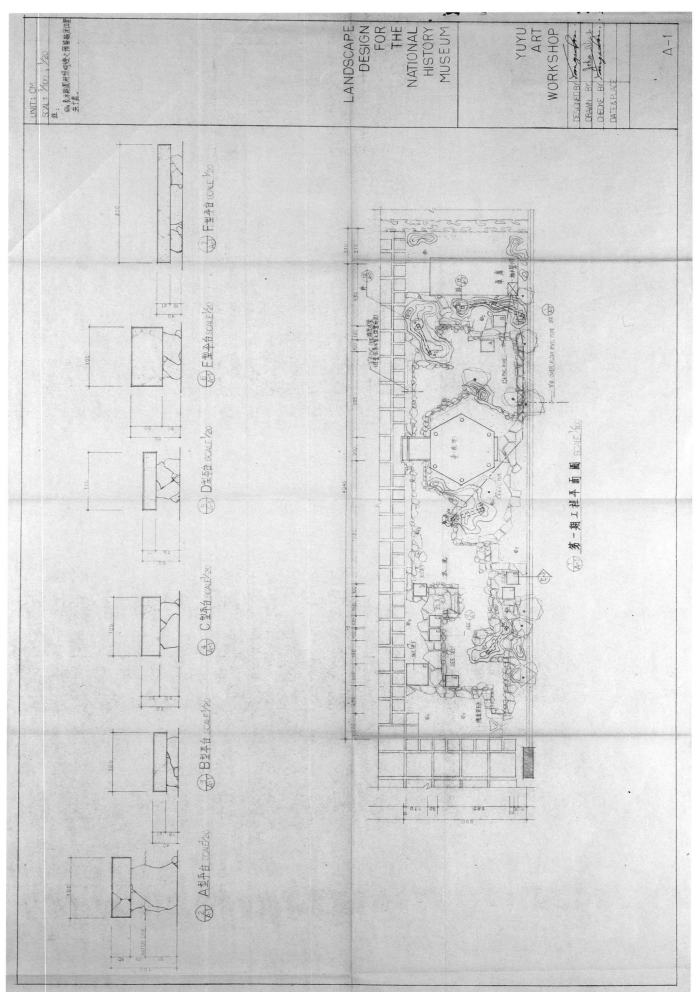

LANDSCAPE
DESIGN
FOR
THE
NATIONAL
HISTORY
MUSEUM

YUYU
ART
WORKSHOP

A-2

施工圖

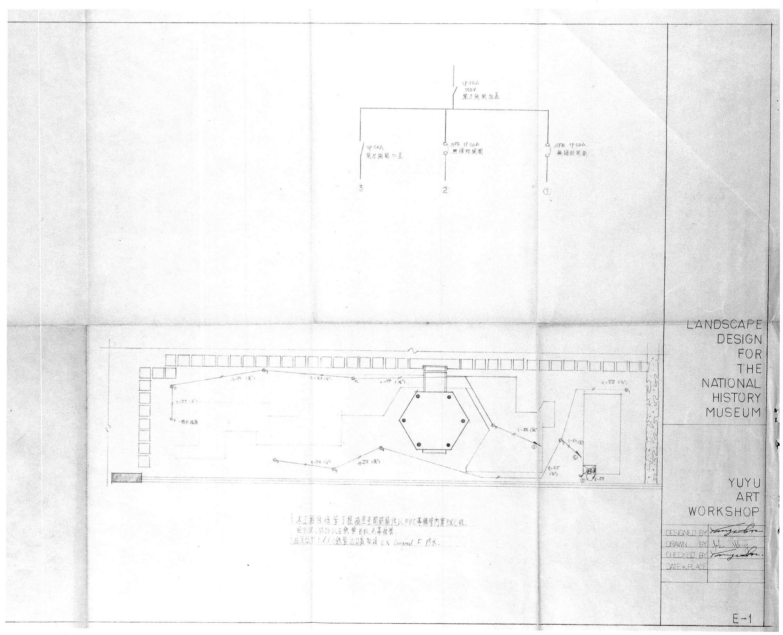

LANDSCAPE
DESIGN
FOR
THE
NATIONAL
HISTORY
MUSEUM

YUYU
ART
WORKSHOP

DESIGNED BY
DRAWN BY
CHECKED BY
DATE & PLACE

E-1

施工圖

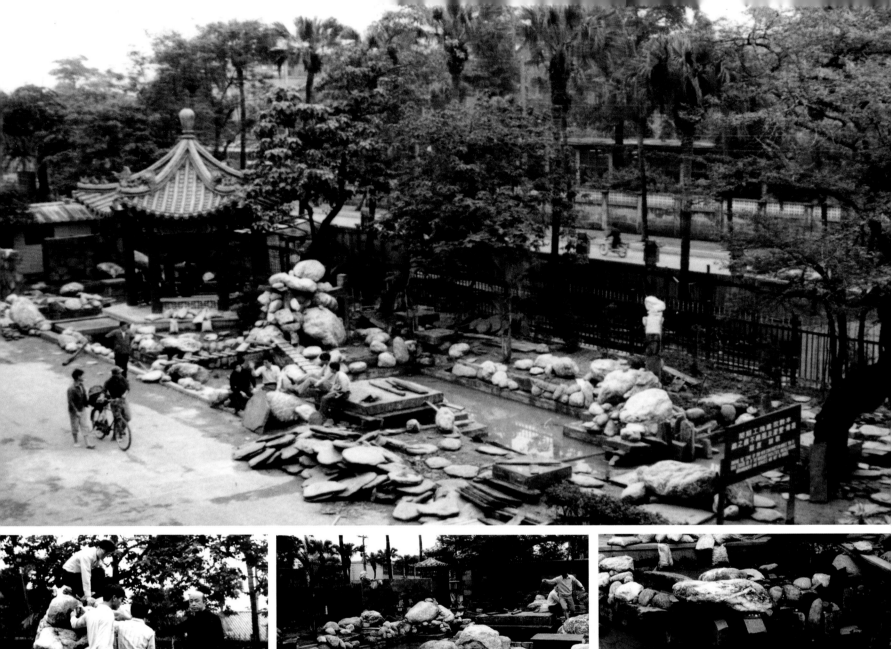

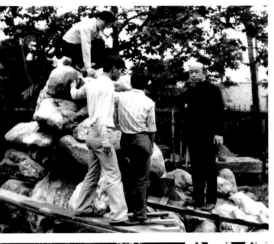

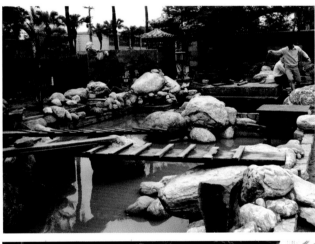

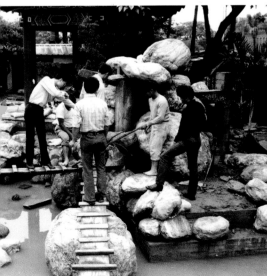

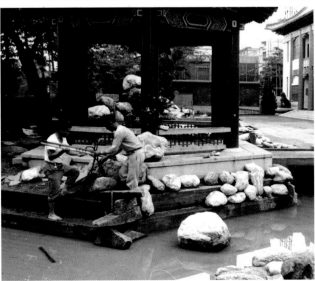

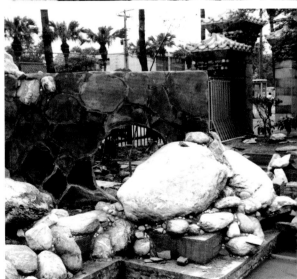

施工照片

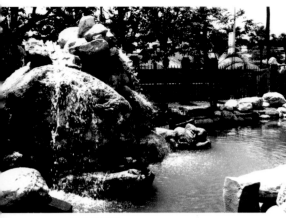
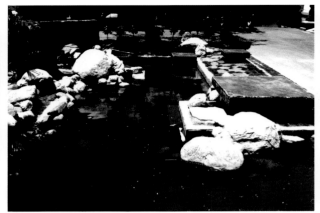

完成影像

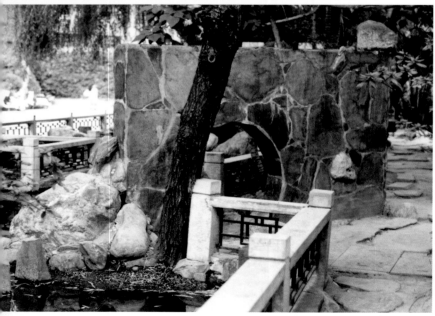

完成影像（2005 攝）

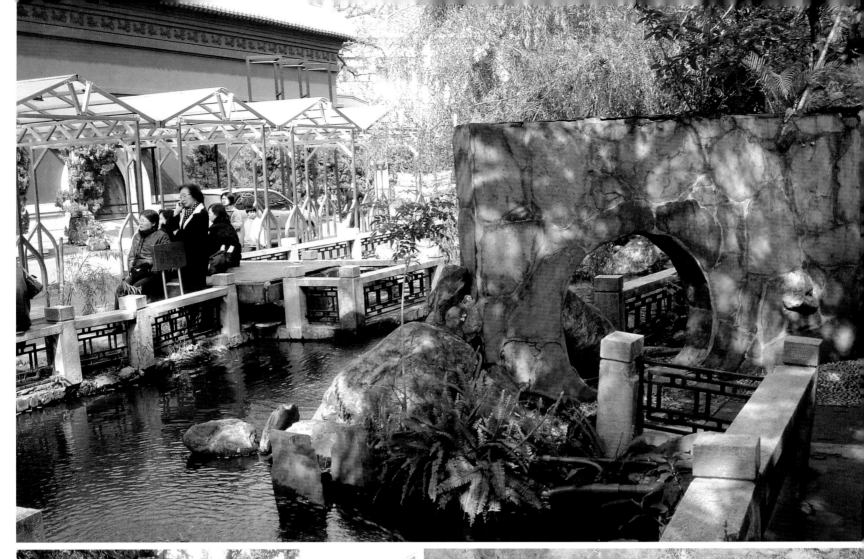

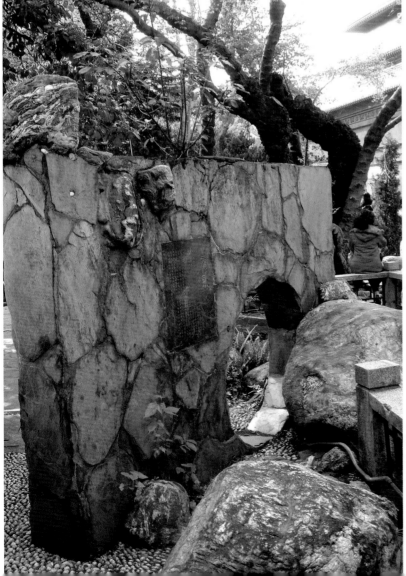

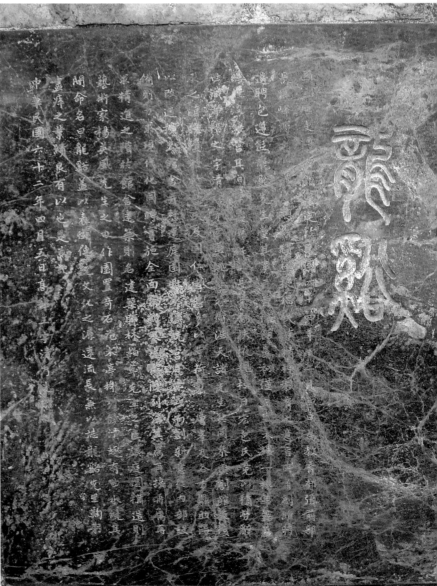

完成影像（2005 攝）

◆附錄資料

1973.11.13　國立歷史博物館—楊英風

1973.11.21　國立歷史博物館—楊英風

國立歷史博物館庭園景觀工程計劃書

一、本館為國家古物美術品研究蒐展之社會教育與學術研究機構，經常有中外來賓參觀甚多，良以我國觀光事業，應走「文化路線」，已屬不爭之事，而中國風格庭園之美，實乃觀光事業要項之一。本館為實施全面革新，現正改建展覽大樓，並已完成中間五層宮殿式建築，但現有庭園狀況，極其破舊襤褸，妨害觀瞻至鉅，急待整理美化。惟體念今日國庫支絀，不敢過於苛求，目前擬以最低規劃，變更庭園形相，增置假山曲水，種植花木，翻修路面等，分期進行，以增觀瞻。

二、本工程為配合經費預算及遷就事實，茲分三期：

(一)「第一期工程」為館舍左前方庭園美化工程：為配合花木種植季節，復塞於目前工料步昇，深恐影響原核定預算，此一部分計劃擬就本62年度奉准經費項下，先行招商施工，以應要需。

(二)「第二期工程」為館舍右前方庭園美化工程：本館展覽大樓右前方，有台灣省林業試驗所辦公室及種子冷藏庫鋼筋加強磚造二樓房屋一座，因其橫梗展覽大樓右側阻礙部位，阻礙觀瞻。經中央及省府等有關機關協調結果，業已由本館撥補林試所遷建貲新台幣捌拾萬元，即可拆遷，一俟其拆除完竣，於六十三年度經費核准後，即行就原地美化，另行招商施工。

(三)「第三期工程」為館前庭院地面美化工程：本期工程必須俟第一二期工程完工後，方得施工，以免影響庭園設施，本期工程亦俟六十三年度經費核准後再行籌辦。

三、本工程為中國風格庭園，係屬藝術範圍，經館務會報決議，商請藝術家楊英風先生通盤規劃設計，其中土木工程部分，招商比價；至於庭園石藝及現場雕作部分，為藝術家之事，非一般包商所能承辦，委由原設計人楊英風先生議價辦理。

四、本工程之招商施工，另詳比價須知、工程圖樣、施工說明等件。其他未盡事宜，悉遵照有關法令規定辦理。

國立歷史博物館庭園景觀工程計畫書

（資料整理／關秀惠）

◆新加坡〔新加坡的進展〕景觀雕塑設置案 *（未完成）

The lifescape sculpture *The Development of Singapore* in Singapore (1971)

時間、地點：1971、新加坡

◆背景資料

〔新加坡的進展〕是 1971 年為新加坡設計的景觀雕塑模型，擬以鋼筋水泥與當地的石頭建造。位於一個「未來市中心設計」的一百公尺寬的馬路邊。*（以上節錄自楊英風〈從突破裡回歸〉《淡江建築》第 4 期，1972.7，台北：淡江學院建築系。）*

◆規畫構想

新加坡是當今亞洲國家中，唯一在短促的時間內，以其迅速確實的努力，向世人證實了其進步成果輝煌的國家。它在經濟事業、教育事業、建築事業、觀光事業、國家工業化等種種現代國家必行的建設上，都表現了令人驚歎的成就。

這座雕塑，以單純有力的線條，聚合而變化著，散出一股似乎由地殼裡被擠壓而进射出來的力量，堅實、巨大、懾人心魄。正如新加坡在複雜的國境中，力爭上游所做的努力。這努力已給這個國家帶來巨大快速的變化。雕塑本身即被要求來傳達這種體認，濃縮這個國家新銳的精神亦標示未來拓展的潛力和希望。*（以上節錄自楊英風〈從突破裡回歸〉《淡江建築》第 4 期，1972.7，台北：淡江學院建築系。）*

◆相關報導（含自述）

• 楊英風〈從突破裡回歸〉《淡江建築》第 4 期，1972.7，台北：淡江學院建築系。

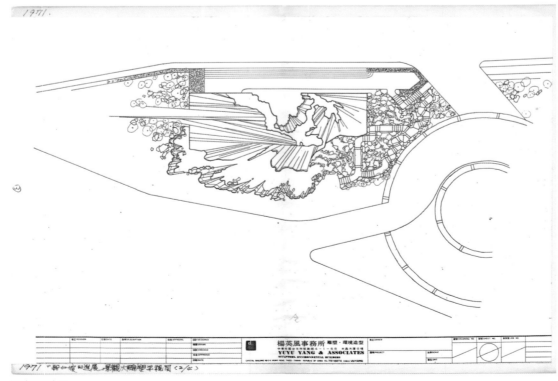

規畫設計圖

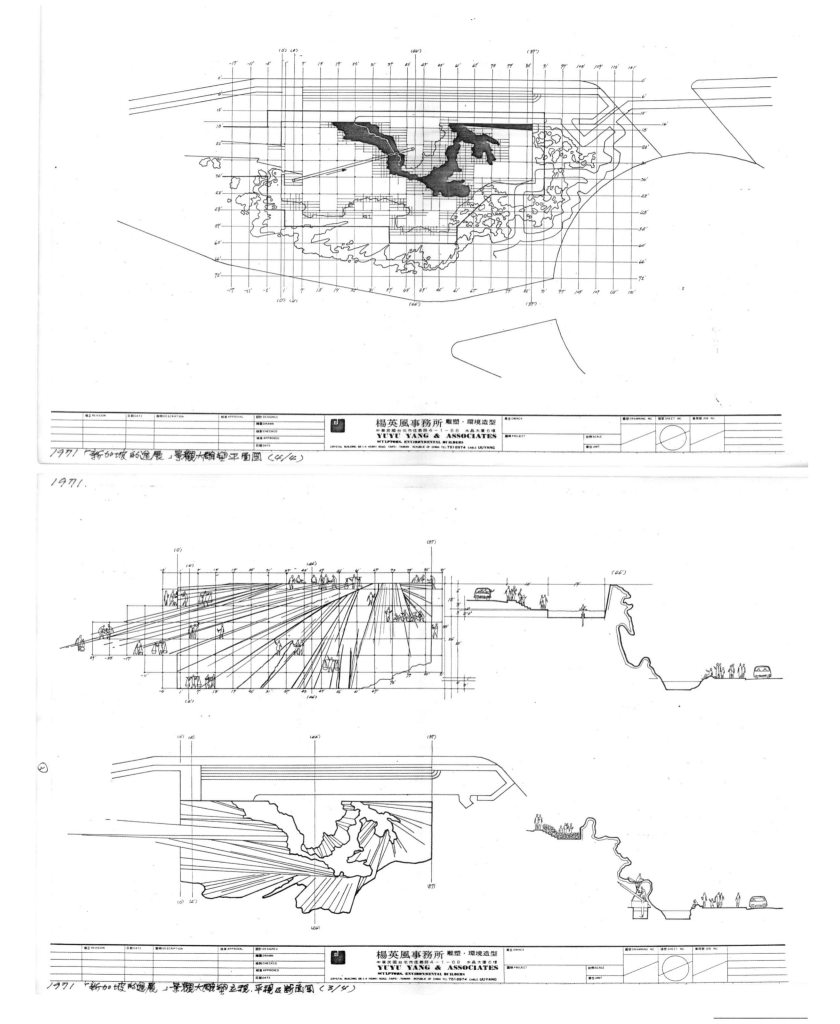

楊英風事務所 雕塑・環境造型
YUYU YANG & ASSOCIATES
SCULPTORS. ENVIRONMENTAL BUILDERS
CRYSTAL BUILDING 66 1-4 HSINYI ROAD. TAIPEI. TAIWAN. REPUBLIC OF CHINA TEL. 7518974 CABLE UUYANG

1971「新加坡的進展」景觀大雕塑平面圖（4/4）

1971.

楊英風事務所 雕塑・環境造型
YUYU YANG & ASSOCIATES
SCULPTORS. ENVIRONMENTAL BUILDERS
CRYSTAL BUILDING 66 1-4 HSINYI ROAD. TAIPEI. TAIWAN. REPUBLIC OF CHINA TEL. 7518974 CABLE UUYANG

1971「新加坡的進展」景觀大雕塑立視・平視及斷面圖（3/4）

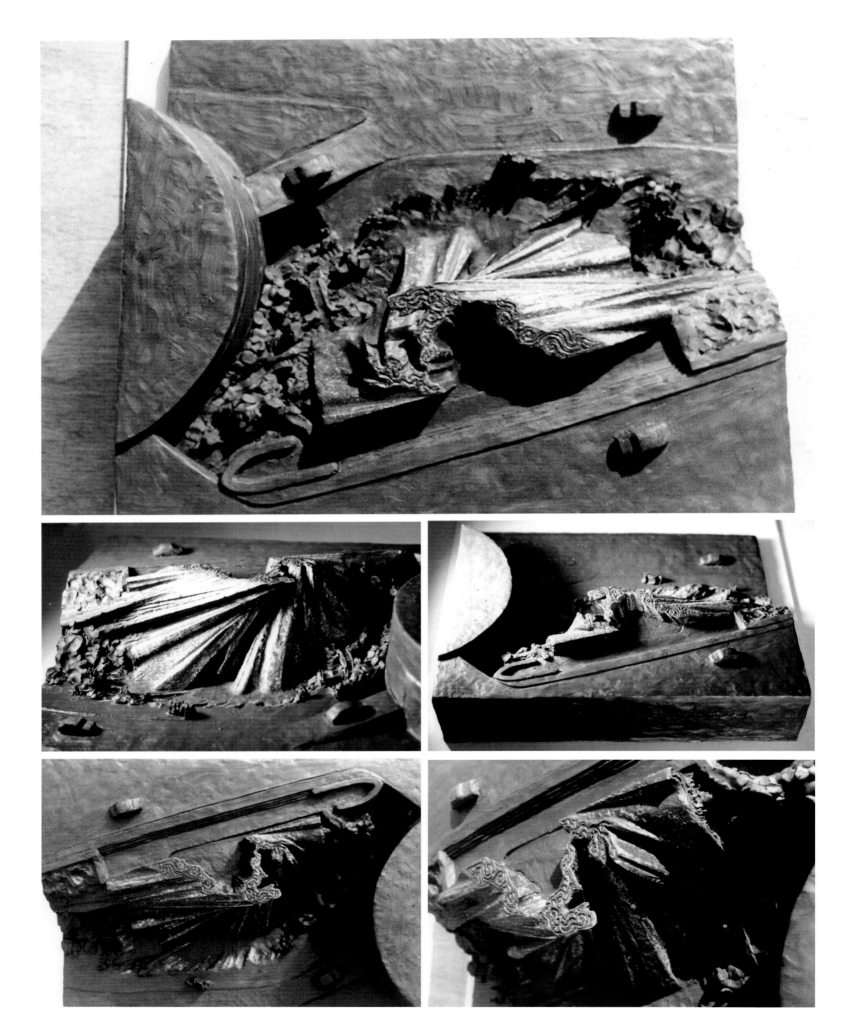

模型照片

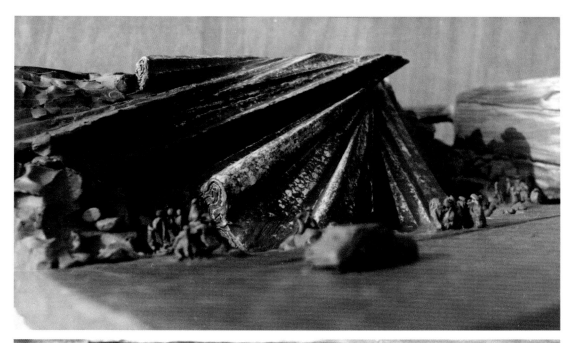

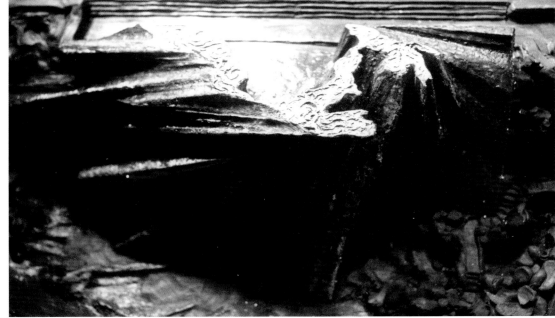

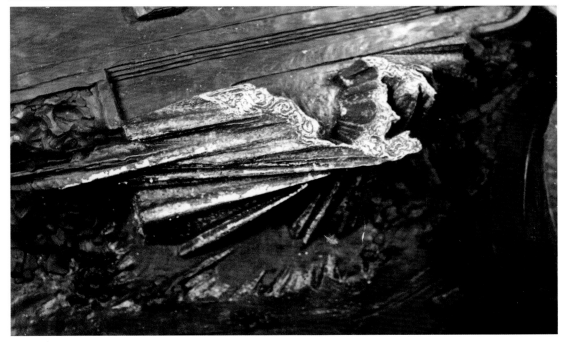

模型照片

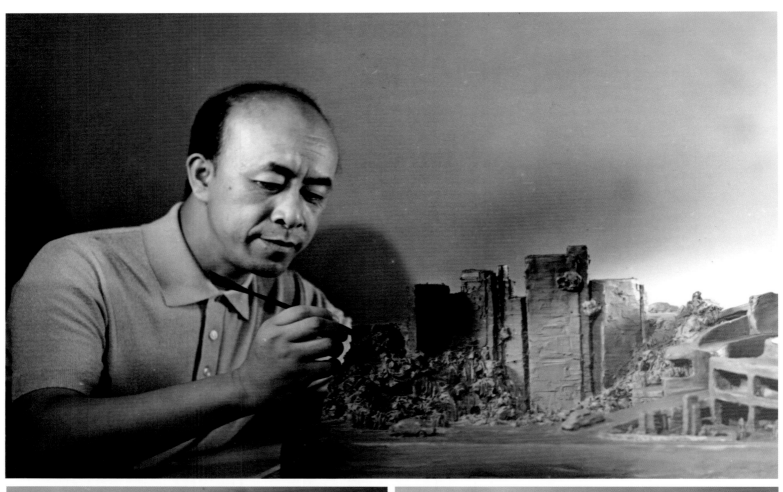

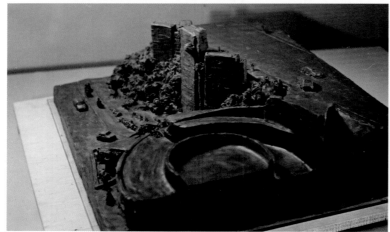

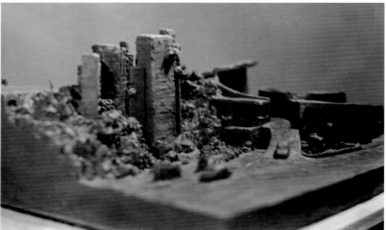

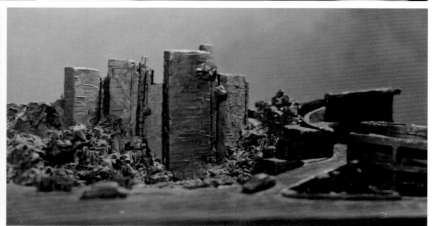

◆附錄資料 〔新加坡的進展〕之前身模型

（資料整理／關秀惠）

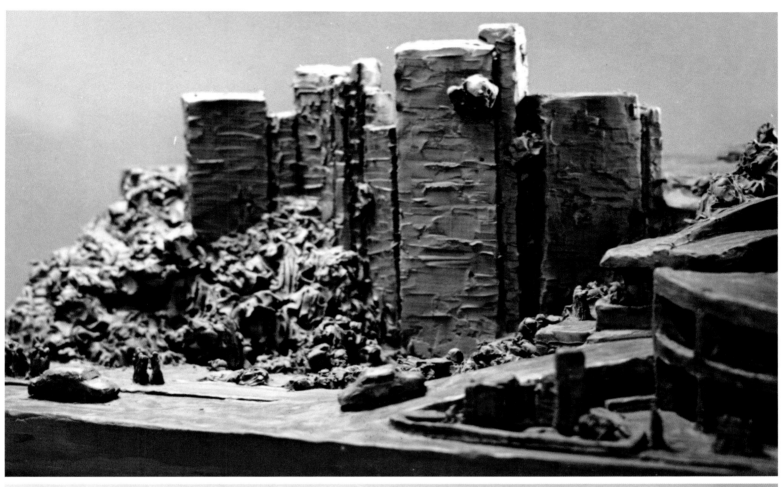

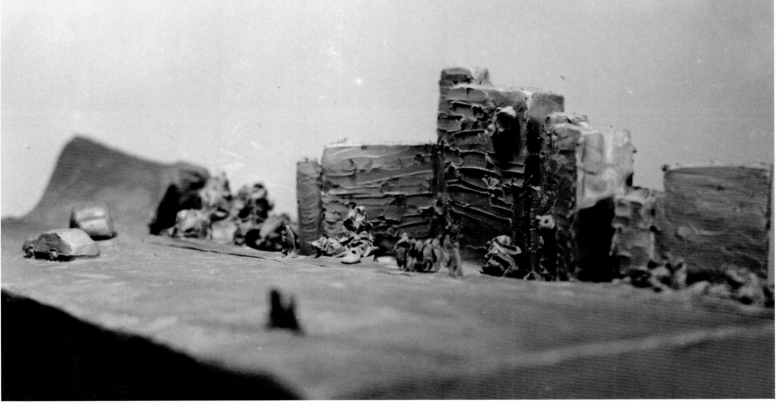

（資料整理／關秀惠）

◆新加坡紅燈高架市場底層景觀雕塑設計[*]（未完成）

The lifescape sculpture for the Clifford Pier Overpass Market, Singapore (1971 - 1972)

時間、地點：1971-1972、新加坡

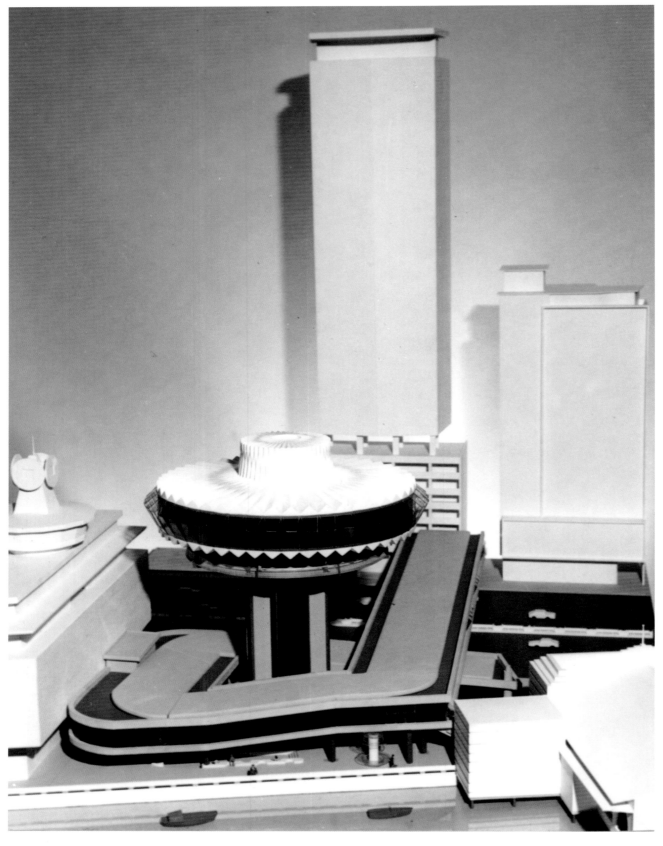

基地模型照片

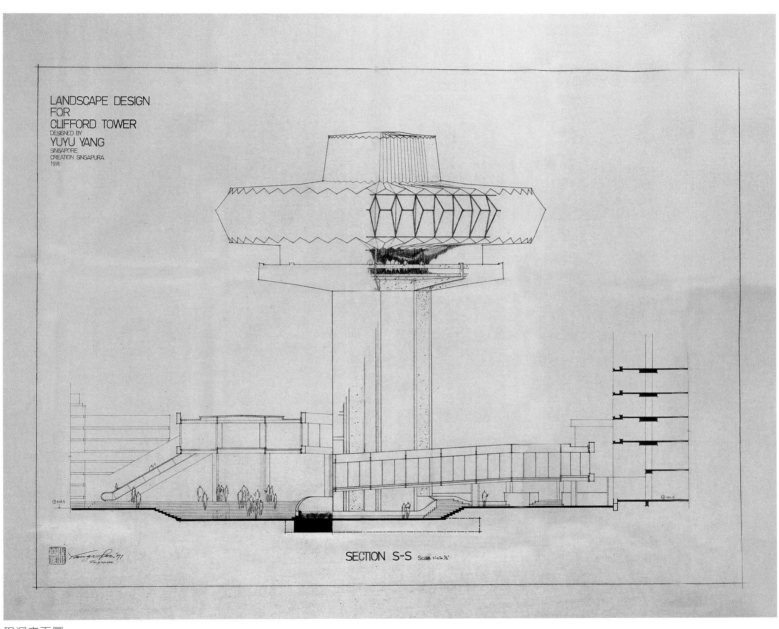

現況立面圖

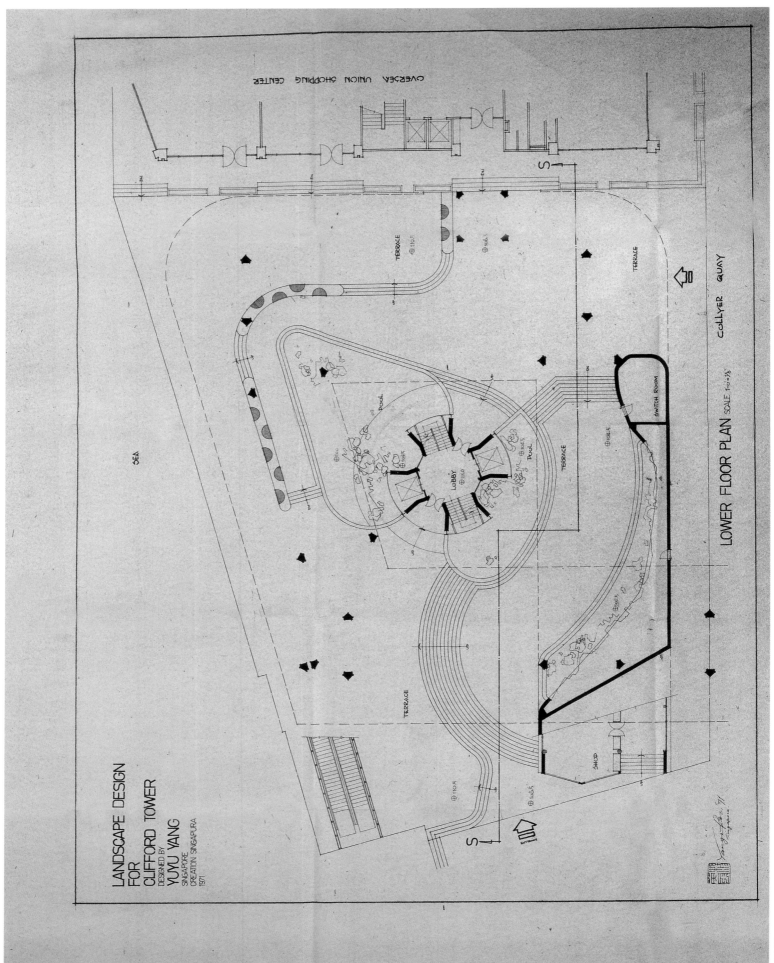

LANDSCAPE DESIGN
FOR
CLIFFORD TOWER
DESIGNED BY
YUYU YANG
SINGAPORE
CREATION SINGAPURA
1971

OVERSEA UNION SHOPPING CENTER

SEA

TERRACE

TERRACE

TERRACE

TERRACE

Pool

Pool

Pool

LOBBY

SWITCH ROOM

SHOP

ENTRANCE

LOWER FLOOR PLAN SCALE 1=32″⅛

COLLYER QUAY

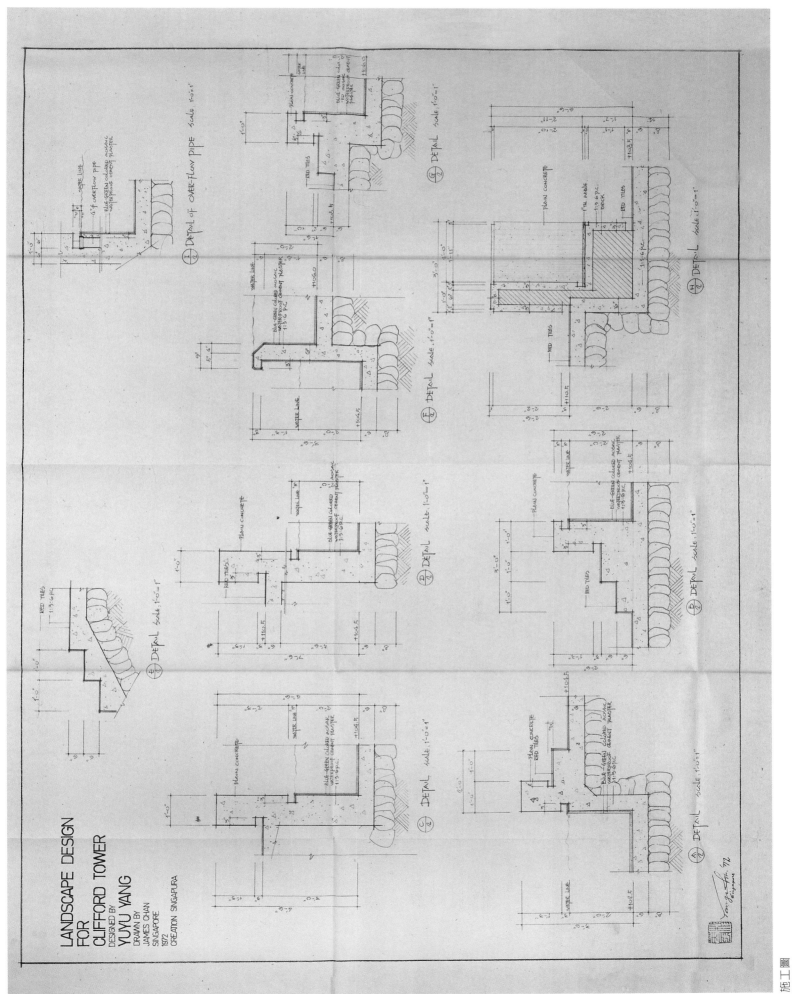

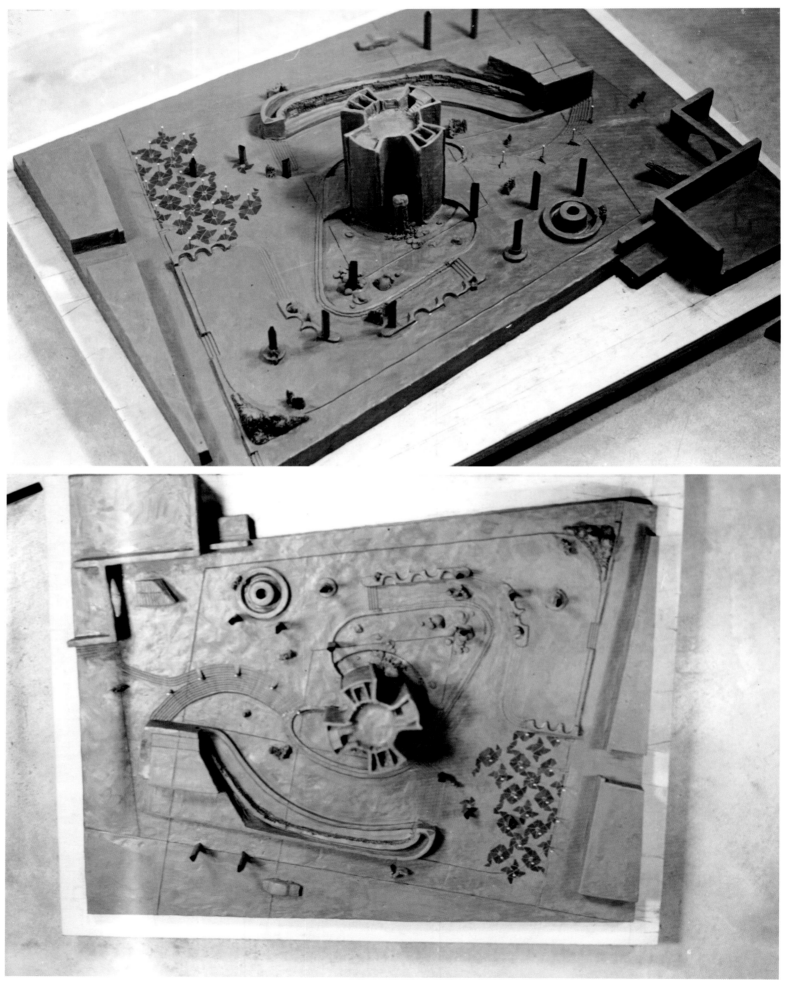

模型照片

◆附錄資料 楊英風製作模型時的照片

（資料整理／蔡珊珊）

◆新加坡雙林花園規畫設計案 *

The garden lifescape design for the Shuanglin Temple in Singapore (1971 - 1973)

時間、地點：1971-1973、新加坡

◆背景資料

雙林寺建於一九○二年，竣工於一九○八年，在六十七年的歷史中，逐漸發展成為星洲著名的佛門勝地。星州旅遊局有鑑於雙林寺的歷史價值和宗教意義，故擬將此地闢為別具風格的觀光旅遊勝地，所以才有了這項建花園的計畫。

一九七一年三月六日，新加坡的旅遊促進局（簡稱旅遊局），發出一紙誠懇萬分的聘函給我，由當時的旅遊局局長林秉麟先生簽署的。在這紙聘函發出之前，著名的裕廊工業管理局局長溫華曾跟我談過，關於蓋建此花園的重要性，並口頭委託我設計它，之後，他才通知旅遊局發聘函給我。

當時，我在文華酒店的工作安排得非常緊湊，臺灣、日本也有未完成的工作，兩頭三處跑，實在很累，本不可能接受這樣急促的邀請。但是，對方的要求實在太殷切了，甚至把我往返臺灣的機票本都準備好了，他們說：你寫「未來美麗的新加坡」寫得那麼懇切，可知你多麼愛護新加坡，現在新加坡的美麗，還要你多多幫忙才行呀！……礙於種種設身處地的理由，我不得不接受下來。況且設計建造一座花園，原是我景觀工作中的喜愛項目呀！*（以上節錄自楊英風口述、劉蒼芝撰寫〈雙林花園話南海〉《景觀與人生》頁218-225，1976.4.20，台北：遠流出版社。）*

◆規畫構想

雙林寺是雙林禪寺的簡稱，位於大芭窰金吉路。大芭窰這地區，自從星州獨立，李光耀總理大力推展國民住宅後，已將林木砍盡，蓋成一個擁有十萬人口的大住宅社區，非常漂亮、整齊，有完善的公共設施和公園。最近，為了方便這社區中的十萬人民工作，就在住宅四周開闢了輕工業區，讓十萬人不必搭車外出工作，而解決生活問題（間接也解決了交通問題）。

因此，雙林寺又成了十萬人民的信仰中心兼練武、學功夫的場所。要進一步美化它，當

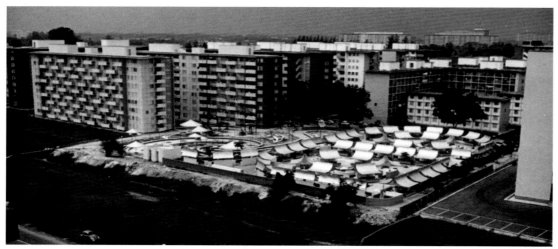

基地照片

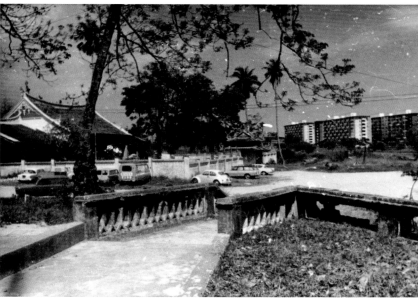
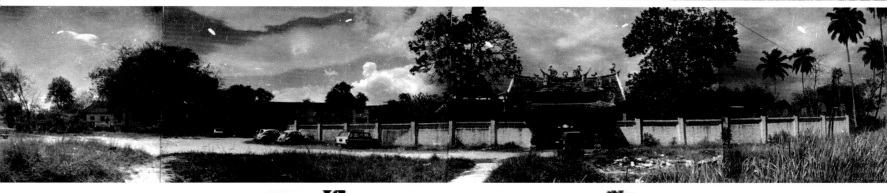
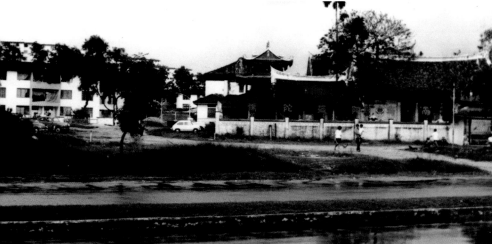
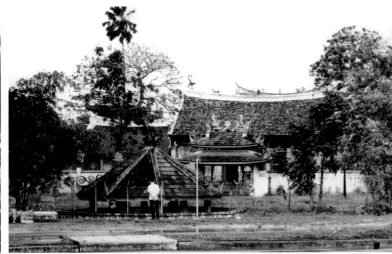

基地照片

然作用也相當大。

　　所以，必須替雙林寺蓋個花園，並整理規畫廟寺的四周。當初，有人建議在此地蓋「蘇州花園」。

　　我一接下這工作，就馬上表示在這裏不適宜造蘇州花園，理由很簡單，因為這裏不是蘇州，時間也不是古代。於是我就不接受「蘇園」的模式，而開始造我覺得合理的花園。

　　由白色大理石七五〇噸（採自怡保）堆疊起來的「假山」，和高高低低的「假山」所圍繞起來的水池，中間夾植花木。因為整個地形是狹長的，所以花園也呈狹長型。不是規則的狹長，而是彎曲變化的，自然發展的。為了減少人工化的感覺，我儘量保持石塊原始的面貌；粗糙平實、坦然無偽。

383

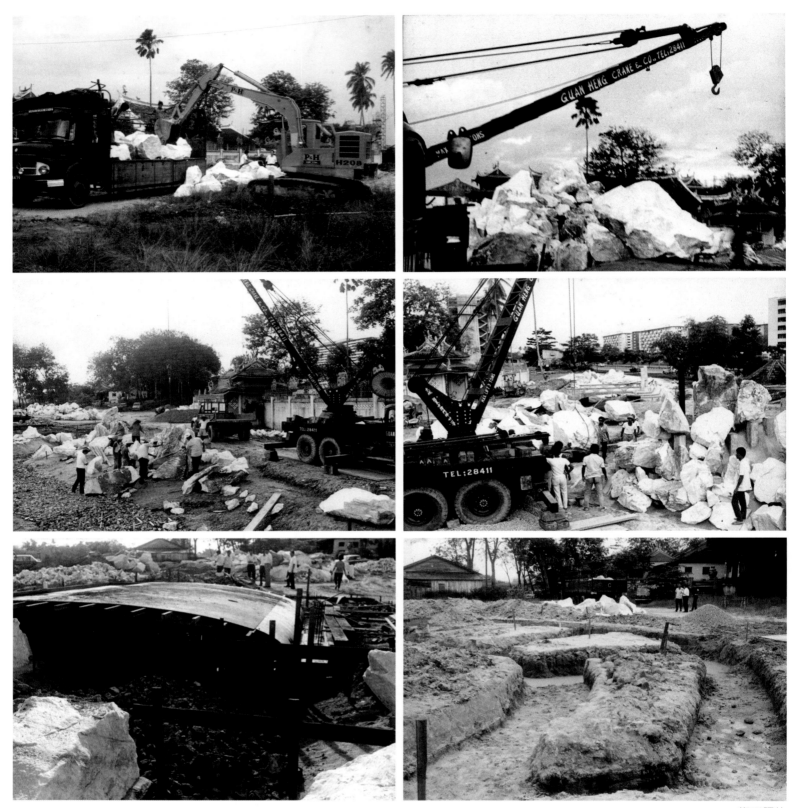

　　在若干石塊上，我鐫刻了一些簡單的紋路，好像大山脈上那種強有力的皺紋造成一座山，呈現扭動的感覺，紋路當然是順著石塊的形態發展的。這些紋路是殷商銅器鑄紋的簡化表現，像我經常做的那樣，我認為這種紋路很足以表徵我中國文化含蓄而抽象的自然美學觀念。

　　花園中有一座橋，設計為一座很平實的橋。橋頭上有兩根用石塊堆砌成的柱子，上面刻了相同的紋路，讓它盤旋。在平實中，又把東方的精神注入，打破其單調刻板。

　　工作進行得很順利，官方民間也自始就欣然接受這個建設計畫，並給予最大的支持與欣賞。

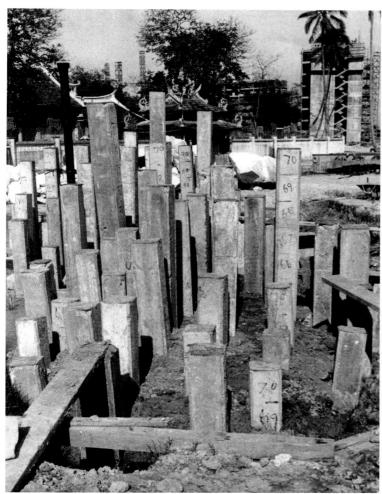
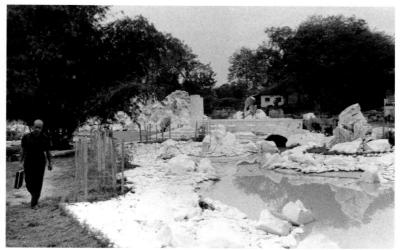

施工照片

　　新加坡的自然環境、人文環境、時代背景等，皆不同於過去的蘇州環境，蘇園的造景，如何美侖美奐，也只適用於大陸江南。時間、空間、人間的條件改變了，造園法亦應有所改變。所謂法，乃是根據特殊條件而訂定的，當特殊條件不存在，或有變異，所謂法，亦當應時而變。否則硬要一成不變的搬蘇園到星洲，便是造假。造假是最沒有文化的表現。

　　古代造園的技巧不是不可沿用，但是應限於原則性的。如：石之美，瘦、皺、透、秀的運用，留有餘地、存真遺樸、曲折迴繞……等，值得發揚。但是一成不變的把某種特定的景園移植過來，則有失真實自然，而流於偽飾造假。況且，材料，用真材實料，根本就是難題，在星洲找太湖石何其困難（太湖石是我國太湖所產）？用其他本地產的石頭來造蘇園，根本上還是造假。

　　從環境、時代、材料、人文等方面考慮，我始終反對也不曾以蘇州花園之形質來建設雙林景園。我認為雙林景園之美，要建立在對本身特質的考慮上、強化上，而非去借助任何不相干的形質，它是一種創造，而不是模仿。

　　其實，雙林寺雖然取法我國南廟形式，但也為適應當地的環境而改變許多，並不同於古時的南廟。如屋頂用小瓦片（當地頗多採用者）鋪設，看來有中國味，但已趨簡樸，這改變是順乎情理的。

　　關於怡保白石的運用，因為當地缺少好的石材，所以只好借用氣候、風土相近的怡保白石頭。用白色的道理很簡單，當地屬熱帶性氣候，輕淡的色彩將使人心曠神怡，引發清涼之感，而一系白色，與牆的白色相調和，景物很明朗，不至於被四周複雜的景物吞沒。

　　雙林寺靠近現代化的馬路，處於現代化的生活空間，而非深山幽林，所以橋的造型，我

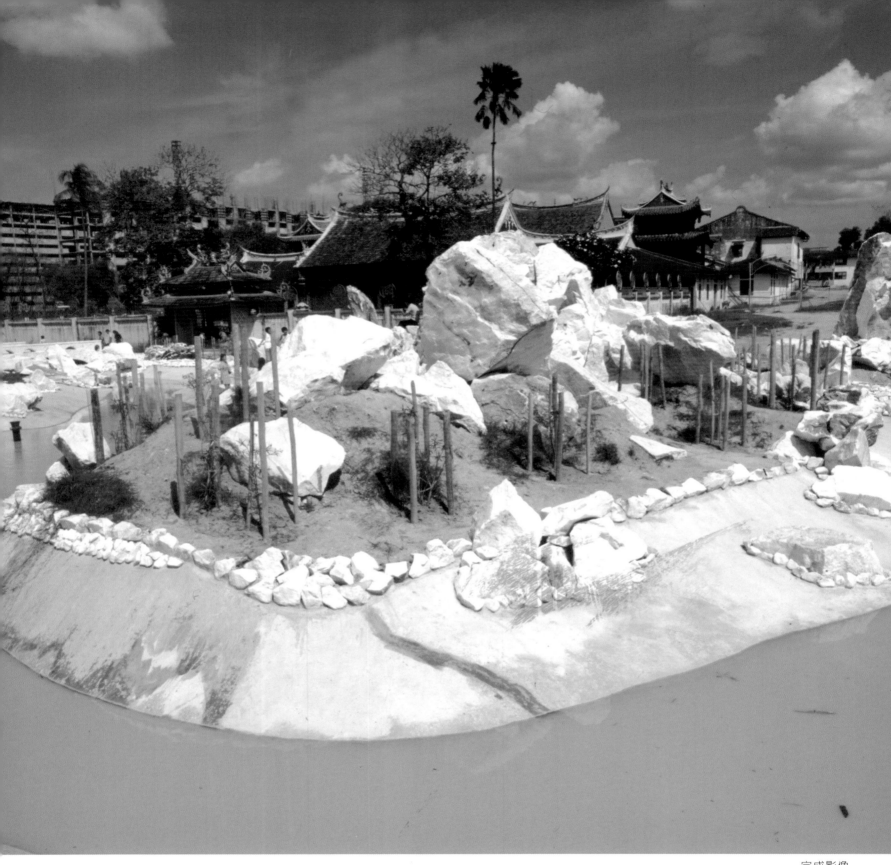

完成影像

不採用傳統的曲橋、拱橋等，我用具現代感的石橋，而在橋頭做些中國況味雕刻線條來加添
東方文化的象徵。把這橋當作西方與東方的「媒橋」，其實它也是新社區（大芭窰住宅區）
與舊社區（雙林寺）之間的景觀轉變的一座關鍵橋。

　　雙林花園如今完成的「水池假山」，只是整體計畫中的一小部份，其餘還有素食館、殯
儀館、高塔的相關建設等等，因此單從現在的狀況是看不出未來的面貌，所以有很多造園的
安排乃是配合那些尚未出現的建築而預先準備的。　*（以上節錄自楊英風口述、劉蒼芝撰寫〈雙林
花園話南海〉《景觀與人生》頁218-225，1976.4.20，台北：遠流出版社。）*

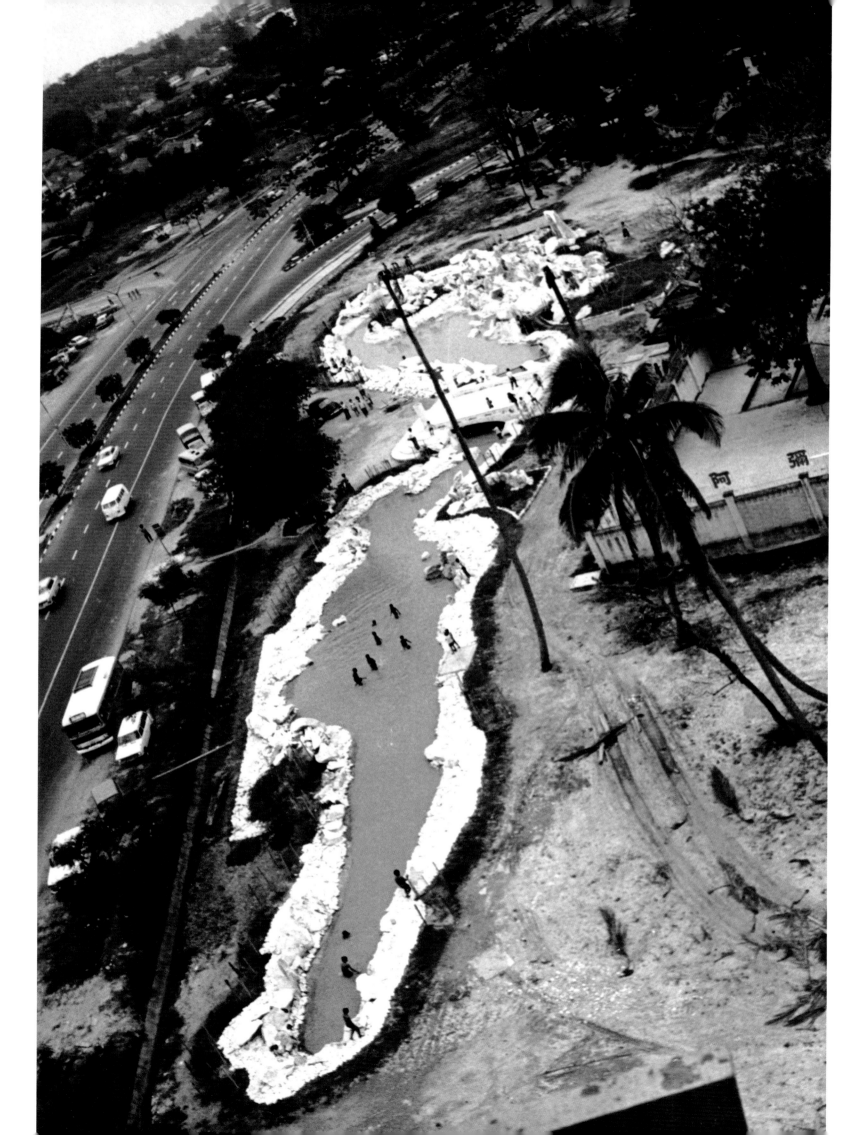

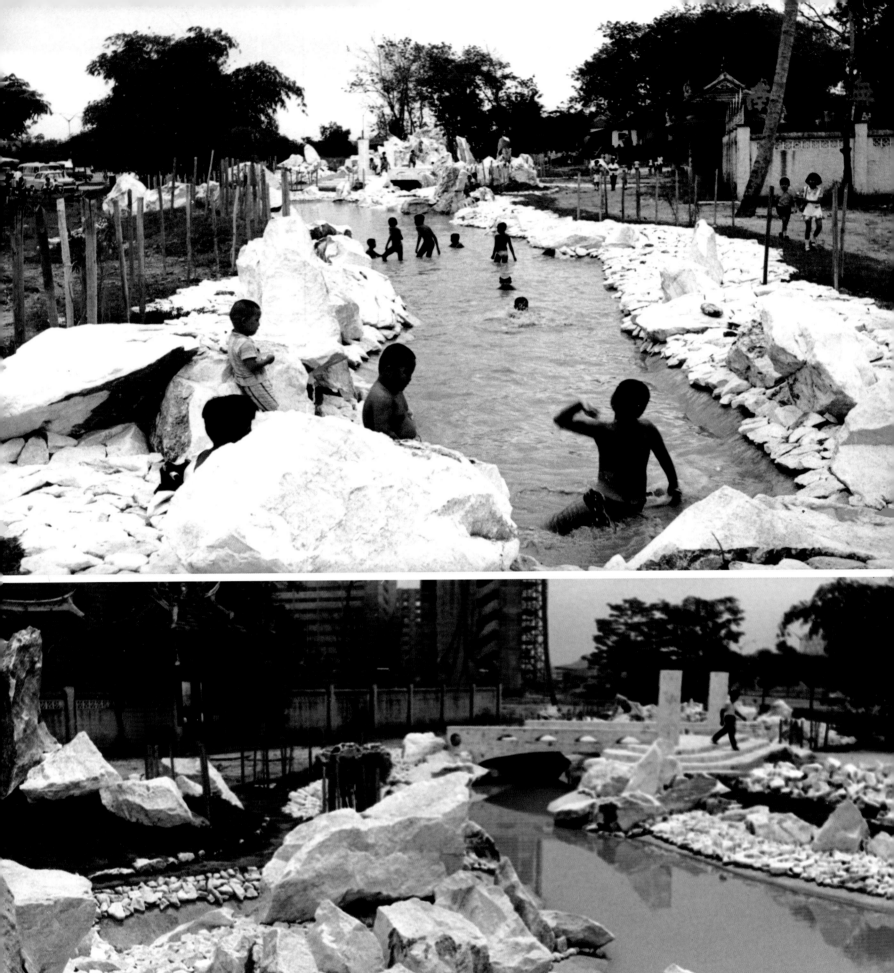

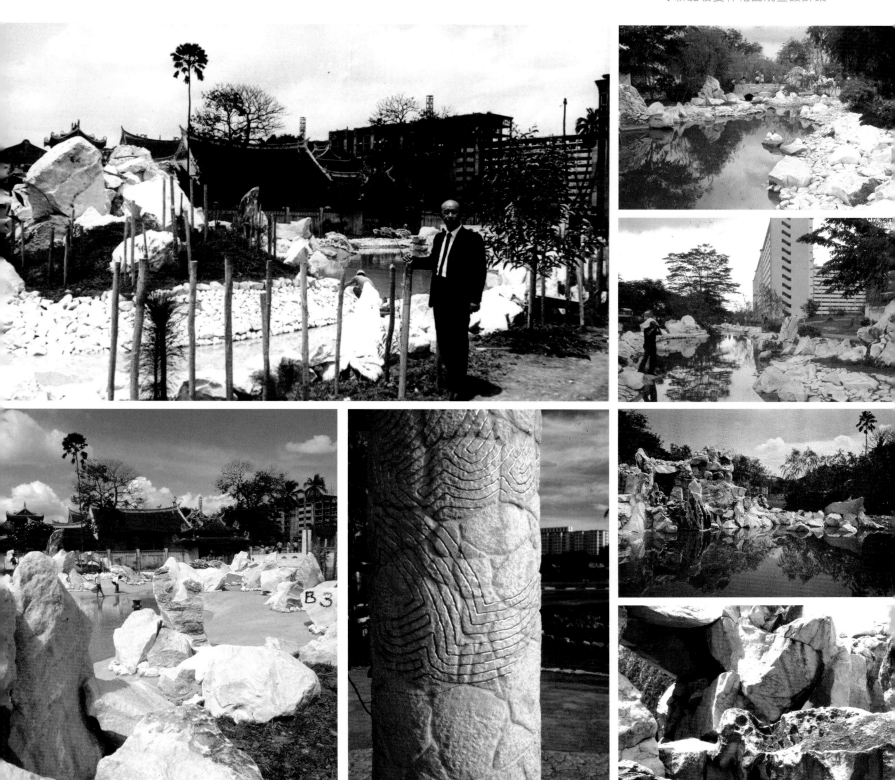

完成影像

◆ **相關報導（含自述）**

• 楊英風口述、劉蒼芝撰寫〈雙林花園話南海〉《景觀與人生》頁218-225，1976.4.20，
 台北：遠流出版社。

• 楊英風〈未來美麗的新加坡〉1970.11.5，台北：呦呦藝苑。

• 〈雙林寺將闢為旅遊發展勝地　需費兩百萬元　政府首次贈巨款發展私人地產〉《南洋商
 報》第3版，1971.3.29，新加坡。

• 〈星洲名勝　雙林禪寺風光〉《美哉中華》1976.8。

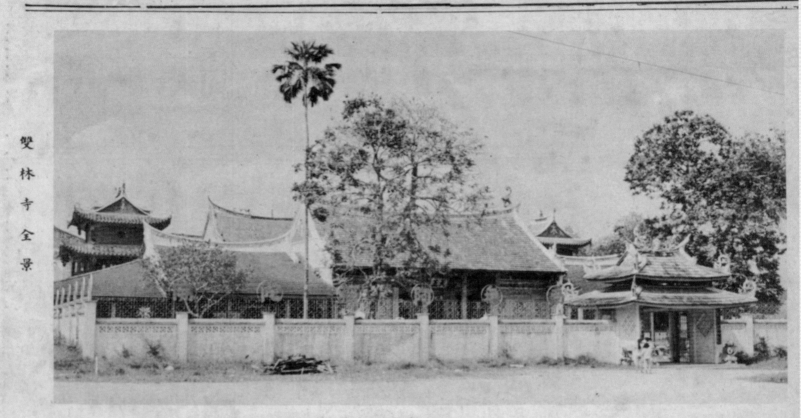

雙林寺全景

雙林寺將闢為旅遊勝地 ①

需費二百萬元

政府首次贈巨欵發展私人地產

〔新加坡廿八日訊〕，其側則要興建佛塔。

具有六十年悠久歷史的雙林寺，將于今年五月間開始發展，負責計劃發展位於金吉路的雙林寺成為一旅遊勝地的院一餐館，但由於基金缺乏，必需延遲發展。

楊教授說：其中兩個水池，第三個水池將作為信徒放生龜之用。

雙林寺的發展成為九層，在落成時將成為大芭窰住宅區的主要風景線之一，也將成為新加坡一旅遊勝地。

同時，這裡還要興建的，當時的建築費用計達五十萬元，全部建築工程歷時六年之久始告完成。

雙林寺原來擁有的地段廣達十畝，但及後曾被新加坡改良信託局征用一半以上的土地，充作建築組屋之用。

新將建築的佛塔，是一位來自台灣的著名藝術家楊教授，發展費用為兩百萬元。

這個發展計劃，是旅遊促進局負責的，這是政府首次贈送如此大筆的欵項，來發展具有了今年度旅遊發展的最主要計劃。

四十五歲的楊教授，是一個彫刻家，地景藝術家，工程師和畫家，他接受政府與旅遊局之邀請，着手重建雙林寺成為旅遊勝地的計劃。

他計劃于雙林寺興建一座蘇抗式的花園，三個圍成「L」字形的水池，有橋樑橫跨水池

歷史性價值的私人地產主要計劃。

楊教授在丘陵建築工程歷時六年之久始告完成。

引遊客的勝地。

該佛寺于一九〇九新加坡一旅遊勝地。

〈新加坡廿八日訊〕，由已故劉金榜捐資興建的雙林寺，將于今年五月間開始發展，負責計劃進一步透露說：在丘陵建一間素食館。楊教授

〈雙林寺將闢為旅遊發展勝地　需費兩百萬元　政府首次贈巨款發展私人地產〉《南洋商報》第 3 版，1971.3.29，新加坡

晨鐘暮鼓·鐘樓一瞥

The bell-tower.

寺門

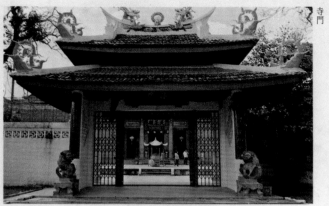

The gate of the temple.

Siang Lim Sian Si Buddhist Temple

The largest buddhist temple in Singapore is the Siang Lim Sian Si Buddhist Temple, which is only next to Chi-lo in Malaysia. The construction work started in 1904 and completed in 1910, costing about 500,000 Singapore dollars. Such a magnificent temple was only made possible through the effort of Liu Chin-pang and Yang Pen-sheng and funds contributed by the public.

Owing to the fact that the temple has become a tourist attraction, the Tourist Bureau in Singapore has recently renovated it. Mr. Yang Ying-feng of the Republic of China was the designer for the new lay-out which includes the ponds, stone-bridge, rocks, and water-falls outside the temple, good objects for photographers. A pagoda is planned to be built in the back of the temple.

雙林禪寺前新闢之假山、瀑布、池沼、石林

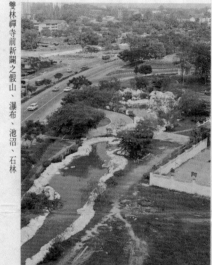

The new lay-out outside the temple.

星洲名勝雙林禪寺風光

大殿：緬甸雕塑之三大玉佛

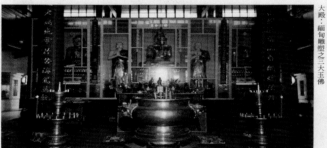

The buddhas in the palace.

法堂

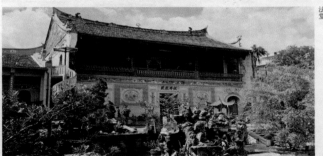

The hall for prayer.

雙林禪寺是新嘉坡最大的佛教寺廟，僅次於馬來西亞檳城島上的極樂寺。建於一九〇四至一九一〇年，耗資叻幣五十萬元，全由劉金榜與楊本陸二善士出錢出力，向公衆勸募而來。

新嘉坡旅遊局鑒於雙林禪寺乃一旅遊勝地，撥款將寺廟全部修葺與裝飾煥然一新，又將寺前廣地，特聘中華民國藝術家楊英風氏悉心設計，闢有池沼、架有石橋。周圍岩石錯立，築有假山，瀑布淙淙流出，池中紅鯉遊魚，悅人心目，成爲遊客們攝取景物的目標。

最後發展，猶擬於寺後，建一寶塔，聳立其間，以供遊客們的登臨遠眺。

（王秀南文　朱少敏攝）

假山、瀑布、池沼

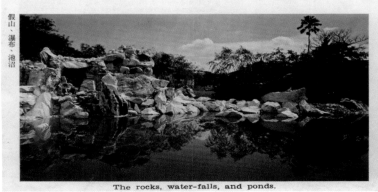

The rocks, water-falls, and ponds.

空中鳥瞰雙林禪寺全景

A bird's-eye view of the temple.

雙林寺簡介

（資料整理／關秀惠）

◆南投草屯台灣省手工業研究所新建工程規畫案

The plan of the Exhibition Center of the National Taiwan Craft Research Institute in Nantou Caotun (1971 - 1977)

時間、地點：1971-1977、南投草屯

◆背景資料

台灣省手工業研究所（今國立台灣工藝研究所）於民國六十二年正式成立，係由原本的南投縣工藝研習所改制而成。楊英風自始即受邀參與手工業研究所成立事宜，其後並擔任研究所新建工程之總設計師，據楊英風〈台灣省手工業研究所新建工程規畫報告〉所述，始末如下：

（一）民國六十年二月一日，兄弟承台灣省建設廳手工業輔導小組之邀，續以參加其第二次會議。會中，兄弟曾就解決目前手工業根本問題提出研設「手工業研究發展中心」之草案。

（二）會中及會後，經由省府建設廳有關部會之長官與若干熱心人士，就此草案詳加研議，結果擬設立「台灣省手工業研究所」，並力促其實現。

（三）及至謝主席主持省政，在省府著力推行小康計畫之下，蒙主席對此案特予關切，屢次親自主其事，詳細垂問各規畫，並協調各有關部會就此案——「台灣省手工業研究所」之設立全力協成之，因此使此項關乎民生經濟至鉅之方案得以順利加速推動。此實為政府與民間通力合作，特具意義之美好範例，故藉此謹向謝主席及有關先長虔致謝忱與敬意。

（四）今年（63）3月29日，台灣省建設廳正式開始推動「台灣省手工業研究所」之建設。並委託兄弟擔任該研究所新建工程之總設計師。

（五）兄弟多年來素以環境及景觀美化建設為工作重點，深知此工程不同於一般性之建築工程，其特殊功能之講求，非以群策群力、集思廣義無以成之。故為求臻於完美，兄弟特別商請彭蔭宣先生擔任建築設計顧問（彭曾係旅美名建築師貝聿銘先生事務所之青年建築師與得力助手，經驗豐富）及聘請此間中國興業建築師事務所程儀賢先生擔任建築師（程係成大建築系畢業執業多年之建築界傑出青年後進者），三人各盡所能各施所長協力規畫建造之。

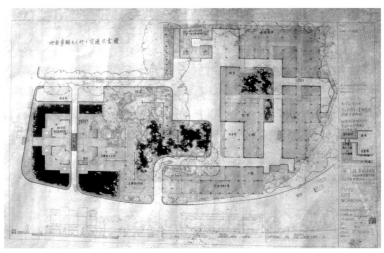 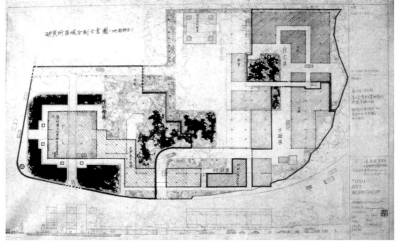

全區規畫設計圖

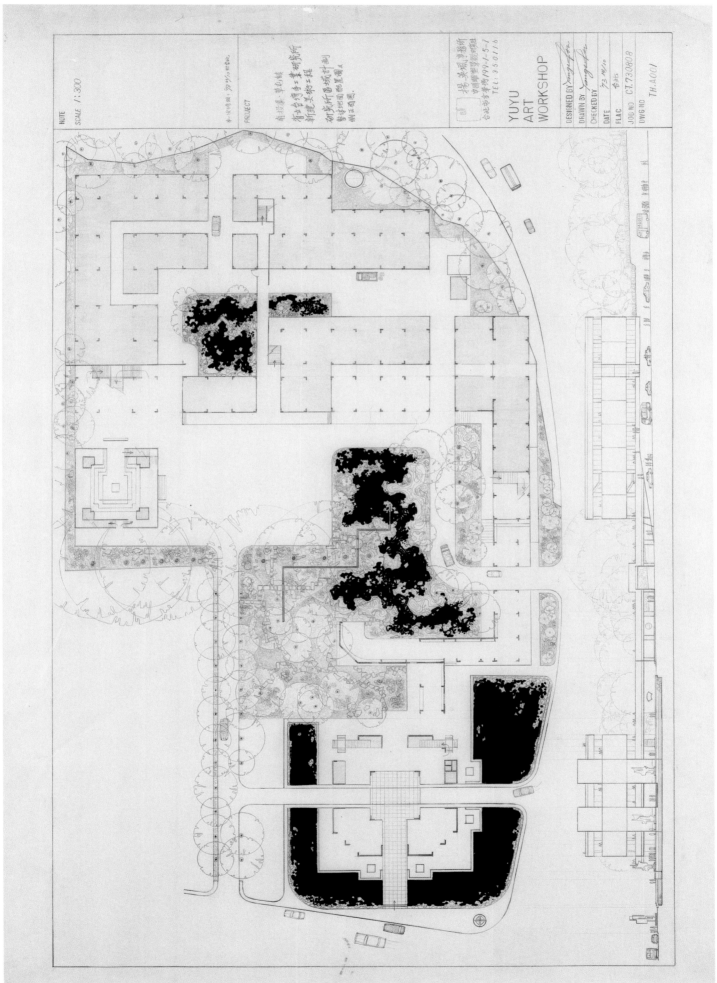

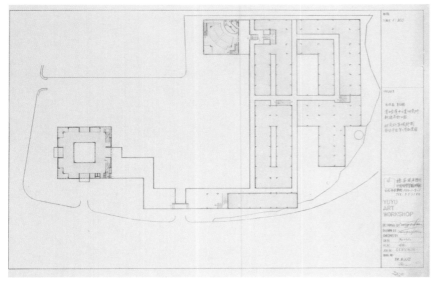
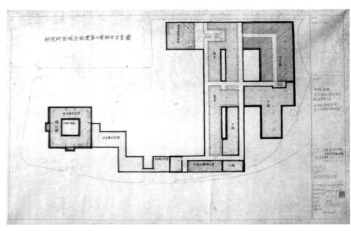

全區規畫設計圖

（六）此新建工程之部份工程，即陳列館及工廠部份已於今年（63）8月15日完成招標發包，興建在即。

（七）如今除積極進行發包工程之興建外，即著手繼續其餘工程之細部規畫，以求研究所全盤規畫建設之完整，為期加速配合小康計畫之完成及經濟建設之促進，本工作小組誓志在諸位先長之督導提攜下，全力以赴，提前完成之。更祈諸位先長一本愛護初衷及關切民生建設之德意，續予鼎力支持，貢獻良策，以期共同完成之。*（以上節錄自楊英風〈台灣省手工業研究所新建工程規畫報告〉1974.8.28。）*

　　陳列館原始採雙十設計，後因地坪問題變更設計才完成現今所見的樣貌。另外，手工業研究所庭園美化工程亦由楊英風規畫施工完成；陳列館室內空間、裝潢、展示計畫亦由其協助規畫。此案結束後，楊英風仍持續參與手工業研究所的評審工作，並於1981年開始進行第二陳列館的規畫興建工作，以原本為第一陳列館所設計的雙十造形出發變化而成。　*（編按）*

◆規畫構想

本「台灣省手工業研究所」整體規畫之說明如下：

（一）本研究所之興建必須適用於以下三階段之目的──

　　第一為反省的階段──係對內之研究工作。對過去手工業發展必須先加以回顧反省。找出錯失及缺點加以檢討，做為以後改進的借鏡，及避免重蹈錯誤。沒有反省，就無法做到真正的改善及進步。故本研究所之興建首先要提供研究員可以切實反省的場所及設備。反省的範疇必須可包括：觀念上的、技術上的、實用上的、經濟上的、美術上的、民族立場上的等等角度。

　　第二為研究的階段──係對內之研究工作。針對所找出的錯誤研究改進，並創造新產品，改進創新的標準，必須以國際性的基準衡量之，故應重視國際性產品資料之收集，研究其缺點優點及特點再配合自己的反省，研創出真正符合水準的產品。此外所有實驗及教習活動亦在此場所進行，創新是終極目標。本研究所之興建必須符合以上功能之要求。

　　第三為傳播的階段──係對外的宣傳展示。傳播產品及產品的情報。傳播產品必須包括產品之製造及大量推廣（內外銷之拓展），及產品的展示。產品情報之傳播係對國外類似機構主動提出產品消息、研究成果報告、推介資料等，或與之互

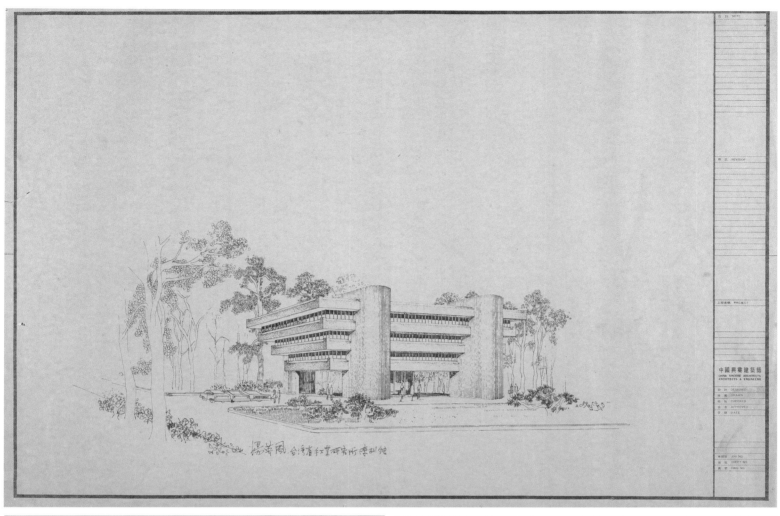

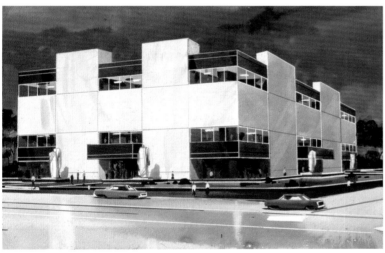

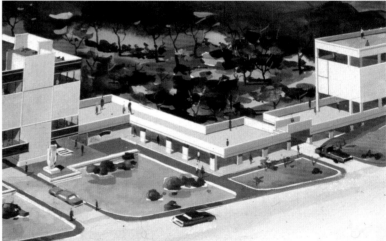

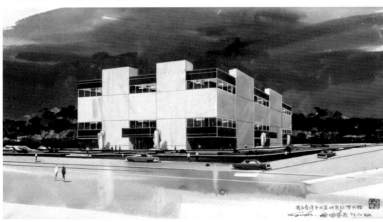

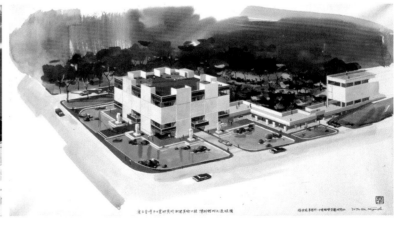

陳列館規畫設計圖：上圖為最後定案的設計圖；下圖為最初的設計圖

陳列館規畫書設計平面圖（原始設計之一）

陳列館規畫設計剖面、立面圖（原始設計之一）

換產品情報。在此，舉辦對國內外的展示活動很重要。本研究所必須兼顧產品製造及對外傳播兩方面的功能。

因此，本研究所必須適應以上三個階段一系列整體性的發展之用，而非僅其中任何單一階段的滿足。如是才能超越過去，邁向未來的發展。

（二）本研究所之終極目的——

1. 手工業研究所對外負有宣揚文化之責任，以及間接獲得產品外銷的利潤。

2. 對內提供民間生活美化的新觀念，及提高生活情趣。產品以改善國人之生活為目標，非僅為外銷。

（三）本研究所須在下列宗旨下完成之——

1. 按照總計畫逐步興建實施之。每一設施群都同等重要，都是彼此相關的，必須各予重視，才能構成統一的氣質。全體貫串一氣，不宜特別強化某一設施，而簡化某一設施。

2. 本研究所要求牢固實用，但不能以克難方式完成之。要做永久性的打算。

3. 本研究所必須成為國家性在手工業研究方面的最高權威，及堪與國際性類似的機構比美，甚至成為其做效的典範。故建設的標準應是國際性的，而非地區性的。更非普通的蓋房子。

4. 以人與產品的活動為主體，強調人與產品的活動，使人與產品的地位特別顯著。建築物及陳設在此成為人與產品活動、展示的背景，才能使研究成果突出。

5. 建置力求簡樸踏實大方（但絕非簡陋，必須把根基打紮實，以備永久性發展。）同時儘量避免虛浮裝飾性的陳設、儘量應用及表現材料本身的特質及美感。因為在樸實的環境中才有助於安靜思考、研究創作。故建築技巧宜平實（但絕非馬虎）及坦誠。在樸實無偽的建築中才能有效的襯托人與產品的活動。

6. 建置要化入自然，把中國人崇尚山水的特性加以強調使人與作品如置於蒼穹之下，山水之中，與自然合而為一（這亦是近代西方人士在環境美化中所大力追求的目標），避免公害及污染。

7. 要有未來性、要現代化，但是要站在民族文化與環境條件的立場發展現代化及未來性。這樣的空間才能激發研究員的創思靈感。而且最重要者要表現中國人的特性。

（四）建築之規畫及設施——（詳後說明）

共分十大部份：

1. 陳列館區：為全域陳列及展示對外傳播之場所。

2. 第一處庭園區：為戶外展示與休閒遊憩場所。

3. 停車場區：為利用樹蔭之小型停車場。

4. 林蔭道路區：T字形林園樹蔭道路。（現有鳳凰木為主）

5. 研究室行政室區：包括所長室、會議室、資料室、圖書室等。

6. 教室區：包括繪圖室等。

7. 工廠區：包括走廊等。

8. 第二處庭園區：為對內庭園。

9. 男女研究員學員宿舍區：包括餐廳、浴室、廁所等。

10. 教職員宿舍區。

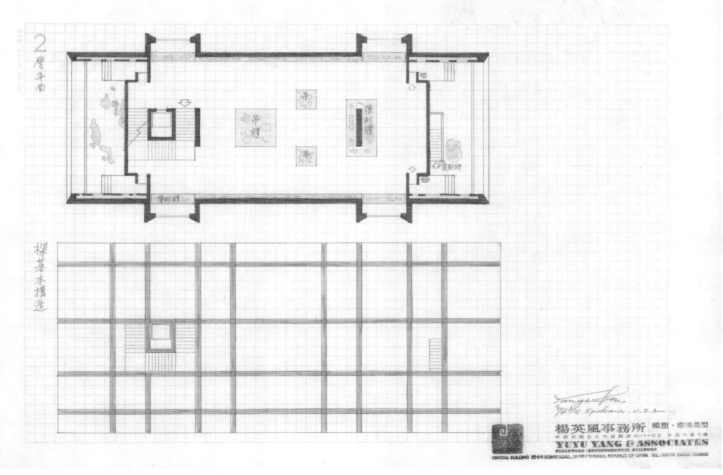

陳列館規畫設計結構系統圖（原始設計之一）

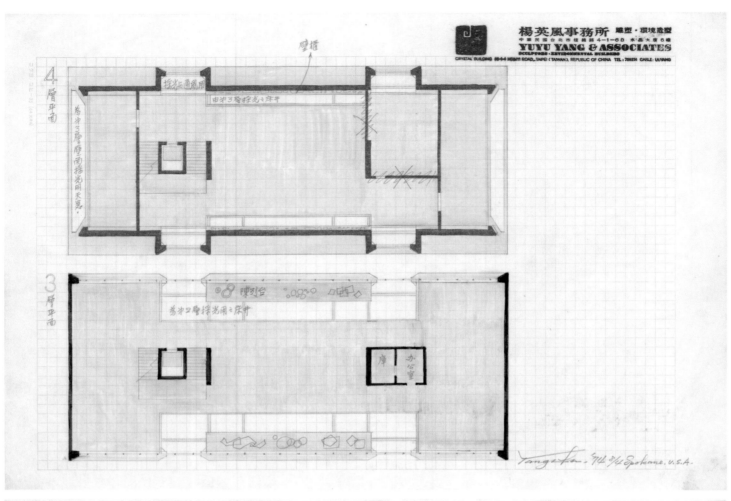

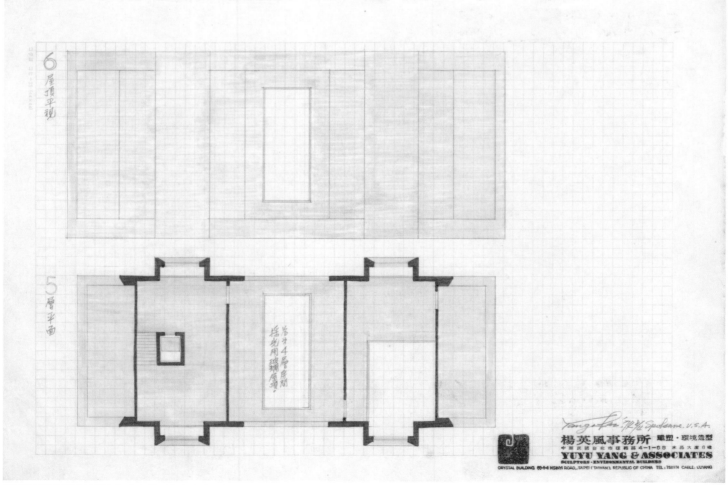

陳列館規畫設計結構平面圖（原始設計之一）

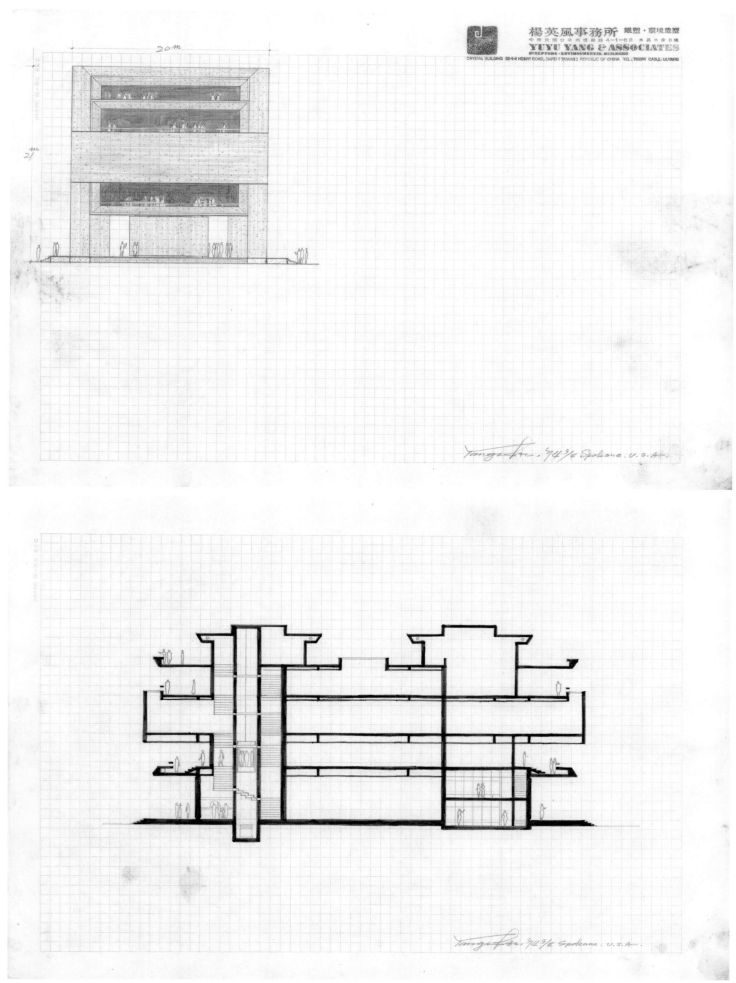

陳列館規畫設計立面、剖面圖（原始設計之一）

本研究所整體環境與動向說明：

（一）研究所基地處於一丘陵斜坡上，地勢前低後高。

（二）參觀者的來路有二：一是由市區經過草屯工商之小路進來。一是由通往中興新村及日月潭大馬路進入，是主要道路。

（三）因為大馬路是從本研究所基地之後繞到基地之前，形成對基地三面包圍的勢態。由外觀之，好像研究所是沿著馬路修築的，很容易看清研究所的全體景觀。毗連基地的馬路邊，是卵石砌成的坡坎，隨地勢由高漸低延到基地前面在本區入口處消失。此外沿著路邊卵石坡坎上，修築一條白水泥的邊壁，形成一條有力的流線形的動線，引導大馬路上的人觀賞沿路新建的研究所外貌，及認識其範圍。這條流線形的動線利用坡坎修築是非常有效用的，可謂以最經濟的方法；利用卵石坡坎現成的動向，稍加修築水泥邊壁之後，就形成一條自然鮮明有力的行動引導線（動線），引導人們在未進入本研究所之前，先得以窺見其全貌。

（四）在白水泥邊壁終了之處（即是本研究所之大門入口處）形成為台座。台座上置一件不銹鋼的雕塑。以其存在象徵大門。以及代表本研究所的精神特質。以其抽象的現代感，使參觀者見了心中有所準備，而預感本研究所必不平凡，必有相當水準。此雕塑亦可表示該白水泥動線的終止，以及正式參觀研究所內部的開始。不銹鋼雕塑與陳列館是互相呼應的。

1. 陳列館區：為對內對外全域成果集中展示之區域，是景觀安排上最重要的部份，其他的陳置設施乃居於襯托地位。

• 外形結構：採國慶雙十字形之基形加以變化，上寬下窄之四層樓建築。雙十字形象徵國家性的祝賀歡欣標誌及國家性的獻禮。雙十亦含有編織、組織的構造形態，可象徵手工業的編織基本形態。

• 內部結構：

（1）以四座大空柱支持所有展示空間，亦就是以四大柱子支持四片大格子樑。

（2）一樓架空以與後面之庭園空間會合。

（3）展示空間由底層漸次擴大至頂層，外觀如上寬下窄之梯形。每層樓在中央挖空，以四樓屋頂採光槽之中央採光之自然光平均照射各樓空間。樓房四邊亦可自然採光，且光線不會直射而入。因此天然光線在此展覽空間中得到最有效的利用，在能源節約中，可節省不少電能。

（4）展示空間中由底層至頂層直立一迴轉樓梯，人隨著樓梯上下，可邊走邊看。展覽室與樓梯間有玻璃隔間，在視覺上是透空的。這種便於流動性的觀賞，會因每一階段的位置的變動而產生不同的感覺。展示品本身並沒有動，而是人在上下左右的迴繞變動中，觀賞的角度改變了，同一展示品給人的感覺就時時不同了。這是增強展示印象最有效而經濟的辦法，而且使觀眾在觀賞時因有變化不易疲倦。

（5）展館之天花板係粗細格子樑組成，粗形格子樑縱橫貫穿全部天花板面，最長達 40.5 公尺，氣派非凡，簡潔有力，即使在世界性的建築上亦為少有的特殊性設計。

（6）四層樓之展覽空間在感覺上是一體融合的，而非各樓分隔的。人站在任何角度都可以看到其他相關的空間與人群。此種設計非常特殊，係根據人有

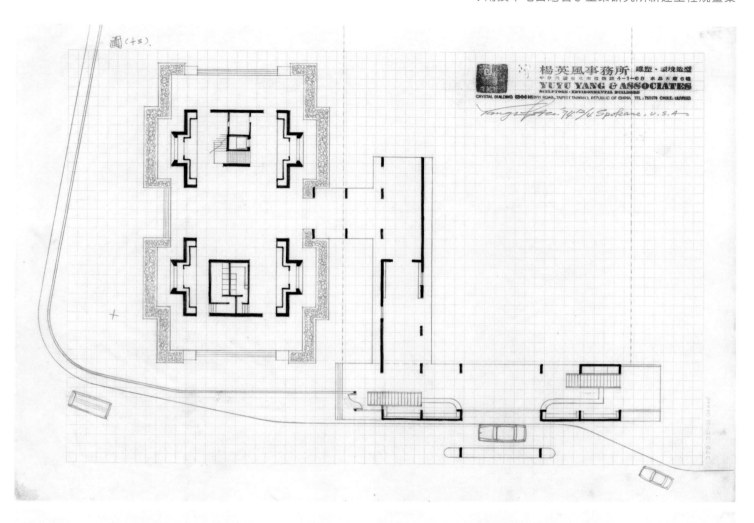

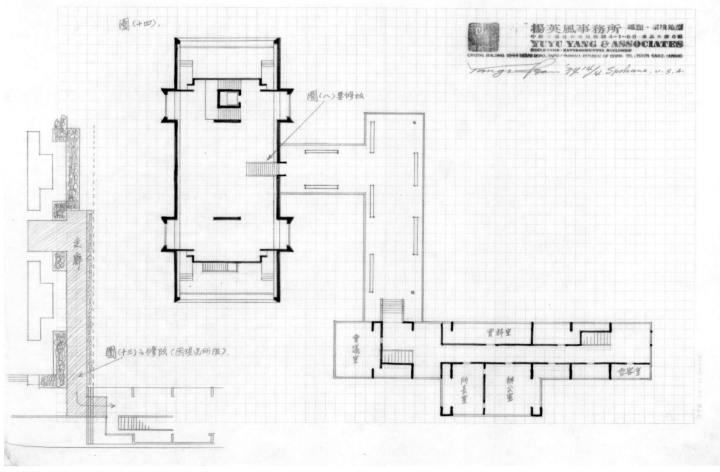

陳列館規畫平面配置圖（原始設計之一）

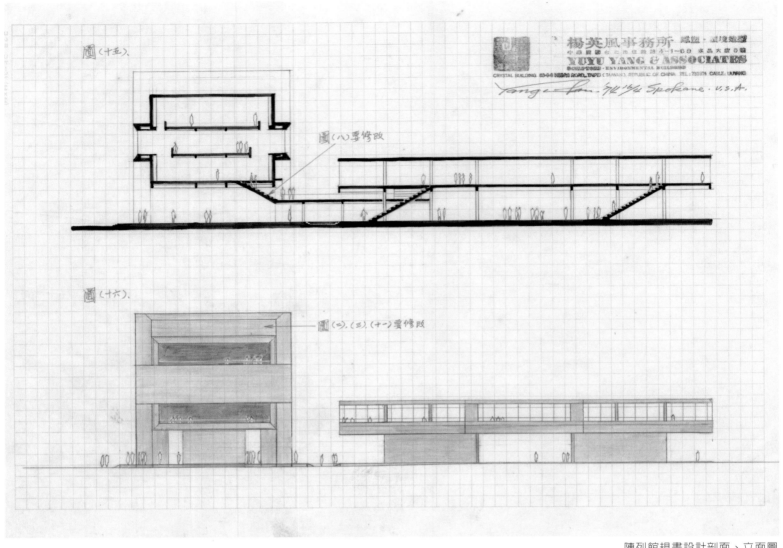

陳列館規畫設計剖面、立面圖
（原始設計之一）

　　合群，避免孤獨，喜歡熱鬧的心理而構思的。此種群體互見相關的觀賞，
　　甚有助於情緒之增進，觀賞者彼此之交感，足以強化展示效果。

2. 第一處庭園區：

　（1）由大門進入可通過林蔭小道到達此庭園區。亦可由陳列館一樓直接進入。

　（2）此庭園與陳列館一樓連接，使庭園擴大至陳列館的空間，把陳列館化入自
　　　　然之中。

　（3）此庭園係運用中國園造園技巧而造成的現代中國庭園，有山水、林木、花
　　　　草、石頭，有曲折通幽變化莫測之勝景。

　（4）此庭園除了觀賞休閒之用外，亦可做戶外展示的場所，置產品於自然美景
　　　　之中，變化展示方式與情趣。

3. 停車場區：

　（1）利用正對大門入口之林蔭小道左側之樹蔭下做為停車之天棚。

　（2）該停車場為小型停車場。

4. 林蔭道路區：

　（1）林蔭小道盡頭與橫排之高大鳳凰木接銜，構成 T 字形之林蔭道路區，濃蔭
　　　　之下亦為遊賞想息疏散之最好場所。該鳳凰木為高齡之偉然樹木，極盡林
　　　　木之美。

（2）此橫排鳳凰木恰好把本研究所全區做一對外對內恰當的畫分。鳳凰木之前為對外展示遊賞區，鳳凰木則成為襯托其建置的天然背景。此天然背景極為單純樸實，可以強有力的強調出展示館之氣派非凡、結構壯美，以及庭園之勝景。鳳凰木後為對內之研究、教習、工廠區。

5. 研究室行政室區：

（1）緊鄰鳳凰木之後，為一排與鳳凰木平行之東西向伸展之長形建築，係對內之研究區。

（2）此長形建築為二樓高。因在鳳凰木之後，故形成較為隱蔽的地區，與鳳凰木同為前區之襯托性背景。

（3）此長形建築之第二層樓部份，以T字林蔭道路交叉口區分，左邊為研究室，右邊為行政辦公室，互不干擾。

（4）此長形二樓恰與鳳凰木並排對立，且在鳳凰木林蔭之下，形成一較為安靜幽雅的架高環境，適於對內做研究工作。鳳凰木與長形二樓建築之間將形成一甚為寬敞的林蔭，可供研究工作人員散步思考。

（5）鳳凰木之右末端有階梯通第一處庭園區。

6. 教室區：

（1）在研究室樓下（即一樓部份）左端為小教室，右端為中教室。在行政辦公室之樓下（即一樓部份）為大教室（或大禮堂）。

（2）此大、中、小三教室均係自長形建築之一樓加大面積蓋出的空間。中教室中間有隔板，必要時可以拆開變成較大之空間。

（3）三教室供研究教習職工養成、職工再教育、職業訓練等之用。大教室可兼禮堂，作集會、展示之用。

7. 工廠區：

（1）後為二樓建築物（前為一樓建築，在長形建築之樓下），處於小教室與中教室之間，與長形建築接延伸而出，又形成T字形的建築式態。

（2）工廠之前半部已與陳列館工程同時進行興築中。

（3）車輛可由大門經林蔭道，穿過研究行政室之長形建築物樓下直接駛入本區，以便運送材料、機械、成品等。

（4）在本工廠區內另有一圓形的戶外工作場。亦可做為戶外實習教室。

8. 第二處庭園區：

（1）在工廠區右邊。

（2）為對內職工之休閒疏暢場所。

（3）為中國式林園山水之現代化處理。

（4）緩和工廠緊張刻板的氣息。把自然帶入工廠。

9. 男女研究員學員宿舍區：

（1）女生宿舍在第二處庭園之右邊。

（2）男生宿舍在全域之最後部。

（3）女生舍前有小型庭園空間通第二處庭園。

10.教職員宿舍區：

（1）在男女研究員學員宿舍之間（現有）。

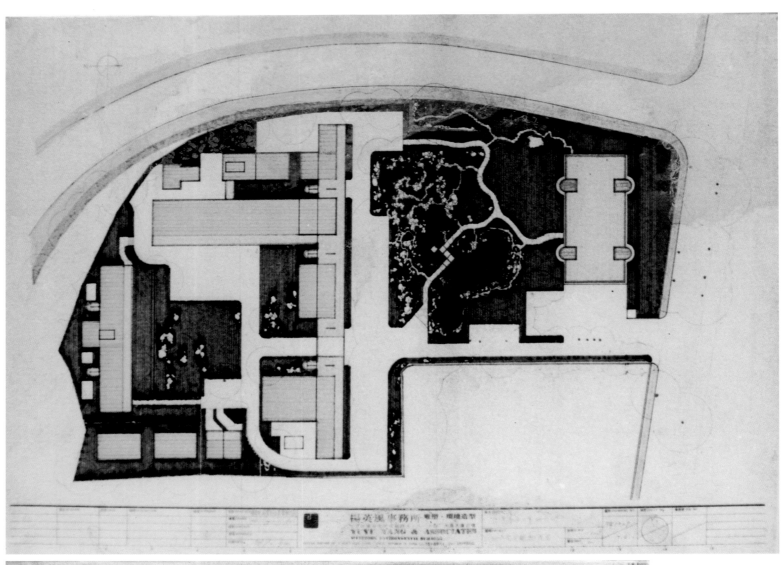

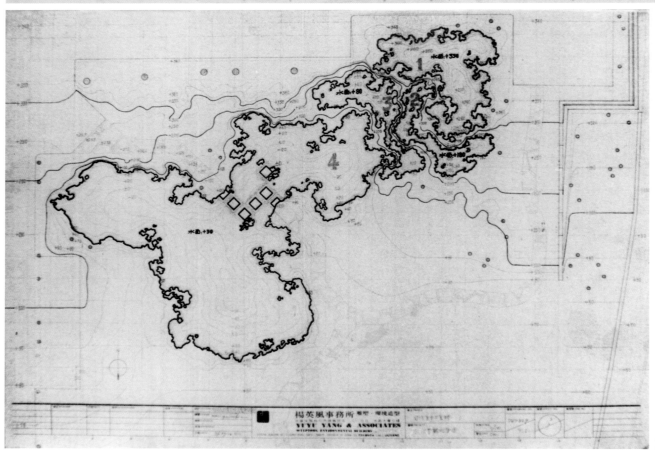

水池庭園規畫設計圖

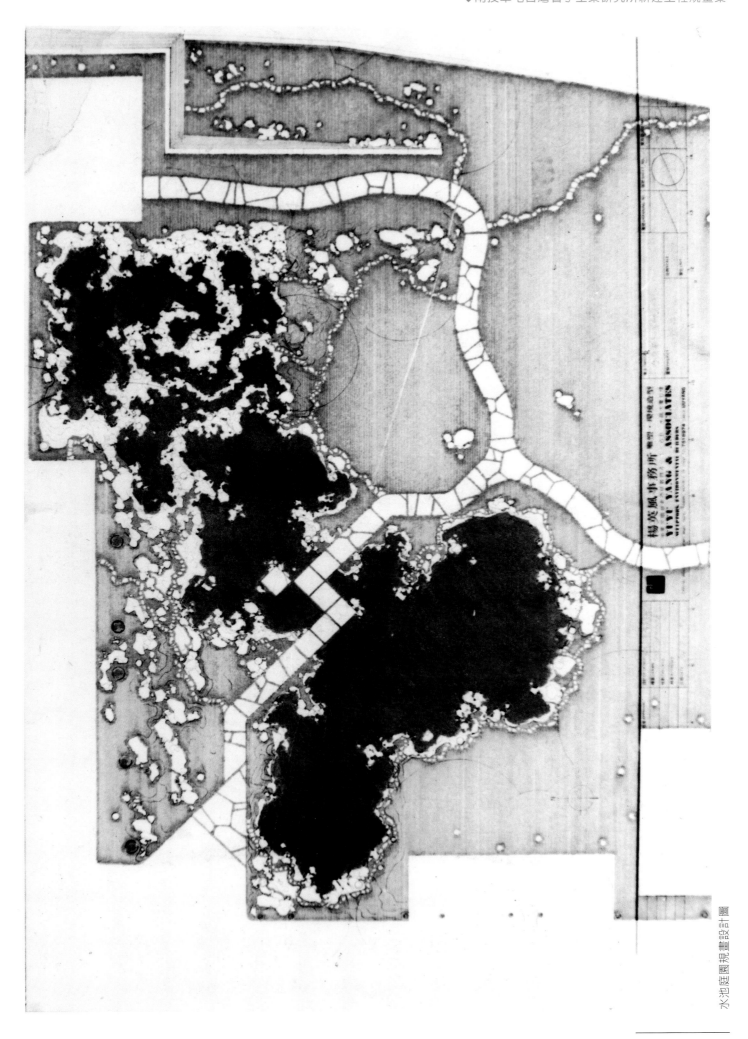

水池庭園規畫設計圖

手工業研究所標誌設計圖

（2）將來利用現有之三棟舊宿舍改建為新建二樓教職員宿舍。

（3）可就近照顧前後男女職工。

附註：

1.在鳳凰木之後之長形建築係串集一切研究、教學工廠、住宅空間者。亦為公開性展示區與教習製作區之區分者。

2.本區域規畫為動線最緊密、結構最清晰、功能最機動、建設最調和、組織最簡樸之安排。

3.全展示區空間採板結構建造，避免柱子阻擋視線。

4.此十大區域之建設均為彼此息息相關者，不可偏執某區而忽略某區，才能發揮研究所整體功能。

5.如欲詳知本區域規畫之確實相關位置，請參閱附圖。

6.工程概算詳附表。

敬祈諸先長批評指教以為改進之方策，更期共進研議以協成此於民生經濟大有助益之研究所。

<div style="text-align: right">

楊英風

程儀賢　　聯合設計

彭蔭宣

中華民國六十三年八月廿八日於台北

</div>

第二期工程預算		
一、工廠	三〇〇延坪	（略）
二、辦公室	一五〇延坪	（略）
三、研究室	一五〇延坪	（略）
四、教室	一一五延坪	（略）
五、禮堂（兼特別教室）	一四二延坪	（略）
六、倉庫	九〇延坪	（略）
七、學員宿舍、餐廳	四三〇延坪	（略）
八、車庫	二〇延坪	（略）
九、連接走廊	一四〇延坪	（略）
十、道路及停車場	二五〇延坪	（略）
十一、圍牆及大門		（略）
十二、整地及排水系統		（略）
十三、景園		（略）
十四、外水電工程		（略）
十五、舊屋拆除		（略）
十六、工程雜費		（略）
十七、土地補償費		（略）
十八、工程預備金		（略）
合計		（略）

（以上節錄自楊英風〈台灣省手工業研究所新建工程規畫報告〉1974.8.28。）

- 〈台灣省手工業研究所新（改）建工程第一期工程設計及概算補充說明要點〉

設計部份：

（一）由於年度預算限制及　主席指示不考慮土地交換及遷出問題，故原設計之陳列館部份必須變更位置及縮小面積，原則上陳列館之外型及內部陳列空間均稟承原旨，就改變後之基地，配合環境，作整體性的修正。

（二）由於先建二層將來再擴建三、四層之分段方式，其缺點甚多如（1）樓梯及電梯間，水電管道等之延接困難。（2）貳層頂上必須先做防水處理而擴建時又須鏟除，既麻煩又浪費。（3）施工時間長而直接影響一、二層之使用。（4）由於分段施工，外觀必呈新舊及色彩不一，影響觀瞻。故原則上以一次建完陳列館四樓主要構造體為準，其他內外裝修及設備等留待第二年度預算再行完成，其優點如（1）一次完成主要構造體較為經濟。（2）內外裝修及設備可視預算之多少作適度之配合。（3）第二期施工時間較短並可保持外觀之完整。

（三）由於陳列館之地位及觀瞻問題，故其四周之圍牆及環境之初步整理必須於第一期工程施工時同時完成。

（四）工場部份由於預算之限制，於設計時即作全盤規劃考慮分期分段拆建，第一期工程先拆除針織竹工及舊倉庫部份，擬改建為 10m × 30m 二層廠房一棟。

庭園部份之設計（包含雕刻）及施工為配合全區之整體規劃，故留待第二期年度預算再進行。

- 〈陳列館展示計畫草案〉

壹、現況檢討：

　　本省手工業產品，近年來逐漸被重視，同時隨著觀光事業之發展而顯現蓬勃興旺之現象，尤其外銷年有激增，對勞務輸出、本省經濟建設、繁榮社會、宣揚我國文化藝術等貢獻頗鉅。惟過去本省手工業廠商彼此缺少相互觀摩的機會，以致產品墨守成規，鮮有創新作品，且歷年發展，大都重量不重質，以致產品水準參差，尚未能迎合各階層人士之愛好，亟待研究改進。為宏揚中國固有文化及發展本省手工業，使產品能適應現代人類生活之需要而暢銷國外，實有加強宣傳、吸引新技術以及製作精美新穎產品陳列之必要。省府有鑒於此，特于本廳手工業研究所興建一座四層樓房之手工業品陳列館，陳列國內外新穎手工業品，該陳列館預定於六十四年底以前興建完竣，開放供人參觀。

貳、政策概況：

　　為加強推廣本省手工業品、改良品質、繁榮社會經濟、蒐集國內外各種手工業品，作有系統的介紹，供全省手工業廠商觀摩創作，及來華採購手工業品之國外商人比較選購，以發揚中華文化及開拓國外市場為宗旨。

參、工作要領：

一、基本原則：設置手工業品陳列館蒐集國內外新穎手工業產品，公開陳列以收觀摩之效。

二、執行重點與方法：

　　（一）蒐集之產品以手工業技術製造或符合手工業精神者為主，著重於具有外銷潛力與經濟價值者。

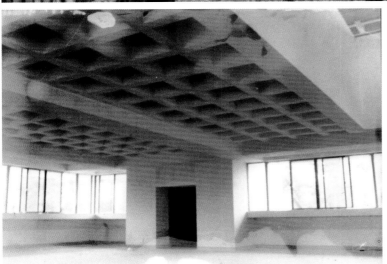

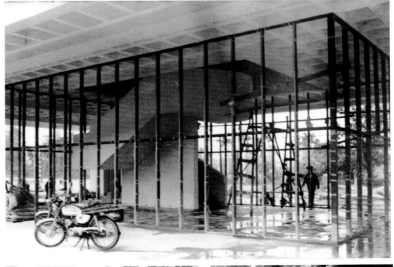

施工照片

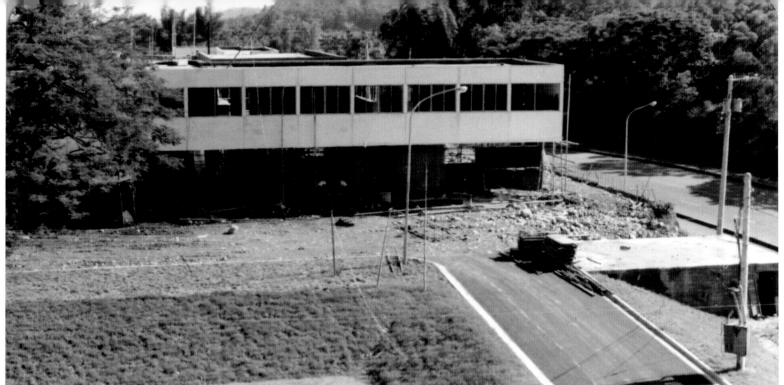

<div align="right">施工照片</div>

（二）陳列之國內產品以收購及徵求方式收集，並需經手工業專家研商選定者。

（三）國外產品以透過外交或對外貿易及研究機構商請贈送、交換，或藉本廳手工業研究所人員及其所聘請之專家利用出國考察研習機會選購等方式收集。

（四）陳列產品，以手工業輔導辦法之分類為依據，暫以表列（如附表）之各項手工業品為準。陳列館第一層為休息場所。第二層陳列漆、仿古及金屬製品。第三層陳列玉石、玻璃、陶瓷、玩具、玩偶等製品。第四層陳列竹籐、木、編織、土產品及其他製品或作各種展覽活動場所。

（五）產品按其種類分別陳列，國內外產品可作比較分析並標明產品名稱、編號、價格及廠家（設計人）名稱、地點、特點等資料作有系統之介紹。

（六）除手工業產品外各類省產手工業原料分佈、狀況、地區特產等有關資料均予陳列說明。對特殊新研究之產品，其製造過程、方法等有關學術問題配合產品之展出加以說明。

（七）為引起參觀者之興趣，經常更換陳列手工業品，並舉辦國內外手工業產品之專題展覽。

（八）編印參加陳列產品之廠商目錄，並將其新穎精美產品照片刊登於本廳編印之「臺灣省手工業介紹」。

（九）商請外交部、交通部、對外貿易發展協會、觀光局等單位，安排來華訪問之貿易團及專家、觀光客至陳列館參觀，以宣揚我國文化藝術，對拓展產品外銷及產品之訂購由手工業研究所洽商廠家辦理。

（十）蒐集國外貿易商、專家等對產品改進資料及提供有關手工業之諮詢、服務工作。

（十一）陳列館之裝潢工作，洽請國內有經驗之專家設計處理。

（十二）僱用通曉外語之女性服務員擔任陳列館內之引導參觀及解說。

（十三）對陳列館之管理與服務人員，施以短期訓練並分派國內陳列室（館）實習，增加其服務能力。

三、職責與分工：由本廳督導手工業研究所辦理。

肆、實施程序：

一、工作完成時限：自民國六十三年九月起至民國六十四年底完成。

二、預定進度：

工作項目	陳列館興建工程	國內外手工業品之蒐集	館內陳列品之佈置與裝潢工作
預定進度	六十四年九月底完成	國內產品：六十四年五月徵求；六十四年七月遴選；六十四年十月選運國外產品：	六十四年九月辦理裝潢六十四年十二月完成
備註	上項工程係以六十三年度預算興建，於六十三年九月開始興工。	蒐集國外樣本編列預算分年實施。	上項工程之經費編列於六十五年度預算支應，附規畫圖。

三、有關業務之協調與配合：

　　本計畫執行過程中由本廳（手工業研究所）與外交部、經濟部、中華民國對外貿易發展協會、臺灣區手工業輸出業同業公會、臺灣手工業推廣中心及省府有關廳處、各縣市政府等有關機關經常密切協調與配合。

伍、經費概算：

一、經費來源：由本廳手工業研究所編列於六十五年度預算支應。

二、用途分配：

項目	出國考察研習及蒐集手工業品旅費	僱用陳列館服務人員、警衛、工友等經費
金額	（略）	（略）
備註	出國考察國外研究機構，研習有關技術或蒐集資料及產品樣本藉以改進業務，擬派二人前往香港、日本。上項經費省府審查六十五年度預算時未獲通過，擬動支六十五年度省府第二項預備金支應。	陳列館內需僱用女性服務人員四名（附僱用契約）向參觀來賓介紹講解，並僱用警衛三名、工友三名，負責打掃搬運及警衛工作。

陸、本計畫完成後經濟價值或效果之估計：

　　本計畫完成後，可引起手工業品加工業者普遍注意，增進其研究發展、創新產品之興趣，對本省手工業品之品質可獲得改良，並引進新式樣作比較研究，製作市場所需產品，增加外銷，促進觀光事業之發展，繼而助長經濟之成長。

柒、本計畫完成後尚須繼續執行之步驟：

一、繼續由本廳手工業研究所研究試作新產品或舉辦產品競賽之優良產品陳列。

二、繼續蒐集省內、國外新穎產品陳列。

附錄：陳列品項目

 1. 竹藤製品

 2. 木製品：（1）木製器皿（2）木刻品（包括木車床製品）（3）木刻傢具（4）木框架（5）木製家用品及裝飾品

 3. 玉石製品：（1）大理石製品（2）珊瑚、玉、寶石、紋石製品（3）人造珠寶製品

 4. 玻璃製品：（1）玻璃藝品（2）水晶玻璃製品（3）玻璃飾物（包括人造鑽石）

 5. 陶瓷製品

 6. 金屬製品：（1）銅器（2）景泰藍（3）金屬首飾盒（4）金屬飾物

 7. 編織製品：（1）帽蓆（2）地毯（3）刺繡品（4）提袋、提包

完成影像

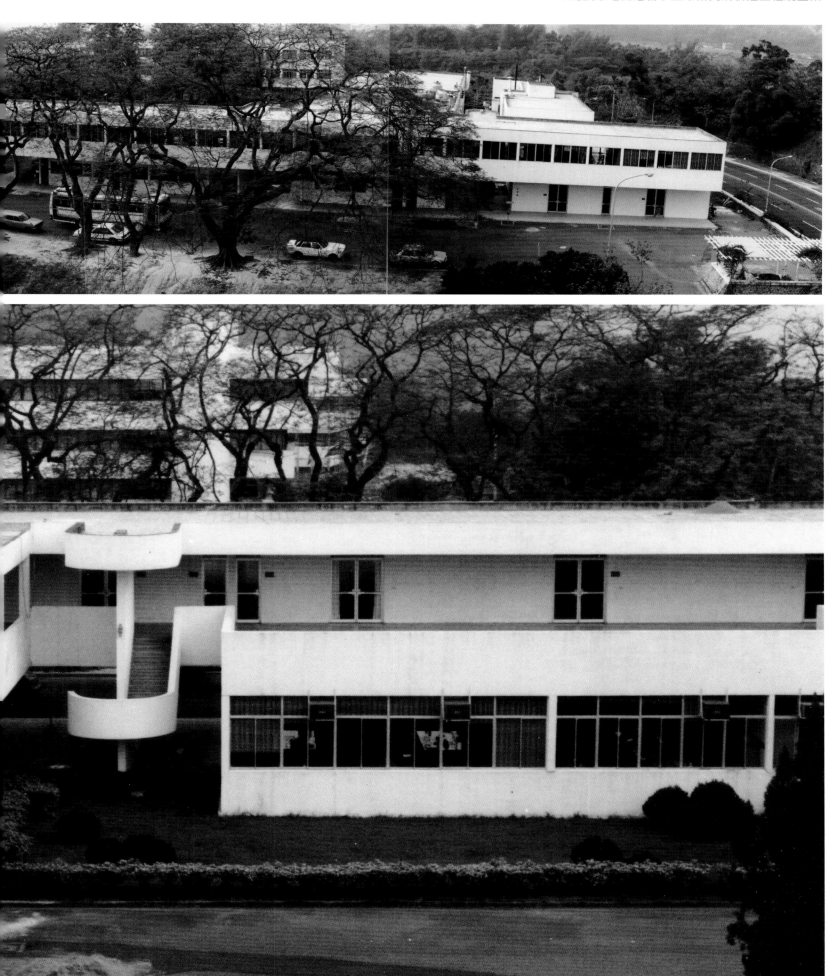

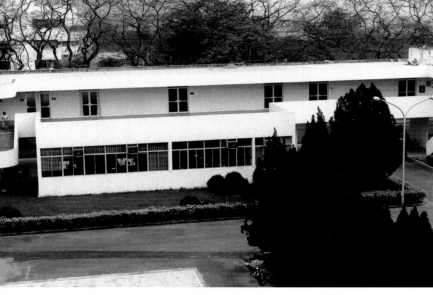
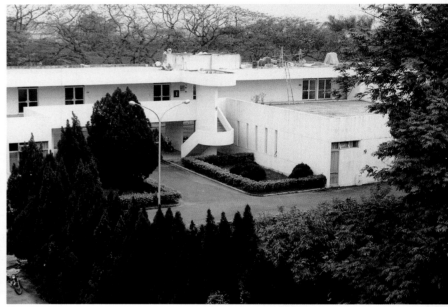

完成影像

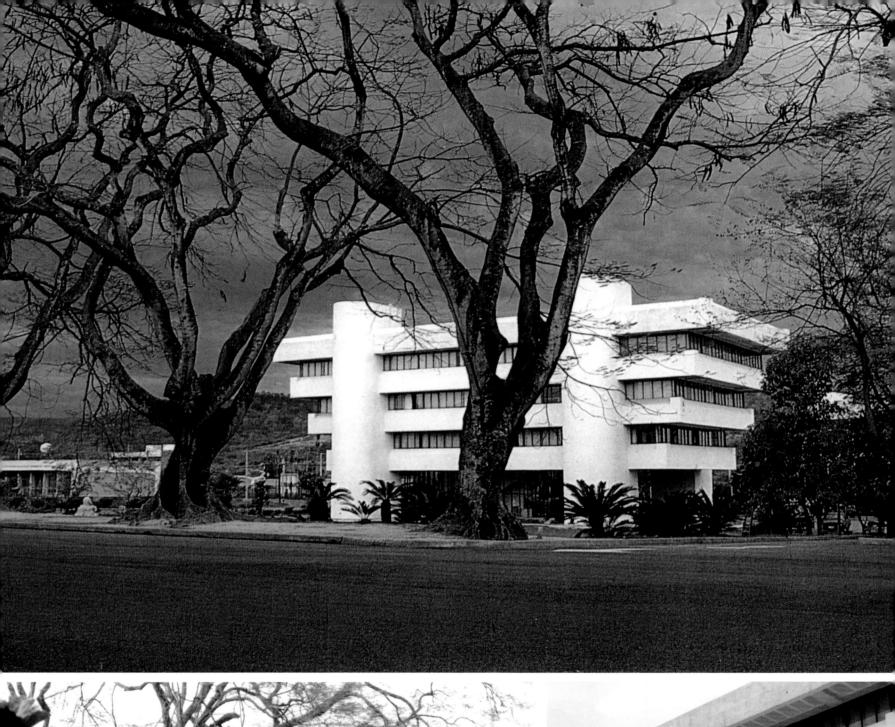

• 楊英風〈台灣手工業研究所庭園水池設計說明書〉1977.1

一、設計緣由

原草屯商職教職員宿舍，易地它遷，房舍即將拆卸。以卸除後之廢墟空地，介乎手工業陳列館與辦公室、教室、工廠等當中，殊為可惜，且礙瞻觀。吾等宜地盡其用，整理改善，再創一獨特之景觀環境，俾員工賓客可調劑身心，啓迪靈感，收潛移默化之功。

二、功能

1. 觀賞怡情：大地是人類的母親。她，豐饒物產，鍾靈山川，鞠我、育我、化我。使我茁壯，使我文明。所以，人類嚮往回歸自然，亦天性使然。亙古以來，世人甚愛山水自然，我中華民族愛好尤深，是以有「山水緣深」的美傳。當投送在大自然母親的懷抱時，不祇賞心悅目、怡情養性。她，寬敞的胸懷，溫暖的柔手，更為我滌拭塵慮，拂走俗囂。一但遠別了她，則如失去母親的孩子，沒有溫情潤澤，愛育褓抱，心靈將沈悶不堪。處今世科技文明，市聲鼎沸的一日，我們那堪忍受自絕於大自然母親的愛撫，本研究所安排一優美脫俗的景觀庭園水池，將大自然中的花草、樹木，流水搭配布置，使之親近人性，可助員工們調劑身心，獲得一悅人的景觀遊憩處，其精神必可鬆弛調劑，並提高觀摩後邊工廠、教室的興趣，以接納更多的手工藝知識。

2. 創作泉源：靈感的環境，即是創造的資本。偉大的詩人李白說：「大塊假我以文章。」大自然，她正是創作的搖籃！君不見：自然中奇岩、流水、風煙、雲樹……的氣象萬千？她！可歌可頌、如詩如畫、亦文亦泉源！恁你挖掘，而寶藏永不匱缺。今台灣省手工業研究所居全省手工業領導地位，任重而道遠，凡作品的創作研究，不僅要富鄉土、民族的風格，更應具時代的意義，有超俗創新的景象，才能暢銷海外，馳名寰宇。因而替員工設計一個靈感的創作環境，刻不容緩。日後有了獨特景觀的庭園水池，朝夕相伴，能使員工的心靈氣質昇華至極高的境界。且日日凝睇自然的千萬風情，花水草木的盎然生機，可增加研究員的靈感，思路源源不斷，發揮無比的創作潛能，令產品的品質提高，達真善美之域，方能在國域手工藝界，爭一席地位。拓銷海外，爭取外匯，為國爭光。

3. 和諧彌補：本研究所自大門入口處地面以零點計算，地勢漸高。地面上遍佈中小不等的卵石和泥沙，其灰白色露地卵石即本區自然景觀。然缺點流於單調、剛硬，員工如久居此地，精神易沈悶，思路不靈活。中國人素講人與自然的相融諧合，因此本區設計特重剛柔並濟，大小前後的堅硬，則以流水瀑布潤澤克之。卵石形小力弱，則以體碩有味的大石相佐。本地多高大鳳凰木，則植以玲瓏的草皮花木襯飾，使之穠纖合度。如此的安排可彌補自然景觀的缺陷，使之單調易活潑，再造一個人與自然和諧順通的風光景致。

4. 呼應引導：本庭園設計以水池為重心，而水光倒影可連結呼應前後的建築物，使之貫串有力。當行人遊客觀覽陳列館之餘，見那引人入勝、別緻飄逸的庭園水池，必然心生嚮往，欲覽美景，鬆緩情緒，及見水光中飄盪搖曳生姿的辦公室、研究生、工廠等建築物倒影，精神更為之一振，循光影而踏入另一知識天地，因覽畢全手工業研究所，所得良多。如是水池又肩負了引導賓客的職責矣！

完成影像

完成影像

三、特點

1. 本手工業研究所之庭園水池，可分內外兩處。外庭園位陳列館後面；內庭園位辦公室教室前面。各施其功用，前後相輔，相得益彰。

2. 本庭園特重當地自然景觀的保留。依卵石做骨架而設計，並強化其功能。凡選材，亦多採用當地或附近的素材，以配合本地自然景觀，保留原來的風格特色。

3. 水池方向的設計，依前後建築實物呼應的須要而投影設計。約成 45 斜度，無論從水池各角度而視，皆能發揮甚佳的投影效果，以導引遊客參觀後邊建築物的注意力。

4. 樸質，自然。本園設計強調樸質自然，而樸質中有活潑的趣味。凡布局、形象、色彩的表現，保留大自然界的氣氛情調，強調自然的偉大。不矯飾，不虛偽，純一派天真自然的景色。

5. 均衡，調和。

 ①本庭園配合研究所整體建築物而設計。無論線條、色彩、布局各方面的調配組合，氣氛一致，諧調均衡。

 ②卵石形小，色彩線條亦單調，力量不夠，可精選一批約三百噸庭園大石，相互搭配，使之改善，清新有力，增加生氣。

 ③卵石、庭園石而外，地面小，可採附近出產的黑石片鋪設，使之均衡，色彩和諧。

 ④其它花、草、樹木之選材，安植，理亦同然。

6. 曲徑通幽，豁然開朗。此亦中國庭園風味。

 ①本庭園水池自大門、陳列館即隱約可見，然美景非一蹴可及，須以尋幽訪勝，一探究竟的心懷，由小徑通幽，才能將奇石碧水、花香草色盡收眼底，罷興而歸，回味無窮。

 ②沿研究所左邊的公路下來，先是六、七公尺高的卵石坡坎，內中風光隱約，雖生好奇，而莫得所以。及坡坎漸減，似可得見，而建築物構陳。再前，則柳暗花明，豁然開朗。行人得如願以償，飽覽風光。

7. 戶外展示場所。手工藝陳列館乃傳統式陳列場所，近年來，歐美頗流行藝品戶外展示。在大自然下展示，人們易與作品結合親近，效果良佳。本庭園設計特為手工藝品安排一戶外露天的展示場所。

8. 設備方便，管照容易。花木草皮須要人工照顧，時時澆水才能青翠可愛、蒼鬱茂密。因此庭園中安裝四、五隻水籠頭，可利用方便，操作自如。

9. 順地勢，就近取水。

 本區地勢有高有底，水池因分大小四層，且利用就近的水井抽送，從上層流水，製造大小瀑布，次流入最低層的水池。再由馬達將池中之水送至高處，復循環往下流。

10. 燈光照明。可用三種燈光增加夜晚景緻。

 A. 庭園照明大燈。

 B. 路面花草照明燈。

 C. 投光燈。

 ①瀑布附近，燈掩藏，夜間投照，增加氣氛。

 ②投射雕塑作品。

 ③投照大門標誌。

1971.6.2　手工業輔導小組—楊英風

1974.10.14　手工業研究所六十四年度設計顧問及顧問第一次座談會開會通知

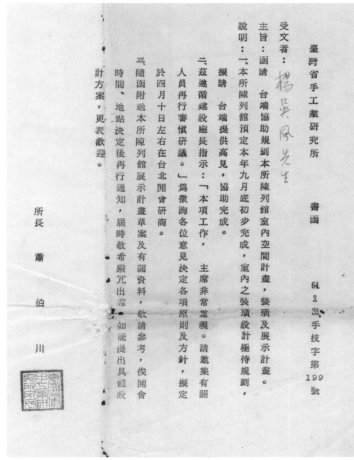

1975.3.28　手工業研究所請楊英風協助規畫書函

1975.4.30　手工業研究所陳列館及工廠新建工程事宜協調開會通知

臺灣省手工業研究所（函）

受文者 楊英風彫塑造型事務所

主旨：為籌備陳列館開放依計劃須要辦理景園美化工作，此項計劃經委託 貴所設計，達到預期計劃，謂惠予早日完成以利業務之推展。

說明：
一、陳列館建築工程業經完成，第二期廳舍改建工程亦已興工，須要進行景園設計，達到預期計劃...

二、預定設計完成日期，請惠予賜覆。
國設計工作以便配合陳列館開放。

所長 瞿伯川

發 日期 65.8.13 手總字第755號
郵遞區號
地址：南投縣草屯鎮富察里中正路五七三號

T3 (272×385)

1976.8.13　手工業研究所－楊英風

臺灣省手工業研究所函

最速件

受文者 設計師楊 英 風 先生
副本收受者 勝發木器裝潢有限公司

主旨：本所陳列館裝潢工程，業已全部完工，定於本(三)月二十六日上午十時驗收，敬請蒞臨會驗。

說明：依據勝發木器裝潢有限公司66.3.23完工報告書。

所長 瞿伯川

發 日期 中華民國六十六年三月廿五日
文號 六六手總字第255號
郵遞區號
地址 南投縣草屯鎮中正路五七三號

1977.3.28　手工業研究所陳列館裝潢工程驗收通知

- 樹木種類：

樟樹————30		株垂柳————7	
白玉蘭———— 3		洋玉蘭———— 3	
珊瑚刺桐———— 2		麵包樹———— 5	
欖仁———— 5		木棉———— 4	
印度櫻花————10			

一、陳列館前：

軟枝黃蟬	100 株	高 100cm
玉蘭	200 株	高 30cm
白仙丹	50 株	
仙丹花	50 株	
紫茉莉（矮性九重葛）	50 株	
法國草（紅，綠）	150 株	
木筆	150 株	
一串紅	200 株	高 30cm

二、水池周圍：

鐵樹	15 株	高 30～100cm
錄島榕	100 株	高 100cm
綠珊瑚	20 株	高 100cm
萬年青	400 株	高 30cm
噴雪	100 株	
雪茄花	100 株	
鐵莧	50 株	
靈霄花	30 株	

三、辦公室前庭：

鐵樹———— 20		鐵莧———— 50
一串紅———100		木筆———100

四、工廠邊：

龍吐珠———— 30	木芙蓉———— 70

五、辦公室後庭：

變葉木———— 50	矮性紫薇—— 50
木芙蓉———— 50	

六、宿舍附近：

黃椰子———— 50	株靈霄花—— 30 株

中華民國六十六年二月五日　楊英風

◆相關報導（含自述）

- 楊英風口述、劉蒼芝撰寫〈台灣手工業的明天——自己的頂天開路〉《明日世界》第 9 期，頁 29-31 ，1975.9.1 ，台北：明日世界雜誌社。

英風吾兄

　日前赴北時因業務關係，未能趨前洽商，則以電話連絡未，並將有關事宜，再略述於如后。

　第一期改建計畫經費，已會財主單位簽上主摩核定中，依省府規定，該筆房屋追加預算，務須三月底以前提省府委員會核定。為要趕上四月底召開之省議會，有關準備之算，速待辦妥。

1. 模型先要完成，因吾兄四月初出國，事先未能洽妥，實為憾心。工廠部份佈置不要固定，先研洽後決定為宜。

2. 陳列館部份，先計畫裝還電梯，如此編列。

4. 改建規畫設計人，以吾兄名義決定，但建築設計要蓋建築師印章，為營核之方便，德南建築師之間有合作設計之書面提出未較為宜。依據此書面本所務須向建築師訂之設計合約，請揶下印章之核式空白紙乙份作為參考。

5. 吾兄出國後主建築設計圖圖上如何簽章，空白紙乙份作為參考。

6. 董金如先生一月份收據未蓋章，吾兄十一月份支票仍未領出，今天省府再以令事請速辦理，李再鈴先生亦有未領出，請速辦理，請李再鈴先生亦有未領出，以電話轉達為荷。

　　專此奉達

　　弟蕭伯川敬上
　　三・十三

　　時祺

　預算多年單價需若干。（廠包括水電設備）

2. 工廠先蓋一立。延坪二屋一幢，俟德之規畫圖完成後方得決定，建何科廠房。六十四年度已核定立立延坪二屋一幢，漂染良乾燥室改建預算，提省議會審查。

3. 編列預算之前，先要省核工程管理費（包括設計、監工、辦公、旅遷等費）。本所核於二、三日內核辦此之事報請省府核定。現時有關單位均無認為此之程係房特殊建築，工程管理費提高令甚麼程度，因省府規定太低，故請吾兄隨即以書面向本所申請以便辦理，並簽核中之財主單位說明為宜。

1974.3.14　手工業研究所所長蕭伯川—楊英風

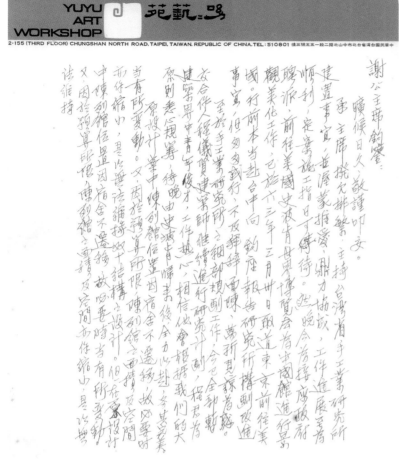

YUYU ART WORKSHOP　苑藝品
2·155 (THIRD FLOOR) CHUNGSHAN NORTH ROAD, TAIPEI, TAIWAN, REPUBLIC OF CHINA. TEL：510801　僑三號五五一段二路北山中市北台省灣台國民華中

1974　楊英風—台灣省政府主席謝東閔

1977.1.17　手工業研究所—楊英風

1977.2.3
台灣省政府主席謝東閔—楊英風

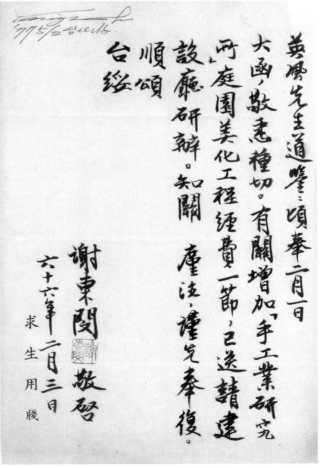

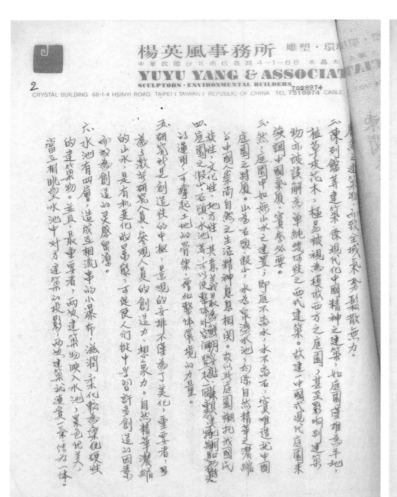

1977.2.1　楊英風—台灣省政府主席謝東閔

臺灣手工業的明天

自己的頂天開路

楊英風口述・劉蒼芝執筆

石頭無語問蒼天

從前年（六十二年）開始，我許多從事大理石加工業的朋友們，就一個個愁眉苦臉起來。據他們自己的形容：「腦袋就像堆積在自己門口的石頭那麼大，那麼硬。」徹底無可奈何。

當然，這還不是中東戰爭、石油爆漲之後的「無妄之災」。日本人不來買（或買不起）我們的大理石、庭園石……了。家家戶戶大門對大門，關着。石頭對石頭，橫的竪的、躺着、擺着、賴着，無語問蒼天。

花蓮大理石業者，在全球性經濟危機撞擊下，摧殘殆盡。

木頭無力可回天

他們一直在忍耐，在沉默，想一切總會過去。但，現在不得不開口說話了：「木刻藝品沒有外銷，一點都賣不出，怎麼辦？」

今年（六十四年）七月下旬，三義鄉的木刻業者，終於聯合向省政府請求支援及輔導，盼能扭轉困境，恢復外銷的景氣。改制成立不久的臺灣省手工業研究所（在草屯）所長蕭柏川先生，接到省府指示，立即趕往三義鄉，調查實情，並謀解決。

那些作為彫刻材料的樟木，散置工場四週，由於長期的處於儲備和等待，餐風宿露，已失去原有的光彩。屋裏成堆成列立着彫花屏風，垂釣老翁，飛鷹跳馬，都覆蓋在相同的憂鬱下，蒙上灰白的塵沙。少數有限的工人，不做白不做，敲、彫、削、磨，照舊動着，但眼光茫然，不知買客何處來。

在三義，與木頭有關的一切，似乎都在訴說着：「我們已經盡了力，但是過去美好的『天』，再也不是我們可以挽回的了。」

不論依賴的是木頭或石頭，大家一向靠「天」吃飯，這「天」，不是自己頭上可以頂住的天，這個「天」是人家頭上的天——外國買者。這種產銷依存關係值得檢討。甚至，整個臺灣手工業（包括手工藝）界的生產觀念、工作意識，更需要檢討。

人手觸力的溫暖

手工業與手工藝在本質上略有分別。手工藝是純粹靠手操作的技藝，屬於農業時代的工作形態。手工業是在手以外加上機械，是手與機械的聯合操持，帶有現時工業時代的意味。但是，不論手工業如何借重機械，它仍然要具有手工藝的基本精神；在「人手」的控制下完成，才有價值。因此，手工業產品，要有「手」的成分，否則它就不能稱為「手」工業品，它之可貴也就在於那個「手」的過程。

而且，我們還可以確定，在不久的未來，愈是依靠人力、手力操作的物品愈珍貴。隨科技時代的推演，機械性的產品愈來愈多，人就愈懷念非機械性的產品。

機械產品雖然可作大量的、快速的、標準化的生產，有豐厚的商業推廣利益，但是也因而顯得冷冰冰，太過理性，太過「計較」，太過「有板有眼」。而手工產品來自人力、身手操持的範圍，沒有標準的、規格化的造型，每件不盡相同，不盡

均整，因而有笨拙、自由、變化，甚至奔放的感情，比較接近人性出發的原點。產品上不自覺的大同小異之處，有其特殊的溫暖感。

說起來，手工藝品是比較接近藝術家的藝術創造，他們的出發點和過程，多有相似之處；是私我的、是自娛的、是人工的。

今天，我們不可避免的進入工業時代，當然不可能完全再返回純粹的手工時代，如果那樣，也是違反時代性及空間性的，適度地運用機械乃是必要的。

我國民間極為樸素而代表民俗風情之手工藝品。

但，不容忽視的，我們用機械，只是把手延長，或加強手的能力，不是完全依賴機械。在人的範圍內，大多數的時候，直接出於人手的力量最實在，最溫暖，可伸達心靈深處，給我們信心，讓我們永遠相信：「雙手萬能」。

自然為萬物之母

二次大戰以後，考古學家在世界各地從事考古工作中，有一重大真理的發現——每一地區出土的器物（當然都是手工做的，大部份是手工藝品）都各有特質，各顯示着當地環境的影響力。每地區的器物更是各具生活文化形色的鮮活紀錄。

考古學家們由此悟出：大自然才是最偉大的造化者，人類幾千年來的所造所化，不過仍是大自然造化的一部份。大自然按照自己分配給人類的條件造人，人再按照大自然分配的條件造物。自然、人、物三者之間，是必然相承襲、相消長的關係。因此，不同的自然形成不同的環境，再形成不同的人與物、與文化……換言之，人類各地區的文化與生活的成果絕對各不相同。

而幾乎就在同時，西方的文藝界（也許是受了工商業界的影響）正氾濫着一種「國際主義」的浪潮，主張文化藝術的國際化，甚至生活活動的國際化。一切沒有地區性的個別之分及特質之別，一切都統一於制度、標準、規格之中。不考慮環境必然造成的差異。

然而，這種國際主義的威信在碰到考古學家們發現的真理

29

楊英風口述、劉蒼芝撰寫〈台灣手工業的明天——自己的頂天開路〉《明日世界》第 9 期，頁 29-31，1975.9.1，台北：明日世界雜誌社

臺灣手工業的明天 （接上頁）

時逐漸崩潰了。地下器物以幾千年來人類活動的鮮明紀錄向人們證實了國際化的荒謬、不可能。人和人類的文化，是地域性的產物，人要活得好，必須順應其環境與自然，所謂「適者生存」。不可能在不同的環境中，把文化、生活統一、歸一。

鄉土之愛的結晶

從上面，我們認知了一個事實：環境是「精神」與「物質」活動的主宰，各不相同的環境成長出各種文化形質，如此才造成世界的多彩多姿。更確切地說，人們唯有尊重自己的自然與環境，才能發出自己的光芒。

在談到手工藝品（或手工業品）的製作前，恕我不厭其煩強調此事實的眞實與重要。

讓我們再回到考古學上來，那些出土的古代器物（大部份是手工藝品），都是當時生活、環境、文化的忠實紀錄（不是故意要紀錄，而是順乎自然環境之後的結果），它們因此而顯得美好。它是一面使時光倒流的鏡子，使我們能以囘顧過去的生活；包括宗敎、風習、衣食住行、文化、藝術、政治、經濟……等等。它因而成爲無價之寶。

因此，很簡單，要做好手工藝品，必須從認知自己的環境開始，要在自己的環境上生根，要爲自己的生活而作，要愼視自己的風俗習慣，要表現自己的文化傳統。總之，好的手工藝品是鄉土之愛的結晶，是民間生活的囘憶。

古代的手工藝品幾乎不離此徑道。從「生活」出發，照顧了「實用」的需要，如陶瓷器的製作。先是工具、用具的身份，隨知識文化的增長，有了「美」的需要與考慮，再繼續發展到非實用性的欣賞，而成爲藝術品。但，它仍未失去實用的本質，所以放在生活空間裏，就顯得很自然，很調和，美之外，又有用。當然，手工藝品後來也有發展到非實用的目的上去的，純爲裝飾、觀賞、或玩耍，但是它仍然得根植於生活與環境，才有特質。

竹子種在生活裏

目前，臺灣手工藝（業）界，最令人憂心的問題，倒不是沒有外銷訂單的問題，而是沒有根植於自己的生活與環境的問題。結果，臺灣手工業成了「加工業」，出賣低廉的勞力，獲取卑微的利益，却出賣了高代價的民族自尊。

省府主席謝東閔先生，在若干年前曾到竹山去巡視，他發現：竹山盛產竹材，爲什麼在竹山看不見人們運用竹子到生活裏？譬如用竹子蓋自己的房子，做自己的生活用具，在生活環境裏表現出竹子的特色。而只看到人們利用竹子做工藝品，拼命做，然後就等把東西賣出，這是不對的。竹山旣然產竹子，就應當用竹子建立竹山的特色，竹山的環境有了竹子的氣氛，所出產的竹工藝品才有意義和價值。

這個見解極爲重要，竹山的竹子，當地人不用，就是不懂重視自己的環境物產，也不關心自己的環境。竹山成了竹製品加工區，竹品工廠，人們只是在工業區中做工，只想到工作，對竹子沒有眞正的情感，只視其爲換取生活的工具而已，這樣怎麼會做出好的竹製品呢？

再說，大家把賺來的錢蓋起鋼筋水泥的房子，裝飾着西式的建材，或搬入西式生活的皮毛，這一來就愈與鄉土環境相違背了，竹子就愈與生活環境脫節了。結果所製造的竹器旣無能代表當地的風土民情，更無能創造特異的風格，如何能眞正吸引觀光者或國外的買者？

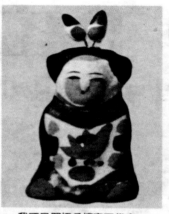

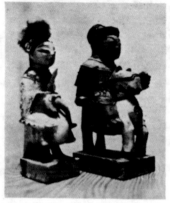

我國民間極爲樸素而代表民俗風情之手工藝品。

香港水上人家的保護神，男神騎馬女神騎鶴極具鄉土氣息。

馬來西亞之手工藝品。

構築環境的骨架

像三義就是同樣的問題：本地有樟材，但在生活中看不見樟材的運用，很多人會木彫的技巧，但在其用品用具上也不見木彫的應用。三義不過是木刻加工廠，木刻品家家差不多，沒有什麼特別的設計及創造，甚至還有乾脆接受國外客戶的訂製和設計，人家要什麼就做什麼，像成衣加工廠。這樣的產品沒有地方特色，反映不出地方的風情民俗，與工業產品並無二致，不能算是手工藝品。再說，它與三義本地（或臺灣本地）的生活實用需要無關，在我們自己的生活空間裏沒有位置，只與外銷有關，與其他無關。一旦外銷停滯就毫無辦法，連內銷也賣不出去。

再如花蓮的大理石，只見它們成千成百堆在門口，等待日本建築商人挑選和搬運，只見它們變成花瓶、石蛋、煙灰缸、大同小異的排在櫥窗中，等待觀光客的光臨。如果不到大理石工廠、工場、商店，還不知道花蓮產大理石，因爲在建設中看不見大理石。全部石材、石藝品、石工都爲外銷，外國人一不要，就倒閉失業。

義大利大理石的信譽卓越，乃是因爲它在自己生活環境的建設上運用大理石用得又多又好；無論建築、彫刻、工藝品，都把大理石的美發揮到極致。義大利人在生活中建立起對石頭深厚的感情，和圓熟的彫刻技巧，使它和它的石頭製品揚名世界，使它的製品深具地方民族的色彩。

靠自己的天吃飯

所以好的手工藝品必定是，也必定要從自己的生活與環境出發，在生活與環境裏佔有地位，它才能反映民情，背負文化，傳達文化，成爲民衆與地方的代言人、見證人。這就是開自

印尼的巴里島婦女織作沙龍布（Batik），印尼政府
爲保護手工藝，規定小學生每星期五必須穿着此種
印花布的衣服。

台灣省手工業研究所，陳列館新建工程。

京都龍安禪寺庭園　爲白砂與石頭，崇尚自然又生
活化的運用，白砂代表海石頭代表島，和尚每天掃
扒白砂變化紋路。

己的路，建立自己的特殊風格，手工藝品的生命就因此不朽。

　　站在這個基點上發展手工藝，還有經濟上的重要意義：那就是「靠自己的天吃飯」，而不是「靠外國人的天吃飯」。假定我們從自己的生活出發，做出來的東西也必合乎我們的生活需用，我們自己就有一個廣大的民生市場來容納這些產品，從做建材到成品。（地方性的材料最適合地方的生活，又省錢，又有特質。）這個市場就是我們自己頭上頂得住的天，而不需要去完全仰仗那個遠在國外的「天」（外銷市場）。不論世局風雲變化，我們總可以在自己的「天」的覆蓋下，穩健地走自己的路。

模素通往國際空間

　　十多年前，我到羅馬念書，帶了些臺灣的宮燈等手工藝品去送人。義大利友人接到禮物很喜歡，但是煩惱的是不知該把它放在哪裏，因爲和他們的生活空間不調和，與其他擺設不配合。他們通常在佈置上是有選擇的，把合乎自己性格及喜好的東西，做整體性的安排，各有各的變化，忽然給他們一件設計以外的東西，他們就不知如何是好。這兒就顯示出一個問題：我們的手工藝品如何進入人家的生活空間？

　　今天，國際間（特別是科技文明發達的國家）的生活空間

形質，明顯的趨勢是：儘量擺脫繁雜，講求簡潔單純，樸素自然。像北歐的傢俱（如本刊第三期介紹的芬蘭傢俱設計），德國的日用器皿等，都可以清楚的看見這種性格——坦白、眞材實料、不僞裝、不綴飾。所以和這種性格相違背的物品，是進不去這種空間的。此風潮不久將傳遍世界，我們必須認知，並有所準備。

　　在日本，要到箱根去的中途，有一個小鄉，有許多水池，池中產魚，可供人垂釣，當地老百姓很愛惜這份資產；他們用鮮活的魚，沾上黑墨水，印在棉紙上，棉紙就留下活潑的魚形、魚鱗，然後把這張「畫」掛在房中最重要的部位上不時欣賞。用很簡單、樸素的方法表達了人們的鄉土之愛。這種手工藝品的製法和成品，是很輕鬆很自在的，非常具有現代精神，能爲世界人士廣泛接受。

　　目前，我們民間大多數的手工藝品，還是停留在仿古（特別是仿清）的時代，造型繁瑣複雜，裝修濃厚，透露着刻意求工、奢華誇耀的情緒，與我們廣大民間的生活實質相違，當然更沒有簡潔素雅的氣質，又如何能夠進入國際人士的生活空間呢？

　　因此，我們的手工藝品，應該講求純樸的造型，揚棄僞飾，才能進入國際生活空間，佔取一個適當而受重視的地位。而這條簡樸之路就存在於前面所說的：「鄉土之愛」的原則裏。鄉土的自然本質原就是坦率無僞的，眞正忠於它，從它出發，所製作出來的器物也自然而然具有單純樸素的氣質，這氣質是通往國際之路。

設手工業研究所

　　有鑒於臺灣手工藝（業）發展的種種障碍及零亂，筆者在六、七年前就開始與當時的「南投縣立工藝研習所」所長蕭柏川先生共同努力關切此事。民國六十年，承建設廳手工業輔導小組之邀，參與研究改進，並提出設立手工業研究所的草案。

　　自謝主席主持省政開始，在省府全力推行「小康計劃」之下，謝主席對此案特予關切，積極推動，因而得於六十二年七月把南投工業研習所改制爲「臺灣省手工業研究所」。這個研究所的設立，可以顯示政府改進手工藝（業）的決心。

　　目前，「臺灣省手工業研究所」的新建工程還正在興建，第一期是陳列館部份，設計極爲樸實壯觀。希望將來經由這個研究機構，在觀念上多做引導，在技術上多做改進，把臺灣手工業帶上坦途。在前面，我不斷指出一些觀念上的癥結，我以爲這是開啓我們未來手工藝（業）新天地的關鍵所在。

31

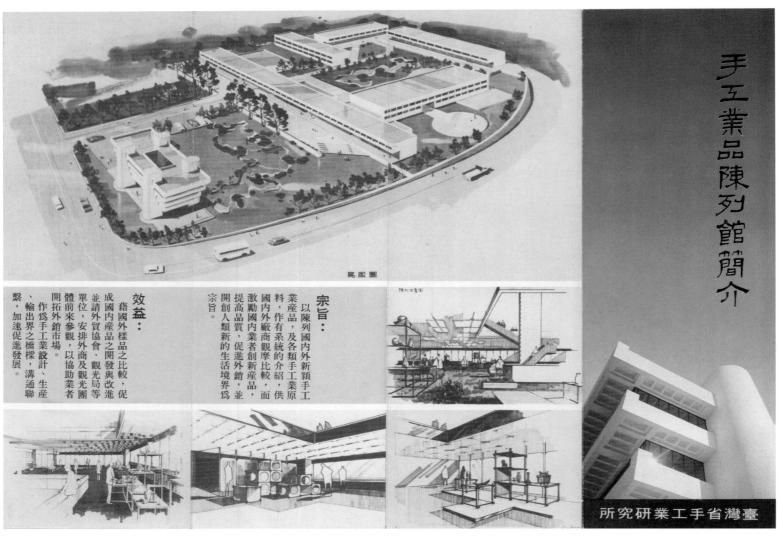

手工業品陳列館簡介資料

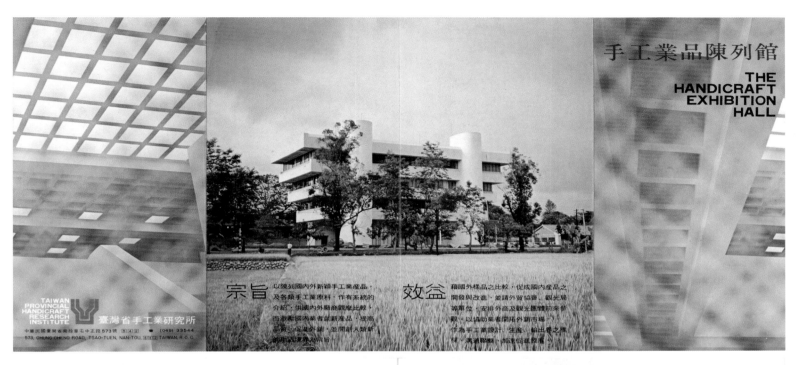

手工業品陳列館
THE HANDICRAFT EXHIBITION HALL

臺灣省手工業研究所
TAIWAN PROVINCIAL HANDICRAFT RESEARCH INSTITUTE
中華民國臺灣省南投縣草屯鎮中正路573號　電話 (049) 33544
573, CHUNG CHENG ROAD, TSAO-TUEN, NAN-TOU, TAIWAN, R.O.C.

宗旨 以陳列國內外新穎手工業產品，及各類手工業原料，作有系統的介紹，供國內外廠商觀摩比較，而教國內業者創新產品，提高品質，促生產分銷，並開創人類新的生活環境為宗旨。

效益 藉國外樣品之比較，促成國內產品之開發與改進，並請外賓協商、觀光團等單位，安排外商及觀光團體前來參觀，以協助業者開拓外銷市場，作為手工業設計、生產、輸出參考樣，溝通路線，加工個甚裨屬。

規劃設計

敦請我國著名景觀設計家楊英風負責全盤規劃，及美國貝聿銘建築公司設計師彭蔭宣與中國興業建築師事務所設計師程儀賢合作設計。大樓之外觀顯現「雙十國慶」形勢新穎壯麗，別具情致風味與民族意識。

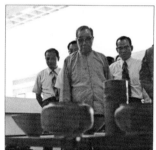

臺灣省政府　謝主席親臨指示

緣起

隨著觀光事業的發展，本省手工業品顯現一般蓬勃興盛的景象，外銷量增，年有激增，惟過去本省手工業產品，大多墨守成規，少有創新，且重量不重質，以致產品水準參差，亟待研究改進。

民國六十二年六月，謝主席巡視草屯鎮實施「客莊即工場」情況，盡於提高產品品質之需要，提示興建手工業品陳列館之構想，當即獲得地方熱烈響應，由草屯鎮公所情商土地配合省府撥款興建，於翌年九月開工，六十五年四月間接運用地，亦承彰化縣政府捐贈使用，其業遠矣。

展示內容

陳列品以具民族特色，品質優良，富外銷潛力之新穎手工業品為主，內含國內、外優秀手工業產品，及本所歷年研究試作改良之樣品，我國優秀手工業材料、原料分布，加工過程、產銷分析等資料亦配合展出，為充實陳列內容，將定期更新陳列品及舉辦專題展覽，並求觀動態展示室，以增加展示效果。

陳列品概分為十大類，分述如次：

■竹藤製品
竹藤材料富遠東方色彩，極有利用價值。產品包括：容器、鳥籠、裝飾品、傢俱等。

■木製品
木材為手工業品應用最廣泛之天然材料。其產品包括：傢俱、家庭用器皿、彫刻品、裝飾品等。

■珠寶製品
珠寶自古即受人類喜愛，亦為文明之象徵。產品繁多，而省產製品以珊瑚、綠玉、寶石及合金等加工品為主。

■石材製品
石材為大自然最原始之產物，因而自古即被取用。本省大理石礦藏豐富，產量日增，其主要加工品有傢俱、器皿、彫刻、家庭用品等。

■玻璃製品
玻璃隊實用外兼具美術裝飾價值，而以水晶玻璃器為多彩多姿。產品包括：傢俱、器皿、家庭用品、裝飾品、飾物等。

■陶瓷製品
我國古代陶瓷器優美精細，享譽中外，本省主要產品有餐具、器皿、藝術瓷偶、花瓶、花盆、燈具等。

■金屬製品
我國治鐵歷史悠久，如銅器、景泰藍之製作，即早負盛名，其他製品尚有各種器皿、珠寶箱、裝飾物等。

■編織製品
刺繡為我國起源最早且最聞名之傳統絕藝，而編織製品亦為我傳統技藝之結品。本省更利用出產之各種動植物纖維製成地毯、帽席、手袋、餐墊、編結裝飾物等。

■玩具、玩偶
玩具、玩偶之種類繁多，隨製作材料之不同而異。產品有教育玩具、組合玩具、民俗鄉土玩具、娛樂玩具、聖誕玩具、建設玩偶等。

■觀光紀念品及其他
為運用台灣盛產之各種手工業原料，所製作而成之各式各種觀光紀念品、聖誕禮品等，主要者有銅螺、果核、牛角、蛇皮、貝殼、羽毛、燈籠、彫刻、職漆、及各種仿古製品等。

中華民國六十六年五月　印製

手工業品陳列館簡介資料

楊英風陪同台灣省政府主席謝東閔參觀
手工業研究所

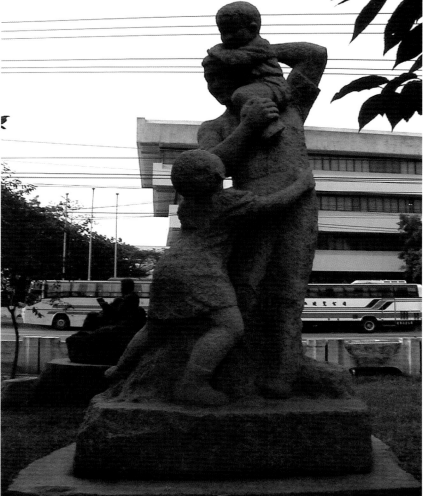

楊英風指導學生創作的雕塑作品
設置於手工業研究所庭園

• 作品名稱	親 情	
• 模型原作	林 聰 惠	
• 石雕轉作	林 聰 惠	
• 指 導	楊 英 風	
• 使用材料	金門花崗岩	
• 作品尺寸	H170．W150．D95 公分	
• 完成年代	1982	
• 編 號	NO.7101	5040114-01-1

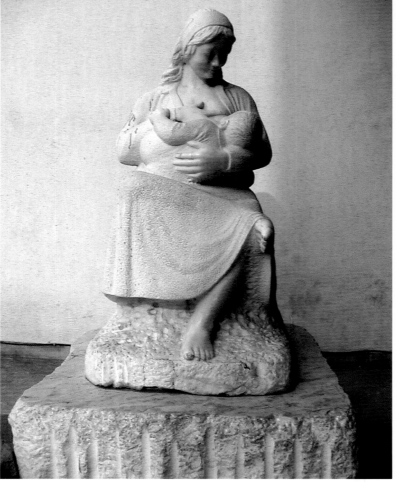

• 作品名稱	母 愛	
• 模型原作	王 秀 杞	
• 石雕轉作	王 秀 杞	
• 指 導	楊 英 風	
• 使用材料	白色大理石	
• 作品尺寸	H160．W85．D110 公分	
• 完成年代	1985	
• 編 號	NO.□403	5040114-01-8

楊英風指導學生創作的雕塑作品
設置於手工業研究所庭園

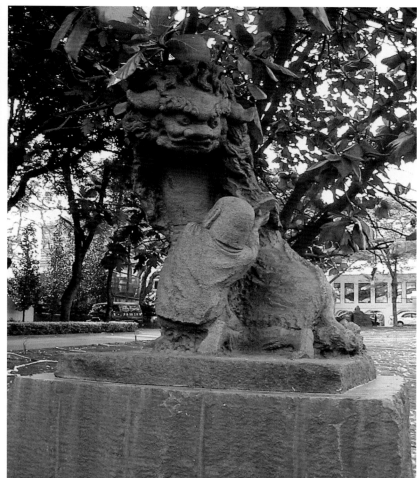

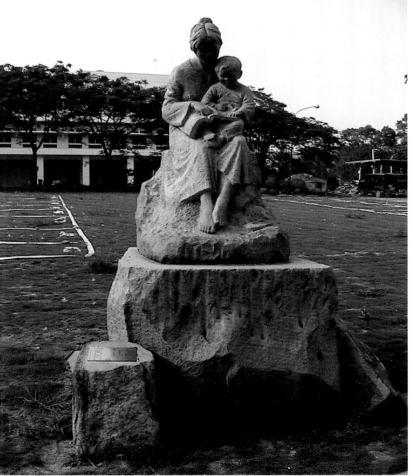

楊英風指導學生創作的雕塑作品
設置於手工業研究所庭園

◆附錄資料

• 〈台灣手工業研討會第一次會議紀錄　「台灣手工業之將來」〉1975.1.16

主辦：林道弘

地點：台北市中山北路二段四三號「夢咖啡」

時間：民國六十四年一月十六日上午九時至十二時

主席：林道弘

列席：蕭柏川：台灣省政府手工業研究所所長

　　　李上甲：外貿協會專員

出席：楊英風　設計家　電話七五一八九七四

　　　李健名　玻璃企業家　電話五一一一六三四（聯合玻璃）

　　　任克重　陶瓷企業家　電話八九一四二〇三（中華陶瓷）

　　　林道弘　第一屆手工藝品公會理事長　電話五七一三九五九（仁山莊）

　　　陳振豐　美術設計協會理事長

　　　宗聖筑　楊英風事務所開發部學人影視公司

　　　鄭再興　經濟日報記者

　　　陳景三　民族晚報記者

記錄：劉蒼芝　楊英風事務所

　　　宗聖筑　楊英風事務所

主席報告：

一、本人在若干年前為推展和保護手工業，曾發起手工藝品輸出業同業公會，因為參加業者仍難摒除惡性競爭，及觀念上不明白保護是對式樣及品質和價格的管制，以為保護就是「控制」，致使立意至善的組織遭遇失敗的命運。今日手工業發展日新月異，而東南亞一帶諸國，如菲律賓、印尼、印度、香港、韓國、泰國等在手工業發展上，已經駕臨我們之上，搶走了我們的生意，佔據了市場，如果我們要免去被淘汰的命運，就要急起直追，力求改善，不必悲觀。

二、手工業是屬於民間藝術，是祖先遺留下來的一種文化與生活境界。即生活日用品以美觀、堅固、耐用、容易入手，開發鄉土產品，今日我們的手工業產品，仿造多而創造少，這是非常可惜的事，如何來利用地方性的原料，發揮產品特性，以至進一步的拓展市場，充裕業者的生活，國家外匯也蒙其益，這是我們當前的要務。由於手工業研究所的成立，在蕭所長熱心的推動下，今天大家在這裡聚會，來談談即將推動的「手工業研究所」有關的工作，請大家就這點來發表寶貴意見，使未來的手工業研究者，有所依循。

報告事項：

蕭所長：

一、今天，本人很高興參加這個會議。

二、報告手工業研究所業務概況，詳見資料一：台灣省手工業研究所業務概況。

　　補充說明：目前台灣手工業發展是相當古老陳舊的傳統方式，但是近代的技術發展所產生的新產品，對於手工業的影響相當大而重要。譬如因竹材的合板出現，改變了竹材製品的造型，因此科學進步，手工藝品也越進步。其次談到藝術與技術如何配合的問題。台灣的許多藝術家，都想多做一點事，苦於缺乏機會，主因在於藝術家往往不懂技術；技術家又

多半不懂藝術，因此，針對這個問題來檢討，考慮新知識的運用、吸收，為此，我們打算在今年的寒假，邀請各大專院校美術工藝科系的學生，到工廠實習，參加我們的研究、學習課程，而得到熱烈的反應，足堪告慰。

過去，陳列館在陳列各廠商產品時，只有產品的陳列，忽略了產品的特點、設計家的姓名和設計經過的說明，甚至廠商的名字也闕如，使陳列形同虛設，無補於參觀與購買者的需要，針對此項缺點，我們將做重大的改善。

在我們未來的陳列館中，將收集國內外精良的作品，經過嚴格審核與鑑定，譬如檢驗木材製品的含水量是否合於標準，那麼對這些作品做研究、比較的工作，建立優良產品的獎勵制度、價格的考核，甚至市場的推展。

三、希望各位站在公正的立場，給我們批評指教，指示我們需要做什麼？怎麼做？

楊英風：

今天會議的如期召開，要感謝林道弘先生對這件事的熱心與衝勁。本人多年來，對於手工業推展工作，略有參與，亦深知政府對手工業的推展所作的努力，一個規模宏大的手工業研究所，陳列館部份，在五六個月之後可望完工，這都是各方面關心、協助的結果，本人對於這種結果，深表興奮。

最近，外銷困難，對我們手工業的打擊很大，我們應該如何突破這個危機，值得更深的研究。東歐國家之一芬蘭，近卅年來，在手工業方面的發展成就，令人矚目；在國際間成為學習的目標，這是因為，在第二次世界大戰後，芬蘭的藝術家，進入工廠，參加產品的生產與改進工作，藝術家跟企業家達成美好的合作。芬蘭的藝術家，有一個基本的觀念，那就是，他們所有的工作，是為推展美好的生活，而不是為了純美術的發展，因此，由於藝術家對工廠的關心，企業家對藝術家的重用，而建立了輝煌的成果，這一點，值得我們借鏡。我們的藝術家應該反省，不可再專心於純美術的發展，應該參與社會、生活實質的改善。

今天國際間手工業品製造，相當注意每個地區的特色，及地方特點的發揮，因此，在市場上，有鮮明的佔有率，台灣手工業推展，對於地區性的特點發展不容忽視。

討論事項：

任克重：

一、一個月以前，接到台灣省建設廳一份手工業品介紹資料，其中對產品出產廠商，毫無介紹，使購買者，採取購買行動時，不知從何著手？與誰聯繫？此點希望有所改進。

二、在編排手工業品出版物時，應考慮到實效，詳例生產、銷售、工廠概況、特色等，使購買者能有通盤性的認識。

三、在技術上，手工業者人才缺乏，希望研究所訓練手工業方面的人才，不妨考慮在業者每年要交給政府的員工薪資所得百分之十五的職業訓練金中，研究善用此項基金培養人才，而此項訓練並未增加任何政府負擔。

四、未來的手工業品，也就是民族思想的代表，我們的手工業品不要因襲外國的形態，必須考慮到在賺錢中，附帶宣揚中華文化，特別是在設計上、在訓練方面，加強民族意識的教育。

五、陳列品的陳列，寧缺毋濫，而且工廠的一般作業情況，也應拍成照片、文字介紹等，參予陳列，這是陳列方法與效果的講求，而且產品陳列應經常調整，對每家廠商都應有專戶的產品登記。

蕭所長答覆：

一、關於建設廳手工業的資料改進，將呈報有關單位迅速處理。

二、將來召開手工業從業者座談會，切實了解業者一系列生產作業情形，編列爲資料。

三、在陳列館中，將以公正的立場，來評選鑑定產品價值，公開發表，提供業者、購買者參考。

四、在手工業研究所本身，過去曾經辦過，國中畢業生職前訓練，解決國中畢業生的就業問題，效果尚佳，今後當從政府妥善的利用職業訓練金方向加強工作。

五、民間手工業品原則上，不能跟企業化的產品相提並論，我們將來希望做到的是，手工業品能夠走到企業化的坦途上，達到經濟的效用。（如利用動作的研究，減少不必要的動作浪費，提高生產。）

六、文化與生活的結合，在手工業品方面，是一個必要推展的觀念與行動，此點建議甚有價值，我們自己有很好的原料，不能善加利用，是非常可惜的事。

七、我們將採取幻燈等視聽器材，配合新的光學技術，來做產品的一貫作業、產銷、加工等介紹。

李建名：

一、現代手工業品，不能閉門造車，必需對國外市場有深刻而廣泛的瞭解、調查、研究。以確定我們該走的方向。

二、產品必須能夠代表台灣個性，像日本產品，雖然是有模仿的成份，但也有民族風格的保留，形成一種混合的產物，廣受世界各地市場的歡迎。在設計上，完全模仿傳統，已經是不合時宜，必須在傳統的風格中，加上現時代屬於自己的創作意念。

三、希望在研究所內，成立一類似「研究發展委員會」的客卿組織，可包含各行各業專家、學者來對手工業研究所從事批評、監督，甚至提出建議。

蕭所長答覆：

一、在市場調查部份，我們將跟外貿協會——CETDC——隨時保持緊密的聯繫，索取國外的貿易資料、市場情報，甚至來台考察的專家資料，隨時把來台專家的意見、批評，轉達給業者，如此能知道我們的產品是否合於人家的需要。

李上甲代表答覆：

一、本會推廣組，將以樣品、客戶的來往資料等市場情報，提供於研究所。

二、希望貴研究所，亦提供我們來往客戶與展示的產品資料，以求取情報交換之便利。

三、來華各國貴賓的家屬，可能隨時要求產品的樣品，盼貴研究所，對額外樣品的供應，有所準備，一來可推廣國民外交，二來可藉此推廣產品。

蕭所長：

關於產銷方面的資料交換，義不容辭，贈品的處理，將設法準備，謝謝李先生提供的寶貴意見。

林道弘：

一、日本手工業研究方面的工作，做的很徹底，新產品、新技術的出現，研究單位，一旦獲得情報，就馬上通知廠商來觀摩、研究，並且幫助廠商購買機械及做操作實驗、品質檢驗、產品包裝等一切技術指導，在產品的改善中，資料的收集很重要。

二、應該考慮如何保障技術人才，及加強技術人員訓練。

三、我們應該研究，古代好的產品，如何變爲現代化的產品，完全復古沒有意義。

四、日本貨過去給人的印象是便宜貨，經日本政府頒布輸出品取締辦法後才有今天，日本產品因爲經過嚴格的品質管制，而且設有各種研究中心來輔導管理。甚至於設計的努力，才使人體認到日本貨的優良品質。

五、必須建立保護設計家新式樣登記的制度，建立手工業品的類似專利制度。今日國內申請手

工業品專利，必須經過一年半載始能取得專利權，而這時已失去了手工業品的時效，因為手工業品是屬於民藝品，在一年半載中隨時改變式樣，以便推廣產品。

六、這次由日本帶回一份兒童工藝教材——色砂——兒童可以隨意運用色砂拼成圖案，類似此種啟發性的教材，對於兒童智慧與工業技能之啟發，甚有幫助。

七、希望手工業者在各職業分類中選出代表，來參與研究會，不斷對各種問題，進行研討，經常舉行會議，對實際之困難提出申訴，要求改善，群策群力共為手工業前途而努力。

蕭所長：

一、研究所未來對包裝檢驗、品管等將建立一個公正的輔導、保護政策。

二、對技術人員的訓練，將採取專業性及非專業性的訓練等途徑。

三、專利的問題，將尋求適當的手續，呈請政府有關單位解決，並且尋求適當的財力，幫助設計者，以及業者。

陳振豐：

一、關於人才訓練，最好從國中的教育著手，編製適當的工藝教材課程，呈請教育部審查通過，做為國中的基本課程之一，一般國中教育，相當重視工藝課程，但是缺乏適當的教材，造成商人供應粗糙的教材給學生使用的情形。

二、關於手工業的民族性問題，我們必須考慮到現代與古代的差別，古代的東西，雖然很精美，但是已經成為古董，不宜全然模仿，做為民族性的代表。發展現代的民族特點，更為重要。

三、希望研究所設計一系列示範性的作品，如沙發、壁紙、傢俱等，使每樣產品能與特定的時空環境接合成一體，而不致使一些國外購買者，對中國手工業品與其環境有不調合的感覺。換句話說，產品要與實際生活打成一片。

蕭所長：

一、關於手工業教材的編列、工藝老師的訓練，往往困難重重，主要在於工藝老師本身往往不是實際的從業者，會教理論，卻不會從事實際的技術工作。如何使藝術家、工藝老師，確實與工廠配合有待我們做進一步的研究。

楊英風：

一、人才不能實際活用，主要原因在於，他們在學習的過程當中，並沒有與生活結合，比如像芬蘭，他們學校教育的目標，指向社會。在我國明清以前的手工業品很出色，原因在於他們都是為了自己的生活而創造的——實用——那時沒有考慮到要供給外國人賺取外匯的問題，因此，我認為，手工業的改進，主要是一個觀念的問題，這個觀念就是，我們的產品設計，要站在自己的生活空間的立場來考慮，設計者與業者，都要先考慮到自己生活的美化與調合——一切都是為了自己的生活，如此才能整個的提高社會生活水準。今天我們的手工業研究，產品造型，水準低落，抄襲外國，原因在於我們連自己的生活位置都不知道，所以我們應該從找尋自己的生活位置做基點來開始，如此我們才能把目標放在自己的身上，找到自己的特色，否則像花蓮的大理石工業一樣，一旦日本不要大理石，而我們的大理石工業就面臨了倒閉，徬徨等命運，實在是一種危險，從根本上的反省、觀念上的反省來考慮，是一個比較重要的捷徑。

二、現代傳播工具的運用，不容忽視，運用報紙、雜誌、電視等現代化傳播工具，向民眾不斷推廣介紹手工業有關的智識，換取輿論界的重視。

蕭所長：

一、研究所將設計一個榮譽的標誌，頒給優良的產品、設計者，作為政府的一種獎勵。

- 〈六十六年度手工業品評審會第一次評審會議紀錄〉1976.11.20-21

時間：六十五年十一月廿日、廿一日兩天。

地點：本所陳列館

出席評審委員：張清泉、游祥池、沈國仁、楊英風、邱煥堂、王鍊登、賴瓊崎、朱新雲、王秀
　　　　　　　蘭、陳一青。

上級指導：建設廳　劉淥軍

列席人員：紀宗林、呂明燦。

主席：蕭伯川　　　紀錄：柯淑眞

一、主席報告：

（一）今天承蒙各位先生不避辛勞捨棄休假的時間，來此參加評審工作，在此首先要致感謝之敬
　　　意。這項手工業品評審會是第一次舉行。早先也曾奉　謝主席的指示：陳列館之產品須評
　　　審委員的審查選定。因此亦是希望利用此一機會，如有發掘新產品或是優秀的產品，要陳
　　　請由建設廳來作獎勵。

（二）在這次蒐集國內產品過程中，我們深感有些廠商較爲保守，新穎的不拿出來參加展出，根
　　　本上的原因，還是專利權保護之不夠周密，大大的影響了創新研究的興趣和風氣。因此，
　　　這次的產品有一部份經幾次接洽，才勉強送來參加。這件事可證明出要自己創新，研究發
　　　展風氣之環境恐不是一時能做到的，祇要我們勇往直前，不斷的努力，應可帶動全面的發
　　　展。

（三）本所陳列館計畫在六十六年春開放，在此期間要看產品蒐集情況，預定每三個月舉行評審
　　　一次，審查方法仍是依據「臺灣省手工業輔導辦法」以及配合陳列館的展示計畫辦理。其
　　　目的在增進研究發展風氣，改進產品品質，並配合消費者之需要以及生活空間，來開發產
　　　品，拓展外銷。評審的標準是以美觀、實用、經濟、創意、文化精神等五項來辦理。

（四）此次評審產品的種類計分爲二類：一是國內廠商提供，二是本所研究試作產品，包括大專
　　　學生在本所訓練試作的產品予以改良。至於評審程序方面，本所設計組同仁已先予初步的
　　　整理，粗分爲三類：一是擬給獎勵的產品，二是入選陳列的產品，三是落選的產品。各類
　　　的東西請各位先生再予深入審查，以便整理後予以討論。擬予獎勵的產品，此次只挑選出
　　　產品名單，以留待下次評審會時一併討論辦理評分。

二、建設廳指導人員報告：

　　今天敦請各位專家從事手工業評審，是依照「臺灣省手工業輔導辦法」暨建設廳65.8.7.建二
字第一一八九一三號函辦理。此次之評審會含有兩種意義：其一是對選出之優良產品加以褒揚
與鼓勵，其二是從不良產品中發掘目前臺灣手工業之缺點而加以研究發展改進。由於省府財政
運用有限，對於值得獎勵之產品僅能以獎狀代替獎金之方式予以表揚。相信在各位專家高度藝
術眼光的鑑定下，當可選出此次多項產品中之優良製品。

三、籌備概況報告：（推廣組）

（一）爲籌備陳列館開放展示及配合建設廳選拔獎勵優良產品，促進創新產品，本所從本四月間
　　　即開始書面作業。首先函請各縣市政府、臺灣區手工藝品輸出業同業公會、合作事業管理
　　　處以及有關公營事業機構，初選提供具代表性產品參加評審陳列；另一方面調查選擇各類
　　　手工業品優良廠商約三百家，直接寄送申請案件。至九月初蒐集產品成績很不理想，僅有
　　　三十多家廠商提供產品，距目標甚遠。

（二）爲收質、量兩方面的實際效果，十月開始本所採取二項辦法：一方面在經濟日報刊登廣告，另一方面選擇具有代表性廠商派員訪問，像推銷員一樣，鼓勵參加評審陳列。訪問後並以各種方式密取連繫，積極自動前往蒐集產品，甚至派車前往載運產品返所，到今天始有九十八家廠商提供產品一、○六一件展示在各位專家面前。不論產品優劣，卻是得來不易。至於產品處理方式，將於評審及陳列後，全部通知退還。

四、討論提案：討論評審標準問題。

主　　席：爲求有一具體之評審標準，以圓滿達成此次之評選工作，因而著手此項評定之前，對於究竟如何以最眞切的觀點來從多項產品中選出優良之製品，請各位委員針對此問題多多發表高見，以利優良產品審核。至於本所研究試作之產品，特別請求各位委員能進一步地加以批評指教，期使本所之研究試作能日有所進。

王鍊登：關於確定評審之標準，確實是今日工作首要之務。初步決定，評出之優良產品與佳作予以獎勵、陳列，產品欠佳者予以退回。惟產品得來不易，何不將要予退回之產品保留，透過本所之研究改良，以爲對廠商輔導服務。

朱新雲：臺灣省手工業輔導辦法第一條－臺灣省政府爲提高手工業品製作水準，鼓勵研究設計新產品以發展本省手工業，促進外銷。此目標即爲今天評審工作之方針。對於產品及其資料之分類與整理，個人認爲應按種類及使用之材料來加以區分與排列，並統計出一詳晰之資料，以便於作業之進行。國際商場上對產品之分類是按照①一般用品（生活必需品）之分法②材料的劃分③地區性之劃分等三種方法。壹仟多件之產品良莠不齊，如何使優良產品更優秀、更發展；不良產品經過本所之指正，輔導而變佳，是爲此次評審會之終結目標。

賴瓊琦：此次手工業評審不以競賽之方式來舉辦是正確的。對於保留淘汰產品由本所負責輔導、研究改良，個人深表贊同。

邱煥堂：惟有指責與批評，將無助於產品品質之改良與水準之提高。故如能具體地指出不良產品之缺失，並加以提供技術上之援助，對促進開發本省產品將有極大之助益，亦能善盡本所所擔負之帶動全省手工業蓬勃發展之大責重任。

沈國仁：有如諸位所提的－如何針對一個標準來選定此次之優良產品，爲今日評審會之重要課題。現有之一千多件產品雖不純是本所所需求之手工業品，然如能皆予以列入評審對象，再加以有系統地整理與登記，亦將是本次評審會之主要任務。

王秀蘭：由於產品種類極多且工作繁複，加之時間有限，個人認爲是否應分組進行評審，期使此項工作在極具效率之原則下如期達成。

張清泉：陳列館有如博物館，所陳列之產品在造形上亦或製作上應是美術成分較高及整體構思較好者。由於陳列館之業務尚屬初創，且臺灣手工業產品格調凡庸，故對於提供廠商製作技術以協助產品創新，對研究所本身而言，惟恐人手不足而有不勝負荷之感。故對輔導改進產品不佳之廠商，研究所當須多作研討以訂定可行之辦法。

朱新雲：一千多件產品之評審，不妨分四個概念來加以分別以進行評審工作。第一是配合政府獎勵優良產品之方式選出特優產品，第二是次優而歸於佳作加以陳列之產品，第三是尚待研究改進之產品，第四是在外銷市場上有開拓希望之產品。如此分類來從事評選審核，或許簡便些，亦能加深對產品的認識。

楊英風：耗費如此多之人力、財力及時間，方有今天這一千多件之產品。惟引爲痛憾的是產品多牛不精良且陳舊，足見本省手工業水準之低落與業者經營作風之保守，亦深深體會

出研究所所擔負之任務是何其艱鉅與工作進行之不易。基於此，研究所本身努力之方針及業務之推動尚待多方加強。依個人之見，亟應立即設置手工業通訊，藉以對廠商、業界廣為宣揚本所設立之宗旨與努力之方向，而使廠商與本所連成一氣，緊密聯繫。再者對淘汰之產品希能以照像、幻燈、製卡片之方式加以記錄保存，以表達本所對廠商所關心到之程度。如此之對廠商貢獻本研究所之心力，不難有助於其對產品之研究創新。

王鍊登：今天之評審會除了對一千多件產品分出好壞外，更應使審核之標準與重點具體化，亦即要讓廠商、業界清楚工業品與手工業品之分野與區別。如果泛言以手工完成的作品即為手工業品，那是極盡膚淺與錯誤的。吾人應該清楚的是一件手工業品是在生產過種中，必須摻合製作者之審美創造活動在內，方可稱為手工業產品。今天之評審，不妨以此為基點來選出真正具有高度藝術之手工業品。

游祥池：所列之評審標準與工業產品之審核標準無異，故是否適合手工業品之評定，實有酌量之必要。再者手工業品之製作應考慮是否與現代化之家庭設備相配合，如過份強調文化精神，恐與今日物質文明不相適而失其經濟價值。

朱新雲：手工業品之新潮亦或是古色古香，實難以現代眼光區分之。而事實上新穎之手工業產品即是從古典產品演繹改進而來的。世界各地之手工業極其蓬勃興盛，產品種類繁多，且製作精良。如果國內廠商總是採取被動，一味地倣效外國產品，在技術上與品質上，甚或是取材，將無法與國外產品相媲美。故在商場上，極重視地域特色之情形下，如能取材於自然，運用思考，從中更揉合中華文化所具有之獨特色彩，其製作出來之產品，相信更能迅速發展，更能有明朗之前途。

主席結語：

1. 各位專家所提出之輔導改進意見，不可諱言的是本所之要務。但因人手缺乏及人事上有困難，可能在工作上無法面面俱到，今後尤賴各位專家不遺餘力地予以指教。歸納各位之高見，會後當即採取行動，期使本所業務逐步走上軌道。

2. 從本所這次收集產品之大費周章以及楊先生、朱經理等所言之一千多件之產品均不特殊，足以看出政府對專利權之保護制度未臻完善，而使有新穎產品之廠商不敢提供，此亦為臺灣手工業之不能發展之一大因素。

3. 由於收集之產品不夠豐盛，故個人認為只要品質過得去即予以陳列。模倣之產品亦可保留之，或有利各界之參考，以啟發其再創新。

4. 關於必須輔導改進之廠商，本所採納楊先生之高見，儘量拍攝產品照片作為參考之資料。

5. 至於設立通訊刊物以與廠商保持密切聯繫，本所業已奉准發行「臺灣手工業」雜誌，內容定以廣為廠商服務為宗旨。

6. 個人一直有個願望——很希望在國際市場上能一目及手工業產品，即知道是我國製作的產物。故無論樣式如何新穎，最重要應是不失具有我們的文化精神與民族特色。

五、產品審查：

（一）評審結果分為三類：（詳附件一）

　　1.佳作候選品計 63 件。

　　2.陳列推廣品計 854 件。

　　3.需輔導改進產品（淘汰）計 144 件。

（二）產品改進建議：（詳附件二）

六、臨時動議決議事項：

（一）評審結果由主辦單位整理統計，十二月中旬在臺北集會簡報。

（二）需輔導改進產品選定十家辦理，並指派專人予以輔導。

（三）陳列品宜多採動態陳列，定期辦理特展，配合期刊出版宣傳。

（四）未來一年之專題特展計畫宜早日擬訂。

七、散會：廿二日十二時。

• **謝東閔〈臺灣省手工業研究所落成記〉**

余自承乏省政，深感唯然開發人力資源，投入生產，方能實現行政院蔣院長「人無一個閒」之期望，並可增加財富，養成國民勤勞樸實風采。

比年來，我國經濟繁榮，工商業成長至遠，惟獨夙昔蜚聲寰宇之手工業，反瞠乎歐、日後，推原其故，蓋由國人墨守成規，不專研究改良，徒負天賦巧手與數千年優秀文化之薰陶，良可嘆惜。

雖曰工業革命以還，科技發達，機器已取代人工，然亦唯科學愈昌明，人類生活離大自然愈遠，眷懷往昔，思古之幽情，乃人性所同，是故各國人士，靡不廣蒐精巧手工藝品，藉以調劑生活，美化家庭。

推行「小康計畫」，消滅貧窮，既為臺灣省政府重要施政之一，而提倡手工藝，又為自立自強消滅貧窮最有效之途徑，亟應努力以赴，完成事功，著手之道，必先設立研究機構，俾以輔導業者改進品質，增強外銷能力，遂於六十二年七月在南投縣草屯成立臺灣省手工業研究所。

所址用地一‧七五公頃，分由南投、彰化兩縣政府暨草屯鎮公所贈與，總工程費三千三百餘萬元，延請楊英風先生設計，建有辦公室、工廠場房、陳列館與訓練講習用之教室、餐廳、宿舍等，設備新穎，規模宏偉。施工期間，建設廳林前廳長洋港、現任陳廳長敏卿均迭親至督工；該所蕭所長伯川始終主持籌劃，俱辛勞備著，茲值建築落成，謹述其興建顛末，庶本省民眾瞭然於手工業之當提倡，同深奮勵精進，日新又新，願共勉之！

臺灣省政府主席謝東閔敬撰并書

中華民國六十六年　　　月　　　日立

（資料整理／黃瑋鈴）

◆美國關島〔夢之塔〕景觀雕塑建築設置案*（未完成）

The lifescape sculpture building *Tower of Dreams* in Guam (1972 - 1974)

時間、地點：1972-1974、美國關島

◆背景資料

一五二一年，西班牙人發現關島以前，關島還是一個完全被神秘和傳說所包圍的無名島。之後，常有探險家與貿易商船來到。

這個被稱為西太平洋中軸的小島，面積約二百平方英里（比澎湖群島大四倍）是那一帶列島（美克羅尼西亞群島）中最大的一個島，作瘦長形，在地圖上正好像是浮在水上的一顆落花生。

關島屬於熱帶性氣候，因受海洋的影響，氣候好，平均溫度在二十六度（攝氏）上下，只分雨季和乾季。

對關島的認識與關心是從這樣開始的：

一九七二年二月二十四日，我經由好朋友于漢經（前花蓮榮民大理石廠長）推介，到關島參加為期七天的工程師週（Engineers Week Feb. 20-26）。這是國際性的聚會，被邀請的都是建築師、藝術家、環境專家、工程師、企業家、設計家等。那年是關島的觀光年，政府當局為研究關島的開發，特邀集與建築環境有關的專家，共同研究議論，同時也舉行公開的個人作品展覽。

在關島逗留一些時日後，自然就有了一份「參與」的感情來對待它。於是，在我開展覽會期間，就順便研究了一套開發關島的構想向當局提出，並受到普遍的注意。當地的電視台作了三十分鐘訪問，報紙也以大量的篇幅報導。其中特別獲得大會主辦人，也是名建築師麥克奈爾（Muray c.McNeil）的激賞。展出中，他經常與我交換意見，也告訴我許多有關關島的事。

靈感一來，我便以〔夢之塔〕來做為建立關島特質精神的例子。*（以上節錄自楊英風口述、劉蒼芝撰寫〈太陽與海交會的關島〉《景觀與人生》頁114-123，1976.4.20，台北：遠流出版社。）*

◆規畫構想

〔夢之塔〕是一件上質鋁製雕塑，一九六九年在東京所作，後來為貝聿銘先生收藏。該作品在一九七○年大阪博覽會期間，本要作為中國館前的大景觀雕塑，但時間來不及製作，後來就改為〔鳳凰來儀〕。帶到關島的是木材複製品。

如果把〔夢之塔〕放大到八十七公尺高，建立在海邊或山頂，豈不是可以造成關島的特點和象徵？正如美國紐約港口的「自由女神」像一般。根據這個想法，我再延伸，於是在八十七公尺高塔的內部裝電梯，分隔成辦公房間，利用自然的透空處開窗子，設遊樂空間、展示空間……等。材料為鋼筋水泥與石材配合。的確是一個在夢中才能想像出來的景觀雕塑建築物，大家覺得挺有意思的，於是政府當局及主辦人就促我製圖設計，想把它實現。後來我回到新加坡工作，把圖製好寄去關島。他們收到後也作進一步研究，終因投資未覓妥，財力不足而告延擱。而我又因工作忙，疏於追蹤，所以此議到現在還是一張紙。

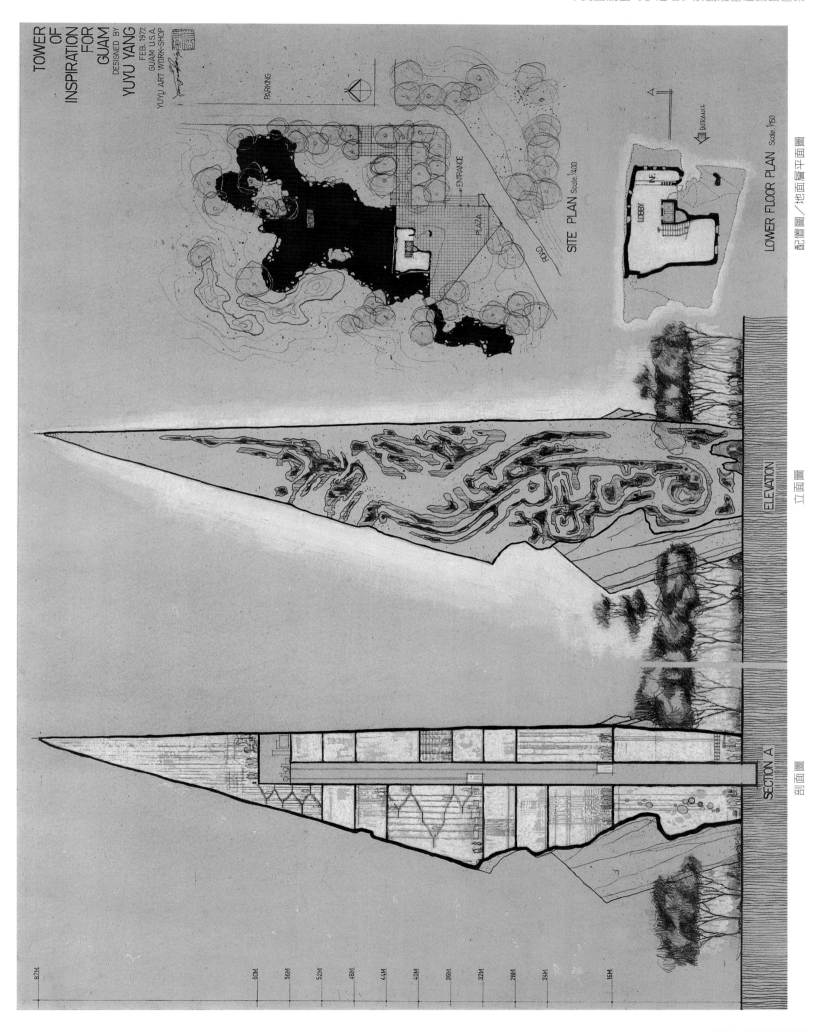

TOWER
OF
INSPIRATION
FOR
GUAM
DESIGNED BY
YUYU YANG
FEB. 1972
GUAM U.S.A.
YUYU ART WORK-SHOP

PARKING

ENTRANCE

PLAZA

ROAD

SITE PLAN Scale 1/400

LOBBY

UP

ENTRANCE

LOWER FLOOR PLAN Scale 1/50

配置圖／地面層平面圖

ELEVATION

立面圖

SECTION A

剖面圖

87M

60M
58M
52M
48M
44M
40M
36M
32M
28M
24M
16M

這件雕塑的造型是取法中國文化精神中的自然法則，表揚我們對中國文化繼往開來的體認。

　　小時候常觀察花苞、木頭切開來的情形，覺得其中充滿生命力量。後來研究銅器上的鑄紋，也有相同的感覺，於是就把這種天地間充滿生命力的感覺，成長的力量，塑製成具體的雕塑。

　　雕塑外部是整齊的切面，用金屬製的話，可以磨光，表現現代的科技力量和機械文明，如此也兼顧到時代性。關島，是個充滿自然生長力的地方，用中國自然鑄紋來表現及凝結這種內涵。又，現代的科技文明也不能忘記。這樣的造型來做為關島特質的象徵，成為關島的標誌應該是有其妥貼性的（另外同時展出的是〔新加坡的進展〕景觀雕塑模型，也是一項濃縮新加坡建設精神的建議）。

　　關島是一個明朗開放的環境，〔夢之塔〕可以引發它對未來開發的幻想，構成新的發展局面和方向。（*以上節錄自楊英風口述、劉蒼芝撰寫〈太陽與海交會的關島〉《景觀與人生》頁117-118，1976.4.20，台北：遠流出版社。*）

◆相關報導（含自述）

- 楊英風口述、劉蒼芝撰寫〈太陽與海交會的關島〉《景觀與人生》頁114-123，1976.4.20，台北：遠流出版社。
- 楊英風〈從突破裡回歸──論雕塑與環境必然性的配合〉《淡江建築》第4期，1972.7，台北：淡江建築學系。

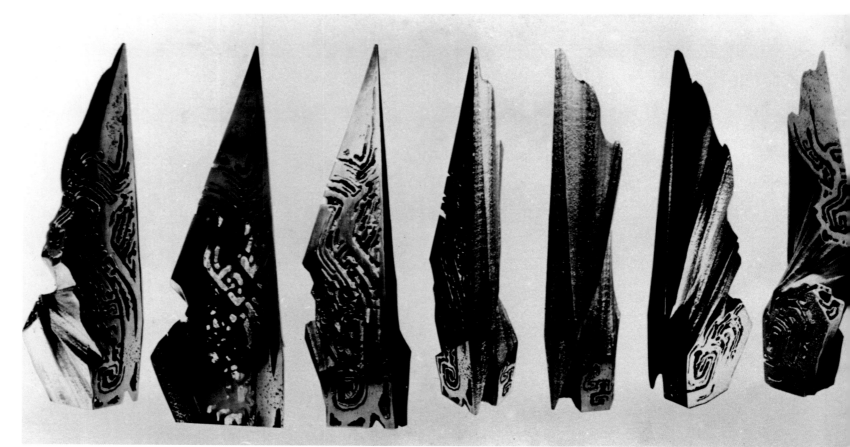

模型照片

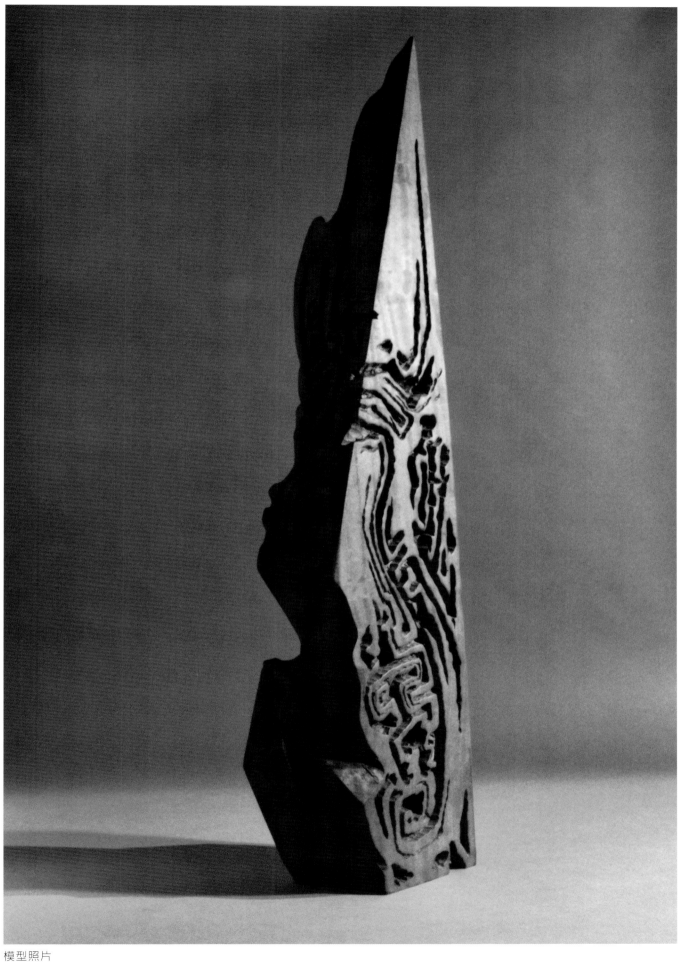

模型照片

規畫案速覽
Catalogue

LS001　　　　　　　　　　　　　　　　28
宜蘭縣公墓設計案
1953
宜蘭礁溪大坡
未完成

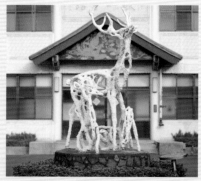

LS002　　　　　　　　　　　　　　　　36
台中教師會館〔梅花鹿〕景觀雕塑設置暨大門規畫＊
1957-1962
台中

LS003　　　　　　　　　　　　　　　　44
南投日月潭教師會館景觀浮雕設置案＊
1960-1961
南投日月潭
已於九二一地震中損毀

LS004　　　　　　　　　　　　　　　　68
台中東勢東豐大橋〔飛龍〕景觀雕塑設置案＊
1962
台中東勢

LS005　　　　　　　　　　　　　　　　80
天工實業股份有限公司正門大浮雕設計＊
1962
台北
未完成

LS006　　　　　　　　　　　　　　　　82
陽明山國防研究院景觀浮雕設置案＊
1962
台北陽明山國防研究院講堂

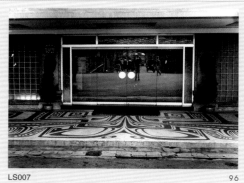

LS007　　　　　　　　　　　　　　　　96
台北中國大飯店景觀規畫案
1962-1973
台北

LS008　　　　　　　　　　　　　　　　104
台中永青園銅像〔青春永固〕設置案＊
1963
台中

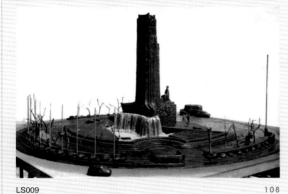

LS009
陳故副總統紀念公園設計案
1966-1978
台北
未完成

108

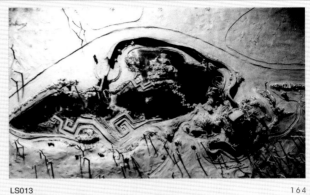

LS013
黎巴嫩貝魯特市國際公園中國園造園計畫 *
1967-1973
黎巴嫩貝魯特國家公園
未完成

164

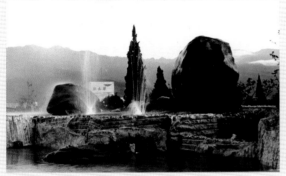

LS010
梨山賓館前石雕群設置案 *
1967
梨山賓館前庭

126

LS014
新加坡〔展望〕景觀建築設計案
1968
新加坡
未完成

200

LS011
國賓大飯店地下室酒吧景觀浮雕〔酒洞天〕設置案 *
1967-1968
台北國賓飯店

146

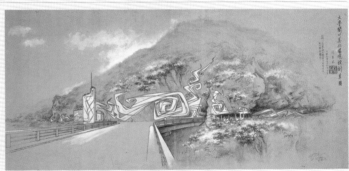

LS015
東部生活空間開發規畫案 *
1968-1972
花蓮
未完成

202

LS012
德州世界博覽會中華民國館大理石噴水池設計案 *
1967-1968
美國德州

154

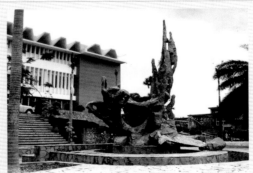

LS016
宜蘭礁溪大飯店庭園設計
1969
宜蘭礁溪

224

LS017 230
花蓮機場航空站景觀規畫案
1969-1970
花蓮

LS021 318
台北市東方中學陸故校長自衡銅像設置案
1970
台北
未完成

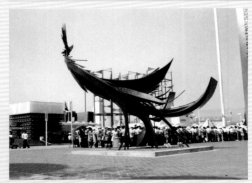

LS018 254
大阪萬國博覽會中華民國館前庭景觀雕塑〔鳳凰來儀〕規畫案＊
1969-1970
日本大阪

LS022 320
台灣大力鐘錶中壢工廠〔夢之塔〕景觀雕塑設置案
1970
中壢

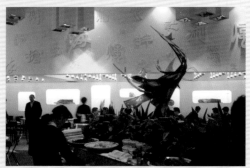

LS019 294
大阪萬國博覽會中華民國館附設榮民大理石工廠攤位佈置設計
1970
日本大阪

LS023 328
花蓮亞士都飯店景觀規畫案
1970
花蓮

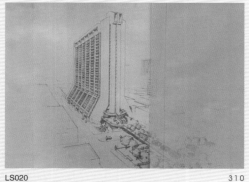

LS020 310
舊金山中國文化商業中心雕刻計畫
1969-1970
舊金山
未完成

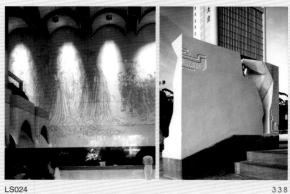

LS024 338
新加坡文華酒店景觀規畫案＊
1970-1973
新加坡

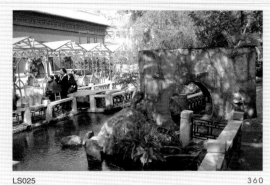

LS025 360
國立歷史博物館庭園景觀工程計畫
1970-1973
台北

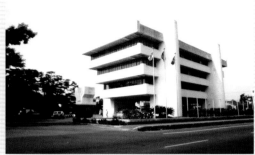

LS029 392
南投草屯台灣省手工業研究所新建工程規畫案
1971-1977
南投草屯

LS026 370
新加坡〔新加坡的進展〕景觀雕塑設置案＊
1971
新加坡
未完成

LS030 444
美國關島〔夢之塔〕景觀雕塑建築設置案＊
1972-1974
美國關島
未完成

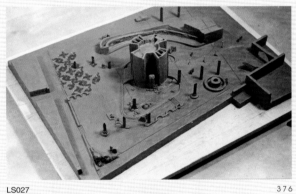

LS027 376
新加坡紅燈高架市場底層景觀雕塑設計＊
1971-1972
新加坡
未完成

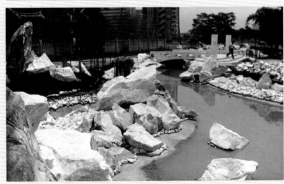

LS028 382
新加坡雙林花園規畫設計案＊
1971-1973
新加坡

編後語

黃瑋鈴，國立台灣大學藝術史研究所畢業，現為楊英風藝術研究中心研究員。

　　景觀雕塑是楊英風獨特的雕塑理念，景觀規畫則是以景觀雕塑的概念為中心，結合構成環境的其他要素，更進一步實現雕塑環境的理想。楊英風少年時曾於東京美術學校受過建築的學院訓練，因而奠定了日後從事景觀規畫、景觀建築等的專業能力，再加上藝術家天賦的造形美感、多種媒材藝術創作的雄厚背景，使得楊英風的景觀規畫作品創意獨到且深具個人特色。尤其許多因應外觀環境特別設計的景觀雕塑，以其特殊的造形語言與外在環境相互對話、共生共榮，展現出立體豐富的質感，更是楊英風雕塑創作的巔峰之作。

　　《楊英風全集》第六冊至第十二冊是景觀規畫系列，整體以時間先後為序列，收錄了楊英風曾經設計過的景觀規畫案。為了讓讀者對楊英風的創作有更全面的認識，不論這些規畫案最終是否完成，只要現存有楊英風曾經設計過的手稿、藍圖等資料，都一一納入呈現。景觀規畫案與純粹的藝術創作差別在於，景觀規畫還涉及了業主的喜好、需求、欲達成的效果、經費來源等許多藝術以外的現實層面。但難能可貴的是，讀者可以發現不論規畫案的規模大小，楊英風總是以藝術創作的精神，投注全部心力，力求創新，因此有許多未完成的規畫案，反而更為精采突出。這些創意十足、藝術性兼具的規畫案，雖然礙於當時環境、資金等因素而未能實現，但仍期許未來等待機緣成熟，有成真的一天。

　　規畫案的呈現以第一手資料的整理彙整為目標，分為文字及圖版兩個部分。文字包括案名、時間、地點、背景概述、規畫構想、施工過程、相關報導、附錄資料等部分；圖版則包括基地配置圖、基地照片、規畫設計圖、模型照片、施工圖、施工計畫、完成影像、往來公文、往來書信、相關報導、附錄資料等部分。編者除了視內容調整案名（案名附註＊號者為經編者調整）及概述背景外，餘皆擇取楊英風所留存的第一手資料作精華式的呈現。因此若保存下來的資料不全面，有些項目就會付諸闕如。另外，時代的判定亦以現今所見資料的時間為準，可能會有與實際年代有所出入的情況，此點尚賴以後新資料的發現及專家學者們的考證研究，請讀者們見諒。

　　如此數量眾多的規畫案由潘美璟、關秀惠等歷任編輯於散亂零落的原始資料中歸類整理而逐漸成形。在這些基礎上，再由我及秀惠作最後的資料統整、新增等工作，中心同仁賴鈴如、蔡珊珊也參與分擔本冊中的部分規畫案，同仁吳慧敏亦參與協助校稿事宜，合眾人之力才得以完成本冊的編輯工作。主編蕭瓊瑞教授專業的藝術史背景及其豐富的寫作、出版經驗，是我們遇到困難時的最大支柱及解題庫，謝謝蕭老師的指導及耐心。董事長釋寬謙法師則提供所有設備、資源上的需求，讓編輯工作得以順利進行。還要謝謝藝術家出版社的美術編輯柯美麗小姐，以其深厚的專業涵養及知識提供許多編輯上的寶貴建議，亦全力滿足我們這些美編門外漢們的各項要求。最後還要謝謝國立交通大學提供優良的編輯工作環境、設備及工讀生等資源，支持《楊英風全集》的出版。

Afterword



Wei Ling Huang, graduated from Graduate Institute of Art History, National Taiwan University. Currently Researcher at Yuyu Yang Art Research Centre.

Translated by Manwen Liu

Lifescape is a unique sculptural concept of Yuyu Yang. It is the central principle of Landscape Planning that combines several constituent factors to further realizes the shaping of an environment. Yuyu's early academic training at Tokyo Academy of Arts gave him strong foundation as a professional in landscape planning and landscape architecture. Moreover, his aesthetics intuition as an artist and solid background in multimedia production render his landscape designs unique and full of characters. Some of his greatest Lifescape sculptures are the result of dialogues between forms and environment, tailor-made to specific environs with rich three-dimensional texture meant to flourish with their surroundings.

Volume 6 and Volume 12 of *Yuyu Yang Corpus* chronologically compiled his Lifescape works. To give readers an overall understanding of Yuyu's works, we collected all of Yuyu's manuscripts and blueprints, whether the projects had been completed or not. Landscape Planning is different from pure art creation, because it involves other factors that are beyond art, such as the patrons' preferences, needs, desired results, and funds. However, what is worthwhile to mention here is that regardless of the project's scale, Yuyu always persisted with his creative attitude to do his best to strive for innovation. Hence, several of his unfinished projects, on the contrary, are particularly remarkable. Those artistic, innovative but unfinished projects could not be completed at that time; nevertheless, it is hoped that they will be accomplished one day when the time is right.

The presence of Yuyu's lifescape projects aims at collating the first-hand documents, which are divided into 2 parts: the scripts and the plates. The scripts include the written information of the project, such as the name, the time, the place, the background, the conception, the process of construction, the media coverage, and appendixes; the plates include the illustrative information of the project, such as the site plans, the site photos, the design plans, the model pictures, the construction plans, the images, the official documents and the letters with the patrons, the media coverage, and the appendixes. The editors keep Yang's first-hand information as much as possible, except revising some of the titles (marked with *) and the descriptive backgrounds of the projects according to the contents. Consequently, the imperfection of materials that Yuyu left causes the missing information in some of the items. On the other hand, the dates shown here are based on the information that we possess; however, there might be discrepancies. To this point, we are asking your tolerance, and we look forward to new findings and research from professionals in the future.

Thanks to the previous editors such as Mei-Jing Pan and Xiu-Hui Guan, these original materials in such huge quantity can be gradually categorized. Hsiu Hui and I then assembled the final informative materials. My colleague Ling-Ru Lai and Shan-Shan Cai also participated in collating some projects in this volume. Moreover, my colleague Hui-Min Wu was helpful for proofreading the scripts. Only through collaboration can this volume be completed. I am hereby indebted to the Chief Editor, Professor Chong Ray Hsiao, who has been our supporter and instructor with his academic background in art history, offering his advice with his rich experiences in publishing as well as writing. We are grateful for his instruction and patience. Besides, President Kuan Qian Shi fulfilled our needs in equipment and resources. Furthermore, I am grateful for the Graphic Designer Ms. Mei Li Ke of Artist Publishing, for her generosity in sharing with us her expertise and knowledge. Last but not least, I must thank National Chiao Tung University for giving us a pleasant working environment, facilities and part-time employees; the University has been instrumental in making *Yuyu Yang Corpus* a reality.

國家圖書館出版品預行編目資料

楊英風全集　第六卷　景觀規畫＝Yuyu Yang Corpus.
Volume 6, Lifecpae design／蕭瓊瑞總主編.
——初版.——台北市：藝術家，
2007.09
冊：24.5×31公分
ISBN 978-986-7034-58-8（第1冊：精裝）

　1.景觀工程設計

929　　　　　　　　　　　　　96015274

楊英風全集 第六卷
YUYU YANG CORPUS

發　行　人／吳重雨、張俊彥、何政廣
指　　　導／行政院文化建設委員會
策　　　劃／國立交通大學
執　　　行／國立交通大學楊英風藝術研究中心
　　　　　　財團法人楊英風藝術教育基金會
諮詢委員會／召　集　人：張俊彥、吳重雨
　　　　　　副召集人：蔡文祥、楊維邦、劉美君（按筆劃順序）
　　　　　　委　　　員：林保堯、施仁忠、祖慰、陳一平、張恬君、葉李華、
　　　　　　　　　　　　劉紀蕙、劉育東、顏娟英、黎漢林、蕭瓊瑞（按筆劃順序）
執 行 編 輯／總 策 劃：釋寬謙
　　　　　　策　　　劃：楊奉琛、王維妮
　　　　　　總　主　編：蕭瓊瑞
　　　　　　副　主　編：賴鈴如、黃瑋鈴、陳怡勳
　　　　　　分冊主編：黃瑋鈴、關秀惠、賴鈴如、吳慧敏、蔡珊珊、陳怡勳、潘美璟
　　　　　　美術指導：李振明、張俊哲
　　　　　　美術編輯：柯美麗
　　　　　　封底攝影：高　媛

出　版　者／藝術家出版社
　　　　　　台北市重慶南路一段147號6樓
　　　　　　TEL:(02) 23886715　FAX:(02) 23317096
　　　　　　郵政劃撥：01044798／藝術家雜誌社帳戶

總　經　銷／時報文化出版企業股份有限公司
　　　　　　中和市連城路134巷16號
　　　　　　TEL:(02) 2306-6842

南部區域代理／台南市西門路一段223巷10弄26號
　　　　　　TEL:(06) 2617268　FAX:(06) 2637698

初　　　版／2007年9月
定　　　價／新台幣1800元
I　S　B　N　978-986-7034-58-8（第六卷：精裝）

法律顧問　蕭雄淋
行政院新聞局出版事業登記證局版台業字第1749號